예술의 지경

藝境

예술의 지경
藝境

초판 인쇄 2018년 11월 10일
초판 발행 2018년 11월 15일

지은이 종백화 | **옮긴이** 이효나 · 김규진
펴낸이 박찬익 | **편집장** 황인옥 | **책임편집** 한소아
펴낸곳 ㈜ **박이정** | **주소** 서울시 동대문구 천호대로 16가길 4
전화 02) 922-1192~3 | **팩스** 02) 928-4683
홈페이지 www.pjbook.com | **이메일** pijbook@naver.com
등록 2014년 8월 22일 제305-2014-000028호

ISBN 979-11-5848-410-1 (93600)

＊책값은 뒤표지에 있습니다.

이 번역서는 중화학술외역(中華學術外譯) 프로젝트(14WZX009)에 의해 중국의 국가사회과학기금(Chinese Fund for the Humanities and Social Sciences)으로부터 지원을 받았습니다.

^{藝境}

예술의 지경

종백화
宗白華 저

이효나 李曉娜 · 김규진 金圭振 옮김

(주)박이정

출판 설명

　백 년 전에 장지동(張之洞)은 "세상이나 국운이 좋고 나쁘고 흥성하고 쇠퇴했는가, 인재가 많고 적은가는 겉으로는 정치에 의해 결정되는 것처럼 보이지만 실제는 학술이나 교육에 의해 결정되는 것이다"라고 하면서 권학을 주장하였다. 당시에 국세는 위축되었고 열강들은 곁에서 기회를 노렸고 전통은 의심을 받기 시작하고 서양 학문이나 지식은 중국으로 신속히 들어오고 있었다. 순간에 중국과 서양 학문이 나란히 서게 되고 문학, 역사, 철학은 서로 나뉘고 경제, 정치, 사회 등 새로운 학과가 발흥하여 백성들은 혼란에 빠지게 되었다. 그러나 혼란 속에서도 활기가 지속되었다. 중화현대학술의 전형은 바로 이 혼돈의 시기에 완성되었고 서로 반복해서 토론하고 연구하면서 발전되었으며 수많은 학술적 명가들과 고전 작품들도 배출하였다. 또한 학술과 사상의 변동은 사회 각 분야의 전면적 전형을 이끌어서 중화의 부흥을 위하여 튼튼한 기초를 다졌다.

　현재까지 중화현대학술은 백여 년의 역사를 지니는데 그 동안 제자백가들이 벌떼처럼 일어나서 변론에 열중하기도 하고 순식간에 흥성했다 쇠락했다 하며 빠르게 변화하기도 하였다. 이를 통하여 정세가 얼마나 복잡했는지 말로 표현할 수 없을 정도라는 사실을 알 수 있다. "옛 것을 배우고 익혀 새로운 것을 알다"라는 말처럼 옛일을 회상하면서 미래에 대하여 생각할 필요가 있다. "중화현대학술명저총서"을 편찬하는 취지는 각 학과나 학파의 명가들과 명작들을 모여서 학술의 원천을 찾아보고 각종 학술을 구별시켜서 중화전통문화의 새로운 변화를 보여 주고 중화현대학술의 토대를 탐구하는 데에 있다.

"중화현대학술명저총서"에는 청나라 말기부터 20세기 80년대 말까지 중국 대륙, 홍콩, 대만, 화교 등 학자들의 학술적 명저의 원작들이 수록되고 인문, 사회, 과학 등은 주체가 되고 다른 학과도 겸하였는데 문학, 역사, 철학, 정치, 경제, 법률, 사회학 등 많은 학과들이 포함되었다.

"중화현대학술명저총서"를 출판하는 것은 우리 상무인서관(商务印书馆)의 큰 염원이었다. 1897년부터 우리 상무인서관은 "교육을 발전시키고 국민의 지혜를 인도한다"라는 것을 책임으로 삼고 중화현대학술사에서 처음으로 얼굴을 비치는 명저들과 영향력이 있는 명저들을 간행하였다. 이는 정말 영광스러운 일이다. 우리 상무인서관은 중화현대학술의 수립과 변천의 참여자이고 증인이다. 옛사람들의 출판업적과 문화개념의 계승이라고 생각하고 우리 상무인서관은 학술계 명가들의 지도와 국가출판기금의 지원을 받아서 드디어 "중화현대학술명저총서"를 출판하여 독자 여러분에게 내놓았다. "중화현대학술명저총서"는 시간이 많이 흐른 뒤에도 도도하게 책장에 꽂혀 있고 "(중국어로 번역된) 세계학술명저총서"와 서로 빛을 내주기를 진심으로 바란다. 이렇게 커다란 염원은 이루기가 어렵기 때문에 학자 여러분, 전문가 여러분 그리고 독자 여러분의 도움이 반드시 필요하다.

2010년 12월
상무인서관 편집부

일러두기

1. "중화현대학술명저총서(中华现代学术名著丛书)"는 청나라 말기부터 20세기 80년대 말까지 중국 사람들이 저술하여 뛰어난 성과를 내어 학술계에 혜택을 끼친 유명한 학술 저서들이다. 선정된 저서들은 주로 명저들이고 다른 명편들도 선발하여 합본을 만들었다.

2. 선정된 저서의 내용과 배열 순서는 원본 그대로이고 단지 책의 앞부분에 저자의 사진과 필적을 추가하였다. 저자의 학술적 업적, 책을 쓴 배경, 판본의 변화 등을 소개하기 위하여 전문가에게 부탁하여 저자의 학술 연대표와 해설을 작성하여 책의 뒷부분에 첨부하였다.

3. 선정된 저서는 거의 원간이나 저자가 수정한 수정본을 바탕으로 삼고 다른 판본을 참고하여 오류를 수정하였다. 옛사람의 책 내용을 인용할 때 저자는 생략하거나 수정하는 경우가 있는데 뜻이 원저와 일치하는 경우에 다시 수정하지 않았다. 수정할 필요가 있는 경우에 편집자나 교정자의 주라는 형식으로 각주에서 판본에 관한 정보를 추가하였다.

4. 시대마다에 서로 다른 언어 습관이 있고 저자마다 서로 다른 글의 스타일이 있기 때문에 현대의 문장법과 표현방법 등으로 원문을 바꾸지 않았다. 원저에 나타난 인명, 지명, 전문용어, 번역명 등이 지금과 다른 경우에도 바꾸지 않았다. 그러나 저자의 오타, 인쇄 오류, 데이터 계산의 오류, 외국어 맞춤법의 오류 등은 수정하였다.

5. 원작은 번체자 가로조판으로 되어 있었는데 간체자 가로조판으로 통일시켰다. 그리고 원작에 문장부호가 없거나 문장을 끊는 간단한 부호만 있는 경우 여기서는 새로운 부호 표기법으로 통일하였고 고유 명칭 부호만 생략하였다.

6. 특별한 경위를 빼고 원작 뒤에 있는 주석을 각주로 바꾸고 두 줄씩으로 된 협주를 한 줄씩으로 된 협주로 바꾸었다. 문헌이나 기록 등을 조금 통일하였을 뿐이다.

7. 원작이 오래되어서 글자가 모호하거나 종이가 파손된 경우에 빠진 글자의 수를 "口"로 표시하고 글자의 수가 확실하지 않은 경우에 "아래의 글자가 빠졌다"라는 글자로 표시하였다.

목차

상편: 예술의 지경

하편: 시집 《흘러가는 구름》

평설

머리말

 문적(闻笛) 선생과 강용(江溶) 선생 등이 문예미학총서 편집 위원회의 부탁을 받고 나의 《번역문 선집》을 편집하고 출판한 후에 이 책을 편집하여 출판해 준 것은 정말 감사드릴 일이다. 나는 평생 동안 예술의 경지에 관하여 많은 연구를 했지만 글로 작성한 것은 그리 많지 않을 뿐만 아니라 있더라도 모아 두는 습관이 있지 않았기 때문에 많은 자료를 잃어버렸다. 40년 전에 일부의 논문을 모아서 《예술의 지경》이란 제목으로 책을 내려고 하였지만 뜻대로 되지 않았다. 뜻밖에 편집자들은 그때보다 수배의 자료를 모아서 책을 출판하게 되었는데 그 동안 얼마나 고생을 하였는지 짐작이 된다.

 편집자들이 이전에 내가 지은 시들을 《흘러가는 구름》이란 제목으로 모아 놓은 점은 더욱 감사드릴 일이다. 시란 형식은 다르지만 내용은 서로 통하는데 하나는 이론에 대한 탐구이고 하나는 실천에 대한 체험이다. 독자 여러분의 생각은 어떠할지 궁금하다.

 인생은 짧지만 예술의 지경에 대한 연구와 창조는 끝이 없다. 이 책이 예술의 지경을 연구하는 데 조금이라도 도움이 된다면 여한이 없을 것이다.

1986년 9월

종백화(宗白华, 89세) 올림

예술의
지경

《예술의 지경》 최초의 서문

화사(画史)에 당나라 화가인 장조(张璪)에 관하여 아래와 같은 기록이 있다.

　장조의 자는 문통(文通)이고……그는 소나무와 돌 등 사물을 그릴 때 완전히 다른 방법으로 그리기 때문에 독특한 화가였다. 그는 한 손에 붓 두 개를 들고 같이 그리는데 하나는 살아 있는 나뭇잎을 그리고 다른 하나는 마른 나뭇잎을 그렸다. 안개, 노을, 비바람 등 자연 경치를 압도하는 기세와 물고기의 비늘처럼 촘촘한 잔가지의 들쭉날쭉한 모습은 손에서 마음대로 나온 것 같았다. 당시 필굉(毕宏)의 그림이 유명하였는데 장조의 그림을 보고 모지랑붓만으로 그림을 그린 줄 안다며 깜짝 놀랐다. 필굉이 그림을 그린 비단을 만지면서 장조에게 누구에게 배웠냐고 물어보자 장조는 "밖에서 배운 것은 조화이고 마음에서만 창작의 원천을 얻을 수 있다"라고 대답하였다. 이에 관하여 장조는 《그림의 경지(绘境)》라는 글을 써서 그림의 기교와 요점 등을 설명하였다.

　내가 예술에 관한 글을 쓸 때마다 장조의 인격과 풍모가 자주 떠올랐다. 그의 말은 중국 선현들의 예술을 이해하는 길을 나에게 가르쳐 주었다. 아쉽게도 《그림의 경지》라는 글은 전해지지 않는다. 만약 그렇지 않았으면 우리에게 많은 정수를 전해주고 큰 도움이 됐을 것이다. 많이 부족하지만 예술을 추구하고 앙모하는 마음으로 오늘날 나는 30년 동안 써 놓은 글들을 모아서 《예경(艺境)》* 이란 제목의 책을 내고자 한다.

<div align="right">1948년 8월 남경(南京)에서</div>

*　옮긴이 주: 본문에서는 책의 원제목인 《예경(艺境)》으로 표기함.

16

미학과 예술에 대한 약술

근래 예술에 대한 관심이 점점 많아지고 있다는 것은 우리나라 새로운 사조에서 기쁠 만한 현상이다. 뿐만 아니라 미학을 연구하는 사람도 나타났다. 곽소우(郭绍虞) 씨가 '근세미학'을 소개하면서 미학에 관한 책을 중국으로 들여왔다. 그러나 아직까지 미학과 예술이라는 이 두 개념이 일반 사람들에게 생소하기에 여기서 간단하게 이야기하려고 한다. 이를 계기로 많은 사람들이 미학과 예술에 보다 많은 관심을 가졌으면 한다.

이전에 미학이란 단어를 처음 들은 몇몇의 사람을 만났는데 미학과 예술의 차이를 몰라 나에게 물었다. "미학은 '미'를 연구하는 학문이고, 예술은 '미'를 창조하는 기능이다."고 나는 답했다. 미학과 예술은 서로 다르다. 그러나 예술도 미학의 연구 대상이다. 미학과 예술의 관계는 생물과 생물학의 관계와 같다. 하지만 이런 대답은 아무래도 너무 막연해서 이해하기가 어렵기 때문에 여기서 미학과 예술의 내용을 나눠서 소개하겠다.

Ⅰ. 미학의 정의 및 내용

'미학'은 영어의 Aesthetics, 독일어의 Asthetik, 그리스어의 Oncotrnos에서 나온 단어인데 감각적 학문의 정의이다. 그러나 현대 학자들은 미학을 '미'에서 나왔든 '미가 아닌 것'에서 나왔든 간에 상관없이 감각이나 감정을 연구하는 학문이라고 정의를 내린다. 미학의 연구 내용이 광범위하기 때문에 이 정의도 미흡하다. 한편 독일의 모이만(Meumann)은 체험 미학에서 미학의 연구 대상을 아래와 같이 나눴다.

1. 미감의 객관적인 조건. 실험으로 우리의 미감을 일으키는 객관적인 사물의 성격과 법칙을 연구하는 것이다.

2. 미감의 주관적인 조건. 실험 심리학으로 미감을 일으키는 내면세계의 연상 작용(Association), 공상 작용, 공감 작용 그리고 정관(靜觀)작용 등 주관적인 것을 연구하는 것이다.

3. 자연미와 예술의 창조적인 미에 관한 연구. 여기서 진정한 미의 성격과 법칙을 연구하는 것이다.

4. 인류 역사상의 예술품 창조의 기원 및 진화. 여기서 인류 예술 창조의 성격과 법칙을 연구하는 것이다.

5. 예술 천재의 특성 및 예술 창조의 과정. 예로부터 예술대가들의 생애를 연구하는 것이다. 생애나 자서전을 통하여 그들이 예술을 창조할 때의 심리 작용 및 예술 기교를 활용하는 수단을 고찰한다.

6. 미 육성의 문제. 미술의 감각을 일반 사람들의 사회생활과 개인 생활 공간에 어떻게 널리 교육하는가를 연구하는 것이다.

위에서 언급한 이 많은 문제들은 모두 미학의 연구 대상들이다. 이를 통하여 미학의 내용을 대충 파악할 수 있을 것이다. 총괄하여 말하자면 미학의 주요 연구 내용은 우리 인류 미감의 객관 및 주관 조건을 연구 기점으로, '자연' 및 '예술품'의 진정한 미를 탐색하는 것을 중심으로, 미의 원리를 만드는 것을 목적으로, 예술 창조의 법칙을 세우는 것을 응용으로 삼고 연구하는 것이다. 현대 체험 미학은 바로 이 길을 걸었다. 그러나 이전의 미학은 이와는 완전히 달랐다. 이전의 미학은 어느 철학자의 철학 체계 속에 부속되었기 때문에 그 안의 '미'의 개념은 형이상학적인 개념이며, 그 철학자의 우주관에서 분석, 연역된 것이다. 이는 곽소우 씨가 '근세미학'에서 이미 언급했기 때문에 여기서 생략하겠다.

Ⅱ. 예술의 정의 및 내용

예술은 "인류의 한 가지 창조 기능이다. 구체적이고 객관적인 감각의 대상을 창조한다. 이 대상은 우리의 정신적인 기쁨을 일으키고 또한 영구적인 가치도 지닌다." 이는 객관적인 정의이다. 예술을 주관적으로 그리고 예술가의 측면에서 보면 그것은 예술가의 이상과 감정을 구체화, 객관화를 시키는 것이며 이를 자아 표현(selfexpression)이라고 한다. 그러므로 예술의 목적은 실용이 아니고 순수한 정신적 기쁨이다. 예술의 기원은 이성적인 지식의 창조가 아니고 민족정신이나 천재의 자연적 충동의 창조이다. 때문에 예술은 항상 민족성이나 개성을 표현한다. 예술을 창조하는 능력은 타고난 것인데 이성적인 학문으로 가르치고 지식을 넓힐 수 있지만, 지식으로 이를 완성시키거나 흡족하게 만족시킬 수 없다. 예술의 원천은 지극히 강렬하고 농후하고 억누를 수가 없는 감정 및 초월적인 상상력의 혼합이다. 인간 본성의 가장 깊은 곳에서 솟아난 이런 감정은 기가 막힐 정도의 초월적인 상상력을 자극하여 그의 직각(直覺)을 보통의 이성으로 해석할 수가 없는 경지로 다가가도록 인도한다. 그 순간에 생긴 복잡한 감정의 연계 조직은 예술 창작의 기반이 된다.

예로부터 예술의 특성에 관한 설이 서로 달랐다. 아리스토텔레스는 "예술은 자연에 대한 모방이다."고 말했는데 이 설은 현재의 관점에서 보면 꼭 맞는 것이 아니다. 왜냐하면 예술은 비록 자연 재료를 빌려서 표현해야 되고, 자연 현상을 상징으로 하고, 또한 자연 형체를 묘사의 대상으로 하지만, 자연에 대한 단순한 모방이 아니라 예술 그 자체가 자유로운 창조이기 때문이다. 같은 생물 세포에서 완전한 생물로 발전, 진화한 것과 같이 예술은 또한 예술가의 이상이나 감정에서 원만한 예술품으로 발전, 진화한다. 그러므로 현재까지의 관찰로 보면 예술은 자연에 대한 모방이 아니라고 판단된다. 예술 그 자체가 바로 자연의 실현이기 때문이다. 예술가가 예술품을 창조하는 과정은 바로 자연 창조의 과정이다. 아울러 급이 가장 높고 가장 원만한 자연 창조의

과정이다. 왜냐하면 예술은 자연 속에서 가장 적합한 재료를 선택하여 이상화, 정신화하는 인류 최고의 정신적인 자연의 표현이기 때문이다. 실은 각종 예술이 맺는 자연과의 관계는 매우 다르다. 예를 들어, 건축예술은 건축할 때 아예 자연에서 형체를 택하지 않고 기하학 비례(Geometrical progression)의 법칙에 따라서 한다. 음악도 자연에서 형체를 택한 것이 아니다. 마찬가지로 서정시는 더욱더 자연을 모방하는 것이 아니고 순수한 주관 감정을 묘사하는 것이다.

또한 각종 예술에 필요한 자연 재료의 양도 아주 다르다. 예를 들어, 음악에 착용된 물질적인 재료의 양은 건축만 못하다. 그리고 시가의 구절과 음절도 완전히 정신화되었다.(언어는 사상의 내용이 아니라 사상의 부호이다.) 한 마디로 진화하면서 급이 높아지면 높아질수록 그 속에 착용된 물질적인 재료의 양도 점점 감소한다. 이는 시가까지 발전하면서 그 절정에 이르렀다. 때문에 시가는 예술의 여왕이라고 부른다. 예술은 자연 속에서 이루어지는 최고급의 창조이며 가장 정신화된 창조이다. 실제로 보면 예술은 인류, 예술가의 정신이나 생명이 밖으로 발현하는 것이고, 이를 자연의 물질 속으로 주입하여 물질을 정신화, 이상화를 한다.

앞에서 내가 알고 있는 이상적인 예술의 내용을 간단하게 소개하였다. 지금부터 예술의 분류에 대하여 이야기하면서 이 짧은 글을 마무리하도록 하겠다. 우리는 각종 예술에서 착용되고 표현된 감각을 아래와 같이 분류할 수 있다.

1. 눈으로 보이는 공간 속에 표현된 조형 예술: 건축, 조각, 그림 등이 있다.
2. 귀로 들리는 시간 속에 표현된 음조(音调) 예술: 음악, 시가 등이 있다.
3. 시간과 공간 속에 동시적으로 표현된 의태 예술: 무용, 희극 등이 있다.

원문은 1920년 3월 10일 《시사신보·학등》(时事新报·学灯)에 게재되었다.

희곡의 문예적 위치

오늘 본 난에 송춘방(宋春舫) 선생이 '중국 희곡의 개량'을 논하는 연설사를 실었는데 참 값진 일이라고 생각한다. 중국 구식 희곡을 개량할 필요성에 대하여는 더 이상 이야기를 하지 않아도 모두 다 아는 사실이다. 그러나 내 개인의 소견에 따르면 중국 희곡을 개량하는 일은 여간 어려운 일이 아니다. 그 이유는 두 가지다. 하나는 구식 희곡에 익숙한 사람들이 이미 고질적인 습관과 강한 세력을 형성하여 개량운동을 받아들이기가 쉽지 않기 때문이다. 또 하나는 중국 구식 희곡은 수많은 강한 특성을 지니고 있기 때문에 아예 전복시킬 수도 없고 또한 그럴 필요도 없기 때문이다. 따라서 내 생각에는 구식 희곡의 수많은 불합리한 부분을 적극적으로 고치는 일이 중요하다. 그러면서 순수하고 독립적이고 예술 가치가 높은 새로운 희곡도 창조할 필요가 있다. 그렇다면 우리가 가장 먼저 해야 하는 일은 새 극본을 만드는 일이다. 극본을 만드는 방법은 두 가지가 있는데 하나는 구미 명극을 번역하는 것이고, 또 하나는 자유롭게 창조하는 것이다. 그러나 이 두 가지 일은 모두 여간 힘든 일이 아니다. 그리고 내가 보기에는 우리나라에서 문학을 연구하는 사람들 중에서 서정문학보다 희곡을 연구하는 사람의 수가 훨씬 적은 것 같다. 때문에 이 글에서 희곡 문학의 가치에 대하여 이야기하도록 하겠다. 이를 계기로 우리나라 청년들이 희곡문학의 연구에 더 많은 관심을 가졌으면 한다.

유럽의 문학가들은 문예의 내용을 3가지로 분류를 한다. 서정문학(Lyrik), 서사문학(Epik), 그리고 희곡문학(Drama)이다. 서정문학은 주로 인간 내면세계의 감정이나 사상의 움직임을 묘사하는 것인데 덧붙여 외부 사실도 묘사해

야 하지만 어디까지나 주관적인 감정 묘사를 위주로 하고, 객관적인 상황 묘사는 2차적인 위치에 놓인다. 이는 순수한 주관적 문학이라고 할 수가 있다. 이에 비하여 서사문학은 객관적인 위치에서 외부 어느 한 사실의 변천을 묘사하는 것인데 어떠한 주관적인 감정의 개입을 피한다. 이는 순수한 객관적 문학이라고 할 수가 있다. 서정문학과 서사문학의 기원과 진화로 보면 서사문학은 앞에 있고 서정문학은 뒤에 처하는데, 이 두 가지 결합의 산물이 바로 희곡문학이다.

서정문학의 대상은 '정(情)'이고 서사문학의 대상은 '사(事)'이다. 한편 희곡문학의 대상은 외부 사실과 내면세계의 감정이 서로 영향을 주면서 생긴 결과물인데 이는 바로 인간의 '행위'이다. 따라서 희곡을 쓸 때, 한편으로는 인간의 행위가 섬세한 감정의 동기로부터 시작하여, 점차 강한 의지로 변하고, 결국은 외부의 실제적인 행동으로 나타나는 과정을 표현해야 한다. 또 한편으로는 이런 감정이나 의지의 변화를 불러온 이유, 즉 외부 사실과 자기 행위에 대한 반응을 밝혀야 된다. 따라서 희곡은 서정문학처럼 단순히 감정을 묘사하거나 서사문학처럼 사실을 묘사하는 데 목적을 두지 않고, 행위를 자극할 수 있는 감정과 행위를 일으킬 수 있는 사실을 묘사하는 데 목적을 둔다. 희곡의 핵심은 '행위'의 예술적인 표현이다.

이와 같이 희곡이란 예술은 서정문학과 서사문학을 융합시켜 새롭게 구성한 것이고, 문예에서 최고의 창작이면서 가장 힘든 창작이기도 하다. 물론 이는 각종 문예가 발전하면 놀랄 만한 것이 되지 못할 것이다. 그런데 중국에서 완전하고 순수한 예술적인 희곡의 창작은 아직까지는 보기 힘들다.

본래 문예의 발전은 인류 정신생활의 발전 순서에 따른 것이다. 최초의 인류 정신은 대부분 외부를 향하여, 외부 사실의 변천에 관심을 두기 때문에 이는 서사의 발전으로 이어졌다. 그 후에 정신생활이 발전하면서 반사작용도 커지고 내면세계의 감정이나 사상의 움직임에도 관심을 두게 되었는데 이는 바로 서정문학의 탄생으로 나아간다. 마지막으로 사람의 내면세계와 환경의

각종 관계 아래 발생하는 결과물 즉 인류의 행위를 묘사하게 되었는데 이는 바로 희곡문학의 탄생으로 이어졌다. 이와 같이 희곡문학은 실제로 문예의 최고 위치에 놓인다. 중국에서 희곡문학이 크게 발전을 하지 못한 것은 중국 문예가 아직까지 유럽에 미치지 못하는 징후라고 할 수 있다. 우리나라 청년 문학가들이 이에 더 많은 관심을 가졌으면 한다.

원문은 1920년 3월 30일 《시사신보·학등》(時事新報·学灯)에 게재되었다.

《삼엽집(三叶集)》 서한[1]
─전한(田汉), 곽말약(郭沫若)에게

전한에게

수창(전한의 옛 이름) 형에게

오랜만에 형한테 편지를 씁니다. 형이 거기서 책을 읽고 글을 쓰고 시를 지으면서 즐겁게 사는 상상을 하곤 합니다. 나보다 훨씬 나은 것 같습니다. 나는 지금 답답하고 지루합니다. 상해란 도시와 지금 지내는 기계적인 생활은 내 사상, 감정 그리고 의지를 구속하여 자유를 누릴 수가 없기 때문입니다. 유미주의[2]와 어두움에 대한 연구, 인류 사회의 어두움에 대한 연구를 꾸준히 안 했으면 실러(Johann Christoph Friedrich von Schiller)처럼 이미 도망갔을지도 모릅니다.

그런데 요즘에 기쁜 일도 하나 있습니다. 바로 형과 같은 친구를 한 명 더 사귄 일인데 그는 동방 미래의 시인 곽말약입니다. 덕분에 내 수많은 고민도 풀리고 위로도 많이 되었습니다.

난 곽말약에게 이미 편지를 써서 형을 소개했습니다. 그러니 두 분이 시우(诗友)가 되어서 서로 편지를 주고받았으면 좋겠습니다. 형은 이 사실을 알고 있는지 모르겠습니다. 그가 최근에 쓴 긴 시 하나, 그리고 나한테 보낸 시에

1 《삼엽집》은 전한, 곽말약 그리고 종백화(宗白华) 3명이 서로 주고 받은 서한으로 만든 책이다. 《예경(艺境)》의 편집자는 손옥석(孙玉石) 교수에게 도움을 청하여 이에 대하여 해석을 붙였다.

2 유미주의는 19세기 말에 유럽에서 유행했던 부르주아 문예사조로, 문예는 현실적인 정치에서 벗어나야 된다고 주장하고, '예술을 위한 예술'을 표방한다. 프랑스 작가인 고티에(Théophile Gautier)가 먼저 유미주의를 제기하였는데, 대표 작가로는 영국의 오스카 와일드(Oscar Wilde) 등이 있다.

대한 긴 편지[3]를 같이 보냅니다. 글들을 보면 그의 성품과 시적인 재주를 알 수가 있을 것입니다.(여기서 내가 그에게 답장한 편지 역시 같이 보냅니다.)

형이 보낸 글[4]은 매우 길어서 아직 보지 못했습니다. 발표된 후에 봐야 되겠습니다. 현재의 시호[5]에서 글의 길이가 너무 길어서 2기로 나눠서 발표하게 되었습니다. 그리고 형이 종소(仲苏), 순생(舜生)[6]에게 아름다운 편지를 두 통 보냈다고 들었는데 그것도 발표된 후에 봐야 되겠습니다. 이씨 형제[7]들을 자주 보는지 모르겠습니다. 수유(漱瑜)씨[8]도 잘 지내는지요? 최근 형의 마음 속에 생긴 영감도 나에게 알려 주면 좋겠습니다.

곽말약에게

말약 선생에게

어제 선생님의 편지를 받고 신체시를 받은 것처럼 기뻤습니다. 우리는 정신적인 교류가 오래 되었을 뿐만 아니라 선생님의 시는 내가 가장 애독하기 때문입니다. 선생님의 시에 나타난 경지는 바로 내 마음의 경지입니다. 선생님의 시를 읽을 때마다 위안이 되었습니다. 내 마음속에도 이와 같은 예술적인 경지가 존재하고 있는데 평소에 대부분 '개념 세계'에서 칸트 철학을 분석했을 뿐, '본능 세계'에서 자연의 신비함을 느낄 기회가 거의 없었습니다. 때

3 곽말약이 1월 18일에 쓴 편지이다. 긴 시는 곽말약의 〈봉황열반(凤凰涅槃)〉이다.
4 이는 전한의 장편 논문 〈시인과 노동 문제(诗人和劳动问题)〉이다. 이는 연속으로 1920년 2월 15일 및 3월 15일에 발행된 잡지인 《소년중국(少年中国)》의 제1권 8, 9기에 실렸다.
5 1920년에 발행된 《소년중국》의 제1권 8, 9기는 '시학연구호' 상, 하로 되어 있는데 신체시 및 논문을 많이 실었다.
0 황종소(黄仲苏, 1896~1975), 황권(黄幺)이라고도 부른다. 안위서성(安徽舒城) 출생. 낭시에 소년중국학회 남경 지부의 회원이었다가 반동의 중국청년당에 가입하였다. 좌순생(左舜生, 1893~1969), 본명은 학훈(学训), 호남 장사(湖南长沙) 출생. 소년중국학회 회원이었는데 국가주의를 표방하고 그는 역시 청년당에 가입하였다. 전한의 두 통의 편지는 1920년 3월 15일에 《소년중국》의 제1권 9기에 실렸다.
7 이임(李任), 이걸(李杰), 호남 출생, 일본 유학 시절에 전한의 친구들.
8 역수유(易漱瑜), 전한의 사촌 동생이며 아내, 일본 유학 시절에 같이 있었다.

문에 비록 이런 맑고 묘하고 아득하고 고요한 느낌이 솟아나도 순식간에 아름다운 언어로 표현하지 못한 경우가 없지 않았습니다. 또한 평소에 마음속에 시적인 정취나 시의 경지가 반드시 있어야 하지만, 꼭 시를 쓰지 않아도 된다고 나는 주장하기 때문에 수많은 시의 원고를 나도 모르게 없애 버렸습니다. 지금 선생님의 시는 제 시적인 정취도 대표할 수가 있어서 제 시라고 생각해도 될 것 같습니다. 그래도 될까요?

선생님은 lyrical[9]의 천재입니다. 한편으로 선생님은 자연과 철학적 이치와 가까이 하여 원만하고 고상한 '시인의 인격'을 양성하고, 또 한편으로는 옛날 천재 시인의 시들에 나타난 자연 음절과 자연 형식을 연구하여 원만한 '시의 구조'를 형성하였으면 합니다. 그러면 중국의 새로운 문화 속에 진정한 시인이 탄생할 것입니다. 이것은 내 진실한 바람입니다. 선생님은 이런 타고난 능력을 지니고 있어 내가 이렇게 생각하는 것이 결코 인사말이 아닙니다.

나에게 전한이란 친구가 있는데 그는 구미문학을 깊이 연구하였습니다. 그는 지금 도쿄에서 유학 중입니다. 그 친구는 선생님과 비슷한 면이 참 많은데 두 분이 힘을 합쳐서 동방 미래의 시인이 되었으면 합니다. 선생님께서 시간이 되면 내가 소개해 주고 싶습니다.(이 편지를 그 친구가 보면 알 것입니다. 우리는 정신적인 교류를 중요시하지 형식적인 것에 신경을 쓰지 않습니다.)

올해 《학등(学灯)》[10]난에 가치 있는 문예 및 학문원리에 관한 글을 많이 발표할 예정인데 선생님께서도 투고를 많이 하셨으면 좋겠습니다. 새로 쓴 작품이 있으면 바로 보내 주세요.

1920년 1월 3일

9 영어: 서정시적이다.
10 이는 상해 《시사신보(时事新报)》의 부록인 《학등》인데, 1919년 여름부터 1920년 3월에 종백화가 편집을 맡았다. 1919년 9월 11일부터 곽말약은 여기서 신체시 등 작품을 발표하였다.

곽말약에게

말약 선생에게

전에 보낸 편지는 이미 받으셨을 것입니다. 선생님의 시들도 모두 발표하였습니다. 매일 한 편씩 선생님의 신체시를 발표하여《학등》난의 맑고 향기로운 분위기, 그것도 Natur[11](자연)의 이런 분위기를 조성하였으면 합니다. 선생님이 Pantheist[12](범신론자)라는 주장에 저도 동의합니다. 왜냐하면 시인의 세계관에 Pantheistmus[13](범신론)을 가미할 필요가 있다고 생각하기 때문입니다. 나는 곧 〈독일 시인 괴테(Goethe)의 인생관 및 세계관〉이란 글을 쓰려고 하는데 이 글에서 시인의 세계관 및 Pantheism(범신론)을 설명하면 도움이 될 것 같습니다. 선생님의 도움이 필요합니다. 많은 자료를 보내 주셨으면 합니다.

선생님이 시인과 Pantheism[14]의 관계를 상징하는 시를 몇 편 쓰셔서 내 글의 머리말이나 맺음말로 삼으면 좋겠습니다. 선생님의 생각은 어떤지 궁금합니다. 그러나 한편으로는 문학적인 글을 쓴 지 오래돼서 이 글에서 내 사상을 표현할 수 있을까 걱정되기도 합니다.

곽말약에게

말약 선생에게

선생님의 긴 편지를 반복해서 몇 번 읽으며 너무나 기쁘고 감격하였습니다. 사상, 학식, 견해 등 면에서 나와 통하는 친구와 나보다 뛰어난 친구들도 있기 때문입니다. 이 많은 친구들 중에서 마음 깊은 속의 느낌, 개성 속의

11 독일어: 자연.
12 영어: 범신론자. 범신론은 16세기부터 18세기 사이에 유럽에서 유행하였던 유물주의 철학 학설이다. 이 세상에 초자연적인 주재자나 정신적인 힘이 존재하지 않고, 신은 자연 그 자체이며 자연의 모든 사물 속에 존재한다고 주장한다. 대표 인물로는 브루노, 스피노자 등이 있다.
13 독일어: 범신론
14 영어: 범신론.

영적인 인식, 직각 속의 사상이나 견해 등을 따지자면, 선생님과 가장 통하는 것 같습니다. 때문에 선생님의 시를 읽으면 내가 지었어야 할 시라고 생각하게 됩니다. 선생님께서 나를 대신하여 시를 썼다는 느낌이 들어서 기뻤습니다. 그러므로 일부의 나는 이미 실현되었고, 이제 나는 다른 부분의 나를 실현하도록 노력하면 될 것입니다.

이전에 전수창(田寿昌, 전한의 옛 이름)이 상하이 있었을 때 그에게 선생님은 문학에서 점차 철학으로 나아갔지만 나는 아마 철학에서 점차 문학으로 마무리해야 될 것이라고 말했습니다. 왜냐하면 철학을 하면서 느낀 것은 우주의 참모습을 표현하는 데 명언보다 예술이 더 적절하기 때문입니다. 그래서 나중에 가장 정확한 철학은 바로 하나의 '우주시'라고 생각합니다. 따라서 앞으로 내가 해야 할 일은 바로 이 '우주시'를 만드는 데 보태는 일이라 여겼습니다. (이런 면에서 우리 세 사람이 나가야 할 길은 똑같습니다.) 그러나 지금 나의 마음과 인식은 이해하는 데 치우쳐 있습니다. 감각이나 감정도 좀 쌓였지만 예술적인 능력과 훈련은 부족합니다. 어렸을 때부터 형식적인 예술 방법을 싫어해서 형식의 중요성을 알면서도 관심을 두지 않았습니다. 평소에 가끔 '시의 충동'이나 선생님이 말한 영감(Inspiration)[15]이 발생합니다. 그리하여 굳어있는 세계를 벗어나고자 하는 자연 의지처럼 순간적으로 솟아나는 충동이 일어 무기의 세계로부터 유기의 세계로 나아가려고 합니다. 하지만 기계적 법칙의 구속을 받기 때문에 유기적인 '형식'(아리스토텔레스의 Form)[16]을 자유롭게 운용할 수 있는 유기적 생명체로 나아가 '한 개체의 생명 흐름'[17]을 표현하는 데 실패하였습니다. 글로 쓸 수가 없어서 하기 싫은 것이었습니다.

15 영어: 영감.
16 영어: 형식. 아리스토텔레스(Aristoteles, 기원전 384~기원전 322), 고대 그리스 철학가, 문예이론가. 대표작으로는 《형이상학》, 《오르가논》, 《물리학》 그리고 《시학》 등이 있다. 《형이상학》이란 책에서 물질의 객관적인 존재를 인정하면서도, 물질로부터 독립되어 능동성을 가지고 물질보다 높은 형식도 존재한다고 천명하였다. 물질로부터 형식으로 진화되면서 생명이 탄생한 것이다. 여기서 언급한 '형식'은 바로 이런 의미를 가진다.
17 개체의 생명적인 흐름.

괴테에 대한 선생님의 생각은 나와 같아서 우리의 사고방식도 지극히 비슷하다는 점도 이상한 일이 아닙니다. 〈괴테의 세계관〉이란 글을 써야 되는데 어디서부터 써야 할지 모르겠습니다. 나는 괴테에 관한 책도 많이 갖고 있지 못하고, 또한 자세한 연구나 정밀한 분석의 작업도 하지 못했습니다. 따라서 내가 직접 느낀 것만 써서 다른 분들의 교정을 기대할 수밖에 없을 것입니다. 동쪽의 섬나라인 일본의 해변에서, 선생님은 항상 큰 우주의 자연스러운 호흡과 가까이 하면서, 해부실에서 또한 작은 우주의 미소한 벌레들의 생명과 가까이 하기 때문에, 우주 의지의 진실을 거의 모두 들여다보셨습니다. 선생님이란 시신(詩神)의 앞길이 창창할 것이라고 나는 믿습니다.

밤이 깊어지면서 끝이 없는 내 감정은 기나긴 밤과 같이 몽롱한 세계로 들어왔습니다. 다음에 또 이야기하면 좋겠습니다.

선생님의 옛 시들, 선생님의 신세 등이 나를 슬프게 해서 더 이상 언급하는 것도 부담스러울 정도입니다.

1920년 1월 30일

곽말약에게

말약 형에게

봉황이 광활한 하늘을 한창 비양하고 있을 때 불개가 벌써 내달렸다는 형의 시를 읽었습니다. 맞는지 모르겠지만 이 시의 깊은 뜻은 Panthdistische Inspiration[18]으로 표현하고 싶습니다. 형이 처하고 있는 자연 환경이 부럽습니다. 나는 여기서 자연의 아름다움을 접할 수도 없고, 사회의 중심으로 깊이 파고들어서 인간성을 포착할 수도 없고, 게다가 만날 진우도 없기 때문에 정말 답답합니다. 할 수 없이 문학 명저를 꺼내서 읽습니다. 어제도 Ekkehard[19]를 읽어서 기뻤습니다. 소설 뒷부분에 묘사된 Resignation[20]을

18 독일어: 범신론의 영감.

읽으면서 해방과 초탈에서 온 평온을 느꼈습니다. 나도 지금 인적이 없는 산림 속에 들어가서, 과거에 있었던 무의식적이고 지나친 각종 열망을 반성하고, 그 다음에는 온건하며 적당하며 작지만 실효 있는 일에 전념하면서 사는 꿈을 꾸고 있습니다.(I. Frenssen's Yolon Uhe[21]도 읽었는데 아주 좋았습니다. 형도 읽은 적이 있나요? 이런 소설에서 인생관을 찾을 수가 있어 정말 좋습니다.) 오늘도 우연히 Faust를 훑어봤는데 그의 Prolog im Himmel[22]은 정말 아름다웠습니다. 형은 이것을 번역할 생각이 없는지요? 번역되면 좋을 것 같습니다. 내가 쓰려던 〈괴테의 인생관 및 세계관〉은 생각보다 어렵습니다. 어떻게 시작해야 될지도 모르고 참고할 책도 별로 없어서 Faust에서 또한 괴테의 소전이나 자서전에서 자료를 좀 찾고 내 직각(直覺)으로 쓸 수밖에 없습니다. 어떤 글이 쓰일지 아직 모르겠습니다.

봉황에 대한 형의 시는 정말 웅장하고 아름다운 노래 같습니다. 한 번 읽고 바로 무미건조해지는 지금의 많은 신체시와 달리 형의 시 속에 철학이 뼈가 되니까 의미심장합니다. 꾸밀 화려한 어휘들이 없기 때문에 백화시(白话诗, 즉 신체시)를 쓸 때 사상의 경지와 진실한 감정에 중점을 둘 필요가 있습니다. 지금 내가 가지고 있는 독일어 서적은 매우 적은데 일본에 새 책이 들어왔는지 궁금합니다. 철학, 과학, 문학, 예술에 관한 책을 많이 사고 싶은데 좀 알아봐 줬으면 좋겠습니다. 또 읽을 만한 책들이 있으면 나에게 알려주세요. 그런데 후쿠오카에서 이것저것 너무 많이 조사하는 것도 문제가 되겠죠? 밤이 깊어집니다. 다음에 또 얘기해요.

1920년 2월 7일

19 독일어: 《에케하르트》. 독일 작가인 요제프 빅토르 폰 셰펠(Joscf Victor Schffel, 1826~1886)의 장편소설. 1857년에 발표되었다.
20 독일어: 은거.
21 독일어: 프렌센의 《외른 울》. 프렌센(Gustav Frenssen, 1863~1945), 독일 소설가. Yolon Uhe는 Joern Uhl로 바꿔야 된다.
22 독일어: 〈천상의 서곡〉. 나중에 곽말약이 번역한 《파우스트》란 책에서 〈천상의 서막〉으로 번역되었다.

곽말약에게

말약 형에게

5일에 보내 준 편지는 이미 받았습니다. 며칠 전에 형에게 편지를 하나 더 부쳤는데 도착할 때가 다 된 것 같습니다. 형의 생각을 편지에 담아 다시 한 번 자세히 알려 줘서 정말 감동을 받았습니다. 그리고 형이 보내 준 그 긴 편지[23]를 허락 없이 발표했는데 괜찮을지 모르겠습니다. 시인에게 진실한 것은 가장 중요하기 때문에 공개 못할 글이 없다고 생각하니까 말입니다. 형의 〈불개〉란 시는 진실한 감각에서 나온 시이기 때문에 가치 있는 작품입니다. 형의 시에서 예술적 경지의 측면에서 보면 더 이상 논할 것이 없습니다. 하지만 형식면에는 신경을 좀 더 쓰면 좋을 것 같습니다. 형의 시의 형식적 스타일은 강백정(康白情)[24]과 정반대입니다. 강백정의 시는 형식적인 구조가 너무 복잡해서 독자를 괴롭게 하는 문제가 있는 것 같습니다.[하지만, 〈의문(疑问)〉이란 시는 이런 문제가 없기 때문에 괜찮은 편입니다.] 그러나 형의 시의 형식은 조금 단조롭고 고정되었다는 느낌이 듭니다. 형의 시에 흐르는 느낌이나 기복(起伏)이 있으면 좋을 것 같습니다. 이 문제는 형이 한번 검토해 보고 연구했으면 합니다. 또한, 형의 시는 자유분방하고 정직한 편이어서 웅장하고 힘찬 큰 시를 쓰는 데 적합하니, 봉황의 노래와 같은 큰 시를 더 많이 쓰기를 간절히 원합니다. 왜냐하면 국내에서 신체시를 잘 쓰는 사람은 몇 명밖에 안 되니까 형의 장점을 잘 살릴 수가 있기 때문입니다. 물론 형의 작은 시들을 예술적인 경지의 측면으로 보면 모두 괜찮은 편이고, 형식면에서 사(词)에서의 소령(小令)처럼 우여곡절의 미를 조금 더 보여 줄 필요가 있을 뿐입니다. 시를 쓸 때 뜻은 쉽지만 우여곡절의 미가 있어야 되고, 문구는 적지만 자세하고 날카로워야 한다고 생각합

23 1월 18일에 곽말약이 종백화에게 보낸 편지인데 1920년 2월 1일에 상해의 《시사신보·학등》에 실렸다.

24 강백정(1896~?), 자는 홍장(洪章), 사천안악현 출신(四川安岳县). 초기의 백화시 시인, 소년 중국학회회원. 시집은 《풀(草儿)》이 있다. 뒤에서 언급한 〈의문(疑问)〉이란 시는 1920년 2월 4일에 상해의 《시사신보·학등》에 게재되었다.

니다. 물론 이는 모두 내 직관에서 나온 생각(사실대로 말하자면 나는 평생 시나 사에 대하여 연구한 적이 없습니다. 시인이 되겠다는 마음조차도 없었습니다. 문학이나 시학에 대한 내 생각은 완전히 직감에서 나온 것이어서 사실적인 근거 같은 것은 없습니다.)이기 때문에 형의 생각이 어떤지 사실대로 알려 주기를 바랍니다. 끝내 순간의 감각만 믿으면 안 되기 때문입니다. 그리고 어제 나는 〈신체시 약술〉이란 글을 썼습니다. 이는 물론 이것도 완전히 내 직관에서 나온 생각들입니다. 나는 직관을 반대하는데 내 자신이 순수한 직관가라니 한편으로 재미있기도 합니다. 지금까지 철학과학 책을 많이 읽었고 그에 비해 문학이나 시는 단순히 한가로이 시간을 보내면서 기분을 푸는 정도로 대했는데 오히려 이에 관한 직관이나 생각이 많은 일은 정말 이상한 일입니다. 나도 중국사람들의 '문학적 고지식함'이란 유전자를 받았나 봅니다. 뜻밖에 내가 살면서 느낀 가장 큰 기쁨은 바로 여기에 있다는 사실입니다. '문학적 고지식함'을 깨야 한다는 내 주장은 중국 구식 문인들이 가지고 있는 뿌리 깊은 악습(즉 막연하고, 실속이 없고, 독단적인 문제들)을 깨야 된다는 말입니다. 〈신체시 약술〉이란 글에서 "시"(산문도 포함된다.)의 정의를 너무나 광범위하게 말했으니 형이 조금 확정해 주었으면 합니다.

지난번에 시진(时珍) 씨가 왔을 때 전에 형과 싸웠던 얘기를 나에게 했습니다. 누구나 다 실수할 때가 있고 특히 혈기가 왕성한 청년끼리 일시의 감정 때문에 선을 넘는 행위를 범하기 쉽습니다. 그러나 내 생각에 실수했을 때 이에 대하여 사과하고 또한 좋은 일을 많이 하면 이것으로 만회할 수 있습니다. 인간은 누구나 실수를 합니다. 하지만 발전적인 방향을 향한 개선이나 분발이 있다면 그 사람은 괜찮은 사람이라고 할 수 있습니다. 시진 씨도 이와 같이 생각합니다. 그도 형의 긴 편지를 보고 큰 감동을 받아서 형의 미래가 창창하기를 진심으로 바라고 있습니다.

곽말약에게

말약 형에게

형이 보낸 편지와 시는 모두 받았습니다. 수창에게 보낸 편지도 읽었는데 감동적이었습니다. 솔직히 말해서, 순수한 연애에서 시작한 결합은 큰 죄라고 할 수가 없습니다. 더군다나 진심으로 참회하고, 앞을 향하여 적극적으로 나가는 용기도 보여주었으니 형의 죄는 불과 마음속에 있는 Mephistopheles[25]일 뿐입니다. 이는 형의 의지를 연마시켜 인격을 한층 더 향상시키는 창조적인 것일 뿐입니다. 형은 서양 문예(장 자크 루소, 톨스토이 등)를 통하여 진심으로 참회하는 정신과 용기를 키울 수 있으니 정말 기쁜 일입니다. 이를 통하여 서양문예는 동양문예가 지니지 못한 이런 장점을 지니고 있다는 것을 알 수 있습니다.

〈천상의 서곡〉과 Zueignung[26]의 번역은 형이 노력하여 잘한 것 같습니다. 괴테 문예가 중국으로 들어온 것은 형의 공이라고 할 수 있겠습니다. 괴테가 하늘에서도 기뻐할 것입니다. 내가 〈괴테의 인생관 및 세계관〉이란 글을 쓰려고 하는데 참고자료도 부족하고 분석도 아직 정밀하지 않습니다. 그리고 경솔하게 쓰고 싶지 않습니다. 그렇기 때문에 독일책을 구해서 조금 더 연구한 후 자세히 소개하는 글을 썼으면 좋겠습니다. 때문에 당분간 발표는 못할 것입니다. 그러나 조만간 이 글을 꼭 완성할 것입니다.(독일책을 이미 샀고 중국으로 보내줬다.)

형이 보내 준 두 편의 글은 잘 보관한 후 나중에 발표하도록 할 것입니다.

형이 쓴 시에 대한 평[27]은 나도 동의합니다. 그리고 형의 평이 내 글의 부족을 채울 수가 있다고 생각해서 그 다음날 바로 발표하였습니다. 오늘 내가 〈신문학의 원천[28]〉이란 글을 대략 쓰고 보니 상당히 마음에 안 들었습니다.

25 독일어: 《파우스트》에 나온 메피스토펠레스.
26 독일어: 서문. 즉 《파우스트》 1부의 〈헌시〉.
27 이는 1920년 2월 16일 곽말약이 종백화에게 쓴 편지다. 1920년 2월 14일 상하이의 《시사신보·학등》에 실렸다. 아래서 말한 이 편지 내용의 "그 다음날 발표하였다."는 말을 통하여 종백화가 1920년 2월 13일에 이 편지를 썼다는 것을 추측할 수가 있다.
28 이 글은 1920년 2월 23일 상하이의 《시사신보·학등》에 실렸다. 글의 끝에 작가의 후기가 있다. "이 단편의 글은 곽말약 씨의 〈생명의 문학〉을 읽고 나서 썼는데 독자들이 참고해서

내 마음속의 진실한 생각을 제대로 표현하지 못해서 후회가 됩니다. 그리고 이번 기회를 통하여 내 자신의 수양과 연구가 많이 부족하다는 것을 다시 한 번 깨닫고 정말 열심히 해야 되겠다는 결심도 내렸습니다. 지금부터 시간을 내서 생물학과 심리학을 깊이 연구할 생각입니다. 그리고 나서 이런 측면에서 철학, 문학을 연구하려고 합니다. 삼 년 후에 성과가 어떨지 궁금합니다.

조금 있으면 방오(성방오, 成仿吾) 씨에게도 연락하려고 합니다. 《학등》의 Schmuck[29]가 되기를 바라는 마음으로 그의 시와 형의 〈흘러가는 것에 대한 탄식(叹逝)〉을 이번 달 내에 게재할 생각입니다.

형의 시 덕분에 《학등》은 빛이 납니다. 신문사에서 지급하는 보잘것없는 물질이 형의 고귀한 정신에 상응할 수 없다는 것을 깊이 알고 있습니다. 무례 하다 생각할지 몰라 얘기를 안 하려고 했는데 이는 중요한 문제가 아니기에 여기서 하게 되었습니다. 밤이 깊어졌습니다. 그만 써야 되겠습니다. 다음에 또 연락할게요!

1920년 2월 13일

원문은 1920년 아동서국(亚东书局)에서 출판한 《삼엽집》에 게재되었다.

읽었으면 좋겠다. 그리고 너무 급해서 이 글에서 신문인들은 창조의 수양을 가지고 새로운 정신생활을 지닐 필요성에 대한 내용만 썼는데 창조의 수양을 쌓는 방법에 대하여 아직 언급 하지 못하였다. 나중에 천천히 보완하도록 하겠다. 곽말약의 〈생명의 문학〉이란 글은 같은 날 《학등》에 실렸다.

29 독일어: 구슬 장식품.

신체시 약술

요즘에 강백정(康白情, 중국 신체시의 개척자의 하나이다.) 씨를 만나서 "신체시 문제"에 대하여 이야기하였다. 시간이 짧아서 자세한 논의를 하지는 못했지만, 신체시에 관해 많은 생각을 할 수 있었다. 여기에 글을 쓰며 여러분의 가르침을 부탁한다.

근래 중국 문예계에서 신체시를 어떻게 만들 수 있는지에 대한 문제가 제기되었다. 이는 우리가 참되고 좋은 신체시를 만들려면 어떻게 해야 하는가에 관한 문제다.(말약 씨가 참된 시는 '만들어진 것'이 아니라 '쓰인 것'이라고 했다. 이 말은 맞는 말이지만 쓸 수 있는 경지로 도달하려고 하면 우선 만들 수 있는 경지를 거쳐야 된다고 나는 생각한다. 왜냐하면 시는 예술이기 때문에 예술을 기반으로 하지 않고 공부를 통해서나 훈련을 통해 되는 것이 아니기 때문이다.)

이 글에서 우리는 일단 어떻게 신체시가 만들어졌는지 아니면 쓰였는지를 연구하도록 할 것이다.

시의 내용은 두 부분으로 나눌 수 있다고 생각한다. 즉 '형'(形)과 '질'(质)이다. 시의 정의로 보면 "시는 아름다운 언어, 운율적이며 회화(绘画)적인 언어로, 인간 감정의 예술적인 경지를 표출하는 것이다." 바로 사용할 수 있는 적합한 언어는 바로 시의 '형'이고, 그 속에 표출된 "예술적인 경지"는 시의 '질'이다. 다른 말로 시의 '형'은 시 안의 음절과 문구의 구조이고, 시의 '질'은 시인의 감정과 소김이다. 따라서 참되고 좋은 시를 쓰려면 두 부문에 모두 신경을 쓸 수밖에 없을 것이다. 하나는 시인으로서 인격의 수양을 쌓아서 아름다운 정서, 고상한 사상 그리고 넓고 깊은 학식을 가질 수 있도록 노력해야 된다. 또 다른 하나는 시의 예술적인 훈련을 통하여 자연스럽고 아름다운 음절, 조화

롭고 적합한 문구를 쓸 수 있도록 노력해야 된다. 어떤 좋은 방법으로 원만한 시인의 인격 및 원만한 시의 예술 이 두 가지 경지로 도달할 수 있을까? 이 문제에 대하여 원래 구체적인 연구를 못 했는데 어제 강백정 씨와 이야기하면서 문득 영감을 얻을 수 있었다. 그리고 이 문제는 의미 있는 생각이기에 글로 써서 가치 있는 문제인지 여러분의 의견을 듣고자 한다.

지금부터 시의 형식 문제를 논하고자 한다. 시의 형식은 언어에 의지한다. 그러나 언어는 두 가지 역할을 한다. 하나는 음악의 역할이다. 바로 언어 속에서 음악적인 리듬과 조화가 들리는 것이다. 또 하나는 회화의 역할이다. 이는 언어 속에서 공간적인 형상과 색깔을 표출할 수 있다는 것이다. 따라서 아름다운 시 속에는 항상 음악과 그림이 들어 있다. 이는 간단한 물질 재료인 종이에 쓰인 필적으로, 시간적이거나 공간적이고 풍부하면서 복잡한 '미'를 표현한다는 것이다.

때문에 시의 형식면에서 출중한 기교를 가지려면 음학과 그림(모든 조형 예술도 포함된다. 예컨대, 조각, 건축 등 있다.)을 배울 수밖에 없을 것이다. 이를 통하여, 시의 문구는 자연스럽고 아름다운 리듬과 알맞게 어울리며, 시의 언어는 자연 그림의 경지를 표현하게 한다. 게다가 원래 그림은 공간속의 정적인 미이고 음악은 시간 속의 동적인 미이기 때문에, 시는 공간 속에서 한가롭고 조용한 형식인 언어의 배열로, 시간 속에서 계속 변하는 감정이나 사상을 표현하는 것이다. 그러므로 '형'적으로는 그림 형식의 미를 가지고, '질'(감정이나 사상)적으로는 음악적 정조를 띠는 시를 써야 될 것이다.

위의 내용은 시의 기교를 훈련시키는 방법에 대한 내 개인적인 생각이었는데 옳은지 모르겠다. 지금부터 시인의 인격을 양성하는 방법에 대하여 논하도록 하겠다.

강백정 씨가 책을 많이 읽어야 된다고 주장하는데 이것은 맞는 말이다. 시는 거의 철학과 관련된다는 내 말도 이런 의미에서 동일하다. 그러나 책을 읽고

이치를 파헤치는 일 이외에도 다른 두 가지의 활동도 시인의 인격을 양성하는 데 필수적이다.

첫째, 자연 속에서 활동하는 것이다. 이는 직접 자연 현상을 관찰하는 과정인데, 자연의 호흡을 느끼며, 자연의 신비함을 살피며, 자연의 음조를 들으며, 자연의 그림을 감상하는 것이다. 바람 소리, 물소리, 소나무 소리, 파도 소리 등은 모두 시가의 악보이다. 화초의 정신, 물과 달의 색깔 등은 모두 시적인 정취 및 시의 경지의 모델이다. 따라서 자연 속에서 활동하는 일은 시인의 인격을 양성하는 기반이다. 왜냐하면 '시적 정취 및 경지'는 시인의 마음인데 자연의 신비와 서로 부딪치고 반사하면서 직접 느끼는 영감이 생기기 때문이다. 이런 직접 느끼는 영감은 바로 모든 뛰어난 예술 탄생의 원천이고 모든 참되고 좋은 시(천재적인 시) 탄생의 조건이기도 하다. 둘째, 사회 속에서 활동하는 것이다. 인간성과 자연을 표출하는 일은 시인의 가장 큰 사명이다. 그러나 사회 속의 활동을 통하여 인간성은 가장 진실하게 표현된다. 왜냐하면 행위에서만 인간성의 진실한 모습이 표현되기 때문이다. 시인이 우리 인류 인간성의 진실한 모습을 표현하려면 사회적 활동에 직접 참여하여 내면적인 반성과 외면적인 관찰 등을 해야 한다. 이를 통해서만 인간성의 순수한 표현을 엿볼 수 있을 것이다.

위에서 언급한 철학 이치의 연구, 자연 속의 활동 그리고 사회 속의 활동은 시인의 완전한 인격을 양성하는 데 반드시 필요한 방법들이라고 생각한다. 여러분의 생각은 어떤지 궁금하다.

앞서 말한 내용을 요약해서 말하자면, "시"는 형과 질이란 이면이 있으며, "시인"은 인간성과 예술성이란 두 가지 조건을 지닌다. 신체시의 창조는 자연의 형식 및 자연의 구절로 순수한 시의 정취와 경지를 표출하는 것이다. 새로운 시인의 양성은 "신시인 인격"의 창조 및 새로운 예술을 연습하여 완전하고도 활발한 인간성과 국민성을 대표하는 신체시를 쓰는 훈련을 통해 이루어질 것이다.

원문은 《소년중국(少年中國)》 제1권 8기(1920년)에 게재되었다.

로댕의 조각을 본 후에

"……예술은 정신과 물질의 분투이다……예술은 정신적인 생명을 물질적인 세계로 경주(傾注)시켜서 생명 없는 것으로 생명을 나타내고 정신없는 것으로 정신을 나타내게 한다.……예술은 자연의 재현이며 향상된 자연이다……" 나는 예술에 대한 이 몇 가지의 직감을 가지고 유럽에 갔다. 파리를 거쳐서 프랑스 루브르 궁전을 거닐며 로댕의 조각을 쓰다듬으며 나의 사상도 많이 변했다. 아니, 정확히 말하자면 변한 것이 아니라 깊어진 것이다.

알다시피 우리는 살면서 방황하다가 순간의 빛을 만나서 구름이나 안개를 헤치고 어두운 앞길을 비추기도 한다. 비추고 나서야 우리는 방향을 정하고 더 이상 망설이지 않으며 똑바로 앞을 향하여 나가게 된다. 비록 전에도 이와 같은 길을 걷고 있었더라도 앞으로 더 확신 있게 걸어가게 될 것이다. 마치 다른 신앙의 힘이라도 생긴 것처럼 말이다.

로댕의 조각을 본 후에 나는 바로 이런 빛을 보게 되었다. 어릴 때부터 나는 나만의 인생관과 자연관을 가지고 있었는데 그것은 창조의 활력이 우리 생명의 근원이자 자연의 내재적인 진실이라고 믿는 것이다. 보라! 그 자연은 얼마나 조화롭고 완벽하며 신비로운지 모른다. 보라! 자연의 곳곳에 생명, 움직임, 그리고 아름다운 빛이 넘친다. 이 자연의 전체는 이성적인 수학, 감성적인 음악, 의지적인 파도의 종합이 아닌가? 한마디로 이 세계는 나에게 아름다운 정신의 표현이었다. 하지만 나이가 들고 경험도 많아지면서 이 현실적인 세계와 충돌도 많아졌기 때문에 이 공간 속에 냉정하고 잔혹하며 저항적인 물질도 존재한다는 사실을 깨닫게 되었다. 이는 우리가 마음대로 자

기를 표현하거나 의지대로 움직이는 데 장애물이 된다는 것도 흔들리지 않는 사실이다. 또한 인간은 비참하고 냉혹하며 침울하고 비열한 현실과 같이 존재하고 있다는 것도 부정할 수 없는 사실이다. 이 세계는 이미 완벽해진 세계가 아니고 완벽한 쪽을 향하여 분투하고 진화하는 세계이다. 그 초록색 나뭇잎이 달린 나무를 보라! 이는 어둡고 추우며 습기가 많은 땅속에서 빛을 향하여 공기를 향하여 끊임없이 싸우고 있었다. 싸움 끝에 드디어 가지와 잎이 무성하면서도 가지런하며 푸른 하늘과 구름 속에서 흔들리면서 말로 표현할 수 없는 아름다운 미를 보여 준다. 모든 유기체는 물질을 빌려서 줄곧 위로 올라가며 정신적인 미에 도달한다. 자연 속에 한 가지의 기가 막힌 활력이 있다. 이는 무기체의 세계를 밀어젖히고 유기체의 세계로 들어가고 유기체의 세계를 밀어젖히고 최고의 생명, 이성, 정서, 감각의 세계로 들어가는 것이다. 이 활력은 모든 생명체의 원천이자 모든 '미'의 원천이기도 하다.

예로부터 자연은 항상 아름다웠다. 그 이유는 무엇인가? 곳곳에서 이런 기가 막힌 활력을 표현하였기 때문이다. 예로부터 사진은 항상 아름답지 못했다. 그 이유는 무엇인가? 이는 단지 자연의 표면만 찍고 자연 이면에 있는 정신을 표현하지 못했기 때문이다.(물론 사진작가는 예술의 수단으로 처리하면 달라질 수도 있겠지만) 그리고 예술가의 그림이나 조각은 항상 아름다웠는데 그 이유는 무엇인가? 이는 예술가의 마음속의 정신으로 자연의 정신을 표현하여 예술의 창작을 자연의 창작처럼 느껴지게 하기 때문이다.

그렇다면 미란 무엇인가? …… '자연'이 아름답다는 것은 사실이다. 만약 못 믿겠으면 서재를 나와서 처마 끝에서 황금색의 나뭇잎이 빛을 타며 흔들리는 것을 바라보라! 아니면 연못가의 버드나무 밑에서 구름과 파란 하늘이 물결과 함께 출렁이는 것을 보라! 말로 표현할 수 없는 쾌감을 느낄 수 있을 것이다. 이런 느낌이 바로 '미'이다. 며칠 전에 현지의 박물관을 하루 종일 거닐면서 수많은 네덜란드 화가들의 명화를 보고 세상에서 가장 아름다운 것은 바로 이런 유명한 예술가들의 그림이나 조각이라고 생각했다. 하지만 오

늘 아침에 일어나 근처에 있는 숲 속에 들어가서 일출을 보며 자연의 아름다움은 어느 한 예술이 도달할 수 있는 것이 아니란 사실을 느꼈다. 하늘의 빛, 색깔, 화초의 움직임, 구름이나 물결을 제대로 표현할 수 있는 예술가가 있겠는가? 따라서 자연은 결국 모든 미의 원천이자 모든 예술의 모델이다. 예술은 결국 이런 그림이나 조각을 빌려서 순간의 변화와 변화무쌍한 '아름다운 자연의 인상'을 보편적이면서도 영구적으로 남겨 두는 것이다. 보편적이면서도 영구적으로 남겨 둔다는 말을 어떻게 이해해야 되는가? 이는 한 폭의 자연의 아름다운 풍경은 깊은 산이나 숲에서 볼 수 있기 때문에 모든 사람들이 즐길 수 있는 것이 아니다. 게다가 변화무쌍하기 때문에 그때그때 바로 느낄 수 있는 것도 아니다.[…… "석양은 비록 한없이 아름답지만, 다만 황혼에 다다른 것이 아쉽구나"(夕阳无限好, 只是近黄昏)] 그러나 예술의 기능은 아름다운 것을 그려내서 사람들이 보편적이면서도 영구적으로 즐길 수 있게 하는 것이다. 예술의 목적은 바로 여기에 있고 미의 원천은 자연에 있다.

그렇다면 많은 사람은 나를 보고 예술파 중의 '자연주의'나 '인상주의'라고 부를 것이다. 이에 대하여 설명할 것이 있다. 보통 자연주의란 자연의 표면을 미세한 곳까지 그려내는 것이다. 그러나 세밀하고 선명하게 자연 이미지를 표현하는 것이라면 사진보다 더 뛰어난 것이 없을 것이다. 그러나 모두 다 알겠지만 사진은 그림보다 못하고 예술적인 가치가 없다. 그 이유가 무엇인가? 사진은 자연의 가장 진실한 촬영이 아닌가? 만약 예술이 전적으로 자연에 대한 묘사만을 기준으로 삼는다면 사진보다 더 뛰어난 것이 없을 것이다. 하지만 사진은 그림보다 아름답지 못하다. 그렇다면 예술의 목적은 자연의 진실을 표현하는 데에 있는 것이 아닌가? 이 문제는 주목할 만하다. 우리는 다시 한 번 살펴보도록 하자.

1. 지금까지 유명한 예술가들은(네덜란드의 렘브란트, 독일의 뒤러, 프랑스의 로댕 등이 있다.) 모두 자연이 예술의 표준적인 모델이고 예술의 목적이 가장 진실한 자연을 표현하는 데 있다는 것을 인정해 왔다. 그들의 예술적인 창작은 이 이상

덕분에 세계 일류의 예술품이 되었다.

2. 사진으로 찍힌 자연의 풍경은 이상과 같은 예술가들의 걸작들보다 훨씬 더 선명하고 세밀하지만 '미'의 가치가 없다는 것은 분명한 사실이다. 물론 이상과 같은 예술가들의 걸작들만 못하다.

3. 위와 같이 서로 모순된 두 가지의 근거로 아래와 같은 결론을 내릴 수가 있을 것이다. 자연의 진실한 모습을 표현하는 것을 예술의 최종적인 목적이라고 생각하는 예술가들의 관점이 틀렸거나 사진으로 찍힌 것은 진실한 자연이 아니다. 이 둘 중의 하나가 맞을 것이다. 하지만 예술가가 표현한 자연이야말로 진실한 자연이란 것은 확실하다.

물론 유명한 예술가들의 관점은 틀리지 않았다. 사진으로 찍힌 것은 진실한 자연이 아니고 예술만이 진실한 자연을 표현할 수 있다.

사진이 그림보다 못하다니? 이런 말을 듣고 깜짝 놀랄지도 모른다.

"확실하다. 사진은 거짓이고 예술은 진실하다."라고 로댕은 말했다. 이 말에 담긴 의미가 깊으니 그 뜻을 분석해 볼 필요가 있다. 지금부터 천천히 설명하도록 하겠다.

알다시피 '자연'은 항상 움직이고 있다. 사물은 움직이고 움직이는 것은 사물이라고 했듯이 사물과 움직임은 서로 분리할 수가 없다. 이런 '움직이는 사물'은 점점 커지거나 변화무쌍하여 확실히 간파할 수가 없다. 간파할 수 있는 것은 움직이는 것이 아니다. 그리고 움직이지 않는 것은 자연이 아니란 것은 분명하다. 따라서 사진은 움직이는 사물을 가만히 멈춰 있는 줄 알고 사물이 움직이는 과정의 한 부분만 찍은 것이기 때문에 더 이상 사물의 진실한 모습이 아니다. 게다가 움직이는 것은 생명, 정신의 상징이다. 따라서 움직이는 것을 묘사하는 것은 바로 생명, 정신을 표현하는 것이다. 만물은 모두 움직이고 있기 때문에 '정신', '생명'이 있다. 예술가가 그림이나 조각을 빌려서 자연의 진실을 표현하려면 움직이는 것을 표현할 수밖에 없고 이는 바로 정신, 생명을 표현하는 것이다. 이처럼 움직이는 것을 표현하는 것은 예술의 최종

적인 목적이자 예술과 사진의 근본적인 차이라고 할 수 있다.

예술은 움직이는 것을 표현하지만 사진은 그렇지 않다. 움직임은 자연의 진실한 모습이다. 때문에 "사진은 거짓이고 예술은 진실하다."라고 로댕은 말했다.

하지만 예술은 과연 움직임을 표현할 수 있는가? 그리고 어떻게 움직임을 표현하는가? 첫 번째의 질문을 우리의 직접적인 경험으로 해결해야 한다. 사진 한 장과 유명한 그림 한 폭을 비교해 보도록 하겠다. 사진 속의 풍경은 사실과 같아 보이지만 움직이는 기가 없어 딱딱하게 느껴지기에 직접 본 움직이고 생명이 있는 자연의 진실한 풍경과는 다르다. 반면에 그림 속의 풍경은 자연의 빛과 색깔 등을 그대로 표현할 수 없지만 그 속의 산수, 인물은 마치 살아 있는 것같이 생생하여 진실한 풍경 속에 왔다는 느낌이 들 것이다. 이를 더 설명하기 위하여 사진 속의 〈걸어가는 사람〉과 로댕의 조각인 〈걸어가는 사람〉을 같이 비교해 보면 아래와 같은 차이점을 찾을 수 있다. 사진 속의 인물은 한 쪽의 발을 올리고 있지만 딱딱하게 느껴지고 마비된 것 같다. 이와 다르게 로댕의 조각 속의 인물은 마치 느릿느릿 먼 데를 향하여 걸어가고 있는 것처럼 느껴진다. 로댕 박물관에 직접 와서 참관하면 예술은 움직이는 것을 표현하지만 사진은 그렇지 못하다는 것을 알 수 있을 것이다.

그렇다면 예술은 또한 움직이는 것을 어떻게 표현하는가? 이는 예술가들의 커다란 비밀이다. 나는 예술가가 아니기 때문에 이 질문에 직접 대답할 수 없다. 또한 각 예술가의 비밀은 서로 다르다. 여기서 로댕의 말을 여러분에게 소개하도록 하겠다.

"나는 조각에서 이렇게 움직이는 것을 어떻게 표현하느냐면 실은 매우 쉽다. 우선 움직이는 것은 하나의 상태로부터 다른 하나의 상태로 변하는 것이다. 화가나 조각가들이 조각이나 그림 속에서 변화하는 과정을 표현하는 것은 바로 움직이는 것을 표현하는 것이다. 그들은 조각이나 그림 속에서 하나의 상태로부터 자기도 모르는 사이에 다른 하나의 상태로 변하는 과정을 표현하여 작품에서 첫 번째 상태의 흔적과 두 번째 상태가 막 태어난 그림자를

같이 볼 수 있다. 이런 움직임은 바로 우리 눈앞에 나타나게 된다." 로댕은 위와 같이 말했다.

이는 움직임을 창조하는 로댕의 비밀이다. 로댕에게 '움직임'은 우주의 진실이고 생명, 정신, 그리고 자연 뒤에 숨겨진 것이 나타난 것이다. 이는 로댕의 세계관이자 예술관이다.

로댕은 자연의 중심으로 들어가서 자연 생명의 호흡, 감정을 직접 느낀다. 이를 통해 자연 만물이 항상 변화무쌍하여 모두 깊고도 진지한 정신, 우주 활력의 표현이란 것을 알게 된다. 이 자연의 활력은 물질을 빌려서 꽃, 빛, 구름, 나무, 산, 물로 표현되기도 하고, 연이 날아다니고 물고기가 튀어 오르며 미인과 영웅 등 아름다운 풍경들로 표현되기도 한다. 이처럼 자연의 내용이란 한 생명 정신의 물질적인 표현일 뿐이다.

예술가는 자연을 모방하려고 하지만 자연의 표면적인 형식을 흉내내려 하는 것이 아니고 자연의 정신을 직접 체험하고 자연이 물질을 빌려서 온갖 현상을 표현하려는 것을 느끼고자 한다. 그리고 나서 자신의 정신, 감정, 정서를 물질 속으로 경주하여 다양한 형태를 만들어서 물질을 정신화시키는 것이다.

'자연'은 본래 유명한 예술가이고 예술은 '작은 자연'이다. 예술을 창작하는 과정은 물질을 정신화하는 것이고 자연을 창작하는 과정은 정신을 물질화하는 것이다. 비록 시작과 끝은 서로 다르지만 결국은 똑같이 진, 선, 미의 영혼과 육체의 조화를 이루어서 물질과 정신이 일치한 예술품을 창작해 낸 것이다.

로댕은 이를 잘 알았기 때문에 그의 조각은 겉모습의 매끌매끌함과 원만함보다 이미지 속에 정신적인 생명을 표현하고자 한다. 그의 조각을 보면 곡선과 평면이 전혀 없는데도 생명력이 왕성하고 생동감이 넘쳐서 자연의 진정한 모습과 똑같다. 이런 면에서 로댕은 물질을 성공적으로 정신화했다고 할 수 있다.

로댕의 조각은 인간의 여러 가지 감정적인 동작을 표현하는 것을 선호하는데 이는 감정적인 동작이 인간의 가장 진실한 표현이기 때문이다. 로댕과 고대 그리스 조각의 근본적인 차이는 바로 여기에 있다. 고대 그리스의 조각은

형식적인 미와 표면적인 미를 중요시하였다. 겉모습의 원만함과 깔끔함에 신경을 많이 쓰는 것은 이성을 중요시하는 것이다. 반면에 로댕의 조각은 내용의 표현, 생명력이 왕성하고 생동감이 넘치는 정신적인 요소를 중요시하였다. 이 때문에 고대 그리스의 조각을 '자연의 기하학'이라 부르고 로댕의 조각을 '자연의 심리학'이라고 부른다.

자연의 모든 것은 아름답다. 보통 사람은 늙은 할머니나 병에 든 시체 같은 몸을 추(醜)라고 생각하지만 예술가의 눈에는 이것도 아름다운 것이다. 왜냐하면 이것도 자연의 일부라고 여기기 때문이다. 아닌 게 아니라 이런 추한 것도 예술가의 손을 거치면 바로 사랑스러운 예술품이 된다. 따라서 예술가는 '미'의 창조자가 아니고 자연을 제대로 표현하는 일을 한 것뿐이다.

때문에 로댕의 조각에서 추한 할머니, 비참한 인생, 웃음, 울음, 숭고하고 순결한 이상, 인간의 근본적이면서 동물적인 욕망 등을 모두 볼 수 있다. 로댕의 눈에는 모든 것이 아름답기 때문에 그는 조각으로 미를 다양하게 표현하였다.

"예술가는 본 것을 제대로 표현하면 되고 더 이상 바라면 안 된다." 로댕은 이런 뜻이 깊은 말을 했다. 알겠지만 예술가 눈의 세계는 보통 사람의 눈의 세계와 다르다. 예술가는 조금 더 깊고 세밀한 시선으로 자연스러운 인생의 겉모습뿐만 아니라 그의 핵심도 같이 보게 된다. 따라서 그에게 자연과 인생의 각종 현상은 모두 의미를 지니는 것이다. 한 사람의 얼굴을 보면 나이, 경력, 취미, 품행, 성격 그리고 그때의 감정과 사상 등 많은 것을 알 수 있다. 한 마디로 사람의 얼굴에 과거의 생명적인 역사와 한 시대의 문화적인 흐름이 담겨 있다. 이런 인생과 자연의 정신적인 표현은 예술가의 예민하고 깊은 시선이 아니면 제대로 파악하기가 쉽지 않다. 하지만 예술가는 인간이나 동물의 정신적인 것뿐만 아니라 꽃 한 송이, 돌 한 덩어리, 샘물 한 줄기 등만 보아도 바로 거기서 시혼을 표현하기도 한다. 예술가가 이처럼 영혼과 육체가 하나로 조화를 이루는 자연 현상과 인생 현상을 제대로 표현해 낸다면 자연은 생명력이 왕성하고 생동감이 넘쳐서 진정한 '자연'이라고 할 수 있다.

로댕의 시선은 예민하여 그의 눈에는 세계 만물이 다양하고 복잡하지만 전체적으로 보면 의지가 담겨 있는 한 폭의 그림과 같다. 그에게는 인생은 비록 파란만장하고 우여곡절이 많지만 전체적으로 보면 감정이 담겨 있는 한 곡의 음악과 같다. 감정이나 의지는 자연의 진실한 모습인데 보통 움직임으로 표현된다. 따라서 움직이는 것은 정신의 미이고 움직이지 않는 것은 물질적인 미이다. 세상에 전혀 움직이지 않는 것은 존재하지 않기 때문에 로댕은 움직이지 않는 것보다 움직이는 것을 표현하고자 했다.

로댕의 조각은 인간의 보편적인 정신(기쁨, 노여움, 슬픔, 즐거움, 사랑, 악, 욕망 등)뿐만 아니라 시대정신의 표현도 중요시했다. 그는 한 위대한 시대는 반드시 위대한 예술가의 예술품으로 그 시대정신을 제대로 표현하여 후세에게 전수해야 된다고 생각했다. 따라서 그는 현대의 시대정신이 어디에 있는가를 찾아보았다. 그는 19, 20세기의 각종 조류가 복잡하고 대립되는 시대에 아래와 같은 몇 가지 기본적인 정신을 찾아냈다. (1) 노동. 19, 20세기는 노동의 신성한 시대이다. 노동은 모든 문제의 중심이다. 따라서 로댕은 〈노동탑〉(미완성)을 만들었다. (2) 정신적인 노동. 19, 20세기는 과학과 공업이 발달하고 정신적인 노동이 크게 발전한 시대이기 때문에 특별히 표현할 수밖에 없다. 따라서 로댕은 〈생각하는 사람〉, 〈발자크의 흉상〉을 만들었다. (3) 연애. 정신과 육체가 하나로 만나는 연애는 현대 인간의 중요한 충동이다. 따라서 로댕은 수많은 조각에서 키스를 표현하였다.

로댕에 대한 나의 생각을 요약해서 말하자면 로댕은 평생 끊임없이 일하고 다양한 예술품을 창작하였다. 그는 진리의 수색자, 아름다운 경치의 도취자, 정신적·육체적인 노동자이다. 그는 1840년에 태어났고 몇 년 전에 세상을 떠났다. 생전에 다른 위대한 천재들과 같이 수많은 사람의 공격을 받았다.

1920년 겨울 프랑크푸르트에서 썼다.

원문은 《소년중국(少年中國)》 제2권 9기에 게재되었다.

연애시에 관하여
-일금(一茲)형에게

일금형에게

6월 1일 신문 및 문학계간 39기를 어제 받았는데 거기서 서체[西谛, 정진탁(郑振铎)의 별명] 선생이 시를 '증오의 노래'와 '애원의 곡'으로 쓰자고 주장하고 사랑에 빠져 헤어나지 못하는 연애관에 반대하였다는 글을 봤다. 최근 몇 년 동안 나도 슬픈 시를 많이 썼지만 서체 선생의 뜻에 감히 동의하지 못하겠다. 왜냐하면 지금 우리 중화민족에게 필요한 것은 '부흥'과 '건설'이지 '퇴폐'와 '비관'이 아니라고 생각하기 때문이다. 예로부터 한 민족의 부흥 시대와 건설 시대의 문학은 거의 앞을 내다보는 낙관적인 내용이었다. 휘트먼(Whitman)의 전례 없는 위대한 자유분방이 있었기 때문에 아메리카 소년들은 용감하게 나아가는 건설적인 모습을 보여주었던 것이다. 알겠지만 프랑스 퇴폐파의 문학은 프랑스 민중의 의기를 분발하는 데 도움이 되지 못했다.(물론 서체 선생이 언급한 '애원의 곡'이란 절대로 퇴폐의 문학이 아니다.) 반면에 로맹 롤랑(Romain Rolland)의 낙관적인 문학은 미래의 프랑스, 심지어 유럽에 반드시 적극적인 영향을 미칠 것이라고 믿는다. 때문에 내 개인적인 욕심인지 모르겠지만 우리 중국에서 수많은 낙관적이고 웅장하면서도 아름다운 시를 창작해서 수렁에 빠져 있는 우리 불쌍한 민족을 좀 더 행복하고 명쾌한 정신 세계로 이끌어 갔으면 한다. 이런 행복하고 낙관적인 정신 세계에서야말로 앞을 내다보는 용기와 건설의 능력을 키울 수 있기 때문이다.

지금 독일이 처하고 있는 상황은 중국보다 대략 10배 정도 괴롭고 비참하

다고 해도 과언이 아니다. 하지만 최근에 나온 시집을 찾아봤는데 시대의 비극에 관한 시를 단 한 편도 찾지 못했다. 국민들은 누구나 자신감을 가지고 있기 때문에 독일의 부흥도 더 이상 꿈이 아닐 것이다. 바로 이런 맹목적인 낙관이야말로 독일을 부흥시키는 유일한 근본이라고 할 수 있다.

하지만 우리 중화 민족은 너무나 노숙해서 이런 맹목적인 낙관과 거리가 멀다니? 나는 믿지 않는다.

젊은이는 연애를 찬양하지만 노인은 반대한다는 것을 나는 유감스럽게 생각한다. 예로부터 우리는 중국의 시경, 외국의 전통 가요에 익숙했고 노인의 민족을 지켜 왔는데, 나중에는 노인의 민족이 아니고 젊은이의 민족을 맞이해야 하지 않을까?

중국에서 건전한 연애시를 본 지 꽤 오래되었다.(여기서 말한 연애시는 건전하고 순수하며 진실한 연애시이다.) 얼마 되지도 않는 연애시를 보면 사랑하는 사람의 죽음을 애도하는 시, 바람난 것을 다룬 시, 그리고 기생에게 써 준 시들이 주가 되었다. 순수하고 성스러운 연애시는 이미 그토록 불결한 것으로 타락했는데 혁신을 호소하여 우리의 순수한 정의 샘물을 회복시킬 때가 된 것이 아닌가?

시대의 비관은 개인적으로 나에게 깊은 영향을 미쳤지만 지금이라도 다시 정신을 차리고자 한다. 시에서도 '비관'보다 '깊음'을 탐구하는 데 관심을 가지려고 노력한다. 비록 욕하는 시더라도 애원의 시보다 백 배 낫다고 생각한다. 마지막으로 순수하고 진실한 연애시를 많이 창작했으면 하는 마음으로 글을 줄이겠다.

<div style="text-align:right">7월 9일 베를린에서</div>

원문은 1922년 8월 22일 《시사신보·학등(時事新報·学灯)》에 게재되었다.

낙관적인 문학
-일금(一芩)형에게

일금형에게

연애시 두 편을 또 보내게 됐는데 너무 많은 것은 아니겠죠? 제 생각에는 지금 중국 사회에서 '승려의 힘'만 세고 '사랑의 힘'이 너무나 약한 것 같습니다. 사랑이 없는 사회는 영혼도 없고 피와 살도 없는 기계적인 사회밖에 안 됩니다. 오늘날에 중국 남녀 간의 사랑은 너무나 기계적이고 물질적으로 변했습니다. 따라서 민족의 영혼이나 인격의 측면에서 중국을 살리기 위해서 순수하고 진실하고 초물질적인 사랑을 제창할 수밖에 없습니다. 이와 같은 뜻을 지닌 많은 분들은 힘을 합쳐서 사랑을 찬양하며 낙관적이고 밝은 시를 많이 창작하여 우리 민족을 위해 탄탄한 감정의 기초를 다졌으면 합니다. 무엇보다도 저는 '사랑의 힘'이란 기초가 가장 중요한 것 같습니다. 왜냐하면 '사랑'과 '낙관'은 '생명력'과 '서로 도우면서 산다'는 의식을 키울 수 있기 때문입니다. 반면에 '비관'과 '증오'는 항상 '생명력'을 죽이는 법입니다. 더 이상 비참할 수 없을 정도로 역사적인 비극을 겪었기에 중화 민족의 생명력은 이미 극하도록 약해졌습니다. 이런 상황에서 젊은이들은 스스로 낙관적인 정신의 샘물을 만들어서 우리 민족의 생명력을 회복시켜야 되지 않을까요? 저는 어디까지나 유심론자입니다. 인간의 정신적인 성향은 우리 인생이나 역사를 좌우할 수 있는 커다란 힘을 가지고 있다고 저는 믿습니다. 따라서 비관적인 문학이나 철학은 시대의 퇴폐를 만들 수도 있습니다. 문학은 시대의 표현자일 뿐만 아니라 시대의 '리더' 역할도 행해야 합니다. 특히 우리 젊은 작가

들은 시대의 우울함 속에 갇혀 살 필요가 없고 무엇보다도 미래를 주목해야 합니다. 시대는 우울함을 만들었지만 우리는 그 우울함 속에서 벗어나서 새로운 시대를 창조해야 합니다. 괜히 불난 집에 부채질하여 우리의 우울함을 가중시켜 우리의 젊고 활발한 생명력을 죽일 필요가 있겠습니까? 이는 문화적인 소견이자 절실한 기대이기도 합니다. 하지만 이것이 '문학 창작의 자유'를 간섭한다고 오해하면 안 됩니다. 저도 문학 창작의 절대적인 자유를 인정하기 때문입니다.(다만 진실한 작품에만 해당하는 말입니다. 거짓 작품 자체는 이미 자유를 잃어버렸기 때문입니다.)

<div align="right">7월 9일</div>

원문은 1922년 10월 2일 《시사신보·학등(时事新报·学灯)》에 게재되었다.

〈혜란의 바람(蕙的风)¹〉의 찬양자

일금(一岑)에게

활기가 없고 무기력하며 슬픔이 가득하여 몇 천 년 동안 무거운 짐으로 눌린 중국 사회에서 뜻밖에도 20세의 한 청년은 마음껏 소년의 천진난만한 감정을 노래하고 있었다. 거짓, 염려가 조금도 없이 광명, 연애, 기쁨을 찬양하여 머나먼 곳에 있는 나로 하여금 기운이 돋게 하며 높은 소리로 노래를 부르게 한다. 그가 준 기쁨에 감사하는 마음으로 나는 마음껏 그의 시를 노래하고 싶다.

인간의 마음을
하나씩 모아서
하나로 만들고 싶다
이를 달처럼 푸른 하늘의 중심에 걸어서
모든 사람에게 명백히 보여 주고 싶다
인간의 마음을
하나씩 모아서
자애로운 햇빛으로 깨끗이 씻어서
인간에게 다시 돌리면
모든 오해가 스스로 풀릴 것이다

그녀와 나의 뒤얽힌 감정으로

1 왕정지(汪静之)의 시집이다. 1922년 출판되어 총 33편의 시가 수록되었다.

기쁜 막을 얽어서
이는 차단물이 되어
인간의 모든 고민을 사양하겠다

꽃봉오리들은 귓속말로
잠깐의 의론 후에 말한다
"서로 상관하지 말자
핀다―여전히 피어야 한다
단지 그들에게 당부하면 된다
다시는 와서 밟지 말라고"

我愿把人间的心,
一个个都聚拢来,
共总熔成一个;
像月亮般挂在清的天心,
给大家看个明明白白。
我愿把人间的心,
一个个都聚拢来,
用仁爱的日光洗洁了;
重新送还给人们,
使误解从此消散了。

伊的情丝和我的,
织成快乐的幕了;
把他当遮栏,
谢绝人间的苦恼。
蓓蕾们密说着,

商议了一会, 说:
"不相干,
开─仍然要开;
只要嘱咐他们,
不许再来践踏好了。"

이 저절로 흐르는 시는 새의 울음, 꽃이 피는 일, 샘물의 흐름과 같다. 좋다 나쁘다 할 수 없다. 우리는 중국의 낡은 시학의 이론으로 비평할 필요도, 유럽이나 미국의 신시학의 이론으로 규범화할 필요도 없다. 단지 그의 작은 시집을 껴안고 새가 지저귀고 꽃이 향기를 풍기는 마당에 가서 높은 소리로 마음껏 노래하면 된다. 입에 착착 달라붙고 마음에 들면 계속 부르고 아니면 그만 부르면 된다. 그는 이 시를 저절로 써 낸 것이기 때문에 우리도 저절로 즐기면 된다.

위에서 인용한 이 3편의 시는 내게 가장 마음에 든 시들이고 그 외에 사랑스러운 시들도 있고 마음에 조금 안 드는 시들도 있다. 하여간 이 젊은 시인의 인격에 대하여 나는 충분히 인정한다. 그는 시대의 고민, 사회의 무기력의 영향을 받지 않은 드문 청년이다. 우리 현대 사회에는 이런 청년이 얼마나 귀한지 모른다.

내 개인의 생각에는 이런 순수하고 활기가 넘치는 청년은 중국의 희망찬 미래를 이끌 수 있다. 반면에 세속적인 경험, 슬픔, 그리고 무기력함은 구시대 중국의 무덤이라고 할 수 있다.

호적(胡适)[2]선생은 그의 아래의 시가 조잡하다 하였다.

2 중국의 문학자·사상가. 자는 적지. 안휘성 출생. 1927년 북경 대학 교수로 있으면서 진독수(陈独秀)와 함께 백화 문학을 제창하여 구어 문학에 의한 현대화에 노력했음. 전후에 공산군이 북경에 들어오자 1948년 미국으로 망명. 그 후 대만과 미국에서 활동했음.

눈꽃─목화

내가 애기라서 함부로 말한 것이라고 생각하나?
정 못 믿으면 문 앞에 가서 한번 만져 봐
그게 목화가 아닌가?
그게 목화가 아니면 뭐야?
엄마는 눈꽃이라고 하지만
나는 가장 좋은 목화라고 하고
이는 며칠 전 목화 가게에서 봤던 것보다 훨씬 많다

하지만 호적 선생은 아래의 시가 성숙한 시라고 하였다.

사람들의 지적에도 불구하여
가면서 사랑하는 그녀를 슬그머니 돌아본다
하지만 기쁘고 위안이 되면서도 몸이 왜 오싹한지 모른다

하지만 나는 호적 선생의 생각과 달리 이 두 편의 시가 모두 좋은 시라고
생각한다. 〈눈꽃─목화〉는 타고르의 〈신월집(新月集)〉의 시들과 비슷하다. 내
생각에는 성숙이란 시인의 인격이나 나이의 성숙일 불과하지 시의 예술적인
성숙이라고 할 수 없다. 동시란 어린이의 정서와 말투가 필요하다.

〈혜란의 바람〉이란 시집에 한두 마디로 된 짧은 시들은 많은데 마음에 드
는 시는 많지 않다. 원래 짧고 훌륭한 시를 쓰기가 어렵기 때문이다.

〈혜란의 바람〉은 왕정지의 시집이지만 아쉽게도 나는 아직 그 시인과 만날
기회가 없었다.

원문은 1923년 1월 13일 《시사신보 · 학등(时事新报 · 学灯)》에 게재되었다.

서비홍(徐悲鴻)과 중국 회화(绘画)

　서비홍의《중국화집(国画集)》이 베를린과 파리에서 간행될 예정이다. 이 글을 통해 서양 사람들에게 서비홍과 중국 회화를 소개하려고 한다.

　서력기원 5세기부터 중국 회화는 한(汉)나라, 위(魏)나라, 육조[(六朝). 오(吴)·동진(东晋)·송(宋)·제(齐)·양(梁)·진(陈)의 합칭]를 거치면서 높은 수준으로 발전하였다. 인물화가 크게 발전하고 산수화도 이미 뛰어난 경지에 이르렀다. 고개지(顾恺之), 육탐미(陆探微), 장승요(张僧繇) 등의 화가들이 크게 빛을 내서 세세대대로 빛났다. 이런 상황에서 사혁(谢赫)은 그림 이론(画论)을 종합하여 회화의 육법을 창출하였다. 즉, 기운생동(气韵生动), 골법용필(骨法用笔), 응물상형(应物象形), 수류부채(随类赋彩), 경영위치(经营位置), 전이모사(传移模写) 등이 바로 그것이다. 이 육법 중에서 응물상형과 수류부채는 자연을 묘사하여 진정한 모습을 형상화시키는 방법이다. 경영위치는 온갖 사물을 1자의 화폭에 그려 넣어 자연의 경지를 예술의 경지로 만든다. 골법용필은 중국 회화에서 도구의 특징을 나타낸다. 붓과 먹의 사용은 끝없이 교묘한데 윤곽을 그릴 수도 있고 선염(渲染)을 할 수도 있다. 구체적으로 붓에 묻힌 먹의 양 차이, 힘 조절, 허와 실, 화법의 능숙함과 서투름의 차이, 복잡함과 간단함의 구분 등이다. 그러나 이 온갖 사물, 예를 들면 산, 물, 구름, 연기, 사람, 물건, 꽃, 새 등은 모두 붓 아래에서 환상적으로 나타난다. 또한 붓의 사용은 마음에서 시작하여 손목과 손가락과 서로 통하고 한 사람의 인격이나 개성을 직접 표현하는 중추이기도 하다. 서예는 중국 특유의 고급예술이라고 하는데 추상적으로 사용한 붓과 먹으로 인격, 품격, 개성 그리고 감정을 구체적으로 표현하면서

음악과 같이 아름답기 때문이다. 또한 중국 문자는 원래 상형문자였다. 사물의 추상적인 윤곽의 핵심을 축소시키고 사물 구조의 정수와 관련 없는 부분을 없애서 만든 글자이다. 따라서 근원적으로 중국 문자와 같은 중국 회화는 처음부터 사물의 "그림자"를 중요시하지 않았다. 이런 면에서 중국 회화는 그릴 수 없거나 그리고 싶지 않아서가 아니라, 그릴 필요가 없어서 그리지 않은 것이라고 주장한다.(서양화가 직접 본 현실을 그림자라고 생각하고 그림을 그려 울퉁불퉁한 느낌이 드는 반면에, 중국화는 비현실적인 것을 그림자라고 생각하고 그것을 그리려고 하지 않기 때문에 울퉁불퉁한 경지를 넘어 자신만의 절묘한 경지를 추구한다.)

중국 고대 화가들은 대부분 노장 사상을 애호하는 명인이나 선비들이었다. 그들은 세속을 잊고 마음이 평온한 상태에서 만물의 모습과 생기를 관찰한다. 손으로 그림을 그리려는 마음을 붓과 먹으로 표현하는 사람들은 사물의 이취(理趣)만 그릴 뿐이다.(理는 사물의 원래 모습이고 趣는 사물의 생기이다.) 소동파(苏东坡)는 "나도 그림을 한번 평가하려고 해봤다. 사람, 가금(家禽), 그리고 집의 모든 물건은 다 정해진 모습을 가지고 있고, 산, 돌, 대나무, 물결, 연기 그리고 구름 등이 정해진 모습은 없지만 정해진 이치를 지닌다는 것을 알고 있었다. 그러나 정해진 모습의 사라짐은 누구나 알 수가 있지만 이치가 적당하지 않은 것은 그림을 아무리 잘 아는 사람이라도 모를 수 있다."고 말한다. 소동파가 말한 이치는 실제로 자연이라는 생명의 내부구조인데 생명과 따로 존재할 수가 없다는 사실이다. 산, 물, 사람, 물건, 새, 꽃 등 그 안에 혼돈스러운 우조(羽调)의 이치가 깃들어 있지 않은 것이 없다. 송나라 화가들은 1자의 화폭에 꽃과 새를 그려 넣었다. 간결한 필치로 끝없는 자연을 그렸는데 그 안에 사물의 모습과 이치가 모두 깃들어 있어서 생명의 정취가 넘쳐흘렀다. 겉모습을 그리지만 정신을 전달하고 개성을 표출하는 화법의 신통한 사용법이 중국화의 특색이라고 하는 것은 바로 이 때문이다. 청나라 화가인 추일계(邹一桂)는 서양화에 필법이 없다고 비웃었다. 실은 서양화에서는 필법을 중요시하지 않는다기보다는 목탄으로 사물의 기복을 그리며 사물의 생명을 표현한다.

중국화와 서양화 필법의 유일한 차이는 바로 "간(簡)"이란 한 글자에 있다. 청나라 화가인 운격(惲格, 호는 南田이다.)은 "그림은 간결함을 품위로 삼는다. 섬세한 부분까지 간결하게 표현하면 미세한 티끌을 깨끗이 씻고 오로지 고독하거나 특별한 부분만 남길 수 있을 것이다."고 말했다. 운본초(惲本初)는 "화가는 간결함을 최고라고 생각한다. 그리고 간결함이란 형태의 간결함이지 의미의 간결함이란 뜻은 아니다. 간결하면 할수록 번잡한 것도 극히 줄어든다."고 말한다. 따라서 서비홍은 예술의 두 가지 덕은 화려(华贵)와 숙연(静穆)이고, 조예(造诣)의 방도는 간결함과 세련됨이라고 말한다. "중국화는 검은 먹으로 흰 종이나 비단에 그림을 그린다. 화가의 정신은 추상적인 것과 관련된다. 걸작 가운데 개성을 가장 잘 나타낸 것이 세련된 작품이다. 세련되면 될수록 간결하다. 간결하면 화귀(华贵)에 가까워지는데 이는 예술의 극치이다."고 서비홍은 말한다. 실은 이것이야말로 중국 화법의 최고 경지라 할 수 있다. 화귀하면서 간결하다는 것은 세상 만물 생명의 이치이다. 조화의 과정에 따라 형태가 다양해지지만 생명의 원리는 단 하나뿐이다. 따라서 기상이 가장 화귀한 한밤 중 별이 총총한 하늘은 순수한 하늘의 고결함이다. 찬란하면서도 조화롭기 때문이다. 이로 인해 세상 만물의 생명은 서로 관통하는 도를 넣어서 주변에서 서로 흘러 수만 번 정도 모이고 또 모인다. 그러면 어느 방향으로도 흘러가게 된다. 하지만 이는 외형을 관찰해도 볼 수 없고 귀로 들어도 들을 수 없다. 이것을 노자는 "허무(虛无)"라고 하는데 이 "허무"는 글자의 뜻 그대로의 "허무"가 아니라 세상 만물의 혼돈스러운 창조적인 진화 원리이다. 이는 그림에서 기운생동이라고 한다. 즉 화가는 자연을 그려서 기운생동을 표출하려 한다. 이런 이유 때문에 사혁(謝赫)은 기운생동을 회화의 육법의 첫 번째로 꼽는다. 이는 사실 그림의 대상 및 결과에 관련된 논의다.

생생한 기운은 만물을 아우르고 변화무쌍하며 흔적도 없기 때문에 그림에서 허무와 유동(流动)으로 표현된다. 중국화는 여백을 중요시한다. 여백이란 별 생각 없이 비워 둔 것이 아니라 기운이 생명 속에서 생동할 때 유동하는

곳이다. 여백을 먼저 두어야 다음에 간결한 것을 추구할 수 있다. 그리고 간결하면서도 세련되면 이치에 관한 흥미가 샘솟고 또한 형체에서 자유로워질 수 있다. 그러나 이런 경지에 도달하기는 여간 어려운 일이 아니다. 따라서 화가의 인격은 고상해야 하고 본성은 정직하면서 견고해야 하며 세속이나 이해관계를 가슴속에 두지 말아야 한다. 또한, 의지는 시대의 기호와 취향에 매혹되지 말아야 한다. 그래야만 만물의 깊은 핵심 속으로 들어가 이치에 관한 흥미도 얻고 정신도 소탈해진다. 장자(庄子)는 "천지의 정신을 유동하는 사람은 특별한 생각 없이 붓을 쥐어도 묘체(妙諦)가 된다."고 말한다. 중국의 화가 중에서 이런 경지에 도달한 사람은, 우선 송나라와 원나라의 대가들을 손꼽을 수 있지만 그 후대에 가서도 대대로 인재들이 많아 끊이지 않았다. 근대에 들어 임백년(任伯年)은 서비홍의 가장 높은 평가를 받았다. 물론 서비홍 역시 중국 미술의 계승자로서 맡은 임무를 담당하고 있다. 어린 시절 수많은 곤궁을 겪은 서비홍은 힘들게 출중한 인물이 되었다. 그렇기 때문에 그는 곤란이 생겨도 의지가 꺾이지 않고 명예가 있어도 교만하지 않다. 그리고 모든 예술은 자연을 스승으로 삼아야 한다고 그는 주장한다. 따라서 그는 만물을 잘 관찰하여 자연을 묘사하기 위해 눈과 손의 정확함과 정밀함을 키운다.(베를린 동물원에서 사자를 관찰하여 사자의 생태를 그린 그림이 수천 장에 이른다.) 그러나 그는 때로 외양을 사실적으로 묘사하는 일에 지나치게 신경 쓸 때도 있다. "자연의 신묘함이 너무나 놀라워서, 자연의 모습을 희생시키기가 싫어서 예술은 양보할 때가 있다. 마음이 내키지 않더라도 자연의 미묘(美妙)함을 위해서라면 양보할 수 있다."고 서비홍은 말한다. 이를 통하여 진(真)은 중국화의 본질이라는 사실을 알 수 있다. 중국 고대 회화 전체를 살펴보면 우선 대상의 외양을 극히 사실적으로 묘사했고 그런 후에 신기하고 묘한 경지에 도달하였다는 점은 확실하다. 꽃, 새, 벌레 그리고 물고기 등을 그릴 때 말할 필요도 없이 사실적으로 그렸고, 설령 이상적인 경지에 도달하였다는 산수화도 화가가 직접 높은 장소에 올라가서 멀리 바라본 구름이나 연기가 낀 산 본래 그 모습이

다. 곽희(郭熙)는 "산이나 물과 같은 큰 대상을 보는 사람은 멀리서 봐야 웅장한 기세가 잘 보인다."고 말한다. 실은 그림 속의 산이나 물은 진짜 산이나 물속의 구름이나 연기의 변화와 경치의 변화무쌍을 따를 수 없다. 그러나 화가가 그리려고 하는 것은 자연 속의 생생한 기운이다. 이에 관하여 유희재(劉熙載)는 "산의 정신을 직접 그릴 수가 없어서 연기나 노을로 대신하며, 봄의 정신을 직접 그릴 수가 없어서 풀이나 나무로 대신한다."고 말한다. 이를 통하여 중국 화가들은 사실적인 그림을 그리면서 변화무쌍한 경지에 도달했다는 비밀을 알 수 있다.

서비홍 씨는 20년 동안 소묘에 심혈을 기울였다. 서양 사실주의 예술은 이미 그의 마음속에 깊이 자리 잡았을 것이다. 그러나 이제는 자유분방한 필치로 중국화를 그리려고 한다. 이는 익숙한 기법에서 익숙하지 않은 기법으로 방향을 바꾸는 것이다. 따라서 개성의 진설성과 자연 이치에 관한 흥미를 나타낼 수 있을 터이다. 예전에 서정(徐鼎)이란 화가는 자기 그림을 보고 "법(法)의 유(有)로부터 무(无)로 돌아가고, 법의 무로부터 유로 돌아갈 수 있는 경지에 도달하면 그것을 대성(大成)이라고 할 수 있다."고 말했다. 이제 서비홍씨는 이미 대성이란 길에 근접한 것 같다. 중국 문예에 부흥이 일어나지 않으면 몰라도 부흥이 일어난다면 이 길 외에는 다른 길을 선택할 수 없다.

문장 뒤에 있는 부언: 중국화는 붓과 먹으로 직접 본 것 같이 사물의 형태와 정신을 나타낼 수 있는 경지에 도달하였다. 그러나 그림의 경지에는 깊은 데와 텅 비어 있는 데의 구별, 밝음과 어두움의 구별, 음양의 구별, 그리고 먼 데와 가까운 데의 구별이 모두 있지만 서양화처럼 분명한 울퉁불퉁한 입체적인 느낌과 음영의 느낌이 없는 것 같다. 육조 때 장승요가 울퉁불퉁한 꽃을 그렸는데 멀리서 보면 약간 어지럽다는 느낌이 들었다. 울퉁불퉁해서 진짜 꽃처럼 보였기 때문이다. 하지만 지금까지 중국화는 음영의 그림을 시도해 본 적이 없다. 손으로 만질 수 있듯이 여겨지는 입체적인 사물을 원근법

으로 그리려고 하지도 않았다. 화폭 속에 여기저기 허령하고 공백도 많다. 그림만 그리면 매너리즘이 꼭 따르는 것 같다. 서양화는 이와 반대이다. 이는 바로 동양화와 서양화의 근본적인 차이에 기인하기 때문에 특별히 주목을 해야 한다. 이에 관해서는 《도서평론(图书评论)》 제2호[《중국 화학(画学)에 관한 책 두 권 소개와 중국화에 대한 평(介绍两本关于中国画学的书并论中国的绘画)》이란 글이다.]에서 세계관과 기술 도구의 관점으로 간략하게 논하였으니 독자들은 이것을 참고해도 될 것 같다.

원문은 《국풍(国风)》 1932년 제4호에 게재되었다.

〈괴테에 대하여〉 부언

파금(巴金)[1]은 상하이에서 몇 개의 출판사와 연락하며 이 책의 출판을 위하여 노력했지만 뜻밖에도 좋은 결과를 얻지 못했다. 때문에 나는 남경에서 앞길이 창창한 새 서점인 종산서점에서 출판하기로 하였다. 책을 5부분으로 나눠서 출판하기로 하였다.

(1) 괴테의 인생관과 세계관 (2) 괴테의 인격과 개성 (3) 괴테의 문예 (4) 괴테와 세계 (5) 괴테를 기념하여 등이 그것이다. 그리고 서중년(徐仲年) 선생의 〈괴테의 파우스트〉, 옛 친구인 전한(田汉)이 십여 년 전에 번역했던 〈괴테 시에 나타난 사상〉(이는 중국에서 괴테를 가장 처음으로 소개한 글인데 옛날에 전한, 곽말약 등과 괴테를 중국에 소개하기로 약속한 것에 대한 기억도 다시 떠올라서 기분이 복잡하였다.), 위이신(魏以新) 선생의 〈괴테의 생애 및 작품〉 등을 같이 넣기로 하였다. 특히 서중년 선생이 이 책을 위하여 〈괴테와 프랑스〉, 옛 친구 범존충(范存忠) 선생이 〈괴테와 미국 문학〉을 정성껏 새로 쓴 사실은 정말로 감사할 일이다. 나도 시간을 내서 〈괴테의 젊은 베르테르의 슬픔〉이란 글도 썼다. 따라서 이 책은 괴테를 연구하는 데에 비교적 완전하고 체계적인 책이 될 것이다. 이 책의 교정은 모두 내가 남경에서 했다. 부끄럽지만 나는 교정에 약하기 때문에 페이지마다 대략 대여섯 번 정도 교정을 했는데도 오자나 문장 부호의 오류는 여전히 적지 않다. 뒤에 수정표를 같이 붙인다. 재판할 때 반드시 수정할 것이다. 이 때문에 작가들과 독자들에게 많은 불편을 끼친 점 진심으로 죄송하고 또한 여러분의 양해를 부탁드린다. 마지막으로 책에 실린 글들은 대부분 신문이나 잡

1 1904년~2005년, 중국 현대의 작가.

지에 발표된 것이기에 그곳의 허락을 받아 다시 모아 책을 내게 되었다. 여기서 저자 여러분과 각 신문과 잡지 등에 감사의 뜻을 표하고 싶다.

<div align="right">1932년 12월 5일</div>

원문은 1932년 종산서국(钟山书局)에서 출판된 《괴테에 대하여(歌德之认识)》에 게재되었다.

인생에 대한 괴테의 계시

인생이란 무엇인가? 인생의 진리란 무엇인가? 인생의 의미가 어디에 있는가? 그리고 인생의 목적은 무엇인가? 옛날부터 지금까지 이런 인생에 관한 가장 중요하고 핵심적인 질문들의 해답을 구하려고 모든 종교인이나 철학자들은 전심전력하였을 뿐만 아니라, 세계 일류의 시인들이 정신을 집중하여 명상하고 영혼의 깊숙한 곳까지 들어가거나 자연 속에서 몸을 날려서 꽃 한 송이를 통하여 천국을 엿보고 이슬을 통하여 생명을 깨닫게 되고, 그런 다음에 뛰어난 글재주로 겹겹이 세계나 인생을 환상적으로 나타내려고 했던 것은 결국 생명의 진리나 의미를 계시한 것이었다. 이런 문제에 대해 종교인의 해결책이나 태도는 예언적이거나 설교적이고, 철학자는 진술적이거나 설명적이고, 시인이나 문호는 표현적이고 계시적인 것이다. 호메로스의 서사시는 그리스의 예술적이고 문명적이고 환상적인 인생과 이상을, 단테의 신곡은 중세 기독교 문화적인 생활과 신앙을 계시하였다. 셰익스피어의 극본은 르네상스 시기에 인간 생활의 모순, 권력 그리고 의지를 표현하였다. 근대에 와서 이 3가지 문명이나 정신을 기초로 삼고 새로운 시대를 열었다. 근대 인생이란 위대한 괴테, 그리고 그의 인격, 생활, 작품으로 그의 특별한 의미와 내재적인 문제를 나타낸 것이다.

인생에 대한 괴테의 계시는 여러 측면으로 여러 가지로 나눌 수 있다. 모든 인류에게 괴테의 인격과 생활은 인류의 가능성을 최대한으로 보여주었다고 할 수 있다. 그는 시인이며 과학자이며 정치가이며 사상가이면서 범신론 신앙의 위대한 대표이기 때문이다. 그는 서구 문명의 자강불식 정신을 나타내

면서 하늘의 뜻에 순종하고 자기의 처지에 만족하고, 편안하고 먼 곳까지 간다는 동방의 지혜도 나타냈다. 독일 철학자인 게오르크 지멜은 "괴테의 인생이 우리에게 무궁무진한 흥분과 깊은 위안을 주는 이유는 그가 단지 평범한 인간임에도 인간성의 한계를 건드렸고, 우리 인류에게 희망을 주고 간절히 노력하여 진정한 인간이 되려는 용기를 북돋아주는 위대한 일을 했기 때문이다."라고 하였다. 이런 의미에서 괴테는 전 세계의 밝은 창문이고 그를 통하여 우리는 인간의 생명이 영원하면서도 깊숙하고 그윽하며 신기하고도 아름답고 크고 넓다는 것을 엿볼 수 있었다.

좀 더 초점화해서 유럽 문화의 관점으로 보면 괴테가 르네상스 이후 근대 인간의 정신생활과 내재적인 문제를 대표하였다는 사실은 확실하다. 근대 인간은 그리스 문화 속의 인간과 세계의 조화를, 그리고 기독교의 하나님에 대한 극도의 경건하고 성실한 신앙을 잃어버리게 되었다. 인간은 정신적인 해방과 자유를 얻었지만 의지할 것을 잃어버려서 어쩔 줄 몰라 갈팡질팡하다가 모색, 고민, 추구를 통하여, 삶 속에서 최선을 다하여 인생의 의미와 가치를 얻으려고 하였다. 괴테는 이러한 시대의 정신적인 면에서 위대한 대표이며, 그의 대표작 《파우스트》는 이 시대 모든 삶의 반영이자 모든 문제의 해결이었다.(현대 철학자인 스펭글러는 그의 명저 〈서구문화의 쇠락〉에서 근대문화를 파우스트 문화라고 하였다.) 괴테와 그의 분신인 파우스트는 평생 동안 근대 인생의 특별한 정신적인 의미를 최대한 체험하려고 하였으며, 비극을 제대로 알고서 그 해결책을, 그 탈출구를 찾아내려고 하였다. 따라서 괴테의 《파우스트》를 근대 인간의 성경이라고도 할 수 있다.

하지만 단테나 셰익스피어와 달리 괴테는 그의 작품 속에서뿐만 아니라 자신의 인격과 생활에서도 크고 넓으면서 정밀한 인생의 진리를 드러냈다. 따라서 우리는 두 측면으로 괴테가 이루어 낸 인류에 대한 공헌을 이해해야 할 것이다. 하나는 괴테의 인격와 생활을 통하여 인생의 의미를 찾아내는 것이고, 다른 하나는 그의 문예 작품을 통하여 인생 진리의 표현을 느끼는 것이다.

1. 괴테의 인격 및 생활의 의미

빌 쇼우스키는 괴테 전기의 머리말에서 괴테 인격의 특성, 그리고 그의 풍부한 생활과 모순에 대하여 가장 자세히 언급하였다.(나의 보잘것없는 번역서인 〈괴테론〉을 참고) 하지만 여태까지 괴테의 이런 인격은 아직도 수수께끼이다. 수수께끼라고 말한 것은 수많은 모순들 속에 이치가 깊이 숨어 있는데 이 이치야말로 이 수수께끼의 해답이자 수수께끼가 존재하는 이유이기 때문이다. 우리는 그 이치를 찾아내서 수수께끼를 풀면 그 속에 숨은 의미도 알 수 있을 것이다. 복잡하고 모순이 많은 괴테의 생활은 우리에게 무궁무진한 흥미를 일으켜 그의 인격과 생활의 의미를 탐색하게 한다. 따라서 괴테 생활에 대한 연구와 서술은 전 세계의 어느 문호 못지않게 풍부하였다. 근대 독일 철학자들 중에서 괴테의 인생 의미를 탐구하려는 이들이 많은데 게오르크 지멜, 리케르트, 군돌프, 코르프 등이 있다. 그 중에서 코르프의 연구에서 수많은 새로운 견해가 나왔다. 그들의 연구를 참고하여 내 개인적인 의견도 넣어서 아래와 같이 논하도록 하겠다.

우선 우리는 괴테란 수수께끼의 참모습부터 밝힐 필요가 있다. 겉으로 보면 첫 번째는 괴테 전체 생활의 풍부함이다. 두 번째는 괴테 생활의 신기한 조화이다. 세 번째는 기가 막힌 수많은 모순들이다. 이 세 가지 인상은 서로 대립적이면서도 관련이 있어 우리에게 하나의 괴테보다 여러 명의 괴테의 모습을 보여 준다. 먼저 소년 괴테와 노년 괴테의 차이이다. 자세히 보면 라이프치히대학교 학생으로서의 괴테, 젊은 베르테르로서의 괴테, 와이말 조정의 괴테, 이탈리아 여행 중인 괴테, 실러와 사귀었던 괴테, 에이크만과 토론하였던 철학자 괴테 등이 있다. 한 마디로 괴테의 인생은 끝없이 변하고 있는 것이었다. 이에 관하여 친구들도 공감하고 그와 친구나 애인 간에 생긴 때때로의 오해와 배신은 모두 이 때문이다. 우리 인간의 삶은 본래 끝없이 변하지만 괴테 삶의 순간순간의 변천은 인생의 중요한 의미를 계시하고 위대한 공

적을 남길 수 있는 영원한 인생을 상징하기도 하였다. 그 이유는 무엇인가? 문예나 정치, 과학이나 연애 등 한 가지의 새로운 생활을 시작할 때마다 그는 항상 온 정신과 인격을 그 속에 경주하였기 때문이다. 다른 말로 삶의 모든 과정마다 완전한 괴테가 그 속에 있었다는 것이다. 베르테르 시대의 괴테는 자연을 사랑하는 완전히 다정다감한 소년, 《이피게니에》를 쓴 괴테는 로마의 오래된 폐허를 배회하는 맑고 의젓한 그리스 사람이었다. 괴테는 인간성의 남극으로부터 북극으로, 극단적인 주관주의의 젊은 베르테르로부터 극단적인 객관주의의 이피게니에까지 거의 완전히 다른 두 사람이었다. 하지만 작품에 나온 인물들은 모두 살아 있는 유일한 존재였다. 따라서 괴테의 생애는 우리에게 젊음이 영원히 존재하기는 하지만 항상 모순적이었다는 느낌을 준다. 괴테의 일생은 미로나 잘못으로부터 진리를 향하여 가는 것이 아니라 인생의 각종 양상을 끝없이 진전시키고 있었다고 해야 할 것이다. 그는 《파우스트》에서 "나는 내재적인 자아 속에서 전 인류에게 부여된 모든 것을 깊이 느끼고 싶다. 가장 숭고하고 깊숙한 나까지 알고 싶다. 인류의 모든 고락(苦樂)을 내 마음속에 모으면 작은 내가 전 인류의 큰 내가 될 것이다. 나는 모든 인류와 같이 명망을 알리고 인생을 마무리하고 싶다."라고 하였다. 이처럼 생명에 대한 용기 있는 인정은 그로 하여금 인생의 각 단계를 넘게 하였고 또한 각 단계마다 인생의 깊이 있는 상징이 되었다. 괴테는 단지 소년 시인 시기로부터 중년 정치가 시기를 거쳐서 노년 사상가, 과학자 시기까지 걸어 왔다고 할 수가 없다. 문학으로만 봐도 그는 초기에 로코코의 섬세하고 정교함으로부터 젊은 베르테르의 자연스러운 흐름을 거치고, 또한 이탈리아 여행 이후 클래식의 사실적인 묘사로부터 노년 시기 파우스트 제2부 상징에 대한 묘사까지 거쳤다는 것을 알 수 있다.

소년 시대의 괴테는 모든 전통 도덕 세력의 구속을 반대하였는데 그의 구호는 "감정은 전부이다"였다. 그러나 노년 시대의 괴테는 사회 질서와 예법을 지키고 억제의 힘을 가진 도덕을 중요시하였는데 구호는 "사업은 전부이

다"였다. 사람과 교제하는 측면에서는 소년 시대의 괴테는 속마음을 털어놓고 솔직하고 열정을 쏟아낸 시인이었지만, 노년 시대의 괴테는 너무나 엄숙하여 가까이 다가가기가 어려웠다. 정치의 측면에서는 소년 시대 작품 속의 괴츠는 죽을 때까지 '자유'를 노래하였지만, 노년 시대의 괴테는 프랑스 대혁명의 잔혹함에 대한 혐오를 보여 주면서 나폴레옹이 유럽에 새로운 질서를 가져왔다는 것을 찬양하였다. 연애의 측면에서는 각 시기마다 마음의 요구가 다르기 때문에 10여 년 동안 사귀었던 가장 마음이 통하고 지식이 많았던 애인을 버리고 지식이 전혀 없고 교육도 통 받지 못했던 꽃꽂이하는 순수한 여자를 택하였다. 괴테는 계속 살아왔지만 그의 나날은 아무 계획이 없고 기회와 운명에 의지해서만 움직이는 것 같았다. 따라서 많은 사람들이 괴테를 추모할 때 너무나 많은 시간을 그림, 정치, 연구나 과학 등 쓸데없는 일에 낭비하였다고 안타까워했다. 하지만 괴테는 이런 '미로'나 '잘못된 길'이 그의 위대한 인간성을 완성하는 데 반드시 거쳐야 할 길이라는 것을 알고 있었다. 사람은 "미로에 빠졌을 때 노력하면 반드시 정도(正道)를 찾게 된다."

괴테가 살면서 수없이 겪었던 '미로'와 '정도', 특히 '도주(逃走)'를 주목할 만하다. 그의 도주는 한 가지의 생활에 빠져서 자신까지 잃을까 문득 반성하고 별안간 물러서서 자기의 중심을 다시 한 번 잡으려 했던 방편이었다. 괴테는 라이프치히대학교에서 마음이나 몸이 지쳐서 고향으로 도주했고, 그의 애인인 로테 등을 여러 번 떠나서 와이말까지 피했으며, 그리고 와이말 정치의 억압으로부터 벗어나서 이탈리아란 예술의 궁전으로 달아났다. 그런 다음에 그는 이탈리아에서 다시 독일로 도주했다. 괴테는 문학으로부터 정치로, 정치로부터 과학으로 도주했다.

노년 시대에 그는 서구 문명으로부터 동방 문명으로 피했는데 중국, 인도, 페르시아에 대한 환상과 열정으로 소년 시대의 어린 마음을 되찾았다. 도망갈 때마다 그는 다시 태어난 것처럼 새로운 생활의 영역을 개척해 인생에 대하여 새로운 창조와 계시를 얻었다. 그가 '미로'에 처했을 때 겪었던 것들은

자신을 다양하고 깊게 만들고, '도주'는 새로운 자기를 발견하게끔 하였다. 괴테는 "각종 생활이 모두 지낼 만해도 자기만 잃어버리지 않으면 된다."고 하였다. 괴테가 어떠한 삶에도 온 마음과 몸을 모두 경주하고 마음껏 발휘하여 위대한 성취를 얻었다는 것은 긴요한 시기에 도주하여 자신의 중심을 다시 잡을 수 있었기 때문이다. 이것은 괴테 인생의 가장 큰 비밀이다. 하지만 이 비밀의 배후에 더욱더 깊은 의미가 숨어 있기 때문에 한 걸음 더 나가서 연구할 필요가 있다.

근대 문화사에서 괴테는 근대 인생에 새로운 생명의 정서를 가져왔다. 그는 소년 시대부터 자신이 새로운 인생과 종교의 예언자라는 사실을 이미 자각하였다. 따라서 그의 초기 문예 작품에는 대부분 프로메테우스, 소크라테스, 그리스도, 마호메트 등 대교주들이 등장하였다.

그렇다면 이 새로운 인생의 정서란 무엇인가? 바로 "생명 자체의 가치에 대한 인정"이다. 기독교는 인간의 영혼은 구세주의 은혜만을 간구해야 의미와 가치를 얻을 수 있다고 생각한다. 하지만 근대 계몽운동의 이성주의는 인간이 반드시 이성의 규범과 가르침을 따라야 지혜롭고 합리적인 생활을 할 수 있다고 생각한다. 소년 시대의 괴테는 18세기 모든 인위적인 규범과 법률에 반대하였다. 그의 《괴츠》는 모든 전통적인 정치의 구속에 대한 반항을 보여 주었다. 그의 베르테르는 모든 인위적인 사회적인 예법에 반대하고 생명에 대한 뜨거운 숭배를 스스로 드러냈다. 한 마디로 모든 진실하고 불꽃같고 이성 문명으로 어색하게 꾸며댄 것의 영향을 받지 않은 살아 있는 생활은 괴테에게 가장 귀한 것이었다. 이런 천진난만하고 활력이 넘치는 생명을 수많은 눈부시게 아름답지만 순수한 여성들을 통하여 발견하게 되었다. 작품에 나온 로테, 마리아 등 그리고 실제로 괴테가 사랑했던 로테 등 여성들은 모두 꽃처럼 화려하면서도 천진난만하고 순수하고 부드러워서 나뭇가지에 앉아 있는 물총새와 같은 여성들이었다. 그의 소년 시대의 작품에서 활력이 넘치는 생명에 대한 이런 묘사를 통하여 생명의 사랑스러운 모습을 독자들에게

빛나게 보여 주었다. 이는 괴테 전의 독일 문학에서 꿈도 꾸지 못했던 세계 문학의 진주들이다.

괴테의 진실한 생명에 대한 숭배는 자연에 대한 숭배로도 나타난다. 1782년에 쓰인 〈자연찬가〉는 대표적인 작품이다. 번역해서 보도록 하겠다.

자연, 우리는 그로 둘러싸이고 그에게 안기는데 그로부터 나올 수도 더 깊이 들어갈 수도 없다. 자연은 청탁도 경고도 없이 우리를 그가 춤을 추는 데까지 데려와서 우리가 지쳐서 그의 팔에서 떨어질 때까지 우리와 같이 춤을 춘다. 자연은 끝없이 새로운 형체를 만든다. 한번 가면 다시 돌아오지 않고 다가온 것은 항상 새것이다. 모든 것은 새로 창조된 것이지만 여전히 낡은 것이기도 하다. 그 중간에 영원한 생명이 연출하고 움직이고 있다. 하지만 자연 자체는 한 번도 떠난 적이 없다. 그는 멈추지 않고 변화무쌍하다. 그는 미련의 마음이 없다. 멈추는 것은 그의 저주이다. 생명은 그의 가장 아름다운 발명이다. 사망은 생명을 더 많이 얻으려는 그의 수단일 뿐이다.

이때 괴테의 생명에 대한 감정은 완전히 이성의 저층에 숨어 있는 영원히 활약하는 생명 자체에 빠져 있었다.

여기까지 말하고 나면 우리의 마음속에 괴테의 다른 모습도 떠오를 것이다. 즉 조화이자 창조의 의지이다. 괴테 생활의 모든 모순의 끝에는 멈추지 않고 영원히 흐르는 생명과 원만한 조화에 관한 강렬한 감정이 있다는 것이다. 괴테는 철학 면에서 스피노자의 범신론의 영향을 받은 것이 틀림없다. 그러나 스피노자가 괴테에게 준 것은 거의 도덕적인 것이었다. 덕분에 혼란스럽고 고민하던 마음을 다스려서 맑아질 수 있었다. 커다란 우주의 영원하고 조화로운 질서로 개인 마음의 질서를 정리하여 충동적인 욕망을 맑고 합리적인 의지로 변화시킨 것이었다. 하지만 괴테가 자신의 움직이는 생명에

서, 움직이고 있는 창조적인 우주의 인생에서 체험한 것은 스피노자가 선호하였던 기계론이나 기하학과는 전혀 다르다. 따라서 괴테 자신의 생활과 인격으로 독일 철학의 거장 라이프니츠의 우주론을 실천하였다. 우주는 헤아릴 수 없는 정신적인 원자로 구성되는데 모든 원자는 내재적인 법칙에 따라서 정해진 형식으로 영원히 움직이고 발전하여 잠재적인 가능성을 실현하기 위한 것이다. 그러나 정신적인 원자 하나하나는 독립적인 작은 우주이다. 그 안에서 거울처럼 커다란 우주의 전체를 비춘다. 괴테의 생활과 인격은 바로 이런 정신적인 원자와 똑같지 않은가?

생명과 형식, 유동(流動)과 법칙, 밖으로의 확장과 안으로의 수축, 이 모든 것은 인생의 양극이자 생활의 원리이다. 이를 괴테는 우주 생명의 호흡이라고 하였다. 그리고 괴테 자신의 생활은 이 원칙을 상징하였다. 그의 일생, 그의 모순들, 그의 도주 등은 모두 이 원리로 이해할 수 있기 때문이다. 그는 우주 생명이란 바다로 뛰어들어서 작은 자아가 큰 자아가 되고 자기 자신도 자연이 되고 세계가 되어 만물과 하나가 되었다. 때로는 괴테가 부드러운 베르테르와 같고 꽃, 풀, 나무, 돌 하나하나가 그의 마음과 하나가 되고 숲의 새와 짐승은 그의 형제자매와 같았다. 때로는 괴테가 너무나 강해서 자기가 자연이 창조한 모든 생명체의 일부라고 생각하여 지신(地神)에게 아래와 같이 노래를 부르기도 했다.

생업이란 바다 속, 위아래에서 일고 떠다닌다. 살다가 죽고, 죽고 나서는 매장된다. 영원한 대양(大洋), 연속적인 파도, 빛나는 성장, 나는 시간의 베틀을 놓고 신을 위하여 생생한 옷을 만든다.

[곽발약이 번역한 《파우스트》]

하지만 생활의 일방적인 확장과 분방은 얼마간만 유지될 뿐이다. 한 개체로서의 작은 생명은 극히 긴장한 끝에 멸망하는 법이다. 따라서 파우스트는

거대한 지신을 직접 보고 자신을 난쟁이처럼 느껴 그의 거만은 동시에 사라지게 된다.

　난 화염 천사를 넘었고, 자유의 모든 힘으로 자연을 다시 탄생시키고, 내가 창조한 생활은 신과 겨룰 수 있는 줄 알았다. 아, 난 지금 어떤 벌을 받고 있지? 벼락 하나가 나를 깊고 깊은 물속으로 밀어냈다……
　아이고, 우리의 노력 자체는 우리의 고민처럼 똑같이 우리의 성장을 막고 있구나.

<div align="right">[곽말약이 번역한 《파우스트》]</div>

　생명의 일방적인 노력과 확장은 오히려 생명을 막기 때문에 생명에 질서, 형식, 정율, 그리고 궤도 역시 필요하다. 생명에 겸손, 자제, 수축 등이 필요할 뿐만 아니라 만물을 지배하는 정율도 지켜야 생명의 형식을 갖추고 또한 형식 속에 생명이 움직이는 진정한 생명을 완성시킬 수 있을 것이다.

　영원하고 정직하고 위대한 정율에 의하여 우리의 생명을 완성시킨다.

<div align="right">[〈신성적이다〉란 시에서]</div>

　한계가 있는 바퀴로 우리의 인생을 규범시키는데 그 안에서 세세대대가 무궁무진한 생명의 체인에 배열하고 있다.

<div align="right">[〈인류의 한계〉란 시에서]</div>

　생명은 확장하고 발전하면서도 수축하고 궤도를 따라서 가야 한다. 생명의 역사는 생활 형식의 창조와 파괴이다. 생명은 무궁무진의 변화 속에 존재하는데 그의 형식도 마찬가지다. 따라서 모든 것은 변화무쌍하고 멈추지 않고 우리의 마음, 감정도 흐르는 물처럼 살다가 멸망한다. 기쁨을 추구하지만 머리를 숙였다 쳐드는 사이에 지나간 흔적이 된다는 것은 인생의 진정한 비극

이다. 그리고 이 비극은 끝없이 추구하는 자기의 욕망 때문에 생긴다. 살면서 여러 면에서 영원하기를 요구하지만 우리 마음의 변화는 단 하나의 경치나 사물이 잠시라도 멈추지 않게 한다. 뭉게뭉게 피어오르는 생명의 바다에서 우리의 인생은 흐르고 있는데 그만두려고 해도 그만둘 수 없고 멈추려고 해도 멈출 수 없다. 이 짐은 얼마나 무겁고 슬프고 고민스러운지 모른다. 때문에 파우스트는 차라리 자기 영혼의 파멸을 가지고 마귀와 내기를 하는 것을 택하였다. 그는 한 순간의 진정한 만족만 바랄 뿐이다. 그렇다면 그는 그 순간을 향하여 "잠시만 멈춰라. 당신이 얼마나 아름다운지 모르리라."라고 할 것이다.

이를 통해 모든 것이 변화무쌍한 주원인은 우리의 변화무쌍한 마음이라는 것을 알 수 있다. 우리의 마음은 끊임없이 앞으로 나아가고 잠시라도 미련 때문에 멈추지 않기 때문이다. 인생의 비극은 바로 우리의 끊임없이 변하는 마음 때문에 생긴다. 괴테는 인류의 대표로서 평생 동안 끊임없이 앞으로 나아가고 변화를 추구하였기 때문에 누구보다도 인생의 비극을 깊이 체험하였을 것이다. 마음의 끊임없는 변화에서 그를 가장 괴롭혔던 것은 연애 마음의 변화였다. 평생 동안 뜨거웠던 사랑들이 단 하나라도 오래 이어지지 못했고 모든 애인들을 배신하였다는 것에 대한 참회나 고백은 그의 많은 작품의 창작 동기이자 내용이었다. 극본《괴츠》에서 바이슬링겐(Weislingen)이 마리아를 버린 것, 그리고《파우스트》에서 파우스트가 죽어가는 애인을 감옥에 남겨두고 도망간 것, 이런 것들은 괴테 자신의 가장 뚜렷하고 비통한 고백이다. 하지만 그의 생활은 멈추지 않고 항상 앞으로 나아갔기 때문에 애인들을 배신할 수밖에 없고 그로 하여금 한 곳이나 경지에 만족하지 못하고 계속 새로운 영역을 개척하게 한다. 때문에 파우스트는 법률로부터 문학으로, 문학으로부터 정치로, 정치로부터 예술이나 과학으로 끊임없이 변절하였다. 만약에 변절하지 않았더라면 그는 인생의 각 경지를 겪지도 못하고 가장 인간적인 인격을 완성하지도 못했을 것이다. 괴테는 "무궁무진한 그곳까지 가고 싶은

가? 그러면 한계가 있는 안에서 여러 방향으로 가야 된다."라고 하였다.

하지만 괴테의 변절이나 생활의 모순은 결국 생활의 내재적인 비극과 문제이기 때문에 그는 열심히 해결하지 않으면 안 되는 문제들이었다. 모순의 해결과 죄책감의 해소는 괴테 생활의 의미와 노력이었다. 한마디로, 생활의 끊임없는 흐름 속에서 조화로운 형식을 얻으면서도 그것이 뻣뻣한 형식으로 생명이 앞으로 나아가는 장애물이 되지 않게 하는 것은 괴테 인생의 문제들이었다. 그의 대작들은 거의 그가 겪었던 경험에서 나온 것이었다. 지금부터 괴테의 문예 창작에서 그가 인생에 대해 제시한 계시와 해답을 찾아보도록 하겠다.

2. 괴테 문예 작품에 나타난 인생 및 인생의 문제들

앞에서 말했지만 괴테가 계시했던 인생은 확장과 수축, 흐름과 형식, 변화와 정률, 감정의 분방과 질서의 엄격, 자연 속에 뛰어들어서 우주와 같이 흐르는 것이고, 모든 장애물이나 압박에 저항하여 독립적인 인격 형식을 이루는 것이다. 괴테는 때로 자신을 잊어버리고 자연, 일 그리고 연애에 마음을 다 하고 때로 자신을 주장하거나 철저히 실현하기 위하여 모든 구속으로부터 도주하기도 하였다. 괴테의 이런 두 가지의 방향은 그의 모든 작품에 나타나 있다.

그의 극본《괴츠》,《타소》, 소설《젊은 베르테르의 슬픔》 등은 생명의 분방과 경주를 드러냈는데 모든 전통적인 질서와 형식을 파괴해야 한다고 주장하였다. 그의 〈타우리스 섬의 이피게니에〉와 서사시 〈헤르만과 도로테아〉 등은 외재적인 형식에서 보면 모두 최고의 조화와 절제를 드러내고 온유하고 높고 맑은 아름다운 형식으로 마음의 갈등과 충돌을 해소하고자 하였던 작품이다. 그의 서정시《프로메테우스》는 인류가 자시의 힘으로 스스로 자기 생활을 창조하는 영역에서 신의 도움이 필요 없고 또한 신의 지배도 배척해야 한다는 것을 주장한 근대 인생 사상에서 가장 위대한 혁명시다. 하지만 그의

〈인간의 한계〉와 〈신성〉 등 시에서는 우주 속에 모든 것을 창조하는 정률과 형식이 있고, 인간은 영원한 정률과 정해진 형식에서 자신을 완성시켜야 한다고 주장하였다. 그러나 인간은 끝없이 앞을 향한 추구 끝에 얻은 형식에 만족할 수 없기 때문에 고민이 생기는 것이다. 이 문제는 괴테의 일생과 관련된 문제인데 그의 대작 《파우스트》에 잘 나타나 있다. 《파우스트》는 괴테의 모든 생활의 의미를 드러낸 생명 중의 가장 깊은 문제의 표현이자 해결이었다. 때문에 이를 특별히 연구할 필요가 있다.

《파우스트》는 괴테의 인생 정서의 가장 순수한 대표작이었다. 최초의 판본인 《원시적인 파우스트》란 무슨 뜻인가? 아래의 시를 보면 알 수 있을 것이다.

 내가 세속에 뛰어들 용기가 있으니
 속세의 모든 고락도 같이 감당해야 한다

파우스트 인격의 중심은 생활과 지식에 대한 끝없는 욕망이다. 그는 생명의 본체를 불러내려고 우선 부적과 주문으로 우주와 행위의 신을 불러냈다. 신이 나타나서 그의 거만을 꾸짖어 책망한 다음에야 그는 한 개인의 생명이 우주란 대생명 앞에서 얼마나 보잘것없는 것인지를 깨닫게 되었다. 따라서 그는 생명의 해양 속에 뛰어들어서 인생의 모든 것을 체험하기로 하였다. 그는 생명 자체를 인정하고 힘들 때나 기쁠 때나 모든 이해관계에서 벗어나서 생활의 가치를 얻게 되고 또한 그 속에서 생활의 의미도 찾게 되었다. 이는 괴테의 비장한 인생이자 《파우스트》란 시의 중심 사상이었다. 파우스트는 지식에 대한 추구의 실패 때문에 현실 생활에 뛰어들게 됐고, 생활의 절정을 연애에서 찾지만 언제나도 비극으로 끝났다. 생활은 멈추지 않기 때문에 파우스트는 결국 연애로부터 버림을 받았고 파우스트는 또한 애인인 마가레트를 버렸다. 결국 생활은 죄악이자 고통이 되었다. 최초 판본으로부터 1790년의 훼손된 글을 거쳐서 일부의 완성까지 인생은 최고의 가치이자 욕망이면서 최고의 문제점이라고

인정하는 것이 극본 《파우스트》의 내용이었다. 초기 《파우스트》의 결말을 보면 괴테가 순수한 비극으로 기울고 있다는 것을 알 수 있다. 인생은 끝없는 욕망과 능력의 한계라는 내재적인 모순으로 저절로 멸망하게 된다. 파우스트도 생활의 죄행으로부터 멸망의 길을 걷게 되었다. 생활은 이상이 아니라 저주다. 하지만 괴테는 자신의 생활의 발전으로 이를 바꿨다. 그는 이탈리아에서 생명의 새로운 길을 찾게 되고 파우스트도 살아났다. 1797년 《파우스트》의 천상의 서곡에서 괴테의 원시적인 뜻과 같이 메피스토펠레스가 인생을 저주하였지만 지금은 하나님이 메피스토펠레스의 말에 반대하고 또한 인생을 살면서 문제가 가장 많고 심각한 파우스트가 곧 구출될 것이라고 하였다. 괴테의 이런 인생 사상의 커다란 변화를 주목할 필요가 있다. 이는 파우스트와 괴테의 생활을 이해하는 가장 중요한 열쇠가 될 것이다.

알다시피 '원시적인 파우스트'의 생활 비극, 그의 고통, 죄악 등은 그의 끊임없이 변하는 마음 때문에 발생한다. 마음이 변하면서 모든 것에 만족하지 못하고 배신하게 되었다. 인생은 잠시라도 쉬지 못하는 무거운 짐이자 끊임없이 앞으로 나아가는 것이다. 이와 같이 저주받은 인생은 괴테 생활의 변화 속에서 다시 평가를 받는다. 즉 인생의 끊임없는 변화는 갑자기 인생 최고의 의미와 가치로 평가되었다는 것이다. 인생이 구출되고 파우스트가 승천하게 되었다는 것은 바로 끊임없는 노력과 추구의 결과이기 때문이다. 파우스트는 세상을 떠나기 전에 생활의 의미가 끊임없이 앞으로 나아가는 것에 있다고 밝힌다.

앞으로 나아가는 과정에서 그는 고통과 행복을 얻었다
그는 단 한순간이라도 만족하지 못했다

그리고 파우스트를 둘러싸고 승천하는 천사들도 이렇게 노래를 부른다.

끊임없는 노력자야말로 / 우리는 해방시킬 수 있다!

원래 인생의 저주였는데 끊임없는 추구 덕분에 인생 최고의 징표가 되었다. 인생의 모순, 고통, 죄악 그리고 인생의 구출도 그 속에 있다.

메피스토펠레스와 계약을 맺을 때 파우스트가 그의 고민과 불만족에 대한 자부심이 얼마나 강했는지 알 수 있다. 인생에 대하여 단 한순간의 만족이 있다면, 잠시라도 미련 때문에 멈추고 싶다면 그는 멸망해도 후회가 없다고 하였다. 처음에 메피스토펠레스는 세상의 천박한 향락으로 파우스트를 유혹하였지만 그는 냉소할 뿐이었다.

전에는 인생의 가치가 없다고 생각하여 파우스트는 멸망을 원했지만 지금은 인생의 가치만 있다면 그는 멸망해도 후회 없다. 이는 큰 차이가 있다. 전자는 소극적이고 비관적이지만 후자는 적극적이고 비장하다. 그리고 전자는 모든 아름다운 것이 반드시 사라진다는 심리학적 인식이고 후자는 끊임없는 추구가 인생의 의미이자 가치라는 윤리학적 인식이다. 괴테가 과학, 예술, 정치, 문학 그리고 각종 인생의 체험으로 최후의 심오한 인격을 완성시킨 것과 같이, 심리의 필연적인 변화를 의미가 풍부한 인생의 진화로 바꾸고 앞 단계의 모든 변화와 체험을 다음 단계의 연설 속에 포함시켰기에 인생은 더욱더 풍부하고 깊어지고 넓어진다. 마찬가지로 괴테의 상징인 파우스트도 지식에 대한 추구의 환멸로부터 연애의 죄악으로 들어가고 진과 미에 대한 동경으로부터 실제적인 사업으로 들어갔다. 매번의 체험은 흔적 없이 사라진 것이 아니라 인격의 진화에 꼭 필요한 계단이었다.

부쩡부진한 곳까지 가고 싶나?
그러면 한계가 있는 곳에서 다양한 방향으로 가 보아라!

한계 속에 무한이 포함된다. 생활의 단계마다 생명의 전체와 영구가 깊이

숨어 있다. 모든 순간들은 반드시 사라지지만 매 순간은 무궁무진하고 영원하다. 이를 알면 우리는 어떤 생활을 해도 잘 이겨낼 수 있을 것이다. 왜냐하면 우리는 스스로 그 생활에 깊고 영원한 의미를 부여할 수 있기 때문이다. 《파우스트》란 책이 마지막에 우리에게 남긴 지혜는

모든 살아 있는 것과 죽어 있는 것은 / 상징이다.

꿈이나 환상처럼 변화무쌍한 상징의 뒤에 생명과 우주의 영원하고 깊은 의미가 숨어 있다.

그렇다면 지금 우리는 인생의 각종 형식 문제에 대하여 더 잘 알 수 있을 것이다. 형식이란 생활이 흐르고 변하는 매 단계의 종합적인 조직으로서 과거의 모든 것이 포함되고 음악적인 조화를 이룬 것이다. 따라서 생활이 풍부하면 할수록 형식도 더욱더 중요해진다. 형식은 생활을 구속시키는 장애물이기는커녕 생활을 조직하여 집합시키는 힘이다. 노년의 괴테는 생활 내용이 다양해지면서 흐뜨러지지 않고 조화를 유지하기 위하여 형식, 정률, 억제, 편안 등의 형식에 대한 요구도 많아졌다. 이 조화로운 인격은 중년 이후의 괴테가 부지런하게 노력하여 얻은 것이다.

인간 최고의 행복은 / 그의 인격에 있다

흐르는 생활을 향상시키면 인격이 된다는 것에 다른 측면의 의미도 있다. 즉 인격은 깨끗하고 투명한 인생 및 자각의 발전이라는 것이다. 인간이 세계를 경험하면서 세계에 대하여, 그리고 자기에 대하여 알게 되면서 세계와 인생은 점차 최고의 조화를 이루었다. 세계는 인생에 풍부한 내용을, 인생은 세계에 깊은 의미를 부여하였다. 이는 인생 문제에 대한 최고의 해답이 아닌가? 이는 르네상스 이후 인간은 하나님, 우주를 잃어버리면서 자기의 노력으

로 얻은 인생의 의미가 아닌가?

파우스트는 처음에 책에서 지혜를 얻으려고 하다가 인생의 항해를 통하여 깨닫게 되었다. 그는 인생 문제에 대한 해결에 대하여 이렇게 말한다.

인간은 인격의 형식을 완성시켜야 되지만 생명의 흐름을 잃어버리면 안 된다. 생명은 무궁무진하기 때문에 그의 형식도 무궁무진하다. 따라서 우리는 더욱더 풍부한 생명 속에서 한층 더 높은 생활 형식을 실현해야 한다.

이런 생활은 우리의 인생이 도달할 수 있는 최고의 경지가 아니겠는가? 그러면 우리의 인생에 의미도 목적도 없다고 할 수 있겠는가? 괴테는 말한다.

인생은 어떻든간에 좋은 것이다

괴테의 인생에 대한 계시는 《파우스트》에 가장 잘 나타나 있지만, 그의 다른 창작에서도 이와 같이 생활에 대한 무한의 극한 정을 드러냈다. 특히 그의 서정시는 앞에서 말했던 괴테 생활의 특징을 실증하였다.

화려하고 활력이 넘치고 왕성한 생명 자체는 괴테 모든 시의 원천이다. 그리고 괴테 시의 효용과 목적은 흐르고 변화하는 생명을 추구하는 과정에서 생긴 각종 모순, 고통에서 벗어나게 하는 것이다. 그의 시는 한편으로 생명의 고백, 자연스러운 흐름, 영혼의 외침 그리고 고민의 상징이다. 새가 울고 샘물이 흐르는 것과 같다. "시는 내가 지은 것이 아니라 내 마음속에서 시가 노래하고 있는 것이다."라고 괴테가 말했다. 따라서 시구의 리듬 속에서 괴테의 맥박이 파도처럼 뛰고 있다. 생활에 대한 동경이 피멸되어 고민에 빠졌을 때 그는 하나님에게 노래를 하나 달라고 하였다. 그 노래로 마음의 고통, 모순적인 감정과 욕망은 순화되고 리듬, 형식으로 상승하여 음악적인 조화를 이루게 되었다. 그리고 혼란스럽고 카오스적인 우주는 질서가 정연한 우주

로, 길을 잃어버려 고민스러운 인생은 맑은 자각으로 변하게 된다. 왜냐하면 시는 그의 혼란스러운 생활과 그를 자극하는 세계를 경지가 맑고 의미가 깊은 한 폭의 그림으로 그릴 수 있기 때문이다.(《파우스트》는 바로 인생을 그리는 이런 그림이다.) 그림은 그 생활의 잘못을 바로잡고 마음속의 막막함에서 벗어나서 편안과 맑음을 되찾게 하였다. 만약에 뜨거운 인생이 없었다면 이런 높고 맑은 형식은 어디에 있겠는가? 따라서 우리는 움직이는 측면에서 괴테 시의 특징을 알아봐야 할 것이다. 괴테 이외의 다른 시인들의 시는 대개 경치 하나, 경지 하나, 생활의 한 가지 경험이 시인의 마음을 건드려서 쓰인 것이다. 시인은 글, 음조, 리듬, 형식으로 경치가 마음속에서 일으킨 파도를 표현하였다. 그들은 그림과 같이 생생한 경지를 표현할 수 있을 뿐만 아니라 강하고 감동적인 감정도 표현할 수 있었다. 하지만 그들은 항상 경치를 그리면서 감정도 같이 표현하기 때문에 경치와 감정이 결국 대칭되었다. 게다가 인간의 심리로 보면 경치를 그림처럼 묘사하는 것을 좋아하기 때문에 경치나 경지를 선이 뚜렷하고 윤곽이 완연히 나타나고 마치 직접 본 것과 같이 그린 그림을 원하게 된다. 그리고 인간은 속마음을 토로할 때도 섬세하게 마음의 동기와 자초지종을 말하고자 한다. 비록 셰익스피어, 단테의 서정시를 보면 묘사의 능력과 감정의 강렬은 괴테를 이길 수 있지만 그들은 완전히 해탈하는 태도에 아직 미달하였다. 괴테 서정시의 특징은 근본적으로 마음과 경치의 대응을 깨트리고 노래하는 사람과 노래의 대상 간의 거리를 없애는 것이다. 그는 일부러 경치를 묘사하지 않아도 경치는 재빨리 떠다니는 것에 떨어지고 그의 시구 속에 오르내리고 은은히 나타난다. 그는 직접 감정을 토로하지 않으려고 해도 감정에 사로잡히고 완연히 음운과 리듬 속에 오르내리게 된다. 괴테가 격앙되면 글, 경지, 리듬, 음조 등도 따라서 고조되고, 괴테가 배회, 미련에 멈추면 그의 시는 마치 흐느끼는 것 같기도 하고 하소연하는 것 같기도 하고, 원망 같기도 하고 사모 같기도 하여서 사람으로 하여금 감정에 깊이 빠져 스스로 억제할 수 없고 시인과 독자 간에 헷갈리게 된다. 왕국유(王国维)

선생은 거리가 있는 시와 거리가 없는 시가 있다고 하였는데 괴테의 시는 가장 거리가 없는 시라고 할 수 있을 것이다. 시 속에 감정과 사물은 틈이 없이 완전히 융합되고 괴테에게 실제의 감정과 사물은 또한 시처럼 완전히 융합되었다. 따라서 그의 시는 독자인 우리와 완전히 융합되어 혼연일체가 되는 느낌을 준다. 하지만 마음과 세계가 혼연일체가 된 감정은 흐르고 있으며 몽롱하고 화려하며 음악적이다. 세계가 움직이기 때문에 인간의 마음도 따라서 움직인다. 그리고 시는 세계의 움직임과 마음의 움직임이 접촉할 때 나온 교향곡이다. 때문에 괴테 시인이 가장 먼저 해야 할 일은 사회적이고 전통적이고 낡아진 글이나 문구를 바꿔서 새롭게 움직이는 인생과 세계를 표현하는 것이다. 원래 우리 인간의 명사 개념인 문자는 흐르는 만물을 헤아리는 마음의 창조물이었다. 하지만 멈추지 않고 흐르는 것을 헤아리기가 어려워서 인간의 사상이나 언어는 저절로 움직이지 않는 형태와 윤곽에 대한 묘사로 기울어졌다. 따라서 시간이 가면 갈수록 문자는 더욱더 추상적으로 변하고 마음과 경치의 혼연일체는커녕 윤곽에 대한 묘사 능력조차 점차 잃어 가고 있다. 괴테는 르네상스 이후에 흐르는 것을 추구하는 근대의 가장 위대한 대표였다.(파우스트 정신이라고도 한다.) 그의 생명, 그의 세계가 격하도록 움직이기 때문에 누구보다도 그는 전통 문자로는 이 흐르는 순수한 세계를 표현하는 데 많이 부족하다는 것을 절실히 느꼈다. 따라서 괴테라는 세상에서 가장 위대한 언어 창조의 천재는 독일 문자에 수많은 새로운 글자와 문법을 창조하여 그의 새롭고 움직이는 인생 정서를 표현하고자 하였다. 괴테는 마틴 루터 이후에 독일의 새로운 문자를 창조한 가장 위대한 인물이자 독일 문학사에서 가장 위대한 시인이기도 하였다. 괴테의 뒤를 이어서 독일 문자의 창조와 미화를 위해 끊임없이 노력한 사람은 슈테판 게오르게(Stefan George)인데 그는 수많은 명사를 동사로, 동사를 형용사로 바꿔서 멈추지 않고 흐르는 세계를 묘사하고자 하였다. 예컨대, '탑으로 쌓인 거인'(나무를 형용한다.), '층층 탑의 낡', '그림자처럼 흐린 만(灣)', '성숙하는 과실' 등이 있는데 일일이 열거할 수

없다. 물론 번역이 불가능한 문자들도 많다. 괴테는 또한 감정을 경치 속으로 융합시키고 경치를 감정으로 변화시키고 각종의 감각 기관을 동원하여 새로운 문자를 만들어서 형용하기가 어려운 경치와 표현하기가 어려운 감정을 표현하고자 하였다. 그는 완전한 마음으로 완전한 세계를 체험하고자 하였기 때문이다.('리더의 걸음', '구름의 길', '별의 눈', '꿈의 행복', '꽃꿈' 등의 신조어가 많이 나타나는 데 비록 시 부문에서 많이 발전한 중국에는 풍부한 문장이 많지만 정확한 중국어 번역은 드물었다.) 때문에 그의 시들은 송원 그림 속의 산수처럼 아득히 흐르는 분위기 속에 출렁이는 것 같았다. 하지만 서구의 마음은 움직이는 것에 더더욱 기울어졌을 뿐이다. 지금부터 괴테의 〈호수 위에서〉를 예로 삼아서 보겠다. 괴테의 시는 번역이 불가능하다는 것을 알면서도 원문을 보지 못한 분들을 위하여 감히 번역해 본다.(1775년 스위스 호수에서 이 시를 썼을 때, 시인은 릴리 아가씨의 사랑에서 도망쳤을 때였다.)

호수 위에서

그리고 신선한 양분, 새 혈액을
자유로운 세계로부터 나는 빨아 마신다.
나를 그 가슴에 보듬는 자연은
얼마나 부드럽고 얼마나 선량한가!
파도는 노의 박자에 따라
우리의 작은 배를 밀어올리고,
구름 낀 하늘에 닿아 있는 산은
우리들의 항로와 만난다.

눈, 내 눈이여, 너는 무엇을 내려보는가?
금빛 꿈들이여, 너희들은 다시 떠오르는가?
가거라, 너 꿈이여. 너는 금빛이구나.

여기에도 사랑과 삶은 있도다.
파도 위에서 떠도는
수천 개 별들의 빛.
뽀얀 안개는 빙빙
주욱 뻗어 있는 환경을 삼켜 버리고
아침 바람이
그늘 덮인 만을 감싸며 부네,
그리고 호수 물 위엔
성숙한 열매가 비추이고 있다.

"신선한 양분, 새 혈액을 / 자유로운 세계로부터 나는 빨아 마신다."는 우리를 이끌어 푸른 풀, 연기, 마침 말하는 부드러운 물결의 스위스의 호수로 왔다. 독일어 Und, 영어 And로 시를 시작하면서 독자들을 자연과 인생의 전체 풍경 속으로 이끈다. "나를 그 가슴에 보듬는 자연은 / 얼마나 부드럽고 얼마나 선량한가"는 부드럽고 고요하며 자유로운 자연 생명을 묘사하고 사회 속에서 인간이 받은 구속과 고민을 반대한다는 마음을 털어 놓는다. 인간은 원래의 고향이었던 '자연'을 떠나서 자신을 도시 문명의 답답한 인생 속에 가두면 저절로 '향수'가 생긴다. 그래서 자연이란 자상한 어머니 품속으로 다시 도망가 마음의 자유를 회복하고 싶어진다. 괴테는 릴리 아가씨 집에서 예의의 구속과 사랑으로 둘러싸였을 때 이런 느낌이 들었을 것이다. "파도는 노의 박자에 따라 / 우리의 작은 배를 밀어올리고"는 한 걸음 더 나아가 우리의 상황을 묘사하였다. 출렁거리는 호수 빛 속에 출렁거리는 파도가 우리의 작은 배를 밀어올리면 우리 몸의 안과 밖의 모든 것이 움직이게 되고 노젓는 소리는 또한 이 움직임에 조화로운 리듬을 부여한다. "구름 낀 하늘에 닿아 있는 산은 / 우리들의 항로와 만난다"는 사랑스러운 자연 경치로 우리 마음속의 따뜻하고 아름다운 추억을 불러일으킨다. 눈을 내려보면 금빛 꿈들이 다시 떠오른

다. 하지만 과거의 모든 것은 눈 깜짝할 사이에 사라지고 돌이킬 수 없기 때문에 새로 얻은 자유를 일단 즐겨 보자! 이때 자연의 아름다운 경치가 우리 앞에 나타난다. "파도 위에서 떠도는 / 수천 개 별들의 빛……" 짧은 몇 마디로 돌아오는 배가 물가에 가까이 다가오고 있을 때의 풍경을 보여준다. 시 속에 번쩍이는 파도, 가물가물한 연기, 부드럽고 아름다운 마음은 자연과 인생의 조화로운 리듬을 만들었다. 그리고 움직임은 괴테 생활의 주체인데 한 개체 생명의 움직임이 자연 조물주의 움직임과 접촉하고 융합된다는 것을 강렬히 요구한다. 이와 같은 강렬한 요구와 우주 창조력과의 포옹이란 감정을 가장 잘 드러낸 시는 《가니메데》이다.[그리스 신화에서 가니메데는 인간 가운데 가장 아름다운 소년인데 여러 신들이 제우스의 시동(侍童)으로 삼기 위하여 하늘로 채 갔다고도 하고 제우스가 독수리로 변신하여 납치해 갔다고도 한다.]

가니메데

찬란한 아침 햇살 속에서
당신은 어찌하여 나한테 번쩍번쩍하지?
사랑하는 봄아
영원히 따뜻한 당신의 품에서
신성한 감정은
천 배의 사랑으로
내 마음을 누른다
당신의 끝없는 사랑!
내 팔로
당신을 껴안고 싶다

아, 나는 당신 품 속에서 잔다
목말라서 탈 것 같다

당신의 꽃, 당신의 풀은
내 마음을 누른다
사랑하는 새벽 바람은
내 뜨거운 가슴을 식힌다
밤꾀꼬리는 안개 속의 산골짜기에서
나를 부른다
나 왔다, 나 왔다
어디로 갈까? 어디로 갈까?

위로 올라가고 올라간다
구름이 내려오고
내려온다
나의 뜨겁고 사모하는 사랑을 향하여
나를 향하고 향하여

나는 당신 품에서 위로 올라간다
안고 안긴다
당신의 품까지 올라간다
모든 것을 지켜주는 하나님!

이 시에서 괴테의 열정과 움직임이란 범신 사상이 드러난다. 격한 움직임 때문에 조화로운 형식을 버리고 생명의 표현으로 자연스럽게 흐르는 자유의 시는 근대 자유시의 선구자가 되었다. 아래의 시에 나온 끊임없이 떠돌아다니는 '나그네'도 휴식과 평화를 갈망하는 것처럼 정신없이 움직이는 인생은 찬란하고 웅장하지만 오래되면 평화와 평안에 대한 요구도 저절로 생기는 법이다.

나그네의 밤노래

1

하늘에서 온 그대
모든 고뇌와 고통을 달래주며
갖가지로 비참한 자
그만큼 더 큰 위안으로 채워준다.
아, 내 분망함에 지쳐 있나니
고통이나 쾌락 이 모두 무엇이란 말인가?
감미로운 평화여
오라, 아 내 품으로 오라!

2

모든 산봉우리 위에
안식이 있고
나뭇가지에도
바람소리 하나 없으니
새들도 숲속에 잠잔다.
잠시만 기다려라

그대 또한 쉬리니.

　괴테는 시인인데 그의 시가 마음의 근심을 평화와 평안으로 만들을 수 있다. 인생과 우주 움직임의 근대 대표로서 괴테는 극한 고요 가운데 연이 날아다니고 물고기가 뛰어오르는 움직임을, 깊이 숨고, 우뚝 솟아 있는 산천 속에도, 밤과 낮을 가리지 않고 흐르는 소리를 들려주었다.

바다 위의 고요함

깊은 고요함은 물 위에 멈춘다
바다 위에서 잔물결도 일지 않다
뱃사람은 고민하는 눈으로
사면의 고요함을 바라본다
공기 속의 잔바람도 없다
무서운 죽음의 고요함
끝없이 넓은 바다 위에서
잔물결도 일지 않다

이 시는 괴테의 모든 시 중에서 예술적인 경지를 가장 고요하게 묘사한 시이다. 그러나 하늘이 그 끝이 없고, 바다가 매우 넓다는 경지에서는 죽음이란 진정한 죽음도 멸망도 아니다. 이는 자연이 생명을 창조하는 '한 순간 고요의 가상(假狀)'이다. 만물 속에 질서, 궤도가 있기 때문에 우리에게 고요의 '가상'도 계시하고 있다.

괴테의 가장 좋은 시들 속에는 모두 우주의 잠재적인 음악이 내재되어 있다. 우주의 숨결, 우주의 운치는 그의 짧은 시 하나를 통해서라도 느낄 수 있다. 그리고 괴테도 애절한 인생에 관한 시를 몇 편 썼다. 예를 들어서, 아래의 시 두 편은 인생의 비통, 영원한 사모의 슬픔을 계시하고 있다.

현악기 반주자의 노래

누가 고독 속에서 살고 있는가?
자기의 고독을 탄식하면서
세상 사람은 모두 기쁘게 웃고 있는데
단지 혼자서 괴로워하고 있다

아이고, 혼자서 괴로워하게 내버려 두시오
그래도 고독과 같이 있어서
애인이 없다고 할 수 없다

정인이 몰래 들으러 온다
내가 사랑하는 사람은 고독해서 애인이 없는가?
밤낮 몰래 나를 찾으러 오는 사람은
단지 나의 고민이고
단지 나의 고통일 뿐이다
무덤 속으로 들어갈 때
그때서야 애인이 완전히 없어진다

사랑하는 엄마의 노래
그리움을 누가 알겠나?
이만 마음속의 괴로움을 해소할 수 있다
외로워하고 기뻐하지 않다
당신은 먼 곳에서
나를 사랑하고 잘 이해해 주는 사람
아이고, 당신은 먼 곳에 있다
나는 머리가 아찔하고 눈앞이 캄캄하다
오장육부가 탈 것만 같다
그리움의 고통을 누가 알겠나?
이만 마음속의 고통을 알 수 있다

하늘의 무지개처럼 괴테의 시는 인생의 비통하면서도 아름다운 영원한 생
명을 표현하고 또한 그의 시들도 영원히 존재하기를 원한다.

알고 있나? 시인의 시들은 / 천국의 문앞에 떠다니다가
살살 두드리면서 영원한 생존을 부탁한다

　괴테는 또한 평생 살면서 온 힘을 다 해 나아가고 인생의 전체를 경험하고 인생 최고의 형식을 실현하는 데도 '생활의 흔적은 무형 속에 사라지지 않는다'는 것을 누구보다도 잘 알고 있다. 하지만 그의 끊임없이 나아가는 영혼은 천국 최고의 경지에 들어갈 것이다. 그는 자기가 죽고 나서 천국의 문을 지키는 수호자에게 아래와 같이 말하고자 한다.

더 이상 말이 필요없소 / 그냥 보내 주시오
왜냐하면 나는 진정한 인간 / 또한 진정한 전사였기 때문이오

　　　　　　　　1932년 3월 괴테 백 년 기일을 위한 글임

　　　　　천진 《대공보(大公報)》 문학 부록 220-222기,
　　　각각 1932년 3월 21일, 3월 28일, 4월 4일에 게재되었다.

괴테의 《젊은 베르테르의 슬픔》에 관하여

우리의 세상은 이미 많이 늙었다. 책임은 무겁고 갈 길은 멀다고 생각하는 이 세상의 인간은 온갖 시련을 다 겪고 먼지와 때를 온몸에 묻혔다. 피곤한 그들의 눈으로 본 모든 것은 죄악, 사기, 고통 그리고 공허뿐이다. 때로는 순수한 마음, 천진난만한 눈빛으로 더러운 인생에서 정신적인 보물을, 세상이 처음 탄생했을 때처럼 세상의 새로운 모습, 광명, 순결을 찾으려는 감성적인 시인이 나타나기도 한다. 파우스트가 술잔을 들고 자책할 때 갑자기 교회에서 종소리가 들려 와서 그로 하여금 어린 시절의 세계를 다시 느끼게 하여 그때의 천진난만을 되찾게 되었던 것처럼 우리의 육체가 그를 따라서 아름답고 장엄한 세계를 다시 보게 될 뿐만 아니라 우리의 마음도 근본의 깊은 데에서 감동적인 눈물을 흘리게 된다.

소년 시절의 괴테는 바로 이런 시인이고 젊은 베르테르는 이와 같은 마음을 가진 소년이었다. 《젊은 베르테르의 슬픔》은 《파우스트》와 같이 보통의 연애소설이 아니라 괴테식의 인생과 인격의 내재적인 비극이다. 젊은 베르테르는 괴테 인격의 중요한 표현이자 성과이다.

알다시피 무궁무진한 생활력, 생활에 대한 욕망의 끝없는 확장, 방황, 추구는 괴테식 인생의 내용인데 한 순간이라도 만족하지도 않고 멈추지도 않았다. 동시에 고민, 근심, 모순, 충돌이 그에 따라서 발생하지만 완벽하고 아름다운 매 순간은 그의 가장 큰 갈망이자 뜨거운 요구였다.

그러나 만약 완벽하고 아름다운 순간이 진실이 되고 그것을 누릴 수 있게 되더라도 그의 멈추지 않는 욕망은 바로 이를 버리고 파괴하면서 죄책감과

죄악을 초래하기도 하였다. 마가렛에 대한 파우스트의 배신은 바로 이런 비극 중의 하나이다. 괴테는 《파우스트》를 쓰면서 이에 대하여 참회하였다. 반면에 만약 이 완벽하고 아름다운 순간이 눈앞에 나타나지만 각종 이유로 그것을 잡을 수도 차지할 수도 없다면 괴테는 뜨거운 마음으로 미치도록 그것을 좇을 것이고 자신을 억제할 수 없게 되어 더 이상 치료할 수 없을 정도의 아픔으로 결국은 멸망의 길을 걷게 될 것이다. 인격과 마음이 시들어 죽는 것은 자살이든 아니든 간에 차이가 없는 것이다.

《젊은 베르테르의 슬픔》을 통하여 괴테는 문예 측면에서 자기 인격의 비극성을 드러내고 완성시키며 결국은 이 비극에서 벗어나게 되었다. 실제 삶 속에서 괴테가 자살을 하지 않은 이유는 방종한 생활에 휩싸였을 때 벼랑 끝에서 고삐를 당겨 말을 세우는 자제력과 방향을 바꿔서 피하는 능력이 있었기 때문이다. 그는 물결치는 감정을 창조적인 일로 바꾸고 실천적인 행위로 낭만적인 추구를 대체할 수 있었다.

괴테 생활의 확장은 적극적인 면, 그리고 소극적인 면으로 나타났다. 적극적은 면은 모든 전통적인 구속에 반항하여 자아를 신장하는 정신에서 생성된다. 이와 같은 정신으로 인해 발생한 장애물이자 비극은 《괴츠》, 《프로메테우스》, 《가니메데》 등의 작품에서 많이 나타난다. 특히 《파우스트》의 제1막에서 파우스트가 지식에 대한 끝없는 욕망을 충족시킬 수가 없어서 자살하려던 것은 강하고 고집이 센 사람이자 적극적인 사람의 비극이었다. 하지만 《젊은 베르테르의 슬픔》에서 괴테는 무궁무진한 생활력을 감정의 급류로 녹이는데 결국 뜨거운 열정의 범람으로 그는 자신을 억제할 수 없어 멸망의 길을 걷게 된다.

젊은 베르테르는 세상에서 가장 순수하고 천진난만하고 사랑스러운 인격을 지닌 근본적으로 흔들리는 마음이었다. 그는 가을의 낙엽처럼 바람이 불지 않아도 흔들리고 있었다. 이 흔들리는 마음은 수많은 심금을 지니기 때문에 자연이나 인생의 모든 천진난만한 음악과 공명할 수 있었다. 그는 가장

부드러운 사랑으로 자연과 인간의 모두를 감싸 안았기에 모든 먼지와 때가 그의 가슴 위에 떨어지지 않았다. 그는 진실한 사랑으로 사람들, 특히 천진난만한 아이들과 곤경에 빠진 사람들과 함께 고민과 기쁨을 나눴다. 하지만 낭만적 생활을 꿈꾸는 그가 고상한 정조, 초월적인 이상으로 실제적인 인간 세계와 맞닥뜨리게 되면 지나치게 명석하고 영리한 눈, 가장 예민한 감각으로 깨달은 이 세계의 허위와 저속에 놀랐을 것이다. 《젊은 베르테르의 슬픔》의 앞부분만 읽어도 이런 마음은 견고하고 냉혹한 세계에서 오래 버티지 못한다는 것을 예상할 수 있다. 그는 실제 인간의 세계에 들어가자 곳곳에서 암초에 부딪쳐서 침몰할 수밖에 없었다. 젊은 베르테르의 비극은 인격의 비극이다. 그는 순수하고 강렬한 인격과 감정으로 스스로 불에 타서 죽을 지경인데 하필 로테를 만날 것은 무엇인가?

베르테르와 달리 로테의 단정하고 조용한 성격 그리고 행동의 조화는 평범하고 작은 생활에서 우아함과 평화로움으로 나타난다. 그녀가 지닌 요조숙녀의 자태는 세속의 모든 사소한 것들을 아름다운 음악으로 만들 수 있었다. 그녀의 자족(自足), 그녀의 완벽은 비록 작고 좁지만, 한없는 갈구 속에서 흔들리고 있는 베르테르의 마음과는 정반대였다. 따라서 그녀는 떠다니는 베르테르 인생의 선도(仙島)이자 물결치는 사랑이 넘치는 바다의 피안(彼岸)이었다. 베르테르에게 구할 수 없었던 귀한 고요, 조화 그리고 완벽은 그녀를 통하여 실현하게 되었다. 그녀는 베르테르를 해탈시키는 별이자 베르테르가 상승을 위하여 노력하게 하는 영원한 여성이었다. 하지만 삶 속에서 베르테르의 이 유일한 희망이자 위로는 바라볼 수는 있으나 미치기는 어렵고 바로 눈앞에 떠다니지만 가질 수가 없었다. 때문에 마음은 날로 방황하고 초췌하고 시들어갔는데 죽음을 제외하고 무엇을 더 기다릴 수 있겠는가?

비록 아름다운 순간이 이루어져도 베르테르나 괴테의 끝없는 갈망을 충족시킬 수 없다는 사실에 닿으면 결국 그 순간을 버리게 되어 양심의 죄책감, 삶의 죄악과 고통을 일으키게 될 것이다. 따라서 《파우스트》에서 다루는 중

심 문제가 부상될 것이다.

때문에 《젊은 베르테르의 슬픔》은 《파우스트》와 같이 괴테 인격의 중심과 문제의 표현이었다. 이는 보통의 연애소설이 아니고 인생의 더 깊은 경지와 의미를 계시하였다. 지금부터 예술적인 측면으로 이 책을 보도록 하겠다. 이 책은 괴테가 생활의 고통과 경험 속에서 단숨에 썼던 작품이다. 내용과 장르, 형식과 생명은 하나가 되었다. 따라서 우리는 스토리 내용과 의미를 알아야 예술적인 외형을 제대로 파악할 수 있을 것이다. 먼저 소설의 줄거리부터 살핀 다음에 장르의 형식과 묘사의 기교 등을 보도록 하겠다.

조용한 자연에 묻혀서 우울증을 치료할 목적으로 베르테르라는 청년이 어느 아름다운 산간 마을에 찾아 든다. 베르테르는 마을무도회에서 멋진 춤 솜씨를 지닌 쾌활한 여인 로테를 만나게 되고 그녀의 검은 눈동자를 바라보면서 운명적인 사랑을 예감한다. 춤을 계기로 로테와 친해진 베르테르는 그녀에게 약혼자 알베르트의 이야기를 듣고 의기소침해진다. 그러면서도 베르테르는 로테를 만나고 싶은 일념 하나로 윤리적인 판단과 이성은 잠시 접어둔 채로 그녀를 계속해서 방문하고 그들은 어느새 감정이 통하는 다정한 사이로 발전한다.

한편 일 때문에 도시로 나가 있던 알베르트가 돌아오고, 베르테르는 그만 깊은 실의에 빠지고 만다. 그러나 그는 감정을 가슴 깊은 곳에 묻어둔 채 로테를 위해서 알베르트와 친분 관계를 맺는다. 어느 날 그 둘은 자살에 관한 찬반양론을 놓고 심한 논쟁을 벌이는데, 결과와 형식만을 중시하는 알베르트가 로테와는 어울리지 않는다는 안타까움만을 베르테르에게 안겨 준다. 이즈음에 생일을 맞이한 베르테르에게 로테가 선물로 책과 자신의 리본을 선물하고 베르테르는 그것을 사랑의 징표로 받아들여 열정에 사로잡힌다. 알베르트와 로테 사이에서 괴로워하던 베르테르는 여행을 떠날 결심을 하고 로테와 알베르트에게 작별을 고한다.

여행에서 돌아온 베르테르에게 알베르트와 로테가 결혼했다는 절망적인

소식만이 들리고 다시 만난 로테는 왠지 그에게 차갑기만 하다. 그러나 서먹했던 관계도 잠시뿐 그들은 다시 예전처럼 다정한 사이가 되어 시와 음악으로 서로의 감성을 나눈다. 점차 감정의 자제력을 잃어 가는 베르테르에게 한때 로테를 사랑하다 미쳐버린 청년의 이야기가 전해지고 베르테르는 그를 마음 깊이 동정하는 동시에 자신의 처지를 새삼 한탄한다.

한편 베르테르에게 사랑의 고통을 호소하던 한 사나이가 사랑으로 인해 살인을 저지르게 되고 베르테르는 그를 위해 변론할 것을 맹세한다. 그러나 베르테르의 변론은 무의미하게 끝나 버리고 결국 그 사나이는 사형 선고를 받고 만다. 낙심하여 더 이상 살아갈 희망을 찾지 못하는 그에게 남편의 주의 때문에 로테가 만남을 자제할 것을 요청하자 그는 절망에 빠진다.

마지막으로 로테를 찾아간 베르테르는 억제할 수 없는 감정에 그녀에게 사랑을 고백하지만 감정을 억제하는 로테는 작별 인사만을 건넨다. 실의에 빠진 베르테르는 여행을 빙자하여 알베르트에게 호신용 권총을 빌리게 되고 로테의 손에 의해 건네진 그 총을 가지고 목숨을 끊고 만다.

고상하고 열정적인 청년이 우리 눈앞에서 그 마음속의 운명을 따라서 자기를 파괴시킨 이 순수하고 슬프고 아름다운 스토리를 본다면 20세기의 물질적이고 냉정한 사람들도 감동을 받는데 하물며 다정다감한 시대에는 어떠했겠나?

물론 이 책은 일반적인 연애소설이 아니고 내용적으로 깊은 의미를 지니고 있는 책이다. 하지만 작가의 정밀하고 자연스러운 묘사가 없었더라면 이 전례가 없는 걸작이 태어날 수 없었을 것이다. 그러므로 예술적으로 이 책을 살펴보도록 하겠다.

책의 장르부터 보겠다. 책은 한 청년 마음의 성장을 묘사하였는데 자연의 많은 것이 그 마음을 드러냈다. 이 책은 마음의 그림이자 감정의 음악이었다. 마음은 긴장되지만 만약 극본으로 쓴다면 주인공에게 세계나 운명에 대한 강렬한 저항과 거부가 없기 때문에 희극적인 충돌과 모순이 부족해서 안 될 것이다. 책의 내용은 서정적인 시와 유사하다. 시로 쓴다면 스토리 속에 확실한

중심적인 충돌과 갈등(연애와 도덕, 개성과 사회, 인격과 세계의 충돌과 갈등)이 있기는 하다. 그러나 책의 중심내용이 위기이고 게다가 괴테의 서정시는 사랑을 얻은 기쁨이나 사랑을 잃은 슬픔 등 마음의 순수한 상태를 표현하는 것이지 사랑을 얻고 잃은 과정을 표현한 것이 아니기 때문에 시로 쓰는 것도 불가능할 것이다. 따라서 베르테르 마음의 성장과 파괴는 소설이란 장르로 표현해야 한다. 하지만 겉으로 보면 스토리는 쉽고 대부분 마음속 감정의 토로이기 때문에 서술과 서정 사이에 있는 장르 역시 필요하다. 괴테는 서간체란 장르를 발견하였다. 괴테 이전에 프랑스 문학의 거장 루소는 이미 서간체로 소설 《신(新) 엘로이즈》를 써서 문단에서 두각을 나타냈다. 서간체는 18세기 이성주의의 해체 이후에 인간의 감정과 직감을 자유롭게 표현하는 새로운 도구이자 형식이었다. 이는 괴테를 만나서 최대한으로 효용을 발휘하였다.

그렇다면 서간체의 장점은 무엇인가? 다른 엄격한 장르와 달리 서간체는 소설처럼 부드럽게 서사도 하고 시처럼 마음껏 서정도 할 수 있고, 철학의 소품처럼 자유롭게 사상을 표현할 수 있다. 하지만 시와 소설처럼 대상이 시간의 구속을 받지 않는다. 편지 속에서는 과거를 회상하고 현재를 묘사하고 미래를 바라볼 수 있다. 반면에 소설이나 시는 사물과 경지의 연속적인 발전을 중요시하지만 서간체는 자기를 서술하면서 다른 사람도 서술하고, 풍경, 철학, 감정 등을 같이 표현할 수도 있다. 편지를 쓸 때 수신자인 '당신'은 맞은편에 있기 때문에 자신의 감정을 객관화시켜서 객관적인 시점으로 자신을 상대방의 눈에 비추게 하면서 상대방과의 관계도 같이 드러내야 한다. 괴테는 바로 이 자유롭고 미묘한 도구로 작은 책에서 사물을 그리고 감정을 표현하고 사상을 발표하여 다정다감하고 뜻이 깊은 청년 이미지를 창조하였다. 편지를 쓰는 사람의 인격은 다방면을 관통하여 음악적인 조화를 이루었다. 동시에 우리는 또한 편지를 받는 입장에서 섬세한 그림처럼 베르테르 마음속의 비밀을 엿볼 수도 있다.

사실 편지를 쓰는 베르테르는 연애하면서 고통을 느낀 괴테이고 편지를 받

는 '당신'은 자신을 초월하여 제대로 자신을 바라보는 시인 괴테였다. 이 시적인 소설을 통하여 괴테는 생활의 고통에서 해방되고 세속에서 벗어나서 자기를 위로하는 '윌리엄'(수신자)으로 변신하였다.

서간체는 가장 간단하고 소박한 작법으로 우리에게 다양한 감정, 경치 그리고 사상의 합주를 들려준다. 이 작은 책이 때로는 우리를 데리고 위대하고 넓은 자연 속으로, 호텔 화로 옆으로, 고전 분위기가 풍기는 우물, 샘물 그리고 나무 밑으로, 목사님의 조용하고 아름다운 정원으로, 로테 형제자매의 방으로, 백작의 웅장하고 화려한 대청으로 데리고 가고 때로는 너무나 누추한 시골 여관으로도 데리고 간다.

이 책을 읽으면 사계절의 자연 풍경을 한 번에 즐길 수 있을 것이다. 봄의 무성한 꽃의 찬란, 여름의 진녹색과 흐리고 깊은 맛, 가을의 낙엽의 소슬 그리고 겨울의 어두움과 막막함이 그것이다. 이 외에 강렬한 햇빛, 조용하고 아름다운 달, 밤, 안개, 번개, 비, 눈 등 모든 자연 풍경도 보여주는데 이때의 자연 풍경은 베르테르의 마음과 서로 호응하고 서로를 투사해서 풍경과 감정이 하나가 된 시적인 경지를 조성하였다.

경치뿐만 아니라 인물 개성에 대한 묘사도 성공적이었다. 젊은 베르테르는 우리의 동정심을 얻은 고귀하고 순수하며 아름다운 존재다. 하지만 베르트르는 가상의 인격이 아니고 우리의 친한 친구처럼 살아 있는 인격을 가진 인물이었다. 실은 똑똑하고 훌륭한 청년들은 누구나 한번쯤 겪어야 할 베르테르의 시기가 있었을 것이다. 특히 모든 것이 남성화, 이성, 세속, 천박함으로 변한 근대 문명 속에는 베르테르는 냉혹한 사회에 아직 동화되지 않고 항복하지 않은 청년들이 사랑하는 환상이었다. 또한 그의 비참한 운명은 두고두고 잊을 수 없을 것이다.

이 슬프고 병적인 다정다감한 소년과 대조적인 등장인물은 건강하고 단정하고 기쁘고 현실적이고 옹색한 데에서도 만족하고 주변의 모든 것을 아름답게 할 수 있는 로테였다. 주인공 이외에 충실하고 정직하고 의심이 많고 건조

한 알베르트, 멋쟁이 백작, 거만하고 마음이 옹졸한 귀족들, 딱딱한 관리들, 마음이 착하지만 좀은 목사들, 착한 부인들, 요조숙녀들 그리고 천진난만한 애들도 같이 등장하였다. 네덜란드의 유명한 화가들이 평범한 인물을 그려서 사람을 빠지게 하거나 감상하게 하였던 것처럼, 책에서 이 인물들에 관한 스토리나 장면은 별로 없지만 완전한 생명을 표현하였다.

감정의 묘사로 보면 이 책은 한 청년이 평온하게 살다가 자연에 빠져서 기쁨을 느끼게 되고 연애에 도취하게 되었고, 연애의 갈등과 고통 속에서 마음이 방황하고 흔들리고 있다는 것을 느끼고 게다가 사회에서 자존심이 상하게 되면서 인생에 대한 의심이 생겨서 정신적으로 파산되어 육체의 자살로 마무리하였다는 이야기를 서술하였다. 이는 쓸쓸하고 아름다운 시이자 감동적인 음악이었다.

감정과 경치에 대한 화려한 묘사 이외에도 책 곳곳에 진실하고 자유롭고 초월적인 사상들이 숨어 있었다. 이는 마음 깊은 곳에서 솟아오른 미묘하고도 깊이 있는 사상들이었다. 괴테는 인생, 자연, 그리고 예술에 대하여 세속과 다른 견해를 가지고 있었다. 당시 사람들, 특히 청년들 마음속에 잠복하고 있는 사상들을 이렇게 미묘하게 표현했다는 사실이 대단한 일이다. 그리고 책에서 말하듯이 정직하고 순수하고 고귀한 문필도 사용하였다.

이런 사상들 속에는 인생, 세계, 선악, 법칙과 자연, 욕망과 의무 등에 관한 문제들이 포함되는데 우리로 하여금 무한하고 영원한 입장에서 소설 속의 인생과 세계를 바라보게 하고 모든 것에 대하여 더욱더 깊은 체험과 이해를 할 수 있도록 하였다.

마지막으로 가장 감동적인 것은 매 쪽 매 구절에 생명과 열정이 숨 쉬고 있다는 것이다. 이는 얼마나 자연스럽고 진실한 것인가? 문필이 훌륭하지만 말하는 것이 느껴져서 자연스러웠다. 누구와 대화하듯이 친절하고 지혜로웠다. 때로는 긴 이야기를 나누는 듯이 복잡하지만 부드러웠다. 그리고 책의 말투는 서정에 가까운데 때로는 숭고한 말투로 우주, 인생 문제를 토론하고

때로는 순수하고 순박한 말투로 고요하고 아름다운 경지를 그렸다. 때로는 길고 함축적이고, 때로는 짧고 간결하고, 때로는 의미심장한 말처럼 냉철하고, 때로는 시처럼 우아하고, 때로는 극본처럼 긴장되고 때로는 송가처럼 웅장하고 힘찼다. 이 서간체 소설은 다른 장르들의 작품 속에서 스스로 빛나서 자신만의 악곡을 이뤘다.

우리는 백 년 후에 이 책을 읽으면 이런 감동을 받을 것이다. 당시 폭풍우가 막 쏟아지기 전의 시대에 모든 고통, 억압, 부자연스럽고 자유롭지 못한 감정은 비관적인 온 세상을 덮어씌웠다. 이에 대하여 괴테가 깊이 느꼈기 때문에 가장 침통하게 고백하였다. 그 시대의 대변인으로서 그 영향이 얼마나 컸는지 알 수 있을 것이다.

1932년 괴테 백 년 기일을 위한 글이었음

이 글은《젊은 베르테르의 슬픔》을 좋아하는 중국 독자들을 위하여 군돌프와 빌 쇼우스키란 괴테 연구자 두 분의 글을 참고하여 썼다.

원문은 1933년, 남경종산서국 출판사,《괴테에 대한 인식》에 게재되었다.

철학과 예술
-그리스 철학자들의 예술 이론

1. 형식과 마음의 표현

예술은 수량의 비례(건축), 색채의 조화(그림), 음률의 리듬(음악)처럼 '형식'의 구조를 지니기 때문에 평범한 현실을 아름답게 만들 수 있다. 그리고 이 '형식' 안에 정신적인 의미, 생명의 경지 그리고 마음의 그윽한 정취도 계시한다.

생명을 형식으로 표현하는 것이 예술가의 사명이기 때문에 그들은 항상 '형식'을 예술의 기본으로 삼는다. 그러나 철학자는 예술품의 심적인 계시를 조용히 관찰하고 느끼며 정신과 생명의 표현을 예술의 가치라고 생각한다.

그리스 예술 이론은 처음부터 위와 같은 두 파로 나뉜다. 크세노폰은 회고록에서 소크라테스와 조각 거장이라 불리는 사람과 토론하였다고 기록했는데 후대의 추측으로는 그는 폴뤼크라테스였다. 이 예술가가 '미'란 숫자와 수량의 비례라고 하자 이 철학자는 의심하면서 물어봤다. "예술의 사명은 마음의 내용을 표현하는 것이 아닌가요?" 소크라테스는 화가 파라시우스에게서 어떻게 해야 재미있고 요조숙녀와 같이 부드럽고 사랑스러운 마음의 운치를 표현할 수 있는가를 알고자 하였다. 소크라테스는 예술의 정신적인 내포를 중요시하기 때문이었다.

하지만 그리스의 철학자가 예술가의 시점으로 우주를 바라보지 않았던 것은 아니다. 우주(Cosmos)란 단어에는 '조화, 수량, 질서' 등의 의미가 담겨 있다. 피타고라스는 '숫자'를 우주의 원리로 삼았다. 음의 높이와 현(絃)의 길이가 일정한 비례를 이룬다는 사실을 발견했을 때 그는 얼마나 놀랍고 감동적

이었는지 모른다. 그는 우주의 비밀이 바로 자신의 앞에 드러났다고 생각했는데 하나는 '숫자'의 영원한 법칙, 다른 하나는 지극히 아름답고 조화로운 음악이었다. 현 위의 리듬은 온 우주를 관통하는 조화의 상징이고 미는 숫자이고 숫자는 우주의 중심 구조가 되고 예술가는 우주의 비밀을 탐구하는 사람이라고 그는 생각하였다.

그러나 음악은 단지 숫자의 형식적인 구조일 뿐만 아니라 인간 마음의 가장 깊은 곳의 정조와 율동을 동시에 표현하는 것이다. 따라서 음악은 인간 마음의 조화, 행위의 리듬에 많은 영향을 미친다.

소크라테스는 인생의 철학자로서 그에게 우주 자체의 문제보다 인간 윤리의 문제가 훨씬 중요하였다. 따라서 그에게는 형식보다는 예술의 내용이 더욱더 중요하였다. 동시에 서양 미학에서 형식주의와 내용주의의 논쟁, 인생예술과 유미예술 간의 분열도 이때부터 시작되었다. 우리에게 음악은 거울의 양면처럼 형식적인 조화이자 마음의 율동이기 때문에 서로 분리할 수 없는 것이다. 대우주의 질서나 법칙과 생명의 흐름과 하나가 되어 상생하는 것처럼, 마음은 형식으로 표현하고 형식은 마음의 리듬을 표현해야 한다.

2.원시적인 미와 예술 창조

예술은 형식과 마음의 조화를 표현할 뿐만 아니라 자연 풍경도 그린다. '풍경', '감정' 그리고 '형식'은 예술의 3층 구조이다. 피타고라스에게는 우주의 본체가 숫자의 질서이고 음악처럼 예술도 '숫자의 비례'를 기초로 삼기 때문에 지위가 높았다. 소크라테스는 마음이 예술에 끼치는 영향 때문에 예술의 인생적인 가치를 인정하였다. 반면에 플라톤은 예술이 자연 풍경을 그리기 때문에 이를 비난하였다. 그에게는 순수한 미나 '원시적인 미'는 순수한 형식적인 세계(즉 만물의 영원한 모델)에서 나오고 이는 관념 세계라는 것이다. 그에 의하면 미는 우주 본체에 속한다.(이에 관하여는 피타고라스와 같은 의견을 지닌다.) 진,

선, 미는 같은 곳에 있지만 그들의 처소는 초월적이고 추상적이고 완전히 정신적인 곳이다. 감관의 세계로부터 순수한 마음을 해방시켜야 이를 만날 수 있다. 우리의 감관으로 경험한 자연 현상은 형식적인 세계의 영상이다. 예술은 이런 우연적이고 변하는 그림자를 그리고 재료는 감관 세계의 물질이고 역할은 감관을 자극하는 것이다. 따라서 예술은 우리를 데리고 진리에 도달하게 인도하기는커녕 커다란 장애물이고 속임이고 '왜곡된 진리'이고 진짜 모습의 '비뚤어진 그림자'이다. 이처럼 플라톤은 그의 형이상학의 관점으로 예술의 가치를 비난하고 '원시적인 미'를 숭배하였다. 만약 우리가 예술의 가치와 위치를 살리고 싶다면 예술이 단지 인간의 귀나 눈을 만족시키기 위하여 환상을 만드는 것이 아니라 우주 만물 진리의 천명이자 인생의 의미의 계시라는 것을 증명해야 한다. 예술이 우주 만물의 진실한 이미지라는 것을 증명해야만 예술의 자존심과 위대한 사명을 세울 수 있기 때문이다. 플라톤이 비난하는 것과 달리 예술은 결코 시장에서 눈으로 보고 거래할 수 있는 것이 아니다.

3. 예술가의 사회적인 위치

플라톤은 예술이나 예술가를 무시하고 심지어 그들을 자기의 이상적인 공화국 밖으로 배척하였지만 그의 어록에서 자기가 시인이고 우주의 미에 대하여 누구보다도 잘 알고 숭배한다는 뜻도 밝혔다. 그리스의 위대한 조각과 건축에 가장 숭고하고 고귀하고 숙연한 미와 조화가 표현되었다. 근대 퇴폐적인 예술과 달리 진정한 예술은 조화로운 우주의 상징이지 감관에 대한 자극만은 아니다. 그렇다면 그리스 예술가기 철학자인 플라톤의 부시를 당한 진정한 이유는 무엇인가? 우선, 그리스 철학은 세상에서 가장 이성적인 철학이고 모든 전통의 신화(위대하고 아름다운 그리스 신화)에서 벗어나 순수한 논리의 객관적인 진리를 구하고자 했기 때문이었다. 그리스 철학은 물질인 원자(原子)와

수량의 관계가 우주 구조의 가장 합리적인 해석이라는 것을 발견하였다.(수리의 자연 과학은 중국이나 인도가 아니라 유럽에서 먼저 생겼다. 사회 조건 이외에 이는 실제로 그리스의 이성론, 논리 그리고 기하를 기초로 삼았다.) 따라서 신화나 전설을 제재로 삼아 미신을 선전하는 예술이나 예술가는 투명하고 맑은 지혜를 구하려고 끊임없이 노력하는 철학자들(플라톤처럼)의 혐오를 받을 수밖에 없게 되었다. 진리와 미신은 서로 용납할 수 없기 때문이다. 또 다른 이유는 그리스 예술가의 사회적인 위치 때문이다. 그들은 상류 계급이 볼 때는 수공예자, 기예를 팔아 생계를 꾸려 가는 노동자, 어릿광대, 말재주꾼이었다. 그들의 예술은 칭송과 존중을 받지만 그들의 인격과 생활은 항상 추하고 불완전하다고 무시를 당하였다.(오늘날에도 연극쟁이는 사회에서 무시를 당하고 있다.) 그리스 문학 거장 루시안은 조각가의 운명에 대하여 "위대한 페이디아스나 폴뤼클리토스(그리스의 2대 조각 거장)처럼 수많은 예술적인 기적을 창조하였음에도 정신이 맑은 감상가라면 당신의 작품만 칭송하지 당신이란 사람을 칭송하지 않을 것이다. 왜냐하면 당신은 결국 천한 사람, 수공예자, 노동자이기 때문이다."라고 하였다. 그리스 통치 계급에게는 조화롭고 온화하고 점잖고 생산을 멀리하는 품격을 가지는 것이 꿈이었다. 모든 노동자는 전문 직업의 구속을 받기 때문에 각 방면에서 완벽하고 조화로운 인격을 양성하기가 어렵다고 생각했기 때문이다. 더군다나 예술가는 예교(禮敎) 사회에서 정당하지 않은 직업에 종사하는 탈락자, 퇴폐자, 술이나 여자를 좋아하고 세상을 하찮게 대하는 사람들이라고 무시를 당했다.(천재와 광인은 근대 심리학에서 관심을 가진 대상이다.) 그리스의 가장 위대한 시인 호메로스는 그의 사시(史詩)에서 빛나고 찬란한 인생과 세계를 그렸지만 후손은 그가 맹목적이라고 비난하였다. 헤파이스토스는 그리스 신들 중에서 예술가의 조상인데도 가장 추한 신이었다.

예술이나 예술가가 사회에서 인정을 받으려면 아래와 같이 3 가지의 변화를 거쳐야 했다. (1) 플라톤의 수제자 아리스토텔레스의 철학은 예술의 지위를 높였다. 그는 예술의 창조는 자연을 흉내내는 창조, 그리스의 조각가가 돌 안에

서 인체란 형식을 환상적으로 나타내는 것처럼 우주의 진화가 물질적인 경과로 이루어진다고 생각하였다. 따라서 그의 세계관은 예술가와 비슷해졌다. (2) 직업에 대한 인간의 경시가 점점 변하기 때문이었다. 특히 예술가의 사회적인 위치도 높아졌다. 그리스 말기에 철학자 플로티노스는 신의 세력이 예술 속에 숨어 있고 예술가의 창조에 신의 도움이 있다는 것을 발견하였다. (3) 르네상스 시대가 되어야 예술가는 상류 인물이라고 인정을 받았다. 하지만 예술가는 그리스 해부학이나 투시학 등의 지식도 배워야 했다. 따라서 학원에 예술가가 생기고 다른 학자들처럼 예술가는 대학교도 가게 되었다.

하지만 학원의 예술가는 자연과 사회 환경을 떠나서 본래의 수공예를 소홀히 하였기 때문에 예술적인 창조에 행복한 일만은 아니었다. 더군다나 학원은 항상 진정한 생명이나 기백이 없어서 형식적이었다. 진정한 예술은 자연의 조화와 호흡이 잘 맞으면서도 서로 이기려고 자연의 조화와 경쟁하는 것이다. 르네상스의 예술가들도 정치 투쟁에 참여하였다. 현실 생활의 체험이야말로 예술 영감의 원천이기 때문이다.

4. 중용과 정화

우주는 무궁무진한 생명이자 풍부한 원동력이면서 정연한 질서이자 완벽한 조화이다. 평온한 하늘과 땅 사이에 생활하는 인간들의 마음속에서 감정과 욕망의 파도가 용솟음치고 있다. 하지만 인간이 자신을 완성시켜 선의 경지에 도달하여 자기의 인격을 실현하려면 우주를 모델로 삼아 생활의 질서와 조화를 이루어야 한다. 조화와 질서는 우주의 미이자 인생의 미의 기초이다. 이 '미'에 도달하는 길은 아리스토텔레스에게 '중용'이었다. 하지만 중용설은 저속하고 이래도 좋고 저래도 좋은 정당하지 못한 것이 절대로 아니다. 중용설은 어느 쪽으로도 기울거나 치우치지 않는 인내력이자 종합적인 의지이고 규범 속에서 모든 개성을 완벽하게 실현하여 조화를 얻는 것이다. 따라서 중

용은 '선의 정상'이고 선과 악 사이에 있는 것이 아니다. 진정한 용기를 지닌 자는 나약과 난폭의 중용이라 할 수 있는데 나약보다 차라리 난폭을 가까이 한다. 청년은 혈기가 왕성하여 거친 쪽으로 기울고 노인은 지나치게 신중하여 위축 쪽으로 기운다. 따라서 중년에 힘이 넘칠 때의 강인과 온화하고 우아함은 바로 중용이다. 그전은 생명의 서곡이고 그 후는 생명의 결미이고 이때야말로 생명의 풍만한 음악이다. 이 시기의 인생은 아름다운 인생이자 생명의 미를 느낄 수 있는 시기이다. 근대 사람은 인생을 진화, 발전 그리고 앞으로 나아가고 극본의 주인공이 생활의 소용돌이 속에서 데굴데굴 구르다가 자기의 운명을 향하여 달려가는 과정이라고 생각하지만 그리스 사람은 그렇지 않았다. 그리스 극본의 주인공은 국가가 강성한 시기에 성장하고 윤곽이 뚜렷한 인격을 지니고 평생 처음으로 위대한 행동을 취하는 이미지로 등장하였다. 그리스의 조각처럼 그는 수많은 죽음을 겪었기 때문에 모든 것을 알면서도 두려워하지 않고 침착한 태도로 모든 것을 대처하였다. 이런 강인하고 깨끗하며 투명한 미는 아리스토텔레스의 이상적인 미이다. 미는 풍부한 생명이 조화로운 형식에 있다는 것이다. 아름다운 인생은 더욱더 강인하고 선의 의지로 통솔하는 강렬한 감정이다. 조화로운 질서 속에 극한 긴장, 힘이 감돌고 있는데 가득하지만 넘치지 않는다. 그리스의 조각, 건축, 시가 그리고 그리스 사람의 인생과 철학은 모두 이렇지 않은가? 이것이야말로 힘이 강하고 진정한 '고전의 미'이다.

미는 갈등을 화해시켜 조화를 이루기 때문에 인간의 감정적인 충동을 '정화'시킬 수도 있다. 하나의 비극은 우리를 강렬한 갈등 속으로 이끌어서 환상적인 환경에서 일상생활에서는 쉽게 겪어 보지 못하는 사건을 깊이 체험하게 한다. 극본 속의 영웅이 사랑을 위하여 파멸을 택하는 장면을 보고 우리는 감정의 대중화 속에서 초탈, 해방을 느끼고 인생의 깊은 맛을 다시 한 번 느끼게 된다. 극본의 결말에서 영웅이 발버둥치면서 사랑을 위하여 파멸의 길로 다가가는 것을 보고 흐리고 답답한 날에 뚝뚝 떨어진 폭우처럼 우리는 파

란 하늘과 맑은 날을 다시 맞이하는 시원한 느낌을 얻는다. 공기가 맑아지고 땅이 생생해지면서 우리의 마음도 무거운 억압의 충돌에서 밝고 즐거운 초탈을 얻는다.

심리적인 체험의 입장으로 예술의 영향을 연구하는 아리스토텔레스의 비극론은 미학 이론의 진보라고 할 수 있다. 비록 아리스토텔레스의 심리적인 체험은 일상적이지만 인생에 대한 예술의 정화 효과를 발견하여 플라톤에게 멸시를 당한 예술의 지위를 향상시켜 미학의 주요 대상이 되도록 하였다.

5. 예술과 자연에 대한 모방

예술품의 형식적인 구조(예를 들어서, 점과 선의 신비스러운 조직, 색채와 음운의 기묘한 조화)는 생명 정서의 표현과 어우러져서 하나의 '경지'를 조성한다. 우뚝 솟은 웅장한 건물 안에 하나의 '경지', 그리고 은은하고 맑은 기묘한 음악 속에도 하나의 '경지'를 드러낸다. 건축과 음악은 추상적인 형체와 음의 조합이기 때문에 자연 풍경에 대한 묘사가 없지만 그림, 조각, 시, 소설 그리고 희극에 표현된 '경지'는 항상 풍경에 대한 환상적인 재현에 의지한다. 인체 모델 조각 그리고 그림을 그리는 것처럼 풍경을 묘사하는 호메로스의 서사시는 그리스에서 가장 훌륭하고 중심적인 예술 창조이다. 따라서 플라톤과 아리스토텔레스라는 그리스 2대 철학자는 자연에 대한 모방이 예술의 본질이라고 하였다.

하지만 두 사람의 '자연의 모방'에 대한 해석이 서로 다르기 때문에 예술의 가치와 위치에 대한 의견도 서로 달랐다. 플라톤에게는 인간의 감관으로 접촉하는 자연은 '관념 세계'의 환영적인 그림자이고 예술은 이 환영적인 세계의 환영직인 그립자를 표현하는 것이었나. 내문에 신리를 남구하는 철학의 입장으로 보면 이는 아무 가치가 없고 공연히 사람의 마음을 혼란스럽게 하고 육감을 자극하는 것에 불과하다. 하지만 아리스토텔레스는 이와 반대되는 의견을 가지고 있었다. 그에게는 자연 현상은 환영적인 그림자가 아니고 하

나 하나의 생명의 형체이었다. 따라서 자연을 모방하고 표현하는 것은 가치가 있는 일이고 지식과 기능을 증진시키는 일이다. 아리스토텔레스의 모방론에 당시의 경험적인 기초가 있었다. 그리스의 조각, 그림은 중국 고대의 예술처럼 원래 사실을 묘사한 작품들이었다. 그들이 묘사한 대상은 생동감이 넘쳤고 그것들은 우리에게 수많은 신화와 전실을 남겼다. 예를 들어서, 미론이 조각한 소를 보고 살아 있는 사자가 와서 그를 향하여 뛰어오르고, 송아지 한 마리가 와서 그의 젖을 먹으려고 하고, 소떼가 와서 그를 따라서 가고, 목동이 보고 멀리서 돌을 하나 던져서 그를 쫓아내려고 하고, 도둑이 와서 그를 끌고 가려고 하였다. 심지어 미론 본인도 이를 자기 소떼 중의 한 마리의 소라고 착각하였다.

그리스의 예술 전설에서 작품을 칭송할 때 항상 위와 같이 하였다.(중국도 마찬가지이다.) 즉 예술은 사물을 진짜처럼 생동하게 묘사하는 것을 귀하게 생각하였다는 것이다. 여기서 화가에 대한 전설도 같이 보도록 하겠다. 옛날에 유명한 두 명의 화가가 시합하기로 하였다. 한 명은 포도 한 송이를 그렸는데 몹시 진짜 같아서 새가 와서 쪼았다. 다른 한 명은 포도 위에 얇은 비단 장막을 그렸는데 앞의 그 화가는 뒤를 되돌아보다가 그 비단 장막을 벗기려고 하였다.[중국 전설에서도 이와 비슷한 이야기가 있다. 오나라 화가 조불흥(曹不興)은 손권(孫權)을 위하여 병풍을 그리게 됐는데 실수로 비단에 점을 찍었다. 그는 점이 찍힌 자리에 밧줄을 그려서 손권에게 올렸더니 손권은 그 밧줄을 치우려고 하였다는 이야기이다.] 이처럼 마치 실재하는 것과 같이 생생하게 묘사하는 솜씨는 그 당시에 사랑을 많이 받았다. 이런 배경 아래서 아리스토텔레스가 예술이 자연에 대한 모방이라고 한 것은 그다지 충격적인 일이 아니었다. 더군다나 인간에게는 모방의 충동이 있고 또한 마치 살아 있는 것과 같이 생생하게 묘사하는 솜씨는 놀랍고 사랑을 받을 만한 일이기 때문이다.

그렇다고 아리스토텔레스의 학설이 여기서 끝난 것은 아니다. 그는 한 걸음 더 나아가 '어떻게 모방했는지' 그리고 모방의 대상도 연구하였다. 예술을

아래와 같이 3가지 측면으로 연구할 수 있다. (1) 예술품을 만드는 재료이다. 예를 들어서 나무, 돌, 음, 글자 등이 있다. (2) 예술의 표현 방식이다. 즉 어떻게 묘사하고 모방하는가에 관한 것이다. (3) 예술 묘사의 대상이다. 물론 적합한 재료, 적합한 형식으로 가장 아름다운 대상을 묘사하는 것은 예술 최고의 목표이다. 따라서 예술의 과정은 결국 형식이고 하나의 조형이다. 자연 속의 만물도 물질적인 재료로 만들어진 천차만별한 생명의 형체이다. 예술의 창조는 '자연을 모방하고 창조하는 과정'이다.(즉 물질의 형식화이다.) 이런 의미에서 예술가는 작은 조물주이고 예술품은 작은 우주이고 우주 안에 진리가 있듯이 그 속에는 진리가 담겨 있다. 때문에 아리스토텔레스는 "시는 역사보다 훨씬 철학적이다."라고 하였다. 시는 역사학의 기록보다 진리와 훨씬 가까이 있다는 뜻이다. 왜냐하면 시는 인간의 보편적인 정서와 의미를 표현하지만 역사는 개별적인 사실을 기록하고, 시는 인생에서의 이치의 필연성을 표현하지만 역사는 일정한 시간과 공간 속에서 사건의 우연성을 기록하기 때문이다. 문예가 하는 일은 인생의 개별적인 자태와 행동에서 사람 마음의 보편적인 정률을 깊이 드러내는 것이다.(심리학보다 한층 더 깊이 진실을 계시한다. 셰익스피어는 사람의 마음을 가장 잘 인식한 사람이다.) 예술적인 모방은 자연의 겉모습에서 배회하는 것이 아니라 진실의 필연성까지 깊이 들어가는 것이다. 따라서 예술은 철학과 가장 가깝고 진리를 표현하는 다른 하나의 길이고 진리를 위하여 화려한 겉옷을 입힌다.

고대의 위대한 종교가나 철학자처럼 예술가는 인생이나 우주에 대하여 가장 경건한 '사랑'과 '존경'을 가지고 있기 때문에 감정의 체험으로 진리와 가치를 발견한다. 하지만 이는 근대에 와서 자연과 싸우고 자연을 이용하기 위하여 자연 과학 지식을 연구하는 것과 전혀 다르다. 하나는 경건한 사랑을 기초로 삼고 다른 하나는 권력과 의지를 기초로 삼기 때문이다. 플라톤은 진리가 '사랑'으로 증명한다고 하였지만 위대한 예술은 감관이나 직접적인 감각으로 인생과 우주의 진리를 깨닫고 또한 감각의 대상을 빌려서 이 진리를 표

현한다는 것을 몰랐다. 하지만 감각의 경지로 진리를 계시하려면 반드시 '형식'의 조직 과정을 거쳐야 한다. 그렇지 않으면 이는 흩어져 있고 체계적인 것이 못되기 때문이다.(과학 지식도 마찬가지이다.) 따라서 예술의 경지는 감관적이면서도 형식적이다. '복잡 속의 통일'은 형식의 첫 번째 과제이다. 아리스토텔레스도 이에 관하여 언급하였다. 예술은 감관의 대상이다. 하지만 일상생활에서 우리가 느낄 수 있는 대상은 인간과 접촉하고 인간의 욕망을 자극하는 하나하나의 사물이다. 반면에 예술은 조용히 관찰하고 느껴야 하기 때문에 욕심이 생기면 안 된다. 때문에 예술품은 실용적인 관계를 뛰어넘어서 나만의 형식, 그리고 초월적이고 자유로운 유기체를 조성해야 한다. 예를 들어서 한 곡의 음악은 속세에 떨어지지 않고 하늘에 묘연해야 한다. 이런 예술의 유기체는 겉으로 독립적인 '통일된 형식'이고 속으로 '힘의 회전'이고 풍부하고 복잡한 생명에 대한 표현이다. 따라서 예술은 우리의 인생에서 과학과 철학과 같이 나만의 세계를 조성하여 나만의 조직과 계시를 지니고 있다고 해도 손색이 없다.

6. 예술과 예술가

인생과 우주에서 예술과 예술가의 위치는 아리스토텔레스의 학설 덕분에 향상되었다. 페이디아스는 제우스 신상을 조각하였을 때 자연의 사물을 모방하는 것이 아니라 마음에서 이상적인 신의 경지를 창조하였다. 예술의 창조란 예술가가 감정의 인격 전체에서 초월적인 진리와 경지를 발견하여 예술의 신기한 형식으로 이런 진실을 표현하는 것이고 환상을 추구하는 것이 사람의 귀나 눈을 즐겁게 하려는 데에 있지 않다. 이는 오구스틴, 피치누스, 브루노, 샤프츠베리, 빈켈만 등 이후의 근대 미학에서 공동의 견해가 되었다. 하지만 예술을 무시하는 플라톤의 이론은 그리스 사상계에서 권위적이었다. 그리스 말기의 철학자 플로티노스는 서로 다른 두 가지의 견해 속에서 망설였다. 그

는 플라톤처럼 진(真)과 미(美)가 끝없이 진실한 경지에 절대적으로 초월적으로 존재하고 있다고 믿고 예술가가 자기를 초월해야만 이런 초월적인 진과 미를 관찰하여 개별적이고 구체적인 작품에서 진과 미의 환영(幻影)을 표현할 수 있다고 생각하였다. 예술은 진과 미의 경지와는 머나먼 거리가 있고 진과 미가 빛이라면 예술은 사물이고 빛에서 멀면 멀수록 빛을 덜 받는 법이기 때문이다. 우주에서 형체를 초월하는 미를 직접 발견하는 것이 예술 거장들의 최고 경지이다. 이때는 예술품을 창조하지 않아도 그는 진정한 예술가가 된다. 그가 창조한 예술은 기껏해야 진과 미의 경지에서 보면 저녁의 빛이자 비친 그림자이기 때문이다. 예술 감상의 목적은 예술품을 통하여 진과 미의 경지에 도달하고자 하는 것이다. 예술품은 다리 역할만 하기 때문에 예술가에게는 필요하지 않다. 그들의 마음이 아름다워서 우주 속 진과 미의 음악은 그들의 마음을 직접 건드리기 때문이다. 이에 대하여 플로티노스는 "햇빛과 같은 눈이 아니면 햇빛을 볼 수 없고, 자신이 아름답지 못하면 아름다운 마음으로 미를 볼 수 없기 때문에 신(神)과 미를 알고 싶으면 우선 자기부터 신처럼 되거나 아름다워야 한다"고 하였다.

원문은 1933년 1월 〈신중화(新中华)〉 창간호에 게재되었다.

비극적이면서도 유머 있는 인생 태도

인간 사회의 법률, 습관, 예의와 교양은 인간에게 평화와 질서를 보장하여 평범하고 편안한 생활을 하게 하고 우주의 신비, 생명의 기적 그리고 마음 깊은 곳의 기괴하고 변화무쌍한 경지와 갈등을 잊게 하기도 한다.

특히 근대의 자연과학은 근대 사람을 도와서 이런 평범한 환멸(幻灭)의 길을 가게 하였다. 과학은 모순되고 혁신적인 우주를 질서, 법률과 예의와 교양이 있는 구조로 변화시켜서 우리가 바라는 이상 사회처럼 더욱더 편안하게 하고자 하였다.

하지만 인류의 역사를 보면 항상 자신의 본분을 지키지 않는 시인, 예술가, 선지자, 철학자 등이 나타나서 썩은 것을 절묘한 것으로 바꾸고 평범 속에서 놀라움을 발견하고 인생의 희극(喜劇) 속에서 비극을 찾고 조화로운 질서 속에서 갈등을 지적하고 초탈의 태도로 하나의 '유머'를 지키고자 하였다.

또한 어떤 엄숙한 생활 태도, 그리고 꿈을 가지고 자신도 속이고 남도 속이는 것을 반대하는 사람들은 인생에서 풀리지 않는 갈등을 느끼고 꿈과 사실 간의 충돌도 느꼈다. 갈등이 강렬해지면 해질수록 체험도, 생명의 경지도 깊어지고 생활의 비장한 충돌에 인생과 세계의 '깊이'를 드러내게 되었다.

이런 의미에서 비극적인 인생과 인간의 비극 문학은 우리가 평범하고 편안한 생활 형식에서 생활 내부의 깊은 충돌을 다시 깨닫게 하였다. 인생의 진실은 끊임없이 분투하는 것이고 개인의 생명을 초월하는 가치를 위하여 발버둥치는 것이고, 생명을 초월하는 가치를 얻기 위하여 생명을 희생해도 쾌감을 느끼고 초탈과 해방을 느끼는 것이다.

이에 대하여 유명한 비극 작가 실러는 "생명은 인생 최고의 가치가 아니다"고 하였다. 이는 비극이 우리에게 남긴 가장 깊은 계시이기도 하다. 비극의 주인공은 '진', '미', '권력', '신성', '자유', 인간의 상승 그리고 최고의 '선'을 위하여 생명을 희생해도 한이 없었다. 비극에서 생명을 초월하는 가치의 진실성을 발견하게 되었다. 왜냐하면 인간은 생명, 혈육 그리고 행복을 희생하여 그의 진실한 존재를 증명하였기 때문이다. 결국은 이런 희생에서 인간 자신의 가치가 향상되었고 이런 비극적인 멸망에서 인생의 의미가 드러났다.

갈등을 인정하고 갈등을 위하여 희생하고 갈등을 이기고 허전한 멸망 속에서 생명의 의미와 가치를 찾는 것은 비극적인 인생 태도이다.

이외에 박학다식한 지혜로 우주 간의 복잡한 관계를 비추고 진실한 동정으로 인생 내부의 갈등과 충돌을 이해하는 다른 태도도 있다. 위대한 것에서 미미한 것을, 미미한 것에서 튼튼한 것을, 완벽한 것에서 불완전한 것을, 불완전한 것에서도 의미를 발견하는 것이다. 낙관적인 태도로 모든 것을 동정하고 초월적인 미소, 이해의 미소, 눈물이 서린 미소, 망연자실한 미소로 모든 것을 너그럽게 감싸고 초탈하여 암담한 회색의 인생을 위하여 부드러운 금색의 빛을 씌우는 것이다. 아이들의 천진난만한 이기심을 보고 하나도 거스르지 않고 마음의 꽃이 활짝 피는 것처럼 인생은 미미하고 갈등이 많기 때문에 사랑스럽다.

이는 유머가 있는 태도라고 할 수 있다. 진정한 유머는 평범하고 미미한 것에서 가치를 발견하는 것이다. 높은 시점으로 혁혁하고 위대한 것을 보면 그저 그 정도에 불과하다는 것을 깨닫게 된다. 반면에 높은 시점으로 평범하고 미미한 것을 보면 그 속에 보물이 들어 있다는 것을 깨닫게 된다. 기쁨, 만족, 미소와 초탈은 유머가 있는 마음을 지배한다.

'유머'는 욕설도 풍자도 아니다. 유머는 냉정하고 의미심장한 것이고 그 뒤에 '뜨거움'도 숨어 있다.[임금남(林琴南)은 디킨스의 〈데이비드 코퍼필드〉를 번역했을 때 풍부하고 진실한 유머를 활용했다.]

비극과 유머는 모두 '인생 가치에 대한 재평가'이고 하나는 초월적이고 평범한 인생을 인정하는 것이고, 다른 하나는 평범한 인생의 한층 더 깊은 가치를 인정하는 것이며, 이 두 가지 모두 인생의 깊이를 발견하는 것이다.

셰익스피어는 가장 객관적인 지혜의 눈으로 인간을 감싸고 모든 것을 동정하는 위대한 비극가이지만 그의 작품에는 풍부하고 깊은 '황금의 유머'가 들어 있다.

비극적인 감정으로 인생에 깊이 들어가고
유머가 있는 감정으로 인생을 초월하는 것은
인생의 두 가지 의미 있는 태도이다.

원문은 1934년 1월 남경의 〈중국문학(中国文学)〉 창간호에 게재되었다.
이 글의 제목은 출판하지 않은 《예경(艺境)》을 참고하여 변경하였다

예술의 '가치 구조'에 대한 약술

근대 미학의 시작은 실험 심리학의 방법과 관점에 휩싸였기 때문에 심미학의 일부가 되었다. 미적 감각 형성의 과정에 대한 서술, 그리고 예술 창조와 감상에 대한 심리적인 분석은 미학의 핵심적인 역할이 되었다. 그러나 예술품 자체의 가치 판정, 예술적인 의미의 탐구와 천명, 예술적인 이상의 확립, 그리고 인생과 문화에서 예술의 위치와 영향 등의 문제들은 항상 철학자와 비평가들이 주목해 왔던 것들이다. 지금도 마찬가지로 이에 관한 발언권은 철학자와 비평가들에게 있다는 사실은 확실하다.

하지만 위의 많은 문제들은 단 하나의 핵심 문제로 귀결시킬 수 있을 것이다. 즉, 예술이란 '가치 구조체'에 대한 분석과 연구의 문제이다. 예술은 인류 문화 창조의 일부로서 학술, 도덕, 디자인, 정치 등과 같이 한 가지의 '인생가치'와 '문화가치'를 실현시키려는 것이다. '진(眞)'과 '선(善)'으로 학술과 도덕의 가치를 평가하는 것처럼 보통 사람들은 '미'로 예술의 가치를 정한다. 자연현상에서도, 인격이나 개성에서도 미를 표현할 수 있듯이 예술은 물론 미를 표현하지만 미로 끝나는 것이 절대로 아니다. '추(丑)'에서 심오한 의취를 표현할 때도 있고 슬픔이나 고통에서 헤어나지 못하는 어리석음과 아름다움을 표현할 때도 있기 때문이다. 따라서 예술은 미의 가치를 지닐 뿐만 아니라 그 속에 인생의 의미를 크게 부여하고 사람 마음속으로 깊이 파고드는 무한 힘도 있다. 이런 의미에서 예술은 적어도 아래와 같이 3가지 주요 '가치'의 결합체이다.

(1) 형식의 가치. 주관적으로 말하면 이는 '미의 가치'이다.

(2) 묘사 대상의 가치. 이는 객관적으로 말하면 '진의 가치'이고 주관적으로 말하면 '생명의 가치'이다.(생명 의취의 풍부함과 확장됨)

(3) 계시의 가치. 우주에서 인생 의미에 대한 가장 깊은 인식 경지인데 주관적으로 말하면 '마음의 가치'이다. 이는 생명의 자극과 달리 깊은 마음속에서 드러난 감동이다.

이와 같이 '형(形)', '경(景)', '정(情)'은 예술의 3층 구조를 구성한다. 이에 관하여 간단하게 논술하도록 하겠다.

형식의 가치는 예술에서 이른바 '형식'의 의미와 가치에 관한 것인데 최근에 발표한 《중국과 서양 화법의 연원 및 기초를 논하다(论中西画法之渊源与基础)》 [중앙대학교 《문예총간(文艺丛刊)》 제2기에 게재]란 글에서 이에 대하여 아래와 같이 설명했기 때문에 여기서 더 이상 길게 논하지 않도록 하겠다.

> 미술에서 수량의 비례, 실체 선의 배열(건축), 색채의 조화(그림), 음률의 리듬 등 소위 형식이란 추상적인 점, 선, 면, 체, 아니면 음색의 교직 구조인데 만물의 겉모습과 마음속의 각종 감정을 그물처럼 덮는다. 이는 미인 얼굴에 베일을 쓴 것처럼 사람이 나울거리게 되어 비몽사몽간에 진리를 정탐하며 여러 가지 생각을 하게 한다.

그러나 형식의 기능은 이에 그치는 것이 아니라 아래와 같이 3가지로 나눌 수 있다.

(1) '간격화(间隔化)'는 '형식'의 아주 중요한 소극적인 기능이다. 즉 미의 형식적인 조직은 자연의 한 풍경이나 인생의 한 상황을 하나의 독립적인 유기체로 나만의 세계를 만들어 우리의 일상생활에서 각종 실용적인 관계 속에서 벗어나 자유를 얻게 한다.

미의 대상을 묘사할 때 첫 번째로 해야 하는 일은 간격을 만드는 것이다.

그림의 틀, 조각의 석좌, 전당의 난간이나 계단, 무대의 다크커튼(새로운 조명법은 관중을 어두움에 앉힌다.), 창문을 통해 푸른 산의 한 귀퉁이를 보는 것, 그리고 높은 데에 올라가서 어두운 밤으로부터 불빛에 휩싸인 시가를 내려다보는 것 등 환상적이고 아름다운 경지를 조성하는 데는 모두 다양한 간격의 기능이 필요하다.

(2) 미적인 형식의 적극적인 기능은 구성, 집합 그리고 배치 등에 있다. 한마디로 구도(构图)이다. 부분적인 경치나 고립적인 경지를 하나의 내적인 자족의 경지로 구성하여, 밖의 것에 의지를 하지 않고 스스로 의미가 풍부한 작은 세계를 만든다. 틀에서 벗어나서 속세를 잊고 지극한 아름다움을 경험하게 한다.

그리스 건축의 대가가 극히 간단하고 소박한 외관 선으로 고아한 묘당을 구성하여, 사람들로 하여금 천 년 넘게 지극히 높고 먼 성스러운 미의 경지를 감상하게 한 것은 세월이 지나도 잊혀지지 않고 있다.

(3) 형식의 마지막이며 가장 깊은 기능은 실물을 변화무쌍하게 바꿔서 우리의 정신적인 비행을 인도하여 미적인 경지에 도달하게 하며, 한 걸음 더 나가서 인간을 "환상으로부터 진으로" 인도하여 생명 리듬의 핵심으로 들어가게 한다. 이 세상에서 오직 가장 추상적인 예술 형식(예를 들어, 건축, 음악, 무용, 서예, 중국전통극의 얼굴 분장 그리고 청동으로 만든 제기 등의 형태와 꽃무늬 등이 있다.)이야말로 인류의 말과 그림으로 표현할 수 없는 마음의 자세와 생명의 율동을 상징한다고 할 수 있다.

모든 위대한 시대와 문화는 실제 생활의 풍족함이나 사회의 중요한 행사를 중요시하는데 장엄한 건축, 숭고한 음악, 화려한 무용 등으로 이 시대 생명의 절정과 정신의 가장 깊은 박자를 표현하고자 한다. 건축물의 추상적인 구조, 음악의 리듬과 조화, 그리고 무용의 선과 자세는 우리 마음 깊은 곳의 감정과 율동을 가장 잘 표현한다. 우리는 이를 빌려서 "잃어버린 조화, 묻혀버린 리듬을 되찾아 생명의 핵심을 다시 잡을 수 있고 진정한 자유와 생명을 얻게 된다."

'형식'은 미술이 미술이 되는 가장 기본 조건인데 과학, 철학, 도덕, 종교 등 문화 사업에서 독립하여 자신만의 문화 구조를 조성하면서 생명을 표현한다.

이는 '미'의 가치를 실현시킬 뿐만 아니고 생명의 정서와 의미도 깊이 나타낸다.

인생이 각양각색이고, 우주가 신비하고 아름다우면서 은밀하여 종잡을 수 없으며, 생명의 경지와 겉모습의 자태가 무궁무진하기 때문에 사물을 묘사하며 조화(造化)의 감정을 전달하는 일은 예술의 중요한 임무이다.

형식의 가치도 중요하지만 묘사 대상의 가치도 무시하면 안 된다. 문학, 그림, 조각 등은 인물의 표정, 태도, 이미지에 대한 묘사에서 깊고 먼 예술적인 경지를 표현한다. 예를 들어, 그리스 조각에서 그리스 사람의 인생 자태, 셰익스피어의 극본에서 르네상스 시대 사람들의 마음속 비극을 표현한다. 예술적 묘사는 기계적인 촬영 대신에 상징법으로 생명의 보편성을 제시하려 한다. "모래알 하나를 통해서 세계를 보고 꽃 한 송이를 통해서 천국을 본다.(To see a world in a Grain of Sand And a Heaven in a Wild Flower, 영국 시인 브레이크의 말)", 이처럼 예술가는 만물을 묘사할 때 항상 이런 상징을 사용한다. 우리는 예술적 묘사를 통하여 '인생의 의미'를 체험한다. 과학자가 물리의 구조와 역학의 정리를 발견하는 것처럼 예술가는 '마음의 정리', '자연 사물 최후의 가장 깊은 구조'를 발견한다. 이와 같이 예술 안에 '미'뿐만 아니고 '진'도 포함된다.

우리 감상자들은 바로 이런 '진'의 표출을 통하여 다양한 인생 경지를 체험하고 마음을 넓혀서 모든 인류의 마음과 하나가 된다. 알다시피 예술 속의 인생 의미는 내 마음에 대한 반영이 아닌 것이 없는 듯하다.

마지막으로 예술 계시의 가치에 관한 것인데 이전에 다른 글에서 논한 적이 있다. 청나라 때 유명한 화가 운남전(惲南田)은 한 그림에 대하여 아래와 같이 묘사하였다.

> 이 그림을 자세히 살펴보니 풀, 나무, 언덕, 골짜기 하나하나가 모두 영감에서 창조된 것이지 세상에서 존재하는 것이 아니다. 그 이미지들은 현실적인 세상에 존재하지만 현실적인 시간의 구속을 받지 않는 자유로운 시간 속에 존재한다.

위의 말들은 예술이 계시하는 최고의 경지를 나타낸다. 예술 속 이미지들은 허구의 대상들이다. 소위 "모두 영감에서 창조된 것이고 세상에서 존재하는 것이 아니다." 하지만 한편으로는 조금 더 높은 차원의 진실도 계시하는데 소위 "그 이미지들은 현실적인 세상에 존재한다."는 것이다. 옛말에 "사물에서 벗어나서 그 정수를 찾아낸다."는 것도 이런 의미에서 나온 말이다. 이는 환상적인 경지를 빌려서 가장 깊고 진실한 경지를 표현한다든가 환상적인 경지로부터 진실한 경지로 들어간다든가 하는 것이다. 여기서 진실이란 보편적인 언어문자도 아니고 과학 공식으로 표현할 수 있는 것도 아니고 오로지 예술의 '상징'으로만 계시할 수 있는 진실이다.

그리고 진실이란 것은 시간을 초월하는 것이기 때문에 소위 "현실적인 시간의 구속을 받지 않는 자유로운 시간 속에 존재한다."고 하는 것이다. 철학, 과학, 종교처럼 예술은 또한 우주에서 가장 깊은 진실을 계시하지만 환상의 상징을 빌려서 그것을 인류의 직관적인 마음과 정서의 경지에서 토로하게 한다. 이때 '미'는 그의 부수적인 덤일 뿐이다.

원문은 1934년,《창작과 비평(创作与批评)》제1권 2기에 게재되었다.

중국 그림에 관한 책 두 권을 소개하면서
중국 그림을 논하다

미학은 미의 세계 전체(우주의 미, 인생의 미 그리고 예술의 미를 포함)를 대상으로 삼아야 하지만 지금까지 미학은 항상 예술의 미를 출발점으로 삼았고 심지어는 유일한 대상으로 삼았다. 왜냐하면 예술의 창조는 인간으로 하여금 의식적으로 미의 꿈을 이루게 했을 뿐만 아니라 예술 속에서 각 시대, 각 민족의 미도 알게 했기 때문이다. 따라서 서양의 미학 이론은 항상 서양의 예술과 일치하고 그들의 미학은 그들의 예술을 기초로 삼는다. 그리스 시대의 예술은 서양 미학에서 '형식', '조화', '자연의 모방' 그리고 '혼잡 중의 통일' 등의 중요한 질문을 던졌고 긴 세월이 지나도 쇠퇴하지 않았다. 르네상스 이래 근대 예술은 서양 미학에서 '생명의 표현'과 '감정의 토로' 등의 문제를 제기하였다. 동시에 중국 예술의 중심인 그림은 중국의 그림에 관한 학문(画学)에서 '기운생동(气韵生动)', '붓과 먹', '허와 실' 그리고 '음양명암' 등의 문제를 제기하였다. 미래의 세계 미학은 한 시기나 한 곳의 예술의 구속에서 벗어나서 전 세계의 과거와 현재의 예술을 융합하고 관통해야 한다. 이를 통해서 미학의 가장 보편적인 원리를 탐구하면서 각기 개성적이고 특별한 스타일도 존중해야 할 것이다. 왜냐하면 미와 예술의 원천은 인간의 가장 깊은 마음과 환경이나 세계와 만나거나 부딪힐 때 흘러나온 파동이기 때문이다. 각종 미술은 특수한 세계관과 인생의 정서를 가장 깊은 기초로 삼는다. 중국 예술과 미학 이론도 나름대로 위대하고 독립적이며 정신적인 의미를 지니고 있다. 따라서 중국의 그림에 관한 학문은 미래의 세계 미학에 특별하고 중요한 공헌을 할 것이다.

그렇다면 중국 그림에 나타난 중국의 마음은 도대체 무엇인가? 이것과 서양의 차이는 무엇인가? 고대 그리스 사람의 마음이 비춘 세계는 우주였다. 즉 완전하고 조화로우며 정연한 질서를 지니는 우주였다. 이 우주는 유한하면서 편안하였다. 인체는 바로 이 커다란 우주 속의 작은 우주였다. 인체의 조화, 질서는 우주 정신을 나타내었다. 때문에 그리스 예술가는 돌로 인체를 조각하여 신의 상징으로 삼았다. 그의 철학은 '조화'를 미의 원리를 삼았다. 그러나 르네상스 이래 근대 사람은 우주를 무궁무진한 공간이자 움직임이라고 생각하게 되었다. 그리고 인생은 이 무궁무진한 세계를 향하여 끊임없이 노력하는 존재이다. 따라서 '고딕 양식'의 성당이 하늘을 향하여 우뚝 솟아 있는 것처럼 그들의 예술은 항상 무궁무진한 것을 향하였다. 렘브란트의 그림은 아득하고 끝없는 공간을 등에 지고 활기찬 각 마음의 모습을 묘사하였다. 괴테의《파우스트》도 끊임없이 앞으로 나아가고 추구하는 것을 표현하였다. 근대 서양 문명 마음의 기호는 '무궁무진한 우주를 향하여 끊임없이 분투하는 것'이라고 할 수 있다.

그러면 중국 그림 속에 나타난 가장 깊은 마음은 도대체 무엇인가? 이는 세계를 유한하고 완벽한 현실로 삼아서 숭배하거나 모방하는 것도 아니고 무궁무진한 세계를 향하여 끊임없이 추구하고 고민하며 방황하고 불안해하는 것도 아니다. 중국 그림에 나타난 정신은 '조용하고 깊이 있게 이 무궁무진한 자연, 하늘과 혼연일체가 되는 것'이다. 그 속에서 계시된 경지는 머무는 것이다. 왜냐하면 자연의 법칙에 따라서 운행하는 우주, 그리고 자연 정신과 하나가 된 인생도 움직이면서도 머무르기 때문이다. 그의 묘사 대상인 산천, 인물, 꽃과 새, 벌레와 물고기 속에 생명의 움직임이 가득 찬다. 이를 기운생동이라고 한다. 하지만 자연은 법칙(노장은 이를 도라고 한다.)에 따르고 화가는 자연과 잘 통하기 때문에 그림 속에 깊은 고요도 잠재할 수밖에 없다. 그림 속의 꽃과 새, 벌레와 물고기는 우주 속의 아득한 하늘 아래로 떨어져서 잃어버린 것처럼 끝없이 넓고 고요하며 깊은 예술적 경지를 드러낸다. 산수화는 구름 속의 언덕

과 골짜기처럼 지극히 간단하고 길이 있어도 가면 갈수록 없어지고 허전하며 밝은 것 속에서 금강불멸(金剛不滅)의 정수만 남기는 경지를 드러낸다. 이는 하늘과 땅이 무너져도 산수에게 불멸의 관념이 있다는 플라톤의 관념처럼 무궁무진한 고요를 표현하는 동시에 자연의 가장 깊은 구조도 표현한다.

중국 사람은 우주의 깊은 곳에 형체도 색채도 없는 허공이 있고 이는 만물의 원천이자 근본이자 멈추지 않는 생생한 창조력이라고 생각한다. 이를 노장은 '도', '자연', '허무'라고 하고 유가는 '하늘'이라고 명명하였다. 만물은 공허에서 나오고 또한 공허로 돌아가기 때문에 종이의 여백은 중국 그림의 진정한 기초이다. 서양 유화는 먼저 색채로 바탕을 바르고 그 위에다가 원근법이나 투시법으로 직접 보거나 손으로 만질 수 있는 진실한 경치를 환상적으로 표현하는 것이다. 서양 유화의 경지는 세상에서 유한하고 구체적인 한 영역이다. 반면에 중국 그림은 공백에다가 마음대로 인물을 몇 명 배치하고 인물이 공간에 있는지 아니면 인물 때문에 공간이 보이는지 잘 알 수 없는 경지를 보여준다. 인물과 공간은 하나가 되어 무궁무진한 기운생동을 조성한다. 무궁무진한 세계에 사람이 몇 명밖에 안 되는데도 허전해 보이지 않고 이 몇 명의 사람은 공백의 환경에 있어도 세계가 있다는 느낌을 준다. 왜냐하면 중국 그림의 공백은 전체 경지로 보면 진짜 비어 있는 것이 아니라 우주의 영기(靈氣)가 왕래하고 생명이 흐르는 곳이기 때문이다. 이에 대하여 달중광(笪重光) 선생은 "허와 실은 상생하여 그림 없는 곳에서도 묘한 경지가 조성된다"라고 하였다. 그림의 여백이야말로 노장 세계관 중의 '허무'이고 만물의 원천이자 근본이다. 중국 산수화는 개인을 중심으로 삼는 원근법으로부터 벗어나서 객관적으로 자연의 산천을 표현한다. 높은 곳에 올라 구름이 낀 산, 연기 속의 풍경, 무궁무진한 하늘, 흐리고 아득한 대기를 멀리 바라보면 끊임없는 우주는 이들의 배경이라는 것을 느낄 수 있다. 중국 화가는 한 구역의 구체적인 자연 경치를 대하고 그에 마주 앉아 그림을 그려서 그림 감상자와 화가 간에 대립적인 관계를 표현하지 않는다. 중국 그림 속의 산수는 원시적이고 황무(荒蕪)하며 인적

이 끊긴 곳이고 화가도, 감상자도 없는 순수한 자연의 본체이자 생명이다. 중국 그림은 비록 음양명암(阴阳明暗), 원근대소(远近大小)의 차이는 있지만 서양 그림처럼 고정된 시점에 서서 조형법으로 만들어진 형체와 용모의 음영과 다르다. 서양 그림과 중국 그림은 우주를 바라보는 입장과 출발점이 전혀 다르기 때문이다. 서양 그림은 선과 빛으로 헤아릴 수 있고 구체적인 공간을 표현한다.[서양 유화의 빛나는 물감은 변화무쌍하고 생동감이 넘치는 경지를 표현할 수 있다. 하지만 중국 그림의 색깔은 단순하고 빛도 없어 유화만 못하기 때문에 다른 방법을 찾게 되었는데 이는 수묵선염(水墨渲染)을 중요시하는 것이다.] 중국 그림은 흐리고 아득하며 무궁무진한 우주를 표현하는데 그 안의 경치가 명암의 차이가 있지만 음영이 없다. 수많은 사람들은 중국 화법과 서양 화법을 한 폭의 그림 속에 융합시키려고 했는데 결국 실패하고 말았다. 우주에 대한 양자의 입장이 다르다는 차이를 몰랐기 때문이다. 청나라의 낭세녕(朗世宁)과 현대의 도냉월(陶冷月)이 대표적인 예이다. (서양의 인상파는 개인의 주관적인 입장이 드러나는 인상을 표현하고, 표현파는 주관적이고 환상적인 감정을 표현하지만 중국 그림은 객관적인 자연의 생명을 표현하는 것이다. 이는 한데 섞어 같은 것으로 논할 수 없다.) 물론 중국 그림에도 화가의 개성적인 표현도 들어 있지만 그들의 마음은 붓과 먹 속에 융합되어 있을 뿐이다. 때로는 인물 한두 명을 통하여 표현하기도 한다. 인물은 자신을 잊어버린 것처럼 산수와 하나가 되어 나무 같기도 하고 돌 같기도 하며 물 같기도 하고 구름 같기도 하며 조용히 산수 안에 앉아 있다. 이는 또한 자연의 일부이다.

때문에 중국 송월 산수화를 보면 사실주의 작품이면서도 변화무쌍한 정신의 표현이고 마음과 자연이 하나가 되었다는 사실을 알 수 있다. 화조화도 마찬가지이다. "모래 한 알은 하나의 세계이고 꽃 한 송이는 하나의 천국이다"라는 윌리엄 블레이크의 시로 송나라의 훌륭한 화조화를 찬송할 수 있을 것이다. 온갖 봄의 경치는 복숭아꽃 몇 송이로, 두세 마리의 물새로 표현되어 자연의 왕성한 생명력을 나타낸다. 중국 사람은 파우스트처럼 '무한'을 '추구'하는 것이 아니고 언덕 하나, 골짜기 하나, 꽃 한 송이, 새 한 마리를 통하여

'무한'을 발견하여 표현하는 것이다. 따라서 그들은 여유롭고 편안하면서도 뜻이 먼 데에 있고 기뻐하며 만족하는 태도를 지녔다. 그들은 초월적이면서도 세상에 우뚝 솟는 것이 아니다. 따라서 그들의 그림은 변화무쌍을 추구하지만 사실적이었다. 기운생동을 목표로 삼으면서도 고요도 가득해야 한다. 한 마디로 중국 그림은 자연을 초월하면서도 자연을 가장 가까이 하고 세상에서 가장 훌륭한 마음의 예술(독일의 예술가 피셔의 비평이다.)이면서 자연 자체이다. 이런 훌륭한 예술을 표현하는 도구는 가장 추상적이고 융통성이 있는 붓과 먹이다. 붓과 먹의 사용은 너무나 신기한데 몇 천 년 동안 각 화가들의 비밀이자 그림에 관한 학문 이론의 발휘이기도 하다. 여기서 자세히 논하지는 않겠다.

중국은 그림 예술의 몇 천 년 동안의 빛나는 역사를 지니고 있으며 AD 5세기 이래 가장 심오한 그림에 관한 학문도 지닌다. 사혁(謝赫)의 〈6법론〉은 옛 사람의 이론을 종합하여 후세를 위한 튼튼한 기초를 다졌다. 그 이후에 그림에 대한 화가나 감상들의 저서는 마치 연기처럼 많이 쏟아졌다. 그 속에 드러난 심오한 사상과 이론은 미래 세계 미학의 발전을 위한 중요한 자료가 될 뿐만 아니라 중국 문학의 핵심을 이해하는 중요한 원천이 되었다.[현대의 서비홍(徐悲鴻) 화가는 〈군말〉이란 책을 써서 중국 예술의 참뜻을 밝혔는데 전에 알려지지 않은 수많은 가치 있는 내용이 들어 있다. 하지만 아직 출판하지 못했다.] 그러나 이 중요한 자료들은 끊어진 금이나 깨진 옥처럼 흩어져 있고 체계적으로 정리를 하지 못하고 있다는 점은 참으로 아쉽다. 다행히 정오창(鄭午昌) 선생은 20여 만 자의 〈중국화학전사(中國畵学全史)〉를 써서 중국 회화(绘画)와 화학(画学)의 역사를 종합적으로 서술하였다. 황게원(黃懇园) 선생은 또한 화법 이론을 "따로 분류하고 서로 비교하여 책 하나로 만들어서 천하의 학자들로 하여금 이 책 한 권으로 다른 모든 책의 정수를 한 눈으로 보게 하였다." 이 두 권의 책은 중국 화법과 화학 이론을 연구하는 데 큰 도움이 될 것이다. 지금부터 간단하게 소개하도록 하겠다. 나중에 기회가 되면 독자 여러분이 책을 직접 보았으면 좋겠다.

정오창 선생은 5년 동안 온 힘을 다 하여 〈중국화학전사(中國畵學全史)〉를 썼다. 중국의 그림의 역사를 총 4개의 시기로 나눠서 서술하였다. 즉, 실용의 시기, 예교의 시기, 종교의 시기 그리고 문학의 시기이다. 주나라와 진나라 이전에 그림이 유치하고 자료가 부족하여 서술을 못한 것을 빼고는 하나라부터 청나라까지 장 별로 서술하였다. 장마다 또한 4개의 절로 나눴다. (1) 개황. 이 시대 그림의 기원과 발전, 유파들 그리고 성쇠의 과정을 요약하여 논하였다. (2) 그림. 각 시대의 유명한 화가들의 작품, 감상가의 인정을 받은 작품 그리고 저자가 직접 보고 가치 있다고 생각하는 모든 작품을 수록하였다. (3) 화가. 각 시대 유명한 화가들의 이름, 출신 그리고 생애 등 정보를 기록하였다. (4) 회화 이론. 이 시대 그림에 대한 각 화가와 감상가의 각종 학설을 기록하였다. 그 뒤에 또한 4개의 부록도 붙였다. 역대 화학에 관한 저서와 저술, 역대 각 지방 화가들의 분포 비례표, 역대 각종 회화 성쇠 비례표 그리고 근대 화가들의 약전이 그것이다.

이 책은 그림의 역사와 이론을 합하여 자세하고 빈틈없으며 조리 있고 유창한 글로 서술하여 이론과 사실을 같이 중요시한 전례 없는 저서이다. 독자 여러분이 이 책을 자세히 읽는다면 세계 문화사의 한 가지 보물인 중국 그림(그리스의 조각과 독일의 음악에 더하면 세계 문화사의 3대 보물이 될 것이다.)에 대하여 많이 알게 될 것이다.

역사에 대한 종합적인 서술이 중요하지만 만약 이 지나치게 풍부한 자료들 중에서 체계적으로 각종 문제를 제기하여 선현들의 화법과 이론을 따로 분류하고 나열하며 기록하면 독자들은 중국 그림의 각종 중대한 문제에 대하여 한눈에 환히 알게 될 것이다. 뿐만 아니라 각종 문제의 분류 속에서 각 논자들의 서로 다른 의견을 종합하면 연구자에게도 도움이 되지만 미래 중국 미학 이론을 체계적으로 정리하는 첫 걸음이 될 것이다.

황계원 선생의 〈산수화법유종(山水畵法類丛)〉은 바로 이런 책이다. 이 책에 관하여 그는 "그림에 대하여 옛 사람은 많이 논하였지만 대부분 그림에 대한 평

가나 그림의 역사에 관한 것이고 화법에 대하여 언급한 바가 많지 않기 때문에 이 책에서 다른 것을 생략하고 화법을 집중적으로 논하도록 하겠다. 각 학설을 참고하여 개인의 의견을 제출한다."고 하였다. 선생은 이 책을 상하 편으로 나누고 편마다 많은 부문으로 나누었다. 또한 각 부문마다 많은 단락으로 나눈 다음 독자의 편리를 위하여 각 단락마다 제목을 붙였다. 상편의 내용은 4가지의 부문으로 나누었다. (1) 형세. 천지의 위치, 원근대소(远近大小), 주객 그리고 허와 실의 문제들이 들어 있는데 14개의 단락으로 나눴다. (2) 붓과 먹. 붓과 먹의 명칭, 필법의 경중, 복잡함과 간단함 그리고 먹의 농담 등 문제들이 들어 있는데 24개의 단락으로 나누었다. (3) 풍경. 명암, 음암, 음영 그리고 거꾸로 비친 그림자 등의 문제들이 들어 있는데 5개의 단락으로 나누었다. (4) 잡론. 〈화품〉, 회화 이론, 육법, 12가지의 금기, 옛 사람과 자연에서 배운 것, 화가의 수양, 남종(南宗)과 북종(北宗)[(산수화가의 양대 유파인) 남종은 당(唐)대 왕유(王維)를, 북종은 당대 이사훈(李思訓)을 대표로 함] 그리고 서양 화법의 참고 등의 문제들이 들어 있는데 29개의 단락으로 나누었다. 하편은 그리는 대상에 따라서 산, 돌, 나무, 구름 그리고 인물 등으로 여러 부문으로 나눴다. 책은 체계적으로 나누었지만 그 원리와 기준에 대하여 자세히 설명하지 않았기 때문에 나중에 서로 의논하여 개선할 곳이 많다. 하지만 저자는 나누는 방법으로 몇천 년의 화법과 이론을 서술하여 중국 그림을 배우는 사람과 연구하는 사람에게 큰 편의를 제공하였다. 특히 같은 종류의 그림에서 각종 서로 대립적인 의견을 나열하여 연구자로 하여금 어느 한 쪽으로 치우지 않게 하였다. 진리는 항상 변증의 방법으로 밝혀진다.

원문은 1934년 〈도서평론(图书评论)〉 제1권 2기에 게재되었다.

당나라 시에 나타난 민족정신

(1) 문학과 민족의 관계

소원충(邵元冲) 선생은 《중국문화를 어떻게 건설하느냐(如何建設中国文化)》에서 "…하나의 민족이 만약에 위험하고 힘들 때 민족 자신감과 이 민족의 생존을 위하여 싸우고자 하는 용기와 노력을 잃어버렸다면 이 민족은 생존의 능력을 잃게 되어 비참하고 불행한 결과를 초래하기 마련이다. 이와 반대로 강한 억압을 받아서 위험한 처지에 처해 있을 때도 민족의 생존을 위하여 노력하고 희생할 수가 있다면 결국 이 민족은 반드시 난관을 뚫고 성공을 거둘 것이다…."라고 말하였다. 세계나 중국 역사를 펴 보면 소원충 선생의 말이 맞았다는 것을 알 수가 있다. 왜냐하면 민족의 성쇠와 존망은 "민족 자신감"이 있는가에 달려 있기 때문이다. 때문에 민족 자신감을 잃어버린 유태인 중에서 수많은 부르주아 계급은 벌써 유럽의 경제 명맥을 쥐고 있지만 나라의 광복을 되찾을 수가 없었다. 이와 반대로 유럽에서 심한 타격을 입고 베르사유 조약의 유린을 당한 독일은 강한 민족 자신감으로 부흥의 길을 향하여 돌진하였다. 최근에 일어난 자르 지역의 광복 운동을 통하여 독일 사람의 민족 자신감과 민족정신을 알 수 있을 뿐만 아니라 이런 민족 자신감과 민족정신에 문학이 많은 영향을 주었다는 것도 알 수 있다.(이런 예는 중국 고대에도 있었다.) 왜냐하면 문학은 한 민족의 表징이고 종이에 남긴 모든 사회 활동의 그림자이기 때문이다. 시, 소설, 음악, 회화(绘画) 그리고 조각 등은 모두 민족사상을 좌우할 수 있고 민족정신을 불러일으킬 수도 있고 민족정신을 사그라지는 상태로 빠뜨릴 수도 있다. 우리나라의 문학사를 통하여도 알 수가 있다. 한족

(汉族)과 당나라의 시에 비장한 호가(胡笳)[1]소리와 변방의 요새를 지키기 위하여 군대에 가겠다는 강한 의지가 나타났는데 이는 한족과 당나라의 강한 민족의 힘을 보여주었다. 그러나 당나라 말기에 시인들은 대부분 주색과 향락에 빠져서 퇴폐적인 시를 읊게 되었기 때문에 결국 외래민족인 거란(契丹)족의 침략을 당하였다. 청나라가 중도에 몰락하면서 동성파(桐城派)[2]문학가 요희전(姚姬傳)은 "양강음유(阳刚阴柔)"라는 문장법을 주장하게 됐는데 증국번(曾国藩) 등이 그에 동조하였다. 그 시기 중국 문단에 유순한 분위기가 가득하였는데 심지어 근대에 와서 임금남(林琴南), 마기창(马其昶) 등은 이를 탈락시키지 말고 잘 지키려고 많은 노력을 했다. 하지만 요희전(姚姬傳) 시대부터 임금남 시대까지 중국은 외래 세력의 침략을 받고 외교에서도 나약한 모습을 수없이 보여주었다는 사실은 아무도 부인할 수 없는 사실이다. 이를 통하여 문학은 민족성까지 바꿀 수 있는 강한 힘을 지니고 있다는 것을 알 수가 있다. 필자의 이 짧은 글이 지루한 글이라고 무시를 당하지 않았으면 한다.

(2) 당나라 시단의 특성과 시대 배경

중국 문학사를 보면 당나라의 시는 문학사에서 특별한 위치를 차지하고 있다는 것을 확실히 알 수 있다. 이유는 두 가지가 있다. 하나는 리듬 있고 힘찬 운율과 격조의 다양한 변화를 보인 시를 집대성하여 후대 시학자들에게 좋은 본보기를 남겼기 때문이고 다른 하나는 당시 민족전쟁 문학의 발전은 다른 시대에서는 절대로 볼 수 없는 특별한 추세였기 때문이다. 예를 들어 서한(西汉) 중기에 부귀한 사람들이 즐기던 고전 사(词)와 부(赋)가 많이 발전했는데 200년

1 옛날, 중국 북방 민족의 피리와 비슷한 관악기. 원래 갈댓잎을 말아서 만들었음.
2 중국 청나라 때에 일어난 고문가(古文家)의 한 파(派). 대표자(代表者)인 방포(方苞)·유대괴·요내 등이 안휘성의 한 도시인 동성(桐城)에서 살아서 이렇게 이름. 당(唐)의 한유(韓愈)나 송의 구양수(欧阳修)의 문장을 표준으로 삼고, 정호(程顥)·정이·주희(朱熹) 등의 철학을 기반으로 했음.

동안 남녀 간의 끈끈한 정을 묘사한 소사(小词)만 발전했을 뿐이었다. 이와 달리 당나라 초기의 시인들은 큰 뜻을 품고 붓을 내던지고 종군하여 변방의 요새에서 공을 세우는 비장한 꿈을 꿨다. 그들은 강건한 의지와 애국주의를 지녔기 때문에 "백성들의 진정한 나팔수"였다. 당나라 중기의 시인들은 검을 빼서 춤을 추는 강렬한 기세를 보여 줬다. 그들은 전쟁의 승리를 위하여 기도하고 축복하였다. 그 중에서 잔인한 전쟁을 저주하고 몹시 애석해한 비전(非战) 시인들도 있었지만 그들은 국내의 전란과 무고한 사망자 때문이었고 민족전쟁 앞에서 똑같이 적개심을 불태웠다. 예를 들어 비전 시인으로 불렸던 두소릉(杜少陵)도 "사나이로 세상에 태어났다면 북쪽에 가서 전쟁을 통하여 제후로 임명되어야 한다. 전쟁에서 공을 세워야 우리의 성곽을 지킬 수가 있다", "칼을 뽑아 적을 공격하고 날마다 오랑캐의 수많은 말들을 잡았다. 전쟁에서 승리하고 돌아와서도 우리 군주를 계속 지켜야 한다"는 시들을 썼다. 이를 통하여 당나라 시인들이 얼마나 강한 "민족 자신감"과 "민족정신"을 강조했는지 알 수가 있을 것이다. "자아중심 시인", "상징파 시인", 항상 "장마", "사랑" 타령을 하는 시인, 그리고 상아탑에 앉아서 "연기 같은 고민"을 씹는 현대 시인들에 비하면 당나라 시인들은 정말 대단하였다는 생각과 함께 부끄럽다는 생각도 든다.

상기한 듯이 이는 당나라 시단의 특성이다. 그렇다면 당나라 시에 왜 민족적인 의미가 들어 있을까? 왜 민족 시인이 당나라에 끝이지 않고 생겼을까? 이런 질문에 대답하려면 당나라 시기가 어떤 시대였는지부터 알아볼 필요가 있을 것이다.

중국 역사를 연구하는 사람들은 말만 들어도 무서울 정도로 당나라의 국력과 군사는 매우 강했다. 당나라 말기를 빼고 나머지 2백 년 동안 대부분 대외적인 민족전쟁에 전념하였기 때문이다.

사방에서 오랑캐의 위협을 받고 만방에서 겁을 주어 굴복시키려던 시대에 강력한 민족시와 기개가 있는 시인이 나타난다는 것은 너무나 당연한 일이 아닌가?

(3) 당나라 초기-민족시의 맹아

한 시대의 시작은 우리의 소년시대처럼 활발한 생기를 지니고 있다. 당나라 초기는 3백 년의 역사를 지닌 당나라의 개창기이고 대표적인 통치자인 당태종은 문무를 겸비하고 고금을 초월한 훌륭한 군주였다. 이런 시대 배경에 처했던 시인들은 육조시대의 퇴폐적인 사회 분위기에서 벗어나 뛰어난 안목을 가지고 현실에서 끊임없이 노력을 하였다. 그들은 붓을 버리고 종군하여 외부와의 전쟁에서 공을 세우자는 포부로 웅장하고 아름다운 문학을 창작하였다. 시인들뿐만 아니라 당시 정치가였던 위정(魏徵)은 또한 아래와 같이 운명에 감개(感慨)하는 시를 썼다.

중원(中原)[3]지역에서 전쟁이 일어났을 때 나는 글을 그만 쓰고 군대를 따라서 전쟁터에 갔다. 내 기략(机略)이 성공할지 잘 몰랐지만 마음과 어조가 격앙되고 정기가 충만한 모습으로 살고자 하였다. 나는 지팡이를 짚고 임금님을 알현하고 말을 타고 바로 관문으로 나왔다. 주변 민족의 침략을 물리치는 전쟁에서 내 재능을 발휘하게 해 달라고 했다. 높은 산에 올라가서 멀리서 평원을 바라보면 오래된 숲에서 새는 쓸쓸하게 지저귀고 텅 빈 골짜기에서 원숭이는 울고 있었다. 쓸쓸한 국토의 모습을 보고 마음이 너무나 아파서 훼손된 국토로 인해 세상을 떠난 영혼을 위로하고자 하였다. 위험과 어려움이 어찌 두렵지 않겠는가? 하지만 국토에 대한 감사하는 마음으로 이 두려움을 이겨냈다. 고대의 계포(季布)[4]와 후영(侯嬴)[5]은 모두 약속을 잘

3 황하(黄河)의 중류·하류 지역을 가리키는 말로, 하남(河南)성 대부분과 산동(山东)성 서부 및 하북(河北)·산서(山西)성 남부 지역을 포함함.

4 초(楚)나라 계포는 어떤 일이든지 '좋다'하고 한번 내뱉은 이상은 그 약속을 반드시 지키는 사람이었다. 항우(項羽)와 유방(劉邦)이 천하를 걸고 싸울 때, 계포가 초나라 대장이 되어 유방을 여러 차례 괴롭혔는데, 한(漢)나라가 천하를 통일하자 쫓겨 다녀야 하는 신세가 되었다. 그러나 그의 성품을 잘 아는 자가 그를 밀고하기는커녕 도리어 그를 유방에게 천거(薦擧)하여 사면시킨 뒤 벼슬까지 얻게 했다.

5 전국 시대 위(魏)나라의 은사(隱士). 집안이 가난해 나이 일흔에 대량(大梁)의 이문감자(夷門監者)가 되었는데, 위나라 신릉군(信陵君)이 맞아 상객(上客)으로 삼았다. 진(秦)나라가 조

지켰던 사람들이다. 우리는 또한 의기에서 감동을 받아야 되지 않겠는가? 누가 공명과 관록에 관심을 가지겠는가?

[《술회(述怀)》에서]

"지팡이를 짚고 임금님을 알현하고 말을 타고 바로 관문으로 나왔다"라는 것을 통하여 위정의 대단한 기개를 느낄 수 있다. 이런 유력한 스타일은 당나라 시단에 커다란 영향을 미쳤다. 뿐만 아니라 당나라 초기 시인 중에서 손꼽히는 진자앙(陈子昂)도 있다. 그는 당나라 문학 혁명의 선봉이고 그의 시에는 강한 민족의식이 나타난다. 여기서 그의 시 두 편을 보도록 하겠다.

흉노족[6]을 멸망시키기 전에 위강(魏绛)은 다시 종군하였다. 삼하도(三河道)라는 곳에서 6개 군(郡)의 수령을 잡겠다고 결심하고 작별 인사하였다. 안산(雁山)은 당나라 대주(代州) 북쪽의 중간에 가로로 걸쳐 있고 외로운 변강 요새는 하늘의 구름과 서로 연결되어 있는 듯하다. 연나라(燕国) 사람으로 하여금 여기를 공격하지 못하게 해야만 한족 장군들의 공을 지킬 수 있다.

[《송위대종군(送魏大从军)》에서]

평생 구름처럼 이리저리 떠다니고 어지럽게 살다가 갑자기 군중의 통솔이 되니 조금 부끄럽다. 군왕이 제대로 알지 못해 나에게 특별한 사랑을

(趙)나라를 포위하자 조나라가 위나라 왕과 신릉군에게 구원을 청했다. 위나라 장수 진비(晉鄙)에게 10만 명의 군대를 주어 조나라를 구원하게 했지만 진나라 군대의 위세를 겁내 머뭇거리며 진군하지 않았다. 후영이 신릉군에게 계책을 올려 위나라 왕의 총희(寵姬) 여희(如姬)를 통해 병부(兵符)를 입수하게 했다. 그리고 주해(朱亥)를 천거해 진비를 죽이게 한 뒤 직접 군대를 이끌고 가서 쪼나라를 구하도록 했나. ㅗ 때 후넁이 신릉군에게 말하기를 "신은 늙어서 종군하지 못합니다. 날짜를 계산하여 공께서 진비의 군중에 이르는 날 북쪽을 향해 스스로 목을 찔러 자결하겠습니다."했는데, 과연 그 날 후영이 자결했다고 한다.

6 중국 고대 민족의 하나. 전국(戰國) 시대에 연(燕)·조(趙)·진(秦)의 북쪽에서 유목 생활을 하다가 후한(後漢) 때 남북으로 분열하였는데, 그 중 남흉노(南匈奴)는 동진(東晉) 시기에 중국 북방에서 전조(前趙)·후조(後趙)·하(夏)·북량(北凉) 등의 나라를 세웠음. '호(胡)'라고도 부름.

베풀어 전쟁터에 달려가라고 깃발과 사절을 보내 주셨다. 밧줄을 가지고 포로를 많이 잡아왔으면 좋겠다. 남의 공을 가로채서 상을 바랄 수가 없기 때문이다. 외로운 검은 기나긴 노래와 변경에서 불어온 바람에 기탁할 수 밖에 없겠다.

<div align="right">[《동정답조신향상송(东征答朝臣乡相送)》에서]</div>

이어서 낙빈왕(骆宾王)의 시를 보도록 하겠다.

지난 일을 되돌아보면 원기가 왕성하고 기개가 늠름한 분위기가 군대에 가득하다. 야외의 태양은 병기의 그림자를 비추고 하늘의 별은 검에 색채를 비춘다. 활시위는 후미진 달 같고 말굽은 외족의 먼지를 밟고 있다. 살아 돌아오기를 바라지 않고 단지 죽음으로 군왕을 보답하기를 기원한다.

<div align="right">[《종군행(从军行)》에서]</div>

봉화로 변경에 보내준 경보를 듣고 호걸과 협객들은 이미 상간하[7]를 건넜다. 버드나무는 잎을 펴서 은색의 칼날과 같고 복숭아꽃은 청색의 말 안장을 비추고 있다. 보름달은 활의 그림자와 같고 별과 같이 검의 끝에 들어갔다. 연나라 사람처럼 쓸쓸한 역수하(易水河)를 노래하지 말자.

<div align="right">[《협객원종객(侠客远从客)》에서]</div>

양형(杨炯)의 시도 있다.

봉화가 수도인 서경을 비추고 있다는 것을 보고 마음이 더 이상 안정될 수가 없다. 문인은 황궁에서 나오고 병사는 경성을 둘러싸고 있다. 폭설 때문에 하늘이 어둑어둑해지고 깃발의 도안까지 빛을 잃게 되었다. 거센 바람은 그 안에 전고 소리가 뒤섞인 채 휘휘 불고 있다. 여기서 전혀 쓸모

7 산서(山西)성 북부에서 북경(北京)을 지나는 강 이름.

없는 문인보다는 백 명 병사의 통솔이 되겠다.

[《종군행》에서]

유희이(俞希夷)의 시도 같이 보겠다.

잔 바람이 울리고 말을 타는 군대가 빠르게 이동하고 있다. 성곽 관리는 철저히 하고 있는데 낮에는 성문을 열지 않고 매복한 병사는 은밀한 곳에 숨어 있기 때문에 서로 보이지 않는다. 임금의 조정에 가서 참배하다가 장군이 흉문(凶門)[8]에서 나오자 병사는 수만 마리의 말을 타고 낙도라고 불리는 도로에서 나왔다. 황하와 가까워지면서 병사의 사기는 태양을 향하여 돌진한다. 평생 살면서 품에 검을 안은 채 마음과 어조가 격앙되고 정기가 충만한 모습으로 붓을 버리고 종군하는 꿈을 꿔 왔다. 남쪽의 한(汉)이라는 곳에 올라가서 외로운 달을 감상하고 북쪽의 대(代)라는 곳에 올라가서 짙은 구름을 감상하고자 한다. 전쟁터에서 먼저 오손(吳孫)씨의 기략을 사용해 보고 최근에 한신(韩信)과 팽월(彭越)의 계획도 사용해 봤다. 사나이는 온 세상의 장애물을 치워야지 단지 방 하나를 치워서 무엇을 하겠느냐?

[《종군행》에서]

뿐만 아니라 노조린(卢照邻)의 시도 감동적이었다.

유씨는 평범하지 않은 뜻을 품고 검을 든 채 출정하고자 한다. 그는 은혜를 갚기 위하여 호객(豪客)이 되었고 지금은 죽을 위험이 언제든지 다가올 수도 있다. 청색의 갑옷에 칼집이 들려 있고 말의 방울은 황금으로 장식하였다. 그를 따르는 백 명의 병사에게 부끄럽시 않게 부니 전쟁터에서 몸을 조심하기를 바란다.

[《유생(幼生)》에서]

8 　고대에 출정할 때는 북쪽을 향하여 문을 하나 뚫어서 흉문이라고 칭하며 장군은 이 문에서 나와서 전쟁터로 나간다. 죽을 결심을 표하는 뜻을 지닌다.

그 중에서 가장 많이 칭송을 받은 것은 조영(祖咏)의 아래와 같은 시라고
할 수가 있다.

전국시대 연소왕(燕昭王)이 지은 황금대(黃金台)에 올라가서 볼 때마다 놀
랍고 한족 장군의 주둔지에서 호가 소리와 북소리가 시끌벅적하다. 만 리
의 추운 빛이 쌓인 눈을 만들고 변경의 새벽빛이 깃발을 흔들고 있다. 전
쟁터의 봉화는 외족 지역의 달과 연결되어 있고 해변의 구름과 산은 연(燕)
나라의 수도인 계성(蓟城)을 둘러싸고 있다. 내 아이는 어려서 붓을 버리고
종군할 나이가 아직 되지 않았지만 임금에게 무기를 하사해 달라고 해서
전쟁터로 나가고 싶다.

[《망계문(望蓟门)》에서]

"내 아이는 어려서 붓을 버리고 종군할 나이가 아직 되지 않았지만 임금에게
무기를 하사해 달라고 해서 전쟁터로 나가고 싶다"는 것은 당나라 초기 시인의
포부를 대표한다. 요컨대 당나라 초기의 시인들은 육조시대의 퇴폐적인 사회
분위기에서 벗어나서 지나간 것을 이어받아 앞날을 개척하는 정신으로 당나라
의 민족시를 개척하였기 때문에 이 시기를 민족시의 맹아 시기라 불렀다.

(4) 성당(盛唐)[9]시기-민족시의 성숙기

성당 시기에 대외 전쟁이 빈번해지면서 사회 조직은 불안해졌고 "안사의 난
(安史之乱)[10]"이 이 시기에 발생하였다. 그때 내우외환(内忧外患)의 상황을 직접
목격한 시인들은 두 종류의 태도를 보여 줬다. 하나는 내전을 저주하고 전란
을 혐오하며 무고한 사망에 대하여 동정하는 태도인데 두소릉의 《석호리(石壕
吏)》, 《팽아행(彭衙行)》 등이 대표적인 시들이다. 다른 하나는 "흉노족을 물리치

9 당나라의 전성기.
10 중국 당조(唐朝) 때 안녹산(安禄山)과 사사명(史思明)이 일으킨 반란.

기 전에 집에 어찌 돌아가겠느냐?"는 포부를 지닌 태도인데 "황사 속 수많은 전쟁에서 황금색 갑옷을 입고 싸우고 있다. 누란(楼兰)[11]을 물리치기 전까지는 절대로 돌아갈 수가 없다"는 왕창령(王昌龄)의 시가 대표적이다. 그러나 이 시기에 시인들은 맹렬하게 일어섰다. 예를 들어 유명한 시인인 두소릉(杜少陵), 이태백(李太白), 왕마힐(王摩诘) 등이 잇따라 나왔고 왕창령, 금삼(岑参), 이흔(李欣), 왕한(王翰), 왕지환(王之涣), 이익(李益), 장호(张祜) 등도 각자 남다른 재주를 보여 줬다. 이 시기의 시는 당나라, 심지어 온 중국의 시단을 통틀어 최정상에 위치한다고 해도 과언이 아니다. 이 시기의 시인들은 유명하든 유명하지 않든 간에 민족전쟁에 대한 관심을 많이 가졌고 누구나 몇 수의 출새시(出塞诗)[12]를 잘 알고 있었다. 예를 들어 이름이 전해지지 않는 어떤 사람은 "북두칠성이 높이 떠 있는 밤에 가서(哥舒)[13]사람이 칼을 든 채 말들을 엿보고 있는데 겁이 나서 임조(临洮)[14]를 아직 건너지 못하고 있다"는 시를 썼고 군대의 무장(武将)인 엄무(严武)는 "어젯밤에 가을바람이 변경의 관문까지 불러오고 차가운 구름과 달은 서산을 둘러싸고 있었다. 이는 용맹한 장군을 재촉하여 절대로 살아서 돌아가지 못하게 남아 있는 왜적을 추격하라는 뜻이다"《군성조추(军城早秋)》라는 시를 썼다. 이와 같은 예는 수없이 많다. 이처럼 이름이 알려지지 않은 사람이든 무장이든 수많은 평범한 사람들도 외족과의 전쟁에 대하여 많은 관심을 가지고 시를 썼다. 이를 통해 공동의 적에 대하여 모두 함께 적개심을 불태우자는 포부를 보여주었고 시인은 더욱 그러했다. 그들은 우리에게 수많은 감동적인 시를 남겼다. 지금부터 같이 보도록 하겠다.

두소릉의 시:
관군은 빌써 소판[16]의 농수까시 십입하고 청해의 황하는 하늘의 구름을

11 고대 서역의 한 작은 나라의 이름이다.
12 변경에 나가서 싸우는 내용을 다루는 시.
13 돌궐족(突厥族) 가서부락(哥舒部)의 하나의 복성이다.
14 감숙성(甘肃省)의 지명이다.

휩쓸었다. 북쪽에서 용과 호랑이 같은 천자 부대를 두려워하는 기가 돌고 있고 서쪽의 부대는 이제 마음대로 소나 양을 방목할 수 없게 되었다.

[《희문도적총퇴구호(喜闻盗贼总退口号)》에서]

금삼의 시:

말 떼들이 긴 줄을 서서 설원을 걷고 있고 평원의 끝없는 황사가 하늘을 향하여 부는 것이 보이겠나? 윤대(轮台)[16]에서 9월부터 밤의 거센 바람이 울부짖기 시작하고 어느 산에서 떨어진 잔돌은 술잔만하고 바람에 따라 여기저기 함부로 뒹굴고 있다. 흉노(匈奴)지역에서 풀이 노랗게 되고 말이 토실토실해졌는데 금산에서 서쪽을 바라보면 연기와 먼지가 춤추듯이 흩날리고 있다. 이를 통하여 한족(汉族) 장군의 부대는 벌써 서쪽을 향하여 출발하였다는 것을 알 수 있다. 장군의 부대는 밤에도 행군하기 때문에 갑옷을 벗지 않고 가다가 병기가 서로 부딪쳐서 나는 소리도 들린다. 거센 바람이 얼굴에 닿으면 마치 칼로 찌르듯이 아프다. 흘린 땀은 눈까지 녹이고 말들의 몸도 얼고 천막에서 격문을 작성하는 벼루도 얼었다. 우리가 오고 있다는 소식을 듣고 적군은 두려워하여 백병전을 벌인 채 감히 응전하지 못할 것이다. 군대를 이끌고 서문에 가서 승전보를 다시 보고하도록 하겠다.

[《주마천행봉송봉대부출사서정(走马川行奉送封大夫出师西征)》에서]

한족 장군은 어명을 받고 서쪽으로 출정하기 때문에 승전보를 우선 미앙궁(未央宫)[17]에 전해야 한다. 임금은 인각(麟阁)[18]을 열어서 우리를 기다리겠다고 하였다. 하지만 지금 우리의 공보다 더 큰 공은 어디 있겠는가? 해가 지면서 원문(辕门)[19]에서 전고와 나팔은 울리기 시작하고 천군만마는 번성(蕃城)[20]에서

15 감숙성(甘肃省)의 동부 고원(固原) 현의 동남에 있던 옛 관.
16 신장 위구르 자치구 현의 이름이다.
17 서한[B.C.206~A.D.25년. 유방(刘邦)에서 왕망(王莽) 시기를 포함하여 유현(刘玄)까지를 말함. 도읍은 장안(長安)임. 후한(後漢)의 도읍인 낙양(洛陽)의 서쪽에 위치하였기 때문에 유래한 명칭]의 정전이다.
18 미앙궁(未央宫) 안에 있는 사령이며 공적을 표창하는 곳이다.
19 옛날, 끌채를 교차하여 만든 군영의 문.

빠져 나왔다. 어해(鱼海)[21]을 향하여 가고 있는데 구름은 우리에게 길을 가리키고 있다. 나중에 용퇴(龙堆)[22]까지 가면 달도 우리 영지를 비춰 줄 것이다.

[《봉답부파파선개가(封答夫破播仙凱歌)》에서]

왕마힐의 시:

나팔을 불어서 출발을 재촉하자 병사들은 득실득실 움직이기 시작하였다. 호가에서 슬픈 곡이 들려오고 말들은 마구 울고 있는데 먼저 금하의 물을 건너려고 서로 다투고 있다. 해는 사막에서 지고 연기와 먼지 속에서 전쟁의 소리가 쟁쟁하다. 모든 명장을 잡고 돌아와서 임금에게 보고하고자 한다.

[《종군행》에서]

하늘이 높고 상쾌한 가을 날씨는 우리 한족 군대를 돕고 있는 듯하다. 어젯밤에 거센 바람이 불어서 적군의 먼지까지 깨끗이 걷어갔다. 사나이들은 허리에 걸려 있는 검을 풀어서 평화로운 임금의 영지를 보고 너무나 기쁘다.

[《평융사(平戎辞)》에서]

왕창령의 시:

청해에서 기나긴 구름은 설산을 둘러싸고 있고 외로운 성벽에 서서 옥문관(玉门关)[23]을 바라본다. 전쟁터에서 병사들은 갑옷을 입고 수많은 전투를 겪었는데 누란(楼兰)[24]을 무너뜨리기 전까지는 절대로 돌아가지 않겠다 결심했다.

[《종군행》에서]

진나라의 밝은 달은 한나라의 변관(邊關)을 비추고 있는데 만 리 원정하러 간 사람들은 아직 돌아오지 않았다. 우리의 병사들만 있으면 적군으로

20 현재 산동 등주(滕州)시의 서쪽이다.
21 현재 내몽골 지역이다.
22 서역 모래 언덕의 이름이다.
23 한나라 때 서역 각 지역으로 통하는 중요한 관문이다.
24 고대 서역의 한 작은 나라의 이름이다.

하여금 음산(陰山)을 넘어가지 못하게 할 것이다.

좋은 말에게 옥색의 말안장을 맞춰 주었는데 전쟁이 끝난 후에 전쟁터의 달빛이 유난히 차갑기 때문이다. 성벽에서 전고 소리가 아직 들리고 함 안에 있는 군도에 묻은 피는 아직 마르지 않았다.

사막의 먼지는 태양을 어둡게 만들고 빨간 깃발은 완전히 펴지기 전에 벌써 원문(轅門)으로 빠져나갔다. 앞의 군대는 밤새 전투를 하여서 적군을 사로잡았다는 보고가 들어왔는데 적군이 먹은 밥을 다 토하도록 때렸다고 한다.

[《출새(出塞)》에서]

이백(李白)의 시:

군대를 따라서 옥문도(玉门道)에서 행진하고 적군을 금미산(金微山)까지 쫓아갔다. 피리로 매화를 묘사하는 곡을 연주하고 커다란 칼은 밝은 달까지 쪼갤 수 있는 듯하다. 전고 소리는 바다 위에서 울리고 군중의 사기는 구름 간에 돌고 있다. 선우(单于)²⁵의 목을 베어 변관의 안정을 되찾기를 바란다.

[《종군행(从军行)》에서]

이익의 시:

옆의 사람은 일단 노래를 부르지 말라. 내가 노래를 부르면서 당신에게 술을 한 잔 올리고 배웅해 주겠다. 군대 생활에 기쁨과 고통이 섞여 있지만 이 곡은 멈추지 않는 기쁨을 줄 것이다. 하인은 원래 농상(陇上)²⁶에 있었는데 농수(陇水)는 나를 한없이 슬프게 하였다. 동쪽에서 진나라 궁전으로 통하는 길을 지나갔는데 이 길은 함양(咸阳)으로 통하고 있다. 당시 공교롭게도 한나라의 임금이 궁전에서 나와서 장양(长杨)에서 사냥하고 있었다. 하인은 유협굴(游侠窟)에서 달렸지만 보통 소년들과는 달랐다. 그러던 어느 날 표창과 은혜를 받아서 비천한 신분에 은혜의 빛이 나게 되었다. 나는 붓을 들고 참모로 군대를 따라 북쪽에 가게 되었다. 변경의 바람은 음랭하고 화초와 나무는 또한 쓸쓸해

25 흉노족 군주에 대한 칭호.
26 섬북, 감숙 그리고 서쪽의 지역.

보였다. 바다와 구름과 작별인사하고 장기적으로 사막에 출몰하게 되었다. 군대에 기러기가 이끌려 와서 선회하고 있고 차령 행렬에서 군복의 색깔이 은은히 보인다. 밤에 칼과 검의 무늬는 물과 같고 말이 흘린 땀은 벌써 서리가 되어 버렸다. 협객의 기개는 오도(五都)²⁷의 소년과 같고 그들이 세운 공은 마침 육군(六郡)²⁸의 공신과 같았다. 산과 강은 눈앞에 나타나고 눈 한 켠에 죽은 사람들이 들어왔다. 북쪽을 향하여 적군을 쫓아가고 서쪽에서 옛날의 강토를 되찾았다. 서쪽을 향하여 돌아가서 남은 재물을 상납하러 출발한다면 적군에게서 식량을 얻을 수 있을 것이다. 만약에 화살 한 대로 그쪽의 수령을 죽일 수 있다면 우리의 화살을 다시 쏘지 않아도 될 것이다. 군대의 사나이들에게 기쁨과 고통을 같이 감당해야 한다고 이 말을 전하고 싶다.

[《종군유고락행(从军有苦乐行)》]

한족 장군의 패기를 계승하여 머리를 묶고 바로 출병하라는 명령을 내렸다. 이유를 굳이 물어볼 필요가 있겠나? 본래 길을 가다가 억울한 일을 보고 선뜻 도와주는 성격이었다. 노란 구름은 북쪽으로 가는 길을 막아 버렸고 하얀 눈은 변경의 성곽을 막아 버렸다. 다행히 변경에서 병사를 모집하는 소식을 듣고 서한으로 답장하였다. 병기를 들고 반드시 공을 세우고 돌아오겠다.

[《부빈녕유별(赴邠宁留别)》에서]

장호의 시:

예로부터 수많은 전쟁이 일어났고 전쟁을 숭상하였다. 말을 타고 머나먼 곳에 가서 싸우다가 정복하면 양쪽은 모두 평화로워진다. 검을 들고 사막에서 행진하고 임금이 있는 수도에서 군대를 찬양하는 노래가 들린다. 천하의 장군들에게 반드시 무예가 뛰어나다는 명성을 남겨야 한다고 전해 주고 싶다.

[《채상(采桑)》에서]

27 한나라 때 낙양(洛阳), 한단(邯郸), 임치(临菑), 완(宛), 성도(成都)를 오도라고 불렀다.
28 한나라 때 농서(陇西), 천수(天水), 안정(安定), 북(北), 상군(上郡), 서하(西河)를 육군으로 정했다.

고변(高駢)의 시:

변경을 평정하는 전략이 부족하여 유감스럽고 장군들에게 제사를 지내는 제단에 올라가기가 부끄럽다. 손에 든 병기는 차갑게 느껴지고 몸에 입은 갑옷에서도 차가운 기운이 나온다. 임금을 모신다는 것은 쉽지만 그의 깊은 은혜를 갚기는 정말 어렵다. 변경을 아직 평정하지 못했는데 어찌 관직에서 물러나서 은퇴하겠나?

[《언회(言怀)》에서]

오균(吳均)의 시:

변경에서 전쟁이 시작되어 봉화는 반딧불이처럼 어지럽다. 멀리 바라보면서 밤새 교하성(交河城)29까지 급히 달려갔다. 말들은 해가 질 때까지 행진하고 검은 별똥별처럼 빨랐다. 임금의 은혜를 다 갚기 전까지 자신의 목숨이 가볍다고 할 수 있겠는가?

[《입관(入关)》에서]

이빈(李频)의 시:

우리 임금은 무술을 좋아하기 때문에 한나라의 장군들은 매우 용감하고 싸움을 잘 하였다. 말을 타고 평원을 떠나서 군대를 이끌고 위주(渭州)30를 향하여 달려갔다. 적군을 물리친 뒤에 나를 제후로 임명하겠다는 약속도 임금의 바람이다. 전쟁에서 승리한다면 나라의 원한을 씻어 낼 수 있을 것이다.

[《증이장군(贈李将军)》에서]

이희중(李希仲)의 시:

변경을 살리기 위하여 혼자 봉화 속에서 계주(蓟州)까지 달려갔다. 앞에서 분대가 치밀하게 방어하고 있기 때문에 새도 날아갈 수가 없다. 싸움에서 먼지, 모래, 자갈은 날아다닌다. 차가운 기운이 도는 햇빛 아래 선우(单

29 현재 신장(新疆) 지역이다.
30 현재 감숙(甘肃), 농서(陇西), 정서(定西), 장현(漳县), 위원(渭源), 무산(武山) 등의 지역이다.

干)가 밤에 도망가겠다고 병사들을 재촉한다. 반드시 충의에 몸을 바치고 목숨으로 나라의 은혜를 갚겠다.

[《계문행(薊門行)》에서]

유가(치駕)의 시:

전에는 정전하러 가는 사람을 배웅하기가 힘들었는데 지금은 기쁨을 느낀다. 돌아올 때쯤 입을 수 있을 것 같아서 겨울옷까지 가져가야 한다. 전쟁에서 승리하고 돌아올 때 임금은 능연각(凌烟閣)[31]을 하나 더 지을 것이다.

[《송정부(送征夫)》에서]

이와 비슷한 시들은 너무나 많기 때문에 여기서 일일이 열거하기가 힘들다. 위의 시들은 벌써 우리의 심금을 울렸을 것이다. 요컨대 성당(盛唐) 시기의 민족시는 시의식이라든가 음조, 음률 등의 면에서 당나라 초기에 비해서 더욱 무결해졌다. 게다가 시를 서민화해서 위의 무장들부터 아래의 하인들까지 누구나 민족정신을 노래하는 시 한두 개를 읊을 수 있었다. 이를 통하여 성당 시기는 민족시의 성숙기라는 사실이 틀림없다는 점을 알 수 있다.

(5) 민족시의 결정(結晶)―출새곡(出塞曲)

전술한 바와 같이 당나라의 유명한 시인이든 아니든 누구나 출새시(出塞詩) 한두 편 정도는 알고 있었다. 뿐만 아니라 국사를 다루는 정치가, 군대를 통솔하는 무장들로부터 행상인과 심부름꾼 등 이름을 알지 못하는 사람들까지 민족전쟁에 관한 시를 한두 편 정도 알고 있었다는 것도 사실이다. 그들은 "출새곡"을 주제로 삼았는데 이를 통하여 그때 출새곡이 얼마나 중요한 위치를 차지했는지를 알 수 있다. 우리처럼 중국문학사를 연구하는 사람에게 "출새곡"

31 당나라 때 공신을 기념하기 위하여 지은 높은 누각이다.

은 당나라 민족시의 결정이라고 할 수가 있다.

그렇다면 "출새곡"이란 무엇인가? 이를 제대로 알고자 하면 "출새"가 무엇인가부터 알 필요가 있다.

호운익(胡云翼)은 《당나라의 전쟁 문학(唐代的战争文学)》에 "병사와 군마 소리가 휙휙 나고 큰 깃발이 흩날리고 호가 소리가 은은하다. 부대는 당나라의 수도인 장안(长安)에서 나와서 먼 곳을 향하여 출발하였다. 황하의 북쪽, 농두수(陇头水), 농서(陇西)를 넘어서 옥문관(玉门关)에서 나왔다. 이어서 하북을 향하여 곧바로 가다가 흑수두(黑水头)까지 가서 무정하(无定河)를 넘어 연지산(燕支山)과 가까워지면서 수강성(收降城)까지 도착하였다."라고 기록하였다. 그의 말을 빌려서 출새의 상황을 형용할 수가 있다. 병사들은 출새하면 황사가 햇빛을 가리고 끝없이 황량한 모습을 보게 된다. 달이 만리장성 위를 높이 비추고 쌀쌀한 바람이 불어올 때 군문 앞에 서서(가로로 부는) 와족(佤族)의 대나무 피리나 호가를 불면 아무리 약한 자더라도 신이 나고 온 몸의 피가 뜨거워지면서 "개선하고 돌아와서 임금을 잘 모시겠다."는 웅대한 포부가 생기기 마련이다. 이런 비장한 장면을 묘사하는 시를 "출새곡"이라고 불렀다. 예로 두소릉(杜少陵)의 명구를 보도록 하겠다.

칼을 갈 때 물소리가 구슬프고 물색이 빨간색으로 변하고 칼날이 손을 벨 수도 있다. 애끓는 슬픔에 신경을 쓰지 않으려고 하지만 심란해진 지 오래되었다. 사나이는 나라를 위하여 목숨까지 걸었는데 분노, 안타까움, 욕망 같은 것을 가져서는 안 된다. 전쟁터에서 죽은 병사들의 유골이 빨리 썩고 기린 같은 공을 세우기를 바란다.

활을 잡을 때 견고한 활을 택해야 하고 검을 사용할 때 긴 검을 택해야 하고 병사를 쏠 때 먼저 그의 말부터 쏴야 하고 적군을 잡을 때 그의 수령부터 잡아야 한다. 나라의 영토를 지키기 위하여 사람을 죽일 수밖에 없다. 만약에 우리의 영토만 지킬 수가 있다면 사람을 더 많이 죽일 수도 있다.

선우(单于)가 우리의 나라를 침범했는데 백 리에서 불어온 바람이 정신 없이 먼지를 일으키고 있다. 웅장한 검을 몇 번 휘둘렀을 뿐인데 적군은 우리가 들어온 줄 알고 겁이 나서 여기저기 도망을 쳤다. 그들의 수령을 포로로 잡아 와서 목을 묶은 채 원문(轅門)에게 넘겼다. 군대에서 파묻혀 있다가 이렇게 큰 공을 세우니 그 동안 겪었던 고생은 아무것도 아니게 되었다.

군대생활을 십여 년 정도 했는데 무예를 하나도 모를 수가 있겠나? 수많은 수령에게 기회가 중요할 뿐만 아니라 말할 기회가 와도 남과 똑같은 말을 할까 봐 걱정이 된다. 한족이 차지하는 중원(中原)[32]에서도 전쟁이 자주 일어나는데 소수 민족 간의 전쟁은 피할 수 있겠는가? 큰 뜻을 품고 있는 사나이가 원래 무능하다는 핑계로 책임을 회피할 수가 있겠는가?

[여기까지는 《전출새(前出塞)》에서 인용된 것이다.]

남자는 세상에 태어나서 성년이 되면 저절로 공을 세워 벼슬을 받아야 한다. 옛 것만 지키는 것보다 전쟁을 통하여 공을 세워야 한다. 계문(薊門)까지 모집되자 군대를 따라서 바로 출발하게 되었다. 돈을 들여서 말채찍과 칼 등 군용품을 준비하였다. 배웅하러 나온 친척이나 친구들은 거리에 붐비고 있다. 머리가 희끗희끗한 어른들은 맨 앞에 서 있는데 술을 마시고 그분들과 인사하는 것이 좀 부끄럽다. 나와 같은 소년들은 작별 인사할 때 선물도 받는다. 나는 웃으면서 병기를 쳐다보고 있다.

아침에 동문의 영지에 들어갔는데 밤이 되니 벌써 하양(河陽)의 다리까지 올랐다. 진 해가 커다란 깃발을 비추고 말들이 큰 소리로 울부짖으며 바람이 휘휘 분다. 평평한 사막에 군용 장막이 진열되어 있고 각 분대는 질서 있게 명령을 기다리고 있다. 하늘에 밝은 달이 떠 있고 군령이 엄격하여 밤이 유난히 조용하다. 슬픈 호가 소리가 조금 들리고 병사들은 가족이 생각나서 슬프지만 굴복하지 않는다. 이 군대의 수령이 누구냐고 물어보면 아마 곽표요(霍嫖姚)라고 대답할 것이다.

32 황하(黃河)의 중류·하류 지역을 가리키는 말로, 하남(河南)성 대부분과 산동(山東)성 서부 및 하북(河北)·산서(山西)성 남부 지역을 포함함.

옛 사람은 변경을 지키는 일을 중요시하였지만 지금 사람은 군대에서의 벼슬이 얼마나 높은지에 관심을 더 많이 가지게 되었다. 출병할 때 영웅이 얼마나 위풍당당한지를 어떻게 알 수가 있나? 전의 6개 나라는 벌써 합병되었고 사방의 오랑캐는 고군분투하고 있었다. 이때 용감한 병사를 파견하면 헌신적으로 분투한다는 소문이 퍼질 것이다. 긴 검을 뽑아서 적군을 찌르고 하루 안에 적군의 말들을 잡아오겠다. 실지를 수복하여 내 임금에게 바치겠다고 맹세하였다.

[여기까지는 《후출새(后出塞)》에서 인용된 것이다.]

두소릉은 "안사의 난(安史之乱)"을 겪고 형제자매와의 이산, 부자간의 이별 등의 고통을 겪었기 때문에 전쟁을 증오하는 비전(非戰) 시인이었다. 때문에 그는 시에서 전쟁을 저주하고 강한 비전 사상을 표현하였다. 그런데도 그는 강한 민족의식을 표현하였다. "긴 검을 뽑아서 적군을 찌르고 하루 안에 적군의 말들을 잡아오겠다", "중원에서도 전쟁이 자주 일어나는데 소수 민족 간의 전쟁은 피할 수 있겠는가?" 등을 통하여 그가 애국시인이라는 것을 알수가 있다. 뿐만 아니라 "옛 사람은 변경을 지키는 일을 중요시하였지만 지금 사람은 군대에서의 벼슬이 얼마나 높은지에 관심을 더 많이 가지게 되었다", "만약에 우리의 영토만 지킬 수가 있다면 사람을 더 많이 죽일 수도 있다" 등을 통하여 그는 평화를 사랑하는 인도주의자라는 것도 알 수 있다. 그러므로 나는 두소릉의 위대한 인격에 탄복할 수밖에 없다.

이어서 당나라의 다른 시인들의 "출새곡"도 같이 보도록 하겠다.

장령의 전략은 훌륭하기 때문에 그들의 명령을 철저히 지켜야 한다. 옛 사람의 기개를 기리고 영명한 우리 임금의 은혜를 어떻게 갚아야 할지를 생각해야 한다.

[우세남(虞世南)의 《출새》에서]

변새(边塞) 밖에서 갈등이 일어날 것이고 아직 승부를 구분하지 못하고 있다. 밝은 대전에서 기상을 점치고 화려한 뚜껑으로 별을 변별한다. 2월의 하괴(河魁)[33]에 있는 장령, 3천 명 태을(太乙)[34]의 군대. 사나이는 큰 뜻을 품으면 머지않아 군공(軍功)을 세울 것이다.

[양형(楊炯)의 《출새》에서]

적군은 우리 변경의 토지를 침범하고 바람은 언덕에서 불어온다. 5개 고원에서 봉화가 절박하고 6개 산에서 서한이 다급하다. 물이 단단히 얼었고 여우가 추위에 떨고 있으며 서리가 짙고 기러기가 슬피 울고 있다. 아침에 장군은 병기를 나눠 주고 밤에 행진하는데 소리가 날까 봐 입에 나무 조각을 물고 있다. 황량한 변새는 울울창창한 금하(金河)의 봉우리 속에 있고 갑옷을 입은 병사는 산과 물이 합류하는 데에 있다. 연꽃이 피면 가을의 전쟁도 시작될 것이다. 월계수 나무가 깃발이 펴질 것을 알고 있다. 삼군의 행동을 은밀히 전략적으로 배치하고 있는데 수많은 전쟁 후에 흉험한 분위기도 깨어졌다. 왜 붓을 버리고 군대에 들어갔나? 반드시 공을 세우고 돌아와야겠다.

[심전기(沈佺期)의 《새북(塞北)》에서]

거연성(居延城) 밖에서 적군의 수령을 잡았고 시든 화초는 들풀을 태우는 천지간의 들불과 연결되어 있다. 밤의 구름은 텅 비어 있는 사막에서 말을 몰아 앞으로 나아가게 한다. 가을의 평원에서 독수리를 훨씬 더 쉽게 잡게 된다. 아침에 강(羌)족의 장령을 모시고 차를 타고 밤에 적군과 싸우는 장군은 벌써 요하(辽河)를 건넜다. 하얀 과녁과 각궁의 구슬로 마차를 몰고 있다. 한족의 부대에서 반드시 곽표요(霍嫖姚)같은 장군이 나타날 것이다.

[왕유(王維)의 《출새》에서]

임금이 보내 준 장령은 변새로 떠날 거라고 들었다. 북쪽의 국토를 향하

33 고대 주장이 군대 장막을 치는 위치이다.
34 고대 중국 신화에서 신을 가리키는 말이다.

여 누란(楼兰)에서 돌아온 지 얼마 되지 않았다. 말들은 황금 갑옷을 입고 하얀 깃털로 신과 같은 장령을 소집한다. 별과 달은 하늘의 진법을 열어 놓고 산과 강물은 땅에서 진을 치고 있다. 밤의 바람은 꽃무늬 나팔을 불고 봄의 빛은 휘날리는 깃발을 비춘다. 이렇게 먼 곳까지 와야 된다는 것을 미리 알았더라면 차라리 일개 서생(书生)으로 살겠다.

[진자앙(陈子昂)의 《육명부와 같이 장군이 다시 출새하는 것을 배웅한다
(和陆明府赠将军重出塞)》에서]

건조하고 더운 날에 머나먼 변새를 향하여 출발하였다. 칼집 안에 있는 보도를 뽑아서 소리를 냈다. 오늘은 은혜를 갚는 날인 것을 알면서도 생명이 비천하다는 것이 느껴진다. 변새의 사람들은 자주 적군이 되고 변새의 바람은 가을이 왔다고 벌써 예고하였다. 평생 큰 뜻을 품고 살았는데 활 하나로 적군의 수령을 명중할 수 있다면 벼슬을 얻는 날도 오겠다.

[왕애(王涯)의 《새상곡(塞上曲)》에서]

갑옷을 끌고 군대에 따라서 나온 지 꽤 오래되었다. 바람과 구름도 군대의 진법을 간파할 수가 없다. 지금은 한신(韩信) 장군이 있기 때문에 곧 승리를 거둘 것이다. 연나라(燕国)에 기특한 장령들이 많기 때문에 낭족(狼族)의 수령도 쉽게 변경을 침범할 수가 없다. 병사들에게 먼 곳까지 왔는데 올해는 공을 세우는 좋은 해라고 전해 주고 싶다.

[왕애의 《종군사(从军词)》에서]

고요하고 어두운 숲에서 바람이 풀을 흔들고 있는 밤에 장군은 활을 힘껏 당겼다. 날이 밝아 어젯밤에 하얀 깃털이 꽂혀 있는 활을 찾다가 돌 사이에 빠졌다는 것을 알게 되었다. 달이 어둡고 기러기가 높이 날아다니고 있다. 선우(单于)는 밤에 도망을 쳤기 때문에 말을 타고 빨리 뒤쫓아야 되는데 커다란 눈이 칼과 활을 가득 덮었다.

[노륜(卢纶)의 《장복과 새하곡을 쏜다(和张仆射塞下曲)》에서]

거만한 적군이 남쪽을 향하여 막 출발할 때 먼지는 온 나라를 어둡게 만들었다. 밤에 감천궁(甘泉宮)35의 문을 열어 놓고 이 장군만 불러왔다. 그는 현명한 임금을 위하여 평생 충성을 다 하겠다고 맹세하고 전쟁터를 향하여 멀리 떠났다. 서리가 언 갑옷을 입고 자니 따뜻하지 않고 밤에 변새의 바람 소리가 들려온다. 변경에서는 눈이 일찍 내리고 황량한 곳에서 수없이 장막을 옮겼다. 추운 구름은 자주 큰 비를 보내고 가을 기운은 하늘과 연결되어 있다. 어느 집의 아들이 금색의 말안장에 타자마자 나팔을 불었을까? 공을 세우는 것을 좋아해서가 아니라 자기가 비장한 병사이기 때문이다.

[설기중(薛奇重)의 《새하곡(塞下曲)》에서]

벼슬과 책임 앞에서 장군이 얼마나 대단한 모습을 보여 줬는지 알 수 있다. 임금의 은혜는 멀리 있는 따뜻한 이불처럼 생각하면 거만한 적군을 수복하는 것도 어렵지 않다. 내 기재로 목숨으로 나라에 보답하는 것만 원하지 공을 세워서 벼슬을 얻는 일을 감히 탐내겠는가? 마침내 벼슬에서 물러나서 자기 수양을 향상시키려고 수도에서 나왔다.

[승관수(僧貫修)의 《입새(入塞)》에서]

한나라 군대의 깃발은 음산(陰山)을 가득 덮었는데 적군의 말 하나도 살아서 돌아가지 못하게 될 것이다. 평생 나라에 보답할 건데 옥문관(玉門关)에만 있을 필요가 없다.

[대숙륜(戴叔伦)의 《새상곡(塞上曲)》에서]

금색의 띠가 잇따라 전포(战袍)에 묶여 있고 앞의 말들은 벌써 커다란 눈을 헤쳐서 임조(临洮)까지 건넜다. 깃발을 말다가 밤에 선우(单于)의 장막을 빼앗고 적군을 찌르는 데 보도가 아직 모사랐다.

[마대(马戴)의 《출새》에서]

35 진나라의 궁전.

너풀너풀 내리는 겨울의 눈송이는 안문관(雁门关)의 문을 열었다. 평평한 모래언덕은 전쟁을 겪게 되고 나무와 풀까지 바람에 휩쓸렸다. 잡아온 적군이 몇 명인지를 세서 공을 세우는 것보다 누란(楼兰)을 무너뜨려서 나라에 보답하겠다.

[장중소(张仲素)의 《새하곡(塞下曲)》에서]

(6) 맺음말―당나라의 몰락과 몰락한 시인들

역사를 보면 중기부터 당나라는 몰락의 길을 향하여 걸어가고 있었다는 사실을 알 수 있다. 번진(藩镇)[36]이 발호하고 환관이 정치에 간섭하며 내우외환의 처지에 처했던 상황에서 당나라 말기 시인들은 어떻게 두소릉의 비전문학으로 내전을 극히 반대할지, 당나라 초기의 전성기 때의 시인들이 붓을 버리고 종군하는 큰 뜻을 어떻게 계승하여 민족시를 발전시킬지 등에 기대를 많이 했지만 결과는 실망적이었다. 당나라 말기의 시단에는 퇴폐, 타락, 구제할 수 없는 무기력 등이 가득하였다. 시인들은 여자의 품에 빠져서 무료한 비애를 신음하였다. 예를 들어서 아래의 시들이 있다.

이상은(李商隐)의 시:
서한을 받을까 봐 걱정하고 있다. 전쟁은 황제를 보호하기 위한 것뿐이다. 괜히 장군에게 붓을 휘둘러 빨리 편지를 쓰라고 시켰다. 결국 항복한 왕이 빨리 뛰어 차를 탄 것을 보게 된다. 관악기가 있어서 참 좋다. 나라의 명령만 없었으면 관우와 장비는 어떻게 되었을까? 출세하여 고향에 돌아갈 때 절을 지나가면 《양부음(梁父吟)》[37]의 쓸쓸함을 느낄 것이다.

[《주필역(筹笔驿)》에서]

36 당나라 중기에 변경과 중요 지역에서 그 지방의 군정을 관장하던 절도사 또는 그 군진(军镇).
37 제갈량(诸葛亮)이 남양 융중(南阳隆中)에 은거할 때 부르던 노래 이름. 제(齐)의 태산(太山) 기슭에 있는 양보산(梁甫山) 지방을 노래했는데, 어진 사람이 세상에서 박해받음을 탄식하고 제의 안평중(晏平仲)이 모략으로 세 선비를 죽인 이도살삼사(二桃殺三士) 고사를 언급했음.

미인의 웃음 뒤에 몇 만 명의 적군이 숨어 있는지 어떻게 알 수가 있겠는가? 가장 멋진 것은 군복을 입은 사람들이다. 진양(晉阳)은 벌써 함락되었는데 뒤를 돌아보지 말고 임금에게 실패한 병사를 다시 한번 잡아죽이라고 할 것이다.

[《북제(北齐)》에서]

하채성(下蔡城)이 위험하다는 소식을 듣고 수정으로 만든 여의(如意)[38], 옥으로 만든 팔찌를 생각하고 겁내지 마라. 앵두 같은 입술에 하얀 눈을 물고 있는 것 같고 슬피 들려 온 소리는 양관(阳关)을 노래하는 것이다.

[《기녀들에게(赠歌妓)》에서]

높은 구름과 진나라의 나무가 떠난 지 꽤 오래됐는데 멀리 떨어져 있기 때문에 서한으로 소식을 전할 수밖에 없다. 예전에 양원(梁园)[39]의 손님이 어디 갔냐고 물어보지 않았으면 좋겠다. 무릉(茂陵)[40]의 가랑비처럼 마음이 아프기 때문이다.

[《기영호중랑(寄令狐中郞)》에서]

온정균(温庭筠)의 시:

군마는 구름 속의 독수리와 같이 사라졌고 버드나무 옆의 병영은 한나라 궁전의 봄 경치를 누르고 있다. 맑은 날에 사기가 관우(关右)[41] 주변을 둘러싸고 있고 한밤에 요사스러운 별은 위빈(渭滨) 지역을 비추고 있다. 나라에 보답하려는 유능한 인재들이 많지만 중용되지 못하고 중원 지역에서 부귀영화를 얻었지만 마음대로 못 하고 있다. 상아로 만든 침대, 보석 휘장 등은 많지만 허락을 받기 전까지 마음대로 사용하지 못하고 허락이 떨어질

38 옥·대나무·뼈 등으로 만든, 상서로움을 상징한다.
39 불산(佛山) 양씨(梁氏)의 규모가 큰 주택이다.
40 한무제(汉武帝) 유철(刘彻)의 능이고 서한 때 오대 능 중의 하나로 규모가 가장 컸다.
41 지명을 관서(关西)라고도 부르고 한나라, 당나라 때 함곡관(函谷关)이나 통관(潼关) 서쪽의 지역을 가리켰다.

때가 되면 벌써 나이가 많은 신하가 되어 버렸다.

<div align="right">[《오장원을 지나가면서(经五丈原)》에서]</div>

10년 동안 전쟁터에 흩어져서 싸웠는데 모든 일은 금수(锦水)를 따라서 흘러갔다. 커다란 포부를 통하여 한나라에 대한 충성을 보여 줬고 공을 세우면 아직도 오구(吳鉤)[42]를 가질 수가 있다. 독수리 옆에서 검을 식별하고 구름은 춥고 어둡고 말 위에서 호가 소리가 들려오고 변새 밖의 풀까지 고민하고 있다. 오늘 당신을 만나 보니 더욱 쓸쓸하다. 관영(灌婴)과 한신(韩信)은 모두 공을 세워서 벼슬을 얻었는데 우리만 그러지 못했기 때문이다.

<div align="right">[《촉나라 병사들에게(赠蜀将)》에서]</div>

세상을 살면서 만남보다 이별을 훨씬 많이 겪게 되고 가을바람은 나뭇잎을 동정호(洞庭湖) 위까지 불어갔다. 술에 취해 회음시(淮阴市)를 떠나서 달이 높은 누각을 비추는 것을 보고 높은 소리로 노래를 하나 불렀다.

<div align="right">[《소년에게(赠少年)》에서]</div>

우물 안에서 불을 붙이면 양초를 깊은 곳에 놔 두고 그 빛으로 바둑을 두지 말고 당신과 같이 길을 걸을 때 써야 한다. 작은 주사위 안에 홍두(红豆)[43]를 하나 넣으면 뼈에 사무친 그리움을 당신은 알 수가 있겠는가?

<div align="right">[《신첨성양류지사(新添声杨柳枝辞)》에서]</div>

높이와 명암이 서로 다른 한 가닥 붉은색은 끊임없는 횃불처럼 이슬이 가득한 숲을 둘러싸고 있다. 안일에서 게으름으로 변해 버려서 봄바람을 따라가기가 쉽지 않다.

<div align="right">[《밤에 모란을 구경한다(夜看牡丹)》에서]</div>

42 '구〈钩(gōu)〉'는 구부러진 모양의 칼로, 병기의 일종임. 춘추(春秋) 시대 오(吳)나라 사람이
 잘 만들었으므로 '오구(吳鉤)'라 칭함.
43 홍두(红豆)의 씨. 중국 고대 문학 작품에서 남녀 간의 그리움을 나타내는 데 주로 쓰였음.

두목(杜牧)의 시:

술을 데리고 세상을 살게 되고 초나라(楚国) 기생들의 잘록한 허리선과 슬픈 노래는 손바닥에서 메아리치고 있다. 10년 동안 양주(扬州)에서 꿈을 하나 꾼 거 같고 기생집을 드나들며 무정한 사람이란 명성만 얻었다.

[《견회(遺怀)》에서]

적벽(赤壁)의 모래 속에 아직 완전히 녹슬지 않은 부러진 미늘창[44]을 발견하였다. 나는 미늘창을 깨끗이 씻고 나서 삼국 시대의 유적을 보게 되었다. 만약에 그때 동풍이 주유(周瑜)를 도와주지 않았더라면 강동의 두 여자[45]는 모두 동작누각 안에 갇혀 있는 조조의 첩이 됐을 것이다.

[《적벽》에서]

푸른색과 빨간색의 털은 물결의 빛에 흔들리고 있고 물새처럼 정이 많은 동물은 드물다. 잠시 섬에서 헤어져서 계속 뒤를 돌아보고 추운 못을 지나 갔는데도 나란히 날고 있다. 비췬 얇은 안개는 궁전의 주홍색 기와를 제대로 보여주고 북같이 빠른 미인의 직기를 쫓아가다가 올라탔다. 연(莲)을 따는 여자들은 부러운 눈빛으로 중간에 흐르는 물을 가리키면서 웃고 있다.

[《최각과 인간 원앙 간의 어떤 것(崔珏和人鸳鸯之什)》에서]

강 위에 비가 분분하고 강변의 풀이 가지런히 자라고 있고 육조의 옛일은 마치 꿈과 같고 지저귀는 새만 남아 있다. 그 중에서 가장 내정한 것은 성안에 있는 버드나무이다. 무성한 버드나무는 여전히 안개처럼 기나긴 둑을 둘러싸고 있기 때문이다.

[《위장의 금릉도(韦庄金陵图)》에서]

44 옛날, 병기의 하나로 끝이 두세 가닥으로 갈라져 있는 창.
45 동한 때 교공(乔公)에게 딸이 두 명 있었는데 하나는 대교(大乔)라고 하고 손책(孙策)에게 시집갔고 다른 하나는 소교(小乔)라고 하고 주유에게 시집갔다.

위의 예를 통해 당나라 말기의 시인들은 수사, 글자의 선택 등에 신경을 많이 썼다는 것을 알 수 있다. 특히 부드러우면서도 기복이 있는 음률은 탄복할 수밖에 없다. 그러나 나라의 생사존망이 걸려 있고 백성들이 의지할 곳을 잃고 떠돌아다니는 상황에서 시인들이 "10년 동안 양주(揚州)에서 꿈을 하나 꾼 거 같고 기생집을 드나들고 무정한 사람이란 명성만 얻었다", "작은 주사위 안에 홍두(紅豆)를 하나 넣으면 뼈에 사무친 그리움을 당신은 알 수가 있겠는가?" 등의 시를 쓰면서 자기만의 쾌락을 생각하고 백성들의 고통을 무시하였기 때문에 시인으로서 자격을 잃은 행동이라고 생각한다. 당나라 초기, 중기 시인들은 "우리는 또한 의기에서 감동을 받아야 되지 않겠는가? 누가 공명과 관록에 관심을 가지겠는가?(위정, 魏徵)" "사나이는 나라를 위하여 목숨을 걸겠다고 맹세했는데 불평 같은 것이 어디 있겠는가?(두보, 杜甫)", "잡아온 적군이 몇 명인지를 세서 공을 세우는 것보다 누란(樓蘭)을 무너뜨려서 나라에 보답하겠다(장중소, 張仲素)" 등의 시를 쓰면서 나라를 위하여 희생하는 열사의 정신을 표현하였다. 하지만 당나라 말기 시인들은 "오늘 당신을 만나 보니 더욱 쓸쓸하다. 관영(灌嬰)과 한신(韓信)은 모두 공을 세워서 벼슬을 얻었는데 우리만 그러지 못했기 때문이다"라는 시를 썼다. 나라나 민족을 잊어버리고도 자기 벼슬만을 생각하는 그들의 모습은 정말 한심스럽다. 똑같이 옛일을 그리워하는 내용인데도 두보는 "제갈량(諸葛亮)이 전쟁에 나가서 승리를 거두기 전에 먼저 세상을 떠난 것을 생각할 때마다 영웅들의 눈물은 수건을 적셨다"라는 시로 장군들의 기개를 표현하였지만 당나라 말기 시인들은 "관악기가 있어서 참 좋다. 나라의 명령만 없었으면 관우와 장비는 어떻게 됐을까?", "나라에 보답하려는 유능한 인재들이 많지만 중용되지 못하고 중원 지역에서 부귀영화를 얻었지만 마음대로 못 하고 있다" 등의 시를 쓰면서 소극적이고 비관적 의식을 표현하였다. 이를 통하여 당나라 말기 시인들은 남녀 간의 끈끈한 사랑, 원앙이나 나비 등에 관심을 가졌고 나라나 민족, 백성의 고통 등에 무관심하였다는 것을 알 수 있다. 그들이 심심할 때 "안일에서 게으름으

로 변해 버려서 봄바람을 따라가기가 쉽지 않다", "예전에 양원(梁园)의 손님이 어디 갔냐고 물어보지 않았으면 좋겠다. 무릉(茂陵)의 가랑비처럼 마음이 아프기 때문이다"라는 시를 쓰면서 신음했을 뿐이었다. 퇴폐하고 몰락한 당나라 말기의 시인들을 생각하면 마음이 아프다.

원문은 1935년 《건국월간(建国月刊)》 제12권 6기에 게재되었다.

중국과 서양 화법(画法)에 나타난 공간 의식

중국과 서양 화법은 뚜렷한 차이가 있는데 이는 화폭 속 공간의 표현이다. 청나라 추일계(鄒一桂) 화가의 서양 화법에 대한 평을 읽어 보면 중국 그림은 서양 그림 속 공간 표현에 대하여 불만족스러워하는 태도를 지닌 전통의 입장을 알 수 있다.

추일계 선생은 "서양 사람은 구륵법에 능숙하기 때문에 음양원근을 그릴 때 한 치의 오차도 없다. 그리고 인물, 집, 나무 등은 모두 그림자가 있다. 사용하는 색채와 펜도 중국과 전혀 다르다. 화폭에서 그림자를 배치할 때 삼각자로 재서 넓은 것으로부터 점점 좁아지는 방법을 사용한다. 궁전을 벽에 그리면 사람들은 그 안으로 들어갈 정도로 진짜와 같다. 이는 학자들에게 참고의 가치가 조금 있고 무언가를 깨닫게 할 수도 있다. 그러나 그림의 기교가 전혀 없어서 공예라고 할 수 있지만 장인의 수준은 아니기 때문에 예술품처럼 감상할 가치는 없다"라고 하였다.

추일계 선생이 서양 그림에는 기교가 전혀 없어서 공예라고 할 수 있지만 장인의 수준은 아니라고 한 것은 물론 하나의 선입견이다. 왜냐하면 서양 그림도 필법과 경지를 중요시하기 때문이다. 그러나 추일계 선생은 중국과 서양 화법의 중요한 차이와 서양 투시법의 3가지 화법을 지적하였다.

(1) 기하학의 투시법. 이는 화가가 화폭과 직각을 이루는 선들을 한 시점으로 모으고 화폭과 직각 이외의 다른 각을 이루는 선들을 다른 한 초점으로 모아서 사물의 앞과 뒤가 서로 엇갈리고 덮어씌우게 하며 거리에 따라서 선들을 줄여서 원근의 차이를 돋보이게 하는 것이다. 추일계 선생은 "서양 사

람은 구륵법에 능숙하기 때문에 음양원근을 그릴 때 한 치의 오차도 없다"라고 한 말은 바로 이에 대한 서술이다. 하지만 실제로 우리 시각의 공간이 기하학의 투시법에 완전히 부합하는 것은 아니다. 게다가 예술은 과학의 구속을 받지 않는다.

(2) 빛과 그림자의 투시법. 사물은 빛을 받으면 명암음양으로 나타나고 풍만하고 빛나는 몸뚱이로 입체적인 공간을 돋보이게 한다. 거리의 원근은 명암의 순서에 따라서 드러난다. 하지만 우리가 주관적으로 느낄 수 있는 명암은 객관적이고 물리적인 명암과는 많이 다르다.

(3) 공기의 투시법. 사람과 사물 간에는 완전히 비어 있는 것이 아니다. 그 중간에 있는 공기 속에 물과 먼지가 있다. 산천은 공기의 짙음과 옅음에 따라서 음양과 색채도 변화하고 그것으로 거리의 원근을 드러낸다. 서양 근대의 풍경화에서 공기의 투시법은 많이 사용되었다. 영국 유명한 화가인 터너는 그 중의 대표적이다. 하지만 이 공기의 투시법에 대하여 추일계 선생은 언급하지 않았다.

추일계 선생이 서양 그림에서 기교가 전혀 없어서 공예라고 할 수 있지만 장인의 수준은 아니라고 한 것은 하나의 선입견이라고 앞에서 언급하였다. 그러나 서양 그림은 빛과 색의 선염(渲染)을 중요시하고 필법은 항상 이미지에 대한 사실적인 묘사에 숨어 있다. 이와 반대로 중국 그림에서 '필법'은 주체이다. 중국 그림에서 공간의 표현을 잘 파악하기 위하여 추일계 선생이 제기한 필법 문제부터 검토하는 것이 좋을 것이다.

칸트의 철학에 따르면 원래 인간의 공간 의식은 만물을 나열하고 하늘과 땅을 정돈하기 위한 직관적이고 선험적인 형식이었다. 그러나 우리 마음의 공간 의식은 감각적인 경험을 매체로 삼아서 형성되었다. 우리는 시각, 촉각, 움직이는 감각, 몸의 감각 등을 통하여 공간 의식을 얻을 수 있다. 서양 그림처럼 시각의 예술은 빛과 그림자로 명암이 반짝이고 모호하며 심원한 공간을 조성하고(렘브란트의 그림이 대표적인 예이다.), 조각 예술은 풍만하고 입체적이며

손으로 쓰다듬을 수 있는 튼튼한 공간 의식을 조성한다.(중국 삼국 시대의 청동기, 그리스 조각 그리고 서양 고전주의 회화가 대표적인 예이다.) 조각의 내부에서 수직선과 가로선으로 조합되어 멈출 수도 들어갈 수도 있는 공간이 만들어져서 기하학 투시법의 느낌을 준 것처럼 건축 예술은 겉에서 봐도 입체적이다. 독일 학자 맥스 슈나이더는 음악을 감상하면서 공간 그리고 멀리 있는 겹겹의 경치도 느꼈다. 이에 대하여 괴테는 "건축은 얼어붙은 음악이다"라고 하였다. 이로부터 시간 예술로서의 음악과 공간 예술로서의 건축 간에 서로 통하는 점이 있다는 사실을 알 수 있다. 물론 무용 예술도 빙빙 돌고 변화하는 동작에서 항상 변화하고 흐르는 공간 형식을 조성한다.

각종의 예술은 모두 공간 의식을 조성할 뿐만 아니라 서로 바꾸면서 그들의 공간을 표현하기도 한다. 서양 그림은 그리스와 고전주의 화풍에서 주로 조각과 건축의 공간 의식을 표현하였다. 르네상스 이후 인상주의까지 발전하면서 화풍의 그림은 성행하고 공간 의식도 빛과 그림의 명암 속에 표현된다.

그렇다면 중국 그림의 공간 의식은 어떻게 표현되었는가? 이에 대해 중국 특유의 예술 수법으로 공간을 표현하였다고 말하고 싶다.

중국 그림 속의 공간은 빛과 그림자로 돋보이게 하는 것도,(중국 수묵화는 빛과 그림자의 표현이 아니라 추상적인 붓과 먹의 표현이다.) 입체적인 조각과 건축의 기하학적 투시법을 통하여 표현되는 것도 아니라 음악과 무용에서 표현된 공간 의식과 비슷하다. 정확히 말하자면 이는 '서예의 공간적인 창조'이다. 중국의 서예는 음악이나 무용처럼 리듬의 예술이다. 이는 선의 미로 감정과 인격을 표현하는 것이다. 서양의 알파벳처럼 이는 실물을 묘사하는 것이 아니지만 완전히 추상적인 것도 아니고 그 속에 실물과 생명의 자태도 숨어 있다. 중국의 음악이 쇠퇴하면서 서예는 이를 대신하여 가장 높은 경지와 정조를 표현하는 민족의 예술이 되었다. 하(夏)·상(商)·주(周) 이후 거의 각 시대마다 자신만의 '서체(书体)'로 그 시대의 생명 정조와 문화 정신을 표현하였다. 건축 스타일의 변천으로 서양 예술사의 각 시기를 나누는 것처럼 중국 예술사는 또

한 중국 서예 스타일의 변천으로 각 시기를 나눌 수 있다.

서양 그림이 조각과 건축을 기초로 삼는 것처럼 중국 그림은 서예를 기초로 삼는다. 따라서 서예의 공간 표현력을 연구하면 중국 그림의 공간 의식을 이해하는 데 도움이 될 것이다.

그림의 성패는 붓의 사용법에 달려 있다. 아래와 같이 3가지의 금기가 있는데 판(板), 각(刻) 그리고 결(结)이다. '판'이란 "약한 손목의 힘과 어리석은 필법 그리고 취사(取舍) 선택의 실패 때문에 사물은 부드럽고 풍만한 모습보다는 평평하고 납작한 모습으로 나타난다는 것이다"["腕弱笔痴, 全亏取与, 状物平扁, 不能圆混", 곽야허(郭若虚)의 《도화견문지(圖畫見聞誌)》를 참고] 이와 반대면 사물은 평평하지도 납작하지도 않고 부드럽고 풍만한 입체적인 느낌을 준다. 알파벳으로 구성된 서양 글자와 달리 중국 글자는 글자마다 고정적인 공간을 차지할 뿐만 아니라 글자를 쓸 때 필획(횡, 종, 점 등)을 사용하여 힘줄, 뼈와 살로 구성된 '생명의 한 단위'를 조성하면서 "아래위로 마주하고 있고 좌우가 비슷하며 4개의 모퉁이가 서로 인사하고 크기가 적당하고 길이와 폭이 상황에 따라서 변화하고 아치형 다리처럼 중간의 공간을 둘러싸서 사방에서 점을 치거나 그려서 '공간의 한 단위'[《법서고(法书考)》를 참고]"도 조성한다.

이처럼 중국 글자는 정확한 필법으로 잘 쓰면 생명이 있고 공간적이며 입체적인 예술품으로 성공적으로 만들 수 있다. 만약에 글자와 글자 사이, 행과 행 사이가 "나무의 가지처럼 서로 부축하면서도 양보하고, 흐르는 물처럼 물결이 서로 뒤섞이면서도 앞뒤의 차례를 잘 지키는 것과 같이 서로 내려다보고 올려다보고 음양이 기복을 이룬다."면 이 한 폭의 글자는 생명의 흐름, 무용 하나, 음악 한 곡이 될 것이다. 당나라의 장욱(张旭, 중국 당나라 현종 때의 서가. 자는 백고, 소수 오현 사람. 혁신과 서법의 선구자. 초서에 뛰어나 초성이라 이름. 왕희지의 권위를 인정하지 않아, 고인은 그의 초서를 광초라 했음. 팔법을 안진경과 이백에게 전함. 음중팔선의 하나) 이 공손 아주머니가 검무를 추는 것을 보고 초서를 깨닫게 되었고, 오도자(吴道子)가 비 장군이 칼을 휘두르는 것을 보고 화법에 대하여 더 깊이 알게 되었던

것처럼 중국 서예와 그림은 모두 무용과 통한다. 그 속의 공간적인 느낌은 무용이나 음악으로 인한 힘 있는 선의 율동의 공간적인 느낌과 비슷하다. 서예의 기세, 구조, 그리고 필력이 종이 뒷면에까지 배어든다고 한 것은 모두 서예의 공간적인 예술의 경지를 표현하는 것이다. 생동감이 넘치는 예술품은 반드시 공간적인 느낌을 표현하는 법이다. 왜냐하면 모든 움직임에는 공간이란 조건이 반드시 필요하고 이로써 구조를 만들기 때문이다. 대나무의 그림자나 난초의 잎을 그릴 때 생동감을 제대로 살릴 수만 있다면 배경을 그리지 않아도 하나의 공간을 우리 앞에서 재현하게 되고 바람, 빛과 그림자가 주위를 둘러싸는 것처럼 느껴질 것이다. 중국의 무대극이 또한 이렇다. 무대 배경을 설치하지 않고 동작만으로도 배경을 암시할 수 있다.[전에 팔대산인(八大山人)이 물고기를 그리는 것을 봤는데 하얀 종이의 중심에 간결한 필치로 생동감이 넘치는 물고기만 그렸는데도 갑자기 온 종이가 강이나 호수로 가득 차고 무궁무진한 물결이 펴진 것처럼 느껴졌다.]

서양 사람이 정물(靜物)을 그릴 때 반드시 고정적인 위치에 서서 투시법으로 그려야 된다는 것과 달리, 중국 사람은 난이나 대나무를 그릴 때 하늘에 떠 있는 것처럼 사면팔방에서 바람을 타고 빛을 비추는 우아하고 매혹적인 자태를 채택한다. 그리고 모든 배경 심지어 색채까지 버려서 달 밑의 창문에 비친 그림자를 마음속에 담아 두고 모든 준비를 마치면 선의 종횡과 서예의 필법으로 생명이 있는 운치를 표현한다.

이런 상황에서 "붓을 대면 울퉁불퉁한 느낌이 생겨야 된다." 물론 여기서 투시법은 쓸모가 없어진다. 훌륭한 서예가 영의 공간을 표현하는 것과 같이 그림 속 경지는 또한 하나의 '영의 공간'을 표현한다.

중국 사람은 서예로 자연 경치를 표현하기도 한다. 이사(李斯)는 서예에 대하여 "발을 주면 물고기에게 물을 주는 것과 같고 붓을 휘두르면 경산[景山, 북경(北京) 자금성(紫禁城) 북쪽의 언덕] 뒤에서 구름을 일으키는 것과 같다"라고 하였다. 종요(鍾繇)는 서예에 대하여 붓과 먹으로 종이에다가 필적을 남겨서 사물을 그리게 되는데 이 필적에서 만물의 미를 표현할 수 있는 건 인간밖에 없다……

만물을 보기만 하면 비슷하게 표현할 수 있다. 점 하나만으로도 산을 넘어뜨리거나 비를 쏟아지게 하고 실처럼 가늘고 구름이나 안개처럼 가볍다는 경지를 표현할 수 있다. 갈 때는 현능한 사나이가 구름 속에서 떠돌고 올 때는 떠도는 여자가 화원에 들어가는 것과 같다"라고 하였다.

서예 속 경지는 그림 속 경지, 그리고 음악 속 경지와도 서로 통한다. 이는 뇌간부(雷簡夫)가 한 아래의 말을 통하여 알 수 있다. 성희명(盛熙明)은《법서고(法书考)》에서 뇌간부의 말을 인용하였다. "밤에 누워 있는데 갑자기 밀물이 들어오는 소리를 듣고 용솟음치는 파도를 상상하게 되고 그들은 서로 들어 올리고 털어내면서 높은 데에서 밑으로 쫓고 쫓기는 듯이 흘러간다. 이 광경을 표현할 수 있는 것이 없어서 책을 쓰게 된다. 따라서 마음속의 감정은 모두 붓으로 표현하게 된다"라는 것이다. 이처럼 책을 쓴다는 것은 경치뿐만 아니라 감정 그리고 음악도 표현하는 것이기도 하다. 왜냐하면 책이나 그림 속에서 영의 경지를 표현하기 때문이다.

운남전(恽南田)은 그림에 대하여 "그림의 경지를 자세히 보면 풀 하나, 나무 하나, 언덕 하나 그리고 골짜기 하나는 모두 순결한 영에서 나온 것이지 세상에 존재하지 않는다. 사물들은 하늘과 땅 사이에 존재하지만 그들이 지고 피는 것은 계절과 상관없다"라고 평하였다. 이는 영원한 영의 공간이자 중국 그림 속의 경지인데 이 공간을 조성하는 것이 바로 서예이다.

위에서 우리는 꽃, 풀, 대나무, 돌 등 작은 사물을 가지고 예를 들었다. 지금부터는 산수화의 공간 구조를 보도록 하겠다. 이런 면에서 중국 그림은 또한 자신만의 특징을 지닌다. 여기에서도 서양의 그림(본문에서 언급한 서양 그림은 그리스와 14세기 이후 전통적인 그림을 가리킨다. 후기의 인상파, 표현주의와 입체주의 등은 포함되지 않는다.)과 비교하면서 검토하겠다.

서양의 그림은 그리스로부터 기원하였다. 그리스 사람은 기하학과 과학을 발명하면서 자연 현실, 그리고 우주 만물 수리의 조화를 중요시하는 세계관을 세웠다. 따라서 그들은 단정하고 균형 있는 건축, 실물과 같이 생동감이 있으면

서도 고귀하고 우아하며 화려한 조각을 신의 상징으로 창조하여 신에게 제사를 지냈다. 따라서 그리스 그림 속의 경지의 표현은 건축적인 공간과 조각의 형체를 화면으로 옮기는 것이고 인체는 풍만해야 되며 그 배경은 거의 건축이었다. (부분적으로 남아 있는 그리스 벽화와 무덤 속의 인물의 모습을 참고) 중세 시대를 거쳐서 르네상스 시대까지 와서 저절로 예술과 과학의 일치를 원하게 되었다. 따라서 합리적인 공간 표현과 인체 풍격의 사실적인 표현을 이루기 위하여 화가들은 최선을 다하여 투시법과 해부학을 연구하였다. 르네상스 시대의 화가들은 비록 자연을 사랑하고 색채에 도취되었지만 결국 자연과 하나가 될 수가 없어서 대립적이고 반항적인 시선으로 세계를 바라보게 되었다. 그때의 예술은 자연을 묘사할 뿐만 아니라 조화로운 수리의 기준을 만족시키기 위하여 자연을 수정하기도 하였다. 14, 15세기 무렵 지오토, 보티첼리, 기를란다요, 페루지노, 그리고 위대한 라파엘 산치오 등 이탈리아 화가들은 정면 대립의 관점을 고수하였다. 화폭에서 투시하는 시점과 시선을 모두 화폭의 한가운데에 모았다. 화면의 단정, 대칭과 균형은 그들 그림의 특징이었다. 물론 이런 정면 대립의 태도에 나와 사물 간의 긴장감, 분열, 서로 잊을 수 없고 하나가 된다는 것도 암시되어 있지만 과학적이고 이성의 태도와 가까울 뿐이다. 이런데도 불구하고 정면 대립의 태도를 통하여 그리스 스타일의 숙연, 풍부한 생명력 그리고 균형을 잘 지켜 왔다. 투시법의 원리와 기술은 14, 15세기에 탐색을 시작하여 완성하였다. 그러나 당시 북유럽 화가(알브레히트 뒤러 등)는 사랑으로 사시(斜視)의 투시법을 구축하려고 하였는데 시점을 중심축의 상하 좌우 쪽으로, 심지어 화면 밖으로 옮겨서 감상자의 시점을 파악할 수 없는 허공으로, 방황하고 추구하는 마음을 무궁무진한 데까지 이끌었다. 17, 18세기에 들어가서 바로크 양식의 예술은 환상적인 곳에서 감정을 자유자재로 휘두르고 화려하고 매혹적이며 신기한 것을 뽐내고 수식을 늘어놓아서 방황하고 쓸쓸하며 고민스럽고 실망스러운 허전을 표현하였다. 시선을 화면에서 내달리면서 공간의 깊이와 무한(렘브란트 판 레인의 유화처럼)을 추구하려고 하였다.

이처럼 서양 투시법으로 평면에서 진짜와 같은 공간 구조를 환상적으로 표현하여(거울에 비치는 영상이나 물속의 달처럼) 환상적일수록 진짜처럼 느껴지고 진짜일수록 환상적이게 된다. 진짜와 같은 가상은 항상 우리에게 공포스럽고 환상적인 느낌을 준다. 게다가 서양 유화의 찬란하고 화려한 색채는 사실주의 서양 예술에서 출발하여 결국 해학적이고 기이한 유미주의로 마무리된다.(귀스타브 모로의 경우처럼) 그리고 근대의 인상주의, 표현주의 그리고 입체주의, 미래파 등은 기이하고 다채로우며 불가사의하기 때문에 뒤쫓을 수가 없다. 그러나 방황하고 추구하는 자체는 그들의 핵심이고 그들은 '고민의 상징'이다.

지금부터 다시 중국 그림에 표현된 공간 의식을 보도록 하겠다.

중국 산수화의 창시자는 육조(六朝) 시대 송(남조)나라의 화가 종병(宗炳)과 왕미(王微)까지 거슬러 올라갈 수 있다. 이 둘은 동시에 중국 산수화 이론의 건설자이기도 하다. 특히 투시법에 대한 탐색과 중국 공간 의식의 특징에 대한 인식 속에서 천고의 비밀을 내포하였다. 이 두 명의 중국 산수화 창시자는 중국 산수화가 세계 미술계에서 특별한 길을 걸어야 된다는 것을 결정하였다.

서양 투시법이 생기기 전 1,000년쯤에 종병은 벌써 투시법의 비밀을 캐냈다. 알다시피 투시법이란 눈앞의 입체적이고 먼 사물과 가까운 사물을 평면으로 삼아서 화면 속으로 옮기는 것이다. 간단하면서도 실용적인 하나의 기교를 소개하겠다. 즉 하나의 큰 유리판을 세우고 우리는 유리판을 통하여 먼 사물을 '투시'하면 유리판에 비치는 각종 사물이 우리 눈앞에 나타난다. 그러면 그림의 상태를 정한다. 왜냐하면 거리의 차이에 따라서 큰 것은 작아지고 작은 것은 커지고 네모난 것은 납작해질 수 있기 때문이다. 또한 위아래 위치의 변화에 따라서 높은 것은 낮아지고 낮은 것은 높아지기도 한다. 한 마디로 화면 속의 사물은 실제와 다르다는 것이다. 이는 화면에서 공간적인 경지를 표현할 때 반드시 필요한 복선이다.

종병은 《화산수서(画山水序)》에서 "투명한 한 장의 생명주로 비추면 산이나 숫을 대문의 모습을 사방 한 치의 작은 공간으로 끌어서 몇 치밖에 안 되는

먹으로 세로로는 천 길의 높이를, 가로로는 수백 리의 거리를 표현할 수 있다"라고 하였다. 또한 "사물이 멀면 멀수록 작아 보인다"라고도 하였다. "투명한 한 장의 생명주로 비춘다"는 것은 유리로 투시하는 방법과 똑같은 원리가 아닌가? 서양보다 대략 천 년 정도 일찍이 종병은 한 마디로 투시법을 밝혀냈지만 중국 산수화에서는 끝까지 이를 사용하지 않았을 뿐만 아니라 피하고 반대하며 철회하고자 하였다. 심괄(沈括)은 이성(李成)이 올려다보면서 비첨(飛檐)을 그리는 것을 비판하고 큰 시점으로 작은 사물을 내려다봐야 된다고 주장하였다. 또한 아래로부터 위를 올려다보면 한 겹의 산만 보이지 겹겹의 산은 보이지 않는다고 하고 고정된 시점으로 보는 투시법에 대하여 근본적으로 반대의 뜻을 밝혔다. 그리고 중국 화폭에서 탁자의 윗면, 계단 그리고 바닥에 까는 매트는 항상 위가 넓고 아래가 좁은 이미지로 나타났는데 이는 근본적으로 투시법을 피하고 철회하고자 하였다는 것은 아닌가? 이처럼 이상한 일에 대하여 종병과 왕미(王微)의 화론에서 충분한 설명을 찾을 수 있다. 왕미는 《서화(叙画)》에서 "옛 사람은 그림을 그릴 때 지도를 그리는 것처럼 널빤지로 성벽 내외를, 읍과 토산을 구분하지도 않고 강을 따로 표시하지도 않았다. 겉모습을 그릴 때는 조화를 중요시하고 영과 변화를 추구하는 것은 마음이다. 영은 보이지 않기 때문에 변하지 않고 눈은 보는 한계가 있기 때문에 모든 것을 보지 못한다. 따라서 붓 하나로 우주의 몸을 흉내 내고 그 몸의 모습을 판단하고 눈에 보이는 작은 빛을 재 본다"라고 하였다. 위의 말을 통하여 왕미가 사실적이거나 실용적인 그림을 반대한다는 것을 알 수 있다. 그림이란 움직이지 않는 모습으로 영적이고 움직이는 마음을 표현하는 것이다. 이는 실제 경치를 보고 그의 일부를 그리는 것이 아니고 붓 하나로 우주의 몸을 흉내 내는 것이다. 무한한 공간과 이 공간을 꽉 채우는 생명이야말로 그림의 진정한 대상이자 경지이다. 따라서 "눈은 보는 데 한계가 있기 때문에 모든 것을 보지 못한다"라는 좁은 시야와 실제 경치로부터 벗어나 "투명한 한 장의 생명주로 비춘다"의 투시법을 포기할 수밖에 없다.

《회남자(淮南子)》 중의 〈천문훈(天文训)〉 첫 단락에 "도는 하늘로부터 생기고 하늘은 또한 우주를 탄생시키며 우주는 기(气)를 탄생시킨다"라는 말이 있다. 이처럼 우주라는 공간과 생명을 합일시키는 생생한 기(气)야말로 중국 회화의 대상이다. 그러나 중국 사람이 공간과 생명에 대해 취하는 태도는 정면으로 맞서는 것도 긴장되는 대립도 아니라 우주 속에 뛰어들어 사물과 같이 변하는 것이다. 중국 시에서 자주 사용된 반환(盘桓), 주선(周旋), 배회(徘徊), 유연(流连) 등의 단어들, 그리고 《주역》 등 철학책에 많이 나타난 왕복(往复), 내회(来回), 주이복시(周而复始), 무왕불복(无往不复) 등의 단어들을 통하여 중국 사람의 공간 의식을 알 수 있다. 이에 대하여 종병은 《화산수서(画山水序)》에서 "몸은 빙빙 돌고 있고 눈은 준비하고 형체로 형체를 표현하고 색으로 색을 표현한다"라고 하였다. 이처럼 중국 산수화는 몸이 빙빙 돌고 있고 눈이 준비하는 겹겹의 산과 물을 표현하는 것이고 몇 치밖에 안 되는 화폭에서 천리의 경치를 표현하며 게다가 먼 절의 종소리가 하늘에 메아리치는 것과 같이 이 겹겹의 경치 속에서 영이 널리 줄지어 있다. 종병은 또한 "거문고를 연주하고 춤을 추어 모든 산을 울리고자 한다"라고 하였다. 서양 그림이 조각과 건축과 서로 통하는 것처럼 중국 그림은 음악과 서로 통한다.

서양 그림은 입방체와 가까운 틀에서 원추형의 투시 공간을 환상적으로 표현하여 가까운 데로부터 먼 데를 향하여 눈으로 다 보지 못하는 머나먼 하늘까지 겹겹이 밀어내면서 사람의 마음을 사로잡고 환상 속에서 실컷 감정을 내달린다. 파우스트의 무궁무진한 추구는 이와 똑같은 것이 아닌가?

반면에 중국 그림은 수직한 입방체에서 사람으로 하여금 먼저 먼 산을 올려다보게끔 하고 그리고 나서는 먼 데로부터 가까운 데를 향하여 점차 화가나 감상자가 빙빙 돌고 있는 물가나 숲으로 이끌어온다. 이에 관하여 《주역》에서 "세상의 모든 것이 하늘과 땅의 끝 사이에 순환하고 있다"라고 하였다. 중국 사람은 산수를 감상할 때 마음을 다시 되찾을 수 없고 눈이 무궁무진한 데까지 보는 것을 중요시하지 않고 "몸은 다시 경건으로 돌아오고 만물은 모

두 나를 위하여 준비하고 있다"는 경지를 중요시한다. 왕안석(王安石)은 "물줄기 하나가 밭을 지키기 위하여 녹색을 둘러싸며 흐르고, 두 산은 문을 열어서 청색을 보낸다"라는 시구를 썼다. 앞의 시구는 반환(盘桓), 유연(流连), 주무(绸缪) 등의 감정을, 뒤의 시구는 먼 데로부터 가까운 데를 향하여 다시 자기 마음속으로 돌아온다는 공간 의식을 표현하였다.

이는 바로 중국 그림과 서양 그림 속 공간 의식의 차이이다.

원문은 중국 철학협회 1935년 연차 회의에서 발표하였던 연설문이었는데 여기서 조금 정리하였다.

이 책에 실린 〈중국과 서양 화법의 연원과 기초를 논하다〉를 참고하여 보는 것이 좋을 것이다.

원문은 1936년 상무인서관(商务印书馆)에서 출판한 《중국예술논총(中国艺术论丛)》 1집에 게재되었다.

중국과 서양 화법(画法)의 연원과 기초를 논하다

인간이 살면서 체험한 수많은 경지와 의미 가운데, 논리의 체계로 규범화하고 질서를 부여하여 표현하는 과학과 철학이 있고, 삶의 실천 행위나 인격의 심원한 곳을 드러내는 도덕과 종교가 있으며, 실천하면서 만물의 모습과 생기로 가득한 하늘의 뜻을 직접 체득하여 "생명 리듬의 핵심"을 천착하여 자유롭고 조화로운 형식으로 인생의 가장 깊은 의취(意趣)를 표현하는 "미"와 "미술"이 있다.

그런데 미와 미술의 특징은 "형식"이나 "리듬"으로 나타나지만 "형식"과 "리듬"으로 궁극적인 생명의 핵심을 표현하고자 한다. 이는 생명의 가장 근원적인 곳에서 움직이는 것이며, 움직이면서도 조화를 이룬 생명의 정서이다. 이와 관련하여 페이터는 "모든 예술은 음악의 상태를 취한다."라는 의미심장한 명언을 남겼다.

미술의 형식이란 수량의 비례, 외형선의 배열, 색채의 조화, 음률의 리듬 등을 모두 포함하는데 이는 추상적인 점, 선, 면, 체 그리고 소리의 뒤엉킨 구조이다. 현실의 모습, 다양한 감정과 느낌을 집중적으로 깊이 전달하기 위하여 너울거리는 율동과 조화 속에 진리를 함축하여 무궁무진한 의취와 부드럽고 아득한 사상을 자아낸다.

따라서 형식의 기능은 아래와 같이 3가지로 나눌 수 있다.

(1) 미적인 형식의 구성은 자연이나 인생의 내용을 독립적인 하나의 유기체 이미지로 만들어서 우리의 관심을 집중하게 하고 체험을 더욱 깊게 한다. "간격화(間隔化)"는 "형식"의 한 소극적인 기능이다. 미적인 대상을 구현할 때

가장 먼저 해야 하는 일은 간격을 두는 것이다. 그림의 틀, 조각상의 석좌, 전당의 난간이나 계단, 무대의 다크커튼(새로운 조명법, 관중들은 어두운 데에 앉는다.), 창문을 통하여 엿보는 푸른 산의 일각(一角), 그리고 높은 데에 올라가서 조망하는 어두운 밤에 휩싸인 시가의 불빛, 이처럼 많은 미적 경지는 모두 간격의 기능으로 조성된다.

(2) 미적인 형식의 적극적인 기능은 구성, 집합 그리고 배치 등이다. 한 마디로 구도(构图)다. 부분적인 경치나 홀로 있는 경지(境也)를 하나의 내적인 충만한 경지로 구성하여, 외부의 대상에 의지를 하지 않고 의미가 풍부한 자족적인 작은 세계를 만들어서 인생의 깊은 진실을 한결 더 깨닫게 한다.

그리스의 건축 대가가 극히 간단하고 소박한 외관 선으로 고아한 묘당을 구성하여, 사람들로 하여금 천 년 넘게 지극히 높고 멀고 성스러운 미의 경지를 감상하게 한 사실은 세월이 지나도 잊히지 않고 있다.

(3) 형식의 마지막이며 가장 심오한 기능은 실물을 변화무쌍하게 바꿔서 우리의 정신적인 비행을 인도하여 미적인 경지에 도달하게 할 뿐만 아니라, 한 걸음 더 나아가서 인간을 "미(美)로부터 진(真)으로" 인도하여 생명 리듬의 핵심에 들어가게 하는 것이다. 즉 이 세상에서 가장 생동감이 있는 예술 형식(예를 들어, 음악, 무용, 건축, 서예, 중국 전통극의 얼굴 분장 그리고 청동으로 만든 제기 등의 형태와 꽃무늬 등)으로 인류의 말과 그림으로 표현할 수 없는 마음의 자세와 생명의 율동을 표현하는 것이다.

모든 위대한 시대와 문화는 실제 생활의 풍족함이나 사회의 중요한 행사를 중요시하는데 장엄한 건축, 숭고한 음악, 화려한 무용 등으로 이 시대 생명의 절정과 정신의 가장 깊은 박자를 표현하고자 한다.[북경의 천단(天坛)과 기년전(祈年殿)은 중국 고대 세계관을 상징하는 가장 위대한 건축들이다.] 건축물의 추상적인 구조, 음악의 리듬과 조화, 그리고 무용의 선과 자세는 우리 마음 깊은 곳의 감정과 율동을 가장 올바로 표현한다.

이를 통해 우리는 "잃어버린 조화, 묻혀버린 리듬"을 되찾아서 생명의 중

심을 다시 잡고 진정한 자유와 생명을 얻게 될 것이다. 인생에 대한 미술의 의미와 가치는 바로 여기에 있다.

중국의 기와와 나무로 지은 건축물은 파손되기 쉬우며 입체 조각도 그리스에 닿을 수 없다. 또한 고대 봉건 시대에 있었던 예악(礼乐)의 형식미도 이미 파괴되었다. 하지만 이 때문에 우리 민족의 천재들은 붓과 먹을 이용해 가슴 속의 일기(逸气, 자유롭고 초월적인 마음의 리듬)를 표현하였다. 따라서 중국 화법은 구체적인 사물의 묘사보다는 붓과 먹으로 추상적인 인격, 마음 그리고 예술적인 경지를 표현했음을 알 수 있다. 중국화는 건축 외관선의 미, 음악의 리듬미 그리고 무용의 자태미를 가진 예술이다. 중국화는 초창기에 사실 묘사(예를 들어, 화조화 사실 묘사에서 정묘는 세계에서 최고였다.)를 대단히 중요시하였지만, 기계적인 사실 묘사보다는 이미지를 창조하는 데에 중점을 두었다.

중국화는 무용과 같다. 화가는 옷을 훌떡 벗고 땅바닥에 앉아서 마음대로 붓을 놀리는데 그가 정신과 역점을 두는 바는 하나의 개체 형상을 묘사하겠다는 집착보다는 전 화폭에 생명의 리듬을 구현하는 것이다. 화가는 붓과 먹의 짙음과 옅음, 점과 선의 교착(交叉), 허실명암(虛实明暗)의 조화, 형체 기세의 개폐로 음악이나 무용과 같은 도안을 만든다. 사물의 형상은 마치 눈앞에 있는 것 같지만, 떠다니고 흔들리기 때문에 진짜 같기도 하고 가짜 같기도 한 상태에서 완전히 붓, 먹, 점과 선의 교착 속에서 용해된다.

서양화의 경우, 고대 그리스에서 전해 온 화풍은 상상으로 입체 공간을 표현하는 그림의 경지에서 입체 조각식의 사물을 그리는 것이다. 여기에서는 원근법, 해부학 그리고 빛과 그림자가 울퉁불퉁한 명암법 등을 중요시한다. 그림의 경지는 그림 속으로 들어갈 수도, 손으로 베껴 그릴 수도 있는 듯이 느껴지는데 서양화의 연원과 배경은 이집트나 그리스의 조각 예술과 건축 공간에 있다.

그리스의 입체 조각이 후에 서양화가들의 패러다임이 되었다는 것과 달리, 중국의 인체 입체 조각은 그리스에 비교가 되지 않으며 순수 조각의 최고 경

지에 도달하지도 못하였다. 진나라(晉), 당나라 이래 조각은 오히려 중국 그림의 특성과 체계의 독자적인 범주의 영향을 받아서 화풍을 지니게 되었다. 양혜지(楊惠之)의 조각은 오도자(吳道子)의 그림과 서로 통한다. 그러나 상(商)·주(周) 시대 청동으로 만든 제기 등의 형태는 투박하고 소박하면서 우아하고 조화롭다는 느낌이 든다. 제기 등에는 중국인의 세계관이 나타나는데 이런 면에서 그리스 신상(神像) 조각과 비슷하다. 중국 그림의 경지, 화풍 그리고 화법 등의 특징은 청동으로 만든 이 제기들의 무늬와 도안 그리고 한나라(汉) 때 벽화 속에서 찾아내야 될 것이다.

이 수많은 무늬들에서 인물, 짐승, 벌레나 물고기, 용이나 봉황 등이 날아다니는 모습은 부드러우면서 생동감이 흘러넘친다. 그러나 이들은 전 화폭의 흐르는 무늬선 안에 완전히 용해된다. 사물이 무늬 안에 용해되면 무늬는 본래 사물 형상의 윤곽에서 벗어나면서도 동시에 윤곽을 잡아준다. 모든 동물의 모습은 날아다니는 선과 무늬의 리듬 있는 교직으로 전 화폭에 새겨진 무늬의 교향악에 융합된다. 그것들은 모두 생동감이 넘치지만 추상적이며, 울퉁불퉁한 입체 외형의 모방보다는 날아다니는 자세의 리듬과 운율을 표현하는 데 신경을 집중한다는 사실을 확인할 수 있다. 이 내적인 움직임을 선과 무늬로 표현해내는 것을 사물의 "골기(骨气)"라고 한다.[장언원(张彦远)은 《역대명화기(历代名画记)》에서 이와 같이 말한다. "옛날 그림은 때때로 외형의 닮음을 버리고 골기를 추구한다."] 뼈는 "움직임"을 가능하게 하는 지체이기 때문에 골를 묘사하는 일은 움직임의 핵심을 묘사하는 것이다. 중국 그림(绘画)의 육법 중 골법용필(骨法用笔)은 필법으로 사물의 골기를 사로잡아서 생명의 움직임을 표현하는 것을 가리킨다. 그리고 기운생동(气韵生动)이란 골법용필의 목표와 결과에 다르지 않다.

이와 같이 점과 선의 흐르는 율동 속에서 입체적이고 움직이지 않는 공간은 이미 의미를 잃어버리고 다만 사물의 위치적인 틀로 작용할 뿐이다. 화폭 속에서 날아다니는 사물의 현상과 "여백"은 곳곳에서 어우러져 흐르고 허령(虚灵)한 전 화폭의 리듬을 조성한다. 여백은 중국화에서 만물의 위치를 대표

하는 윤곽이 아니라 만물의 내부로 융합되어 만물이 움직이면서 허령한 "도(道)"에 참여하게 한다. 화폭에서 허실명암(虛實明暗)은 서로 호흡을 맞추고 어우러져서 희미하고 부동(浮动)하며 깊고 웅장한 기운(气韵)을 조성하는데 이는 직접 본 산천의 모습과 다르지 않다. 화폭 안에 명암(明暗), 울퉁불퉁함 그리고 우주 공간의 멀고 깊음이 모두 존재하지만 입체적인 묘사의 흔적은 보이지 않는다. 실경으로 들어갈 수 있는 서양 유화와 달리 이는 상상 속에서 배회하는 경지이다. 중국화는 붓과 먹을 추상적으로 사용해 사물의 골기(骨气)를 사로잡아서 그의 내부 생명을 묘사하는 화법을 사용하기 때문에 "입체적인 부피"의 "깊음"도 저절로 생긴다. 만약에 고의로 입체적인 묘사를 통해 울퉁불퉁한 느낌을 표현한다면 오히려 진실성을 잃어버려 경직되었다는 느낌이 들 것이다.

그러나 중국화는 한편으로는 딱딱한 입체 공간, 울퉁불퉁한 실체, 광선의 음영에서 자유롭기 때문에 사물 묘사에 그치는 것이 아니라 변화무쌍하다는 느낌을 받는다. 다른 한편으로는 사실을 그려서 사물의 정신을 전달하기도 한다. 이에 관하여 당지계(唐志契)가 《회사미언(绘事微言)》에서 "먹의 깊은 맛으로 산천의 모습을 남길 수 있고 아름다운 붓으로 돌의 정신을 전달할 수 있다.(墨沈留川影, 笔花传石神)"고 말한다. 붓으로 그림을 그릴 때 사물을 묘사하는데 멈추지 않고 여지를 남겨야 화가 마음속의 위대한 사상과 위대한 정취를 표현할 수 있다.

서예를 그림 속에 도입시킨 일은 중국화의 첫 번째 특징이라고 할 수 있다. 이에 관하여 동기창(董其昌)이 "초서나 에서 등 특이한 서예로 그림을 그리면 나무는 구부러진 쇠와 같고, 산은 모래와 같고, 속된 것이나 기법을 제거하면 사기(士气)를 얻는다.(以草隶奇字之法为之, 树如屈铁, 山如画沙, 绝去甜俗蹊径, 乃为士气)"고 말한다. 중국 특유한 예술인 "서예"는 중국화의 핵심이고 각종 점선 준법(皴法)을 만물에 도입시켜서 허령하고 절묘한 경지에 도달하게 한다. 시의 마음과 시의 경지를 그림 속에 도입시키는 것은 중국화의 두 번째 특징이다.

음악으로 사람을 교육시키거나 감화시키는 풍습이 없어지면서 시인들은 현악기를 연주하며 노래를 부르지 못하게 되었다. 이 때문에 마음의 정취를 서예나 그림으로 표현하기 시작했다. 특히 서예는 음악을 대체한 추상적인 예술이다. 화폭 속에 시나 글씨를 써서 서예로 화룡점정의 효과를 얻고 시구로 그림의 경지를 부각시키는 것이 그림의 경지를 파괴한다고 여기지 않는 사고(서양 유화에서는 시구를 쓰면 그림의 사실을 묘사하는 환상적인 경지를 파괴한다고 여긴다.)는 중국화의 또 다른 주목할 만한 특색이다. 왜냐하면 중국화와 서양화에 나타난 "경계층(境界層)"이 완전히 다르기 때문이다. 서양화는 사실, 그리고 사물과 나의 대립을 묘사하는 반면에 중국화는 허령 그리고 사물과 나의 융합을 묘사한다. 중국화는 서예를 핵심으로, 시의 경지를 영혼으로 삼기 때문에 시, 서예 그리고 그림은 같은 경지의 층면에 처한다. 반면에 서양화는 건축 공간을 틀로, 인체조각을 대상으로 삼기 때문에 건축, 조각 그리고 유화는 같은 경지의 층면에 처하는 것이다. 그리고 중국화는 붓으로 그린 선이나 무늬로 그리고 먹의 농담으로 생명의 정조를 직접 표현하며 사물의 핵심으로 파고들어서 겉으로는 간단하고 소박하지만 내포된 의미는 섬세하면서 심오하다는 정신을 전달한다. 이를 "인간 세상의 번잡하고 사소한 것을 깨끗이 씻어 내고 오직 나만의 개성을 지킨다.(洗尽尘滓 独存孤迥)"로 표현하면 좋을 것이다. 당나라 때 유명한 비평가인 장언원(张彦远)은 "겉모습의 닮음을 얻게 되면 그의 기운을 잃어버리게 되고, 색채에 신경을 너무 많이 쓰면 필법을 잃어버리게 된다.(得其形似, 则无其气韵。具其彩色, 则失其笔法)"라고 말한다. 즉 중국화는 겉모습보다 골기, 색채보다 필법을 더 중요시한다는 뜻이다. "사물의 겉모습에서 벗어나서 그 안의 정수를 파낸다.(超以象外, 得其环中)"은 송나라 원나라 이후 중국화의 발전 추세를 나타낸다. 이와 반대로 진짜와 같이 겉모습의 닮음과 색채의 진하고 화려함을 중요시하는 것은 서양유화의 특징이다. 이와 같이 중국화와 서양화의 스타일이 완전히 다르다.

상·주 시대 청동으로 만든 제기 등에 있는 각종 무늬와 도안은 나중에 한

나라의 벽화로 발전하였다. 하지만 벽화 속에서 인물이나 짐승은 무늬와 도안의 둘러싸임에서 점점 해방되어 꽃무늬의 흔적이 인물이나 짐승이 날아다니는 자세 속에서 둘러싸여 기복을 이루고 전 화폭의 리듬을 연결하고 호응시키는 모습이 보인다. 동진(東晉) 때 고개지(顧愷之)의 그림은 한나라 벽화에서 완전히 탈태(脫胎)하여 선이나 무늬의 유동미(流動美)로 인물 옷의 주름을 만들어 전 화폭의 생동감을 살렸다. 그러나 중국인물화의 발전과 서양인물화의 발전은 완전히 다르다. 서양인물화는 그리스의 조각으로부터 탈태하여 전신사지의 입체적인 모사가 그 주를 이룬다. 하지만 중국인물화는 한편으로는 눈동자로 생동감을 조성하고 다른 한편으로는 옷 주름이 흩날리며 흘러내리는 과정에 각종 선과 무늬의 모사로 여러 성격과 생명의 자세를 표현하는 데 중점을 둔다. 남·북조[남조(南朝, 420~589년)인 송(宋)·제(济)·양(梁)·진(陈) 네 왕조와 북조(北朝, 386~581년)인 북위(北魏, 후에 동위(东魏)와 서위(西魏)로 나뉨)·북제(北济南)·북주(北周)의 합칭] 때 한 때는 인도에서 전해 온 서양의 번지고 울퉁불퉁한 음영의 화법을 흉내 내는 사람이[장승요(張僧繇)는 절의 대문에 울퉁불퉁한 꽃을 그렸는데 멀리서 보니 진짜 꽃을 보는 것처럼 눈이 어질어질하였다.] 있었지만 결국은 중국 사람의 취향에 맞지 않았기 때문에 중국 화풍으로부터 배척을 당했다. 중국화는 제 나름대로 세계관과 생명의 정서를 지니고 하나의 계통으로 계승되었다. 송나라와 원나라 때 산수화와 화조화는 매우 발전하였고 그 특수한 화풍은 더욱더 뚜렷하게 나타났다. 각종 추상적인 점과 선으로 선염, 준법 등을 통하여 만물의 모습과 기운을 흡수하는데 그 중에서 가장 묘한 것은 점을 그릴 때 서로 떨어져 있거나 분산되며, 가끔 빠지거나 떨어진 것도 보이며, 우아한 붓으로 던지고 뿌리며, 끊어진 듯하면서 이어진 것이다. 점을 한 번 치고 털면 그 속에 기운이 넘친다. 풍부한 암시와 상징으로, 형상의 닮음을 추구하는 사실 묘사를 대신하여, 초연하고 돈후하다는 느낌을 받게 한다. 산을 사랑하는 사람들은 산이나 물을 그릴 때 창망하고 혼탁해서 흔적이 보이지 않지만 기운이 넘쳐서 산천의 원기를 얻을 수 있었다. 그리고 그 중에서 가장 비슷하지 않고

엉성한 부분은 정신을 가장 잘 전달한 부분이다. 사실 같기도 하고 꿈같기도 한 경지는 겉모습도 흔적도 없고 어느 곳에나 모두 있는 허공 속에 담겨 있다. 이는 "색즉시공, 공즉시색"의 경지이며 기운이 넘치기 때문에 시이며 음악이자 무용이지 입체적인 조각은 아니다.

중국화는 항상 '기운생동', 즉 '생명의 율동'을 대상으로 삼기에 필법으로 사물의 골기를 포착하는 '골법용필'이 그림의 수단이다. 때문에 진나라(晉)의 사혁(謝赫)이 제출한 육법(六法)에서 '응물상형(应物象形)'과 '수류부채(随类赋彩)'로 자연을 모방하고 '경영위치(经营位置)'로 조화, 질서, 비례와 균형 등 문제를 연구하는 일은 세 번째와 네 번째 일이었다. 이와 반대로 '자연의 모방'과 '형식미'(조화, 비례 등)는 서양 미학 사상의 2대 핵심 문제이다. 특히 그리스의 예술 이론은 이 범위를 넘을 수 없었다.(이에 관해서는 《철학과 예술(哲学和艺术)》이란 글을 참고하기 바람) 근대에 와서 '파우스트 정신'의 발전에 따라서 서양 미학과 예술 이론에 비로소 '생명표현'과 '감정이입' 등의 문제가 발생했다. 서양 예술도 20세기부터 전통을 뛰어넘어 새로운 세계관을 개척하려는 입체주의, 표현주의 등의 새로운 사조가 있었지만, 서양화 내부에서 갈등이 증폭하여 결국은 중국화의 화풍과 다를 수 없었다.

서양 문화는 그리스 문화를 기초로 삼기 때문에 서양화 역시 그리스의 예술을 기초로 삼는다. 그리스 민족은 예술과 철학의 민족인데 최고 예술의 조예는 건축과 조각에서 나타난다. 그리스의 전당은 그리스 문화 생활의 중심이다. 이들은 수려하면서도 우아하며 장엄하면서 소박하며 '조화, 균형, 깔끔함, 듬직함, 그리고 숙연함'의 형식미를 최대한 표현한다. 멀리서 아테네 성전들의 주랑(柱廊)을 보면 마침 멈춰 있는 음악 한 곡과 같다. 철학자 피타고라스는 우주의 기본구조가 수량의 비례 속에서 음악의 조화를 표현하는 것이라고 하였다. 이런 의미에서 그리스의 건축은 형식이 정연한 세계관을 상징하는 것이 확실하다. 플라톤이 우주 실체라고 말한 그 '이념'도 수학적 형상에 적합한 이상적인 도형이었다. 아리스토텔레스도 '형식'과 '재료'를 우주 구

조의 원리라고 하였다. 그때 '조화, 질서, 비례 그리고 균형'을 미의 최고 기준과 이상으로 삼는 것은 그리스 철학자와 예술가들의 공통 논조였고 이는 또한 그리스 예술미의 특별한 징후였다.

그러나 건축 외에도 그리스 예술은 조각을 매우 중요시한다. 조각은 인체를 모방하는 것이기에 '자연'에서 형태를 찾는다. 당시의 예술가들은 환상을 사실처럼 묘사하는 것을 중요시하였다. 따라서 '자연에 대한 모방'은 대부분 그리스 철학자와 예술가들의 공통적인 예술이론이었다. 물론 플라톤은 예술이 자연에 대한 모방이라서 그 가치를 무시하였다. 그러나 아리스토텔레스는 한때 자연에 대한 모방으로 예술을 설명하였다. 이를 통해 많은 예술의 견해와 주장이 당시 유행하였던 조각예술에서 발생하였다는 사실을 알 수 있다. 조각의 대상인 '인체'는 우주에서 구체적이며 미약하고 가까우며 조용한 대상이기 때문에 한 걸음 더 나아가서 투시법과 해부학 연구가 당연한 일이 되었다. 중국화의 연원 및 기초는 상·주 시대 청동기에 조각된 대자연의 산이나 깊은 호수 속에 사는 용, 뱀, 호랑이, 표범 그리고 별, 구름, 새 등이 날아다니는 형태인데 이를 '회(回)'자 모양의 무늬로 연결하여 다양한 모양을 만들어내서 우주 생명의 리듬을 상징하였다. 그 속에 표현된 경지는 한 개인의 개체라기보다는 하나의 일정한 범위 전체의 천지를 표현하는 것이다. 그의 필법은 움직이지 않는 입체적인 형상이 아니고 규칙적으로 흐르는 선이나 무늬다. 그때 사람들은 주로 산, 호수 등이 있는 벌판에서 생활했기 때문에 천지간의 대기의 흐름 그리고 자연 속의 기이한 짐승의 활발한 생명과 직접 접촉해서 신비한 감흥을 받았다.[이는 〈초사(楚辭)〉에서 나타난 경지이다.] 그들은 마음 깊이 만물이 마술과 같이 신비한 생명과 힘을 지닌다고 느꼈다. 따라서 그들이 조각한 사물도 기이해서 색다른 생기의 마력을 나타냈다.(현대인들은 우주를 평범한 존재라고 생각하기 때문에 그들이 표현한 경지도 평범할 수밖에 없다. 그들이 그린 호랑이나 표범은 동물원 철창 속의 호랑이와 표범이기 때문에 높은 산이나 깊은 호수의 기상이 결여될 수밖에 없다.) 그리스 사람들은 깨끗한 문명의 도시에 사는데 지중해의 햇빛은 밝고

아름다워서 모든 사물의 윤곽도 뚜렷하게 보인다. 그들의 사상도 뚜렷한 논리와 기하학을 기반으로 한다. 따라서 신비하고 기이한 환상적인 느낌도 점차 없어지고 신들도 침착한 신비함을 점차 잃게 되어 뚜렷하고 즐거운 환경에 사는 인생이 되어 버렸다. 인체의 미는 그들의 갈망인데 그 속에서 우주의 질서, 조화, 비례 그리고 균형을 발견한다. 이는 신을 발견하는 것과 다르지 않다. 이들은 우주 구조의 원리이며 신의 상징이기 때문이다. 인체조각과 전당건축은 그리스 예술의 극치로서 그리스 사람의 '신의 경지'와 '이상의 미'를 표현하였다.

서양화의 발전은 바로 인체조각과 전당건축이란 이 두 가지 훌륭한 예술을 배경으로 하고, 기초로 삼기 때문에 그의 특수한 길과 경지를 결정하였다.

그리스의 그림, 예를 들어서 폼페이 유적지의 벽화는 조각을 화면으로 옮긴 듯하여 멀리서 보면 입체 조각의 촬영과 같다. 입체 조각인 인체는 투시의 건축 공간에 조용히 앉거나 서 있는 것이다. 세월이 흐른 뒤에 서양화에서 사용하는 유화용 안료나 털솔은 모두 이런 조각에 알맞다. 이런 그림은 중국 고대의 무늬 도안 그림이나 한나라의 만신전(万神殿)과 같이 우주의 영원한 질서를 상징한다. 이 유적들은 장엄하면서 깔끔해서 신령의 거택이라고 하기에 전혀 손색이 없다. 미에 관하여 이름을 떨친 건축가인 알베르티는 그의 명저인 〈건축론〉에서 "미는 각 부분의 조화인데 1점을 더해도 안 되고 빼도 안 된다."고 하였다. 그리고 "미는 하나의 조화이며 하모니이다. 각 부분은 전체에 속하고 수량 관계와 질서에 의하며 가장 완벽한 자연 법칙인 '조화'의 요구에 부합해야 한다."고도 하였다. 이로부터 르네상스가 추구하는 미는 여전히 그리스의 발걸음을 따랐고 아리스토텔레스가 말한 '복잡함 속의 통일(형식의 조화)'을 미의 규칙으로 여겼다는 것을 알 수 있다.

상기와 같이 '자연에 대한 모방'과 '조화로운 형식'은 서양 전통 예술(고전예술이라고도 한다.)의 중심 관념이다. 자연에 대한 모방은 예술의 '내용'이고 형식의 조화는 예술의 '외형'이다. 이처럼 형식과 내용은 서양 미학사의 중심 문

제가 되었다. 그러나 중국 화학(画学)의 육법에서 '응물상형(应物象形, 자연에 대한 모방)'과 '경영위치(经营位置, 형식의 조화)'는 3, 4위에 머물 뿐이다. 이를 통하여 중국과 서양 그림의 경향이 다르다는 것을 알 수 있다. 그렇다면 서양화는 '기운생동'과 '골법용필'을 중요시하지 않은 것인가? 꼭 그렇지만은 않다.

서양화는 그리스의 조각으로부터 탈태(脱胎)하였기 때문에 입체적인 묘사를 중요시한다. 그리고 광선과 음영으로 조각 형상의 울퉁불퉁함을 표현한다. 화가들은 유화용 안료로 입체적인 울퉁불퉁함을 부각시키고 또한 빛의 명암은 전체 화폭 속에서 번쩍거리고 생동하며 변화무쌍한 경지를 만들어 기운이 저절로 생기게 한다. 따라서 서양유화는 색채를 다양하게 표현할 수 있어서 기운생동을 표현할 때 중국화보다 조금 용이한 듯하다. 하지만 중국화는 붓으로 그리기 때문에 빛을 표현하는 데 한계가 있어 다른 방법을 택했다. 즉 울퉁불퉁함을 표현하는 사실주의보다는 구체적인 것을 포기하고 추상적인 것을 택해서 붓, 먹, 점, 준법 등의 표현에 솜씨를 보여줬다. 그의 성과는 붓과 먹의 분위기 속에서 점과 선은 교차하여 음악의 '악보'를 만들어낸다. 거기서 표현된 기운생동은 은밀하면서 소박하고, 미묘하고, 고요하고 소탈한 것이고, 그림에서 색이 요란하고 지나치게 진한 것 대신에 마음의 깊숙하고 소박하면서 멀리 바라보는 경지를 부여한다.

중국화는 겉으로는 필법의 골기로 사물 겉모양과 표정을 포착하고 속으로는 사람의 인격이나 마음을 표현한다. 색에 관심을 두지 않고 운치나 골기에만 주목한다. 그러나 사람마다 서로 다른 '색조'를 지닌다고 생각하는 서양화는 '색조'로 각 개성의 색의 세계와 각자 마음의 정운(情韵)을 표현한다. 색의 음악과 점선의 음악은 제각기 자신의 가치를 지닌다. 중국화는 먹으로 색을 배합하는데 유화에서 빛을 내듯이 농도와 명암의 자이로 빛을 낸다. 청나라의 심종건(沈宗骞)은 〈개주의 그림 논집(芥周学画编, 심종건의 호는 芥周다.)〉에서 인물화법에 관하여 "모든 그림은 골격을 주간으로 삼는다. 그리고 골격은 단지 붓과 먹으로 표현하는데 붓과 먹 속에 정신이 들어 있기 때문에 색을 칠하기

전에 벌써 천연의 색을 지니게 된다. 옷이나 장식품 사이에 은은히 보이는 이 색은 골법과 만나 색의 짙음과 옅음을 저절로 얻게 되고 기색도 활짝 피게 된다."고 하였다. 이를 통해 중국화의 붓과 먹의 골법과 서양 그림 조각의 묘사법이 사물을 선택할 때 완전히 다르다는 것을 알 수가 있다. 또한 중국 그림에서 색의 지위도 알 수 있다. 따라서 서양 그림에서 주체의 위치를 점하는 색은 중국 그림에서 항상 붓과 먹의 골법 아래의 위치에 놓이기 때문에 간단히 표현된다. 비록 "모든 예술은 음악으로 향한다."고 하지만 화려한 전당에서 울리는 악기 소리와 맑은 달 아래의 퉁소 소리는 각자 나름대로의 분위기를 가진다.

서양 르네상스 시대의 예술 기반은 그리스에 있으며 르네상스 시대는 자연에 대한 모방과 형식미를 중요시했지만 근대 인간 삶의 새로운 정신도 은연중에 발생한다. '적극적으로 움직이는 생명'과 '무한한 동경을 향함'은 바로 이 새로운 정신의 내용이다. 이 새로운 정신에는 자연을 사랑하여 현세의 아름다움에 도취되고 빛, 색, 공기 등을 그리워하는 마음이 가득하다. '그림의 풍속'이란 고전주의를 계승하여 발생한 '조각의 스타일'의 등장으로부터 그림에서 그리스 돌조각의 소박하고 우아함 대신에 색채주의가 등장한다. 그 후 고전주의, 낭만주의, 인상주의, 사실주의 및 표현주의, 그리고 입체주의 간의 대결은 근대 화단(画坛)을 지배하였다. 그러나 서양 유화에서 논의되는 '그림의 스타일'은 명암, 빛과 그림의 격조를 중요시한다. 이는 입체적인 조각에 있는 빛과 그림자의 분위기에서 생겨난다. 로댕의 조각은 바로 '그림 스타일'의 조각이라고 할 수 있다. 서양 유화의 경지는 빛과 그림자의 기운으로 입체적인 조각의 핵심을 둘러싸는 것이다. 서양 유화의 '경지'는 결국은 중국 그림에서 추상적인 붓과 먹의 사용으로 사실을 초월하려는 구조와 다르다. 근대의 인상주의마저도 목격한 대상을 극히 모사하는 것에 지나지 않는다.(자연에 대한 모방은 예술의 연원이다.) 입체주의란 고대 기하 형식의 구도에서 시작되어 그의 원조는 이집트의 부조 및 그리스의 예술사 중 '기하주의'의 풍격에 있

다. 인상주의는 후기에 접어들어 선의 구조를 중요시하여 중국 그림의 분위기를 띠지만 그들의 필법은 중국 그림의 유동 변화나 풍부한 의미보다 못하다. 그리고 그들이 표현하려는 세계관 역시 서양의 관점이기 때문에 중국과 완전히 다르다. 중국 그림과 서양 그림은 각자 전통적 세계관을 지니기 때문에 중국 그림과 서양 그림이라는 두 개의 독립적인 그림 체계를 구성하였다.

이제 중국 그림과 서양 그림의 서로 다른 관점과 표현법을 종합적으로 서술하면서 이 글을 마무리하고자 한다.

(1) 중국 그림이 표현하고자 하는 경지의 특징은 중화 민족의 기본 철학인 《역경(易经)》의 세계관에 기반을 둔다. 즉 음양이라는 두 개의 기(气)가 만물을 만들었기 때문에 만물은 모두 천지 간의 기로 살게 되고 만물은 '기의 쌓임'이라 할 수 있다.(이에 관하여 장자가 하늘은 기의 쌓임이라고 하였다.) 멈추지 않은 생생한 음양이라는 두 개의 기는 리듬이 있는 생명을 교직한다. 그리고 중국 그림의 주제인 '기운생동'은 바로 '생명의 리듬'이며 '리듬이 있는 생명'이다. 복희(伏羲, 전설 속의 고대 제왕) 씨가 팔괘를 그렸을 때도 가장 간단한 선의 구조로 우주 만물의 변화 리듬을 표현하였다. 그 후 중국 산수화조 그림의 기본 경지가 된 노장 사상은 선종 사상으로 이어진다. 이는 차분히 고요한 사물을 관찰하여 다시 자신의 깊은 마음속으로 돌아오는 마음의 리듬을 찾아서 우주 내부 생명의 리듬과 융합하는 것과 다르지 않다. 중국 그림은 복희 씨의 팔괘, 상주시대의 청동기 도안, 한나라의 벽화, 고개지(顾恺之)를 거쳐 당나라, 송나라, 원나라, 명나라까지 모두 필법과 먹법으로 사물의 골기를 표현했지만 사물의 모방에만 붓을 멈출까 봐 사물 겉모습의 울퉁불퉁한 그림자는 한결 같이 묘사하지 않았다. 때문에 비록 육조 때 인도의 영향으로 명암법을 도입하였지만 중국인들은 결국 '한 빛의 샘'에서 본 광선과 그림자 즉 목도한 입체적인 진실된 풍경을 표현하고자 하지 않았다. 대신에 전체 화폭을 명암, 허실의 리듬 속으로 끌어와서 "정신과 빛은 떨어져 있다가 다시 만나고, 흐리다가 다시 밝아진다."는 경지를 조성하였다. 낙신부[洛神賦, 중국 삼국시대 위(魏)나라의 조식(曹植: 192~232)이

지은 산문부(散文賦)]에서 전 우주 기운의 생명을 표현하기 위하여 붓과 먹으로 점, 선을 그리거나 준법을 사용할 때 실체의 표현에서 벗어나야만 화가는 마음속의 정교한 구상을 자유롭게 표현할 수 있다고 하였다. 화폭 속의 밀림 하나, 돌무더기 하나도 모두 화가의 정교한 구조를 조성하는데 신운(神韻)과 의취(意趣)는 너무도 묘하여 음악의 한 절과 같다. 기운생동은 바로 여기서 발생한다. 서예나 시가 중국 그림과 관련되는 점 역시 마찬가지이다.

(2) 서양화가 표현하고자 하는 경지의 특징은 그리스의 조각과 건축에 기반을 둔다는 것이다.(서양화의 원조는 이집트의 부조와 용모 그림이다.) 직접 눈으로 본 구체적인 실물을 조화롭고 깔끔한 형식 속에 융합시키는 것이 그의 이상이다.(예를 들어서, 그리스 기하학이 구체적인 사물 형상 속의 일반 형상을 연구하든, 서양 과학이 추상적인 수리 공식을 도입해서 구체적인 물질의 운동을 연구하든 간에 그 안에 모두 이와 똑같은 정신을 지니고 있다.) 유화용 안료를 이용해서 명암법으로 조각 형체에 있는 빛과 그림자, 그리고 울퉁불퉁한 것을 화면 안으로 옮기는데 빛의 명암과 색깔의 화려하고 미끈한 느낌은 그림의 기운생동을 조성한다. 근대에 와서 화풍은 고전주의 조각 스타일에서 색채주의 스타일로 발전하는데 이는 고전정신이 근대정신으로 바뀐다는 점을 시사한다. 하지만 그들의 세계관인 '사람'과 '사물', '마음'과 '경지'가 대립적으로 서로를 마주 본다는 점은 변함없었다. 그러나 그리스 고전의 경지는 제한이 있고 구체적인 세계를 조화롭고 편안한 질서 속에 포괄시키는 반면에, 근대의 세계관은 무궁한 힘의 체계를 무궁한 교류의 관계 속에 융합시킨다. 하지만 사람과 세계의 대립이라는 면에서, 즉 작은 자기의 몸을 세계 안으로 융합시키려고 하거나 하늘로 사물을 부려서 인류의 권력 의식을 신장한다는 이 주관과 객관의 대립적인 대도는 일치하였다.(마음, 사물 그리고 주·객관 문제는 처음부터 끝까지 서양 철학 사상을 지배하였다.)

그리고 나와 사물의 대립이란 관점은 서양화에서는 투시법으로 표현된다. 서양화 속의 경치와 공간은 화가가 바닥에 서서 똑바로 앞을 보는 대상이다. 하나의 고정된 주관적 입장으로 본 객관적인 경지는 객관적인 것을 너무 주관

화시켰다는 느낌을 받을 것이다.(예를 들어서 사실주의의 절정은 인상주의가 되었다.) 비록 근대 화풍은 끝없는 풍경을 묘사하는 데 관심을 쏟았지만 이 역시 직접 본 구체적이고 제한이 있는 경지이다. 이는 중국화에서 묘사한 나무 한 그루, 돌 하나 모두가 변화무쌍하고 표상의 대상인 것과는 다르다. 중국화의 투시법은 우주 만물의 가장 원시적인 상태를 북돋는 기법이고 세상 밖에서 조감하는 자세로 완전하고 리듬으로 가득한 자연을 관찰하는데 그의 공간 자세는 시간 속에서 배회하면서 움직인다. 움직이는 눈으로 둘러보며 다층적이고 다방면의 시점으로 허령을 뛰어넘는 시와 그림의 분위기를 만들어 낸다. 〈중국 특유의 수권화(手卷画, 그의 특징은 아주 긴 견(絹)이나 종이에 그리는 것이다.)〉 따라서 근경보다 원경을 더 많이 붙잡는다. '높고 먼 것(高远)', '깊고 먼 것(深远)', '평평하고 먼 것(平远)'은 중국의 투시법을 구성하는 3가지 요소이다. 이 먼 경치에서 조각된 울퉁불퉁한 것, 빛과 그림자는 잘 보이지 않는다. 진하고 화려한 색채도 옅은 안개나 연기 속으로 점점 사라진다. 이처럼 명암의 리듬으로 전체 화폭에서 우주의 깊고 웅장한 기운을 조성하는 일은 하나로 정리되지 않고 소탈한 중국 사람 마음속의 경지에 적합하다. 때문에 중국 철학과 다른 정신적인 분야처럼 중국화의 경지는 겉으로 주관적이지만 실제로 객관적인 완전한 우주이다. 중국 화가들은 '황무(荒芜)하고 추움'이나 '흩뿌림'(원나라 때 유명한 화가들은 대부분 산속에 은거했기 때문에 그림에서 황무하고 춥다는 의취가 흘러나온다.)을 최고의 경지라고 생각하였다. 또한 이들의 자연 생명에 대한 깊은 성찰은 그리스 사람들이 계시한 인체의 신경(神境)처럼 전무후무한 것이라고 할 수 있다.

중국화는 먼 경치를 조감하는 시점으로 그리기 때문에 위로 바라볼 때와 아래로 내려다볼 때 사물과의 거리가 똑같다. 따라서 위에서 아래까지 전경을 쉽게 볼 수 있게끔 화가들은 대부분 수직축이 들어 있는 직사각형으로 그린다. 몇 층의 허실명암은 전체 화폭의 기운과 리듬을 만든다. 그러나 서양 그림은 앞을 똑바로 보는 대립적인 시점으로 그리기 때문에 가까운 데에서 점차 먼 데로 퍼지는 실제의 경치를 상상으로 나타내기 위하여 입방체와 비

숫한 가로폭을 사용한다. 그리고 빛과 그림자의 대비로 전체 화폭에서 흐르는 기운을 조성한다.

여기서 한 가지 더 주목할 만한 것은 중국과 마찬가지로 동방에 위치한 다른 문화구역인 인도 그림의 관점이다. 왜냐하면 비록 색채의 환상적인 미라는 층면에서 풍부한 동방 정조를 나타내기는 하지만 서양 그리스의 정신과 비슷하기 때문이다. 인도의 회화법은 '육분(六分)', 인도어로 '살등가(萨邓迦)'라고 하는데 기원후 3세기부터 처음으로 기록에 나타난다. 이는 중국 사혁의 육법처럼 옛 사람의 관점을 총괄하여 만든 것으로 내용은 다음과 같다.

(1) 형상에 관한 지식 (2) 양과 질에 대한 정확한 느낌 (3) 형체에 대한 감정 (4) 우아함과 미의 표현 (5) 실물의 극한적인 닮음 (6) 붓과 색의 미술적 사용법 등이 그것이다.[여봉자(呂凤子), 〈중국 그림과 불교의 관계(中国画与佛教之关系)〉, 《금릉학보(金陵学报)》를 참고]

이 '육분'의 내용을 종합하여 보면 나름대로 체계적인 순서를 갖추고 있다는 사실을 알 수 있다. 그 중에서 (1),(2),(3),(5)는 자연 모방을 벗어나지 못하고 형상, 질과 양의 실제를 묘사하는 데 중점을 둔다. (4)는 형식적 조화미, (6)는 기교에 관한 것이다. 이와 같이 인도 그림의 사상의 전부는 그리스 예술에서 중요시하는 '자연의 모방'과 '조화로운 형식'과 완전히 일치한다. 그리스 사람과 인도 사람은 모두 아리아인이기 때문에 철학 사상이나 세계관 등 많은 면에서 서로 통하는 데가 많다. 따라서 예술의 비슷함도 놀랄 것이 아니다. 육조 시기에 인도 그림은 중국에 들어와서 그때부터 서양 회화법이 중국화에 영향을 미치기 시작했고 또한 중국화는 자신만의 기운생동과 명암의 리듬을 표현하기 위하여 서양의 명암법을 받아들여서 변화를 추구했다. 한편 서양 그림의 울퉁불퉁한 음영의 조각법을 받아들이지 않았기 때문에 중국화 특유의 관점과 스타일을 보존할 수 있었다.

그러나 또 한편으로는 중국화는 붓과 먹을 추상적으로 사용하기를 선호하는데 옅은 안개나 색채를 묘사하고 꿈처럼 변화무쌍함을 표현하며 아름다운

외모를 씻어내서 화려한 색채의 세계를 초탈하였다. 그래서 "그림은 눈의 예술이다."는 원시적인 의미에 부합하지 않는다. "색채의 음악"이란 경지도 중국화에서 쇠락한 지 오래 되었다.(근세를 보면 당나라의 벽화와 같은 경우에 색칠을 진하게 하고 선은 굳세고 수려해서 르네상스 초기 화가인 산드로 보티첼리의 유화를 떠올리게 한다.) 다행히 송나라와 원나라 때 유명한 화가들은 항상 '자연'을 스승으로 삼아 깊고 웅장한 기운을 조성하는 과정에 붓과 먹의 진실한 기초를 탐구하였다. 근대 화가인 석도(石濤) 같은 경우에는 산천이나 기이한 곳곳을 낱낱이 돌아다니며 직접 목격한 묘한 경치를 종횡의 붓과 먹으로 그렸다. 이를 통해 진정한 기는 멀리서 드러나는 것을 표현하고 자연을 오묘하게 담아내었다. 그리고 화가인 임백년(任伯年)은 화초나 깃털에서 깊고 웅장한 색채의 새로운 세계를 만드는 일에 뛰어난 재주를 지니고 있는 근대에 보기 드문 색채 화가이다. 그의 그림을 보면 그림의 본래 사명을 반성하게 한다. 이 밖에 다른 화가들은 대부분 전통의 형식을 단순히 모방하는데 겉으로는 자연의 진실한 느낌을 살리지 못하고 속으로는 정신 속의 생기가 결핍되어 눈에서는 진실한 경치가 보이지 않고 손에서는 묘한 필법이 나오지 않았다. 따라서 한편으로는 화려하고 찬란한 빛깔이 결핍되어 서양 그림과 승패를 겨룰 수도 없고 다른 한편으로는 옛 사람의 깊고 웅장한 필법의 능력도 상실하였다. 예술은 본래 문화 생명과 같은 방향으로 나아가야 한다. 중국화가 앞으로 추구해야 할 길은 중국의 전통 필법에서 선의 미와 그의 훌륭한 표현력을 살려내는 일이다. 특히 색채가 흐르고 기운이 넘치는 진실한 경치에 더욱더 주목하여 화려하고 맑은 색채의 세계를 조성해야 한다. 뿐만 아니라 현실 생활의 체험 속에서 시대정신의 리듬을 표현해야 한다. 왜냐하면 모든 예술은 비록 음악을 선호하고 지극한 미를 추구하지만 그의 가장 깊고 원시적인 기초는 '진(眞)'과 '성(誠)'이기 때문이다.

원문은 《문예총간(文艺丛刊)》, 1936년 제1집에 게재되었다.

우담화(優曇花)처럼 잠깐 나타났다가
바로 사라져 버리다/
방위덕(方瑋德) 시인을 추모하면서

　세상에 어떤 사람은 그의 영혼이 너무나 아름답고 사랑스러우면서 부드럽고 약하다. 한 줄기의 구름처럼 멀리서 세상을 비추면서 하늘을 거닐다가 세상에 추락한 순간 세상에 적응하지 못하고 동행하지 못하는 것이 바로 느껴진다. 결국은 인위적이거나 자연적인 각종의 박해와 좌절을 겪게 되면서 그의 고통과 불행을 거름 삼아 세상을 위하여 아름다운 우담화를 남겨 놓고 바로 사라져 버렸다.

　셸리(Shelley)는 바닷속에, 제지(済芝)는 빈곤, 질병과 잔혹한 비판 때문에, 서지마(徐志摩)는 비행기 사고 때문에, 그리고 방위덕은 질병으로 인한 고통 때문에 세상을 떠났으니 우담화처럼 잠깐 나타났다가 바로 사라져 버린 듯한 슬픈 느낌을 안겨 주었다.

　방위덕은 사랑스러운 큰 아이 같았다. 그처럼 어린 티가 많이 나고 동심을 가지고 있으며 천진난만하고 아이의 말투로 하얀 거짓말을 스스로 꾸며 내며 아름다운 시를 노래한 사람은 평생 동안 보지 못했다. 이런 사람이 몹시 고통스러운 병으로 세상을 떠나다니? 정말 마음이 아프다.

　아홉 번째 고모인 방령유(方令孺)가 조카를 병문안하러 북평[북경(北京)의 별칭]에 갔다 온 다음에 "우리 조카는 희망이 거의 안 보인다. 아침에는 정신이 약간 맑고 오후만 되면 정신이 혼미한 상태가 되고 신체적인 고통은 말할 수 없을 정도이다. 하지만 정신이 맑을 때 항상 웃으면서 이야기하고 의사들과

농담도 하는 등 얼마나 재미있는지 모른다. 죽음이 바로 눈앞에 있다는 것을 알지만 잠시 잊어버린 듯하다. 그가 죽음을 무서워하지 않아서 그런 것이 아니다. 그는 한 줄기의 희망만이라도 있어도 그때그때 생명의 정취를 즐길 줄 알았기에 얼굴의 색깔도 무지개처럼 산뜻하고 아름다울 수 있었다. 이전에 한 번도 볼 수 없었던 그 아름다운 얼굴을 보고 사람들은 그 속에 빼빼 마른 몸과 말할 수 없는 고통이 있다는 사실을 잠시 잊어버리기도 한다."라고 말하였다. 이를 아름답고 천진난만한 한 영혼이 잔혹한 세계에 대한 초월과 승리라고 해도 되지 않을까?

방위덕이 지난여름에 북평에 가서 몇 번밖에 만나지 못했지만 연애편지(위덕이 나에게 일부를 보여 주었다. 이처럼 정과 글이 모두 아름다운 연애편지는 현대문학에서 찾기 힘들다.)를 대략 몇 백 통이나 주고받은 애인인 여헌초(黎憲初) 씨를 만나서 약혼하려고 했다. 뜻밖에 그는 북평에 간 지 얼마 되지 않아 아프기 시작했다. 여헌초 씨가 옆에서 정성껏 살폈는데도 몇 개월 후에 끝내 세상을 떠났다. 사랑하는 사람을 위하여 온몸과 마음을 다한 이런 정성은 희생적이고 위대한 정신적인 사랑이 무엇인지 우리에게 보여 주었다. 여헌초 씨는 방위덕의 짧은 인생의 유일한 행복이자 마지막 위안이었다. 그녀는 애인의 고통스러운 회색 인생에서 부드럽고 가벼운 금색의 비단과 같은 존재로 방위덕으로 하여금 생명에 대하여 더 많이 생각하게끔 하였다.

어디까지나 방위덕은 생명을 많이 사랑하는 사람이었다. 세상을 떠날 때까지 잠시나마 고통을 잊고 생명의 행복한 웃음과 빛을 얻으려 노력했고, 그가 닿은 곳곳에 봄바람이 부는 것처럼 느껴져서 그를 반기지 않은 사람이 없었다. 많은 사람들은 그의 웃음, 어린 티, 그리고 타고난 멋에 이끌렸다. 때문에 친구들은 그가 세상을 떠났다는 소식을 듣자 급자스럽게 칼에 찔린 깃처럼 마음이 몹시 아팠다. 우리는 갑자기 매우 소중한 보물이라도 잃어버린 것과 같이 느끼고 믿기가 어렵고 상상도 할 수 없었다. 하늘이 왜 이렇게 무정한지 모르겠다. 사랑스럽고 세속적인 욕심도 없고 다른 사람들에게 피해도 주지 않은 이 젊은

청년에게 조금이라도 시간을 더 줄 수는 없었을까? 그 시간을 이용하여 20여 년 동안 질병과의 싸움에서 조금이나마 인생도 연애도 즐기고, 다른 사람이나 나라에 피해를 주지 않는 신시를 썼으면 얼마나 좋았을까?

방위덕의 신시는 신문학 속의 진주알들과 같다. 강렬하고 멋있는 정, 아름답고 우아한 글자, 천진난만한 마음에서 저절로 나온 리듬과 운율은 예술이었다. 신시를 반대하는 사람들이 그의 시를 열심히 읽어 보면 아마 완고한 선입견을 버릴지도 모른다.(그의 시는 오랫동안 보존할 가치가 있지만 안타깝게도 여태까지 그의 시를 시집으로 묶어서 서점에게 파는 것을 아직 보지 못했다.)

우담화처럼 잠깐 나타났다가 바로 사라져 버린 방위덕의 영혼은 그의 시처럼 아름다워서 미의 가치를 중요시하는 사람들의 마음속에 오래도록 남아 있을 것이다.

원문은 1935년 6월 《문예월간(文艺月刊)》 7권 6기에 게재되었다.

중국 서예의 예술사적인 위치[1]

서진(西晋)의 대화가 종요(钟繇)은 서예를 아래와 같이 논하였다. "붓과 먹으로 종이에다가 필적을 남겨서 사물을 그리는데 이 필적에서 만물의 미를 표현할 수 있는 건 인간밖에 없다…… 만물을 보기만 하면 비슷하게 표현할 수 있다. 점 하나만으로도 산을 넘어트리거나 비를 쏟아지게 하고 실처럼 가늘고 구름이나 안개처럼 가볍다는 경지를 표현할 수 있다. 갈 때는 현능(贤能)한 사나이가 구름 속에서 떠돌고 올 때는 떠도는 여자가 화원에 들어가는 것과 같다." 이는 서예의 필법이 그림과 서로 통한다는 뜻이다. 당나라의 유명한 서예가 이양빙(李阳冰)은 서예의 필법에 대하여 이렇게 논하였다. "천지 산천에서 사각형, 원형, 흐르는 모습이나 우뚝 솟은 모습을 찾고 해와 달과 별로부터 경선(经线)과 위선(纬线), 그리고 분명하게 돌아올 수 있는 도(度)를 찾는다. 가까우면 온 몸뚱이를, 멀면 사물 자체를 취하고 은밀한 귀신 감정의 기복으로부터 희로애락 등에 대한 섬세한 표현까지 모두 표현할 수 있다." 서예가 천지에서 이미지를 취하고 인간의 마음을 파악하고 문학과 서로 통한다는 것을 이를 통하여 알 수 있다. 또한 "어렸을 때 서예를 배웠지만 스스로 깨닫지 못한 점은 유감스럽다. 아주[雅州, 중국 사천성(四川省) 아안지구(雅安地區)의 행정소재지]와 가까이 있고 밤에 군(郡, 옛날 행정 구획의 하나)의 누각 안에 누워 있는데 갑자기 밀물이 들어오는 소리를 듣고 용솟음치는 파도를 상상하게 되고 그들은 서로 들어 올리고 털어내면서 높은 데에서 밑으로 쫓고 쫓기는 듯이 흘러간다. 이 광경을 표현할 수 있는 것이 없어서 책을 쓰게

1 본문은 저자가 호소석(胡小石)의《중국서학사(中国书学史)》서론 부분에서 추가로 쓴 글인데 제목은 편집자가 붙인 것이다.

된다. 따라서 마음속의 감정은 모두 붓으로 표현하게 된다"[《강성첩(江声帖)》에서]는 서예가 소리와 이미지를 모두 끌어 모아서 음악의 미와 서로 통한다는 뜻이다. 당나라의 장욱(张旭, 중국 당나라 현종 때의 서가. 자는 백고, 소주 오현 사람. 혁신과 서법의 선구자. 초서에 뛰어나, 초성이라 이름. 왕희지의 권위를 인정하지 않아, 고인은 그의 초서를 광초라 했음. 팔법을 안진경과 이백에게 전함. 음중팔선의 하나.)이 공손 아주머니가 검무를 추는 것을 보고 높이의 기복에 따라서 선회하는 모습을 얻었다. 서예가는 옷을 풀고 가부좌를 틀고 앉아서 나는 듯이 붓을 휘두르는 것도 하나의 무용은 아닌가? 이처럼 중국 서예는 다른 예술처럼 인격을 표현하고 경지를 창조하며 특히 음악, 무용과 건축 등의 구상미(构象美)와 가깝다.(이는 조각의 구상미와 대립적이다.) 중국에서 예교가 쇠락하고 건축이 단조로운데 단지 서예만이 각 시대 정신을 표현하는 중심적인 예술이 되었다. 중국 그림은 또한 하나의 서예이고 각 시대 서예 필법과 서로 통한다. 하나라 이전의 그림은 보지 못했지만 서예는 상주 시대까지 거슬러 올라갈 수 있다. 만약에 상주(商周), 진한(秦汉), 당송(唐末) 시대의 생활이나 예술을 알려고 한다면 각 시대의 서예를 통하여 이해하는 것은 좋은 방법이 될 것이다. 서양 사람은 예술사를 쓸 때 항상 건축 스타일의 변천을 기초로 삼아서 건축 양식으로 시대를 나누지만 중국 사람은 예술사를 쓸 때 건축 없이 서예 스타일의 변천으로 완성할 수 있다. 하지만 여태까지 중국 서예학 역사에 관한 책은 아직 나오지 않았기 때문에 중국 예술사와 문화사를 연구하는데 큰 유감이 아닐 수 없다. 오늘날 호소석(胡小石)의《중국서학사(中国书学史)》원고를 받아서 참으로 기뻤다. 호소석 선생은 최신의 자료를 가지고 스타일에 대한 분석으로 서예의 변천을 서술하고 문화의 종합적인 관점으로 각 시대 예술의 스타일과 책 규격을 꿰뚫었다. 책 서론 부분을 보면 3단락이 있는데 첫 단락은 서예의 예술적인 위치를, 둘째 단락은 서예와 시대의 관계를, 세 번째 단락은 서체와 서예의 3법(용필, 결체 그리고 공백의 설치)을 논하였다. 그리고 각 장에서 각 시대 서예를 논하였는데 연이어 발표할 테니까 많은 관심을 부탁드린다. 호소석 선생은

고문을 연구하는 분인데 전에 《갑골문례(甲骨文例)》와 《고문변천논(古文变迁论)》을 썼다.

원문은 1938년 12월 4일 《시사신보(时事新报)》에 게재되었다.

《세설신어(世说新语)》와
진(晋)나라 사람의 미를 논하며

한나라 말기 위진육조(魏晋六朝) 시대는 중국에서 정치적으로 가장 혼란스럽고 사회적으로 가장 고통스러운 시대였지만 정신적으로 지극히 자유롭고 해방적이며 지혜롭고 열정적인 시대이기도 하였다. 따라서 이 시대는 예술적인 정신이 충만한 시대라고 할 수 있다. 왕희지(王羲之) 부자의 서예, 고개지(顾恺之)와 육탐휘(陆探微)의 그림, 대규(戴逵)와 대옹(戴顒)의 조각, 혜강(嵇康)의 금곡, 조식(曹植), 완적(阮籍), 도잠(陶潜), 사령운(谢灵运), 포조(鲍照), 사조(谢朓), 역도원(郦道元), 양현지(杨衒之) 등의 서경문, 운강, 용문의 웅장한 석굴, 낙양과 남조의 아름다운 절 등은 모두 눈부시게 빛나고 공전(空前)의 창조가 되고 후세 문학 예술의 기초를 다지고 방향을 제시하였다.

육조 시대의 전시대인 한나라 때는 예술적으로 지나치게 소박하고 사상적으로 유교로 사상을 통일시켰다. 육조 시대 후의 시대인 당나라 때는 예술적으로 지나치게 성숙하고 사상적으로 유교, 불교, 도교의 지배를 받았다. 단지 육조 시대 몇 백 년 동안 정신적인 대해방, 인격이나 사상적인 대자유를 얻었다. 이때 사람 마음속의 미(美)와 추(丑), 고귀와 잔인, 성결과 악마는 모두 극단적으로 성장하였다. 이는 또한 중국 주나라 진나라 이후 두 번째 철학의 시대이기도 하고 탁월한 철학가(불교의 대사들)들도 이 시대에 태어났다.

이 시대는 중국 생활사에서 비극이 가장 많이 이어진 운명적으로 로맨틱한 시대이기도 하였다. 팔왕의 난, 오호(五胡) 침략 사건, 남북조의 분열 등은 사회 질서와 옛 예교의 붕괴를 초래하였기 때문에 사상이나 신앙의 자유, 예술

창조가 활발히 재기되었다. 이는 우리로 하여금 서구 16세기의 "르네상스"를 연상하게 한다. 이 시대의 강렬함, 모순, 열정은 생명의 색채보다 훨씬 진한 시대였다.

그러나 서양 "르네상스" 때의 예술이 그윽하며 화려하고 고귀하며 웅대한 미를 표현한 반면에 위진 시대의 사람은 고요하고 심오하며 속세에서 벗어난 초연적인 미를 표현하였다. 그중에서 진나라 사람의 서예는 가장 구체적인 예이다.

진나라 사람의 미는 전시대에 걸쳐 절정을 이루었다. 《세설신어》라는 책은 생동하는 서술, 간단하면서도 힘이 센 필먹으로 그 시대 사람의 정신적인 모습, 각종 인물의 성격 그리고 시대의 색채와 공간을 제대로 묘사하였다. 간략하며 고요하고 심오한 문필로 생생한 것을 표현하였다. 저자인 유의경(刘义庆)은 진나라 말기에 출생하였으며, 주석자인 유효표(刘孝标)는 양(梁)나라 사람이었다. 당시 진나라로부터 전해 내려오는 풍습과 생활 방식 등은 아직 완전히 사라지지 않았기 때문에 책에서 서술한 내용은 적어도 정신적인 측면에서 진실과 멀지 않다.(당나라 시기 진나라의 책을 정리할 때도 이 책의 내용을 많이 참고하였다.)

중국 사람의 미적 감각과 예술적인 정신의 특징을 연구하려면 《세설신어》속의 중요한 자료와 계시를 무시하면 안 될 것이다. 여기서 독자 여러분이 참고할 수 있도록 필자가 이 책을 읽고 나서 정리한 중요한 몇 가지 내용을 소개하고 체계적으로 정리하는 일은 나중에 하도록 하겠다.

(1) 위진 사람의 생활이나 인격의 자연주의와 개성주의는 한나라 때 유교 통치 아래 예교의 구속에서 벗어났다. 이는 정치적으로 도덕관념에서 벗어난 인재 채용 기준에 표현되어 있다. 보통 지식인들은 대부분 예법에서 벗어나서 인격이나 개성의 미를 추구하고 개성의 가치를 존중하였다. 환온(桓温)이 은호(殷浩)에게 "조수나 심복은 아무리 유능하더라도 나만 못하지?"라고 물었을 때 은호는 "삼거리에 섰을 때 나도 갈등이 많을 때가 많지만 오래 생각한 다음에 결국 나는 나의 선택을 믿는다"고 대답하였다. 이처럼 자기 가치의

발견과 인정은 서구에서 르네상스 이후의 일이었다. 그러나 《세설신어》의 제 6편 《아량(雅量)》, 제7편 《식감(识鉴)》, 제8편 《상예(赏誉)》, 제9편 《품조(品藻)》, 제10편 《규잠(规箴)》 등은 모두 "인격이나 개성의 미"를 감상하고 형용하였다. 하지만 미학에서 감상의 대상은 "인물"이었다. 중국 미학이 "인물 품평"의 미학에서 시작했다는 것은 뜻밖이다. 즉 미의 개념, 범위, 미에 관한 형용사 등은 모두 인격미에 대한 감상에서 생겨났다는 뜻이다. "군자는 도덕을 옥으로 비유한다"는 말처럼 중국 사람은 일찍부터 인격미를 감상하기 시작했고 인물을 품평하는 분위기는 한나라 말기에 이미 성행하였다. 그러다가 "세설신어 시대"에 와서 절정에 이르렀다. 《세설신어》에 "온(溫)은 강을 넘어온 2류 사람들 중에서 높은 자라고 할 수 있다. 하지만 유명한 사람의 인물을 품평하는 세상에서 온은 빛을 잃었다"는 글을 기재하였는데 이를 통하여 당시 인물을 품평하는 세력이 얼마나 힘이 강했는지를 알 수 있다.

중국 예술과 문학 비평의 명저인 사혁(谢赫)의 《화품(画品)》, 원앙(袁昂), 유견오(庾肩吾)의 《화품》, 종영(钟嵘)의 《시품(诗品)》, 유협(刘勰)의 《문심조룡(文心雕龙)》 등은 모두 인물을 품평하는 분위기 속에서 생겼다. 그 후 당나라 사공도(司空图)의 《24품(二十四品)》은 중국 미적 감각의 범위를 집대성하였다.

(2) 산수미의 발견과 진(晋)나라 사람의 예술적인 정신. 《세설신어》에는 아래와 같은 이야기가 기록되어 있다. 동진(东晋) 화가 고개지(顾恺之)는 회계[1]에서 돌아가는 길에서 산수의 미는 무엇이냐는 질문을 받고 "겹겹이 이어진 산봉우리는 서로 아름다움을 겨루고 수많은 강은 서로 다투어 흐르며 화초와 나무는 그 위를 덮어씌워 마치 꽃구름이 하늘에 가득한 것과 같다"라고 대답한다. 이는 그 후 오대[2] 시기의 형호(荆浩), 관동(关仝), 동원(董源), 거연(巨然) 등의 산수화에 대한 절묘한 묘사가 아닌가? 위대한 중국 산수화의 경지는 자연

1 회계(会稽), 춘추(春秋) 시대 절강(浙江)성 동쪽에 있던 도시.
2 오대(五代). 907~960년. 당(唐)대 말기에서 송(宋)대 초기에 이르는 기간. 후량(後梁)·후당(後唐)·후진(後晉)·후한(後漢)·후주(後周)가 건립된 시기를 가리킴.

미에 대한 진나라 사람의 발견에 모두 담겨 있다. 그리고 《세설신어》에서 간 문제(簡文帝)가 화림원(华林园)에 들어간 것에 대하여 고개지는 옆의 사람들에게 "마음으로 느끼려고 노력하면 굳이 먼 곳에 갈 필요가 있겠는가? 숲이 흐르는 물을 가린다는 것만 봐도 커다란 강, 그리고 수많은 진기한 조수와 헤엄치는 물고기는 여행객과 가까이 접촉한다는 사실을 상상하게 될 것이다"고 말하였다. 이는 또한 원나라 황공망(黄公望), 예운림(倪云林), 전순거(钱舜举), 왕약수(王若水)의 산수화, 화조화 경지에 대한 절묘한 묘사가 아닌가?

진나라와 송나라 사람은 산수를 감상할 때 실적인 것으로부터 허적인 것으로 들어가서 심오한 경지에 도달하였다. 이에 관하여 당대 화가 종병(宗炳)은 "산수는 실적인 자연물로 존재하기도 하고 내적인 성분도 있다", 도연명(陶渊明)은 "동쪽 울타리 밑에서 국화를 따고 유유자적한 마음으로 남산을 볼 수 있다", "이 속에 진실한 감정이 들어있는데 정확히 무엇인지를 밝히려다 어떻게 표현해야 하는지를 잊어버린다", 사령운(謝灵运)은 "끝없는 조수는 오르고 내리고 사람 없는 배는 서로 따라가서 앞지른다", 원안백(袁彦伯)은 "아득히 멀고 광활한 강산은 만 리의 기세를 지닌다"고 말하였다. 왕우군(王右军)과 사태부(謝太傅)는 같이 야성(冶城)에 올라갔는데 사태부는 먼 곳을 바라보면서 고결한 마음으로 세상을 다스리겠다는 마음을 먹었다. 순중랑(荀中郎)은 북고산(北固山)을 올라가서 바다를 바라보면서 "삼산(三山)3을 비록 보지 못했지만 구름 위에 군림하고 있다는 느낌이 든다"고 말하였다. 이처럼 진나라와 송나라 사람은 자연을 감상할 때 "손으로 오현금을 치면서 돌아가는 기러기를 눈으로 배웅하고 있다"는 자연을 초탈한 아득하고 현묘한 경지에 도달하였다. 이를 통하여 중국 산수화는 처음부터 "경지 속의 산수"라는 사실을 알 수 있다. 종병은 유람한 산수를 방에 걸어 놓고 "칠현금으로 연주하여 모는 산을 한꺼번에 울리고 싶다"고 말하였다. 곽경순(郭景纯)은 "숲에 움직이지 않는 나

3 중국 한족의 신화전설에 나온 해상 삼신산(三神山)이다.

무는 없고 강에 멈춰 있는 물은 없다"는 시를 썼는데 완부(阮孚)는 "시의 깊고 적막한 경지는 말로 표현할 수 없다. 이 시를 읽을 때마다 정신이 형태를 넘었다는 느낌이 든다"고 평하였다. 이처럼 심원하고 그윽한 철학적인 맛은 당대 사람의 미감과 자연에 대한 감상 속에 깊이 파고들었다.

진나라 사람은 허령한 마음과 현학(玄学)[4]으로 자연을 느꼈기 때문에 표리가 일치하고 비어 있으며 밝고 최고로 빛나며 투명한 경지에 도달하였다. 사공도(司空图)는 《시품(诗品)》에서 예술적인 마음에 대하여 "빈 못으로 봄을 묘사하고 오래된 거울로 신을 비춘다"라는 말로 형용하였다. 이런 경지가 진나라 사람에게 존재했다.

이에 관하여 왕희지(王羲之)는 "산에서 가로수가 우거진 길을 걸어가면 마치 거울 속에서 노는 것과 같다"라고 표현하였다. 왜냐하면 맑고 밝은 마음은 산을 광명과 깨끗한 몸속에 반대로 비추기 때문이다.

왕사주(王司州)는 오흥(吳兴)[5]을 보고 "이는 사람의 정조를 씻겨 줄 뿐만 아니라 해와 달도 더욱 맑아졌다는 느낌을 준다"고 감탄하였다.

사마태부(司马太傅)가 서재에 앉아 하늘이 맑고 달빛이 밝고 맑으며 구름 한 점도 없는 경치를 보고 감탄하자 옆에 앉아 있던 사경중(谢景重)은 "구름 몇 점을 보태면 더 좋을 줄 알았는데……"라고 답하였다. 그러니까 사마태부는 "당신의 마음이 깨끗하지 않은데 놀랍게도 하늘을 더럽히다니?"라고 농담을 하였다.

이런 고결하고 자연을 사랑하는 마음이 있었기 때문에 중국 산수화에서 예운림의 "온몸의 범속을 깨끗이 씻겨내고 도도한 마음과 의협심만을 지킨다", 운남전(恽南田)의 "저도 모르는 사이에 감화되는 과정에 자연과 하나가 된다", "구름과 바람을 타고 먼지가 가득한 땅의 곁에서 빈둥거리며 돌아다닌다"는

4 위진(魏晋) 시대에 노장(老莊) 사상을 위주로 한 철학 사조.
5 후한 때에는 오군(吳郡), 삼국오(촐国吳)에 이르러서는 오흥군이 되었다. 오흥이 미술사에 나타나는 것은 중당 이후이고 원대 초기에는 강남문화의 중심지로서, 전선(钱选), 조맹부(赵孟頫) 등의 '오흥팔준(八俊)'을 낳아 복고주의의 거점이 되었다.

경지가 생겼다. 또한 이것으로 고상하고 순결하며 우주같이 심오한 산수의 선경을 조성하였다. 진나라 사람의 미에 대한 이상은 밝고 신선하며 청결하고 빛나는 이미지들이기에 주목할 만하다. 그들은 인격미를 "봄빛 속의 백양나무와 버드나무처럼 빛난다", "아침 놀처럼 기품이 서리고 위엄이 넘친다", "시원하고 선선한 바람과 밝은 달", "옥산", "옥수", "인재는 탁월하고 훌륭한 사람이 많다", "청량하고 호방하다"라는 말들로 형용하는데 이것들은 모두 밝게 빛나는 이미지들이다. 은중감(殷仲堪)이 세상을 떠난 뒤에 은중문(殷仲文)은 "비록 한 시대를 비출 수 없었지만 구천 지하를 충분히 비출 수 있다"고 말하였다. 뿐만 아니라 자연을 형용하는 "아침 이슬은 떨어지고 오동나무는 막 싹을 텄다", 건축물을 형용하는 "멀리서 겹겹의 성루를 바라보면 마치 주홍색의 고루가 노을처럼 빛나는 것과 같다"는 말들도 있다. "멀리 있는 고사산(姑射山)에 신선이 살고 있는데 피부가 눈처럼 하얗고 처녀처럼 자태가 단아하고 아름답다"라는 말은 장자의 이상적인 인격을 표현하는데 이는 또한 진나라 사람의 미의 이미지들이 아닌가? 환온은 사상(謝尙)에 대하여 "북쪽의 창문 밑에서 발돋움한 채 비파를 연주하면 저절로 하늘의 신선이 생각난다"고 말하였다. 하늘의 신선은 진나라 사람의 이상적인 인격이자 이상적인 미였던 것이다.

풍채가 소탈하고 사물에 멈추지 않는 진나라 사람의 자유롭고 아름다운 마음은 그들의 예술을 제대로 표현할 수 있는 예술을 만났는데 바로 서예 중의 행초(行草)[6]이다. 행초 예술이 신기한 예술이고 법이 없는 듯하면서도 법이 있는 신묘한 붓놀림을 보이기 때문이다. 붓놀림은 거침이 없고 수미가 일관되며 점 하나라도 정취를 지니는데 기풍이 호방하고 구속을 받지 않으며 자유자재로 구사된다. 진나라 사람의 초탈한 마음이 손과 척척 맞아서 이런 절묘한 예술을 최고 수준으로 발전시켰다. 위진(魏晉) 서예의 특징은 각 글자의 진실한 의미를 잘 이해하게 하는 것이다. 이에 관하여 "종요(鍾繇)의 점마다 서로 다르고 왕희지(王羲之)의 글자마다 서로 다르다", "진나라 사람은 글자를 쓸 때 규칙을 지키

6 행서와 초서의 중간 서체로, '행해(行楷)'와 구별됨.

지만 규칙을 활용할 때 규칙에서 벗어나지 않는 선 안에서 마음에 따라서 한다"라는 말들이 있었다. 뿐만 아니라 당나라 장회관(張懷瓘)은 《서의(书议)》에서 왕헌지(王献之)의 서예를 아래와 같이 평하였다. "왕헌지의 서예는 초서(草书)도 행서(行书)도 아니고 필법의 변화로 보면 행초(行草)와 비슷하다. 초서와 행서 중간에 처하기 때문에 낡은 방법을 답습할 필요도 없고 규칙의 구속도 받을 필요가 없었다. 그의 필법은 굳세면서도 준수하고 간단하면서도 세련되었다. 또한 글자는 범속에서 벗어나서 그 안에 감정이 들어 있고 감정과 편이성을 고려하여 글자체를 디자인하였다. 비바람이 지난 뒤에 촉촉하게 핀 꽃처럼 필법은 가장 멋스럽고 훌륭하였다. 왕희지(王羲之)는 진정한 행서의 핵심을 지키고 왕헌지는 행초의 힘을 제대로 행사하였다. 아버지의 민첩함과 온화함, 아들의 활기참과 준수함은 옛날부터 지금까지 천하에 없는 절묘한 조화였다." 이 글은 행초 예술의 정신을 전달할 뿐만 아니라 진나라 사람의 자유롭고 소탈한 예술적인 인격도 제대로 표현하였다. 중국의 특유한 이 서예는 중국 회화 예술의 영혼이기도 하고 진나라 사람의 우아한 자태에서 생겼다. 위진의 현학(玄学)은 전무후무라 할 정도로 진나라 사람의 정신적인 해방을 가져왔고 진나라 사람의 서예는 바로 자유로운 정신과 인격의 가장 구체적이고 적절한 예술의 표현이었다. 이 추상적이고 음악과 같은 예술이야말로 진나라 사람의 허령한 현학 정신과 개성주의의 자아가치를 제대로 표현할 수 있었던 것이다. 구양수(欧阳修)는 "위진 이래의 서예 유적을 좋아하였다. 이를 통하여 옛 사람의 우아하고 섬세한 면을 느껴 보려고 했기 때문이었다. 그때 글자를 쓴 사람들은 몇 행의 글자로 인사나 병문안, 이별의 아픔을 친구나 친척 간에 서로 전했을 뿐이었다. 처음 시작했을 때 서예로 발전시킬 생각을 하지 않았을 것이다. 그러나 다 쓰고 나서 여전히 흥미가 남아서 거리낌 없이 붓을 놀리게 됐는데 그중에서 훌륭한 것도 있고 형편없는 것도 있었다. 이 안에 무궁무진한 뜻과 감정이 들어 있기 때문에 후세 사람들은 보면 용하다고 생각하고 이를 통하여 사람의 성품을 알려고 하였다"고 말하였다. 개성 가치의 발견은 "세설신어

시대"의 최대의 공헌이고 그 중에서 진나라 사람의 서예는 개성주의의 대표적인 예술이었다. 수당에 와서 진나라 사람 서예 속의 "신의 섭리"는 "법"으로 응결되었기 때문에 "지영(智永)의 서예는 너무나 능숙하지만 신기한 면이 부족해서 좀 아쉬웠다"라는 말이 나왔던 것이다.

(3) 진나라 사람이 이처럼 깊은 예술적인 경지에 도달한 이유는 그들이 지닌 뛰어난 의지와 취향을 현학의 경지까지 깊이 파고들어서 개성을 존중하고 생명력이 왕성한 활동을 보여 주었기 때문이다. 그 뿐만 아니라 무엇보다도 중요한 것은 그들이 보여 준 자연이나 철학이나 우정을 사랑하는 한결 같은 태도이다. 이에 관하여 아래와 같은 글들이 기록되어 있다.

왕자경(王子敬)은 "산에서 가로수가 우거진 길을 걷다 보면 산들이 서로 비추어서 사람으로 하여금 눈부시게 한다. 만약에 가을이나 겨울이었더라면 더욱 못 잊었을 것이다"고 하였다.

위개(卫玠)[7]는 상서령(尚书令)인 악광(乐广)에게 왜 꿈을 꾸냐고 물어보자 악광은 마음에 생각이 있어서 그렇다고 대답하였다. 그랬더니 위개가 "몸이나 정신적으로 한 번도 접촉하지 못한 것이 꿈에 나타나는데 마음에 생각이 있다니?"고 반박한다. 그러자 악광은 "꿈은 전에 한 일들을 답습한 것이다. 예를 들어서 우리는 마차를 타고 쥐구멍으로 들어가는 꿈이라든가 생강이나 마늘을 찧어서 쇠공이에게 먹이는 꿈을 꾸지 않는다. 왜냐하면 이들을 흉내 낼 수 있는 전례가 없기 때문이다"고 대답하였다. 이때부터 위개는 답습 문제를 생각하기 시작했는데 매일 생각해도 답이 나오지 않아서 병에 걸렸다. 악광은 이 소식을 듣고 일부러 마차를 타고 위개에게 이 문제를 풀어주러 갔다. 위개의 병이 많이 나아진 다음에 악광은 "이 아이의 마음 속에 불치병이 생기지 않을 섯이다"고 말하였다.

위개는 지극히 멋있고 품위 있는 사람인데 현학의 이치를 생각하다가 답이

7 진나라 최고의 미남.

나오지 않아서 병에 걸렸다는 사실은 플라톤이 말한 "지혜를 사랑하는 열정"
이 아닌가?

진나라 사람은 뛰어났지만 감정을 잊지 않았다. 이는 바로 "마음으로 사랑
하는 것에 집중한다"라는 것이고 범속과 달리 뛰어난 슬픔과 기쁨을 보여 주
었다는 것을 의미한다. 특히 친구에 대한 사랑을 통해서 인격미를 느낄 수
있다. 《세설신어》 안에 《상서(伤逝)》라는 감동적인 이야기가 있다. 친구의 죽
음에 대하여 "옥수를 땅 밑에 묻는다니? 내 마음을 어떻게 다스릴 방법이 없
구나"라는 말이 인상적이다. 이 말은 세상을 떠난다는 것을 속상해 하고 미
의 사라짐을 아쉽게 토로하는 것이다.

고장강(顾长康)은 환온(桓温)의 왕릉에 와서 "산천이 붕괴하고 바다가 고갈
되었는데 새와 물고기가 더 이상 기댈 곳이 어디 있겠는가?"라는 시를 썼
다. 어떤 사람이 "전에 환온을 너무 기대서 이런 말을 했을 것이다. 혹시
환온이 통곡하는 감정을 말로 표현할 수 있을까?"라 물어 보았을 때 고장
강은 "호흡은 광야에서 바람이 이는 것 같고 눈물은 폭포처럼 쏟아진다"고
대답하였다. 그리고 "울음소리는 몹시 심한 번개가 산을 무너뜨리는 것 같
고 눈물은 강이 바다로 쏟아지는 것 같다"고 말하였다.

고언선(顾彦先)은 생전에 칠현금 연주를 좋아해서 세상을 떠난 후에 가족
들은 칠현금을 영상(灵床)[8]에 갖다 놓았다. 장계응(张季鹰)이 조문하러 오는
데 마음의 비통을 억누를 수가 없어서 곧바로 영상을 향하여 걸어가서 칠
현금을 연주하였다. 몇 곡을 연주한 후에 그는 칠현금을 만지면서 "고언선
은 아직도 이 곡들을 감상할 수 있을까?"라고 하면서 통곡하였다. 결국 효
자(孝子)와 악수 한 번도 못 하고 떠났다.

다른 사람이 반주 없이 노래하는 것을 들을 때마다 환자야(桓子野)는 따라
서 "어떡해?"라고 불렀다. 이 얘기를 듣고 방강(帮腔)[9]하던 사안(谢安)은 "음

8 염(殮)을 하기 전 시체를 두는 곳.
9 (일부 희곡의 가창(歌唱) 형식의 하나로) 한 사람이 노래할 때, 다른 사람이 거들어 부르거나

악에 대한 환자야의 사랑은 정말 대단하다"고 말하였다.

왕백여 장사(长史)는 모산(茅山)에 올라가서 "나는 결국 정을 위하여 죽겠구나"라고 하면서 통곡하였다.

완적(阮籍)은 항상 혼자서 마차를 몰고 밖으로 나갔는데 길을 따라서 가지 않고 마음대로 가고 싶은 대로 가다가 길이 없는 데에 이르면 거기서 큰 소리로 한 번 통곡한 다음에 다시 집으로 돌아왔다.

정이 깊은 사람은 자연이나 인생에서 알 수 없는 지극한 슬픔을 느낄 뿐만 아니라 이것을 확대시키고 채워서 난국을 탄식하고 고통 받는 백성을 불쌍하게 여기는 예수님이나 석가모니 같은 존재가 될 수도 있다. 비록 기쁜 체험이더라도 마음속에 깊이 들어가서 사람의 심금을 울리고 흥분하게 한다. 반대로 그렇지 못한 사람은 깊이 슬픔을 느낄 줄도 모르고 진정한 음악에 대하여도 모를 것이다.

왕희지는 관직에서 물러난 뒤에 동토(东土)[10]사람들과 산수 사이에서 놀고 사냥이나 낚시를 즐겼다. 그리고 도사인 허매(许迈)와 같이 선약을 만들어서 먹었다. 약초를 캐려고 동쪽의 군들과 명산을 돌아다니고 바다도 수없이 건넜다. 나중에 "나는 결국 기쁨 속에서 죽겠구나"라고 탄식하였다.

이처럼 진나라 사람에게는 자연에 대한 깊은 정이 있기 때문에 예술이나 문학에서 뛰어난 성과를 얻었던 것이다. 고개지는 그림, 재주 그리고 미침으로 유명하였다. 특히 그 미침을 따라갈 수 있는 사람은 너 이상 없다. 그리고 도연명(陶淵明)의 순수와 순진, 의협심을 따라갈 수 있는 사람도 더 이상 없다. 신나라 사람은 밖에서 자연을 발견하고 안에서 자기의 깊은 정을 발견하였

반주하다.

10 동방의 나라. 전국(战国) 시대 진(秦) 이외의 6국(六国)이 동쪽에 위치하였으므로 동토라고 말하였음. 후에는 서역(西域)에 상대하여 중국을 지칭하는 뜻으로도 쓰였음.

다. 산수에 감정을 부여하고 허령화하였다. 도연명이나 사령운 같은 사람의 산수시가 훌륭한 이유는 그들이 자연의 신선을 발견하고 그 안에 깊이 들어가서 자아를 망각할 정도로 빠져 버린 마음 때문이었다. 그들은 어떠한 것을 써도 묘한 경지를 조성하여 신선과 만나게 하고 기(气)에 둘러싸이게 된다. 사령운이 쓴 "못에 봄풀이 난다"는 시는 자연의 신선함을 발견한 것뿐이었다. 그러나 크게 보고 깊이 들어가면 범신론의 세계관이 예술이나 문학의 기초였다는 것도 알 수 있을 것이다. 손탁(孙卓)은 《천대산부(天台山赋)》에서 "하루 종일 하고 싶은 말을 하고 즐겁게 보내면 조용히 아무 말을 하지 않은 것과 같다. 혼자서 조용히 현묘한 망상을 관찰하여 하늘과 하나가 된 경지에 도달하게 된다", "일주일 동안 자유롭게 돌아다니면 몸도 마음도 한적해지고 모든 세속이나 잡념에서 벗어나서 세상일을 망각하게 된다. 그러면 다른 일의 미세한 부분까지 세밀하게 관찰할 수 있고 모든 일을 순조롭게 진행하게 될 것이다. 그러려면 고요한 암석을 기대어 조용히 생각하고 산천을 향하여 낭송하고 음영하면 될 것이다"고 말하였다. 바로 자연에 대한 이런 깊은 체험 때문에 왕희지의 《난정서(兰亭序)》, 포조(鲍照)의 《대뢰안에 올라가서 동생에게 편지를 쓴다(登大雷岸寄妹书)》, 도홍경(陶弘景), 오균(吴均)의 《짧은 서경문(叙景短札)》, 역도원(郦道元)의 《수경주(水经注)》 등 아름다운 서경 문학 작품들이 탄생하였다.

(4) 위진 시대 사람의 정신은 가장 거침이 없고 자유롭기 때문에 가장 철학적이라고 생각한다. 지도림(支道林)은 학을 키우는 것을 좋아하였다. 그는 절강(浙江) 동쪽의 묘산(峁山)에 살았을 때 어린 학 한 쌍을 선물로 받았다. 시간이 지나면서 어린 학들에게 점점 깃털이 생겨서 자주 날려고 하였다. 그러나 학들이 날아갈까 봐 깃털의 뿌리 부분을 잘라 버렸다. 학들은 날려고 하지만 방법이 없었다. 그들은 머리를 돌려서 날개를 보고 사람처럼 슬픈 표정을 지었다. 학들의 이런 모습을 보고 지도림은 "학은 원래 하늘을 빙빙 돌며 날아야 되는데 애완동물처럼 갇히는 것을 좋아하겠는가?"라고 말하였다. 그리고 나서 새로운 깃털이 날 때까지 잘 키우다가 풀어 주었다. 진나라 사람은 정신

적인 자유를 지극히 사랑하기 때문에 사물의 자유까지 생각하게 된 것이고 이는 아주 의미가 깊은 일이었다. 정신의 진정한 해방과 자유는 우리로 하여 금 꽃 한 송이처럼 가슴을 열어 놓고 자연과 인생의 전부를 받아들이고 그들의 의미를 이해하고 깊은 경지를 체험하게 한다. 근대 철학에서 주장한 "생명정조"나 "우주의식"은 초탈한 진나라 사람의 마음에 싹텄던 것이다. 위개는 강을 건너가려다가 얼굴이 초췌하고 표정이 처참해지면서 수행원에게 "이 망망한 강을 보고 나도 모르게 만감이 교차한다. 감정이 조금이라도 남아 있는 사람이라면 각종의 슬픔을 어떻게 해소할 수 있을까?"라고 탄식하였다. 후일에 당나라 초기에 살았던 진자앙(陈子昂)은《유주대에 올라가서 노래한다(登幽州台歌)》에서 "전에는 이만한 성인(聖人)이 없었고, 장래에도 이만한 현자(賢者)가 없을 것이다. 아득히 먼 하늘과 땅을 생각하고 혼자 애처롭게 눈물을 흘린다"라는 유명한 시를 남겼다. 이는 위개의 영향을 받았던 것이 아닌가? 위개의 정이 너무나 깊어서 우리의 마음을 움직이고 슬프게 만들고 무궁무진한 뜻을 기탁하였기 때문이다.

사태부는 왕우군에게 "친한 친구와 이별할 때마다 며칠 동안 속상한 것을 보니까 중년이 되면 더 쉽게 정 때문에 속상하게 될 것 같다"라고 말하였다.

중년이 되어야 인생의 의미, 책임, 문제 등을 깊이 터득하여 인생을 반성하기 때문에 이때의 기쁨이나 슬픔은 더욱 깊어진 것 같다.《신곡》은 단테의 중년이라는 갈림길에 있었을 때 탄생했다는 데 깊은 의미가 있다.

환온이 북벌할 때 금성을 지나가다가 전임 낭사내사(琅邪內史) 때 심었던 버드나무가 많이 큰 것을 보고 "나무도 세월을 이길 수가 없는데 사람은 또한 어떻게 감당하겠는가?" 탄식하면서 나뭇가지를 휘감은 채 계속 눈물을 흘렸다.

무인인 환온의 정도 이렇게 깊다니? 후일에 유자산(庾子山)은《고수부(枯树赋)》에서 환온의 말을 인용하였다. 즉 "그때 강남에 심었던 버드나무는 얼마나

가냘프고 감동적인지 모른다. 지금의 강변에 눈썹 같은 나뭇잎이 하나 둘 떨어졌는데 얼마나 슬픈지 모른다. 시간은 쏜살같이 가는데 나무도 세월을 이길 수가 없는데 사람은 또한 어떻게 감당하겠는가?" 유자산은 슬프고 아름다운 환온의 말에 탄복하여 이를 후일에 서정시로 다시 지었다.

그리고 왕희지는 《난정서》에서 "고개를 들어서 파란 하늘을 바라보고 고개를 숙여서 푸른 물을 바라보면 하늘은 넓디넓고 끝이 없고 만물은 이치대로 각자 잘 있다. 역시 자연의 힘은 무궁무진한 것 같다. 만사만물은 모두 자연의 은혜를 입기 때문이다. 온갖 소리가 너무 다르지만 나에게 모두 새롭다"라는 글을 남겼다. 이를 통하여 진나라 사람의 깨끗하고 심후한 감각이 계시하는 세계관을 알 수 있다. 그중에서 "온갖 소리가 너무 다르지만 나에게 모두 새롭다"는 말은 진나라 사람이 신성하고 활발하고 자유자재한 마음으로 세계를 이해하여 만나는 모든 것으로 하여금 새로운 생명과 영혼을 드러내게 한다는 것을 알 수 있다. "만물은 이치대로 각자 잘 있다" 중의 "이치"란 기계적이고 진부(陈腐)한 이치가 아니라 활발하고 생기가 가득한 자연 속에 깊이 담겨 있는 이치를 말한다. 이때 "명리를 다투는 것은 내가 원하는 것이 아니라 나는 단지 깊고 고요한 관조 속에서 속세를 잊고자 한다"라는 왕희지의 유명한 시구가 생각난다. "깊고 고요한 관조"는 모든 예술이나 심미의 기점이다. 여기서 철학적인 생활과 심미 생활의 원천은 서로 일치한다. 진나라 사람의 문학 예술에 신선하고 활발한 "깊고 고요한 관조 속에서 속세를 잊고자 한다", "온갖 소리가 너무 다르지만 나에게 모두 새롭다" 같은 철학적인 정신이 담겨 있다. "저녁 때 하늘에 구름 한 점도 없고 봄바람이 부채처럼 살살 따뜻하게 분다, "만사는 모두 나를 기쁘게 한다", "아름다운 시절은 사람을 즐겁게 한다" 등 도연명 시인의 시구는 풍부하고 심후한 마음이 시간을 황금으로 만들었다는 것을 드러낸다.

(5) 진나라 사람의 "인격의 유미주의"와 우정에 대한 중시는 고급 사교 문화를 조성하였다. 현학 이론에 대한 논쟁과 인물에 대한 품평은 사교의 핵심

내용이었다. 따라서 말할 때의 말투, 태도 그리고 단어의 선택 등 면에서 크게 발전되어 전무후무(前无后无)할 정도이다. 진나라의 서신이나 소품문[11]에서도 의미가 깊고 신선한 표현이 많았다. 도연명의 훌륭한 시구나 글도 "세설신어 시대"의 산물이다. 뿐만 아니라 도연명의 산문시는 오랜 시간이 지난 송나라 산문시의 발전에 영향을 미쳤다. 소식(苏轼), 황정견(黄庭坚), 미불(米芾), 채경(蔡京)[12] 등의 서예는 비록 열심히 진나라 산문을 따르려고 애를 썼지만 결국 지나치게 꾸미거나 과장하여 진나라 사람처럼 자연스럽지 못하다는 비판을 받았다.

(6) 진나라 사람의 미는 신운(神韵)때문이었다. 신운이란 "사물 바깥에 속되지 않은 것이 있다"라는 것이고 사물의 구속을 받지 않는 자유 정신이다. 따라서 진나라 사람의 미는 마음의 미이자 철학적인 미이다. 사물 바깥에 속되지 않는 것을 가질 수 있는 힘을 확대시키면 사람으로 하여금 생사 화복을 초월하여 조금도 두려워하지 않고 침착한 정신을 창출할 수 있다.

사태부는 동산에 살았을 때 자주 손흥공(孙兴公) 등과 같이 바다에서 놀았다. 어느 날 바람이 갑자기 불어서 파도가 용솟음치는 것을 보고 손흥공, 왕희지 등은 질겁하여 얼굴색이 창백해지면서 배를 돌렸다. 하지만 이때 사태부는 신이 나서 별말 없이 시를 읊기도 하고 노래를 부르기도 하고 휘파람을 불기도 하였다. 뱃사공은 여유로운 사태부의 모습을 보고 마음이 편해져서 다시 배를 저어서 앞을 향하여 나아갔다. 잠시 후에 바람과 파도가 더욱 세져서 사람들은 자리에서 일어나서 다시 소동을 피웠다. 이때 사태부는 "만약에 우리가 질서를 지키지 않으면 다시 돌아갈 수가 없을 것이다"라고 침착하게 말하였다. 이 말을 듣고 사람들은 모두 마음을 합하여 다시 돌아가게 되었다. 이번 일로 사람들은 사태부의 기백과 도량을 알게 되고 그가 조정 내외를 다스리면 나라를 안정시킬 수 있다고 믿었다.

11 산문의 일종. 편폭이 짧고 자유로운 필치로 주장을 펼치거나 느낌을 간단하게 적은 글.
12 위의 네 사람은 송나라 때 유명한 4대 서예가였다.

지극한 미란 지극히 힘차다는 것이다. 왕희지의 서예는 웅대하고 날아다니는 것과 같아서 "용이 천문을 뛰어넘는 것 같기도 하고 호랑이가 바람 속에서 궁궐 안에 누워 있는 것 같기도 하다"고 말하였다. 비수(淝水) 대전 승리의 근본은 사태부의 아름다운 인격과 기개였다. "만조가 되고 간조가 된다는 것에 시작도 끝도 없지만 노를 젓는 사람 없는 배는 이를 뛰어넘을 수 있다"는 사령운이 바다에서 쓴 시를 보면 이때 사태부의 기개와 경지를 알 수 있다.

유곤(刘琨), 조적(祖逖), 환온(桓温), 주처(周处), 대연(戴渊)은 모두 위풍당당하고 활기찬 역사적인 인물이었다. 환온은 왕돈(王敦)의 묘지를 지나면서 "힘이요, 힘이요"라고 탄식하였다. 기세가 당당하고 웅대하고 힘찬 것을 좋아하고 세속적인 관념의 구속을 받지 않는 개성 때문에 "힘"을 칭송하였다. "힘"이라는 것이 사실 미라는 것이다.

유도계(庾道季)는 "염파(廉颇)와 인상여(蔺相如)는 비록 세상을 떠났지만 아직도 활력이 있고 생기발랄한 것 같다. 조여(曹蜍)와 이지(李志)는 비록 세상에 살아 있지만 죽은 사람 같다. 만약에 사람이 모두 이렇다면 병의 증상에 따라 약을 처방할 수 있겠다. 그렇다면 교활하고 음흉한 사람을 모두 제거할 수도 있겠다"고 하였다. 이 말은 얼마나 호매하고 침통한지 모른다. 진나라 사람은 활기차고 생기발랄한 것을 숭상하고 속세 사회의 위선자들, 마을의 거짓말쟁이들 그리고 전국시대 이후 2천 년 동안 살아 온 중국적인 '사회 동량'을 멸시하였다.

(7) 진나라 사람의 미학은 "인물에 대한 품평"이다. 아래의 예를 보도록 하겠다.

왕무자(王武子)와 손자형(孙子荆)은 각자 고향의 땅과 뛰어난 인물에 대하여 논하였다. 왕무자는 "우리 고향의 땅은 평평하고 물은 맑고 사람은 청렴결백하고 공정하다", 손자형은 "우리 고향의 산은 우뚝 솟고 험준하고 물은 기세가 있고 힘차고 사람은 많고 뛰어나다"고 말하였다.

환온이 병에 걸려서 사태부가 병문안하러 갔는데 동문에 들어가자 멀리서 환온이 "우리 집에서 이런 사람을 못 본 지 꽤 되었다"라고 탄식하였다.

혜강(嵇康)은 키도 크고 얼굴도 잘 생겨서 보는 사람마다 모두 "시원한 바람처럼 밝고 훤하다"고 칭찬하였다. 어떤 사람은 "늠름한 소나무처럼 우뚝하다"라고도 하였다. 산도(山濤)는 "혜강이 서 있으면 하나의 소나무처럼 혼자 서 있는 것 같고 술에 취하면 옥산이 무너질 것 같다"라고 말하였다.

해서(海西)[13]에 있었을 때 신하들이 조회할 때마다 조정이 어두웠는데 회계왕(会稽王)[14]이 나타나는 순간에 마침 머리 위에 아침 놀이 있는 것처럼 밝아졌다.

사태부는 조카들에게 "어른들은 항상 후손을 위해서 살지만 후손의 일이 결국 어른들과 무슨 관련이 있을까?"라고 물어 봤다. 조카들은 아무 말도 하지 못했는데 사현(謝玄) 장군은 "훌륭한 지초, 난초, 옥수는 누구나 자기 마당에서 성장하기를 바라는 마음 같다"고 대답하였다.

어떤 사람은 왕공(王恭)의 준수한 외모에 탄복하여 "봄에 달 아래의 나무처럼 멋지다"라고 하였다.

유윤(㖟尹)은 "밝은 달과 서늘한 바람을 보면 현도(玄度)[15]가 생각난다"라고 말하였다.

상기한 듯이 자연의 미로 인물이나 그 품격의 미를 형용한 예는 많고 많다. 그러나 위나라와 진나라 사람은 자연미와 인격미를 동시에 발견하였다. 인격미를 중요시한 것은 한나라 말기까지 거슬러 올라갈 수 있고 인격미에 대한 인식은 유가 및 공자까지 거슬러 올라갈 수 있다. 이에 비하여 "세설신어 시대"는 인물의 용모, 도량, 식견, 육체와 정신의 미에 집중하였다. 위개가 뛰어난 외모 때문에 사람들이 매일 둘러싸고 구경한 탓에 스트레스를 받아서

13 해서몽골족장족자치주
14 중국 삼국시대 오나라의 두 번째 왕이었다.
15 동진(東晉)의 유명한 문학가였다. 동진은 A.D.317~420년에 원제(元帝) 건무(建武) 원년부터 공제(恭帝) 원희(元熙) 2년까지를 가리킴. 건강(建康), 즉 지금의 난징(南京)에 도읍하였음.

병에 걸렸고 결국 세상을 떠났다는 것도 이런 사회 분위기에서 생긴 일이었다. 반면에 세상 사람은 왕희지를 보고 "구름처럼 떠 있고 용처럼 씩씩하고 힘차다", "얼굴은 희고 매끄럽고 눈은 점칠한 것 같고 신선과 같은 사람이다"라고 칭송하였다.

뿐만 아니라 여인 사도온(謝道韞)은 또한 명랑하고 산림 속의 바람과 같았다. 《세설신어》에 의하면 이 시대의 여자는 대부분 세속을 뛰어넘었고 여성답지 않았다고 한다.

한마디로 이 시대는 중국 역사상 가장 활기차며 활발하며 미를 중요시하며 미의 성취가 가장 높았던 시대였다. 미의 힘에 저항할 수가 없었다는 것을 아래의 이야기를 통하여 알 수 있을 것이다.

환온은 촉(蜀)[16]을 평정한 다음에 이세(李勢)의 동생을 첩으로 맞이하여서 그녀를 서재 뒤에 살게 하였다. 공주는 처음에 몰랐으나 나중에 이 일을 듣고 나서 몇 십 명의 하녀를 데리고 칼을 들고 그녀를 죽이러 갔다. 거기에 도착하여 그녀가 머리를 빗고 있는 것을 봤는데 머리가 땅바닥까지 닿고 피부가 흰 옥처럼 하얗고 빛났다. 공주를 보고 하나도 놀라지 않고 침착하게 말하였다. "우리나라는 망하였기 때문에 할 수 없이 나는 여기까지 왔다. 만약에 나를 죽인다면 오히려 그것은 내 소원을 들어주는 것이다." 이 말을 듣고 공주는 칼을 버리고 두 손을 마주잡은 채 "동생만 봐도 불쌍히 여겨지는데 하물며 우리 남편은 오죽하겠나?" 말하였다. 그 뒤로 그녀에게 잘해 주었다.

상기한 듯이 미의 힘을 무시할 수가 없지만 진나라 사람의 미감이나 예술관은 거의 노장 철학의 세계관을 기초로 삼고 거기에다 단순하고 수수한 의미를 부여하여 1,500년 이래 중국 미감, 특히 산수화나 산수시의 기본 취향

16　주(周)나라 때의 나라 이름으로, 지금의 사천(四川)성 성도(成都) 일대.

을 제시하였다는 것은 사실이다.

중국 산수화의 독립은 진나라 말기에 시작되었다. 진나라와 송나라 산수화의 창작은 "웃으며 꽃을 따면서 만물 속의 지극히 깊고 묘한 선(禪)의 경지까지 도달한다"라는 의지와 취향을 지녔다. 화가 종병(宗炳)은 산수를 좋아하여 구경했던 산수를 모두 벽에 그리고 앉을 때나 누워 있을 때 항상 바라보았다. 그림을 보고 "나는 이제 나이가 들어서 병까지 걸렸는데 명산을 더 이상 구경할 수 없고 맑은 마음으로 사상 속에 누워서 구경할 수밖에 없겠구나.(我年齡大了身体也有了疾病, 名山恐怕难以游览遍, 只有凭借澄澈的胸怀, 躺着在思想中游览)"고 탄식하였다. 그리고 그는 "성인은 자연을 표현할 때 항상 자기만의 완전한 주관적인 세계를 지녔다. 그들의 마음에 파도가 없고 달관이 있기 때문에 만사만물을 제대로 비출 수 있었던 것이다. 인간은 신을 통하여 도(道)를 추구하였는데 지혜로운 사람은 산수로 도를 표현하는 방법을 찾았기 때문에 그들의 마음은 기쁨을 느꼈다는 것이다"고 말하였다. 종병이 말한 도란 세상에서 가장 깊숙하고 심원하면서도 만물 속에 존재하는 생명의 근본이다. 동진(東晉)[17] 화가 고개지는 회화의 수단과 목적에 대하여 "천상묘득(迁想妙得)"[18] 이라고 말하였다. "묘득(妙得)"의 대상은 바로 심원한 생명이자 도이다.

중국 회화 예술의 핵심인 산수화의 시작에 벌써 현학의 의미를 부여하였는데 1,500년 동안 중국 회화를 세계에서 독립적인 체계로 이루게 하였다.

진나라 사람의 예술적인 사상과 미의 조건은 항상 세속에서 벗어났다. 유도계는 대안도(戴安道)가 그린 그림을 보고 "그림이 너무나 세속적인 이유는 당신이 세상에 대한 정이 아직 남아 있기 때문이다"고 말하였다. 대안도는 이미 높은 경지까지 도달하였는데 이 말을 듣고 너무나 화가 나서 "무광(务光)[19]만은

17 A.D.317~420년. 원제(元帝) 건무(建武) 원년부터 공제(恭帝) 원희(元熙) 2년까지를 가리킴. 건강(建康), 즉 지금의 남경(南京)에 도읍하였음.
18 생각을 바꾸면 묘한 것을 얻게 된다는 뜻이다. 이는 주관과 객관이 서로 제약하는 변증법의 관계를 가리킨다.
19 하상(夏商) 시기 유명한 현인이다.

당신에게 이런 비판을 안 받을 것이다"라고 말하였다.

이 이야기를 통하여 당시 미의 기준이 얼마나 엄격했는지 알 수 있다. 그리고 이 기준은 후일에 중국 문예 비평의 기준이 되었다. 즉 "아(雅)", "절속(絶俗)"이다.

이 유미주의 인생 태도는 아래와 같이 두 가지로 표현되었다. 하나는 "현재"를 즐긴다는 것이다. 즉 찰나의 생활에서도 질이 지극히 높고 풍부하고 충실한 것을 추구하고 과거나 미래 때문에 현재의 가치와 창조를 포기하지 않았다는 것이다. 아래의 예를 같이 보도록 하겠다.

왕자유(王子猷)[20]가 잠시 남의 집에 살았을 때 가족들에게 대나무를 심으라고 시켰다. 어떤 사람은 "잠시만 사는 건데 이렇게 번거롭게까지 할 필요가 있겠냐"라고 물어봤다. 이 말을 듣고 왕자유는 휘파람을 불면서 노래를 좀 부르다가 대나무를 가리키면서 "단 하루라도 당신이 없으면 되겠냐?"라고 대답하였다.

위의 예를 통하여 당시 사람이 "현재"를 중요시하고 즐겼다는 것을 알 수 있다. 이는 유미주의 인생 태도의 첫 번째 표현이다. 두 번째 표현은 외적인 목적보다는 과정 자체에 미의 가치를 부여하였다는 것이다. 이는 "이 일을 하는 과정 자체에 가치가 있다"라는 태도이다. 아래의 예를 같이 보자.

왕자유가 회계산(会稽山) 북쪽에 살았을 때 어느 밤에 많은 눈이 흩날렸는데 그는 잠에서 깨서 침실의 문을 열고 하인에게 술을 따르라고 시켰다. 새하얀 사면을 보고 그는 망설이다가 좌사(左思)의 《초은시(招隐诗)》를 읊기 시작하였다. 그러다가 갑자기 대안도가 생각났다. 그때 대안도가 멀리 있었지만 왕자유는 그날 밤에 바로 배를 타고 그에게 찾아갔다. 대안도의 문앞에 도착하였지만 안으로 들어가지 않고 다시 돌아왔다. 이유를 물어보자

20 왕희지(王羲之)의 아들이다.

왕자유는 "흥을 타서 찾아갔는데 흥이 없어지면 당연히 돌아와야지 굳이 대안도를 만날 필요가 있겠나?"고 대답하였다.

상기한 듯이 생활의 목적이 아니라 과정 자체에 가치를 부여하였다는 것을 통하여 진나라 사람의 유미주의 생활을 알 수 있다.

(8) 진나라 사람의 도덕관과 예법관. 공자는 2천 년 동안 중국 예법 사회와 도덕 체계의 건설자이다. 도덕 체계를 건설한 사람은 도덕의 의미에 대하여 제대로 아는 사람일 것이다. 공자에게 도덕적인 정신이란 진심, 성실, 혈기이고 이는 적자(赤子)의 마음이라고 한다. 이를 보완하여 "인(仁)"이 되었다. 모든 예법은 도덕적인 정신의 표현일 뿐이다. 근본적인 것을 버리고 지엽적인 것만 추구한다면 도덕과 예법의 진정한 정신과 의미를 잃어버리게 된다. 심지어는 예법이라는 이름으로 사욕을 충족시키려는 사람도 있었는데 향원(乡原)이라고 불렀다. 이들은 공자가 극도로 미워하였다. 따라서 공자는 "향원이란 도덕의 도둑이다", "군자 같은 유학자가 되겠느냐? 아니면 비겁한 소인 같은 유학자가 되겠느냐?"라고 말하였다. 공자는 예법의 진정한 정신과 의미를 잃어버리지 말라고 항상 사람들에게 경고하였다. 또한 "만약에 자애심도 없다면 예법을 지켜서 무슨 소용이 있겠느냐? 자애심도 없다면 음악을 연구해서 무슨 소용이 있겠느냐?"라고 말하면서 공자는 날마다 마음이 아파서 노래까지 부르지 않았다. 그는 상을 당한 사람 옆에서 배부르게 식사하지 않았다. 이 진실하고 위대한 동정심은 공자의 도덕 기초이다. 그는 위선적인 것을 증오하였다. 그는 "감언이설하면서 상냥스러운 얼굴로 위장하는 사람은 보통 자애심이 많지 않을 것이다", "예법이란 공경을 중요시하고 옥기와 견직물(재물)은 공경이 마음을 표하는 것일 뿐이다"라고 히였다. 이십게도 공자기 세상을 떠난 다음에 공자가 극도로 미워하였던 "향원"은 중국 사회를 지배하게 되고 사회의 "기둥"이 되었다. 그들은 지극히 크고 단단하고 지혜로운 중용의 도를 온 사회에 가득한 범속주의, 타협주의, 절충주의, 안일주의로 바꿨다. 이

런 일이 생기리라 예측해서 그랬는지 공자는 생전에 "향원(乡原)"을 배척하였다. 공자는 예법에서 자유로워져서 활발하고 진실하며 풍부한 인생을 추구하고자 하였다. 그는 "인(仁)"뿐만 아니라 "예술"도 추구하였다. 아래의 말을 통하여 공자가 음악을 가장 깊이 이해했을 뿐만 아니라 가장 묘하고 간결하며 진실한 말로 표현하였다는 점을 알 수 있다.

음악 연주란 미리 짐작할 수 있는 것이다. 시작은 타악기를 사용하여 사람을 신나게 한다. 이어서 화목하게 순수하게 밝게 선명하게 끊임없이 전개하면 완성된다.

공자는 자연의 미를 사랑하여서 "어진 사람은 산을 즐기고 지혜로운 사람은 물을 즐긴다"라고 하였다.

어느 날 공자는 제자들에게 꿈이 뭐냐고 물어봤다. 모두 대답하고 이제 증점(曾点)의 차례가 되었다.

공자는 "증점아, 너의 꿈은 어떠냐?" 물어보자 증점은 연구하고 있었던 슬(瑟)소리를 줄이다가 슬을 옆에 놔 두고 몸을 일으켜서 "내 꿈은 좀 다릅니다"라고 대답하였다. 공자는 "무슨 상관이 있냐? 단지 자기의 꿈을 얘기할 뿐인데"라고 하자 증점은 "날씨가 따뜻해지면 봄옷을 입고 어른들 몇 분, 아이들 몇 명과 강에 들어가서 수영하면서 기복을 하고 기우대에 올라가서 시원한 바람을 쐬며 쉬다가 노래를 부르면서 집으로 가는 것이 꿈입니다"고 대답하였다. 이 말을 듣고 공자는 "나도 같은 생각이다"라고 감탄하였다.

초연하고 부드러우며 자연과 미를 사랑하는 공자의 생활 태도는 진나라 사람인 왕희지의 《난정서》와 도연명의 전원시에서 다시 느낄 수 있다. 그러나 한나라 때 속물이었던 유학자들은 명예와 이익을 위하여 다투는 길을 택하였

기 때문에 "향원"들이 세상에 가득하였다. 위진 때 "향원"의 사회, 정신적인 질곡인 예교, 그리고 사대부 계층의 저속을 반대하고 자기의 진실한 마음과 혈기에서 인생의 진정한 의미와 도덕을 되찾으려고 노력하였다. 그들은 자기의 생명, 지위, 명예를 희생하여 예교의 이름을 빌려서 권력과 지위를 지키려는 통치계급의 악한 세력들과 싸웠다. 조조는 "윤리를 파괴시키고 마구 떼를 결성하여 대중을 홀리고 대역무도한다"는 죄로 공융(孔融)을 죽이고 사마소(司馬昭)는 똑같은 이유로 혜강을 죽였다. 그로 인해 완적(阮籍)은 미쳐 버리고 유령(刘伶)은 술에 빠져 버렸다. 그들의 마음이 얼마나 고통스러웠는지 짐작할 수 있을 것이다. 이는 헛된 예법 사회 앞에서 진실한 마음과 혈기가 타협하려 하지 않았기 때문에 생긴 비극들이다. 이들은 문화가 몰락한 시기에 인류를 위하여 위험을 견디며 진실한 인생, 진실한 도덕을 얻기 위해 노력한 순도자(殉道者)들이다. 그들이 얼마나 용감하고 침착하며 아름다운가를 아래의 글을 통하여 알 수 있다.

혜강은 사형되기 전에 침착하게 거문고를 달래서 《광릉산(广陵散)》을 연주하였다. 연주를 마치고 혜강은 "원준(袁准)은 이 곡을 배우려고 나한테 몇 번이나 부탁했는데도 가르쳐 주지 않았다. 오늘은 《광릉산》을 연주하는 마지막 날이다"고 말하였다.

조조는 윤리를 지킨다는 명목 하에 공융을 억울하게 죽였을 뿐만 아니라 7살짜리 딸, 9살짜리 아들까지 죽였다. 도대체 대역무도한 사람은 누구였을까?

도덕의 정수는 "인(仁)"이자 "서(恕)"이고 인격의 미에 있다. 이에 관하여 《세설신어》에 아래와 같은 기록이 있다,

완광록(阮光祿)은 섬현(剡县)[21]에 있었을 때 예쁜 마차 하나를 샀는데 필요

21 고대의 현(縣) 이름. 지금의 절강(浙江)성 승(嵊)현에 있음.

한 사람마다 빌려 줬다. 그러나 어떤 한 사람이 어머니의 장례식에 마차가 필요하지만 도저히 마차를 빌려 달라는 말을 못 하였다. 완광록은 이 얘기를 듣고 "나에게 마차가 있지만 빌려 달라는 말도 못하는데 이 마차를 더 이상 가질 필요가 뭐가 있겠나?"라고 탄식하면서 마차를 불태워 버렸다.

위의 글을 통하여 그때 사람은 자신에게 얼마나 엄격했는지 알 수 있다. 하지만 남의 말이나 예법을 두려워하여 그런 것이 아니다. 바로 자신의 인격미와 위대한 동정심의 표출이었다.

섬현의 현령이었을 때 어느 노인이 법을 위반하였기 때문에 사혁(谢奕)은 벌로 술을 마시게 하였는데 노인이 많이 취했는데도 계속 마시게 하였다. 이때 7살 정도 된 사안(谢安)은 파란 바지를 입은 채 형인 사혁의 무릎에 앉아 있었다. 이 상황을 보고 사안은 "형아, 노인이 너무 불쌍해. 이제 그만해"라고 말하자 사혁은 순간에 얼굴이 펴져서 "노인을 풀어 줄까?"라고 하면서 노인을 풀어줬다.

사안은 동진(东晋)시대의 핵심 인물이었지만 그의 순수하고 자애로운 마음이 위대한 인격의 근본이었다. 이는 사안으로 하여금 수십 년 동안 위태로운 동진을 지탱하게 하였다. 비수 대전(淝水之战)에서 부견(苻坚)은 보병 60여 만 명, 기병 27만 명을 데리고 동진에 침입하였기 때문에 위험이 눈앞에 닥쳐 있었다. 이때 사안은 침착하게 지휘하고 사현(谢玄) 등을 파견하여 병사 8만 명을 데리고 한 번에 침략군을 돌파하였다. 때문에 부견(苻坚)은 바람소리와 학의 울음소리도 군사의 소리로 들리고, 초목이 모두 군사로 보이고 겨우 목숨만 건졌다. 이는 전쟁사에서 전무후무(前無後無)한 전적이고 제갈량(诸葛亮)까지 이런 승리를 거두지 못했다.

뿐만 아니라 한 세대의 영웅인 환온도 넓고 깊은 위대한 동정심을 가졌다.

환온은 군사를 이끌고 사천성의 삼협[22]에 도착했다. 거기서 어느 병사가 원숭이 새끼를 잡았기 때문에 원숭이 어미는 양자강을 따라 오며 계속 통곡하였다. 100여 킬로미터 가까이 따라가다 겨우 배를 탔다. 그러나 배를 타자마자 바로 죽었다. 병사들이 원숭이 어미의 배를 열어 보니 창자가 벌써 조각조각이 되었다. 환온은 이 얘기를 듣고 화가 나서 그 병사를 해임시켰다.

진나라 사람은 헛되고 완고한 예법에서 벗어나서 진실한 성격과 넓은 마음으로 새로운 생명을 창조하였다. 그들의 도덕 교육은 또한 인격적인 감화를 위주로 하였다. 계속하여 사안의 감동적인 이야기를 보도록 하겠다.

사호자(謝虎子)는 지붕에 올라가서 쥐를 불태웠다. 그의 아들인 사호아(謝胡儿)는 그런 짓을 한 사람이 바보라 듣고 아버지가 그랬다는 사실도 모르고 바보가 그런 짓을 했다고 많이 비웃었다. 사안은 이 일을 알고 나서 사호아에게 조용히 말하였다. "사람들은 이런 일을 가지고 너의 아버지를 비방한다. 그리고 나도 그런 일을 했다고 비방한다"라는 것이다. 사호아는 이 말을 듣고 후회되어 한동안 서재 안에서 나오지 않았다. 사안은 자기 잘못이라고 핑계를 대서 사호아를 깨닫게 하였는데 이는 도덕 교육이었다.
또 하나의 이야기가 있다. 부인이 아들을 교육할 때 사안에게 "당신은 왜 아들을 가르치지 않으세요?"라고 물어보자 사안은 "나는 늘 말과 행동으로 아들을 가르치고 있지"라고 대답하였다.

사안은 아들을 제멋대로 하게 두지 않고 항상 가르치고 있었다. 하지만 그는 아들이 수치심을 느끼거나 자존심을 상하게 하지 않고 세세한 것까지 돌보면서 은연중에 간화되기를 원하였다.

22 구당협(瞿塘峽)·무협(巫峽)·서릉협(西陵峽). 장강(長江)에 있는 세 개의 거대한 협곡이 만나는 구간.

사현은 어렸을 때 향낭(香囊)을 차고 다니는 것을 좋아하였다. 사안은 걱정되지만 아들의 자존심이 상할까 봐 농담하면서 내기를 통하여 향낭을 얻어서 바로 태워 버렸다. 이때부터는 아들은 향낭을 차고 다니지 않았다.

위의 글을 통하여 사안이 아버지로서 얼마나 엄격하고 얼마나 자상한가를 알 수 있다. 후일에 그의 아들인 사현은 위태로운 동진을 구해내는 큰 공을 세웠다. 이는 아버지의 훌륭한 교육 정신과 교육 방법의 성과라 할 수 있다.

당시 속된 문인들은 완적(阮籍)을 가장 증오하였다. 이유는 완적이 가장 자유분방하고 예법을 철저히 무시하였기 때문이다. 하지만 완적을 통하여 새로운 도덕 운동의 의미와 목표를 알 수 있다. 즉 낡아빠진 예법의 겉모습에서 벗어나서 도덕의 영혼을 열정과 진실 위에 세우겠다는 것이다. 왜냐하면 현존의 예법은 진정한 정신을 잃어서 생명의 질곡이 되고 간웅에게 이용되어 뜻이 자기와 다른 사람을 죽이는 무기가 되어버렸기 때문이다.

완적은 어머니 장례식에 살찐 새끼돼지 한 마리를 쪄서 술을 좀 마시다가 "이제 큰일났네요"라면서 어머니와 작별인사를 하였다. 한 번만 울고 나서 바로 피를 토하고 기절하였다가 한참 뒤에나 깨어났다.

이처럼 완적은 피로 도덕의 새로운 생명을 피어나게 하였다. 그는 훌륭한 사나이였다. 용모가 뛰어나고 기개가 장대하고 꿋꿋하게 우뚝 솟아 있고 방임하였다. 당시 사람들은 이를 "미친 사람"이라고 불렀다. 덕분에 완적은 "의지와 취향이 멀고 깊으며, 반복되고 흩어져 떨어지며, 터무니없는 데에 흥을 기탁하며, 기쁨, 노여움, 슬픔과 즐거움이 복잡하게 뒤얽힌다"는 시를 써냈다. 회포를 읊은 그의 시는 걸작이었다. 그의 거리낌이 없는 인격은 사대부의 질투를 샀지만 술을 파는 사람의 인정을 받았다.

완적의 이웃은 예쁘게 생긴 부인이었는데 술을 팔았다. 완적은 자주 그곳에 가서 술을 사 먹었다. 어느 날 완적은 술에 취해서 바로 부인 옆에 잠들었다. 그의 남편은 처음에 의심해서 완적을 지켜봤더니 별문제가 없었다는 것을 알게 되었다.

이처럼 자유분방한 인격에서 생명력, 씩씩한 모습, 깔끔한 행동, 넓은 도량, 그리고 시원스러운 마음이 보인다.

어느 날 사주자사(司州刺史)인 왕호지(王胡之)는 초대를 받아서 사안에 갔다. 거기서 "그녀는 아무 말하지 않고 바람과 구름을 타고 표연히 떠나갔다"는 시를 읊기 시작하였다. 그리고 "이때 주변에 아무도 없는 것 같다"고 말하였다.

환온은 《고사전(高士传)》을 읽다가 《우릉중자(于陵仲子)》라는 사를 읽고 책을 옆으로 던지면서 "어떻게 자기한테 이렇게 각박할 수가 있나?"라고 말하였다. 이는 초탈한 미, 초탈한 도덕이 아닌가?
진나라 사람은 "우뚝 솟아 있는 산에서 복장을 정리하고 옷에 있는 먼지를 털고 강속에서 발의 때를 씻어낸다"라는 시구로 환온 천고의 풍류와 불후의 호방을 표현하였다.

원문은 1941년 《일주평론(星期评论)》 10기에 게재되었다.

아름다운 추억과 진심 어린 축복
-곽말약 선생 50세 생일을 축하하면서

21년 전에 상하이 《시사신보(時事新报)》 편집실의 한 작은 책상 위에는 늘 편지가 쌓여 있었다. 필자는 가까이 가서 보고 기뻤다. 사방팔방에서 들어온 편지들은 천진난만한 청년들이 보낸 것인데 사회문제나 청년문제를 제기하는 것도 있고 서양 철학과 문학을 소개하는 것도 있고, 문화나 교육 문제를 다루는 것도 있고 연애나 사교 문제 때문에 고민하는 마음을 털어 놓은 것도 있었다. 이 작은 책상은 '오사(五四)'시대 청년들의 열정, 희망, 순결, 생활력 그리고 문화사적으로 새롭고 위대한 혁신을 상징하였다. 이 혁신은 지금의 항일전쟁과 건국 문제와 긴밀히 관련되어 있다. 이에 대한 역사적인 평가는 백 년 후의 역사학자들에게 맡겨야 할 것 같다. 그러나 이 모든 상징을 대표하는 것은 매일 보내 온 필체가 굳세고 수려하며 원고지가 깨끗하고 줄이 가지런하며 내용이 풍만한 곽말약의 시들이다.

백화시(白话诗, 5·4운동 이후, 전통적인 시율에서 벗어나 백화로 쓴 시. 당시의 사회 생활상과 사상·감정을 반영한 작품이 많음. 신시라고도 한다.) 운동은 문학적인 기술의 혁신뿐만 아니라 새로운 세계관, 새로운 정서, 그리고 새로운 생활 의식을 표현하는 새로운 방식을 찾고 있다는 것을 상징한다. 문자 수사나 문어문과 백화문의 구분으로 신시의 의미와 가치를 평가하는 것은 평면적이다. 백화시 운동의 역사는 겨우 21년밖에 안 되었는데 이를 가지고 세계에서 가장 훌륭하고 찬란한 서정시의 전통인 2천 년 역사를 지닌 중국 시, 사와 곡과 비교하거나 맞서는 것은 거의 불가능한 일이고 주제 넘는 일이다. 물론 백화시를 쓴 시인

들도 그 정도로 교만하지는 않았다. 그들은 단지 "궁하면 변하고, 변하면 통한다"의 생명적인 원칙, 그리고 "세대마다 나름대로 자기의 승리를 거두고 또한 그 승리로 승리하지 못하는 일을 완성시키는 것을 제외하고는 남에게 얹혀 살게 된다"란 초리당(焦里堂)의 명언들에 따라서 새로운 문예의 새로운 무대를 개척하여 새로운 세계에 새로운 생활의 내용, 의미, 정서, 감명 그리고 사상을 표현하였다. 이는 신기함을 겨루고 새것을 향하여 마구 내달리는 것도, 거만을 피우는 것도, 자기 자신을 과시하는 것도 아니고 문화 발전의 책임이고 새로운 문체를 창조하여 우리의 문화 내용을 풍부하게 하는 힘들고 모험적인 일이었다.

문예적으로 2천 년 동안의 전통적인 형식의 속박에서 벗어나서 남들이 비웃거나 비난하는 것을 무시하고 새로운 아침을 시작하려면 패기 있고 생활력이 강하며 신선한 감각을 지닌 새로운 시인이 필요한 법이다. 그때의 곽말약 선생은 바로 이런 시인이었다. 그 당시 《학등(学灯)》에 발표하였던 수많은 시들을 통하여 그는 새롭고 유력한 형식을 창조하여 새롭고 유력한 시대 그리고 새로운 생활 의식을 표현하였다. 필자는 또한 이와 같은 의식을 가지고 그의 시를 받을 때마다 보물처럼 바로 《학등》에 실었고 이는 많은 청년의 공감을 얻었다. 이런 측면에서 보면 그의 시는 신시 운동에서 아주 중요한 위치를 차지하고 새로운 시의 나라를 개척한 개국의 기세를 지녔다. 짧은 시간에 만족스러운 성과를 얻기가 힘들겠지만 이 새로운 시의 나라는 벌써 튼튼한 기초를 다졌다. 백화시는 신문학 운동 중에서 가장 의지할 것이 없고 모험적이고 힘든 일이었기 때문에 그의 성과가 문학의 다른 분야를 뛰어넘지 못한 것은 너무나 당연한 일이다.[백화시체로 서양시를 번역하면 원래의 시와 더욱 가깝게 표현할 수 있나. 그중에서 성공석인 번역 작품이 몇 있는데 양종대(梁宗岱)의 《수선사(水仙辞)》가 예이다.] 한마디로 신시의 역사가 아직 짧기 때문에 역사적인 성과를 백 년이나 수백 년 후의 시점으로 평가해야 한다는 것이다.

곽말약 선생 50세의 나이는 백 년 인생의 중심이고 하루의 정오처럼 제2

사춘기의 시작이라고도 할 수 있다. 괴테는 80세에 《파우스트》 2부를 썼는데 곽말약 선생도 《학등》을 위하여 또 다른 하나의 〈여신〉을 창작하였으면 좋겠다. 이는 우리의 그에 대한 축복이자 열망이다.

　　원문은 1941년 11월 10일 《시사신보(時事新報)》에 게재되었다.

장천영(張茜英) 화집을 기념하며 쓴 글

서양 예술가가 끊임없이 빛, 열과 생명을 추구하고 도구로 기름과 색채를 사용한 것은 결코 우연이 아니다.

나는 빛, 열과 생명이 영원히 가득한 유화를 사랑한다. 이는 인간 불후의 청춘 정신을 상징하기 때문이다. 중국 그림은 수묵이 번지는 방법으로 서예를 그림 속으로 끌어들여서 '욕심을 버리고 이상을 펼치고 고요함을 지켜서 더 먼 데까지 도달하고자 한다'의 경지를 조성하고자 한다. 이는 문명의 성숙이고 가을의 밝고 맑음이다.

장천영 여사는 유화를 사랑하고 박력 있는 색조와 굳세고 수려한 선으로 생명의 빛과 열을 표현하였다. 그러면서도 그는 중국 서예를 사랑해서 열심히 배운 까닭은 무엇일까? 그 이유는 예술에는 경계선이 없기 때문이다. 이는 청춘의 빛도 필요하고 가을의 성숙의 미도 필요하기 때문이다. 장천영 여사의 그림이 벌써 이런 경지에 도달하였는지에 대하여 잘 모르겠지만 그의 작품에 빛, 열과 생명이 넘친다고는 단언할 수 있다. 이는 또한 중국 예술에 꼭 필요한 것이 아닌가?

원문은 《예경(艺境)》(미간행)에 게재되었다.

봉황산(凤凰山) 그림 감상문

1942년 3월 29일에 여사백(吕斯伯) 형님이 이장지(李长之) 씨와 같이 그림을 보러 자기 화실에 오라고 편지를 보냈다. 우리는 여유롭게 봉황산 정상까지 올랐는데 입구에 마중 나와 있는 여사백 형님과 형수님을 만났다. 우리는 바로 화실에 갔다. 크기가 서로 다른 대략 50, 60 장 정도의 유화가 아름다운 벽에 걸려 있는데 먼지가 많은 화면을 가리기도 했지만 그 속에서 나는 빛을 가릴 수는 없었다.

여사백 형님의 그림은 한 번에 자극과 흥분을 일으키는 그림은 아니다. 그 그림의 경지는 마치 그의 성품과 성격과 같다. '정(静)'과 '유(柔)'로 표현할 수 있을 것이다. '정' 때문에 깊어질 수가 있고 '유' 때문에 조화를 이룰 수 있다. 그림 속에서 움직이지 않는 경지를 표현하는 것은 가장 힘들다. '정'은 죽음과 달리 심오하고 미묘하면 할수록 그 안에 수많은 움직임이 잠재하고 있다. 이는 예술 사이의 넓은 마음속에서 움직이면서도 조화로운 리듬으로 표현되기 때문에 움직이지만 겉으로 보면 아주 '정'한 것 같다. 이 '정' 안에 흐르고 나는 것이 잠재할 뿐만 아니라 깊은 경지도 표현된다. 따라서 마음이 깊은 사람이라야 번화(繁华)를 버리고 직접 깊은 경지까지 도달할 수 있다. 도연명(陶渊明), 왕마힐(王摩诘), 맹호연(孟浩然), 위소주(韦苏州) 등 훌륭한 시인들의 시는 모두 이 깊숙한 '정'의 경지를 표현하였다. 이 '정'의 경지를 제대로 알지 못하면 중국 고대 예술의 깊은 경지까지 도달할 수 없을 것이다.

여사백 형님의 그림을 보면 정물, 화상, 산수는 모두 평안하고 고요하면서도 화기애애한 분위기를 띄고 있다. 이는 인간으로 하여금 그들과 영혼의 접

촉을 통하여 영혼의 위안을 받게 한다. 그가 그린 커다란 유채는 장엄하고 심후(深厚)하며 숙연하면서도 생명의 원천을 암시하고 있어 마치 그리스 묘당의 경지와 비슷하다. 저 병 속에 있는 들국화는 마치 진짜와 같이 생동하고 매우 정교하게 만들어져서 꽃 한 송이 한 송이는 모두 화가가 자세히 살피고 나서 손의 붓으로 미묘하게 표현한 것이다. 그림 속의 귤의 둥근 겉모습과 흐르는 색채는 모두 가장 깊은 속내까지 제대로 파악하였기 때문에 시와 같았다. 이에 대하여 대순사(戴醇士)는 "그림은 사람을 놀라게 하는 것보다 기쁘게 하는 것이 더 낫고 기쁘게 하는 것보다 생각하게 하는 것이 더 낫다"라고 하였다. 여기서 생각이란 과학자의 분석이 아니라 사물에 대한 철학자의 체득이다. 예술가는 사물의 형체, 색채, 선 등을 캐내는 동시에 무의식적으로 그 안에 있는 진, 선, 미를 얻게 된다. 이러한 깊고 조화로운 경지의 조성을 우리는 깊이 음미하게 된다. 그리고 사물 안에 있는 '조화'와 '리듬'에 대한 계시는 예술가가 우리 인류에게 준 가장 귀한 선물이다. 그러나 우리 현대 생활 속에 '조화'가 어디에 있을까? '리듬'은 또한 어디에 있을까?

나는 여사백 그림 속의 고요하면서도 서늘한 경지를 사랑한다. 이는 사람으로 하여금 생각하게 하고 정신을 집중시키고 뜻을 멀리 펴게 하기 때문이다. 초봄, 야외의 경치를 그린 몇 폭의 그림들을 보면 부드러워서 흐를 것 같은 색채, 우아하고 맑으며 화려한 분위기는 봄바람이나 꿈을 마신 것 같이 사람을 도취하게 만든다. 모두 팔리지 않았으면 좋겠다는 것은 내 개인적인 욕심이다. 그래야 우리는 이 화실에 자주 와서 그림을 감상할 수 있기 때문이다. (듣건대, 그는 4월 중순에 14년 동안 그렸던 60, 70 폭의 유화를 가지고 전시회를 열겠다고 하였다.)

1942년 3월 30일 측백나무촌에서 썼고 《예경(艺境)》(미간행)에 게재되었다.

단산보(团山堡) 그림 감상문

재작년 동맹군이 로마를 함락하고 나서 기자들은 로마 근교에 은거하는 철학자 산타야나를 인터뷰하였다. 그는 80세의 고령인데도 힘겨워 하지 않고 맑은 정신으로 인생의 수수께끼를 풀고자 하였다. 기자가 이번 세계 대전(로마의 근교는 포화의 중심과 가까웠다.)에 대한 그의 생각을 물어보자 그는 여유 있게 대답하였다. "신문을 못 본 지 꽤 되었다. 난 지금 영원한 세계 속에 살고 있다."

그렇다면 사랑스럽고 부러워할 만한 영원한 세계는 무엇인가? 몇 년 동안 나는 공습을 피하기 위하여(현실을 도피하는 것이 아니다.) 백계(柏溪, 지명) 강 건너의 대보(大保) 근처에 있는 농가에 살았다. 이 위험한 시대에 내 삶은 못과 같이 대보 소나무 사이의 명월과 강 위의 맑은 바람만 비췄다. 내 마음 깊은 곳에 하나의 갈망을 감추었는데 이는 뜨거운 생명과 커다란 세계에 대한 갈망이었다. 졸졸 흐르는 실개천은 바다를 향하여 흐르고 있었다.

올해 한 여름밤에 사도교경(司徒乔卿) 형이 갑자기 방문하였다. 형과 오랜만에 만나니 이별 후 그의 행방을 물어 보느라고 바빴다. 형은 자기가 몇 년 동안 '동남서북의 사람'이 되었다고 하였다. 먼저 중국의 동남쪽으로, 서북쪽으로, 그리고 아름다운 주해로부터 사막까지 다녔다. 이 과정에서 그는 마음의 깊고 넓은 체득을 얻었고 수많은 그림도 그렸다고 하였다. 형의 얘기를 듣고 무척 기뻐서 몇 년 동안 정신적인 공백을 채우기 위하여 형의 그림을 꼭 한번 보러 가겠다고 약속하였다. 9월 26일 나는 오자함(吴子咸) 형과 같이 단산보에 있는 사도교경 형의 집을 방문하게 되었고 거기서 하룻밤을 자고 왔다. 놀랍게도 단산보 주변의 경치는 바로 그림 속으로 끌어올 수 있었다.

뒤쪽은 높은 산봉우리들이 구름 속에 높이 솟아 있는데 사라졌다 나타났다 하고 앞쪽은 아득히 넓어서 끝이 없고 멀리 있는 산들이 고리처럼 다양한 모습을 보여 주었다. 멀리 가지 않아도 여기 자체는 형에게 벌써 '바다'가 되었다. 밤에 소나무 사이로 달이 뜨면 무척 고요해진다. 이튿날 아침에 형에게 그림을 보여 달라고 하였다. 하나의 큰 화폭은 표구 중이어서 볼 수 없어 매우 아쉬웠다. 하지만 볼 수 있었던 그림들을 통해 형의 시각이 얼마나 깊고 예리한지, 취미가 얼마나 풍부한지, 기교가 얼마나 능숙한지를 알 수 있었다. 더 중요한 것은 그 원시적인 맛과 순박한 종교 의식을 깊이 느끼고 표현하는 것이었다. 서북 사막은 이런 귀하고 화려하며 돈후한 종교 의식과 소박한 원기가 있어서 좋았다. 고개를 돌려서 도시에 사는 사람들을 보라! 마음을 빼앗기고 사는 송장, 걸어 다니는 고깃덩어리가 되어 버렸으니 사람으로 하여금 역겹게 할 수밖에 없다. 〈아침의 기도(晨祷)〉, 〈사막에서 말에게 물을 먹이다(大荒饮马)〉, 〈말을 타고 돌아오다(马程归来)〉, 〈천산추수(天山秋水)〉, 〈차를 마시면서 이야기한다(茶叙)〉, 〈빙천에서 돌아온 사람(冰川归人)〉 등은 이미지, 색조, 기교로 인해 아름다운 것이 아니라 그 속에 감정, 분위기 그리고 전혀 퇴폐적이지 않은 깊은 정과 활력이 넌지시 드러나기 때문에 아름다웠다. 이는 예술에 반드시 필요한 것이고 우리 민족에게 반드시 필요한 품성이다. 따라서 형의 전시회는 우리 민족의 정신 교육에 큰 도움이 되었으면 좋겠다.

사도교경 형은 열정적이고 감동적이며 활발히 비약하는 무녀(舞女)를 그려서 생명에 대한 우리의 갈망을 일으킨다. 이는 우리의 몸의 리듬을 느끼게 하면서도 꿈처럼 가볍고 재빠르며 시처럼 깊숙한 아름다운 경치를 그려서 사람을 도취하게 만들기도 하여 의미심장한 느낌을 남긴다. 우리는 모두 동방 사람이라서 그런지 〈고요한 경지(清静境)〉, 〈침묵(默)〉, 특히 〈재회(再会)〉를 통하여 말로 표현할 수 없는 맛을 느꼈다. 화가는 새로운 구도(构图), 배색(配色)으로 우리 마음속에 가장 깊고 영원한 음악을 써 냈다. 여기서 겉으로는 새로운 형식을 사용하였지만 속으로는 동방 사람의 유구한 세계적 감각을 표현하

였다. 이는 사도교경 형이 자신도 모르는 사이에 부인의 영향을 받아서 그렇다고 생각한다. 왜냐하면 그 안에서 부인이 사(词)에서 표현한 경지가 느껴지기 때문이다. 부인은 사도교경 형의 모든 작품의 첫 번째 진지한 비평자이다.

나는 단산보 화실에서 이틀 묵었는데 아름다운 산수와 구름, 달밤과 아침 햇살을 마음껏 보고 사도교경 형의 그림과 부인의 사를 마음껏 감상하였다. 이튿날 부포석(傅抱石) 형 집을 방문하여 그의 작품을 감상하고 부인의 맛있는 요리도 먹었다. 그곳에서 특별한 선물을 받았는데 이는 사도원(司徒圓, 사도교경의 장녀)이 4살부터 9살까지 써 낸 시들을 모아서 만든 시집이다. 그 책에 부포석 형 장남인 소석(小石, 나이는 똑같다.)의 삽화를 집어 넣어서 〈물보라(浪花)〉란 이름을 지었다. 이는 곽말약 형을 통하여 출판하였다. 이 작은 책은 천진난만한 영감이 넘쳐서 우리에게 가장 순수한 기쁨을 주었다. 사도원은 4살쯤에 배에서 처음으로 시를 썼다.

물보라가 하얗고 물보라가 아름답다 /
송이송이의 물보라는 송이송이의 하얀 장미다

천진난만한 상상, 음조, 어휘는 음미할 만하다.
〈바닷물〉이란 시도 예를 들고 싶다.

커다란 바닷물은 정말 이상하다 /
비오면 종기가 나고 바람 불면 주름살이 생긴다

그리고 〈큰비〉란 시도 있다.

큰비가 연달아 내리고 / 나무는 모두 그를 탄복하고 /
나무는 줄곧 허리를 굽혀 절하고 허리는 바닥까지 닿는다

이 시들을 통하여 동정(童貞)의 세계를 만날 수 있다. 이런 세계가 산타야나가 살고 있는 영원한 세계가 아닌가?

원문은 《예경(艺境)》(미간행)에 게재되었다.

중국 예술적 경지의 탄생

머리말

세상은 무궁무진하고, 생명은 무궁무진하고 예술적 경지는 또한 무궁무진하다. "만물이 서로 다르지만 똑같이 나에게 새롭다는 느낌을 준다"(왕희지의 시구)라는 것은 예술가의 세상에 대한 느낌이다. "시간이나 경치는 늘 새롭다"라는 것은 모든 위대한 작품들의 낙인이다. 그러나 "옛것을 배우고 익혀 새로운 것을 알다"라는 것은 예술 창조 및 예술 비평에서 지녀야 할 태도이다. 역사를 보면 앞으로 한 발짝 발전하면 항상 뒤로 한 발짝 거슬러 올라가 사물의 근원을 탐구해 왔다. 이백과 두보 등 천재들은 일가에 국한되지 않고 광범위하게 옛 사람의 경험을 배워서 시야를 넓히곤 하였다. 뿐만 아니라 16세기의 르네상스는 그리스를 계속 좇고 있었고, 19세기의 낭만주의는 늘 중고를 동경하였고 20세기의 신파들은 원시적 예술로 거슬러 올라가서 소박하고 순수한 것을 찾아보고자 하였다.

지금의 중국은 역사적인 전환점에 서 있기 때문에 새로운 국면이 열리기 마련이다. 이런 상황에 옛 문화를 잘 이해하고 새롭게 평가하는 것은 더욱 중요해졌다. 특히 중국 문화사에서 가장 핵심적이고 세계적인 공헌이 가장 큰 분야인 예술 측면에서 보자면 예술적 경지 구조의 특징을 검토하여 중국 사람의 깊디깊은 정감과 뛰어난 재능을 알아내는 것은 중국 민족 문화가 해야 할 자성이다. 그리스 철학자는 "너 자신을 알라"라고 말하고 근대 철학자는 "세상을 바꾸라"라고 말하였는데 세상을 바꾸기 위하여 우리 자신과 세상부터 알아볼 필요가 있다.

1.1. 예술적 경지란

공정암(龔定庵)은 북경에서 대순사(戴醇士)에게 "서산은 때로 마침 천 리 밖의 구름 속에 있는 것 같이 멀고 작다고 느껴지고 마침 눈앞에 무너질 것 같이 가까이 있다고 느껴지지만 날씨와는 관련이 있지 않다"라고 말하였다. 서산이 멀리 느껴지거나 가까이 느껴지는 것이 물리학적인 거리가 아니라 멀고 가까운 마음의 경지임을 말하였다.

방사서(方士庶)는 《천용암수필(天慵庵随笔)》에서 "산천이나 초목은 모두 자연 속에서 형성되었기 때문에 진실한 존재들이다. 그러나 마음으로 디자인하고 손으로 만들어 낸 것은 자연 속에서 형성된 것이 아니기 때문에 허구적인 경지라고 부른다. 허구적인 경지를 진실한 경지처럼 만드는 일은 필묵의 몫이다. 따라서 옛 사람의 망망한 산천, 아름다운 초목, 마침 살아 있는 듯한 강과 돌 등은 자연에서 벗어난 상상이고 이는 독창적으로 또 다른 생생하고 묘한 경지를 조성하였다. 때로는 생각대로 거리낌 없이 붓을 놀리다가 금을 액체로, 물에서 정수를 추출할 수도 있다. 악곡 없이 무용하고 그림자조차 들고 일어난다는 것은 얼마나 기묘한지 모른다"라고 기록하고 있다. 중국 회화의 정수는 바로 이 안에 있다. 본문에서도 이 말들을 자세히 해석할 뿐이다.

운남전(恽南田)은 《결암의 그림에 대한 평(题洁庵图)[1]》에서 "여기 경치를 보라. 풀 하나, 나무 하나, 산 하나, 골짜기 하나는 모두 결암(洁庵) 고승이 스스로 개척한 것이지 결국 인간 세상에 속하지 않는다. 이 안의 이미지들은 자연 표면에 있고 흥성과 쇠퇴는 사계절과는 관련되지 않고 마차를 타고 쌀쌀한 바람 속에서 무궁무진한 우주를 여행하는 것과 같다. 결암 고승의 노니는 마음이 어디에 있는지 더러워진 세속 사람들이 어떻게 알겠나?"라고 말하였다.

이처럼 화가나 시인의 "노니는 마음이 있는 곳"은 그들이 스스로 개척한 선경이고 그들이 창조해 낸 이미지들은 그들의 예술 창작의 핵심 중의 핵심이다.

1 명나라의 유명한 고승이다.

그렇다면 예술적 경지란 무엇인가? 인간은 세계와 접촉하는데 관계의 차원에 따라서 아래와 같이 5가지 경지가 존재한다. (1) 물질적이고 생리적인 요구를 충족시키기 위하여 생긴 공리의 경지이다. (2) 인간이 서로 공존하고 사랑하는 관계를 유지하기 위하여 생긴 윤리의 경지이다. (3) 인간이 서로 어울리고 서로 제약하기 위하여 생긴 정치의 경지이다. (4) 물리를 연구하여 지혜를 추구하기 위하여 생긴 학술의 경지이다. (5) 하늘과 인간이 하나라고 생각하고 본연의 모습으로 돌아가서 순수함을 추구하기 위하여 생긴 종교의 경지이다. 공리의 경지는 이익을, 윤리의 경지는 사랑을, 정치의 경지는 권력을, 학술의 경지는 진실을, 종교의 경지는 신을 섬긴다. 그러나 학술 경지와 종교 경지 사이에서 우주나 인생의 구체적인 것을 대상으로 삼고 이들의 형태, 질서, 리듬, 조화를 통하여 자신 깊은 마음을 엿보고, 실재적인 경치를 허구적인 경치로 만들고 상징을 통하여 인간의 가장 깊은 마음을 구체화, 육화시키는 것은 바로 "예술적 경지"이고 이는 미를 섬긴다.

따라서 모든 미의 빛은 마음의 원천에서 나온 것이고 마음의 비춤이 없다면 미도 존재하지 않을 것이다. 스위스 사상가 아미엘은 "하나의 자연 풍경은 한 마음의 경지다"라고 말하고 중국 유명한 화가 석도(石濤)는 "산천은 나에게 자기를 대신해 말해 달라고 하더라……산천과 나는 정신적으로 하나가 되었다"라고 말하였다.

예술가는 마음으로 만물을 비추고 산천을 대신하여 말하고 주관적인 생명과 객관적인 자연 이미지는 서로 융합하고 파고들며 모든 사람이나 사물은 적절한 자리가 있고 활기차고 깊디깊은 선경을 조성하고자 하는데 이것이 바로 "예술적 경지"이다.(그러나 순수한 시간의 형식인 음악과 순수한 공간의 형식인 건축은 자연을 모방하지 않는 것으로 마음 깊은 곳에서 말로 표현할 수 없는 경지를 표현하고자 하고, 무용은 순수한 시간과 공간을 종합하는 예술인데 모든 예술의 근본 형태가 되었다. 이에 관한 것은 뒤에서 논의하도록 하겠다.)

예술적 경지란 "감정"과 "이미지"의 결정이다. 이에 관한 왕안석(王安石)의

시가 있다. "버드나무 잎에서 매미가 푸른 잎 뒤에 숨어 울고 있고 단잠에 빠진 듯이 연꽃이 석양과 서로 붉게 물들었고 산비탈에 있는 하천은 모두 녹았는데 강남이라는 곳에서 나와 똑같이 백발이 성성한 옛 친구를 만난다니"라는 것이다.

시의 앞부분은 아름답고 눈부신 강남 봄의 풍경을 묘사하고 마지막 시구는 모든 풍경에 끝없는 쓸쓸함을 감싸 안으며 추억, 그리움, 다시 만난 기쁨 등이 혼합되어 아름다운 시가 되었다.

이와 비슷한 시는 원나라 사람인 마동리(马东篱)기 쓴 《천정사(天净沙)》가 있다. 시의 내용은 아래와 같다.

해질 무렵에 한 무리의 까마귀는 마른 덩굴이 둘둘 감은 늙은 나무에 서서 슬피 운다. 작은 다리 밑에서 물이 콸콸 흐르고 있다. 그 옆의 농가에서 밥 짓는 연기가 모락모락 피어오르고 있다. 오래된 길에서 마른 말 한 마리가 서풍을 이고 힘겹게 앞으로 나아가고 있다. 석양은 점점 빛을 잃고 서쪽에서 진다. 쓸쓸한 밤에 외로운 여행객만 먼 곳에서 떠다니고 있다.

이 시도 마찬가지로 앞에서 풍경만 묘사하다가 마지막 시구에서는 감정을 넣어서 끝없이 외롭고 슬프고 황량하고 쓸쓸한 시적 경지를 조성하였다.

사람, 장소, 감정, 경치 등에 따라서 예술적 경지는 다양한 모습으로 나타나는데 이것은 구슬과 같다. 비록 같은 달밤이라고 해도 각종의 서로 다른 경지를 조성할 수도 있다.

예로는 원나라 양재(杨载)의 《경양궁에서 달을 맞이한다(景阳宫望月)》라는 시가 있다. 시의 내용은 아래와 같다.

달빛에 대지, 산천, 강물은 모두 환상 속에 있듯이 몽롱하고 밤에 온 세상은 아무 소리 없이 고요하다.

명나라 화가인 심주(沈周)의 《스님에게 보낸 그리움(寫懷寄僧)》라는 시도 있다.

밝은 강물은 보일 듯 말 듯하는 구름 밖에서 그림자를 비추고 맑은 이슬은 숲에서 자기의 목소리를 숨긴다.

청나라 사람인 성청루(盛青嶁)는 《백련(白莲)》이라는 시를 썼다.

강의 반은 백련이고 지는 달처럼 사라지려다가 물가에 있는 구름 한 점이 하늘에 떠 있는 듯이 어디선가 향기가 풍겨온다.

위의 시들을 보면 양재(杨载)의 시는 천지를 감싸는 봉건 군주의 기개를, 심주의 시는 속세와 동떨어진 은사의 경지를, 성청루의 시는 풍류스러우면서 그윽하고 아름다운 경치 때문에 차마 떠나지 못하는 시인의 마음을 표현하고 각자 기세, 선경(禅境), 정취를 추구하였다는 것을 알 수 있다. 이에 비하면 하연연꽃을 노래했던 당나라 사람인 육구몽(陆龟蒙)의 "백련은 차가워 보이지만 한을 품고 있는데 이를 아는 사람이 누가 있겠나? 동이 트고 진 달이 아직도 보일 때 선선한 새벽 바람이 불어오면 백련은 평생 외롭게 살다가 조용히 사라지려고 한다"라는 시는 연꽃을 통하여 감정을 토로하였지만 부(赋)와 비슷하여 시적 경지가 아름답지만 사물을 노래하는 것에 치우쳐 있다는 점은 사실이다.

예술에서 감정과 경치는 서로 섞이고 깊이 파고들기 때문에 가장 깊은 감정을 발굴하고 가장 깊은 경치도 스며든다. 경치 안에 감정이 가득하고 감정은 경치 때문에 구상을 지닌다. 따라서 독특한 세상과 새로운 이미지가 생겨서 인간에게 풍부한 상상력을 가져오고 세계를 위하여 새로운 경지를 개척한다. 이는 마침 운남전이 말한 "풀 하나, 나무 하나, 산 하나, 골짜기 하나는 모두 결암 고승이 스스로 개척한 것이지 결국 인간 세상에 속하지 않는다"와 똑같다. 이것이 필자가 말하고자 한 "예술적 경지"이다. 당나라 화가인 장조

(張璪)가 말한 "예술은 자연에서 생겼지만 예술가의 마음도 필요하다"는 우리에게 예술적 경지를 창조하는 기본 조건을 알려 주었다.

1.2. 예술적 경지와 산수

원나라 사람인 탕채진(湯采真)은 "산수라는 것은 수려한 자연을 계승하였기 때문에 음양의 교체, 비, 날씨의 변화, 사계절의 변환 그리고 밤낮의 교체 등의 외적 변화에 따라서 자기의 형태를 바꿔서 무궁무진한 즐거움을 가져온다. 자연이라는 산수와 파도를 모두 용납하는 넓은 마음이 없었으면 쉽게 그려 내지 못했을 것이다"라고 말하였다.

예술적 경지를 구성한다는 것은 객관적인 사물을 주관적인 감정의 상징으로 만드는 것이다. 인간의 마음속에서 감정이 파란만장하고 자태가 각양각색이어서 어느 고정된 사물의 윤곽으로 제대로 표현하는 것이 불가능하기 때문에 오직 생생한 산천초목, 구름이나 연기의 명암 등 완전한 자연의 모습으로 이런 무궁무진한 영감과 기운을 표현할 수 있다. 이에 관하여 운남전은 "면면하고 아득한 구름이나 높은 산으로 그리움을 표현한다면 붓 끝의 먹은 저절로 맑은 눈물이 된다"라고 말하였다. 이와 같이 산수는 화가가 그리움을 표현하는 매개체이기 때문에 중국 사람은 그림을 그릴 때나 시를 쓸 때 산수의 경지를 즐겨 사용하였다. 이는 서양에서 그리스 이래 인체를 주요 대상으로 삼아 표현하는 예술과는 완전히 다르다. 동기창(董其昌)은 "시는 산천을 예술적 경지로 생각하고 산천은 또한 시를 하나의 경지로 생각한다"라고 말하였다. 따라서 예술가가 지니는 시적 마음은 천지를 비추는 시적 마음이다. 산천이나 대지는 자연히 화가나 시인 등 시적 마음이 진실하고 생생한 표현이고 그 자체는 자연의 창조이기 때문에 이에 대한 취사나 선택은 마침 하늘에 떠 있는 구름 한 점이나 겨울 연못에서 기러기의 흔적이 보이듯이 자연스러우면서 변화무쌍하다.

1.3. 예술적 경지의 창조와 인격, 소양

상기한 오묘한 경지를 이루려면 평소 예술가의 정신적인 소양, 우주 이치에 대한 이해, 활발한 마음속에 활약하면서 정신을 집중시키는 체험 등이 필요하다. 원나라에 유명한 화가인 황자구(黃子久)는 "나무가 무성하고 자갈이 깔려 있는 황폐한 산에 종잡을 수 없는 표정으로 하루 종일 혼자 앉았는데 사람들은 그 이유를 짐작할 수가 없었다. 또한 바다와 연결돼 있는 곳에 급류와 거센 파도를 자주 보러 갔는데 갑자기 비바람이 일어도 상관 없었다"라고 말하였다. 송나라 화가인 미우인(米友仁)은 "그림에서 세련된 경지를 조성하려면 속세의 바다에서 털끝 하나를 그리는 데도 담백하고 깨끗한 모습으로 그려야 하고 실내에서 명상할 때 모든 걱정과 고민을 잊어 버려 끝없는 하늘과 하나가 되어야 한다"라고 말하였다. 이를 통하여 황자구는 디오니소스의 열정으로 우주 속에 깊이 들어가는 동적(动的)인 형식을, 미우인은 아폴로의 고요함으로 광대하면서 섬세한 세계를 비추는 형식을 택하였다는 것을 알 수 있다. 이 두 가지 형식은 예술에서 가장 높은 정신적 형식이다.

이런 마음 상태에서 조성한 예술적 경지는 움직이고 변화무쌍하면서도 깊숙하고 고요할 수밖에 없다. 남당(南唐)[2] 사람인 동원(董源)은 "강남의 산을 섬세하지 못한 필법으로 그렸는데 가까이에서는 아무것도 닮지 않은 몇몇이 보이고 멀리서는 찬란한 경치가 보인다. 그윽한 정은 전에 보지 못했던 경치에서 생긴 것 같다"라고 말하였다. 예술가는 깊고 고요한 마음으로 우주 간의 깊숙한 경지를 발견한다. 그들은 자연에서 "마른 나뭇가지, 장난이 심한 돌멩이, 작은 웅덩이, 성긴 숲을 보더라도 정이 가득한 눈으로 보고 그 속에서 깊숙하고 그윽한 경지를 발견한다." 황자구는 사람들에게 깊은 못을 그리는 것을 가르칠 때마다 항상 잡목으로 뭉게뭉게 흘러나오는 물을 표현하였는데 이를 통하여 그의 경지 조성법을 알 수 있을 것이다.

2 5대 10국(五代十国) 중의 하나.(937~975)

따라서 예술적 경지를 조성하는 데 단지 기계적으로 객관적으로 자연을 흉내 내는 것보다 "예술가 자신의 소양과 인격"(미불의 말)이 필요하다. 특히 산천, 연기, 구름의 변화는 흉내 내는 것으로 되는 것이 아니라 마음으로 구성해야 전경을 파악할 수 있다. 이에 관하여 송나라 화가인 송적(宋迪)은 산수화를 아래와 같이 논하였다.

우선 낡은 벽 하나를 준비해 놓고 하얀 비단을 펴서 벽에다가 걸어서 아침저녁으로 관찰한다. 한참 관찰한 뒤에 하얀 비단을 중간에 두고 벽을 보면 울퉁불퉁 고르지 못하고 구불구불해 보여서 마치 산수와 같다. 마음으로 다시 관찰하면 높은 것은 산이고 낮은 것은 물이고 구불구불한 것은 골짜기와 계곡이다. 뚜렷한 부분은 근경(近景)이고 희미한 부분은 원경(远景)이다. 거기서 사람, 짐승, 나무, 풀이 떠다니는 것이 마음에서 분명히 보이는데 이에 따라서 그리면 묘한 경지가 조성된다. 때문에 예술적인 경지는 사람이 아닌 하늘의 뜻으로 조성된다고 하는데 이야말로 살아 있는 예술이다.

위에서 송적의 말은 "마음에 심원한 경지가 조성된 다음에 이를 붓으로 표현한다"라는 중국 화가들의 주장과 일치한다. 이는 서양 인상파 화가인 클로드 모네가 똑같은 경치를 아침, 점심, 저녁에 서로 다르게 그렸다는 사실주의와는 다르다.

1.4. 선경(禅境)의 표현

중국 예술가는 왜 객관적이고 기계적인 모방에 만족하지 못했을까? 예술의 경지란 층이 하나만 있는 평면적인 자연의 재현이 아니라 층이 복잡하고 깊은 구조이다. 직관적인 모습이나 감각에 대한 모방으로부터 활약하고 있는 생명의 전달, 가장 깊은 경지에 대한 계시까지 세 가지의 차원이 있다. 채소석(蔡小石)은 《석산 집을 방문한 다음에 써 놓은 사(拜石山房词)》의 서에서 이 세

가지 차원에 관하여 아래와 같이 정밀하게 묘사하였다.

예술적인 경지는 복잡하고 다층적이기 때문에 기탁을 즐겨 사용하고 음조는 길고 오래가기 때문에 마음을 감동시킨다. 처음으로 읽었을 때 봄에 각양각색의 꽃들이 마치 비단에 수를 놓은 것 같고 곳곳에 눈이 쌓여 있고 노을이 하늘에 가득하다는 것이 느껴졌는데 이는 첫 번째 경지이다. 다시 한 번 읽었을 때 파도가 위로 용솟음치고 준마가 질주하고 물고기가 약동한다는 것이 느껴졌는데 이는 두 번째 경지이다. 그리고 세 번째 읽었을 때 휘영청 밝은 달, 흘러나오는 흰 구름, 높이 날아오르는 기러기, 빗방울 같이 떨어지는 낙엽 등이 보이고 어쩐지 갑자기 옅어지고 멀어졌다는 것이 느껴졌는데 이는 세 번째이다. 강순이는 이를 "첫 번째의 경지는 감정으로 이기고 두 번째의 경지는 기운으로 이기고 마지막의 경지는 격조로 이겼다"라고 평하였다.

"감정"은 사물에 대한 마음의 직접적인 반응이고 "기운"은 흘러나오는 생명이고 "격조"는 인격을 비추는 고상한 것이다. 서양 예술을 보면 인상주의와 사실주의는 첫 번째의 경지에 속한다. 낭만주의는 음악적이고 분방한 생명의 표현이고, 고전주의는 조각식의 생명에 대한 밝은 계시이기 때문에 두 번째의 경지에 속한다. 그리고 상징주의, 표현주의와 후인상주의는 세 번째의 경지에 속한다.

그러나 중국 예술을 보면 육조시대 이래 "가슴을 맑게 하고 도를 본다(澄怀观道)[3]"라는 경지를 최고의 경지로 보았다. 즉 꽃을 따는 재미에서 사물 속의 미묘하고 깊은 선경을 깨닫는다는 것이다. 여관구(如冠九)는 《도전심암사(都转心庵词)》의 서에서 아래와 같이 말하였다.

3 송나라 화가 종병(宗炳)의 말이다. 송은 420~479년. 남조(南朝) 시대의 나라 이름. 유유(刘裕)가 진(晋)의 선양(禅让)을 받아 세운 왕조이다.

"명월은 언제 있었드뇨(明月几时有)"는 사(词) 중의 신선이고 "봄바람이 못에 잔물결을 일으켰다(吹皱一池春水)"는 사 중의 선(禅)이다. 신선보다는 선을 배우기가 조금 쉽다. 그렇다고 해서 선을 배우는 것이 마음대로 그윽한 곳에 들어가서 광활하고 고요하며 심원한 것을 탐구하거나 꽃의 신기한 언어, 나무의 기특한 사상을 알아내는 것이 아니다. 이러면 정체되어 있는 소리밖에 되지 못하기 때문이다. 선을 배우는 것은 한 사람의 속마음을 꿰뚫어 볼 수도 있고 자연 속에서 뛰어오를 수도 있다는 것이다. 따라서 환한 연못이 달을 비춰서 위아래는 똑같이 맑아져 이의 참뜻을 모른다는 것은 사의 경지이다. 속세 밖에서 맑고 신선하고 은은한 향기가 멀리서 풍겨 온다는 것이 느껴지는 이유는 마음이 깨끗하기 때문이다. 맑은 새소리를 듣고 스스로 떨어지는 꽃잎을 보면 속세에서 벗어나려는 자각이 생긴다.

상기한 듯이 마음을 맑게 하고 만물이 뛰어오른다는 것은 예술적 경지를 창조하는 기초이고 맑은 새소리, 스스로 떨어지는 꽃잎은 예술적 경지를 이루는 중요한 것들이다.

뿐만 아니라 회화에서도 경지의 차원을 알 수 있다. 명나라 화가인 이일화(李日华)는 《자도헌 잡담(紫桃轩杂缀)》에서 아래와 같이 말한 적이 있다.

그림에 세 가지의 차원이 있다. 1차는 몸이 있는 곳에 있는데 은밀하고 깊숙한 곳이거나 광활하고 환한 물가나 숲일 것이다. 이런 곳에 보통 여러 가지의 사물이 모여 있다. 2차는 눈으로 보이는 곳에 있는데 기특하거나 아득하다. 샘물이 떨어지고 구름이 흘러나오고 돛단배가 움직이고 새가 날아간다는 것은 모두 이에 속한다. 3차는 생각이 가는 곳에 있는데 눈에 보이지 않지만 감정이 항상 연결돼 있는 곳이다. 갑자기 아이디어가 생긴 경우도 있다. 예를 들어서 나무나 돌을 그릴 때 작은 풀로 점칠하는 공간이 항상 있다는 것이 그것이다. 또한 기다린 경치를 그릴 때 항상 붓이 도달하지 못한 곳이 있는데 일부러 이를 중요시하지 않은 것이 아니라 무시할

수밖에 없었던 것이다. 왜냐하면 신기(神气)에 휩쓸렸기 때문이다. 불교의 교리로 보면 이는 얼마나 심원하면서도 간략한 것인지 모를 것이다.

상기한 듯이 그림은 다양한 사물로부터 가장 깊은 경지까지 가는 것이다. 선경의 표현이란 각종 경지에서 모든 이를 귀착점로 삼는다는 뜻이다. 이에 관하여 대순사(戴醇士)는 "운남전은 '낙엽이 모이다가 다시 흩어지고 갈까마귀가 앉아 있다가 다시 날아간다'라는 이백의 시구로 황자구의 그림을 평가하였는데 민망초가 홀로 날아다니다가 황사를 놀라게 하는 경지, 즉 선경까지 도달하였다고 해도 과언이 아니다"라고 하였다. 선(禅)이란 동(动)에서 지극한 정(静)이기도 하고 정에서 지극한 동이기도 하며 고요하면서도 늘 살펴보고 살펴보면서도 늘 고요하고 동과 정은 하나가 되어 생명의 본원까지 파고든다. 중국 사람은 대승 불교를 만나서 마음 깊은 곳에서 선을 철학과 예술의 경계까지 발전시켰다. 조용하고 경건하게 살펴보는 것과 비약적인 생명은 예술을 구성하는 두 가지의 요소이면서 선의 심리 상태를 이루는 두 가지 요소이기도 하다. 《설당 스님의 회고록(雪堂和尚拾遗录)》에 아래와 같은 글이 기록되었다. 즉 서주(舒州)⁴의 태평등(太平灯) 스님은 많은 경서를 읽어 종교로 선을 설명하였다. 백운연(白云演) 스님은 불경의 내용을 빌려서 그에게 "산꼭대기에 떠 있는 달과 구름, 태평산의 소나무의 그림자, 폭풍 없는 아름다운 밤과 하나가 되었다"라는 편지를 써서 보냈다. 태평등 스님은 편지를 읽고 갑자기 완전히 깨달았다. 이처럼 시적 경지로 선경을 표현하였다.

따라서 중국의 예술적 경지를 조성하려면 굴원(屈原)⁵의 슬픔과 애절, 그리고 장자(庄子)⁶의 비움과 변화무쌍이라는 두 가지 요소가 필요하다. 슬픔과 애절이

4 지명이다. 지금의 안휘성(安徽省)에 있다.
5 B.C. 340~B.C. 278년. 중국 전국 시대(战国时代) 초(楚)나라의 시인으로 《이소(离骚)》를 지었음.
6 B.C. 369~B.C. 286년. 본명은 장주(莊周), 송(宋)의 몽(蒙) 지역 사람으로, 전국 시대의 사상가이며 도가의 대표적 인물 중의 한 사람임.

있어야 감정이 깊어져서 만물의 핵심까지 파고들고 비움과 변화무쌍이 있어야 거울 속의 꽃, 물 속의 달, 영양괘각(羚羊挂角)[7]처럼 흔적을 찾을 수 없게 되기 때문이다. 색즉시공, 공즉시색이듯이 색과 공은 하나가 된다는 경지는 당나라의 시적인 경지이기도 하고 송나라, 원나라의 시적인 경지이기도 하였다.

1.5. 도(道), 무용, 공백: 중국 예술적 경지의 구조적인 특징

장자는 타고난 예술적인 소질을 가진 철학자로서 예술적 경지에 대한 견해가 가장 정묘하다. 이는 그에게 도이고 형이상학과 예술이 하나가 되었다. 도의 생명은 기술이고 기술의 표현에 도를 계시한다. 이에 관하여 《양생주(養生主)》에 흥미 있는 이야기가 기록되어 있다.

포정(庖丁)이라는 사람은 양혜왕(梁惠王)[8]을 위하여 소를 잡게 되었다. 손이 닿는 곳, 어깨가 기대는 곳, 발이 밟는 곳, 무릎을 받치는 곳에 나는 소리, 그리고 칼이 왔다갔다하는 소리는 모두 《상림(桑林)》[9]의 곡과 《경수(經首)》[10]의 리듬과 맞았다. 이를 보고 양혜왕은 "옳지, 옳지. 소를 잡는 기술이 이 정도로 훌륭하다니?"라고 칭찬하자 포정은 칼을 내려놓고 아래와 같이 대답하였다. "제가 추구하고자 하는 것은 도이지 평범한 기술이 아닙니다. 제가 처음으로 소를 잡을 때 눈에 보이는 것은 완전한 소였습니다. 이러다가 3년 후에 눈에 보이는 것은 완전한 소가 아니었습니다. 지금은 제가 눈이 아닌 마음으로 소를 잡게 되었고 감각 기관이 모두 멈췄지만 마음은 움직이고 있습니다. 소의 생리적인 구조에 따라서 근육과 뼈가 서로 연결돼 있는 틈을 베고 뼈마디 사이의 빈틈을 따라서 칼을 놀립니다. 근육

7 영양이 밤에 잘 때에는 나뭇가지에 뿔을 걸어서 위해를 막는다는 뜻으로, 흔적을 찾을 수 없음, 모든 것을 초탈하여 자유분방한 시의 세계를 이르는 말.
8 중국 춘추시대의 위나라가 대량에 천도한 이후의 칭호로, 양나라 혜왕이라고 함.
9 상나라 때의 악곡.
10 당요(唐堯, 요임금. 전설상의 고대 제왕의 이름) 때의 악곡.

과 뼈가 서로 연결돼 있는 곳과 경락조차 건드린 적이 없는데 하물며 큰 뼈야 말해 뭐하겠습니까? 기술이 좋은 주방장은 근육을 자르다가 칼을 망가뜨리기가 쉽기 때문에 매년 한 번씩 칼을 바꾸고 기술이 평범한 주방장은 뼈를 자르다가 칼을 망가뜨리기가 쉽기 때문에 매달 한 번씩 칼을 바꾸지만 저는 19년 동안 수천 마리의 소를 잡을 때 계속 이 칼을 썼는데도 칼날이 막 숫돌에 간 듯이 예리합니다. 소의 뼈마디 사이의 틈에 얇은 칼날로 들어가면 여유가 남아 칼을 돌릴 수 있습니다. 그런데도 근육과 뼈가 서로 연결돼 있는 곳에서 칼을 놀리기가 어렵다 싶으면 더욱 신경을 써서 집중하여 천천히 가볍게 해서 흙이 땅에 떨어지듯이 뼈와 고기가 가볍게 분리되었습니다. 그러면 저는 칼을 들고 일어나서 사방을 한 번 보고 만족스러운 마음으로 칼을 깨끗이 닦고 걷어들였습니다." 이 말을 듣고 양혜왕은 "그래, 포정의 말을 듣고 양생(養生)에 대하여 알게 되었네"라고 하였다.

상기한 듯이 도의 생명과 예술의 생명은 빈틈에서 여유 있게 돌아다니다가 《상림》과 《경수》의 악곡에서 하나가 된다. 음악의 리듬은 그들의 본체이다. 따라서 유교 철학에서 "큰 음악과 큰 예절은 모두 천지와 일치한다"라고 말하였다. 또한 《주역(周易)》에 "천지만물은 자욱한 숨소리 때문에 맛있는 술처럼 깔끔하고 진해진다"라는 말도 있다. 이처럼 살아 있는 리듬은 중국 예술적 경지의 최후의 원천이다. 그리고 석도(石濤)는 "천지간에 연기가 자욱하고 아침저녁과 사계절은 웅대한 이치를 뚫어서 세세대대 전송되는 걸작을 남겼다"라고 그림을 평가한 적이 있다. 이처럼 예술가는 작품에서 천지의 경지를 조성해야 한다. 독일 시인 노발리스는 "혼돈의 눈은 질서 있는 망막을 통하여 반짝반짝 빛난다"라고 말하였다. 뿐만 아니라 석도는 또한 "먹 속에서 나의 마음을 안정시키고 붓으로 생활방식을 결정하고 그림 속에서 환골탈태하고 혼돈에서 빛을 낸다"라고도 하였다. 이처럼 예술은 모든 껍질을 벗겨서 빛나고 투명하며 진정한 경지를 보여줘야 한다.

예술가는 사실적이고 생동적인 표현을 거쳐서 신묘한 깨달음까지 도달한

다. 신묘한 깨달음 덕분에 "웅대한 이치를 뚫어서 세세대대 전송되는 걸작을 남겼다." 그들의 사명감이 얼마나 위대한지를 알 수 있다.

예술적인 경지는 작품에서 질서 있는 망을 뚫어서 웅대한 이치를 빛나게 하는 것으로 표현된다. 질서 있는 망은 각 예술가의 아이디어에 따라서 점, 선, 빛, 색, 모양, 소리, 글자로 조화로운 예술형식을 구성하여 예술적인 경지를 표현하는 것이다.

상기한 듯이 예술적인 경지는 예술가의 가장 깊은 마음의 원천과 자연이 접촉하는 순간에 갑자기 생긴 깨달음과 충격에서 생기기 때문에 예술가의 독창적인 것이다. 결국 이는 카메라로 촬영하는 것처럼 단순한 객관적인 묘사가 아니다. 따라서 예술가는 독창적인 "질서 있는 망"으로 진리의 빛을 잡을 줄 알아야 한다. 특히 음악과 건축의 질서 있는 구조는 우주 내부의 조화와 리듬을 더욱 직접적으로 계시할 수 있다. 때문에 모든 예술이 음악과 건축과 가깝다고 한 것이다.

예술 중에서 "무용"은 가장 훌륭한 운율, 리듬, 질서, 이성뿐만 아니라 가장 깊은 생명, 에너지와 열정이기도 하다. 이는 모든 예술이 표현하고자 하는 상태이자 우주의 창조적 진화의 상징이기도 하다. 이때 예술가는 자신을 자연의 핵심에 떨어뜨려서 심오한 체험에서 "그 깊이를 알 수 없는 심오한 체험에서 승화되어 자신의 의지와 자연이 하나가 된다"[11], "그 안에서 진정한 주재자가 이와 같이 부침한다."[12] 그 깊이를 알 수 없는 심오한 체험에서 승화되고 거침없이 흥기(兴气)한다. 이때 오직 "무용"만은 가장 긴장되는 율법과 가장 열렬한 선동으로 그 깊이를 알 수 없는 심오한 경지를 구체화, 육화시킬 수 있다.

무용에서 건축의 질서처럼 엄격하게 흐르다가 음악이 되고 호호탕탕하게 실주하는 생명을 사제하여 음율이 된다. 예술은 자연의 창조적 조화를 표현한다. 때문에 당나라 저명 서예가인 장욱(张旭)은 공손아주머니의 검무를 보

11 당나라 유명한 비평가 장언원(张彦远)이 그림을 평할 때 썼던 말이다.
12 사공도(司空图)가 쓴 《시품(诗品)》에서 나온 말이다.

고 서예를 깨닫고 저명 화가인 오도자(吳道子)는 배민(裴旻) 장군을 초청하여 검무를 추게 하여 기운을 얻으려고 하였다. 그리고 오도자는 "용맹스러운 힘으로 은밀하고 심원한 경지에 도달한다"라고 하였다. 이에 관하여 곽약허(郭若虛)는 《도화견문지(图画见闻志)》에서 아래와 같이 서술한 적이 있다.

개원[13] 년간 배민 장군의 어머니가 세상을 떠나서 저명 화가인 오도자에게 천궁사(天宫寺)에 벽화를 그려 달라고 부탁하여 망혼을 달래려고 하였다. 오도자는 "그림을 안 그린 지 꽤 됐습니다. 군이 그려 달라고 한다면 배장군의 검무를 보고 영감을 찾아야 될 것 같습니다"라고 대답하였다. 이 말을 듣고 배 장군은 바로 상복을 벗고 검을 들어서 검무를 추기 시작하였다. 걸음이 날아다니는 것 같고 좌우로 회전하다가 갑자기 하늘을 향하여 검을 높이 던지다가 마침 하늘에서 아래로 치는 번갯불을 칼집으로 받아서 바로 집어넣은 것과 같았다. 당시에 수천 명의 구경꾼들도 하나같이 놀라서 칭찬을 아끼지 않았다. 오도자는 또한 맹렬한 검무의 기세에 감동을 받고 영감이 쏟아져서 벽에다가 휘호하자 휙 바람이 불어서 순식간에 웅장한 벽화를 완성하였다. 평생 그림만 그려 왔던 오도자에게 이 그림만큼 마음에 드는 그림은 더 이상 없을 것이다.

시인 두보는 "깊숙한 먼지조차 뚫을 정도로 정교하고 미세하지만 떠다니는 기세는 벼락조차 꺾을 것 같다"라는 말로 시의 최고 경지를 형용한 적이 있다. "깊숙한 먼지조차 뚫을 정도로 정교하고 미세하다"는 것은 고요 속에서 정교하고 미세한 자연의 기개를 뚫어서 탐색한다는 것을 표현하고 "떠다니는 기세는 벼락조차 꺾을 것 같다"는 것은 선회하는 대기의 창조가 춤추며 나는 모습으로 구체화된다는 것을 표현한다. 깊숙하고 고요하게 비추는 것은 떠다니는 활력이 넘치는 원천이다. 뒤집어 말하면 활력이 넘치고 구체적인 생명

13 개원(开元). 당(唐)나라 현종(玄宗)의 연호(713~741).

있는 무용, 음악의 선율 그리고 예술의 이미지가 있어야 고요 속에서 비추는 "도"를 구체화, 육화시킬 수 있다. 독일 시인 휠더린의 뜻이 깊은 시가 생각난다. 즉 "누가 끝없이 깊숙한 고요 속에서 가장 생동하는 '생'을 사랑하고 있을까?"라는 것이다.

이 시는 우리로 하여금 중국 철학과 예술 경지의 특징을 깨닫게 한다. 중국 철학은 "생명 자체"에서 "도"의 리듬을 느끼는 것이다. 그리고 "도"는 생활, 예법과 음악 제도에서 구체화된다. "도"는 "예(芑)"로 표현되고 찬란한 "예"는 "도"에 이미지와 생명을 부여하고 "도"는 "예"에 깊이와 영혼을 부여한다. 장자의 《천지(天地)》라는 글에 이런 뜻이 담겨 있는 우화가 있다.

황제(黃帝)[14]는 적수(赤水)의 북쪽에서 걷다가 곤륜산(昆侖山)에 올라가서 남쪽을 바라봤다. 돌아가는 길에 염주를 잃어버렸다. 그는 지혜로운 사람, 가을날 새의 가는 털까지 뚜렷하게 볼 수 있을 정도로 눈이 밝은 사람, 그리고 웅변에 능한 사람에게 찾아보라고 했더니 모두 염주를 찾지 못했다. 따라서 그는 깊은 생각, 밝은 눈, 웅변력 등이 없고 형체가 있으면서도 없는 듯한 사람을 보냈더니 염주를 찾게 되었다. 이를 보고 황제는 "참 이상하네. 깊은 생각, 밝은 눈, 웅변력 등이 없고 형체가 있으면서도 없는 듯한 사람이 어떻게 염주를 찾았을까?"라고 하면서 감탄하였다.

형체가 있으면서도 없는 듯하다는 것은 허황한 경지인데 예술가는 이를 창조하여 자연이나 인생의 진리를 나타낸다. 진리는 예술의 형체 속에서 빛나듯이 염주의 진리는 형체가 있으면서도 없는 듯한 경지에서 빛난다. 이에 관하여 괴테는 "진리는 신성과 같이 우리가 직접 인식하는 것을 절대 원하지 않는다. 우리는 반사, 비유, 상징에서 이를 볼 수밖에 없다", "찬란한 반사에서 우리는 생명을 파악한다"라고 말하였다. 괴테에게 생명은 바로 우주 사이

14 중국 중원 지방 각 부족 공통의 시조. 성은 공손(公孫), 이름은 헌원(軒轅)임.

의 진리이다. 그는 《파우스트》에서 "모든 사라진 것은 단지 하나의 상징일 뿐이다"라는 시를 통하여 "도"와 "진정한 생명"은 모두 사라진 형체 속에 기탁한다는 것을 알 수 있다고 하였다. 이에 관하여 영국 시인 블레이크는 "모래 한 알에서 세계가 보이고 꽃 한 송이에서 천국이 보인다. 손바닥에 무한한 것이 담기고 순간에 영겁이 된다"라는 시를 썼다. 이 시는 "동쪽의 울타리 하나는 천지를, 중양절(重阳节)[15] 하나는 영원을 상징한다"라는 중국 송나라 때 도찬 스님의 시와 같이 한계가 있는 것으로 무한한 것을 비유하고 모든 사라진 것으로 영원을 상징하였다.

인류 최고의 정신적 활동인 예술적 경지와 철학적 경지는 가장 자유롭고 에너지가 왕성한 깊은 마음속의 자아에서 생겨났다. 에너지가 왕성한 자아는 힘이 넘치고 만물이 옆에 있지만 거기에서 벗어나서 자유롭기 때문에 활동하는 공간이 필요하게 된다.(필자의 《중국 회화와 서양 회화법에 나타난 공간의식》이라는 글을 참고) 따라서 "무용"은 그의 가장 직접적이고 구체적인 표출이다. "무용"은 중국의 모든 예술적 경지의 전형이다. 중국 서예, 화법 등은 모두 나는 듯이 추는 춤과 같다. 장엄한 건축은 또한 비첨(飛檐)으로 춤을 표현한다. 두보는 《공손 아주머니 제자의 검무를 본 후에(观公孙大娘弟子舞剑器行)》에서 아래와 같이 서술한 적이 있다.

전에 공손 아주머니가 검무를 추는 것을 보고 세상 사람들은 모두 놀랐다. 구경하러 온 사람들은 그와 비교할 수가 없어서 낙심하고 천지는 한참 동안 음침하였다.

이와 같이 천지는 무용이고 시이자 음악이다. 중국 회화의 경지는 이를 기초로 삼았다. 화가는 옷을 벗고 땅에 도사린 채 백지(무용의 공간을 상징한다.) 앞에서 나는 듯이 춤추는 초서(草书)와 전서(篆书)로 우주 만물 속의 음악과 시적

15 명절의 하나로 음력 9월 9일이며 중국에서는 산에 올라가는 풍습이 있음.

경지를 표현한다. 카메라로 찍은 만물 형체의 저층은 종이에 표현하면 온통 검은 그림자일 뿐이고 사물 윤곽선 안에 있는 결은 뚜렷하지 않다. 뿐만 아니라 산에 있는 나무, 풀, 암석의 결도 표현하기가 힘들다. 하지만 눈이 오면 마침 한 장의 백지를 깔아 놓은 듯이 나무, 풀, 암석의 높이 솟아 우뚝한 결이 잘 드러나서 각자 생기가 넘치는 모습을 제대로 표현할 수 있다. 때문에 중국 화가는 설경을 사랑했다.

중국 화가는 백지를 보고 서양의 유화처럼 사물 저층에 있는 그림자로 면을 채워서 공백을 없애지 않고 직접 휘호하여 사물 생명의 리듬을 표현하였다. 그리고 서예 중의 초서, 전서, 예서(隸书)로 마음으로 직접 느낀 사물과 자연의 정취를 그려서 마음과 자연의 응결이자 운율을 표현하였다. 자유롭고 멋진 붓과 먹은 선의 리듬과 색채의 운율을 타며 나만의 스타일을 조성하며 공백을 남기며 빛으로 그림자를 만들며 결국 허(虛)를 실(实)로 전환하게 한다.

이에 관하여 장자는 "허실생백[16]"이라고 말하였다. 또한 "오직 도의 세계는 허로 이룬다"라고 하였다. 중국 시(诗)와 사(词)에서는 늘 공백을 남겨서 허를 실로 전환하게 하는 표현방법을 중요시하여 시의 경지와 사의 경지에서 공간이나 기복을 조성하였다. 이는 중국화와 같은 경지적인 구조를 지녔다.

특히 중국 특유의 예술인 서예는 변화무쌍하고 움직이는 경지를 조성하는데 뛰어났다. 당나라 장회관(张怀瓘)은 《서의(书议)》에서 왕희지(王羲之)의 필법에 대하여 "점과 선은 서로 얼기설기 얽혀 있어서 의미가 풍부할 뿐만 아니라 중간에 간격이나 공백이 있어서 글자는 살아 있는 듯이 준수하면서도 아름답다. 깊숙한 곳에서 빛을 비추거나 신처럼 빛을 비추는 것과 같고 측량할 필요가 없는 거리로 정해져 있는 거리를 삼는다는 것은 바로 서예의 묘한 경지다"라고 말한 적이 있다. 이를 통하여 서예의 묘한 경지가 그림과 서로 통하다는 것을 알 수 있다. 즉 허 속에서 움직임이 전달되며 정신 속에서 깊숙한 것이

16 방을 비우면 빛이 그 틈새로 들어와 환하다는 뜻으로, 무념무상의 경지에 이르면 저절로 진리에 도달할 수 있음을 비유해 이르는 말.

드러나며 사물의 형체를 초월하여 핵심을 얻는다는 것이다. 이는 중국의 모든 예술의 경지라고 할 수 있다.

왕선산(王船山)은 《시역(诗绎)》에서 아래와 같이 말한 적이 있다. 즉 그림을 평하는 사람은 "아주 작은 데서도 만 리의 기세가 느껴지는데 초점은 기세이다. 만약에 기세를 생각하지 않고 만 리의 거리를 아주 가까운 거리로 축소시킨다면 지도가 되지 그림이 못 된다. 오언절구(五言绝句)도 기세를 먼저 고려하고 지었다. 오직 당나라 유능한 사람들이야말로 그 속의 묘한 경지를 알 수 있었다. 예를 들자면 "손님, 어디에 사세요? 나는 횡당(横塘)에 사는데 혹시 같은 고향 사람일지도 모르니까 일단 배를 멈춰서 물어봐야겠다"[최호(崔颢)의 《장간행(长干行)》에서]라는 것이 있다. 붓과 먹은 무궁무진한 경지를 표현하지만 닿지 못하는 데서도 깊은 의미를 지닌다는 것이다. 그리고 고일보(高日甫)는 "비록 붓과 먹이 닿지 못한 데서도 기운이 공중에 펄럭인다."라고 하면서 그림을 평한 적이 있다. 또한 달중광(笪重光)은 "허와 실은 서로 얼기설기 얽혀 있어서 그림이 없는 데서도 묘한 경지가 조성된다"라고 말한 적도 있다. 위의 말들을 통하여 이 세 사람은 모두 허란 요소를 중요시하였다는 것을 알 수 있다. 중국의 시와 사, 그림, 서예에서는 이와 같은 경지의 구조를 지니는데 이는 중국 사람의 세계관을 대표한다. 당나라의 시 중에서 허의 꽃, 물, 달 등으로 조성된 선의 경지가 많이 보이고 북송의 사에서 변화무쌍하고 공중에 떠도는 경지가 많이 보이고 남송 강백석(姜白石)의 "이십사교(二十四桥)는 아직도 있고 다리 밑에서 흐르는 물은 출렁이고 달빛을 비추고 쌀쌀하고 고요하다", 주초창(周草窗)의 "그림 속의 배는 이미 서령(西泠)까지 갔고 남겨진 호수의 봄 경치를 감상할 사람은 없다"에서도 허로 실제 경치를 부각시키고 먹을 사방으로 발산시켜서 변화무쌍한 경지를 조성하였다는 것은 사실이다. 그중에서 당나라의 절구는 "글자가 없는데도 뜻을 지닌다"라는 경지로 한층 더 뛰어났다. "텅 비어 있고 고요한 데서 흐르는 것이 보이고 흐르는 데서 텅 비어 있고 고요한 것이 보인다"는 중국 사람의 도에 대한 체험이고 이처럼 오직 도만이 완전히 허로 구성되어

있다. 이것이 중국 사람의 생명의 정조와 예술적인 경지를 구성하였다.

왕선산은 또한 "두보의 장점은 사물에 대한 섬세한 묘사에 마음을 많이 썼다는 것이고 왕위의 장점은 폭넓게 다른 사물을 묘사하고 그 사물을 통하여 자신만의 특징을 부각시킨다는 것이다", 그리고 "왕위의 묘한 손으로 먼 것을 가까운 것으로, 허를 실로 전환시킬 수 있기 때문에 마음이 저절로 뚫리고 사물도 저절로 적합한 형태로 나타난다"라고 하였다. 이 말들을 통하여 유명한 화가이자 시인인 왕위의 예술적 경지의 조성법을 알 수 있다. 이는 중국 사람이 허에서 흐르는 생명과 기운을 창조하여 표현한다는 특징을 보여 주었다.

왕선산의 중국 시 경지의 조성에 대한 심오한 말도 있으니 이를 통하여 중국 예술적 경지의 탄생을 제대로 이해할 수 있을 것이다. 즉 그것은 "오직 심원하고 휘청거리는 곳에서만 참된 사랑이 있고 여기서 마음껏 감정을 토로하기도 하고 사회와 자연을 관찰하기도 하고 친구를 사귀기도 하고 불평을 하기도 할 수 있다. 이 모든 것은 시에서 가능하지만 시는 늘 사물의 과거, 현재와 미래를 따른다. 오랜 시간이 지나면 시는 여러 사람의 입에서 입으로 전하여 읊게 되겠지만 오히려 시인이 자기가 쓴 시에 대하여 뭐라고 할 수 없을지도 모른다. 그렇기 때문에 빛과 그림자를 표현할 수 있는 붓으로 세상의 각종 감정을 기록한다는 것은 시인의 진정한 열쇠이다"는 것이다. "빛과 그림자를 표현할 수 있는 붓으로 세상의 각종 감정을 기록한다는 것은 시인의 진정한 열쇠이다"는 중국 예술의 가장 높은 이상과 성취를 표현한 것이다. 당나라, 송나라의 시와 사, 그리고 송나라, 원나라의 그림을 통하여 이를 느낄 수 있다.

특히 송나라, 원나라의 산수화와 화조화에서 우리는 "빛과 그림자를 표현할 수 있는 붓으로 세상의 각종 감정을 기록한다"를 제대로 느낄 수 있다. 화가에게는 자연과 생명 모두 끝없는 공백에 모여 있었다. 그림을 보면 공중에 "보지만 보이지 않고 듣지만 들리지 않고 싸우지만 얻어지지 않는 "도"가 떠돌고 있었다. 공백 위에 꽃, 새, 나무, 돌, 산과 물은 무궁무진한 뜻과 감정을 지니고 환상적으로 나타난다. 만물은 세상을 빛으로 덮어 주는 신의 사랑

속에서 고요하면서도 깊숙하다. 마치 평화로운 꿈처럼 감상자에게 밝은 영혼에서 온 위로와 밝고 미묘한 깨달음을 느끼게 한다.

중국화의 필법을 보면 붓은 공중에서 똑바로 떨어져서 묵화(墨花)가 춤추듯이 흩날리다가 화폭 속의 공백과 하나가 되어 "구름 한 점은 햇빛에 의하여 색깔이 생겼는데 빛은 안에도 밖에도 있지 않고 윤곽도 무늬도 없지만 무궁무진한 감정이 생겼다. 만약에 감정이 없으면 아무 의미가 없을 것이다"[17]의 경지를 조성한다. 중국화에서의 빛은 온 화폭을 움직이는 형이상학적이고 비사실적이며 우주 기운의 흐름이고 화폭의 중간과 사변을 관통시키며 위아래에서 왕복한다. 특히 어두침침하면서도 빛나는 비단은 더욱 이런 신비로운 의미를 전달할 수 있다. 서양의 전통화인 유화를 보면 공백을 남기지 않고 화폭 속에 떠도는 빛과 분위기는 아직도 물리적이고 직접 보이는 실제적인 것이지만 중국 화가는 오히려 붓과 먹이 닿지 않는 공백에 마음을 많이 썼고 공백에서 변화무쌍한 그림의 경지를 조성하였다. 중국화의 화폭 구조는 중국 사람 마음속에 푸르고 무성하며 생기가 넘치는 세계의식에 뿌리를 박았다. 이에 관하여 왕선산은 "현실적인 미의 나타남과 발전은 천지 간 만물이 서로 싸우고 움직이고 변화하여 생긴 산뜻하고 아름다운 것이다. 예술가가 눈으로 보고 마음으로 생각하는 것은 현실적인 미를 직접적으로 감상하고 섬세한 감정을 포착하며 문채를 고려하면서 현실적인 미의 참된 모습을 표현하여 빛나고 감동적인 예술작품을 만들어 낸다"라고 말한 적이 있다. 바로 당나라의 시, 송나라의 그림이 우리에게 남긴 인상이 아닌가?

중국 사람은 산이나 물속에 빈 정자를 짓는 일을 선호하였다. 이에 관하여 대순사(戴醇士)는 "뭇 산은 짙푸르고 울적하고 각종 나무는 한데 모이고 비어 있는 정자는 마침 날개를 펼친 듯이 구름을 내뿜고 들이마시고 있다"라고 말한 적이 있다. 뜻밖에도 비어 있는 정자 하나는 산천의 기운이 떠돌고 그것을 내뿜고 들이마시는 접점이자 산천 정신이 모이는 곳이 되었다. 예운림(倪云林)

17 왕선산(王船山)이 왕검(王俭)의 《봄의 시(春诗)》를 평할 때 썼던 말이다.

은 산수화를 그릴 때 항상 비어 있는 정자를 그렸고 "정자 밑에 사람이 한 명도 보이지 않고 석양은 가을 만물의 그림자를 안정시켰다"라는 명구를 남 겼다. 장선(张宣)은 예운림의 《계정산색도(溪亭山色图)》를 "비가 내린 후에 돌은 미끄럽고 샘물은 향기가 나며 산들바람은 나뭇가지를 휘날리고 강산의 무궁 무진한 아름다운 경치는 모두 정자 안에 모여 있다"라 평하였다. 소동파도 《함허정(涵虛亭)》에서 "다른 것이 아무것도 없고 단지 정자 하나만을 통하여도 모든 풍경을 볼 수 있다"라는 시구를 남겼다. 오직 도만은 모두 허로 구성된 다는 세계의식은 중국 건축에도 나타난다.

공백 속에 생기가 흐르고 모든 사람이나 사물이 적절한 자리가 있다는 것 은 중국 사람의 예술적인 마음과 우주 만물은 거울처럼 서로 비추고 반사하 면서 생긴 화려하면서도 엄숙한 경지이다. 이에 관하여 예운림은 "난은 아무 도 없고 아름답고 그윽한 산골짜기에 꽃이 피어 있는데 부드럽고 아름다운 매혹적인 자태는 깊은 못에 비추이고 비록 감상할 사람은 없지만 이를 괴로 워하지 않고 웃는 봄바람과 함께 한다"라는 시구를 남겼다. 그리스 신화 속 의 나르키소스는 물을 보고 자신을 감상하다 자신의 자태에 빠져 상사병에 걸린다. 그러다 결국 지쳐서 세상을 떠나 버렸다. 중국의 난은 산골짜기에 살고 못에 비친 자신의 자태를 스스로 감상하고 비록 쓸쓸한 느낌이 들지만 웃는 봄바람과 함께하고 서로 공기를 들이마시며 내뿜으면서 여유를 즐겼다. 이를 통하여도 중국과 서양 정신의 차이를 알 수 있다.

예술의 경지는 마음과 우주를 정화시킬 뿐만 아니라 심화시켜서 사람으로 하여금 초탈한 마음에서 우주의 깊은 경지를 느끼게 한다.

당나라 시인인 상건(常建)은 《강상금흥(江上琴兴)》에서 예술의 정화, 심화 역할 에 대하여 "깅 위에서 거문고를 조율하는데 줄 하나를 조정하면 마음이 한결 밝아진다. 7개의 줄을 모두 조율하고 거문고 소리가 들릴 때 나무까지 밝아지 고 고요해진다. 강 위의 달을 하얗게 만들 수도 있고 강물을 깊게 만들 수도 있다. 그때야 오동나무의 빛은 황금 만하다는 것을 알았다"라고 하였다.

중국 문예를 보면 경지가 뛰어나고 투명하면서도 굉장하고 깊숙하며 그윽한 세계의식을 지니는 생명력이 있는 작품은 드물다. 여기서 송나라 장우호(张于湖)의 《노교를 그리워하면서 동정호를 지나간다(念奴桥·过洞庭湖)》라는 사(词)를 같이 보도록 하겠다.

동정호(洞庭湖)[18]의 호숫가에 무성한 풀이 자라고 있고 가을이 가까워지면서 양양한 호수 위에 물결이 일지 않고 있고 천고마비의 경치가 눈에 들어온다. 양양하고 맑고 깨끗한 호수 위에 나만 일엽편주(一叶扁舟)를 젓고 있다. 달빛 아래의 호수를 보면 위아래가 서로 비춰서 빛나는데 마치 하늘과 인간 세상이 같은 투명한 세계에 공존하는 것 같다. 이런 묘한 경지는 마음으로 터득할 수 있을 뿐 말로 전할 수가 없다. 좌천 당하고 지냈던 1년의 시간이 그리워진다. 다른 사람들은 이해할지 잘 모르겠지만 나는 한 점 부끄러움이 없고 마음이 마치 얼음과 눈처럼 투명하였다. 비록 지금의 머리카락이 엉성해지고 얇은 옷을 입었지만 이 쌀쌀한 밤에 나는 혼자서 일엽편주를 젓고 있다. 나는 양자강의 물을 술로 만들고 북두칠성을 술잔으로 삼아서 하늘의 달, 별 등을 손님으로 초대하여 나와 같이 여유롭게 술을 마시고 싶다. 그리고 뱃전을 두드리면서 하늘을 향하여 외치고 싶다. 오늘 밤이 어떤 밤인지 도저히 알 수가 없다.

이런 훌륭한 경지를 표현하기 위하여 필자도 스스로 시를 하나 썼는데 중국 사람의 세계의식을 전달할 수 있으면 하는 바람으로 쓴 것이니 참고하기를 바란다.

강한 바람은 하늘 끝에서 불어오고, 온 산의 진한 녹색이 덮쳐서 산들이 어두워진다. 구름 사이에 새는 석양의 빛은 강산을 쓸쓸하게 한다. 백로는 느긋하게 날아다니고 연하고 외로운 노을은 돌아온다. 달은 태양의 빛을

18 호남(湖南)성 북부에 있는 호수.

빌려서 빛나고 만물은 달빛에서 목욕하고 산뜻한 그림자를 남긴다.

[《백계(柏溪)의 여름밤에 돌아오는 배》]

예술의 경지는 나름대로 깊이와 높이와 너비를 지니고 있다. 이런 측면에서 두보의 시만한 작품은 드물다. "더 이상 혐오할 수 없을 만큼 혐오하고 더 이상 담을 수 없을 만큼 많은 것을 담고 더 이상 복잡할 수 없을 만큼 복잡하다"라는 말로 두보의 시를 유희(刘熙)가 평한 적이 있다. 또한 엽몽득(叶梦得)은 《석림시화(石林诗话)》에서 두보의 시를 다음과 같이 평한 적이 있다. 즉 "선종(禅宗)에게 세 가지의 언어가 있듯이 두보도 마찬가지이다. 하나는 파도처럼 떠 있는 줄기의 과실, 먹구름, 이슬에 젖어 있는 분홍색의 연꽃 등과 같이 우주가 포함된 언어이다. 다른 하나는 거미줄 같은 떨어진 꽃잎, 조용한 깊은 봄의 낮에 지저귀는 산비둘기와 제비와 같이 물결치는 대로 흘러가는 언어이다. 마지막 하나는 오래되고 낯선 곳에 그윽한 가난한 사립문, 5월의 깊은 강물, 쓸쓸한 초가집과 같이 남다르고 낯선 언어이다"는 것이다. 뿐만 아니라 이태백의 시도 마찬가지로 깊이와 높이와 너비를 지니고 있다. 하지만 이태백의 시는 주로 우주 만상의 높이와 너비에 관심을 쏟았다는 것도 사실이다. 이태백은 화산 낙안봉(华山 落雁峰)에 올라가서 "이 산은 가장 높은 산이다. 여기서 숨을 쉬면 마치 하늘의 보좌와 연결돼 있는 것 같다. 사조(谢朓)의 시를 가져와서 머리를 쥐고 하늘을 향하여 한번 물어봤으면 좋겠다"라고 하였다. 반대로 두보는 진실한 감정 표현에 관심을 쏟았다. 그는 깊은 정으로 인간성의 깊이를 발굴하였는데 단테의 침착한 열정과 괴테의 구체적인 표현력을 같이 지녔다.

이태백과 두보 시의 경지는 모두 활기 있고 지극히 활동적이면서도 리듬 있는 마음에 뿌리를 두고 있다. 그러니 이런 마음을 이어가는 것은 우리의 큰 기쁨이 될 것이다.

원문은 1943년 3월 《시와 조의 문예(时与潮文艺)》 창간호에 게재되었다.

평범한 사람이
문예의 형식을 감상하는 것에 대하여

세계 일류 작가들의 문학이나 예술은 대부분 훌륭하면서도 통속적이었다. 예를 들면 호메로스, 셰익스피어 그리고 괴테의 문예, 라파엘의 그림, 모차르트의 음악, 이백과 두보의 시, 시내암[施耐庵, 약 1296~1370년. 원말 명초(元末明初)의 소설가로, 《수호전(水滸傳)을 지었음]과 조설근[曹雪芹, 약 1715~1763년경. 청(淸)나라 때의 소설가. 작품으로 《홍루몽(紅樓夢)》 등이 있음]의 소설 등은 문예적 가치로 보면 일류일 뿐만 아니라 독자나 감상자의 수량으로 봐도 다른 작품이 따라잡을 수 없을 만큼 손꼽는다. 이는 상기한 문예 작품들이 통속적이었다는 뜻이다. 그러나 이 통속성은 이들 자체의 대단한 가치, 고상한 풍격, 심오한 경지 그리고 정미(精美)한 사상을 표현하는 데 지장을 주지 않았다. 더 놀라운 것은 바로 통속성, 보편성 그리고 인간성 덕분에 이들이 인류의 '전형적인 문예'가 되었다는 점이다.

모든 전형적인 문예는 평범한 사람의 취향을 맞추려고 일부러 애를 썼다. 이는 통속적이거나 평범한 사람이 문예를 감상하는 형식과 요구이다. 본문에서 평범한 사람이 문예를 감상하는 심리를 연구하는 것은 이를 무시하려는 뜻이 없다. 오히려 여기서 세계 인류의 전형적인 문예의 특징과 구조를 검토하고자 한다.

이처럼 세계 인류의 문예는 통속적이어서 이들의 보편성과 인간성을 조성하였다. 하지만 이것만으로 일류가 되는데 많이 부족하다고 생각한다. 진정한 천고의 지기를 기다리듯이 분명히 이들 안에 가장 깊은 의미와 경지가 숨어 있을 것이다. "이전에도 이만한 성인(聖人)이 없었고, 장래에도 이만한 현자(賢

者)가 없을 것이다. 무궁무진한 하늘과 땅을 생각하면 나도 모르게 눈물이 난다"는 시구처럼 모든 위대한 문인이나 예술은 이런 고독을 감수했을 것이다.

독일 현대 예술 학자인 뤼츨러는 《예술 인식의 형식》이라는 근저에서 평범한 사람이 예술을 감상하는 형식, 예술에 대한 예술고고학의 태도, 형식주의의 예술관 그리고 형이상학의 예술관 등의 내용을 다루었는데 이 저서에 담긴 심오한 분석과 새로운 사상은 나를 이끌었다. 그중에서 평범한 사람이 예술을 감상하는 형식이란 부분이 가장 인상적이었다. 이는 흥미로운 부분이기 때문에 여기서 핵심 내용을 소개하도록 하겠다.

평범한 사람이란 예술 교육이나 이론을 접하지 못했고 문예의 각종 주의나 학설에 대한 편견이 없는 소박하고 순수한 사람들이다. 고금으로 이들은 모든 문예의 최대의 독자와 관객들이다. 문예 창작가들은 한편으로 이들을 다소 무시하면서 다른 한편으로 이들을 통하여 작품을 전파하거나 보존하기도 한다.

평범한 사람의 소박한 세계관이 모든 세계관의 기초인 것처럼 평범한 사람의 예술관은 모든 예술관의 기본 형식이다. 그러나 평범한 사람의 예술관을 어린이의 예술관이라고 할 수 없다. 왜냐하면 어린이들 중에서도 예술적인 소질이 일반 사람보다 훨씬 뛰어난 신동도 있기 때문이다. 따라서 본문에서 말하는 평범한 사람이란 나이와 상관없는 개념이다. 그리고 평범한 사람의 예술관이라는 것이 서민의 예술관이라고 할 수도 없다. 또한 평범한 사람이 문외한이라고도 할 수 없다. 이들이 문예를 감상하는 입맛이나 태도는 단지 순수하고 자연적이며 소박하고 건강한 것이지 반드시 천박하다고 할 수 없다.

여기서 주목할 만한 점은 평범한 사람이 예술을 감상하는 형식이나 대상으로 보면 특별한 입장과 범위를 지니고 있다는 것이다.

예술을 감상하는 과정에서 평범한 사람은 반성하지도 않고 비평하지도 않는다. 말을 바꿔서 말하자면 이들은 예술을 예술의 특수성을 지니고 있는 하나의 예술품으로서 감상하지 않는다는 뜻이다. 이들은 창작이나 표현의 형식보다 표현된 내용, 경지와 이야기 그리고 생명의 흔적에 더욱 관심을 가진다.

이에 대하여 괴테는 아래와 같이 말하였다.

내용은 누구나 다 볼 수 있지만 그 안에 담긴 의미는 뜻있는 사람만이 얻을 수 있다. 형식은 대부분 사람들에게 하나의 비밀이다.

그리고 평범한 사람이 감상하는 대상의 범위는 문예에서 몸소 체험한 생활 속의 사물, 생활 속에서 절박하게 느낀 결함 그리고 희구하는 유토피아 등을 포함한다. 평범한 사람에게 예술은 인생의 표현이자 인생 그 자체이다.

때문에 평범한 사람이 잘 알거나 사랑하는 예술은 그들의 생활 체험과 접할 수 있는 범위 안에 있는 생명의 표현인데 시간적으로 고대와 근대를 구별할 필요가 없다. 묘사하는 생활 분위기가 우리와 가깝기만 하면 고대 소설이라고 싫어하지 않을 것이다. 비록 근대 소설이더라도 우리 생활의 체험을 담지 못하고 너무나 색다르고 신기한 것만 묘사하면 평범한 사람에게 받아들여지기가 힘들 것이다. 따라서 예술의 형식적이거나 기술적인 예술 가치는 평범한 사람의 관심을 받지 못한다. 이들은 활기차고 강렬한 생명의 표현, 특히 자기 생명과 가까이 있는 생명에 관한 내용에만 관심을 가지고 감동을 받는다. 평범한 사람에게 현실 세계와 예술 세계의 관계는 아래와 같이 3가지 특징을 지닌다.

(1) 평범한 사람의 모든 것은 우리와 같은 생명으로서 생명을 지니며 움직이며 변하고 있다는 것이다.

(2) 평범한 사람은 예술에 표현된 사물에게도 생명이 있다고 믿는다. 종교 신자들이 신상이 신령을 대표한다고 믿는 것처럼 평범한 사람은 또한 훌륭한 예술가가 생명을 창조할 수 있다고 믿는다. 각 나라의 고대에는 화가나 조각가에 관한 신화가 있었고 그들의 작품은 진정한 생명을 대표할 수 있다고 믿었다. 그리고 소설 속의 인물은 민간신앙에서 진실한 인격이 되었다.

(3) 평범한 사람은 만물에 인간성을 부여하기를 좋아한다. 시인, 아이 그리

고 원시 시대의 사람 등 진정한 평범한 사람(괴테는 사람들 중에서 지극히 훌륭한 사람이지만 평범한 사람에 불과하기도 하다.)은 꽃이 말을 알아듣고 바람이 숲에서 한숨을 쉰다는 것을 믿는다.

한마디로 평범한 사람에게 예술은 진실한 묘사이자 생명의 표현이다. 그리고 핵심은 묘사나 표현에 있지 않고 진실이나 생명에 있다. 기술적으로 보면 평범한 사람은 문외한이고 이들에게 형식은 붙잡을 수 없고 묘한 신비이다. 기껏해야 마음은 미를 알지만 입으로 말할 수 없는 것이다. 이들이 붙잡을 수 있고 자극을 받아서 흥분을 일으킬 수 있는 것은 활기차고 진실하며 풍부한 생명의 표현뿐이다. 이들은 예술에서 겸손하게 감동을 기다리고 받아서 자기의 생명을 위로하고 풍부하게 한다. 하지만 예술가들이 어떻게 해서 생명의 표현을 완성시켰는지, 그리고 어떤 미묘한 형식으로 표현했는지 등은 평범한 사람의 관심 밖의 일이고 이해하기 힘든 일이다. 이들은 예술의 형식과 예술가의 장심(匠心)을 가로지르고 그 안에 생명의 표현만 겸손하게 받아들인다. 생명의 표현이야말로 이들을 흔들리게 하고 자극하며 슬프게 하고 기쁘게 하며 공감을 일으키고 도취하게 한다. 이는 이들의 생명과 관련되고 이들의 진실이자 진리이기 때문이다. 이들에게는 이런 요구를 충족시킬 수 있는 예술이야말로 좋은 예술이다. 반대로 이들 진리의 예술과 서로 맞지 않으면 놀랍게 하여 불만이 생기기 마련이다. 이런 의미에서 평범한 사람은 예술에서 타고난 자연주의자이자 사실주의자이다. 하지만 인생은 모순적이기 때문에 평범한 사람의 예술적인 심리도 모순적이다. 이들은 현실뿐만 아니라 기적도 요구하고 심지어 유토피아도 동경하기 때문이다. 이들은 산수화뿐만 아니라 기이한 신화의 경지도 꿈꾼다. 《수호전(水滸传)》, 《홍루몽(紅樓夢)》 그리고 《삼국연의(三国演义)》 등 중국 통속 문학은 사실적인 이야기 속에 신화나 기적을 뒤섞었다. 이는 평범한 사람이 문예를 감상하는 형식과 서로 맞는 것이다. 이에 관하여 괴테는 "평범한 것은 실현이 불가능하고 아름다운 것과 서로 뒤섞어야 한다"라고 하였다.

여기까지 평범한 사람이 예술의 내용에 대해 타고난 경향을 논하였다. 지

금부터 평범한 사람이 예술의 형식에 관해 취하는 잠재적인 요구에 대하여 논하도록 하겠다.(고전예술의 형식은 이런 심리와 서로 부합했다는 것을 알 수 있다.)

(1) 평범한 사람은 그림이나 조각이나 건축 등 예술품을 볼 때 형식이나 구조면에서 조리가 명확하고 정연하여 한눈에 훤히 알 수 있으며 쉽게 받아들일 수 있고 심리적 경기순환론과 부합해야 된다는 것을 요구한다.

(2) 그러나 예술의 내용인 생명의 표현은 반드시 이런 형식 속에서 화려하고 감동적으로 과장되게 묘사해야 하며 떠들썩하면서도 긴장감이 있어야 하며 자극성도 있어야 한다. 비극이면서도 희극이기도 하여 사람을 황홀한 경지로 이끌어야 한다.

때문에 통속적인 문예작품은 줄거리가 풍부하고 사건이 긴장되고 자극적인 내용을 묘사하는 것을 선호하였다. 호메로스의 서사시, 게르만의 《니벨룽겐의 노래》 그리고 중국에서 가장 유명한 《수호전》과 《홍루몽》 등은 모두 통속에서 벗어나지 못하였다. 이 작품들의 내용은 모두 가장 풍부하고 가장 떠들썩하고 가장 긴장되는 인생에 대한 묘사였다.

근본으로 보면 통속 문예의 주체는 신화 이야기, 영웅 서사시와 소설이다. 그림이나 조각에서도 역사적이고 종교적이며 사회적인 인생에 대한 묘사로 경사된다. 산수화나 서정시는 지식인들이 즐기는 창조이다.

결론적으로 말하자면 평범한 사람이 요구하는 문학이나 예술은 사실적이고 생활을 반영하는 체험이자 동경이다. 그러나 이런 현실은 환상적이고 기이하며 신비한 빛으로 휩싸여야 한다.

《예경(艺境)》 미간행본에 게재되었다.

중국의 아름다운 정신은 어디로 가야 하나?

인도 시인이자 철학자인 타고르는 인도 국제대학교 중국어 대학의 강의노트에서 이렇게 말하였다.

"세상에서 중국의 아름다운 정신보다 소중한 것이 또 있을까? 중국 문화는 국민들로 하여금 현실 세계를 좋아하고 지극히 아끼게 하면서도 너무나 냉정하며 지나치게 현실적인 것에 빠지지 않게 하기도 하였다. 그들은 이미 본능적으로 사물에 내재한 선율의 비밀을 찾아냈다. 이는 과학 권력의 비밀이 아니라 표현 방법의 비밀이다. 이는 아주 위대한 타고난 재주이다. 왜냐하면 하나님만이 이 비밀을 알기 때문이다. 사실 나는 중국 사람들에게 이런 타고난 재주가 있다는 것이 질투할 만하다고 생각한다. 우리 동포들도 이런 비밀을 같이 공유했으면 한다."

타고르의 이 말 속에 담겨있는 정확하고 깊은 관찰과 심오한 생각을 우리는 깊이 검토할 필요가 있다.

우선 "중국 사람들은 본능적으로 사물에 내재한 선율의 비밀을 찾아냈다."는 의미를 논해 보겠다. 동양과 서양 고대 철학자들은 한때 하늘을 우러러 보고 굽어 살펴서 우주의 비밀을 탐구하였다. 그러나 그리스와 서양 근대 철학자는 논리적인 추리, 수학의 연역, 물리학의 고찰 등으로 우주 만물이 움직이는 힘의 법칙을 파악하려고 하였다. 이는 한편으로는 우리가 이성적으로 뭔가를 알아내려는 요구를 충족시켰고 다른 한편으로는 서양 사람들이 사물의 힘을 통제하고 후대가 쓸 기계를 발명하게끔 인도하였다. 결국 서양 사상이 얻은

것은 과학 권력의 비밀이다.

이와 반대로 중국 고대 철학자들은 "묵이식지(默而识之)"의 관찰 태도로 우주간 멈추지 않는 생명의 리듬을 체험하였다. 이것이 바로 타고르가 언급한 선율의 비밀이다. 이에 관하여 〈논어〉에 아래와 같이 기록되었다.

> 공자는 "말을 하지 않으려고 한다."라고 하자 자공은 "스승님께서 말씀을 안 하시면 제가 어떻게 적겠습니까?"고 물었다. 이에 공자는 "하늘은 또한 무슨 말을 하였는가? 아무 말도 안 했는데도 사계절은 질서 있게 변환하고 만물은 무럭무럭 자라고 있다. 이런데도 하늘이 굳이 말로 표현할 필요가 있겠는가?"라고 대답하였다.

사계절의 변환은 만물을 생장시켜 우리에게 천지간의 창조적 선율의 비밀을 보여주었다. 모든 것은 이 속에서 성장하고 흐르기 때문에 리듬과 조화를 이루었다. 옛 사람들은 음악의 오음[宮(궁)·商(상)·角(각)·徵(치)·羽(우), 즉 '简谱(약보, 숫자 약보)'의 1·2·3·4·5·6에 해당하는 고대 중국 음악의 다섯 가지 음계]으로 사시오행(四时五行)과 호흡을 맞추고 십이율[고대 음악의 황종(黄鐘)·대려(大呂)·태주(太簇)·협종(夾鐘)·고선(姑洗)·중려(仲呂)·유빈(蕤賓)·임종(林鐘)·이칙(夷則)·남려(南呂)·무역(無射)·응종(應鐘)의 12음계]로 12개월을 나눴다.[이에 관하여 《한서: 율력지(汉书: 律历志)》에 기록되었다.]

지금 대도시에서 생활하는 사람들의 영혼이 느끼는 외로움과 허전함(이에 관하여 영국 시인 엘리엇은 '황무지'라고 탄식하였다.)과 달리 오음과 십이율은 우리 한 해의 생활을 음악의 리듬 속에 융해시켜 태연자약한 태도로 생활에서 의미와 가치를 느끼며 충실하고 아름다운 생활을 즐길 수 있게 하였다.

공자뿐만이 아니라 노자도 나름대로 뛰어나고 냉정한 눈으로 세계의 선율을 관찰하였다. 이에 관하여 노자가 "지극한 허무의 경지에 도달하면 고요하고 충실함을 지키고 만물이 같이 만개하면 그 순환을 관찰한다"고 하였다.

활발한 장자도 "고요하면 음과 합력하고 움직이면 양과 함께 흔들린다."

고 하였는데 그는 자신의 정신생명체와 자연의 선율과 만날 수 있었다.

맹자는 "위에서는 하늘과, 아래서는 땅과 함께 흐른다."고 하였다. 또한 순자는 천지의 리듬을 아래와 같이 찬양하였다.

하늘에 배열된 항성들은 서로 함께 회전하고, 해와 달은 서로 교체하여 세상을 비추며, 사계절은 차례로 절기를 다스리며, 음양은 만물을 낳아 기르며, 비와 바람은 널리 은혜를 베풀기 때문에 만물은 음양이 이룬 조화 덕에 태어나게 되고 비와 바람의 영양을 받아서 성장하게 된다.

더 이상 인용을 하지 않아도 고대 철학자들은 "본능적으로 우주 선율의 비밀을 찾아냈다."는 것을 알 수 있을 것이다. 그들이 어렵게 얻은 이 보물은 우리의 현실 생활 속으로 침투하여 예법과 음악으로 표현되고 사회의 질서와 조화를 창조하였다. 또한 우리는 이 선율로 일상생활 용기를 장식하여 구체적인 용기를 통하여 추상적인 도(즉, 우주의 선율)를 암시한다. 중국 고대 예술의 특색은 그로 인해 창조된 각종 도안과 꽃무늬에서 표현된다는 것인데 중국에서 가장 자랑스러운 회화 예술도 상·주 시대 청동기의 도안 그리고 한나라의 벽돌, 기와 꽃무늬로부터 탈태한 것이었다. 중국 사람들은 현실 세계를 좋아하고 지극히 아끼면서도 너무나 냉정할 정도로 형식적이지 않다." 우리는 신석기 시대에 일상생활 용기를 옥기(玉器)로 만들어 내서 우리 정치, 사회 그리고 정신이나 인격의 아름다운 상징물이 되었다. 청동기 시대에도 우리는 취사용 정(鼎, 옛날 다리가 세 개 또는 네 개이고 귀가 두 개 달린 솥. 처음에는 취사용이었으나 후대에 예기로 용도가 변경되어 왕권의 상징이 되었음)과 고대 술잔인 작(청동으로 만든 다리가 세 개 달린 고대 술잔) 등 일상생활 용기를 그 시대 최고의 예술 기능을 동원하여 정교하게 만들어 천지 경계의 상징이 되었다. 우리는 가장 현실적인 일상생활 용기에 숭고한 의미와 아름다운 형식을 부여하여 우리에게 그것들은 사용하는 도구일 뿐만이 아니라 우리와 대화도 하고 감정 교류도 하는 예술 경지를 조성한 것이

다. 그 뒤에 우리는 이들을 자기(瓷器)로 발전시켰다.(서양 사람들은 우리나라를 도자기 나라라고 부른다.) 자기는 옥 정신의 계승과 발전이기 때문에 우리의 일상생활은 옥의 아름다움으로 가득할 수 있게 되었다.

동시에 우리도 한때는 과학 권력의 비밀을 얻기도 했었다. 우리에게는 2대 발명품이 있는데 바로 그것은 화약과 나침반이다. 하지만 이 2대 발명품은 서양 사람들의 손에 들어가서 그들이 세계를 통제하는 권력(육상패권과 해상패권)이 되었고 오히려 우리 중국 사람들은 패권의 희생양이 되었다. 우리는 화약을 발명하였고 그것으로 신기하고 아름다운 불꽃놀이와 폭죽놀이를 만들었다. 새해를 맞아 치르는 불꽃놀이와 폭죽놀이 행사를 통해 일반 민중들이 일 년 내내 고생한 것을 잊고 대신에 기쁨을 누리고 즐길 수 있게 하였다. 그리고 나침반을 발명한 것도 해상패권을 위한 것이 아니라 풍수지관이 묘당, 주택과 묘지의 자리와 방향을 확정하는 데 도움을 주려고 한 것이었다. 즉 우리 생활에서 아주 중요한 위치를 차지하는 '주(住)'를 택할 때 아름다움과 적절한 자연 환경을 선택하는 데 도움을 주려고 한 것이었다. "좋은 환경에서 학문을 깊게 연구한다.(居之安而资深)"라는 말도 거주 환경의 중요성을 암시한다. 가끔 우리는 밖에 나가서 산과 물로 둘러싸인 정자와 누대를 보면 그림에 들어갔다는 느낌을 받는다. 이처럼 우리 건축은 자연 배경과 가장 완벽한 조화를 이루고 또한 하늘로 우뚝 솟아 있는 다층집의 비첨(飞檐, 중국 고대 건축 양식의 일종. 처마 서까래 끝에 부연을 달아 기와집의 네 귀가 높이 들린 처마), 환형 주랑 그리고 난간 계단 등 허와 실의 리듬으로 이 산수 속에 흐르는 저류의 선율을 드러낸다.

칠기(漆器) 또한 우리의 아주 오래된 발명품인데 그 덕분에 일상생활에서 사용하는 용기는 윤기 나고 분위기가 있어 보인다. 최근에 심복문(沈福文) 씨는 자신이 디자인한 칠기에 고대 각 시기 도안과 꽃무늬를 도입하여 우리로 하여금 더욱더 아름다운 용기로 우리의 생활을 꾸밀 수 있게 하였으니 참으로 즐거운 일이다.

하지만 아쉽게도 이를 즐길 수 있는 사람은 아직까지 소수이다. 수많은 저렴한 생산품으로 보통 백성들도 일상에서 고상한 취미와 아름다운 디자인을 쉽게

접할 수 있는 물질 환경을 조성할 수 있느냐는 문제는 한 민족의 문화 수준을 측량하는 척도이다.

우리 민족은 일찍이 우주 선율의 비밀과 생명 리듬의 비밀을 발견하여 평화롭고 현실을 아끼며 그 현실을 아름답게 가꾸어 갔지만 과학 공예의 자연 정복 권력을 무시하였다. 때문에 우리는 빈약한 위치에서 벗어날 수 없었고 생존 경쟁이 치열한 시대에 침략과 모욕을 당하여 우리 문화의 아름다운 정신도 계속 지킬 수 없게 되었다. 그럼으로써 우리의 영혼은 거칠고 사나워지고, 비열해지고 나약해졌기 때문에 우리도 모르게 지나치게 냉정할 정도로 현실적인 사람이 되었다. 또한 점차 생활에 내재한 선율의 아름다움과 음악의 경지를 완전히 잃게 되었다. 즉 사람들은 선율의 아름다움 대신에 질서 없이 맹목적으로 행동하게 되고, 음악의 경지 대신에 서로를 시기하고 다투게 되었다는 것이다. 음악의 교육을 가장 중요시하고 음악의 가치를 가장 많이 아는 우리 민족이 음악을 잃게 되었다니. 이는 국혼을 그리고 생명 의미와 문화 의미를 구성하는 고급의 가치를 잃게 되었다는 것과 다름없다. 그러면 우리 민족의 아름다운 정신은 어디로 가야 하나?

근대에 와서 서양 사람들은 과학권력의 비밀(예를 들면 원자력의 비밀 등)을 손에 꽉 쥐고 자연을 그리고 과학이 낙후된 민족을 정복하였다. 하지만 그들은 우리 인류 전체 공동생활의 선율미를 체험하려고도, 천지간 만물이 발전하는 도를 깨우치려고도, 전 세계의 생명을 육성하고 웅장하며 아름다운 교향악을 연주하려고도, 우리에게 창조의 기밀을 알려주는 자연에 감사하려고도 하지 않았다. 대신에 서로 싸우고 죽이는 소리로 인간성의 추악만을 드러냈다. 이런 의미에서 서양 정신은 또한 어디로 가야 하나? 이러한 문제는 우리를 쓸쓸하게 만든다. 하지만 그럴수록 우리는 그 문제를 너욱너 깊이 고려해야만 한다.

1946년, 남경

《예경(艺境)》 미간행본에 게재되었다.

문예의 비움과 내실을 논함

주지암(周止庵)은 《송사가사선(宋四家词选)》에서 사(词)에 관하여 "사를 처음 배울 때 비어 있는 것을 추구하는데 비어 있으면 영혼과 생명을 살릴 수 있기 때문이다. 격조가 어느 정도 잡히면 내실을 추구하는데 내실이 있으면 에너지가 왕성하기 때문이다"라고 하였다.

이에 관하여 맹자는 "내실이 있어야 미라고 할 수 있다"고 하였다.

위의 두 사람의 말을 통하여 문예이론을 알 수 있다. 문예이론을 더 잘 이해하기 위하여 우선 문예가 무엇인지 그림으로 설명하도록 하겠다.

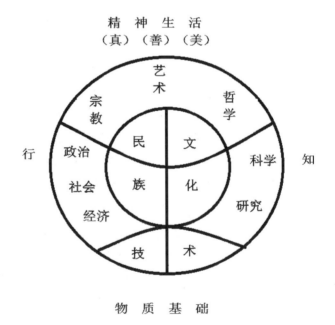

모든 생활 분야에 기술이 필요하다. 고해에서 벗어나서 득도하는 법을 추구하는 종교가가 수행하여 성과를 얻으려면 절차, 순서, 기술이 필요한데 하물며 물질생활이야 말할 필요가 있을까? 기술은 직처리하고 활동하는 범위는 물질세계이다. 그의 성과는 물질문명이고 경제는 생산 기술을 기초로 삼으며 사회나 정치는 또한 경제를 기초로 삼는다. 그러나 경제적인 생산은 사회의 합동과 조직에 의지하고 사회의 추진과 지도는 정치적인 힘에 의지한다. 정치는 사회를 지배하고 경제를 조정할 수 있기 때문에 완전한 피동보다는 주동적인 힘도 지니고 있다. 그리고 이런 인과 관계는 일방적인 것이 아니다. 정치와 종교는 어깨를 나란히 하고 나아가서 전체 물질생활과 정신생활을 리드한다. 예전에는 정교일치였는데 정치의 리더는 동시에 교주이자 제사장이었다. 그러나 현대 정치는 반드시 이념을 기초로 삼아야 되는데 이는 또한 세계관이자 신앙이다. 하지만 신앙은 정신적인 일이고 물질세계로부터 정신세계로 들어가는 것이다.

인간과 짐승의 차이점은 인간이 이성과 지혜를 지니고 있으며 인간은 아는 것과 행하는 것을 모두 중요시하는 동물이라는 점이다. 지식 연구를 체계화시키면 과학이 된다. 과학 지식과 인생의 지혜를 종합하여 세계관과 인생관을 세우는 것이 바로 철학이다.

철학은 진(眞)을 추구하고 도덕이나 종교는 선(善)을 추구하는데 둘 사이에서 우리 감정의 깊은 경지를 표현하고 조화로운 인격을 이루는 것은 미(美)이다.

문학예술은 미를 이루기 위한 것이다. 문예는 '이웃'인 종교에서 깊은 감정의 영향을 받으며 이 둘(문학 예술과 종교)은 서로 손을 잡고 수천 년을 걸었다. 세계에서 가장 위대한 건축, 조각과 음악은 대부분 종교적이다. 일류의 문학 작품도 종교에 대한 위대한 열정을 기초로 삼았다. 《신곡》은 중세 시대의 기독교를 대표하고 《파우스트》는 근대 신앙을 대표한다.

또한 문예는 '이웃'인 철학에서도 깊은 인생의 지혜, 세계관을 얻어서 "인생 비평"과 "인생 계시"의 일을 맡게 된다.

예술은 기술이기도 하다. 고대 예술가들은 모두 기술자(수공예의 장인)였다.

현대 그리고 미래의 예술은 반드시 기술을 중요시할 것이다. 그러나 그들의 예술은 단지 인생을 위하여 봉사하는 것만이 아니라 감정, 개성, 인격 등이 내포된 인생을 표현하기도 한다.

생명의 범위는 넓디넓은데 경제, 정치, 사회, 종교, 과학, 철학이 모두 포함된다. 그리고 이 모든 것은 문예에 나타난다. 하지만 문예는 단지 세계를 비추는 하나의 거울이 아니라 독립적이고 스스로 만족하는 이미지의 창조이기도 하다. 이는 조화로운 운율, 리듬, 형식과 색채의 완벽한 조합으로 감정이나 이미지를 모두 지니고 자신만의 작은 세계를 만든다. 이 세계는 스스로 만족하면서도 그 내부의 모든 것은 필연적이기 때문에 미라고 할 수 있다.

문예는 도덕과 철학과 서로 병립하기에도 손색이 없다. 비록 문예의 머리는 정신적이고 밝게 빛나며 높은 하늘을 향하여 생명의 진리와 우주의 오묘한 경지를 가리키더라도 그의 토대는 시대의 기술, 사회, 정치 측면에서 찾기때문에 흙냄새와 시대의 피와 살을 지니고 있어야 한다.

문예의 경지는 인생과 같이 넓고 깊은데 그것이 얼마나 풍부하고 내실이 있는지 모른다. "내실이 있어야 미라고 할 수 있다"는 맹자의 말을 이렇게 이해해야 할 것이다.

그러면서 또한 문예는 범인의 경지를 넘어 성인의 경지에 들어야 한다. 만물의 표면에 서서 독창적인 이미지로 고상하고 순결하며 먼지에서 완전히 벗어나는 세계를 만들어 내니 얼마나 변화무쌍하겠나?

비움과 내실은 예술의 두 가지 요소인데 우선 변화무쌍에 대하여 논하도록 하겠다.

1. 비움

예술의 마음은 인생에서 무아(无我)지경이 되는 순간에 탄생하는데 미학에서 "정조(靜照, 조용히 비춘다는 뜻이다.)"라고 한다. "정조"의 기점은 비어 있는 마

음으로 만물을 바라보고 마음은 세속에 관한 모든 관심을 끊어서 아무 근심이 없는 것에 있다. 이때 평온한 마음으로 만물을 조용히 바라보면 만물은 마치 거울 앞에 있는 것처럼 밝고 투명하며 깨끗하고 각자 자신이 있어야 할 자리에서 나름대로 내실이 있고 내재적이며 자유의 생명을 표현하고 있는 것과 같다. 이것이야말로 만물을 조용히 바라보면 각자 자신이 있을 자리에 있다는 것이다. 스스로 묘미를 즐기는 자유로운 모든 생명은 조용히 빛을 토로하고 있다. 이에 관하여 소동파는 아래와 같은 시를 썼다.

정(靜)은 원래 각종 동(動)적인 것을 포함하고 비어 있는 것은 원래 각종 경지를 포함한다.

이에 관하여 왕희지는 "산에서 가로수가 우거진 길을 걸어가는 것은 마치 거울에서 노는 것과 같다."고 하였다.

맑고 비어 있는 마음은 만물을 수용하고 만물에는 사람의 생명에 배어들어 있어서 정신적으로 인간의 영향을 많이 받게 된다. 이런 의미에서 주지암(周止庵)이 말한 "사를 처음 배울 때 비어 있는 것을 추구하는데 비어 있으면 영혼과 생명을 살릴 수 있기 때문이다"를 이해할 수 있다. 영혼과 생명을 살리는 순간은 바로 미가 탄생하는 순간이다.

따라서 비어 있다는 것은 미감을 조성하는 데 결정적인 역할을 한다. 사물 간의 거리를 만들어서 묻지도 않고 멈추지도 않으며 사물이 스스로 자기만의 세계를 얻게 된다. 예를 들자면 무대의 막, 그림의 틀, 조각의 석좌, 건축의 계단과 난간, 시의 리듬, 운각 등은 사물 간의 거리를 만드는 데 도움이 되는 것들이다. 창문을 통한 산수, 밖으로 둘러싸인 등불 속의 거리, 밝은 달빛 속의 어두컴컴하고 쓸쓸한 작은 경치 등을 바라보는 것은 거리, 간격이라는 조건에서 생긴 아름다운 경치이다.

이방숙(李方叔)은 《우미인(虞美人)》이라는 사에서 "좋은 바람은 부채와 같고

좋은 비는 커튼과 같고 그 사이사이에 물가의 작은 꽃이나 풀이 조금 컸다는 것을 볼 수 있다"라고 하였다.

그리고 이상은(李商隱)도 "커튼과 같은 비바람 속에서 정교하고 아름다운 처마, 비녀 같은 청록색의 버드나무와 성곽을 그리면서 청명은 조용히 지나간다"라는 사를 지었다.

비바람은 간격을 만드는 데 좋은 조건이 되고 안개비가 희뿌연 경치는 시적인 경지이자 그림 속의 경지이기도 하다.

중국 그림 속의 커튼은 깊숙한 사의 경지를 조성하는 중요한 요소이기 때문에 사에서 자주 언급하였다. 한지국(韓持国)도 아래와 같은 사를 지었다.

제비는 점점 돌아오고 봄은 쥐 죽은 듯이 고요하다. 커튼은 드리워지고
아침은 상쾌하다.

황주이(況周頤)는 "지극히 조용한 경지이지만 그 안에 사람이 있고 산을 사이에 두는 것과 같이 생각하면 할수록 조용한 데에서 깊은 것을 얻게 된다"라고 위의 사를 평하였다.

동기창(董其昌)은 "촛불 아래 그림을 그리는 것은 커튼을 사이에 두고 달을 보고 물을 사이에 두고 꽃을 보는 것과 같다"라고 하였다. 이들은 미감을 표현하는 데에 간격이 중요함을 알고 있었다는 사실을 알 수 있다.

하지만 이는 어디까지나 외부의 물질적인 조건을 빌려서 간격을 만든 것이다. 보다 더 중요한 것은 마음속의 비움이다. 사공도(司空图)는 예술적인 마음을 "빈 못에서 봄이 쏟아지고 옛날 거울로 정신을 비춘다"로, 예술적인 인격을 "꽃이 소리없이 떨어지고 사람이 국화처럼 담박하다", "정신이 기이한 데에서 생기지만 지극히 담박하다"로, 예술의 조예를 "예술적인 경지는 저절로 조성되는 것이지 열심히 검토한다고 얻어지는 것이 아니다. 만약에 억지로 구한다면 오히려 붙잡을 수 없게 된다", "만나면 하늘의 뜻이라고 생각하고

이런 드물고 귀한 것을 담담하게 생각한다"로 표현하였다.

이처럼 담박한 마음은 비어 있는 예술을 이루는 기본적인 조건이다. 이에 관하여 구양수(欧阳修)는 "안정되고 담박한 경지는 표현하기가 어렵다. 화가는 표현할 수 있지만 감상하는 사람은 제대로 이해할지 모른다. 따라서 날아다니거나 걸어다니는 것, 빠르거나 느린 것, 경지가 얕은 사물은 알아볼 수 있지만 평온하고 신중하며 고요하고 재치 있으며 아득한 마음은 표현하기가 여간 어려운 일이 아니다"라고 하였다. 담박하고 평온하며 신중하고 고요하다는 것은 예술적인 인격에 대한 표현이다. 이런 마음이나 정신은 사람에게 "사물을 통하여 깊은 뜻"을 얻게 한다. 또한 예술적인 운치도 저절로 조성한다. 도연명(陶渊明)이 사랑했던 "소심인(素心人)"은 바로 이런 경지를 대표하였다. 그리고 그의 《음주(饮酒)》라는 시는 시인의 정신 상태를 제대로 표현하였다.

인간 세상에 집을 하나 지어서 살지만 시끌벅적한 수레와 말의 소리를 듣지 않는다. 이런 경지에 어찌 도달하였냐고 물어보면 마음은 아득한 곳에 있으면 저절로 자유로워진다, 동쪽 울타리 밑에서 국화를 따고 유유자적한 마음으로 남산을 볼 수 있다, 아침부터 저녁까지 산의 공기가 맑고 새는 나와 같이 집에 가기로 약속한다, 이 속에 진실한 감정이 들어 있는데 정확히 무엇인지를 밝히려다 어떻게 표현해야 하는지를 잊어버린다.

도연명은 술을 좋아했다. 이에 관하여 진(晋)나라의 왕온(王蕴)은 "술은 사람의 마음을 먼 곳까지 가게 한다"고 하였다. "먼 곳까지 간다"는 것은 마음속의 거리를 뜻한다.

그러나 "마음이 아득한 곳에 있으면 저절로 자유로워진다"는 도연명은 유유자적한 마음으로 남산을 볼 수 있고 "이 속에 진실한 감정이 들어 있는데 정확히 무엇인지를 밝히려다 어떻게 표현해야 하는지를 잊어버린다"의 경지에 도달할 수 있었다. 이를 통하여 예술 속의 비움은 정말로 비는 것이 아니

라 이를 통하여 "내실"을 얻고 "아득한 마음"에서 "진정한 감정"을 얻는 것이란 사실을 알 수 있다.

진(晉)나라 사람인 왕회(王薈)는 "술은 사람을 데리고 성(性)적인 곳까지 간다"고 하였는데 도연명을 통하여 이 말의 뜻을 알 수 있다. 그러나 성적인 곳이란 무엇인가? 인생의 광대함, 심오함, 내실을 말한 것이 아닌가? 이어서 내실에 대하여 논하도록 하겠다.

2. 내실

예술의 경지를 구성하는 두 가지 정신에 대하여 니체는 "꿈"과 "취(醉)"의 상태라고 하였다. "꿈"의 경지는 헤아릴 수 없는 이미지(조각 등이 있다.)들이고 "취"의 경지는 더 비할 바가 없는 호방한 감정(음악 등이 있다.)이다. 호방한 감정은 우리로 하여금 인생에서 가장 깊은 갈등, 가장 복잡한 분쟁을 느끼게 하는데 그 중에서 "비극"은 바로 넓고 깊은 생활의 구체적인 표현이다. 때문에 서양 문예에서는 비극을 중요시하였다. 비극은 내실이 있는 생명을 표현하는 예술이다. 그리고 서양 문예에서는 기상이 거대하고 내용이 충실한 작품이 많은 사랑을 받았다. 호메로스, 단테, 셰익스피어, 미겔 드 세르반테스, 괴테, 빅토르 위고, 발자크, 스탕달, 톨스토이 등은 모두 비장하고 충실한 세계를 계시하였다.

괴테의 삶은 각종 인생 경지를 겪었기 때문에 더 비할 바가 없이 충실하였다. 두보의 시는 침착하고 깊으며 힘이 있었다. 이는 또한 충실한 생활 경험과 풍부한 감정에서 생긴 것이다.

주지암(周止庵)은 사(词)의 비움에 대하여 평하고 "진실을 추구하고자 하는 것에 진실하면 정신이 왕성해진다. 정신이 왕성하면 독특한 깊은 정을 부여할 수 있다. 어떤 생각이었는지 분명하지만 말로 표현하면 평범하고 그림으로 그리면 깊이가 부족하다. 그러나 천만 가지의 감각이 여기에 모이고 5개

의 중심에 모두 사람이 없다. 이 글을 읽는 사람은 강가에 서서 강 속의 물고기를 보는 것과 같고 그것을 방어나 잉어라고 생각한다. 중간은 천둥과 번개를 맞아서 뭐가 뭔지 모른다. 아이들은 엄마를 따라서 웃고 울고 같은 동네 사람들은 줄거리 때문에 기뻐하고 슬퍼한다"라고 말하였다. 이 말을 통하여 내용이 충실한 창작은 우리에게 얼마나 많은 감동을 주는지 알 수 있다.

그리고 사공도(司空图)는 이 위대한 예술 정신에 대하여 "하늘의 바람은 파도와 같고 바다 위의 산은 울창하게 펼쳐져 끝이 없다. 진정한 정신이 왕성하기 때문에 만물이 바로 옆에 있는 것 같다", "환상적인 예술 경지에는 진정한 예술의 힘과 웅혼한 기운이 있다", "생기는 머나먼 곳에서 생기고 사그라진 재를 조금도 묻지 않는다. 자연을 이만큼 기묘하게 만드는 데 견줄 데가 없다", "진정한 주재자는 이와 같이 시류를 따른다", "천지를 삼키고 내뱉는 데 도(道)에서 오히려 공기가 생긴다", "도와 함께 앞을 향하여 나아가면 손만 들어도 봄을 육성해 낸다", "정신이 운행할 때 아무것도 없는 것과 같고 기가 운행할 때 무지개와 같다"라고 말하였다. 예술가의 정신이 충실하고 정경이 다채로우면 예술의 창조는 주재자의 창조에 따르게 된다.

원나라의 유명한 화가인 황자구(黄子久)는 매일 황폐한 산을 돌아다녔다. 그는 무성한 숲에서 혼자 조용히 앉아 있었으나 정신이 흔들리어 종잡을 수 없었다. 그렇기 때문에 사람들은 그가 왜 그랬는지 알 수가 없었다. 그는 또한 바다와 연결되어 있는 곳에 자주 가서 급류가 물보라와 세차게 부딪치는 것을 보았다. 그때 비바람이 갑자기 와서 그는 슬퍼하고 놀랐지만 뒤로 돌아갈 생각은 없었다.

그는 자연에 이렇게 깊이 빠져 있었기 때문에 그의 그림은 "변화무쌍하고 자연과 신기를 겨룬다". 육조(六朝) 시대의 종병(宗炳)은 그림을 "온갖 즐거움은 신기한 정신에 융합되어 들어간다"고 평하였다. 이는 화가의 풍부한 마음에

대한 진실한 묘사가 아닌가?

중국 산수화는 간단하고 연한 것을 추구하지만 그 속에 변화무쌍한 경지가 들어 있다. 예운림(倪云林)은 나무 하나, 돌 하나, 수많은 산과 골짜기를 그릴 때 지나치게 그리지 않았다. 운남전(恽南田)은 원나라 그림 속에 풍부하고 깊은 생명이 들어 있다는 것에 대하여 아래와 같이 평하였다.

원나라 사람의 수려한 필치는 마치 제비의 춤, 떨어진 꽃잎과 같고 깊이 헤아릴 수가 없다. 미인이 눈웃음을 살살 치며 무엇인가를 조금 바라는 것과 같기도 하고 보는 사람은 놀라서 의지까지 잃게 되었지만 그 이유를 몰랐다.

원나라 사람의 고요한 누대, 누각, 아름다운 나무는 반듯하고 또박또박한 필치 속에서 저절로 영기가 나타난다. 단지 그의 품격은 하늘 끝의 운명적인 기러기와 같기 때문에 그림을 그릴 때 슬프고 가쁜 관현악과 같았다. 소리와 감정을 모두 겸비하는데 이는 세상에서 어느 즐거운 장면에서 얻어지고 함부로 평할 수 있는 것이 아니다.

슬픈 현악기와 가쁜 관악기, 소리와 감정이 같은 자리에 모이면 얼마나 북적거리겠는가? 뜻밖에 원나라의 나무, 돌, 산, 물에 나타난다니 정말 기가 막히다. 원나라의 높은 예술적인 조예와 운남전의 깊은 체험을 통하여 중국 예술의 최고 성취를 알 수 있다. 그러나 원나라 사람의 어두컴컴하고 쓸쓸한 경지의 배후에는 우주적인 호방한 감정이 숨겨져 있다. 운남전은 같이 있으면 공통점을 찾기 마련이라고 말한다. 그렇게 하려면 서로 다른 점이 반드시 있어야 한다. 그리고 차이점은 반드시 황폐한 하늘이나 오래된 나무에 숨겨져 있을 것인데 이는 그림에서 경지라는 것이다.

차이점이 반드시 황폐한 하늘이나 오래된 나무에 숨겨져 있다는 것은 침통하고 호매(豪邁)하며 깊숙하고 열정적인 인생 정조와 우주 정조를 표현한다. 이

는 아마도 중국 사람의 예술적인 마음에서 가장 깊고 비장한 표현이 아닌가?

엽섭(叶燮)은 《원시(原诗)》에서 "말로 표현할 수 있는 도리는 누구나 표현할 수 있으니 굳이 시인이 필요한가? 말로 표현할 수 있는 일은 누구나 표현할 수 있으니 굳이 시인이 필요한가? 말로 표현할 수 없는 도리와 일이 반드시 있을 것이다. 이것들을 이미지의 표면에 표현하지만 도리와 일은 이미지에서 빛나기 마련이다"고 말하였다.

이는 예술적인 마음이 도달할 수 있는 최고의 경지이다. 비우거나 포기할 줄 알아야 깊어지고 충실해질 수 있고 그 다음에 우주 생명 속의 모든 도리나 일의 가장 깊은 의미를 나타낼 수 있다.

앞서 말한 내용을 종합하여 말하자면 중국 문예는 비움과 내실을 모두 중요시하기 때문에 지극히 높은 성취를 얻었다. 때문에 중국 시인은 삼라만상을 하늘이라는 배경에 비추는 것을 좋아하였다. 비어 있으면서도 충실한 경지를 조성하여 마치 찬란한 별 하늘과 같았다.

이에 관하여 왕유(王维)는 "세상만사 만물을 보면 쓸데없이 힘만 낭비하고 아무런 성취도 이루지 못하는 경우가 많은데 하늘처럼 담백한 마음으로 대하면 된다"라는 시를 쓰고 위응물(韦应物)은 "만물은 저절로 자라는데 커다란 하늘만 계속 외롭고 광활하다"라는 시를 썼다.

원문은 1946년 《관찰(观察)》 제1권 6기에 게재되었다.

청담(清谈)¹과 석리(析理)²

후세에게 책망 받았던 청담은 원래 현리³의 동기를 탐구하는 과정에서 발생한 것이고 왕도(王导)는 이를 "공담석리(共谈析理)"⁴라고 불렀다. 혜강(稽康)은 《금부(琴赋)》에서 "아주 깊은 사람이 아니라면 그와 같이 현리를 변별하고 분석할 수가 없다"라고 말하였다. 이처럼 "석리"를 하려면 논리적 사고방식, 이성적인 마음과 진리를 탐구하는 열정을 가지고 있어야 하였다. 젊은 나이에 세상을 떠난 왕필(王弼)은 바로 이런 사람이었다. 왕필이 《노자주(老子注)》를 완성하자 하안(何晏)은 그를 찾아갔다. 왕필이 남다르다는 것을 알고 나서 "이 사람이라면 천지간의 이치를 같이 논할 만하겠다"라고 말하였다. 그리고 "천지간의 이치를 논한다"는 것은 위진 사람이 주장하였던 "공담석리(共谈析理)"의 최종 목표였다. 《세설신어(世说新语)》에 아래와 같은 글이 기록되어 있다.

은호(殷浩), 사안(谢安) 등이 모임을 가졌다. 사안은 은호에게 "눈으로 각종 사물이 볼 수 있지 이 사물들이 과연 사람의 눈에 들어갔을까?"

이를 통하여 "천지간의 이치를 논한다"라는 형이상학적인 탐구로부터 지식론에 대한 관심도 가졌다는 것을 알 수 있다.

당시 철학적인 분위기가 농후하고 공명심이 강했던 종회(钟会)는 혜강에게

1 위진(魏晋) 시기의 지식인들 사이에 성행하던 공리 공담(空理空谈).
2 삼국시대 위(魏)나라 혜강은 《금부(琴赋)》에서 석리(析理)라는 단어를 썼다. 현리를 변별하고 분석한다는 뜻.
3 위진(魏晋) 현학(玄学)에서 추앙하는 현리(玄理).
4 현리를 같이 변별하고 분석한다는 뜻.

좋은 평을 받으려고 그의 철학 저서를 급히 혜강에게 가져다주었다. 이에 관한 재미난 이야기가 있다.

종회는 《사본론(四本论)》을 완성하자 혜강에게 급히 보여 주고 싶어서 책을 품에 안고 혜강의 집까지 갔는데 반박을 할까 봐 결국 꺼내지 못했다. 나중에 멀리서 창문 안으로 던지고 급히 도망갔다.

하지만 고대 철학은 대부분 좌담에서 많이 발전한 것이 사실이다. 플라톤의 철학 사상은 모두 좌담식의 대화체로 썼다. 소크라테스는 철학을 길거리까지 가져갔는데 길거리에서 논했던 철학은 서양 철학사에서 가장 생기발랄하였던 일부를 차지한다. 고대 인도의 철학적인 웅변 또한 격렬하였다. 공자의 진정한 인격과 사상은 단지 《논어(论语)》에 표현되었을 뿐이지만 위진(魏晋) 사상가들은 청담의 과정에 석리에 대해 활발하고 비약적인 흥미와 웅변의 정신을 보여주었다. 《세설신어》에 아래와 같은 글이 기록되어 있다.

하안(何晏)이 이부상서(吏部尚书)직에 임했을 때 지위와 명예를 가지고 있기 때문에 그 집에 가서 청담했던 사람이 많았다. 그 중에서 20살도 안 된 왕필도 그에게 찾아갔다. 왕필의 명성을 들은 적이 있기 때문에 얼마 전에 논했던 현리를 그에게 알려 주면서 "이 현리는 내가 보기에 이미 충분히 묘한 것인데 더 논할 생각이 있나?"라고 물어보자 앉아 있던 사람들 모두가 말문이 막힐 정도로 왕필은 당장 반론을 제시하였다. 이어서 왕필은 자문자답 식으로 몇 문제를 논하였는데 이는 다른 사람들의 힘으로는 미칠 수 없는 문제들이었다.

당시 사람들은 청담을 통하여 지극히 사소한 것까지 밝혔을 뿐만 아니라 화려하고 훌륭한 말로 사람들의 마음을 움직이기도 하였다. 아쉽게도 어느 천재 문학가도 중요한 청담을 자세히 기록하지 않았다. 만약에 그랬으면 중국 철학

사에 《플라톤대화집》보다 더 훌륭한 작품이 남았을 것이다.

아래와 같이 《세설신어》의 기록을 읽으면 당시 청담의 분위기와 내용을 알 수 있을 것이다.

지도림(支道林), 허순(许询), 사안(謝安) 등 현사들은 왕몽(王濛) 집에서 모임을 가졌다. 사안은 사람들을 한 번 돌아보고 "오늘의 모임에 유명한 인사들이 많이 참석하셨네요. 이 귀한 자리에서 우리는 하고 싶은 말을 다 하고 토로하고 싶은 감정을 실컷 말했으면 좋겠습니다"라고 말하였다. 이 말을 듣고 허순은 주인에게 "《장자(庄子)》가 있나요?" 물어 보았다. 마침 《어부(渔父)》편을 찾았다. 사안은 제목을 정해 놓고 사람들에게 각자 자기 생각을 말해 보라고 하였다. 지도림은 먼저 입을 열어서 대략 700마디 정도 말했는데 정교하고 아름다운 서술과 뛰어난 사고방식으로 사람들의 칭찬을 받았다. 사람들이 각자 자기 생각을 말하자 사안은 "여러분, 오늘 실컷 청담하셨나요?"라고 물어보았다. 그에 사람들은 "오늘의 청담은 훌륭하고 신이 났습니다"라고 대답하였다. 이어서 사안은 조금 어려운 문제를 가지고 자기의 견해를 만 마디 정도로 발표하였다. 뛰어난 지혜, 준수하고 우아한 언어, 남들의 힘으로 미칠 수 없는 경지, 심원한 뜻, 여유로운 모습에 사람들은 모두 찬사를 보냈다. 지도림은 "한 마디로 핵심을 찌르고 묘한 경지까지 조성하셨습니다. 정말 기가 막힙니다"라고 감탄을 하였다.

사안은 청담에서 그의 훌륭한 리더십을 보여 줬다. 이처럼 진나라 사람의 예술적인 분위기는 "공담석리(共谈析理)"를 하나의 예술적 창작으로 만들었다.

전에 회계산(会稽山)[5]에 있는 친지의 서재에서 지도림, 허순 등이 변론을 가졌던 적이 있다. 당시 지도림은 법사를 맡고 허순은 총담당을 맡았다. 지도림과 허순의 견해와 뜻에 좌중의 사람들은 만족과 기쁨을 보냈다. 비록

5 절강(浙江)성 동남쪽에 있는 산.

서로의 견해가 다르지만 어느 것이 더 훌륭한가를 분별하기가 어려웠다.

하지만 지도림은 변론이 "이치에 근거 있는 변론이어야 된다"고 생각했다. 《세설신어》에 이에 관한 기록이 있다.

허순이 젊었을 때 사람들은 그와 왕구자(王荀子)를 동등하게 대우했기 때문에 불만이 가라앉지 않았다. 당시 회계산 서쪽에 있는 절에서 지도림 법사와 같이 많은 사람들이 변론에 참여하였는데 그 중에서 왕구자도 있었다. 허순은 불만을 품고 왕구자와 승부를 겨루기로 마음을 먹었다. 결국 허순은 왕구자를 반박하여 굴복시켰다. 어이서 허순은 왕구자의 논리로, 왕구자는 허순의 논리를 가지고 다시 한 번 맞섰다. 왕구자는 또 졌다. 허순은 지도림 법사에게 "아까 제자의 변론은 어떠했습니까?"물어보자 지도림은 "변론은 훌륭하긴 하지만 굳이 서로에게 곤욕을 줄 필요가 있느냐? 이는 진리를 탐구하는 올바른 변론법이 아니다"라고 침착하게 대답하였다.

이를 통하여 "공담석리"야말로 청담의 진정한 목적이라는 것을 알 수 있다. 마지막으로 이 시대에 진선미를 추구하는 "공담석리"의 예술 걸작을 같이 감상하도록 하겠다.

어떤 사람이 상서령(尚书令) 악광(乐广)에게 "뜻이 도달하지 않는다"라는 말의 뜻이 무엇이냐고 물어보자 악광은 이 말의 뜻을 분석하는 것 대신 곧바로 먼지떨이의 손잡이로 작은 탁자를 두드리면서 "이제 도달했나요?" 물었다. 그러자 그 사람은 "이제 도달하였습니다"라고 대답하였다. 이어서 악광은 다시 먼지떨이를 들고 "도달하였다면 떠날 수 있겠습니까?"라고 물어봤다. 이제야 그 사람은 철저히 깨달았고 탄복의 뜻을 표하였다. 이처럼 악광은 문제를 해석할 때 간단명료하면서도 뜻이 명확하였다.

상기한 듯이 악광은 진나라 사람의 우주 의식과 생명적인 정조를 간단명료하면서도 뜻이 명확한 석리로 개괄하였다.

원문은 1947년 5월 《학식(学识)》 창간호에 게재되었다.

문예와 상징에 대한 약술

시인이라는 예술가는 살면서 두 가지의 태도를 지니는데 이는 취해 있거나 깨어 있다는 것이다. 깨어 있는 시인들은 눈을 떠서 세상을 바라보고 세상 밖에서 마음을 토로하고 극도의 객관적인 마음으로 "만물을 씻겨 주고 인생 만태를 구금한다.(漱涤万物, 牢笼百态)"[유종원(柳宗元)의 말]. 그들의 마음은 맑은 거울처럼 시가나 도랑 속의 불결한 것과 햇빛, 구름 그리고 부드러운 바람을 동시에 비춘다. 그들에게 세상의 광명과 암흑, 인간 마음속의 죄악과 거룩함은 하나로 표현되어 별로 차이가 없다. "사(辭)와 부(賦)의 본질은 우리 마음속의 온 세계를 표현하는 데 있다.(賦家之心, 包括宇宙)"라는 말을 통하여 시인은 시로 남김없이 인간과 만물을 표현한다는 것을 느낄 수 있다. 영국의 셰익스피어와 중국의 사마천(司马迁)은 모두 우리에게 "하나의 세계"를 남겨서 우리로 하여금 의미심장하게 생각하게 한다. 그들의 "세계"는 장인들의 마음속에서 창조된 것이지만 진실한 감정과 사실을 표현하고 살아 있어서 자연의 조화와 똑같다.

그러나 어디까지나 그들은 시인이기 때문에 특별한 소재와 운치, 특히 특별한 눈을 가지고 있다. 온 세계를 표현하는 시인은 결국 시적인 마음으로 비춘 세계를 표현하게 된다. 지금 우리가 살고 있는 세계는 비록 지극히 객관적이고 현실적이며 깨어 있다고 하더라도 결국은 그 위에 시적인 마음의 따뜻함과 지혜의 빛이 더해져 독자로 하여금 비교적 현실적이고 밝으며 생동하고 깊으며 계시적인 세계로 들어가게 한다.

시인이 깨어 있다고 하는 것은 그들이 감정과 사실을 투철하게 알고 세상

의 진실을 제대로 파악하며 지혜가 펼쳐져 있기 때문이다. 그 지혜는 깊은 체험에서 얻은 빛나고 투명한 지혜이다.

따라서 시인은 깨어 있기 때문에 인정과 만물의 이치, 그리고 세상의 진실한 모습을 투철하게 파악할 수가 있어서 지혜가 곳곳에 분산되어 있다. 이는 깊은 마음속의 체험으로부터 얻어진 빛나고 투명한 지혜이다.

그러나 시인으로서 깨어 있는 것이 필요하다면 취하거나 꿈을 꾸는 것도 필요하다. 그럴 때야 시인은 잠시나마 세속에서 벗어나서 변화무쌍하고 몽롱하며 더할 나위 없이 오묘한 경지에 깊이 도달할 수 있기 때문이다. 고시 19수[숙통(소명태자)의 《소명문선》의 맨 처음에 나타난다.]를 읽고서 왠지 도가 혼란스러워지고 무궁무진한 정취를 말로 표현할 수 없으며 독자는 수없이 되돌아보고 머무르면서 만감이 교차한다. 아득한 우주, 보잘것없는 인생, 아득한 하늘과 땅을 생각하면 나도 모르게 슬픈 눈물을 흘리게 된다. 어찌할 수가 없는 감정, 표현할 수 없는 깊은 생각, 그리고 대답할 수 없는 의문은 사람으로 하여금 느끼면 느낄수록 깊어지고 종교의 경지와 가까워지는 문예의 경지에 도달하게 한다.

취해서 한 말들은 깨어 있는 상태에서는 절대로 표현할 수 없는 것처럼 깊이 느꼈지만 말로 표현할 수 없는 경지는 맑은 정신에 논리 있는 글로 표현할 수 있는 것은 아니다. 시인과 같은 예술가는 항상 상징의 수법으로 생동감 있게 인물의 형상을 그린다. 이때 시인은 매우 생동하는 허구적인 이미지를 빌려 쓰게 된다. 말투, 색채, 경치는 붓끝에서 분주하고 찌꺼기는 버리고 알맹이만 취하여 새로운 방향으로 발전시키며 일반 경치와 완전히 다른 경지를 조성한다. 이에 대하여 대숙륜(戴叔倫, 약 732~789년, 당나라 시인)은 "남전(藍田, 옥이 많이 난다.)의 따뜻한 햇빛, 훌륭한 옥에서 난 연기와 같이, 시적인 경지란 눈으로 볼 수 있지만 눈앞에 둘 수가 없는 것이다"라고 하였다. 이는 예술적인 경지란 우리와 거리가 있기에 평범하고 천박한 것을 지우고 변화무쌍하며 몽롱한 아름다운 이미지를 구성해야만 깊은 마음속에 말로 표현할 수 없는

감정과 경지를 상징할 수 있다는 뜻이다.

이 때문에 문예의 최고 표현은 채우는 것보다 차라리 비우는 것, 깨어 있는 것보다 차라리 취해 있다는 것이다. 서양에서 가장 깨어 있는 고전 예술인 그리스 조각도 풍만한 육체에다가 야윈 경지를 남겨서 사람으로 하여금 마음에서도 손에서도 한 가락의 그리움과 기대의 파동을 일으킨다. 아폴로 신상(神像)의 지극히 맑고 수려한 얼굴을 보면 이마와 눈썹 사이에 깊은 꿈의 흔적이 흐르고 있다는 사실을 알 수 있을 것이다.

이에 대하여 두보는 "시의 결말은 흐리게 한다"고 하였다. 즉 한계가 있는 예술적인 이미지는 반드시 무궁무진하고 영원한 빛으로 비춰야 된다는 뜻이다. "말은 눈과 귀 사이에서 하고 정은 온 세상으로 전달한다"라는 말도 이런 의미에서 나왔다. 모든 생과 사의 이미지는 무궁무진함과 영원함의 상징이다. 굴원[屈原, B.C. 340~B.C. 278년, 중국 전국 시대(戰國時代) 초(楚)나라의 시인으로 《이소(離騷)》를 지었음], 완적(阮籍, 중국 삼국시대 위나라 시인이었음), 좌태충[左太沖, 중국 서진(西晋)시대 문학가였음], 이백 그리고 두보는 높은 데에 올라가서 멀리 바라보고 온 세상으로 감정을 전달하고자 하였다. "선선한 바람 속에서 나는 천천히 걸어가고 있고, 나와 뜻이 맞는 사람을 찾아서 찬양하고 싶다"라는 시구를 통하여 도연명도 위의 시인들과 같은 마음을 가지고 있었다는 것을 알 수 있다. 그러나 그는 "이미 충분히 높은 데에 있는데 굳이 정점까지 향상시킬 필요가 있으랴"라는 시구도 썼다. 이는 유교의 고전주의 정신이다. 이는 "인간이 사는 곳곳에서 초가집을 지었지만 차나 말의 시끄러운 소리가 들리지 않는다"라는 시구와 같이 도연명의 평범하면서도 성스러우며 깊은 인생을 조명하였다. 이 때문에 그에게 "비록 수확기가 아직 멀었지만 눈앞에 있는 이 모든 것을 봐도 충분히 기쁘"다는 마음이 생겨서 공자와 안연(顔淵, 공자의 제자)의 기쁨도 깊이 이해하였다.

중국의 시인이나 화가는 자연의 미묘하고 동적인 생기에 민감하다. 서적공(徐迪功, 명나라 시인)은 "몽롱한 싹 속에 카오스의 순수함이 숨어 있다"라고 하였

다. 화가들은 수묵법(水墨法)을 발명하여 몽롱한 싹 속에 카오스의 순수함이 숨어 있다는 경지를 조성하고자 하였다. 그리고 미우인(米友仁, 북송시대 화가)과 위소주(韦苏州, 당나라 시인)는 시와 그림으로 이런 경지를 표현하였다. 고시 19수가 우리에게 준 무궁무진하고 만감이 교차하는 것과는 달리 이런 경지는 깊고 고요하며 철학적이고 깨어 있는 것에 치우쳐 있다. 하지만 이는 또한 인생의 다른 깊은 경지이기 때문에 상징의 수법으로만 표현할 수 있다.

청나라 초기 시평론가인 엽섭(叶燮)은 《원시(原诗)》에서 "만약에 시인이 사실적으로 일이나 이치를 쓴다면 편하게 쓸 수도 있고 해석할 수도 있지만 이는 불과 한 편의 세속적인 글밖에 되지 못한다. 말로 표현할 수 없는 이치, 시행할 수 없는 일, 전달할 수 없는 감정을 각각 정미함, 상상, 흐리멍덩함으로 표현할 때야말로 일, 이치 그리고 감정에 도달하였다고 할 수 있다"고 하였다. 또한 그는 "말로 표현할 수 있는 이치라면 누구나 다 말할 수 있는데 굳이 시인이 왜 필요하겠나? 말로 표현할 수 있는 일이라면 누구나 쉽게 서술할 수 있는데 굳이 시인이 왜 필요하겠나? 말로 표현할 수 없는 이치와 서술할 수 없는 일은 알맞은 이미지를 조용히 만나면 더욱 빛나게 된다"고 하였다.

위에서 엽섭의 말을 통하여 문예에서 상징적인 경지의 필요성과 기술을 알 수 있다. 즉 각각 정미함, 상상, 흐리멍덩함으로 표현할 수 없는 이치, 시행할 수 없는 일, 전달할 수 없는 감정을 표현하는 것이다. 그리고 나서는 성조, 어휘, 색채를 이용하여 교묘하게 부각시켜서 사람으로 하여금 표면적인 이미지를 느끼게 하면서 감정과 생각을 깊은 경지에 맡기게 한다.

원문은 1947년 관찰(观察) 제3권 제2기에 게재되었다.

나와 시

내가 시를 쓰게 된 것은 정말 우연한 일이었다. 전에 곽말약과 편지를 주고받을 때 이와 같은 말을 한 적이 있다. "우리 마음속에 시적인 정취나 경지가 없으면 안 되지만 반드시 시를 만들어야 되는 것은 아니다." 이에 대하여 곽말약은 시는 쓰이는 것이지 만들어지는 것이 아니라고 하면서 긴 평론을 썼다. 물론 그의 말에 나도 동의한다. 나도 시 형식의 구속을 받지 않으려고 시를 반드시 만들어야 되는 것이 아니라고 하였다.(《삼엽집(三叶集)》 참고)

그러나 나중에 시를 쓰게 된 것은 정확히 말하자면 완전히 우연한 일이 아니었다. 어렸을 때 천성과 기질의 특징을 생각해 보면 이들이 시를 쓰게 된 것과 전혀 무관하지 않다.

어렸을 때 책을 읽지 않고 노는 것을 좋아했지만 산수풍경에 대한 사랑은 저절로 발현된 것은 확실하다. 하늘에 떠 있는 하얀 구름과 다리 옆을 뒤덮는 수양버들은 어린 마음속의 가장 친한 친구였다. 유치한 환상을 가지고 혼자 물가 돌 위에 앉아서 하늘의 하얀 구름의 변화를 감상하는 것을 좋아했다. 구름이 움직일 때 지니는 다양한 형태, 그리고 아침저녁마다 변하는 각양각색의 스타일은 어린 내 마음속 놀이의 대상이었다. 나중에 자란 다음에 도시에 살면서 아름다운 경치와 하늘에 움직이는 구름을 못 보게 되어 모래섬이나 산과 호수 등을 자주 그리워하였다. 어느 날 구름의 여러 가지 유형에 관하여 나는 한나라의 구름, 당나라의 구름, 서정적인 구름, 희극적인 구름 등을 나름대로 연구하여 '구름의 가보'를 만들고 싶었다.

구름이 고요하고 적막한 교외, 청량산(淸凉山), 소엽루(扫叶楼), 우화대(雨花

台), 막수호(莫愁湖)는 어렸을 때 짝꿍들과 일요일마다 걸어서 놀던 곳들이었다. 당시의 시에 "습석우화, 심시소엽(拾石雨花, 寻诗扫叶)"라는 시구가 있었다. 이는 우화대에서 우화석[雨花石, 아름다운 무늬가 있는 매끄러운 조약돌. 남경(南京) 우화대에서 생산되어 유래한 명칭]을 줍고 소엽루에서 시를 찾는다는 뜻이다. 호산(湖山)의 경치는 어렸을 때 내 어린 마음속에 막대한 힘을 주었다. 로맨틱하고 아득한 감정은 나를 숲 속으로, 저녁 노을 속으로, 먼 곳에 있는 절의 종소리로 이끌어서 무엇인가를 찾게 하고, 아무런 까닭 없이 시간과 공간을 초월하는 동경은 어쩔 줄 모르는 마음을 격동시켰다. 특히 밤에 혼자 침대에 누워 머나먼 곳에서 들려온 피리 소리를 듣는 것을 좋아하였다. 말로 표현할 수 없는 절절함과 쓸쓸함과 행복감이 서로 섞여 있어서 나와 창밖의 달빛, 안개와 하나가 되어 숲 속에 떠 있는 것 같기도 하고 피리소리를 따라서 외롭기도 하고 멀리 떠난 것 같기도 하였다. 그때 내 마음은 가장 즐거웠다.

열 서너 살 때부터 어린 마음속에 자신만의 세계를 구축하였다. 그때 식구들은 나를 보고 조숙하다 말하였다. 사실 나는 책을 많이 읽지 못했고 더구나 책을 그다지 좋아하지도 않았다. 시는 더욱 생소하였다. 단지 상상하는 것을 좋아하고 나만의 기이한 꿈과 감정을 가졌을 뿐이었다.

열일곱 살 때 크게 아프고 나서 나는 약한 몸을 이끌고 공부를 위해 청도에 갔다. 그때 신경이 너무나 예민했고 청도의 바람은 내 마음의 성숙을 이끌었다. 세상은 아름답고 생명은 웅장하고 넓고 바다는 바로 세상과 생명의 상징이었다. 예전에 구름을 좋아했던 것처럼 지금의 나는 바다를 좋아한다. 달밤의 바다, 별밤의 바다, 광풍과 성난 파도가 이는 바다, 새벽에 안개가 끼는 바다, 석양 아래 머나먼 곳에서 흰 돛이 끝없는 금벽(金碧)과 서로 돋보이게 하는 바다를 나는 좋아한다. 때로는 혼자 절벽 옆에 앉으면 부드러운 파도는 부드럽게 속마음을 토로하는 것과 같다. 애인의 영혼과 그의 작은 동작마저 잘 아는 것처럼 나는 바다를 사랑하고 바다를 잘 느낀다.

청도에 있었던 6개월 동안 시 한 편을 읽지도 쓰지도 못했지만 삶 자체가

시였고 내 인생에서 가장 시적인 시간이었다. 청년의 마음은 때로 봄의 하늘과 같이 맑고 기쁘고 더러움이 하나도 없다. 온갖 파도가 이는 바다를 내려다보면서 혼자서 밝은 천진난만을 지켰다. 그해 여름에 나는 청도에서 다시 상해로 돌아와서 시인인 외할아버지 집에 살게 되었다. 아침마다 작은 화원에서 외할아버지가 높은 목소리로 시를 읊는 것을 들었는데 말투가 우울하고 처량하여 감동적이었다. 나중에 몰래 들여다보았더니 《검남시초(劍南诗抄)》였다. 나도 시점에 가서 이 책을 사왔다. 이때 평생 처음으로 시집을 읽었는데 조금 읽다 말았다. 그때는 시를 읽는 데에 마음을 두지 않았다. 그 해 가을에 나는 전학해서 상해동제대학교로 들어갔는데 같은 방에 있던 친구가 불교신자였다. 그 친구는 침대에 가부좌를 틀고 앉아서 《화엄경(华严经)》을 읽곤 하였다. 목청이 우렁차서 속세에서 벗어나는 것과 같아서 감동적이었다. 나는 침대에 누워서 눈을 감고 그가 읊는 시구를 감상하는 것을 좋아하였다. 《화엄경》의 아름다운 시구는 나로 하여금 이를 읽게 하였다. 그리고 그 안에 담긴 장엄하고 위대한 불교의 경지는 마침 나의 마음속에 잠재되어 있던 철학적 명상과 일치하였다. 나는 철학에 대한 연구도 이때부터 시작하였다. 장자, 칸트, 쇼펜하우어와 괴테는 연이어 내 마음속에 나타났는데 그들은 모두 내 정신적인 인격에 지워지지 않는 흔적을 남겼다. "쇼펜하우어의 눈으로 세계를 바라보고 괴테의 정신으로 처세하자"는 그때 나의 구호였다.

어느 날 나는 우연히 일본어판의 작은 글자로 된 왕맹 시집을 사서 읽다가 너무나 기뻤다. 그들의 시적인 경지는 그 때의 내 정서와 일치하였다. 특히 맑고 수려하면서도 담담한 왕마힐(王摩诘, 왕유라고도 한다.)의 시가 좋았다. "물이 끊긴 곳까지 가면 앉아서 구름이 끼는 것을 보게 된다(行到水穷处, 坐看云起时)"라는 시구는 혼자서 동제대학교 근처의 들판에서 산책할 때 자주 읊었던 것이다.

왕유(王维), 맹호연(孟浩然), 위응물(韦应物), 유종원(柳宗元) 등 당나라 시인들의 절구는 여유롭고 엄숙한 경지와 천진난만하면서도 진지한 태도, 화려함을 담담함으로 표현하는 것으로 나를 이끌었다. 나중에 나는 짧은 시를 쓰게 되었

다. 이는 일본의 '하이쿠(俳句)'와 타고르의 영향을 거의 받지 않았고 당나라 시인들의 절구의 영향을 많이 받았다고 해도 좋을 것 같다. 하지만 그때 나는 친구들과 같이 황중소(黃仲蘇)가 번역한 타고르의 시집 《원정(園丁)》을 즐겨 낭송하였다. 친구의 쓸쓸하고 흐느끼는 말투와 깊은 감정은 나로 하여금 우주에 대한 아득하고 그리워하는 슬픈 감정을 자극하였다.

중학교 때 겨울방학을 두 번 정도 절동만산(浙东万山) 중의 아름다운 작은 도시에서 보냈다. 주변의 산은 맑고 아름다워서 꿈같기도 하고 신기루 같기도 하였다. 초봄의 땅 기운은 아름다운 산 사이에 일찍 증발해서 파르스름하고 짙은 푸른빛을 쉽게 볼 수 있었다. 스스로가 투명체가 된 것처럼 호수의 빛과 산의 그림자는 사람을 둘러쌌다. 이때 청춘의 마음은 처음으로 사랑을 느껴서 하얀 연꽃이 안개 속에서 조금씩 피기 시작했고 막 떠오른 태양을 맞이하고 소리 없이 벌벌 떨면서 피고 있었다. 놀라운 작은 외침에 마음은 벌써 연지(胭脂)의 색깔로 번졌다.

순수하고 영원히 잊혀지지 않는 사랑과 자연의 고요한 아름다움은 달의 깊은 생각과 황혼의 명상과 같이 내 생명에서 장기적으로 미묘한 리듬을 조성하였다.

이때 나는 시를 좋아하고 또한 다른 사람에게 시를 암송해 주는 것을 좋아하였다. 밤에 산간도시가 조용해지면 나는 무릎을 안고 작은 소리로 시를 읊었는데 영감으로 모든 것이 서로 통하게 되었다. "번화한 네온사인과 찬란한 도시는 결국 꿈밖에 되지 못하고 달만은 백 년 지나도 변하지 않는다(华灯一城梦, 明月百年心)"라는 친구의 시로 그 당시의 내 마음을 표현할 수 있을 것 같다.

그때 사안(謝安, 동진의 재상. 자는 안석. 행서를 잘 썼음. 환온의 사마가 되어, 효무제 때에 전진의 부견이 쳐들어오자, 총수로서 이를 비수에서 물리침. 시호는 문정)의 동산에도 한번 다녀왔다. 산에 있는 사공사(謝公祠), 장미동(薔薇洞), 사극지(洗屐池), 기정(棋亭) 등의 명승고적을 둘러보고 시를 몇 편 써 보았다. 이는 처음으로 시를 쓴 것으로 오래된 화석을 보는 것과 같지만 지금 다시 보도록 하겠다.

동산사(东山寺) 관광

1

옷을 정리하고 동산사를 향하여 곧바로 출발하니
수많은 산골짜기와 암석은 조용히 만종(晚钟)을 기다린다
나무와 가옥 사이에 구름이 층층이 겹쳐서 연기가 용솟음치고
물은 석양 속에서 구불구불 흐르고 있다
사당 앞의 측백나무 두 그루는 아직 짙푸른데
동굴 입구의 장미는 벌써 몇 번이나 붉었는지
한때의 영웅은 구름과 물속에서 아득해지고
만방의 재난 때문에 유적을 조문한다

2

돌샘은 계곡에서 떨어져서 옥돌이 부딪치는 소리가 나고
사람은 가고 산이 비어 있으면 온갖 소리가 그친다
봄비가 와서 이끼의 흔적은 나막신에서 보이고
가을바람에 잎이 떨어지면 바둑판의 바둑소리 난다
맑은 못에 떠 있는 잉어는 새로 나온 초록색을 엿보고
까마귀는 늙은 나무에 서서 밤낮 시끄럽게 운다
오래 앉으면 불행한 처지 밖으로 어리석게 도망가고 싶어지고
스님의 창문에 언 달은 깊은 밤까지 빛난다

游东山寺

(一)

振衣直上东山寺, 万壑千岩静晚钟。
叠叠云岚烟树杪, 湾湾流水夕阳中。

祠前双柏今犹碧，洞口蔷薇几度红？
一代风流云水渺，万方多难吊遗踪。

<center>（二）</center>

石泉落涧玉琮琤，人去山空万籁清。
春雨苔痕迷屐齿，秋风落叶响棋枰。
澄潭浮鲤窥新碧，老树盘鸦噪夕晴。
坐久浑亡身世外，僧窗冻月夜深明。

동산사(东山寺) 작별

나막신을 신고 동산사를 오랫동안 떠돌았고
아쉬워하며 고성의 모퉁이와 작별한다
만학 천봉에서 밤비가 와서 봄의 색은 없어지고
온 나무에 찬 바람이 불면 새는 혼자서 거닐고 있다
모래섬에서 돌아오는 배는 찬 달과 손잡고
강변의 야생지는 잔매(残梅)를 쫓아낸다
뒤돌아보니 구름은 성벽을 가렸고
청산을 향하고 혼자서 슬프게 술을 마신다

<center>别东山</center>

游屐东山久不回，依依怅别古城隈。
千峰暮雨春无色，万树寒风鸟独徊。
渚上归舟携冷月，江边野渡逐残梅。
回头忽见云封堞，黯对青峦自把杯。

문언시(文言詩)는 좀 촌스러운데 지금 다시 읽어 보니 10대 소년이 쓴 것 같지 않다. 그 이후에는 문언시를 많이 쓰지 않았다. 20여 년 후에 가릉 강변에 살았을 때 아래와 같은 시를 썼다.

백계(柏溪)의 여름밤에 돌아오는 배

강한 바람은 하늘 끝에서 불어오고
온 산의 진한 녹색은 쌓여서 산들이 어두워진다
구름 사이로 새는 석양의 빛은
강산을 쓸쓸하게 한다
백로는 느긋하게 날아다니고
연하고 외로운 노을은 돌아온다
달은 태양의 빛을 빌려 빛나고
만물은 달빛에서 목욕하고 산뜻한 그림자를 남긴다

柏溪夏晚归棹

飚风天际来，绿压群峰暝目。
云罅漏夕晖，光写一川冷。
悠悠白鹭飞，淡淡孤霞回。
系缆月华生，万象浴清影。

1918년부터 1919년 사이에 나는 철학적인 글을 쓰기 시작했지만 사실 관심을 가진 분야는 역시 문학이었다. 특히 독일의 낭만주의 문학은 내 마음 깊은 곳에 들어왔다. 그 중에서도 괴테의 시를 유난히 좋아했다. 강백정(康白情)과 곽말약(郭沫若)의 시는 나에게 신체시에 대한 관심을 가지게 하였지만 그 때 《조국에 물어본다(问祖国)》라는 시 한 편밖에는 쓰지 못했다.

1920년에 나는 공부하러 독일로 떠났다. 그곳에서 겪은 조금 더 넓은 세상과의 만남과 다양한 인생 체험은 나를 고양되게 만들었는데 조용하고 깊은 생각에서 생활의 비약으로 변하였다. 대략 3주 동안 파리의 문화구역을 돌아보았다. 조각과 시를 서로 융합한 로댕의 시는 내가 가장 사랑하는 시였다.

이때 나는 근대 인생의 비극, 도시의 리듬, 힘의 자세 등을 알게 되었다. 나는 근대의 모든 문제에 관심을 가졌는데 이를 비관적으로 생각하는 것 대신에 더욱 유력하고 밝은 인류 사회를 기대하였다. 그러나 라인(Rhine) 강 위에서 보고 생각한 오래된 성벽의 한파, 가물가물 꺼지려는 등불, 그리고 오래된 꿈은 여전히 내 마음 깊은 곳에 감돌고 있어서 나에게 고전적이고 낭만적인 꿈을 자주 꾸게 하였다. 재작년에 나는 시를 하나 썼는데 그때의 감정과 갈등하는 근대인의 심리를 표현하였다.

생명의 창문의 안팎

낮에는 생명의 창문을 연다
초록 백양 나무는 은은하게 창틀을 스쳐 지나가고
겹겹의 지붕, 줄 선 듯한 굴뚝,
엄청난 창문, 더미로 쌓인 인생
움직임, 창조, 동경, 누림.
영화인가? 그림인가? 속도인가? 전환인가?
생활의 리듬, 기계의 리듬
사회를 밀고 나가는 바퀴, 우주의 리듬
하얀 구름은 파란 하늘에서 흩날리고 있고
인파는 도시에서 분주하다

밤에는 생명의 창문을 닫는다
창문 안의 빨간 불은

아름다운 마음의 그림자와 서로 어울려 돋보인다
아테네의 사당, 라인에 잔존하는 성보,
산 속의 차가운 달, 해상의 외로운 노
시의 경지인가? 꿈인가? 쓸쓸함인가? 회상인가?
천만 갈래로 얽힌 사랑은 생명의 동경을 구상한다
땅은 창문 밖에서 잠을 잔다
창문 안 사람의 마음은
멀리서 세계의 신비한 메아리를 느끼고 있다.

生命之窗的内外

白天,打开了生命的窗,
绿杨丝丝拂着窗槛。
一层层的屋脊,一行行的烟囱,
成千上万的窗户,成堆成伙的人生。
活动,创造,憧憬,享受。
是电影,是图画,是速度,是转变?
生活的节奏,机器的节奏,
推动着社会的车轮,宇宙的旋律。
白云在青空飘荡,
人群在都会匆忙!

黑夜,闭上了生命的窗。
窗里的红灯,
掩映着绰约的心影:
雅典的庙宇,莱茵的残堡,
山中的冷月,海上的孤棹。

是诗意，是梦境，是凄凉，是回想？
缕缕的情丝，织就生命的憧憬。
大地在窗外睡眠！
窗内的人心，
遥领着世界神秘的回音。[6]

　도시의 높은 빌딩에 서서 번개같이 달리느라고 바쁘게 지내는 사람들이 서로 협력하여 인류의 진보를 밀고 나가고 있음을 보았다. 생명의 비장함은 사람의 심금을 울리고 흥분하게 한다. 보잘것없는 몸은 커다란 파도 속의 작은 물결에 불과하지만 마음속의 외로움은 희미한 미래를 밝게 비추려 하고 영원하고 신비한 리듬을 들으려 하며 고요한 정신으로 고요한 우주의 하모니를 체험하려 하였다.

　1921년 겨울에 동방문명을 경모(景慕)하는 교수님 집에서 로맨틱한 밤을 보낸 적이 있다. 댄스가 끝나고 손님이 모두 돌아가고 혼자 눈의 푸른빛을 밟으며 집에 돌아갔을 때 알 수 없는 어떠한 부드러운 감정이 나를 둘러싸서 그때부터 시를 쓰겠다는 충동이 생겼다. 약 1년 동안 창조하고자 하는 마음이 자주 나를 지배하였다. 황혼의 가벼운 걸음, 별 밤의 정좌(靜坐), 공공장소에서의 외로움 등이 그것이었다. 그리고 알 수 없는 음조가 자주 귓가에 들려오고 붙잡을 수 없지만 부르면 걸어 나올 것만 같았다. 밤에 사람들이 자고 있을 때 나는 항상 침대에 눕고 불을 끄지만 설레어 잠을 이룰 수가 없었다. 고요함 가운데 창밖에서 가로누워 있는 큰 성의 고르는 숨소리가 느껴지는데 이는 마치 작은 파도가 움직이는 바다와 같았다. 차가운 달은 지극히 움직여서 고요해진 세계를 내려다보고 있었다. 이때 수많은 머나먼 사상들이 내 마음을 습격하였다. 이는 쓸쓸함 같기도 하고 기쁨 같기도 하며 각성 같기도 하고 흐리멍덩함 같기도 하였다. 끝없는 쓸쓸함 속에서도 끝없는 뜨거운 감정이

6　이 시는 1933년 7월의 《문예월간(文藝月刊)》 제4권 1기에 게재되었다.

섞여 있었다. 미약한 마음, 머나먼 자연 그리고 아득하고 무궁무진한 인류는 땅 밑에 깊고 신비로운 비밀 통로를 뚫어서 절대적으로 고요함 속에서 자연과 인생의 가장 친근한 만남을 이룬 것 같았다. 나의 시집인《유운소시(流云小诗)》는 대부분 이런 마음으로 썼다. 밤에 자다가 어둠 속에서 일어나서 침대 손잡이를 잡고 성냥을 찾곤 하였다. 흔들리는 촛불 속에서 현대인들에게 별 것 아니겠지만 나의 외로움을 달래기 위해 시구를 써 냈다. "밤"과 "새벽"이라는 두 시는 밤에 잠을 이룰 수 없고 시흥이 강하게 일고 있다는 감정을 제대로 표현하였다.

그러나 나는 "밤"만 사랑하는 사람은 아니고 아침노을이 창문에 가득 비끼는 것을 보면 붉은 해의 막 태어남을 찬송하기도 한다. 나는 빛, 바다, 인간의 따뜻한 사랑, 수많은 사람들이 서로 뜻을 모아 긴장하면서도 열심히 살아가는 열정을 사랑한다. 시인이 아니지만 시인은 인류의 빛, 사랑과 열정의 옹호자이기를 진심으로 바란다. 고리키(Gorky)는 "시는 현실 부분의 사실에 속하는 것은 아니라 현실보다 더욱 높은 부분의 사실이다"라고 하였다. 괴테는 또한 "현실을 시와 똑같이 높은 차원으로 향상시켜야 된다"고 하였다. 이는 바로 시와 현실에 대한 나의 견해이다.

본문은 20년대에 썼으나 1937년 1월《문학(文学)》제8권에 게재되었다. 그 후에 다시 고쳐서 1947년 10월 《부녀월간(妇女月刊)》제6권 제4기에 게재하였다.

소묘를 논하며
-손다자(孫多慈) 소묘집 서문

서양의 소묘는 중국화의 백묘 및 수묵화와 같이 화려한 색채에서 벗어나서 간소하게 사물의 윤곽, 동적 상태 그리고 영혼을 직접 파악한다. 화가의 눈, 손과 마음은 사물과 얼굴을 맞대면서 육박전을 벌인다. 이 과정에서 사물은 자기의 진정한 모습을, 화가는 개인의 수법과 개성을 보여 준다.

추상적인 선과 무늬는 사물에도 마음에도 존재하지 않지만 고르고 정연한 필법, 흐르는 필법, 맴을 도는 필법 그리고 굴절의 필법으로 만물의 체적, 형태와 생명을 표현한다. 뿐만 아니라 현악기의 현이나 무용의 자태처럼 그는 자기의 리듬, 속도, 강유 그리고 명암으로 마음의 영적인 경지를 조성하여 사물의 시적인 영혼까지 깊이 들어간다.

때문에 중국화는 처음부터 끝까지 선을 위주로 한다. 이에 관하여 장언원 (張彦远)은 《역대명화기(历代名画记)》에서 "선이 없으면 그림도 없다"고 하였다. 이 말은 선의 역할을 명쾌하게 인정하였다. 미켈란젤로, 다빈치, 라파엘로 그리고 렘브란트 이래 서양의 소묘는 유화의 기초 작법으로서 뿐만 아니라 화가와 사물 간에 처음으로 육체적으로 결합하여(肉交) 태어난 애기처럼 화가의 "예술적인 마음의 탐험사", 사물과 육박할 때의 비극과 영광스러운 승리를 표현하여 우리로 하여금 예술가와 사물이 융합하는 영감의 찰나와 하늘을 놀라게 하고 땅을 뒤흔드는 만남을 직접 엿보게 하기도 한다. 어떻게 보면 소묘의 역사적인 가치와 심리적인 취미는 완성된 유화를 넘어선 경우도 있다.(근대의 소묘는 하나의 독립적인 예술이 되었다.)

그러나 중국과 서양의 선으로 그린 그림에서 사물을 관찰, 표현하는 방법과 기교는 역사적이거나 전통적인 차이를 지닌다. 서양의 선은 육체를 만지면서 울퉁불퉁함을 충분히 드러내고 윤곽과 가까이 있어서 든든한 실체의 감각을 파악할 수 있다. 반면에 중국화는 붓으로 마음껏 먹을 찍고 휘날리며 유창한 선이나 무늬로 자유롭게 발휘하여(작곡과 같이) 사물의 골격, 기세와 동향을 암시한다. 고개지(顾愷之)는 중국의 선으로 그린 그림의 창시자라고 할 수 있다.(비록 그는 고대 청동기의 선, 무늬와 한화(汉畫)에 더욱 관심을 가졌지만) 당나라의 오도자(吳道子)는 중국 선으로 그린 그림의 창조적인 천재이자 집대성자인데 그의 화법에 관하여 "오도자 그림 속의 띠는 바람에 휘날린다"로 표현할 수 있다. 이를 통하여 선의 움직임, 자유, 그리고 사물을 초월해서 기세를 취한다는 것을 알 수 있다. 그의 필법은 실체를 흉내 내는 것보다 동력이나 기운을 표현하는 데 중점을 두었다. 그러나 북제[550~577년에 존재하였던 북조(北朝) 왕조 중 하나] 시대 조국(투르키스탄에 속한다.) 화가인 조중달(曹仲达)은 서역[西域, 한(漢)대 이후 옥문관(玉門關) 서쪽 지역에 대한 총칭]의 화풍으로 인물을 그려서 "조의출수(曹衣出水, 조중달이 그린 인물은 옷이 꽉 끼어서 물에서 바로 나온 것 같다.)"라고 하였다. 이를 통하여 그리스의 막 목욕한 여성 조각과 같이 인물의 옷은 수직으로 육체에 꽉 끼어서 울퉁불퉁함을 드러내는 것을 상상할 수 있다. 이는 외국의 영향을 받은 중국의 선으로 그린 그림의 예이다. 그 후 송나라, 원나라의 화조화는 순수하고 아름다운 곡선으로 꽃과 새의 신체 윤곽을 그렸는데 고귀하면서도 원만해서 가장 의미가 깊은 입체감을 표현하였다. 선을 통하여 신체 전체를 표현하는 것은 이때에 절정에 도달하였다.

하지만 당나라 왕위(王维) 이후 수묵으로 선염하는 일파가 생겼는데 수묵으로 기개를 표현하고 수묵의 색체로 색깔을 암시하였다. 똑같이 추상적인 필묵으로 자연을 탐색하지만 서양에서 이는 소묘 중의 하나였다. 그리고 묵을 중요시하고 필을 무시하는 뼈 없는 화법은 인도에서 전해 온 명암법의 영향을 많이 받았다. 따라서 중국 선묘(가는 선으로 사물의 형상을 묘사하는 기법)와 수묵

이라는 2대 화파는 비록 연원이 다르지만 필묵을 사용하여 추상적으로 입체적인 형체를 초월하여 형체로 경지를 조성하고 경지로 정신을 전달하여 마음과 사물 간의 융합, 형체와 정신이 서로 비치는 경지에 도달하고자 하는 면에서는 서로 일치한다. 서양 그림에서는 소묘라고 하지만 중국 그림에서는 원색이었다.

소묘의 가치는 사물의 모습을 직접 채택하는 것에 있다. 눈, 손과 마음은 사물에 육박하지만 그의 정신은 뛰어난 암시력을 지닌 선, 무늬나 묵의 빛깔로 구체적으로 형체적인 정신을 표현하는 데 있다. 따라서 모든 조형 예술의 부흥은 소묘를 기점으로 삼아야 한다고 생각한다. 소묘는 "자연"으로, "자기의 마음"으로, "직접"으로, "진(眞)"으로 다시 돌아가는 것일 뿐만 아니라 순수하고 거짓 없는 세상으로 돌아가는 것이기도 하다. 이에 관하여 프랑스 유명한 화가인 앵그르는 "소묘하는 자는 예술의 정절을 지킨다"고 하였다.

중국의 소묘인 선묘와 수묵은 당나라와 송나라 회화 역사에서 위대한 창조였고 긴 세월까지 비추는 찬란한 것이었지만 송나라, 원나라 이후 점차 굳어진 형태로 타락하였다. 이는 회화 예술의 타락이라는 것을 말을 하지 않아도 알 수 있다.

손다자 여사님은 타고난 총명한 자질을 지니고 배움에 게으르지 않아서 예술을 생명으로 영혼으로 삼는 사람이다. 그의 필법에는 리듬이 있고 형상을 택할 때 혼란하지 않다. 그리고 그는 전생에 자연과 약속한 것처럼 얼굴을 보자마자 형체와 의취 사이를 제대로 이해할 수 있고 관찰을 정확하게 할 뿐만 아니라 그 맛을 제대로 표현도 할 수 있다. 그는 소묘에 대한 조예가 무척 깊다. 그림 중에서 사자 그림이 몇 개 있는데 남경의 서커스단에서 처음으로 사자를 보고 스케치하였다고 한다. 강렬하고 아름다운 선과 무늬로 사자의 형체와 패기를 표현하였는데 그토록 생동하면서도 색다른 맛도 느껴진다. 최근에 그는 중국의 종이와 붓으로 초상화를 그리게 시작했는데 많이 그리지는 못했지만 모두 묵의 빛깔로 울퉁불퉁함과 명암을 표현하였다. 서양 그림의

입체감을 중국 그림에서 수묵이 퍼지는 것에 포함시켜서 진실하면서도 변화무쌍한 새로운 것을 보여 줬다. 이는 중국 그림을 자연과 더욱 가까이 있게 하여 든든한 형체감을 회복시키는 것인데 중국 그림이 발전하는 또 다른 길이라고 할 수 있다.

그 외의 그림들을 보면 화가의 예리한 관찰력, 안정된 필법과 청신한 분위기가 우리 눈앞에 쏟아져서 따로 분석을 안 해도 감상자들은 저절로 느낄 수 있을 것이다. 이 짧은 글은 화집에 대한 간단한 소개라고 생각하면 될 것이다.

《예경(艺境)》 미간본에 게재되었다.

예술과 중국 사회

공자는 "인간의 수양은 시를 배우며 시작되고 예의를 배우며 독립이 가능해지고 음악을 배우며 완성된다"라고 하였다. 이 3마디의 말은 공자의 문화 사상, 사회정책과 교육 절차를 간략하게 요약하고 있다. "이 말은 집권하는 사람에게 우선순위에 관심을 가지라고 훈계한 것이다. 희로애락은 백성에게 자연스레 생기는 것이고 백성은 이를 시의 형식으로 불러냈기 때문에 왕은 이에 반응하고 감명을 받아야 한다. 백성의 시적인 가요만 봐도 그들이 숭상하는 풍속을 알 수 있다. 따라서 어떠한 풍속을 세우려면 백성들 사이의 풍속을 우선 제대로 파악할 필요가 있다. 그러고나서는 풍속에 의하여 입법을 하여 민심을 따를 수 있을 것이다. 만약에 풍속과 형법으로 민심을 얻지 못했으면 성악으로 감화시켜서 정신적으로 백성을 다스릴 필요가 있다"라고 왕필(王弼)은 공자의 말을 설명하였다. 중국 고대의 사회문화와 교육은 시(诗), 서(书), 예(礼)와 악(乐)을 기초로 삼았다. 《예기·왕제(礼记·王制)》에 "악정[乐正, 복성(複姓)]은 시, 서, 예와 악을 숭상하고 문(文), 행(行), 충(忠), 신(信)을 세웠고…… 봄과 가을에 예와 악을 가르치고 여름과 겨울에 시와 서를 가르친다"라는 말이 있다. 교육의 주요 도구 및 방법은 예술문학이다. 예술의 역할은 깊고 보편적인데 감정으로 사람을 감동시키고 자신도 모르는 사이에 사회 민중의 성격과 성품을 기르는 데 있다. 특히 시와 음악으로 직접 사람의 마음을 감동시키고 정신과 성격을 도야(陶冶)할 수 있다. 그리고 예(礼)라는 것은 단체 생활의 조화와 리듬 속에서 점잖은 행동, 조화로운 리듬, 집중적인 의지를 기르는 것이다. 중국 사람은 하늘과 땅의 움직임과 고요에서, 사계절의 변환에서,

낮과 밤의 변화에서 그리고 끝임 없는 생로병사에서 우주가 조리에 맞게 살아 있다는 것을 깨달았다. 그리고 조리에 맞게 살아 있다는 것은 하늘과 땅이 운행하는 커다란 도(道)이자 모든 현상의 신체이자 기능이다. 공자는 강변에서 "시간은 밤낮을 가리지 않고 흐르는 물과 같이 지나간다"고 탄식하였다. 이 말을 통하여 내 삶, 남의 삶을 살피는 중국 사람의 이런 풍격과 경계를 알 수 있다. 이처럼 가장 높은 차원에서 생명에 대한 파악, 가장 깊은 차원에서 생명을 체험하는 정신적인 경계를 현실적인 사회생활에 접목시켜서 생활을 단정하고 화려하게 만들어서 시, 서, 예와 악의 문화를 이루게 된다. 하지만 이 경계, 이 "형이상의 도"는 동시에 "형이하의 용기"에도 접목시킬 필요가 있다. 용기는 인류의 일상생활에서 쓰는 도구이다. 인류는 우러러보고 굽어 살펴서 세계관을 세우고 사물 및 그의 이치에 정통하여 용기를 창조하였다. 용기는 인간과 분리할 수 없고 인간은 또한 용기와 분리할 수 없는 생물체가 되었다. 그리고 인류 사회생활의 극치인 예와 악의 생활은 예기[礼器, 예식(礼式)·의식(仪式)에 사용되는 그릇]와 악기로 표현된다.

예와 악은 중국 사회의 2대 기둥이다. 예는 사회생활의 질서와 체계를 구성한다. 예는 그림 속의 선과 글과 같이 사물의 이미지와 윤곽을 그려서 만물을 정연한 질서에 따라서 존재하게 한다. 이에 관하여 공자는 "양호한 화지가 있어야 멋진 그림을 그릴 수 있다"고 하였다. 악에는 단체에 속했을 때 마음의 조화와 단결력이 담겨 있다. 그러나 예와 악의 최종 근거는 형이상의 천지간의 경계에 있다. 이에 관하여 《예기(礼记)》에서 "예는 천지간의 질서이고, 악은 천지간의 조화이다"라고 하였다.

인생 속의 예와 악은 형이상의 빛을 지녀서 현실적인 인생을 한층 깊은 의미와 아름다움을 지니게 한다. 예와 악은 일상생활에서 가장 신용적이고 물질적인 것, 의식주 및 일상용품을 단정하고 아름다운 예술 분야로 승화시킨다. 삼대 시기의 각종 옥기는 석기 시대의 돌도끼와 석경(石磬)에서부터 규[圭, 옥으로 만든 홀(笏). 위 끝은 뾰족하고 아래는 네모남. 옛날 중국에서 천자(天子)가 제후를 봉하거나

신을 모실 때 쓰임]와 벽[璧, 고대의 둥글넓적하며 중간에 둥근 구멍이 난 옥] 등으로 승화된 예기와 악기이다. 삼대의 청동기는 또한 청동기 시대의 조리기구나 음수(飮水)나 음주 기구로부터 국보로 승화된 것이다. 그리고 이들의 형체적인 미, 디자인의 미, 무늬의 미, 색채의 미, 명문(铭文)의 미 등 예술적인 미는 화가, 서예가 그리고 조각가들의 디자인과 모형을 모아서 제련 주조하는 기술자의 기교로 원만한 용기에다가 민족의 우주 의식(천지의 경계), 생명의 정조, 정치의 권위 그리고 사회의 친화력을 표현하게 된다. 중국 문화는 최하층의 물질적인 용기로부터 예와 악의 생활을 넘어서 천지간의 경계에 도달하여 혼연일체가 되고 영혼과 육체가 하나가 되는 큰 조화이자 리듬이다.

중국 사람은 농업에서부터 문화가 시작했기에 자연과 분리할 수 없는 부자간의 관계이다. 그 때문에 자연을 노예로 부리는 태도를 지니지 않았다. 사용하는 도구(석기나 청동기)는 중국 사람에게 자연을 통제하여 생존을 유지하는 방법이지만 모든 도구에 자연에 대한 공경과 사랑도 표현하였다. 그들은 자연이 계시하는 조화, 질서 그리고 그 내부의 음악과 시 등을 구체적이고 작은 용기에 표현하고자 하였다. 정[鼎, 옛날 다리가 세 개 또는 네 개이고 귀가 두 개 달린 솥. 처음에는 취사용이었으나 후대에 예기(礼器)로 용도가 변경되어 왕권의 상징이 되었음] 하나로 하늘, 땅 그리고 인간을 모두 표현할 수 있다.

《시율(诗律)》에서
　"시란 하늘과 땅의 마음이다"

《악기(乐记)》에서
　"큰 악은 하늘, 땅과 조화를 이룬다"

《맹자(孟子)》에서
　"군자는 위에서부터 아래까지 하늘, 땅과 함께 흐른다"
라고 하였다.

중국사람 한 개인의 인격, 사회 조직 그리고 일용 용기는 모두 미의 형식 속에서 형이상의 우주 질서와 우주 생명의 표현이 되려고 하였다. 이는 중국 사람의 문화 의식이자 중국 예술의 경지 최후의 근거이다.

공자는 중국 사회를 위하여 예의 생활을 다졌다. 예기 중에서 삼대의 이(彝, 옛날 술을 담던 그릇)와 정(鼎)은 중국 고전 문학과 예술의 보고 배울 대상이다. 단정하고 아름다운 청동기는 중국 건축 스타일을 대표하는데 한나라의 부[賦, 중국 고대 문체로 한위육조(漢魏六朝) 시대에 성행하였고, 운문과 산문의 혼합 형식임], 당나라의 율[律, 고대 음의 고저를 교정하는 기준으로, 악음으로는 '육려(六呂)'와 '육률(六律)'이 있으며 이를 합하여 '십이율(十二律)'이라 함], 사륙체[四六体, 변려문(駢麗文). 주로 4자 또는 6자의 대구(對句)를 많이 써서 읽는 사람에게 미감을 주는 화려한 문체를 가리킴], 심지어 팔고문[八股文, 명(明)·청(淸) 2대에 걸쳐 과거시험의 답안용으로 채택된 특별한 형식의 문체. 후에 형식적이고 내용이 없는 무미건조한 문장이나 작법을 가리키기도 함]의 이상적인 모델이었다. 이들은 모두 대칭, 비례, 정연 그리고 조화의 미를 추구하였다. 그러나 의지가 굳고 온화한 옥과 그의 변화무쌍하고 환상적인 빛깔은 중국의 심오한 사상을 이끌어서 정신적인 미를 향하여 나가게 하였다. 옥의 영향은 중국의 위대한 문인의 그림 속에 잘 나타나 있다. 문인 그림의 최고의 경지는 바로 옥의 경지였다. 그 중에서 예운림(倪云林)의 그림은 대표적인 예이다. 고대 군자들의 덕을 옥으로 비유할 뿐만 아니라 중국의 그림, 도자기, 서예, 시 그리고 칠현금(七弦琴)은 변화무쌍한 광택, 함축적인 의미를 지니는 온화한 옥의 이미지를 택하였다.

하지만 공자는 한 걸음 더 나아가서 "예의 근본"을 구한다. 예의 근본은 인(仁)에 있고 음악의 정신에 있다. 이상적인 인격은 "음악의 영혼"이어야 한다. 유향(刘向)은 《설원(说苑)》에서 아래와 같이 말하였다.

공자는 제나라(齐国)의 성문(城丁) 밖에서 주기를 가지고 있는 아이를 하나 만났는데 그와 같이 걷다 보니 그 아이의 눈빛이 순수하고 마음과 정신이 올바르고 행동이 신중하였다. 공자는 인력거를 끄는 사람에게 "조금 더 빨

리 가라! 조금 더 빨리 가! 소악(韶乐)[1]이 곧 시작되겠다"라고 하였다.

공자는 아이의 영혼에서 자기가 경모(敬慕)해 온 소악의 시작을 느꼈다.(공자는 제나라에서 소악을 듣느라고 3개월 동안 고기의 맛을 보지 못한 적이 있었다.) 위의 이 글이 사실인지 모르지만 매우 의미 있는 글이다. 공자가 음악을 지극히 사랑한 것은 이미 신화가 되었을 만큼 유명했다는 것을 알 수 있기 때문이다.

사회생활의 진정한 정신은 서로 사랑하고 정성껏 단결하는 것이다. 그리고 이 단결 정신을 가장 잘 발휘하게 하고 고취하는 것은 음악이다. 음악은 발걸음을 정연하게 하고 의지를 더욱 집중하게 하고 단결의 행동을 더욱 유력하고 아름답게 하기 때문이다. 중국 사람에게 우주 전체는 큰 생명의 흐름이기 때문에 그 자체가 리듬이자 조화이다. 인류 사회 속의 예와 악은 천지간의 리듬과 조화를 반사한다. 그리고 모든 예술적인 경지의 근본은 여기에 있다.

그러나 그리스 이래 서양 문예가 지니는 "비극 정신"은 중국 예술에서 충분히 발휘되기보다는 거절을 당하거나 외면을 당하였다. 강렬한 내적 갈등에서만 캐낼 수 있는 인간성의 깊이는 항상 마음에서 우러나는 조화에 대한 강한 바람에 잠기기 쉽다. 물론 중국사람 마음속에 바다처럼 평화롭고 깊숙한 것이 결여된 것은 아니다. 하지만 비극을 무서워하지 않고 마음의 모험으로 우주 인생의 위험을 탐색하여 셰익스피어의 비극과 베토벤의 악곡 등을 만들어 냈는데 이는 모두 끈질긴 서양 인생의 조예라고 할 수밖에 없다.

원문은 1947년 10월 《학식잡지(学识杂志)》 반월간 제1권 12기에 게재되었다.

1 소악(韶乐)은 순(舜, 중국 상고 시대 전설 중의 제왕 이름)의 음악이라고도 불렸다. 5,000여 년 전에 기원하였고 시, 음악과 무용을 모아서 만든 종합적인 고전 예술이다.

돈황(敦煌) 예술의 의미 및 가치에 대한 약술

 중국 예술은 3개의 지향과 경지를 지니고 있다. 하나는 예교(礼教)와 윤리이다. 3대[하(夏)·상(商)·주(周)]의 청동기와 옥기는 모두 예교와 관련되어 있는데 그 위에 있었던 도안들로부터 후에 교육과 도덕의 의미를 지니는 한나라의 벽화로 발전하였다.[예를 들어 무량사(武梁祠, 동한 말기의 유명한 가족 사당) 벽화 등이 있다.] 동진(东晋) 고개지(顾恺之)의 여사잠도(女史箴图) 역시 이에 속한다. 또 하나는 당나라, 송나라 이래로 자연의 산, 물, 꽃 그리고 새를 특별히 선호하는 중국 회화 예술인데 자신만의 특색을 띠어 세계적으로 인정을 받았다. 그러나 이런 '자연주의'가 송나라의 예술계를 지배하였기 때문에 수많은 사람들은 중국 예술의 세 번째 지향을 기억하지 못한다. 그것은 육조[오(吴)·동진(东晋)·송(宋)·제(济)·양(梁)·진(陈)의 합칭] 때부터 당나라 말기, 송나라 초기까지 성행하였던 종교 예술 방면이다. 7, 8백 년 동안 불교 예술은 전무후무한 불교 조각을 창조하였다. 예를 들면 운강 석굴(云冈石窟), 용문 석굴(龙门石窟), 천룡산 석굴(天龙山石窟), 그리고 근래에 들어와서야 사람들의 주목을 받기 시작한 사천 대족 석굴(四川大足造像)과 감숙 맥적산 석굴(甘肃麦积山造像) 등이 있다. 중국에 이런 위대한 조각 예술이 있다는 것은 정말 놀라운 일이다. 조각의 수량, 분포 지역, 규모 그리고 예술적인 조예 등 많은 면에서 그리스의 조각과 빛을 겨룰 만하다. 아쉽게도 중고[중국 역사의 위진남북조(魏晋南北朝) 시대부터 당(唐)대까지를 가리킴] 시대 서양 선교사들이 로마 변두리의 고전 예술에 대하여 관심을 보이지 않았던 것처럼 이 위대한 예술은 당나라와 송나라 때 문인과 화가들의 관심을 받지 못하였다.

조각 이외에 당시에 더욱더 화려하며 감동적이며 빛나는 것은 컬러 벽화이다. 그리고 그 당시 화가들의 예술적인 열정은 장도(张图)와 발이(跋异)의 그림 그리기 시합이라는 감동적인 이야기에 잘 나타난다.

오대[907~960년. 당(唐)대 말기에서 송(宋)대 초기에 이르는 기간. 후량(后梁)·후당(后唐)·후진(后晋)·후한(后汉)·후주(后周)가 건립된 시기를 가리킴] 후량에 장도(张图)라는 사람이 있는데 그림, 특히 큰 그림을 그리는 것에 능숙하였다. 용덕(龙德) 년(921년)에 낙양(洛阳) 광애사(广爱寺)라는 절의 의훤(义暄)이라는 승려는 절의 문 3개와 담장 2개의 그림을 그려 줄 사람을 현상 공모하는데 절필이라고 불리는 처사(处士, 재능이 있으나 은거하여 벼슬을 하지 않은 사람)인 발이(跋异)가 응모하였다. 발이가 초보적인 도안(그때는 썩은 나무로 만들었다고 한다.)을 끝내자 장도가 갑자기 그의 뒤에 서서 "그림을 잘 그리는 대가라는 것을 익히 들어 거들어 드리려고요."라고 말했다. 그러자 자부심이 강한 발이는 웃으면서 "고개지(顾恺之)와 육탐미(陆探微)와 같은 유명한 화가들이 그림을 그릴 때 설마 다른 사람의 도움이 필요하겠어요?"라고 반박하였다. 그러자 장도는 오른쪽 담장에서 썩은 나무를 쓰지 않고 바로 그리기 시작했는데 얼마 되지 않아 한 사람이 허리를 굽혀서 선생님에게 뭔가를 보고하고 뒤에 귀신 3명이 따르는 그림을 그렸다. 그림을 보고 발이가 놀라서 눈을 크게 뜨며 공손히 물었다. "당신은 장 장군님이 아니십니까?" 장도는 "네, 그렇습니다."라고 대답하였다. 그러자 발이는 "이 담장에 그림을 그리는 것은 제가 감당할 수 있는 일이 아닙니다."라고 예의 바르게 사양하면서 물러났다. 그러자 장도는 사양하지 않고 바로 동쪽 담장에다가 수신(水神) 하나를 그렸는데 맞은 편 담장의 그림과 비교하여 예술적인 경지와 사상이 결코 떨어지지 않을 정도로 지극히 깊었다. 비록 장도 장군에게 양보했지만 발이는 원래 불교 귀신을 잘 그리기 때문에 '절필예술자'라고 불리던 사람이다. 그 후에 복선사(福先寺)의 대전에서 발이는 불법을 수호하는 선(善)의 신을 그리게 됐는데 썩은 나무로 그림을 그리려고 할 때 갑자기 한 사람이 나타났다. 자기는 이씨,

활대(滑台, 지명) 사람, 나한(罗汉)을 잘 그리는 것으로 유명하다고 스스로 말하였다. 그러면서 "동네 사람들은 저한테 이 나한이라고 부르고 오늘은 당신과 같이 그림을 그려서 승부를 겨루려고요."라고 하였다. 또 장도 같은 사람이 나타날까 봐 발이는 서쪽 담장의 그림을 그에게 맡긴다고 하면서 단호하게 거절하였다. 그런 후 발이는 생각과 붓을 합일시켜 최선을 다 해 우뚝 솟아 있는 큰 신을 그렸다. 신변 시종의 표정은 엄숙하면서 강인하고 색채는 밝으면서 화려했기 때문에 이 씨는 발이의 그림을 보고 그 절묘한 경지를 자기가 절대로 따라잡을 수 없다는 사실을 깨닫고 쩔쩔맸다. 이때 발이는 으쓱해져서 "전에는 장 장군한테 졌지만 이번에는 이 나한을 이겼다."라고 자랑하였다.

이 이야기를 통해 이 시기의 중국이 예술에 대한 위대한 열정이 살아있던 때라는 사실을 알 수 있다. 서역[한(汉)대 이후 옥문관(玉门关) 서쪽 지역에 대한 총칭]으로부터 전해 온 종교 신앙의 자극과 새로운 기술의 깨우침 덕에 중국 예술가들은 전통 예교의 이지(理智)로부터 벗어나 그들의 환상 속에서 질주하고 그들의 에너지를 마음껏 발휘하였다. 선, 색채 그리고 형상은 모두 자유롭게 날아다니고 활력과 생기가 넘쳐난다. '나는 것'은 그들의 정신적 사상이고 날아오르는 것은 그 당시 예술적 경지의 상징이었다.

이 찬란한 불교 예술은 중원[황하(黄河)의 중류·하류 지역을 가리키는 말로, 하남(河南)성 대부분과 산동(山东)성 서부 및 하북(河北)·산서(山西)성 남부 지역을 포함함] 본토에서 발생한 역대의 전란과 불교의 쇠퇴 때문에 무너져 버렸다. 이처럼 웅장하고 화려한 벽화와 그의 숭고한 경지는 '환상과 물거품'처럼 쇠약해진 중국 민족의 마음속에서 영영 사라져 버렸다. 따라서 화가들은 파괴된 산하, 고독한 꽃 몇 송이 그리고 몇몇의 품잎 속에서 예술적 경지를 찾을 수밖에 없게 되었다. 때문에 그림은 맑고 초연의 미를 지니지만 기세가 성대한 웅장의 미를 찾기 힘들어졌다. 다행히 하늘의 도움으로 서쪽에 있는 돈황 석굴에 천 년 예술의 찬

란한 유산을 우리에게 남겨 줬다. 그 덕에 우리는 우리의 예술사를 다시 쓸 수 있게 되었다. 우리는 막 꿈에서 깨어난 듯이 고인의 위대한 힘, 활력, 에너지 그리고 상상력을 알아내려고 한다.

이번에 돈황예술연구소가 기획하고 준비한 예술 전시회는 한 번은 꼭 가봐야 할 돈황답사를 대신할 수는 없지만 그림이 진짜와 거의 비슷하여 "모래 알 하나를 통해서 세계를 보고 꽃 한 송이를 통해서 천국을 본 것과 같다.(To see a world in a Grain of Sand And a Heaven in a Wild Flower, 영국 시인 브레이크의 말)"

그중에서 가장 흥미로운 것은 돈황 벽화들에서 생동감이 넘치면서도 신성을 지닌 동물 그림이다. 괴상한 동물들의 사나운 모습에서 이 세상 모든 생명의 원시적인 경지를 투시하였기 때문에 심원하면서도 돈후한 의미를 지닌다. 현대 서양 신파 화가들은 자연 표면에 대한 묘사에 싫증을 느껴 자유롭고 순수한 원시적인 마음으로 자연 생명의 핵심을 구현하려 했다. 온 세상을 깜짝 놀라게 한 독일 화가 프란츠 마르크(Franz Marc)의 《푸른 말》은 돈황 벽화에 있는 말들의 정신과 서로 통할 것이다. 또한 여기 《석존본생고사도록(釋尊本生故事图录, 석가 전생의 이야기들을 담은 그림을 모아 둔 것)》의 화풍, 특히 〈유관농무(游观农务)〉란 그림은 아이들의 마음을 묘사하는 특이한 근대 화가 앙리 루소(Henri Rousseau)의 그림의 경지와 매우 비슷하다. 몇 폭의 역사상(力士像)과 북위[386~534년에 존재하였던 북조(北朝) 왕조 중 하나] 기악상(北魏伎乐像)의 구도와 필법은 프랑스 야수파 화가 조르주 루오(Georges Rouault) 그림 속의 서투르고 두꺼운 선과 중고 시대 성당 유리창의 고딕식 화상을 떠오르게 한다. 그리고 앙리 마티스(Henry Matisse)의 그림의 선도 돈황 벽화에서 그들의 위대한 선구자를 찾을 수 있다. 하지만 돈황 벽화의 모든 것은 옛 사람의 원시적인 감각과 마음속에서 솟아난 것으로 소박하고 순수하다. 반면에 서양 신파 화가들은 잃어버린 천국을 추구하는 것이기 때문에 원시적인 세계로 되돌아가려는 의식을 가지고 있었다.

중국 전체 예술사에서 돈황 예술이 지니는 특징과 가치는 인물을 묘사의 주

요 대상으로 삼는다는 것이다. 이는 그리스와 비슷하다. 하지만 그리스 인체 묘사의 경지는 이와 뚜렷한 차이점이 있다. 그리스 인물 조각의 핵심은 피부 윤곽으로 둘러싸인 부피인 '체(体)'에 있기 때문에 조용하고 엄숙한 느낌이 든다. 이와 반대로 돈황 인물상은 거의 공중으로 떠오르는 무용의 자태(입상이나 좌상의 몸통도 춤을 추는 무용의 자태를 취한다.)로 표현되고 인물상의 핵심은 인체의 부피 대신에 지구 중력을 극복하여 날아다니는 선율에 있기 때문에 인물의 주요 복장은 몸에 붙어 있는 옷보다 몸을 둘둘 휘감고 위로 휘날리는 띠로 많이 하였다.(복위 그림에서 옷 대신에 모두 띠를 사용한 그림도 있다.) 불상 등의 화염 같은 원광, 발 아래 물결 같은 연화좌는 이 수많은 띠들과 같이 거대하고 풍부한 선율을 만들었는데 이 몸통의 리듬을 우주의 리듬이 둘러싸고 있음을 상징한다. 이는 중국 그림과 서양 그림의 주요 차이점에 대하여 돈황 인물화가 우리에게 남겨 준 깨달음이다. 이런 공중으로 떠오르는 선율의 경지는 오직 영국 화가 브레이크(Blake)의 《신곡》 삽화의 인물화에서 똑같이 표현되었다. 근대 조각가 로댕도 그리스 고전적인 예술 경지에서 벗어나 인체 조각을 빛의 명암으로 반짝이는 리듬 속으로 끌어왔지만 돈황 인물상은 선의 선율 속에 녹아들어 있다. 돈황 예술은 모두 음악이나 무용을 기본 무드로 삼았고, 또한《서방정토변(西方净土变, 돈황 벽화들 중의 하나)》의 하늘에서 아직도 각종 악기들이 날아다니는 것 같다. 이를 통하여 돈황 예술의 경지는 음악적 의미를 지니고 있다는 것을 알 수 있다.

이외에 이번 예술 전시회에서 몇 폭의 당나라 산수화도 볼 수 있는데 중국 산수화의 발자취를 탐색하는 데 도움이 될 것이다. 그중에서 한두 폭의 그림은 왕유[王维, 중국 당나라 때의 시인, 화가, 남종문인화의 시조, 자연을 소재로 한 오언절구에 뛰어났음. 중국 당나라 때 시인으로 자는 마힐. 산서성 태원 사람. 소년 시절부터 작품이 뛰어났으며, 19세 때 지은 도원행은 더욱 유명함. 만년에 별장에 은거하면서 전원생활을 했는데, 그의 전원시는 매우 높은 예술적 성취가 있음. 그는 그림에도 능하여 중국 남종화의 개조가 되었음. 그의 그림에는 시의(诗意)가 풍부하고, 시 또한 화의(画意)가 넘쳐, 송나라의 유명한 문인 소동파는 시중유화(诗中有画), 화중유시(画中有诗)라고 평했음. 저서로 왕우승집이 전함]의 화풍을 떠오르게 한다. 하지만 이 그림들도 성기고 수수한 미를 지니고 있다. 예술사에서 각

단계, 각 시대는 "하나님을 직접 만난다."는 이유로 제각기 다른 예술적인 경지와 미를 지녔다. 적어도 우리 감상자들은 이런 태도로 그들의 예술적인 가치를 인정해 줘야 한다고 생각한다. 물론 우리 현대 예술가들은 여기서 깊은 깨달음을 얻어서 창조의 열정을 향상시킬 수 있음이 틀림없다. 그리고 도안의 풍부하고 화려한 디자인은 옛 사람들의 활발한 창조의 상상력을 나타낸다. 아시다시피 문화가 풍성한 시대는 항상 수많은 도안을 창조하여 그들의 물질적인 배경을 장식하고 그들의 생활을 미화시키는 법이다.

원문은 1948년 상해 《관찰(观察)》 주간지 제1권 4기에 게재되었다.

중국 시화에 나타난 공간 의식

　독일 현대 철학가 스펜글러는 그의 명저인 〈서양의 몰락〉에서 모든 독립적인 문화는 기본적인 상징물이 있는데 이로써 그의 기본 정신을 구체적으로 표현한다고 밝혔다. 이는 이집트에서는 '길', 그리스에서는 '입체', 그리고 근대 유럽 문화에서는 '무궁무진한 공간'으로 표현되고 있다. 이 3가지 상징물은 모두 공간에서 나온 것이지만 예술 속에서 구체적으로 표현된다. 이집트 피라미드의 복도, 그리스의 조각, 그리고 근대 유럽에서 가장 훌륭한 유화가인 렘브란트의 풍경은 이 3가지 문화를 이해하는 데에 있어 가장 깊은 영혼의 매개이다.

　우리는 이런 관점으로 중국 예술, 특히 시와 그림에 나타난 공간 의식을 검토하고 다른 문화와 비교하면 흥미 있는 일이 될 것이다. 깊이 없고 비루할 수 있다는 사실을 고려하지 않고 아래와 같은 시도를 해 본다.

　서양 14세기 르네상스 초기의 유화가인 반 에이크의 그림은 사실 묘사에 중점을 두고 인체를 섬세하게 묘사하며 화면에서 가옥의 공간을 표현한다. 화가는 과학과 수학의 시점으로 세계를 바라본다. 따라서 투시법의 지식이 발휘되어 그림에서 사용된다. 이탈리아의 건축가인 브루넬레스키는 15세기 초 이미 투시법을 깊이 파악하였다. 알베르티는 1463년에 출판한 〈회화론〉에서 처음으로 투시의 이론을 논하였다.

　중국 18세기에 옹정[雍正, 청(淸)대 세종(世宗)의 연호(年號), 1723~1735년], 선륭[乾隆, 청(淸)대 고종(高宗, 愛新覚罗弘曆)의 연호, 1736~1795년] 시대 유명한 화가인 추일계(邹一桂)는 서양의 투시법에 대하여 놀라워하면서도 반대의 태도를 가졌다. 그는

"서양 사람은 구륵법(鉤勒法)에 능숙하기 때문에 그림을 그릴 때 음양원근을 추호도 틀리지 않고 정확히 따지고 그린 인물, 집과 나무 등은 모두 그림자가 있다. 사용된 안료와 펜은 모두 우리 중국과 전혀 다르다. 그림자를 그릴 때 삼각자로 재면서 넓은 데로부터 점점 좁아지는 형식으로 한다. 벽에다가 궁전을 그려서 사람들이 그 안으로 들어가게 하려고 한다. 우리 학자들은 거기서 한두 가지를 참고할 수 있지만 거의 다 깨달음일 것이다. 하지만 필법이라는 것은 하나도 없어서 공예라고는 할 수 있지만 예술이라고 할 수는 없기에 그림이라고 하기에는 좀 무리가 있다"고 하였다.

추일계에게 서양의 투시법과 사실주의 화법은 필법이라는 것이 하나도 없어서 공예라고 할 수 있지만 예술이라고 할 수 없고 단지 하나의 기교로 여겨진다. 따라서 진정한 회화 예술과 전혀 상관없고 그림이라고 하기에 좀 무리라고 말한다. 그에게 진정한 그림은 서양의 투시법을 사용하여 그린 것이 아니라 심념(沈恬)의 큰 것으로부터 작은 것을 살피는 방법으로 그린 것이다.

일찍이 송나라의 박식가였던 심념은 그의 명저인 《몽계필담(梦溪笔谈)》에서 대화가인 이성(李成)이 투시법의 입장에서 올려다보면서 비첨(飞檐)을 그리는 것을 비판하고 큰 것으로부터 작은 것을 살피는 방법을 주장하였다. 그는 "이성의 방법은 산에 있는 정자와 누각을 그릴 때 모두 올려다보면서 비첨을 그리는 것과 같다. 그는 '아래로부터 위를 올려다보는 것은 사람이 평지에 서서 탑의 처마를 올려다보는 것과 같이 서까래를 보게 된다'라고 하였다. 내 생각에는 그의 견해가 옳은 것이 아니다. 산수를 그리는 방법을 보면 거의 큰 것으로부터 작은 것을 살피는 방법을 사용하는데 사람이 가산을 보는 것과 같다. 이와 반대로 만약에 실제 산을 보는 것과 같이 아래로부터 위를 보게 되면 겹겹의 산을 보게 될 것이다. 그렇다면 겹겹이 자세히 보거나 골짜기 간의 모든 것을 보게 하는 것은 모두 불가능할 것이다. 가옥을 그릴 때 정원과 골목의 이야기까지 그릴 수 없는 것과 같다. 만약에 사람이 산의 동쪽에 선다면 산 서쪽은 바로 멀리에 있는 거울이고 사람이 산의 서쪽에 선다면 산

의 동쪽은 바로 멀리에 있는 거울이다. 이렇다면 그림을 어떻게 그리겠는가? 큰 것으로부터 작은 것을 살피는 방법으로 그 안에서 높이, 멀리 굴절되어 나름대로 묘한 경지를 조성하게 되는데 이는 가옥의 구석을 벗긴다고 할 수 있겠는가?"라고 하였다.

심념에게 화가가 산수를 그리는 것은 보통 사람들이 평지의 고정된 장소에서 고개를 들고 산을 바라보는 것과 다르다. 실제의 눈보다는 마음의 눈으로 전경을 파악하고 전체를 통하여 부분을 보는 것이고 이는 큰 것으로부터 작은 것을 살피는 방법이다. 기계적으로 사진을 찍는 것과 달리 전체의 경치를 기운생동하고 리듬 있으며 조화로운 예술적인 화폭으로 조성하는 것이다. 화폭 속 공간의 조성은 그림 속의 모든 리듬과 표정 등의 지배를 받는다. 이는 바로 "그 안에서 높이, 멀리 굴절되어 나름대로 묘한 경지를 조성하게 된다"라는 것이다. 즉 과학적인 투시법 원리보다는 예술적인 구도 원리에 반드시 따라야 한다는 뜻이다. 그리고 심념은 투시법을 통하여서는 단편적인 것만 볼 수 있지 전체를 볼 수가 없어서 그림을 그릴 수 없다고 주장하였다. 이에 대하여 그는 "이는 그림이라고 할 수 있나"라고 하였다. 그가 만약에 오늘날에 태어났으면 서양 전통 그림을 그림이라고 인정을 못 했을 텐데 이는 얼마나 흥미로운가?

이는 오스트리아의 미술 학자인 알로이스 리글이 주장한 '예술의식'으로 설명할 수 있다. 중국 화가들이 투시법을 몰라서 그런 것이 아니고 화폭에서 단지 하나의 각도를 선택하여 투시법을 표현하려고 하지 않은 그들의 '예술의식' 때문이었다. 투시법보다 그들은 전체의 리듬으로 각 부분을 정하고 구성하는, 큰 것으로부터 작은 것을 살피는 방법을 선택하였다. 중국 육법이라는 화법에서 주장한 "경영위치"라는 것은 투시법의 원리가 아니라 "그 안에서 높이, 멀리 굴절되어 나름대로 묘한 경지를 조성하게 된다"는 것이다. 전체 화폭에서 표현된 공간의식은 자연의 전체적인 리듬과 조화이다. 화가의 눈은 어느 한 고정된 각도에서 투시적인 하나의 초점에 집중하는 것이 아니고 흐르는 시선으로 사면을 바라보고 한 눈에 멀고 먼 곳까지 보고 전체의

음양개폐와 기복을 이루는 리듬을 파악한다. "하늘과 땅 사이에 멀고 먼 데까지 볼 수 있는 눈이 생긴 것 같고 백 년 동안 계절의 변환이 없다"는 중국의 위대한 시인 두보의 시를 빌려서 이 공간의식과 시간의식을 표현할 수 있다. 이에 관하여 《중용(中庸)》에서도 "독수리는 하늘까지 날고 물고기는 깊은 못에서 뛰어나온다. 무엇을 할 때 위에서 하늘까지 보고 밑에서는 깊은 못까지 전체적으로 파악해야 한다"라고 하였다.

육조 때 중국 최초의 산수 화가인 종병(宗炳, 서기 5세기)은 그의 《화산수서(畵山水序)》에서 산수 화가의 역할에 대하여 "몸은 머뭇거리고 눈은 미리 대비한다. 사물의 형태와 색채를 묘사할 때 사물에 충실해야 한다"고 하였다.

화가는 돌아보는 눈으로 머뭇대는 형형색색의 경지를 미리 파악한다. 화가가 보는 것은 투시의 초점이 아니고 선택한 것은 고정된 입장이 아니며 음악의 리듬과 조화로운 경지를 그려 내는 것이다. 때문에 종병은 자기가 그린 산수화를 벽에다 걸어 놓고 칠현금을 연주하면서 "칠현금을 만지고 감정을 동원해서 모든 산까지 울리고 싶다"고 하였다.

그의 선배, 위대한 시인이자 음악가인 혜강(嵇康)이 음악적인 마음으로 세계와 '도'를 이해하는 것과 같이 종병 또한 음악적인 경지를 표현하고자 하였다. 혜강의 유명한 문구가 있다. 즉 "눈으로 남쪽을 향하여 날아가는 기러기를 보면서 손으로 오현금을 연주한다. 자유롭게 머리를 들고 숙이고 태현(太玄)에 전념하게 된다"는 것이다.

중국의 시인과 화가들은 자유롭게 머리를 들고 숙이는 정신으로 세계를 바라보고 자연의 리듬 속으로 뛰어 들어가서 태현에 전념하게 되는 경지를 즐겼다. 이에 대하여 진(晋)나라의 시인 도연명도 아래와 같은 시를 썼다. "머리를 들고 숙이는 사이에 벌써 세계를 한 바퀴 돌아다닌 것 같으니 어찌 기쁘지 않겠는가?"

그리스의 공간적인 감각을 대표하는 윤곽 있는 입체 조각, 이집트의 공간적인 감각을 표현하는 직선의 복도, 그리고 근대 유럽 정신을 대표하는 렘브

란트 판 레인의 유화 속에 나타난 끝없고 아득한 깊은 공간과는 달리, 머리를 들고 숙이는 마음의 눈으로 공간적인 만물을 보면 우리의 시와 그림 속에 표현된 공간의식이 "자유롭게 머리를 들고 숙인다"는 리듬 있고 음악적인 중국 사람의 공간적인 감각을 알 수 있다.

《주역》에서 "하늘과 땅 사이에 있는 만물이 왕복하고 있다는 것은 천지간의 순리이다"고 하였다. 이를 통하여 중국 사람의 공간의식을 알 수 있다.

이런 공간의식은 음악적인 것이다.(과학적이거나 수학적이거나 건축적인 공간은 아니다.) 이는 기하나 삼각자로 재볼 수 있는 것이 아니고 음악이나 무용의 체험에서 얻은 것이다. 중국 고대에서 주장하는 "악(乐)"에는 무용도 포함되었다. 당나라의 유명한 화가인 오도자(吳道子)가 배 장군을 초청하여 검무(劍舞)를 추게 하여 사기를 키웠다는 것도 이 때문이었다.

이에 관하여 송나라 곽약허(郭若虚)는 《도화견문지(图画见闻志)》[1]에서 아래와 같이 말하였다.

당나라 개원년 간에 배민(裵旻) 장군의 어머님이 돌아가신 후에 망혼을 제도(济度)하기 위하여 유명한 화가인 오도자에게 천궁사(天宫寺)의 벽에다 그림을 그려 달라고 부탁하였다. 그랬더니 오도자는 "그림을 안 그린 지 오래되었습니다. 굳이 그려 달라고 하신다면 배 장군께서 먼저 검무(劍舞)를 보여 주셔야 될 것 같습니다. 칼춤에서 영감을 얻을지 모르기 때문입니다"고 대답하였다. 오도자의 말을 듣자 배 장군은 바로 상복을 벗고 검을 들어서 춤을 추기 시작했다. 그는 나는 듯한 발걸음으로 양측을 향하여 휘두르다가 갑자기 검을 하늘을 향하여 높이 던졌는데 순간에 검의 빛이 하늘에서 밑으로 빌시히듯이 내려오자 배 장군은 칼집을 들고 받았다. 그때 수천 명의 구경꾼은 찬사를 아끼지 않을 정도로 놀랐다. 오도자는 또한 검무의 기세에 감동을 받고 영감이 생겨서 신이 도와주듯이 순식간에 벽에

1 당(唐) 현종(玄宗)의 연호(713~741).

훌륭한 그림을 하나 그렸다. 아마 오도자의 작품들 중에서 이 그림보다 훌륭한 그림은 더 이상 없을 것이다.

뿐만 아니라 오도자와 같은 시대에 살았던 유명한 서예가인 장욱(张旭) 또한 공손 아주머니(公孙大娘)의 검무에서 서예에 대하여 훨씬 더 많이 깨달았던 것도 사실이다. 그리고 송나라 서예가인 뇌간부(雷简夫)는 강릉강의 파도 소리를 듣고 영감이 생겼던 적이 있다. 이에 대하여 뇌간부는 "어렸을 때 서첩을 가지고 글씨를 연습할 때 자연스럽지 못해서 항상 아쉬웠다. 하지만 요즘에 아주(雅州)에 와서 낮에 누각에서 쉬다가 강릉강의 파도 소리를 듣고 용솟음치는 모습을 상상하니 갑자기 마음의 감정을 전달할 수 있는 글씨를 쓰고 싶어졌다. 따라서 마음의 모든 생각을 모두 붓으로 써 냈다"[《강성첩(江声贴)》에서]고 말하였다.

리듬 있는 자연을 음악이나 무용으로 표현할 수 있듯이 중국 서예 예술로도 표현할 수 있다. 중국 화가에게 자연은 또한 하나의 음악적인 경지이다. 그들의 공간의식과 공간의 표현은 "하늘과 땅 사이에 있는 만물은 왕복하고 있다는 것이 천지간의 순리이다"라는 말과 일치한다. 이 공간은 기하, 삼각형 등으로 구성된 서양의 투시학적인 공간이 아니라 명암, 기복으로 구성된 리듬 있는 공간이다. 이에 관하여 동기창(董其昌)은 "멀리서 끊임없이 기복을 이루는 산들이 기세를 지니고 있고 성긴 크고 작은 나무들도 감정을 지니고 있다는 것이 그림의 비결이다"라고 말하였다.

기세와 감정을 지니는 자연은 소리 있는 자연이다. 중국의 고대 철학자는 음악의 12율을 가지고 1년 12개월의 순환을 맞추려고 하였다. 《여씨춘추·대악(吕氏春秋·大乐)》에서 "만물은 세계의 본원인 '태일(太一)'로부터 생겨서 음양으로 나뉜다. 싹틀 때 진동을 시작하고 한기(寒气)가 응결되어 형체가 생긴다. 형체가 고정된 곳에 있으면 소리도 저절로 난다. 소리가 서로 호응하면 어떤 경지를 이루게 된다. 선왕이 정해 놓은 악곡들은 바로 이렇게 생겼다"는 기록이 있다. 이에 관하여 당나라 시인인 위응물(韦应物)은 "소리란 밖에서 생긴 것도

저절로 생긴 것도 아니라 인연을 화합하여 생긴 것이다. 스스로 소리를 내는 것이 세상에 없기 때문에 하늘이 이렇게 외롭고 고요한 것이다"는 시를 썼다.

당나라 시인인 심전기(沈佺期)는 《범산인(范山人)의 산수화(范山人画山水画)》에서 "산봉우리가 깎아지른 듯하고 수면이 맑고 투명하고 붓끝에서 초목이 온 산과 벌판에 가득한 모습이 그려진다. 초목은 신의 보호를 받고 있고 하늘에 뭔가 있는 것 같고 그 안에서 소리가 나는데 멀리서 고향에 돌아온 손님처럼 산천의 아름다운 경치를 오매불망 그리워하고 있다"고 말하였다.

이는 범산인이 그린 산수화가 마치 공중의 리듬 같고 음악적인 공간 경지를 조성했음을 기렸던 글이다. 송나라 유명한 비평가인 엄우(严羽)는 《창랑시화(沧浪诗话)》에서 당나라 시의 경지에 대하여 "마치 공중(空中)의 소리, 그림의 색깔, 수중의 달, 거울 속의 초상과 같고 언어는 끝이 있지만 뜻은 무궁무진하다"고 말하였다. 또한 서양 사람인 주버트(Joubert)는 "좋은 시를 읽으면 어느 물체에서 향기가 풍기는 것 같기도 하고 공중에서 아름다운 소리가 나는 것 같기도 하고 맑은 공기처럼 깨끗하다", "글자마다 거문고 줄의 음부(音部) 같고 공중에 남아 있는 여파는 모락모락 피어오른다"고 말한 적이 있다.

이런 시적인 경지를 중국 화가는 산수화에 표현한다. 소동파는 당나라의 유명한 시인이자 화가인 왕유(王维)의 시를 "왕유의 시를 보면 그 안에 그림이 있고 그의 그림을 보면 그 안에 시가 있다"고 평한 적이 있다.

왕유의 그림은 지금 보기 힘들지만 그의 시에 표현된 그림의 경지를 보면 그 안에 공간의 표현은 그 뒤 중국산수화의 특징과 일치한다는 것을 발견할 수 있다.

여기서 왕유의 유명한 절구를 보도록 하겠다.

북타(北垞)에 호수가 있는데 호수의 북쪽에 무성한 나무가 빨간 난간을 비추고 있다. 구불구불한 남쪽의 강물은 푸른 죽림의 꼭대기를 흘러갈 때 밝아졌다 어두워졌다 한다.

서양화에서 하늘을 치받고 선 나무들을 그리려고 하면 항상 그 밖에 있는 집이나 먼 산이나 흐르는 물을 지평선에 압축시켜야 투시법에 맞는 것이었다. 그러나 절구에서 남쪽의 강물은 푸른 죽림의 꼭대기를 흘러갈 때 아래가 아닌 위를, 먼 데가 아닌 가까운 데를 향하여 밝아졌다 어두워졌다 하고 있다. 이는 푸른 죽림과 빨간 난간이 한 평면을 구성하였다. 중국 산수화가들은 이와 같은 생각을 그림 속에 표현하였다. 때문에 서양사람은 중국 화가들이 투시법을 모른다고 비웃기도 했다. 이런 생각은 중국 시들에서도 쉽게 찾을 수 있다. 아래의 예를 보도록 하겠다.

"어두운 물은 꽃밭 밑에 있는 작은 길에 흐르고 봄의 별들은 초가집 위에 반짝인다", "하얀 물이 흘러야 발을 말아 올릴 수가 있고 청산은 또한 탁자 위에서 사라진다", "하얀 파도는 하얀 벽에 붙고 있고 청산은 마침 문양이 조각된 기둥으로 꽂힌 것 같다"(두보, 杜甫), "높이 떠 있는 북두칠성은 동쪽에서 서쪽으로 묵묵히 움직이고 있는데 부지불식간에 서쪽에 있는 누각 위에 떴다", "비첨은 완계(宛溪)의 파도를 마음껏 구경하려고 하고 경정산(敬亭山)의 하얀 구름은 창문을 자유롭게 드나든다"(이백, 李白), "물가의 도시 사람들은 배에서 장사를 하고 산간의 다리 위에 있는 사람들은 나뭇가지의 끝을 걸어가고 있는 것 같다"(왕유, 王維), "창밖에서 흔들리고 있는 나무의 그림자는 끝없이 휘청거리고 담 모퉁이에 있는 그늘도 산봉우리 하나를 지탱할 수 있다"(금삼, 촉参), "담 위에서 바라보면 멀리 몇 점의 가을산들이 보이는데 경치가 정말 아름답다"(유우석, 劉禹錫), "창가 앞에서 바라보면 먼 산의 절벽 동굴에서 한 줄기 푸른 연기가 피어오르고 발 밖에 남아 있는 노을은 마치 가지에 가득 달린 잘 익은 과실과 같다"(나규, 羅虬), "나뭇가지의 끝은 화려한 전당(殿堂) 밖에서 자라고 옥당(玉堂)이 나뭇가지 끝에 달려 있는 것 같다"(두심언, 杜審言), "태백루(太白楼)는 강변에 우뚝 솟아 있는데 창밖을 바라보면 푸른 물이 동쪽을 향하여 흐르고 청산이 푸르고 산뜻하다"(이군옥, 李群玉), "청록색의 소나무 끝에 검푸른 하늘이 달려 있다"(두목, 杜牧) 등이 있다.

옥당은 단단하고 무거운데 나뭇가지 끝에 달려 있다고 표현한 것은 그림의 경지를 평면화시킨 것이다. 그러나 머나먼 검푸른 하늘이 청록색의 소나무 끝에 달려 있다는 것은 세계를 평면화한 것에서 끝나는 것이 아니라 먼 곳을 가까운 곳으로 끌어당긴 것이다. 이는 서양에서 추구하는 무궁무진한 것이 아니라 무궁무진한 것을 자아 속으로 끌어당긴다는 것이다. 이에 관하여 맹자는 "모든 것을 다 가지고 나서 자신을 돌이켜보고 스스로 자신에게 거짓 없이 성실했냐고 물어봐도 그렇다고 대답할 수 있다면 그건 가장 큰 기쁨일 것이다"고 말한 적이 있다. 송나라 철학자 소옹(邵雍)은 자기가 살고 있는 집을 안식처라고 부르고 양쪽 창문을 열어서 해와 달의 창이라고 불렀다. 이는 "강산은 정교하고 화려한 집을 받쳐 주며 해와 달은 문양을 조각한 들보와 기둥과 가까이 있다"는 두보의 시에 나타난 경지와 비슷하다. 끝이 없이 깊고 넓은 우주가 나를 가까이하고 부축하는데 굳이 파우스트처럼 야심만만하게 방황하면서 무궁무진한 공간을 추구할 의미가 없게 된다.

무궁무진한 공간에 대한 중국 사람의 이런 태도는 중국 사람으로 하여금 투시법을 발명하는 것을 가로막았을 뿐만 아니라 여태까지 투시법을 피하게 만들었다. 중국의 많은 시들에서 무궁무진한 것을 자아 속으로, 산천이나 대지를 창문 안으로 끌어들였다는 예를 찾을 수 있다.

"구름은 문양을 조각한 들보와 기둥 속에 떠 있고 바람은 창문 안에서 불어나온다"(곽박, 郭璞), "문양을 조각한 용마루는 하늘에 떠 있는 꽃구름과 연결되어 있고 아름다운 현판은 달을 끌고 있다"(포조, 鮑照), "머나먼 산은 창문 안에 나란히 앉아 있고 마당 중간에서도 높고 큰 교목을 내려다볼 수 있다"(사조, 謝朓), "들보에 구름은 유유하게 돌아오고 저녁 노을은 창밖에 흩뿌린다"(음갱, 陰鏗), "아침에 문양을 조각한 들보와 기둥은 구름까지 날아올라갔고 저녁에 주렴은 서산의 비속에 말려들었다"(왕발, 王勃), "창문은 천년 동안 쌓인 서령(西嶺, 지명)의 눈을 물고 문 밖에 만리 떨어져 있는 (삼국지)오

나라를 향하여 항해하는 배들이 정박하고 있다"(두보, 杜甫), "광활한 천지간에 단 한 사람이 작은 낚싯배를 젓고 있다"(두보), "대세를 완전히 뒤바꾼 다음에 유유자적하게 일엽편주를 저으면서 살고 싶다"(이상은, 李商隱), "대협곡에서 계단을 따라 빙빙 돌아 올라가 보면 주민들의 집들을 누르는 듯이 뭇 산이 가파르다"(왕유, 王維), "창밖에 운무가 피어오르고 있는데 밖에서 바라보면 운무가 옷에 자라듯이 온몸을 둘러싼다. 맑은 시냇물이 졸졸 흐르는 것을 거울 속에 비춰서 마치 시냇물이 집안에서 장막을 펼치고 오므리는 것 같다"(왕유), "산 위의 달은 마치 손을 들어서 바로 딸 수 있듯이 창문과 가까이 있고 은하수는 마치 집안으로 들어올 수 있듯이 매우 늦다"(심전기, 沈佺期), "푸르름이 방울져 떨어질 듯한 뭇 산은 눈에 들어와서 물빛이 하늘과 연결되어 있고 온통 새파란 색은 성곽을 둘러싸고 있다"(허혼, 许浑), "삼협댐²의 강물은 붓끝을 흐르고 옛날 돛단배의 그림자는 술잔 앞에 떠오른다"(미불, 米芾), "아름다운 산수 풍경은 안일한 좌석과 가까워지면서 아름다운 그림을 나타내고 물소리는 고요한 밤에 창 앞에서 펄럭이는데 마침 시원한 비바람이 휙 불어온 듯하다"(미불), "마당 밖에서 작은 강이 푸른 논밭을 둘러싸 지키고 있다. 두 개의 푸른 산은 밀려 열린 두 개의 문처럼 끝없는 푸른색을 보내준다"(왕안석, 王安石), "온 눈에 파도가 용솟음치는 양자강의 물밖에 보이지 않는데 울창한 산들은 어디에 있을까?"(진간재, 陈简斋), "옛날에는 만 리가 엄청 멀다고 생각해서 서둘러야 도착할 수 있다고 생각했지만 지금은 창문 앞에만 서 있으면 만 리의 경치가 한 눈에 들어오게 되었다"(진간재), "강과 산은 뒤질세라 앞을 다투면서 눈앞으로 덮쳐오고 있고 거센 비와 바람은 얼기설기 얽혀 있고 빗방울은 누각 위에 어수선하게 떨어지고 있다"(육유, 陆游), "아름다운 자연의 경치는 인간과 정이 들었다"(이청조, 李清照), "돛단배의 그림자는 거의 다 창문의 틈으로 지나갔는데 거울 속에 반사된 강물은 아직 보인다"(엽령의, 叶令仪), "구름은 산의 돌을 따라서 나무 끝에서 나오고 창문은 뭇 산을 내 침대 앞까지 끌어당겼다"(담사동, 谭嗣同) 등이 있다.

2 구당협(瞿塘峽)·무협(巫峽)·서릉협(西陵峽). 장강(长江)에 있는 세 개의 거대한 협곡이 만나는 구간.

뿐만 아니라 명나라 시인 진미공(陈眉公)의 "아침에 햇살은 불상화 나뭇가지 끝에 달려 있고 저녁에 햇살은 연못에서 목욕한다. 날렵한 빛은 온 세상에 가득하고 그중의 반 정도는 작은 누각 안에 가득하다"라는 시를 통해서도 자신의 밝고 뛰어난 패기 속에 만물이 갖춰져 있다는 것을 다시 한 번 확인할 수가 있다. 그리고 이 전에 시인 사령운(谢灵运)[3]은 《산거부(山居赋)》에서 무궁무진한 것을 자아 속으로, 산천이나 대지를 창문 안으로 끌어들였다는 의식을 벌써 보여주었다. 중국 시인들은 창문, 마당, 계단 등으로, 사인[사(詞)]를 잘 짓는 사람]들은 발, 병풍, 난간, 거울 등으로 세상 만물을 들이마시다가 내쉬는 방법을 즐겨 사용하였다. 우리 중국 사람은 "천지는 오두막집이다"라는 세계관을 지니고 있다. 이에 관하여 노자는 "집을 나가지 않아도 온 세상의 일을 다 알 수가 있고 창밖을 쳐다보지 않아도 자연의 이치를 알 수가 있다"라는 명구를, 장자는 "수양이 이런 경지까지 도달한 사람이라면 마음은 변화무쌍해져서 저절로 빛이 난다"라는 명구를, 공자는 "밖으로 나갈 때 문으로 나가지 않는 사람도 있겠나? 그러나 감히 인생의 대로를 따라서 가는 사람은 왜 없을까?"라는 명구를 남겼다. 이와 같이 먼 것을 가까운 데로 끌어당기고 가까운 데서도 먼 것을 알 수 있는 공간 의식은 우리 중국 사람들의 특색 있는 세계관이 되었다. 사령운은 《산거부》에서 아래와 같이 말한 적이 있다.

북쪽을 등지고 집을 짓고 남쪽을 향하여 창문을 만든다. 문 안에서 겹겹이 병풍을 배치하고 창문을 거울 같은 작은 호수 옆에 설치한다. 빨간 꽃구름을 따라서 처마를 빨간색으로 색칠하고 구름의 색깔을 따라 지붕을 지탱하는 통나무를 비취색으로 칠한다.

그리고 육조시대 유의경(刘义庆)의 《세설신어(世说新语)》에 아래와 같은 기록이

3 중국 남북조 시대의 시인. 강남의 명문에서 태어나 여러 벼슬을 지냈으나 정무를 돌보지 않아 사형 당함. 그는 종래의 서정을 주로 하는 중국 문화 사상에 산수시의 길을 열어 놓았음. 산수시인이라 일컬어짐. 저서는 《산거적》, 《산수시》 등이 있음.

있다.

　동진(东晋)의 간문제(简文帝)는 화림원(华林园)에 들어가서 머리를 돌려 옆의 사람들에게 "훌륭한 경치를 보려고 굳이 먼 곳에 갈 필요가 없다. 구름 같은 나무와 산수는 사람으로 하여금 물살이 급하고 멋진 시냇물을 보게 하고 벌레, 물고기, 새와 짐승들을 마치 가족처럼 느끼게 하기 때문이다." 고 말하였다.

　진나라는 중국의 산수 정서가 시작되고 발전된 시대이다. 완적(阮籍)은 산수를 구경하느라 며칠 동안 집에 돌아가지 않았던 적도 있었다. 왕희지(王羲之)는 관직에서 물러나자 명산을 다니고 망망대해를 건너면서 지냈다. 그리고 "나는 기쁘게 세상을 떠나야 한다"고 말하였다. 이 시대의 산수시는 지극히 높은 조예를 이루었고 산수화의 기초를 닦았다. 그중에서 고개지(顾恺之), 종병(宗炳), 왕미(王微) 등은 이미 중국의 공간의식의 특성을 보여 주었다. 종병은 "몸이 쉬는 곳과 눈이 보이는 곳에서 형상으로 형상을, 색깔로 색깔을 표현한다"고 주장하였다. 왕미는 "붓 하나로 온 자연을 그려낸다"고 주장하였다. 따라서 사람들은 "큰 것에서 작은 것을 보고 작은 것에서 큰 것을 본다". 사람들은 커다란 자연을 자기 정원 안으로 끌어들여서 정원예술의 발전을 촉진시켰다. 정원 안에 산과 호수를 만들어서 작은 세상을 조성하였다. "천지를 작은 울타리 안에 망라할 수가 있고 만고의 역사는 심원하고 유구하다"는 송나라 스님 도찬(道灿)의 이 시구는 위의 경지를 제대로 나타낸다. 뿐만 아니라 당나라 시인 맹교(孟郊)는 천지를 자기 마음속에 비추어 예술적인 이미지를 자신이 만들어 냈고 "천지는 내 마음에 들어왔기 때문에 숨 쉬는 사이에도 광풍과 신뢰가 생겨날 수 있다. 글에서는 조그마한 정수를 얻을 수도 있지만 세상만물을 모두 내가 판단하고 만들어 냈다"고 노래를 하였다.
　동진 시인 도연명(陶渊明)은 자기의 정원에서 유유자적한 마음으로 우주의

생기와 리듬을 엿보게 되어 표현할 말을 잊어버렸던 경지까지 도달하였다. 그의 〈음주(飮酒)〉라는 시를 같이 보도록 하겠다.

　　인간 세상에 집을 하나 지어서 살지만 시끌벅적한 수레와 말의 소리를 듣지 않는다. 이런 경지에 어찌 도달하였냐고 물어보면 다음과 같이 대답할 수 있겠다. 마음이 아득한 곳에 있으면 저절로 자유로워진다. 동쪽 울타리 밑에서 국화를 따고 유유자적한 마음으로 남산을 볼 수 있다. 아침부터 저녁까지 산의 공기가 맑고 새는 나와 같이 집에 가기로 약속하였다. 이 속에 진실한 감정이 들어 있는데 정확히 무엇인지를 밝히려다 어떻게 표현해야 하는지를 잊어버렸다.

　상기한 듯이 중국 사람의 우주 개념은 원래 집과 관련이 있었다. "우(宇)"는 집이란 뜻을 지니고 "주(宙)"는 집을 드나든다는 뜻을 지닌다. 고대 중국 농가에 사는 사람들에게 농가는 그들의 세계였다. 그들은 집을 통하여 공간 개념이 생겼다. "해가 뜨면 일하고 해가 지면 쉰다"에서 알 수 있듯이 집을 드나드는 것을 통하여 시간 개념이 생겼다. 이처럼 시간과 공간은 그들의 우주를 형성하였고 그 속에서 그들의 생활이 안착되었던 것이다. 그때 사람들의 생활은 여유가 있고 리듬이 있었다. 그들에게 시간과 공간은 서로 떼려야 뗄 수 없었다. 춘하추동과 동서남북은 항상 호흡을 잘 맞췄다. 이런 의식은 진(秦)나라, 한(汉)나라의 철학 사상에 잘 나타난다. 시간의 리듬(년, 월, 24절기 등)은 공간(동서남북)을 이끌어서 우리의 우주를 형성하였다. 때문에 우리의 공간 감각은 우리의 시간 감각에 따라서 리듬화되고 음악화되었다. 화가가 그림에서 표현하고자 하는 것은 건축적인 공간 의미를 지니는 "우"뿐만이 아니라 음악적인 시간 리듬을 지니는 "주"도 있다. 따라서 음악적인 정취가 가득한 우주(시간과 공간이 하나가 되는 우주)야말로 중국 화가와 시인이 추구하고자 하는 예술적 경지이다. 화가와 시인의 이런 우주에 대한 태도는 종병이 주장한 "몸이 쉬는 곳과

눈이 보이는 곳에서 형상으로 형상을, 색깔로 색깔을 표현한다"는 것이다. 육조시대 유협(刘勰)은 그의 명저《문심조룡(文心雕龙)》에서 만물에 대한 시인의 태도에 대하여 "눈길을 거뒀지만 마음은 아직도 생각 중이다. 축하 꽃다발 등을 상대방에게 던져주듯이 시인은 감정으로 사물을 받고 대답하듯이 사물은 또한 시인의 창작 영감을 가져오기도 한다"고 기록하였다. "눈이 보이는 공간적인 경치"를 표현할 때 하나의 초점에 모아 보는 서양의 투시법 대신에 여러 시점으로 구성된 리듬 있는 공간 표현법을 활용한다. 이는 바로 중국 화가들이 주장한 "삼원(三远)"설이다. "눈길을 거뒀지만 마음은 아직도 생각 중이다"라는 공간적인 표현법은 주역에서 주장한 "왕복은 천지간의 이치이다"와 일치한다. 이에 관하여 후일에 따로 논하도록 하겠다.

송나라 화가 곽희(郭熙)는《임천고치 산천훈(林泉高致·山川训)》에서 아래와 같이 말한 적이 있다.

산을 보는 각도에 따라서 "삼원"이라고 부를 수가 있다. 산기슭에서 산꼭대기를 올려다보는 것은 고원(高远)이라고 하고, 산 앞에서 산의 뒤를 들여다보는 것은 심원(深远)이라고 하고, 가까운 산에서 머나먼 산을 바라보는 것은 평원(平远)이라고 한다. 고원의 경우에 색깔이 맑고 밝으며 심원의 경우에 색깔이 농후하고 모호하며 평원의 경우에 색깔이 밝으면서 모호하다. 그리고 고원의 경우에 우뚝 솟아 있는 기세를, 심원의 경우에 중첩된 의미를, 평원의 경우에 담백하고 부드러우면서 어렴풋하다. "삼원"으로 인물을 본다면 고원의 경우에 분명하고 심원의 경우에 사소하고 평원의 경우에 평범하고 부드럽다. 분명한 것은 짧지 않고 사소한 것은 길지 않고 담백한 것은 크지 않다는 것이 바로 삼원이다.

서양의 투시법을 보면 화폭에서 기하학의 측정으로 3개의 방향으로 바라보는 환상적인 공간을 만든 것이다. 모든 시선이 하나의 초점에 모인다. 이는

추일계(邹一桂)가 말한 "풍경을 배치할 때 넓은 데에서 좁은 데까지 삼각자로 측정하고 벽에 사람이 들어갈 수 있을 것 같은 궁전을 그린다"와 일치한다. 그러나 중국의 "삼원법"으로 그림을 그린다면 같은 산을 두고 올려다보거나 들여다보거나 멀리 바라볼 수 있고 우리의 시선은 흐르고 전환하고 있다. 이처럼 높은 곳에서 깊은 곳으로, 깊은 곳에서 가까운 곳으로, 가까운 곳에서 평면적인 것으로 전환한다는 것은 리듬 있는 행동을 이룬다. 이에 관하여 곽희는 또한 "경치를 배치하기 위하여 정면에서 구불구불하고 떠돌고 있는 시냇물과 산림을 꼼꼼히 그려서 사람으로 하여금 가까운 데에서 풍경을 찾게 한다. 옆을 바라보면 산봉우리가 중첩되어 있고 서로 연결되면서 흐릿하게 먼 곳을 향하여 다가간다. 따라서 사람들은 멀리 바라보게 된다"고 말한 적이 있다. 이처럼 곽희는 고원, 심원, 평원의 시선으로 사물을 쓰다듬고 사모하고 차별 없이 대하고 곳곳을 차마 떠나지 못한다는 경지를 표현하였다. 이는 서양에서 고정된 하나의 각도로 사물을 보는 투시법과는 완전히 다르다. 이는 종병이 주장한 "몸이 쉬는 곳과 눈이 보이는 곳에서 형상으로 형상을, 색깔로 색깔을 표현한다"라는 것과 일치한다. 이에 관하여 소동파(苏东坡)는 "높은 누각은 머나먼 곳의 경치를 모아서 한 번에 나와 같은 한가한 사람 앞에 가져올 수 있으니 참 다행이다"는 시구를 썼다. 이 시는 중국 시인과 화가의 공간에 대한 토납(吐纳)과 표현법을 나타낸다.

상기한 듯이 "삼원법"으로 구성한 공간은 기하학적이고 과학적인 투시 공간이 아니라 시적이고 창조적인 예술의 공간이다. 이에는 음악적 경지와 가까이하고 시간의 리듬도 스며든다. 이는 수학이 아니라 동역학으로 만들어진 것이다. 청나라 그림 평론가 화림(华琳)은 이를 "추(推)"라고 불렀다. 화림은 《남종결비(南宗抉秘)》에서 "삼원법"에 대한 훌륭한 논평이 있는데 아쉽게도 이를 아는 사람은 별로 없다고 말했다. 여기서 자세히 보도록 하겠다.

전에 그림을 평할 때 "삼원법"을 사용하였다. 밑에서 위를 올려다보는

것은 고원이라고 하고, 앞에서 뒤를 들여다보는 것은 심원이라고 하고, 가까운 곳에서 머나먼 곳을 바라보는 것은 평원이라고 하는데 이는 고유의 명칭이다. 그리고 고원을 샘물로 표현하고 심원을 구름으로 표현하고 평원을 연기로 표현하는데 이는 고유의 표현법이다. 그러나 선배들의 그림을 보니 산간에서 샘물과 구름을 뒤바꿔서 사용한 경우, 샘물, 구름, 연기를 전혀 사용하지 않은 경우도 많았다. 그런데도 고원, 심원, 평원을 잘 표현하였다. 이는 우리가 알고 있는 것과 전혀 다르다. 왜 그랬을까? 꼼꼼히 생각하고 그림을 그리다가 드디어 기묘한 점을 깨달았다. 아마 추법(推法) 때문이었을 것이다. 구도나 틀이 솟아 있기 때문에 비록 샘물이 없어도 높은 기세를 지니게 된다. 층이 많아지면 질수록 구름이 없어도 깊어진다는 기세를 지니게 된다. 낮고 좁은 모양 때문에 연기가 없어도 안정된 기세를 지니게 된다. 고원, 심원, 평원은 모두 모양에 따라서 기세를 조성한 것이다. 원래의 구조나 틀이 정해져 있다면 비록 고(高), 심(深), 평(平)을 표현하고자 하지 않아도 저절로 표현하게 된다. 하지만 고, 심, 평을 조성하는 일은 그리 쉽지 않다. 고는 밑에서, 심은 얕은 데서, 평은 평면 밑에서 밀어낸 것이다. 평은 심이 아니어도 얕은 데서 심을 밀어내야 한다. 이처럼 추법을 알게 되면 원(遠)의 운치를 알게 될 것이다. 그러나 겹겹이 쌓는 방법이나 투시법으로 추법을 이룰 수가 없다. 따라서 "추법은 도대체 무엇인가?"라고 물어보는 사람도 있었다. 나는 "현실에서 벗어난 것 같지만 현실과 하나가 되었다"라고 대답하였다. 이야말로 추법의 정수이다. 비록 분리법으로 간격을 만들 수 있어도 이는 모양으로 밀어낸 것이지 운치로 밀어낸 것이 되지 못한다. 더군다나 분리로 원의 운치를 밀어내지 못한 경우도 있다. 온 화폭의 언덕과 골짜기는 모두 분리되어 있을 수도 없고 서로 분리되지 않을 수도 없다. 만약에 곳곳을 한 군데로 모으면 고, 심, 평의 경지를 조성할 수 있지만 원의 운치를 얻지 못할 것이다. 분리되어 있으면서도 하나처럼 보여야 모든 운치를 조성할 수 있다. "그렇다면 분리되어 있으면서도 하나처럼 보이려면 어떤 방법을 사용해야 할까요?"라고 사람들

이 물어볼 수도 있다. 이러면 나는 "다른 특별한 방법은 없을 것이다. 단지 운치 있게 필획을 사용하고 먹의 명암으로 위아래와 양쪽 간에 호응을 조성할 수밖에 없다. 음으로 양을, 양으로 음을 밀어낼 수 있어야 한다. 직접 보면 마침 터진 물결처럼 보이고 곁눈으로 보면 마침 구름 속에 떠다니는 달처럼 보인다. 이런 경지를 붓과 먹으로 조성한다. 이합(離合)의 방법은 추법과는 서로 일치하는 것 같다. 물론 원의 방법도 포함되어 있다."고 말할 것이다. 또한 사람들은 "그림을 그릴 때 누구나 운치 있게 필획을 사용하고 먹의 명암으로 그리는데 이는 추법의 뛰어난 면이라고 할 수 있겠나요?"라고 물어봤다. 추법을 알기 전까지는 화가들은 다른 방법을 사용했을 것이다. 운치 있게 자기의 필획을 사용하고 먹의 명암으로 그리는 과정에 묘한 이치도 그려냈다. 공간을 축소시키고 영혼을 잡을 수 있는 기술을 뒤집어 고요하고 어두운 곳에서 깊이 생각하였다. 다른 곳에서 운치 있게 필획을 사용하고 먹의 명암으로 표현하면 정교하고 섬세한 효과를 얻을 수 있다.(물론 이에 관하여 나중에 깊이 연구할 필요가 있다.) 여기서 분명한 것은 이런 방법은 샘물, 구름, 연기 등의 이미지로 표현하는 융통성 없는 견해와는 무엇이 다른 것인가 하는 데에 있다.

화림은 추법으로 중국 그림 속의 "원"의 표현을 설명하였다. 상기한 듯이 "원"은 기하학을 겹쳐 쌓는 기계적인 투시법으로 표현하는 것이 아니고 "분리되면서도 하나가 된다"의 방법으로 공간을 하나로 일치된 유기체의 생명적인 경지로 조성한다. 움직이는 리듬은 우리로 하여금 공간을 직관하게 한다. 직접 보면 마치 터진 물결처럼 보이고 곁눈으로 보면 마치 구름 속에 떠다니는 달처럼 보인다. 물결의 원동력은 우리로 하여금 "가만히 있는 것은 음성이고 움직이는 것은 양성이다"(장자)라는 우주에서 떠돌게 한다. 이럴 때 공간 의식은 겹쳐 쌓거나 측정을 하지 않아도 저절로 생기게 된다. 이런 공간적인 체험은 마치 새가 날개를 치고 물고기가 헤엄치는 것과 같이 출렁거리는 리듬 속에서 완성된다. 따라서 중국 산수의 구조는 보통 개합(開闔)으로 표현하였다.

중국 사람의 근본적인 세계관은 《주역(周易)》에서 말한 "음양은 도(道)를 이룬다"는 것이다. 따라서 우리 화폭 속의 공간을 또한 허(虛)와 실(实), 명암이라는 흐르는 리듬으로 표현한다. 허와 실의 공간은 터진 물결처럼 하나의 물결이 되고 명암은 구름 속에 떠다니는 달처럼 하나의 파동이 된다. 이는 중국 산수화 속 공간적인 경지의 표현법이다. 뿐만 아니라 왕유(王维) 시법에 대한 왕선산(王船山)의 평을 통하여 중국 시는 또한 중국 산수화 속의 공간의식과 일치한다는 것을 알 수 있다. 왕선산은 《시역(诗绎)》에서 "왕유의 뛰어난 솜씨는 먼 것을 가까운 것으로, 허를 실로 바꿀 수가 있다. 따라서 마음에도 융통성이 생기고 이미지도 나만의 운치를 지니게 된다"고 말하였다. 먼 것을 가까운 것으로 바꾸는 것은 앞에서 우리가 언급한 먼 것을 가까운 곳으로 끌어들인다는 것과 일치한다. 산수화를 감상할 때 우리는 보통 머리를 들어서 높은 산봉우리부터 보고 층층이 내려와서 깊은 산골짜기를 내려다 본 다음에 가까이 있는 숲 옆의 물가로 시선을 돌리고 마지막으로 평면에 있는 모래사장이나 섬을 보게 된다. 우리의 시선은 위에서 아래로 구불구불 흘러서 리듬 있는 움직임을 구성하기 때문에 먼 산과 가까운 경치는 하나의 평면적인 공간의 리듬을 조성한다. 여기서 공간은 경치를 배치하기 위하여 만든 허구의 공간적인 틀이 아니기 때문에 투시법으로 구성된 공간이 아니라 공간 자체도 온 리듬에 참여하여 전체 음악의 지배를 받고 있는 리듬 있는 공간이다. 이는 바로 허를 실로, 허적인 공간을 생명 있는 실적인 공간으로 전환시킨 것이다. 따라서 우리가 추구하고자 하는 예술적인 마음은 온 세상에 빛을 가져다주고 온 세상을 관통시키는 마음이다. 이에 관하여 사령운의 시를 논할 때 왕선산은 "정신과 이치는 양쪽에서 흐르고 있지만 천지는 우리로 하여금 똑같은 시선으로 바라보게 한다"라고 말한 적이 있다. 이런 관점에서 만물은 각자의 적당한 위치와 관계를 가지게 된다. 그러나 위치는 기하나 삼각형의 투시법으로 정해져 있는 것이 아니라 심념이 말한 "화가의 시선은 어느 고정된 시점으로 바라보는 것이 아니라 자연의 리듬과 조화에 의해 움직인다"와 일치한다. 서양의 투시법에서는 집 귀퉁이를 들어올

려서 아래로부터 위를 향하는 투시라는 것을 우리에게 알려줬다. 그러나 중국 화에서는 계단을 보통 위가 넓고 아래가 좁은 식으로 그려서 우리로 하여금 그림 속의 계단에 올라가서 내려다보는 것같이 느끼게 한다. 서양의 투시법은 보통 감상자의 시선으로 그림을 보기 때문에 계단이 보통 가까운 데가 넓어 보이고 먼 데가 좁아 보이고 아래가 넓어 보이고 위가 좁아 보인다. 서양 사람은 중국화가 투시를 반대한다고 말하곤 하였다. 하지만 그들은 먼 곳에서 가까운 곳으로, 높은 곳에서 낮은 곳으로 그림을 그려서 "화가의 시선이 어느 고정된 시점으로 바라보는 것이 아니라 자연의 리듬과 조화에 의해 움직인다"라는 독창적인 화법을 우리가 가지고 있다는 것을 몰랐다. 우리는 높고 먼 마음의 눈으로 큰 것으로 작은 것을 바라보고 우주를 굽어보고 쳐다본다. 심호(沈灝)는 《화주(画麈)》에서 그림의 아름다운 경지를 "마음에 드는 작품이라면 자연의 재현이다. 산하대지 등 자연물에서 자기 본성이 나타난다. 그중에서 취사선택은 하늘에 떠 있는 구름 같고 호수 위를 날아간 기러기가 남긴 흔적일 뿐이다"고 칭송한 적이 있다.

이처럼 화가 가슴 속의 온갖 사물은 그의 본체와 만물의 본체에서 흘러나와서 객관적인 화폭에 나타나는 것이다. 그들의 이미지나 위치는 모이고 흩어지는 구름처럼 모두 자연의 리듬에 따라서 정해져 있는 것이지 주관적인 투시법으로 이루어진 것이 아니다. 투시법은 어느 한 고정된 시점으로 바라보는 주관적인 경지를 연구하지만 중국 화가나 시인은 "고개를 숙이고 고개를 드는 사이의 유유자적한 현학(玄學)을 연구한다." "눈길을 거두었지만 마음은 아직도 생각 중이다. 축하 꽃다발 등을 상대방에게 던져주듯이 시인은 감정으로 사물을 받고 대답하듯이 사물은 또한 시인의 창작 영감을 가져오기도 한다"라는 견해와 "감상자는 속세의 마음에서 벗어나서 가슴을 밝고 깨끗하게 해야 한다(종병)"라는 견해 등은 모두 객관적인 견해들이다.

일찍이 《주역》의 《계사(系辭)》편에서 고대 성철에 대하여 "머리를 들어서 천상을 관찰하고 머리를 숙여서 지리를 관찰하며 새와 짐승의 무늬와 토지를

관찰한다. 가까운 데서, 자신에서, 먼 데서, 만물에서 무엇인가를 얻고자 한다. 따라서 팔괘를 창작하여 신의 도를 터득하고 만물을 표현하고자 한다"는 기록을 남겼다. 이처럼 부앙(俯仰) 관찰법은 중국 철학자의 관찰법이자 시인의 관찰법이다. 이런 관찰법이 우리의 시화에 표현되면 우리 시화 공간 의식의 특성이 된다.

뿐만 아니라 시인의 부앙 관찰법도 생긴 지 꽤 오래되었다. 예를 들자면 한나라 소무(苏武)는 "흐르는 강물을 내려다보고 구름이 하늘을 떠다니는 것을 올려다본다", 위나라 문제(魏文帝)는 "맑은 물이 일으킨 물결을 내려다보고 밝은 달이 뿌린 빛을 올려다본다", 조식(曹植)은 "뭇 산을 내려다보고 머리를 들어서 더욱 높은 산봉우리를 올라간다"라는 시구를 남겼다. 그리고 진(晉)나라 왕희지는 《난정시(兰亭诗)》에서 "푸른 하늘을 올려다보고 물가의 푸른 물을 내려다본다", 《난정집서(兰亭集叙)》에서 "머리를 들어서 광활한 하늘을 올려다보고 머리를 숙여서 수많은 만물을 내려다보면 시야가 넓어지고 가슴이 트이게 되어 듣고 보는 재미를 마음껏 즐길 수가 있어서 얼마나 기쁜지 모른다"라는 시구를 썼다. 사령운은 "교목 나뭇가지의 끝을 올려다보고 허리를 굽혀서 산골짜기에 흐르는 물소리를 경청한다", 좌사(左思)는 "높디높은 산언덕에서 옷차림을 정리하고 옷에 묻어 있는 먼지를 털어 버리고 기나긴 강물에서 발에 묻어 있는 때를 씻어낸다"라는 시구를 썼다. 비록 시인은 부앙이란 글자를 쓰지 않아도 내려다보고 올려다보면서 재미를 마음껏 즐길 수 있는 경지를 제대로 표현할 수가 있었다. 시인과 화가는 모두 산과 물을 선호하였다. 당나라 왕지환(王之渙)은 "머나먼 온갖 풍경을 구경하려면 누각을 한 층 더 높이 올라가야 한다"는 시구를 썼다. 두보는 "부(俯)"라는 글자로 "천지간에 눈이 생긴 것 같고 계절과 절기는 백 년 동안도 변하지 않았다"는 경지를 표현하였다. 그는 "눈으로 커다란 강을 내려다본다", "층층이 높은 누각에 서서 바람이 수중의 섬을 스쳐가는 것을 내려다본다", "지팡이를 짚고 수중에서 모래로 쌓인 섬을 내려다본다", "사면을 향하여 누각의 가장 높은 곳을 내려

다본다", "돗자리를 펴서 흐르는 기나긴 강물을 내려다본다", "거만한 곁눈으로 절벽을 내려다본다", "이 성곽은 중요한 관문을 내려다보고 있다", "강 위의 삭도에 서서 원앙을 내려다본다", "잘 아는 강변의 길을 따라 가면서 푸른 교외를 내려다본다", "내려다볼 때 한숨이 필요할 뿐인데 도성이 어딘지를 어찌 알겠나?"라는 시구들에서 모두 "부"라는 글자를 사용하였다. "부"는 위, 아래, 원, 근과 관련될 뿐만 아니라 모든 것을 덮어씌운다는 기백과 도량도 지니고 있다. 또한 시인의 방해를 받지 않고 소탈한 입장을 취하지만 세계를 사랑하고 세계에 관한 관심을 가지고 있다. 진나라와 당나라 시인들이 부앙 관찰법을 화가에게 전해주면서 중국화의 공간 경지는 서양과는 전혀 다른 모습을 보여주었다.

중국 사람과 서양 사람은 무궁무진한 공간을 똑같이 좋아하지만 정신적 경지 차원에서는 서로 다르다. 서양 사람은 어느 한 고정된 점에 서서 고정된 시선으로 공간을 투시하는데 그들의 시선은 무궁무진한 공간에 떨어져서 그 안에서 질주한다. 그들은 무궁무진한 공간을 추구하며 통제하며 모험적으로 탐색하고자 한다. 근대의 무선 통신, 비행기 등은 무궁무진한 공간을 통제하고자 하는 욕망을 보여 주었다. 그러나 그 결과는 우리를 방황하고 불안하게 만들고 욕망을 채울 수가 없게 만든다. 반면에 중국 사람의 무궁무진한 공간에 대한 태도는 "높은 산은 우리로 하여금 바라보게 하고 광활한 대도(大道)는 우리로 하여금 우러러 사모하게 한다. 비록 도달하지 못하더라도 마음속에서는 동경하고 있다"는 시에 나타난다. 세상에 사는 것은 배가 물 위를 항해하는 것과 같다. 정직하고 마음에 거리낌이 없으며 위로는 하늘에 부끄럽지 않고 아래로는 인간에 부끄럽지 않으며 침착하게 남을 대하고 바른 길을 끌어안고 있어야 한다. 그렇다면 눈에서 전선 속외 선도(仙島)가 보일 것이다. 독일 낭만주의 화가 프리드리히(Friedrich)가 그의 걸작인 《안개 바다 위의 방랑자》에서 무궁무진한 공간에 대한 갈망을 표현한 것과 달리 중국 사람은 무궁무진한 공간을 표현할 때 보통 무궁무진한 것으로 표현하지 않는다. 중국화 속의 머나

먼 공간을 항상 함축적으로 수많은 봉우리로 점칠한다. "가을이 되니 맑은 호수는 시원한 청록색을 보여준다. 해가 졌지만 하늘에 붉은 노을이 남아 있다. 멀리 바라보면 호수와 하늘이 연결되어 있는 곳에서 어슴푸레한 산봉우리들이 보인다"는 장진아(張秦娥)의 시는 이를 표현한 것이라 할 수 있다. 산봉우리뿐만 아니라 때로는 돌아오는 기러기나 밤의 까마귀를 사용하여 사양(斜陽)과 잘 어울려 돋보이기도 한다. 예를 들자면 "저녁노을이 떠 있는 하늘에 기러기 서너 마리 날아다니고 푸른 봄물 위에 갈매기 한 쌍이 떠 있다"는 진국재(陈国才)의 시가 있다. 우리는 무궁무진한 공간을 동경하지만 안착해야 하고 자아로다시 돌아와야 하는 회선(回旋)의 리듬으로 조성해야 한다. 우리의 공간의식을 상징할 수 있는 것은 이집트 직선의 복도도 아니고 그리스의 입체 조각도 아니며 근대 유럽 사람이 추구한 무궁무진한 공간이 아니라 어느 한 거대한 목표인 도를 향하여 구불구불한 물이 소용돌이치고 쓸쓸하게 왕복하는 것이다. 우리의 우주는 시간으로 통솔하기 때문에 시간과 공간이 하나인 리듬적이고 음악적인 것이다. 이는 "음양은 도가 된다"와 일치한다. "물가에 짙푸른 갈대가 보이고 가을이 깊어지니 이슬이 서리로 변한다. 마음속으로 그리워하는 님은 어디에 있을까? 물가의 건너편에 있겠다. 흐르는 물을 거슬러 님을 찾으러 가면 길이 험하고 길고 흐르는 물을 따라서 님을 찾으러 가면 님은 바로 물한 가운데에 있네"라는 시경에 나온 말로도 이런 경지를 표현할 수가 있다. 여기서 앞에서 언급한 도연명의 〈음주(饮酒)〉라는 시를 다시 한 번 볼 필요가 있다. 시의 내용은 아래와 같다.

인간 세상에 집을 하나 지어서 살지만 시끌벅적한 수레와 말의 소리가 들리지 않는다. 이런 경지에 어찌 도달하였냐고 물어보면 다음과 같이 대답할 수 있겠다. 마음이 아득한 곳에 있으면 저절로 자유로워진다. 동쪽 울타리 밑에서 국화를 따고 유유자적한 마음으로 남산을 볼 수 있다. 아침부터 저녁까지 산에 공기가 맑고 새는 나와 같이 집에 가기로 약속하였다.

이 속에 진실한 감정이 들어 있는데 정확히 무엇인지를 밝히려다 어떻게 표현해야 하는지를 잊어버렸다.

중국 사람은 유한에서 무한을 표현하고 무한에서 다시 유한으로 되돌아가는 것을 선호한다. 의지와 취향은 한번 떠나면 절대 돌아오지 않는 것이 아니라 왕복하는 것이다. 이에 관하여 당나라 시인 왕유는 "마음대로 가다가 어느덧 흐르는 물의 끝에 와 버렸다. 더 이상 갈 길이 없어 보여서 아예 앉아서 한적한 구름이 무심한 듯이 떠다니는 것을 구경하자", 위장(韋庄)은 "돌아가는 몇 줄의 기러기는 하늘 끝에서 사라지고 외로운 구름은 새하얀 하늘에서 나왔다", 저광희(儲光羲)는 "석양은 높디높은 산봉우리에 올라가서 유유자적하게 머나먼 산을 바라본다. 푸른 시냇물은 동쪽을 향하여 흐르고 구름은 시원한 기운을 가지고 돌아간다", 두보는 "눈 앞에 있는 강물은 무엇 때문에 앞을 향하여 세차게 흐르며 소용돌이치며 지나가는지를 알 수가 없지만 내 마음은 너무나 평온하게 웅대한 뜻을 일으켜 흐르는 물과 다툴 생각이 아예 없어졌다. 이 마음은 하늘에 멈춰 있는 유유자적한 구름과 다르지 않다"는 시를 썼다. 이들은 모두 "눈길을 거두었지만 마음은 아직도 생각 중이다. 축하 꽃다발 등을 상대방에게 던져주듯이 시인은 감정으로 사물을 받고 대답하듯이 사물은 또한 시인의 창작 영감을 가져오기도 한다"라는 정신적인 의지와 취향을 표현하였다. "눈 앞에 있는 강물은 무엇 때문에 앞을 향하여 세차게 흐르며 소용돌이치며 지나가는지를 알 수가 없지만 내 마음은 너무나 평온하게 웅대한 뜻을 일으켜 흐르는 물과 다툴 생각이 아예 없어졌다"라는 것은 유럽의 파우스트가 추구한 무궁무진한 정신과는 다르다. "이 마음은 하늘에 멈춰 있는 유유자적한 구름과 다르지 않다"라는 것은 장자가 말한 "성인은 세상의 모든 혼란과 갈등에 통달하면서도 만물이 하나라는 것도 철저히 알고 있다"와 일치한다. 이는 종병이 말한 "몸이 쉬는 곳과 눈이 보이는 곳에서 형상으로 형상을, 색깔로 색깔을 표현한다"라는 경지와도 일치한다. 중국 사람은 만물을 사랑하고 만물과 같은 리듬으로 존재

하고 정(靜)은 음(阴)과, 동(动)은 양(阳)과 같이 흐른다.(장자의 말) 우리의 우주는 음과 양, 허(虛)와 실(实)의 생명적인 리듬을 가지고 있기 때문에 변화무쌍한 시간과 공간의 합체이고 이 안에 생생한 기운이 흐르고 있다. 철학자, 시인 그리고 화가의 세상에 대한 태도는 "무궁무진한 대도(大道)를 마음껏 체험하고 무아의 경지에 마음을 둔다"(장자의 말)는 것이다. "무궁무진한 대도를 마음껏 체험한다"라는 것은 공중의 연구처럼 생명의 무궁무진한 리듬으로 그림에서 무궁무진한 율동을 표현한다는 것이다. "무아의 경지에 마음을 둔다"라는 것은 중국화 저층에 있는 공백에서 본체인 도(道)를 표현한다는 것이다. 장자는 "광활한 우주를 한번 보면 명확한 마음에는 순간의 순수한 공백만 남아 있다"고 말하였다. 여기서 우주라는 공간은 기하학적인 공간도, 죽은 공간도 아니라 만물을 창조하고 영원히 운행하고 있는 도이다. 공백은 도의 길한 빛이다. 이에 관하여 송나라 소동파의 동생인 소철(苏辙)은 《논어에 대한 해석(论语解)》에서 아래와 같이 설명하였다.

극단적인 공백이 아니고 진정한 공백이라서 귀하다. 극단적인 공백은 무식하고 이치에 맞지 않는 공백이기 때문에 나무와 돌과 같은 존재이다. 진정한 공백은 하늘과 같은 존재인데 소리 없이 짙푸르고 아무것도 없으면서 사계절의 변화와 만물의 성장을 주관한다. 그중에서 찬란한 것들은 해와 별이 되고 혼돈은 구름과 안개가 되고 물이 많은 것은 비와 이슬이 되고 요란한 소리를 내는 것은 벼락이 된다. 이 모든 것은 허공에서 생겨났다. 짙푸른 고독이란 이런 것이 아니겠는가?

또한 소동파는 "정(静) 때문에 세상에서 움직이고 있는 온갖 형태를 알 수가 있고 공(空) 때문에 온갖 경지를 모두 용납할 수가 있다"는 시를 썼다. 이처럼 움직이고 있는 온갖 형태와 경지를 용납하는 공은 바로 도이다. 이는 노자가 말한 "무(无)"이자 중국화에 나타난 공간이기도 하다. 노자는 아래와

같이 말하였다.

도(道)란 명확하고 고정된 실체를 가지지 않는다. 희미하면서도 그 속에 이미지가 있고 실물이 있다. 심원하고 애매하면서도 그 속에 진실하고 검증이 가능한 정수가 있다. [《노자(老子)》 21장을 참고]

이는 송나라 수묵화에 나타난 경지가 아닌가?

두보는 자기의 시를 "시의 끝은 혼돈과 연결되어 있다"고 스스로 자랑하고, 장자는 "고인은 혼돈 속에 살고 있다"고 고인을 칭찬하였다. 명나라 말기의 사상가이자 화가 방이지(方以智)는 스스로 "무도인(无道人)"이라는 호를 지었다. 그는 모지랑붓으로 연한 묵을 찍어서 산수화를 그렸는데 비슷한 겉모양에 그다지 신경을 쓰지 않았다. 그리고 "이는 무엇인가? 무도인이 여기서 무(无)를 얻게 된 것이다"라고 사람들을 조롱하곤 하였다.

중국화 안의 허공은 물리적이고 죽은 공간이 아니라 그 안에 온갖 사물이 움직이기 때문에 가장 활발하고 생명력이 있는 원천이다. 모든 사물의 복잡한 리듬은 모두 이 안에서 흘러나온다.

앞에서 언급한 "소리란 밖에서 생긴 것도 저절로 생긴 것도 아니라 인연을 화합하여 생긴 것이다. 스스로 소리를 내는 것이 세상에 없기 때문에 하늘이 이렇게 외롭고 고요한 것이다"는 당나라 시인인 위응물(韦应物)의 시가 생각난다. 왕유는 또한 "비록 세상 만물이 복잡하고 다양하지만 평온하고 담백한 마음으로는 고요하고 심원한 경지를 마음껏 즐길 수가 있다"는 시를 썼다. 이 두 시인의 시를 통하여 중국 사람의 특별한 공간의식을 알 수가 있을 것이다.

그중에서 "땅과 바다는 연결되어 끝이 보이지 않고 하늘과 구름은 강물에 거꾸로 비치고 있다"는 이태백의 시구는 더욱 깊은 뜻을 지니고 있다. 끝이 있는 땅이 끝이 없는 바다와 연결된다는 것은 유한이 무한에 유입된다는 것이다. 그리고 하늘이 높지만 강물을 거꾸로 비친다는 말은 무한에서 유한으

로 되돌아와서 실을 허로 바꿔서 변화무쌍한 경지를 조성한다는 의미이다. 이에 관하여 송나라 철학자 정이천(程伊川)은 "처음에는 아무 흔적이 없었지만 점점 만물은 자신의 모습을 가지게 된다"라고 말하였다. 분명한 만물은 모두 흔적이 없는 곳에서 시작된다. 노자는 "형체가 있는 만물에서 형체가 없는 것으로 변한다"고 말하였다. 수많은 시인과 화가는 작품에서 이런 경지를 시도했다. 그들은 공(空), 허(虛), 무(无), 혼돈 등으로 형이상학적인 도를 암시하거나 상징하였는데 이는 창조의 영원한 원리이다. 중국 산수화의 맹아 시기인 육조 시대의 종병은 수많은 산천을 돌아다닌 후에 벽에 "나이가 들어 병과 같이 살게 되었기 때문에 유산들을 모두 구경할 수가 없다. 단지 마음을 맑게 하여 도를 보고 누워서 꿈에서 구경하는 것을 상상할 수밖에 없게 되었다"라는 글을 남겼다. 여기서 나온 "도"는 실 중의 허이고 실과 허가 하나가 된 경지이다. 명나라 화가 이일화(李日華)는 "그림을 그릴 때 어슴푸레하고 암담한 경지를 묘한 경지라고 생각한다. 마음을 맑게 하고 담백한 사람이 아니면 이런 경지에 도달하기가 쉽지 않다. 여기에 생동하는 기운이 흐르고 있고 허속에 다양한 뜻을 지니고 있다"고 말한 적도 있다.

종병은 《화산수서(画山水序)》에서 "산수는 자신만의 성격을 지니면 신통한 방향과 가까워진다"고 말하였다. 명나라 서문장(徐文长)은 하규(夏圭)의 산수화를 보고 "이 그림은 기운차고 광활하고 심원하다는 느낌이 든다. 형태를 감상하는 데 그치지 않고 빛과 그림을 감상하게 한다"라고 칭송하였다. 여기서 노자가 말한 "화려한 색채는 우리의 눈을 어지럽게 만든다"가 생각난다. 노자는 또한 "이는 보통 현묘하고 심오한 것이 아니라 지극히 현묘하고 심원한 것이고 현묘하고 심원한 천지 만물을 주관하는 총 관문이다"고 말하였다. 이는 또한 형태가 아닌 빛과 그림자를, 실이 아닌 허를 추구한 것이다. 당나라 색채가 화려한 그림이 유행했을 때 왕유는 "화법 중에 수묵이 제일이다"라고 주장하였다. 오도자도 연한 먹을 사용하여 깔끔한 용필로 그림을 그렸는데 오장(吳裝)이라고 불렀다. 당시 중국화는 색채가 화려한 벽화가 성행했던 서

역(西域)의 영향을 받아서 화려한 것을 선호하였다. 돈황 벽화를 통하여 알 수가 있다. 이런 상황에서 중국 화가는 강한 "예술적 의지"를 가지고 형태에서 벗어나서 빛과 그림자를 추구하고자 수묵화의 길을 걷게 되었다. 이를 통하여 중국 사람은 "음양은 도이다"라는 세계관을 가지고 있다는 것을 알 수가 있다. 도란 우주에서 생겨나고 스스로 이치를 이루는 리듬과 조화이다. 화가는 이런 의식으로 자신만의 공간적인 경지를 조성하기 때문에 과학 정신을 따르는 서양 전통의 공간의식과는 다를 수밖에 없었다. 송나라 진간상(陈洞上)은 그림을 잘 그린 각심(觉心) 스님을 "허와 정이란 스승은 도를 창조하고 시에서든 그림에서든 이를 연기나 구름, 물속의 달처럼 우주에서 생겨나고 바람이 물 위를 스쳐가는 듯이 스스로 이치를 이룬다"라고 칭송하였다.[등춘(邓椿)의 《화계(画继)》를 참고]

상기한 듯이 중국화에 나타난 만물은 우주에서 생겨나서 스스로 이치를 이뤘다. 음양, 허와 실에서 만들어 낸 리듬은 허의 세계에 담겨 있지만 서로 얽히고 머뭇거리며 빙빙 선회하는데 화가는 만물을 어루만지면서 마음을 맑게 하고 도를 본다는 의식을 보여 주었다. 청나라 초기 주량공(周亮工)의 《독화록(读画录)》에 기록된 장담암(庄淡庵)에서 릉우혜(凌又惠)의 그림을 평했던 시는 중국 사회에 나타난 공간의식을 제대로 표현하고 있다고 할 수가 있다.

성격이 괴팍한 사람은 색채에 약하기 때문에 보통 마른 나무를 그려서 한공(寒空)을 표현한다. 사락사락 작은 길 세 개를 그리고 길이 서로 이어져 울창한 곳에서 하나가 되었다. 거기에 인가가 듬성듬성 있고 하늘에서 눈이 내릴 것 같다. 마음을 가꾸고 도를 깨치는 것은 외롭지만 보람이 있다. 고개를 숙여서 헤매다가 무궁무진한 곳으로 들어간 것 같다. 고개를 돌려 보니 저녁에 까치와 까마귀가 석양 속에 날아다니는 것이 보인다.

중국 사람은 무궁무진한 공간에서 무제한으로 추구하는 것이 아니라 "고개

를 숙여서 헤매다가 무궁무진한 곳으로 들어간 것 같다"는 경지를 추구하였다. 고개를 숙이고 헤매고 맛을 깊이 새겨보다가 음악으로 깨우치는 것이다. "새들은 무엇인가를 기탁하는 것 같고 나도 내 초가집을 사랑한다"라는 도연명의 시처럼 우리는 무궁무진한 세계로부터 만물로, 자신으로, 우리의 집으로 돌아온다. "천지는 모두 내 초가집으로 들어왔다"도 옛 시인의 시이다. 그러나 우리는 "베갯머리에서 천 리 밖의 경치를 볼 수가 있고 창문을 통하여 수많은 가구를 엿볼 수가 있다."(왕유의 시) 상상 속에서 우주를 돌아다니고 천지개벽(天地開闢) 이전의 혼돈 상태를 넘어 만물이 거세게 흐르고 있는 것을 볼 수 있는 넓은 마음을 가진다는 것은 바로 심괄(沈括)이 주장한 "큰 것으로 작은 것을 본다"는 것이다. 청나라 포안도(布顔图)는 《화학심법문답(画学心法问答)》에서 아래와 같은 글을 기록하였다.

배치의 방법이 무엇인지를 물어보면 "배치란 산천을 배치하는 것이다. 천지간에 산천이 가장 크다. 천지개벽 이전의 혼돈 상태에서 생겨 나고 땅에서 완전해졌다. 왜 그랬는지 사람들은 알 수가 없다. 만약에 돌이나 나무를 그리는 화법의 방해를 받고 박쥐구실을 하면서 얻어진 기법이라면 가치 없는 기법이 되지 않겠나? 커다란 사물을 정복하려면 커다란 도구가 필요한 법이다. 따라서 공부하는 사람의 마음에 커다란 갈망이 있을 것이다. 흔적이 있는 곳에서 아무런 얽매임이 없고 끝이 없는 견해를 지니고 흔적이 없는 곳에서 찾아봐야 한다. 이런 땅이 찾아진다면 이런 산천도 찾아지고 이런 산천이 찾아진다면 나무와 풀도 찾아지고 이런 나무와 풀이 찾아진다면 새와 짐승, 그리고 여기에 사는 백성도 찾아질 것이다. 이런 원리에 대하여 다들 잘 알고 있을 것이다. 화가는 그림을 그리기 전에 먼저 생각을 가지고 땅을 깔고 산천을 창조해야 한다. 화폭에서 멀고 가까운 것, 높고 낮은 것, 깊고 얕은 것을 배치할 때 서로 괴리가 생기지 않도록 각자의 모습을 지니게 해야 한다. 이렇게 그림의 격조를 정하는 것이다"라고 대답할 것이다. 그리고 "위치를 배치할 때 어렵다고 하면 하얀 종이를 땅

으로 삼고 말라 썩은 나무 숲을 창세의 신으로 삼으며 통치자를 조물주로 삼는다. 마음과 눈으로 진지하게 바라보면 종이에 감정이 생기고 산천이 은은히 나타나는데 순식간에 사라지기 때문에 이때 바로 붓으로 그려야 한다. 이것이야말로 정신이 가만히 있지만 감정이 생겨서 묘한 경지에 통달한다는 것이다"라고 말하였다.

이는 우리 선비들의 창조이다. 현대 중국 사람에게는 산천대지가 여전히 음악적인 조화가 아닌가? 우리는 "광활한 천지간에서 재능을 마음껏 발휘하라"라는 넓은 마음을 가져야 되지 않을까? 우리는 대지를 종이로 삼고 예술을 스승으로 삼으며 양심을 주재자로 삼아서 새로운 세계, 새로운 생활을 창조해야 하지 않을까?

원문은 1949년 5월 《신중화(新中华)》 제12권 10기에 게재되었다.

미는 어디서 구할까?

아, 시는 어디서 구해야 되나? 가랑비 속에서 꽃잎이 조금씩 깨지는 소리에서 산들바람에서 흐르는 물소리에서 파란 하늘에서 흔들흔들 곧 떨어질 것 같은 외로운 별들에서.

[《유운소시(流云小诗)》에서]

매일 매일 봄을 찾아보지만 찾을 수가 없었다. 짚신을 신고 온 밭을 밟았다가 돌아올 때 매화 한 송이를 꺾어서 향기를 맡아 보니 봄이 나뭇가지에 있었구나.

[송나라 나대경(罗大经)의 《학림옥로(鶴林玉露)》에서
어느 비구니가 도를 깨달은 시를 참고]

시와 봄은 모두 미의 화신인데 하나는 예술적인 미이고 하나는 자연적인 미일 뿐이다. 우리는 모두 눈으로 보고 귀에 들리는 세계에서 미의 행적을 찾고자 한다. 위에서 비구니가 도를 깨달은 시에는 선(禅)의 뜻이 담겨 있는데 "마음속에서 미(도)를 찾지 못한다면 미를 찾을 수 있는 곳이 없을 것이다"라는 것을 우리에게 알려주었다.

하지만 매화는 또한 외부의 사물이고 자연의 일부이다. 우리의 마음은 감각, 생각, 감정에서 미를 찾는 것이 아니라 감각, 생각, 감정을 통하여 매화의 미를 찾게 되는 것이다. 미란 우리의 마음, 미의 감각에 비하면 객관적인 대상이자 존재이다. 만약에 미에 대하여 깊이 알려면 미의 구조, 이미지, 각 구성 부분을 분석하여 조화롭고 리듬 있는 이치, 표현하려는 내용 그리고 풍

부한 계시를 얻는 것이 중요하다. 우리의 마음을 고려하지 않고 자아를 초월하며, 감정과 생각의 기복을 잊어야 "만물을 깨끗이 씻겨 주고 천태만상을 파악한다"[유종원(柳宗元)의 말]라는 경지에 도달할 수 있다. 그렇다면 우리는 톨스토이처럼 거울이 되어서 세상을 비추고 자신, 문화를 풍부하게 할 수 있을 것이다. 사람들은 우리에게 감사할 것이다.

그렇다면 우리의 마음속에서 과연 미를 구할 수 없을까? 우리 마음의 기복이 심하고 정욕이 강렬하고 사상적인 갈등이 많기 때문에 그 속에서 아마도 미가 아니라 고민에 많이 부딪힐 것이다. 무엇보다도 셰익스피어나 발자크처럼 이를 형상화해서 문예로 표현할 수 있는 사람은 적다. 우리는 자기 손으로 발로 춤을 춰서 기쁨을 무용으로, 우울함을 리듬 있는 시나 평소의 행동이나 언어로, 즉 우리의 마음을 구체적인 이미지로 표현해야지만 옆의 사람이 우리 마음의 미를 느낄 수 있고 우리도 자기 마음의 미를 제대로 알 수 있다. 그렇지 못하면 아마 쉽지 않을 것이다. 왜냐하면 우리의 마음은 미의 대상(인생, 사회, 자연에서)을 발견할 수 있는데 이때 "미"는 우리에게 객관적이고 우리의 의지대로 변하지 않기 때문이다. (우리의 의지는 눈으로 보느냐 안 보느냐를 지배하지 미 자체를 변하게 할 수 없다. 마치 그리스의 위대한 예술이 중세 시대의 어두움 때문에 빛을 줄이지 않았던 것처럼 우리의 눈으로 미를 깊이 알 수 있지만 미를 흔들 수는 없다.)

송나라의 비구니는 도를 깨달았지만 그리 깊지도 높지도 못했다. 나뭇가지에서 봄을 느꼈으면 온 세상에 봄이 왔다는 것을 발견했어야 하는데 그러지 못해서 아쉽다. 그녀는 밭을 밟았을 때 고민스럽고 실망했다. 그녀는 자기를 좁은 마음속에 가두었다. 물론 자기 마음속에서만 미를 구하는 것은 거의 불가능한 일이고 깊이 연구할 필요가 있다. 왕희지(王羲之)는《난정서(兰亭序)》에서 "넓디넓은 하늘을 올려다보고 복잡한 만물을 내려다보면서 시야와 가슴을 넓혀서 듣고 보는 재미를 실컷 누릴 수 있어서 정말 기쁘다"라고 하였다. 여기서 동진의 유명한 서예가인 왕희지는 미의 행적을 구하고 있다는 것을 알 수 있다. 그는 서예로 자연과 정신의 미를 전달하였다. 커다란 우주는 물론

작은 사물도 소홀히 하면 안 된다. 이에 관하여 영국 시인인 윌리엄 워즈워스는 "조그마한 꽃이라도 눈물로도 표현할 수 없는 깊은 나의 사상을 환기할 수 있다"라고 하였다.

　물론 이처럼 미에 깊이 들어가고 깊은 미를 발견하는 데 주관적이고 구체적인 조건과 준비가 갖춰져 있어야 한다. 우리의 감정은 이기적이고 사적인 욕망과 이해관계를 극복하여 시련을 극복해야 한다. 광석(矿石) 상인이 광석미의 특성보다 경제적인 가치에 훨씬 관심을 많이 두듯이 우리는 온 감정과 사상을 바꿔서 방향을 전환해야만 미의 이미지를 보고 마음속에 사실대로 깊이 반영할 수 있다. 그 다음에 이를 내보내서 물질적인 것을 이용하여 이미지를 만들고 그것을 표현하게 된다. 이때야말로 예술이라고 할 수 있다. 중국 옛사람은 이 과정을 "감정 이입"이라고 불렀다. 거문고 악부(樂府) 가사인《백아수선조(伯牙水仙操)》의 서에 아래와 같이 쓰여 있다.

　　백아(伯牙)는 성련(成連, 유명한 거문고 악사)에게 거문고를 3년 동안 배웠는데도 정신적인 고독과 한결같은 성격을 육성하는 경지에는 아직 미달하였다. 이에 대하여 성련은 "내 학문으로 사람의 심성을 바꿀 수 없다. 그러니 동해에 살고 계시는 유명한 스승인 방자춘(方子春)에게 가 보자"라고 하였다. 그들은 식량을 넉넉히 준비하고 봉래산(蓬莱山)까지 도착했는데 성련은 백아에게 "나는 우리 은사를 모시고 올 테니 잠깐 기다리렴"하고 배를 저으면서 떠났다. 열흘이나 지났는데도 돌아오지 않았다. 백아는 너무나 슬퍼서 목을 깨룩거리며 사면을 바라보다가 파도가 거센 바다, 고요한 숲, 슬프게 울고 있는 새를 보게 되었다. 백아는 하늘을 우러러보며 길게 탄식하면서 "스승님, 지금 눈앞에 있는 것들이 내 심성을 바꾸었습니다"라고 말하였다. 그런 다음 거문고를 들고 즉흥적으로 곡을 하나 작성하였다. "동정호[洞庭湖, 호남(湖南)성 북부에 있는 호쉬의 물은 흐르면서 나를 지키고, 배는 사라져 버렸지만 스승님은 아직 돌아오지 않으셨다. 봉래산(蓬莱山)과 집 위에 슬프게 우는 새는 내 심성을 바꿨구나. 스승님은 아직 돌아오지 않으셨다"가 그것이다.

백아는 고독 속에서 자연을 통하여 강렬한 감동을 받는다. 그는 생활에서 마주한 시련 때문에 온 마음을 개조시키고 깨끗하게 한다. 이런 상태에 이르러야 예술에 대한 가장 깊은 체험을 하게 되고 음악의 창조적인 리듬을 얻을 수 있다. 이를 통해 그는 미에 대한 그의 감각과 창조를 이루었던 것이다. 이는 립스의 "감정 이입론"과 비교해서 훨씬 더 깊은 뜻이 있는 것 같다. 왜냐하면 현실 생활 속의 체험과 개조는 감정 이입의 기초라고 지적하고 또한 "변화"와 "이입"이 다르다는 것도 지적하였기 때문이다.

여기서 "감정 이입"은 심미적 심리학을 구성하는 적극적인 요소이자 조건이다. 하지만 미학가가 주장한 "심리적인 거리", "정관(静观)"은 심미를 구성하는 소극적인 조건이다. 여류 시인인 곽륙방(郭六芳)은 《주환장사(舟还长沙)》라는 시에서 아래와 같이 표현하였다.

우리 집은 두 개의 호수 동쪽에 살고 열두 송이의 주렴은 석양 밑에서 빨간빛을 비춘다. 오늘 갑자기 호수 위에서 우리 집을 바라봤더니 우리 집이 그림과 같은 풍경 속에 있다는 것을 알게 되었다.

현실 생활에 살고 있어서 미의 이미지를 제대로 파악하지 못하다가 일상생활과 어느 정도의 거리를 두고 먼 곳에서 바라보게 되자 집이 그림 속에 있고 아름다운 자연과 어우러져 있다는 것을 발견하게 되었다.

물론 주관적이고 심리적인 조건 이외에 객관적이고 물질적인 조건도 필요하다. 여기서 빨간 석양과 열두 송이의 주렴은 리듬과 조화를 지니고 있는 이미지들이다. 송나라 진간재(陈简斋)는 해당화에 관한 시에서 "주렴을 통하여 본 꽃잎은 빛난다"라고 하였다. 주렴은 거리를 만들었을 뿐만 아니라 그 무늬의 리듬은 주렴 밖의 꽃잎을 아름다운 이미지로 받아들여서 더욱 빛나게 하고 생명의 화려하고 아름다움을 부각시켰다. 마치 소박하지만 아름다운 리듬을 지니는 가사에 즐거운 생활을 상감(象嵌)한 것 같다.

여기서 리듬, 선율, 조화 등은 기계적이고 내실이 없고 죽은 형식이 아니고 내용을 지니고 의미를 표현하거나 풍부하게 하는 구체적인 이미지들이기 때문에 생명의 표현과 떨어질 수 없다. 그리고 이미지란 단순히 형식이라기보다 형식과 내용의 통일이고 형식 속의 점, 선, 색, 형체, 음, 운 등은 모두 내용의 감정, 가치와 의미를 표현하기 때문이다. 따라서 시인 엘리엇은 "새로운 리듬을 창조한 사람은 우리의 감성을 확장시켜서 더욱 훌륭하게 만든 사람이다"라고 하였다. 또한 그는 "하나의 형식을 창조한다는 것은 단지 하나의 격식, 선율이나 리듬을 창조하는 것이 아니라 선율이나 리듬에 맞는 내용을 발견하는 것이다. 셰익스피어 14행의 시는 단지 평범한 하나의 격식이나 도형이 아니라 그의 감정이나 사상에 맞는 방식이다"라고 하였다. 이와 같이 이상적인 형식을 지니는 시는 "너무나 훌륭해서 우리로 하여금 시를 보지 못하고 시에서 표현하고자 한 내용에만 관심을 가지게 한다".(《시의 역할과 비평의 역할》에서) 가장 중요한 것은 "미", 즉 미감을 드러내는 구체적인 대상이다. 마치 물질의 내용 구성과 법칙은 추상적인 사유로 얻어진 것이지만 그 자체는 추상적인 사유가 아니고 구체적인 사물이듯이 이는 미감을 통하여 얻어진 미이지 미감의 주관적이고 심리적인 활동 자체는 아니다. 따라서 마음 속에서만 집중해서 찾는다고 미의 행적이 찾아지는 것이 아니고 자연, 인생, 사회 등의 구체적인 이미지에서 찾아야 할 것이다.

하지만 마음의 연마, 수양과 단련은 미의 발견과 체험을 위한 준비라고 본다. "미"를 창조하는 것도 마찬가지이다. 이에 관하여 독일 시인 라이너 마리아 릴케의 《말테의 수기(手記)》에는 심오하고 미묘한 글이 있다. 양종대(梁宗岱)가 중국어로 번역했는데 중요한 내용은 아래와 같다.

젊은 시절에 쓴 시는 항상 의미가 그리 풍부하지 못하기 때문에 우리는 평생 노력하고 준비해야 말년에 좋은 시 몇 행을 쓸 수 있다. 왜냐하면 우리가 상상하는 것처럼 시는 단지 감정이 아니라 경험이기 때문이다. 시 한

행을 쓰기 위하여 수많은 성, 사람과 사물을 관찰하고 걸어 다니는 짐승을 알아야 되고 새가 어떻게 나는지와 새벽에 조그마한 꽃이 몸을 펼치는 자세까지 모두 알아야 된다. 뿐만 아니라 걸었던 길, 벽경, 뜻밖의 해후, 눈앞의 이별, 신비하고 몽롱한 어린 시절, 쉽게 화를 내셨던 부모님, 이성에게 선물을 받았는데 그 마음을 몰라주었을 때, 기괴한 애기의 병, 조용하고 꼭 닫힌 방에서 지냈던 세월, 바다와 바다의 새벽 그리고 별과 함께 고함을 질렀던 야간 여행의 체험 등도 필요하다. 이것을 가지고도 아직 멀었다. 수많은 밤을 마음껏 즐기고, 산부가 출산할 때의 신음 소리, 엄마 뱃속에서 나오자마자 바로 눈을 감는 애기의 약한 울음소리를 들어 보고, 임종 직전의 사람 침대에 앉거나 죽은 사람의 옆에 있는 방의 문을 열어서 밖에서 들려오는 온갖 소리를 들었던 기억도 필요하다. 물론 기억만 가지고 시를 쓰면 안 되고 이를 잊을 줄도 알아야 되고 너무 꽉 찼다 싶으면 충분한 인내심을 가지고 그들이 다시 돌아오기를 기다릴 줄도 알아야 된다. 왜냐하면 기억 자체는 시가 될 수 없고 기억이 우리의 피, 기미, 자세로 변하고 이름까지 없어져서 우리와 하나가 될 때에야 아주 귀하고도 드문 시간에 그들 사이에서 시의 첫 글자가 생길 수도 있기 때문이다.

여기서 시인 라이너 마리아 릴케가 수많은 사물, 경험에서 미의 흔적을 찾고 미를 발견하기 위하여 얼마나 많이 노력했는지 알 수 있다. 그에 의하면 시란 단지 감정이 아니라 경험이라고 한다. 따라서 우리는 입장을 바꿔서 객관적인 조건에서 미의 대상의 구성을 검토할 필요가 있다. 우리의 감정을 바꿔서 미를 발견하는 것을 "감정 바꿈"이라고 한다면 객관적인 현상을 바꿔서 미의 대상으로 만드는 것을 "세계 바꿈"이라고 옛사람은 불렀다.

"감정 바꿈"과 "세계 바꿈"은 미가 나타나는 조건이다.

상기한 여류 시인인 곽륙방(郭六芳)의 《주환장사(舟还长沙)》라는 시에서 "오늘 갑자기 호수 위에서 우리 집을 바라봤더니 우리 집이 그림과 같은 풍경 속에

있다는 것을 알게 되었다"라는 것은 심리적인 거리, 심미의 조건을 구성하는 조건이다. 그러나 "열두 송이의 주렴은 석양 밑에서 빨간빛을 비춘다" 라는 것은 미를 구성하는 객관적이고 구체적이고 적극적인 요소이다. 주지하는 바와 같이 비추는 석양, 밝은 달, 등빛, 장막, 시폰(chiffon), 옅은 안개는 미가 나타나는 데 도움이 되는 유력한 요소들이다. 현대 촬영과 무대에서 이를 많이 사용하는데 옛사람은 이를 "세계 바꿈"이라고 불렀다.

명나라 문인인 장대복(张大复)은《매화초당필담(梅花草堂笔谈)》에서 아래와 같이 말하였다.

소무제(邵茂齐)는 하늘에 떠 있는 달은 세계를 바꿀 수 있다고 했는데 과연 사실인가 보다. 산의 돌, 샘물, 정자, 누대, 누각, 집, 나무 등 흔한 사물은 달이 비추기만 하면 심오해지고, 달빛이 이들을 덮어주면 깨끗해지며, 찬란한 황금빛과 푸른빛은 이들의 몸에 걸치면 깔끔하고 진해진다. 쓸쓸하고 초췌한 모습에 달빛이 비치면 진하다가도 연해지고 가까이 봐도 멀리 봐도 신기하고 변화무쌍해진다. 때문에 산과 강은 고대의 황제처럼 아득히 멀다고 느껴지고 개 짖는 소리와 파도 소리는 멀리 있는 암석과 산골짜기보다 더 멀다고 느껴진다. 나무와 풀은 그 안에서 편하게 앉거나 누워서 자라고 있고 사람은 달빛 속에서 가끔 자신을 잊어버리기도 한다. 오늘밤에 엄숙향(严叔向)은 스님이 살았던 낡은 집에서 술을 준비해 놓고 마당에서 산책하다가 달이 비치는 아득한 빛이 너무나 사랑스러웠는데 아침에 다시 보니 페인트로 칠한 모습, 마당에 온갖 기와 조각과 돌멩이 투성이에 불과하였다. 너무 신기해서 소무제의 말을 증명하기 위하여 이 글을 남겼다.

달은 정말 훌륭한 예술가이다. 순간에 세계를 바꿔서 미의 이미지가 우리 앞에 나타나게 하고 그 다음날 아침에 일어나 보니 기와 조각과 돌멩이투성이일 뿐이었다. 때문에 미는 존재하지 않는다고 어떤 사람은 결론을 내렸다. 그러나 나는 기와 조각이나 돌멩이는 색도 없고 형체도 없는 원자나 전자파

일뿐이라고 여긴다. 물론 이것도 사상적인 가설이지 우리가 붙잡을 수 있는 것은 추상적인 수학 방정식 한 더미뿐이라는 추론을 얻을 수 있다. 그렇다면 도대체 진실한 존재란 무엇인가? 이때 우리는 현실 생활에서 직접 경험하고 우리의 의지와 상관없는 풍부하고 생동하며 다채로운 세계야말로 진실하게 존재하고 있는 세계이고 우리의 생활이자 창조의 무대라고 말할 수 있을 것이다. 때문에 마르크스는 근대 유물론의 창시자인 베이컨이 말한 "물질이란 감각적이고 시적인 빛으로 온 사람을 향하여 웃는다"라는 말을 좋아하고 토마스 홉스의 유물론의 "감각은 빛을 잃어버려서 기하학자의 추상적인 느낌으로 변하고 유물론도 페시미즘으로 바뀐다"라는 주장에 반대하였다. 이렇다면 사물의 감성적인 질, 빛, 색, 소리, 열은 더 이상 물질 고유의 것이 아니라 빛, 색, 소리의 미는 주관적인 것이 되고 온 세상은 회백색의 해골, 기계적으로 죽어가는 과정이 되어 버린다. 엥겔스도 우리의 사상은 거울처럼 사실대로 다채로운 세계를 비춰야 된다고 주장한다. 미는 존재하고 있고 세계는 미이며 생활도 미이다. 미는 진, 선과 같이 인류 사회가 도달하려 노력하는 목표이자 철학에서 탐색하고 세우고자 하는 대상이다.

미란 우리의 의지대로 변하지 않을 뿐만 아니라 우리에게 영향을 미치고 우리를 교육해서 생활의 경지와 의취(意趣)를 향상시키기도 한다. 따라서 미는 한 나라, 한 도시를 기울어지게 할 수 있는 굉장한 힘을 지닌다. 그리스 유명한 시인인 호메로스는 그의 저명한 서사시인 《일리아스》에서 절세미인인 헬레네를 되찾기 위하여 그리스 동맹군이 트로이아를 9년 동안 포위 공격한 이야기를 한다. 헬레네의 미는 9년 동안의 고생과 희생을 감수할 만했다. 지금부터 그 유명한 글을 같이 보도록 하겠다.

트로이아의 장로들은 높은 성벽 위에 서 있었는데 헬레네가 나타난 순간에 그들은 소곤소곤 말하기 시작했다. "트로이의 왕자가 왜 이 여자를 유혹해 갔는지 이젠 좀 알 것 같습니다. 영원히 젊은 여신과 같은 헬레네를 보니

긴 시간의 고생과 희생도 보람이 있는 것 같습니다. 그러나 아무리 아름다
워도 그냥 배로 보내는 게 좋을 것 같습니다. 계속 여기에 두면 우리 자손에
게 화근이 될 테니까요."

[무량산(繆朗山)이 번역한 《일리아스》에서]

호메로스는 화려한 글로 헬레네의 아름다움을 묘사하지 않고 그녀의 잔혹
하면서도 거센 영향력과 힘을 통하여 한 나라, 한 도시를 기울어지게 할 수
있는 절세미인이란 것을 알려 주었다. 이를 통하여 호메로스 예술이 얼마나
훌륭한지를 알 수 있고 후세는 이에 대해 찬탄을 금하지 못한다.

지금 우리는 과연 미를 구했는가? 어쩌면 미의 힘을 접하고 미의 존재에
확신이 섰지만 미의 끝없이 풍부한 내적인 것을 발견하려면 끝없이 노력해야
할 것 같다. 수천 년의 시인이나 예술가는 벌써 많은 것을 발견하여 그들의
작품 속에 담아 두었는데 수천 년 후에 새로운 세계에 새롭게 표현될 것이다.
마지막으로 이 말로 글을 마무리하도록 하겠다. "새로운 리듬을 만들어 낸 모
든 사람은 우리의 감성을 넓히고 이를 더욱 훌륭하게 만든 사람이다."

원문은 1957년 《신건설(新建设)》 제6기에 게재되었다.

《미를 논하여》를 읽고 생긴 몇 가지 의문들

1957년 2월 《신건설(新建设)》에 고이태(高尔太)의 《미를 논하여》가 발표되었는데 이를 읽고 나서 몇 가지 의문들이 생겨서 여기서 독자 여러분들과 논의하고자 한다.

《미를 논하여》에서 고이태는 "객관적인 미가 존재하는가? 내 대답은 부정적이다. 즉 객관적인 미는 존재하지 않는 것이다"라고 하였다. 하지만 내 생각은 좀 다르다. 우리는 어느 한 아름다운 대상, 예를 들어서 꽃을 보고 "이 꽃이 참 아름답다"라고 할 때 그의 빨간 색깔을 인정하는 것처럼 이 꽃이 아름답다는 특성과 가치도 인정한다. 이는 객관적인 사물에 대한 판단이지 내 주관적인 느낌이나 감정에 대한 판단은 아니다. 이 판단은 객관적인 사실을 표출한다. 예를 들어서 나는 멋진 가무 무대가 있다는 소리만 들어도 몇 시간씩 줄을 서서라도 표를 꼭 사고 싶을 것이다. 왜냐하면 나는 그 객관적으로 존재하는 미의 대상을 내 눈으로 직접 보고 싶기 때문이다. 그리고 이 객관적으로 존재하는 미의 대상은 내 마음을 풍부하게 할 수도 있고 내 삶을 충실하게 할 수도 있다. 나는 여기서 새로 얻은 것(미에 대한 새로운 인식)을 집까지 가져와서 가무를 한 번도 보지 못한 친구들이나 가족들에게 자랑할 수도 있다. 이때 미의 대상은 미를 감상하는 나의 마음에 비하면 완전히 객관적인 사실이므로 내 의지대로 바뀌지 않는다. 나는 자신을 잊어야 이를 완전히 얻을 수 있을 것이다. 그렇지 않다면 나는 괜히 돈을 들여서 얻을 필요가 있었겠나?(수많은 사람이 동시에 공유할 수 있다는 것이 그의 특성이다.)

괴테는 중년에 모든 일에서 벗어나서 고전미를 깨닫고 연구하러 이탈리아

로 도망갔다. 괴테에게 고전미의 전범은 이탈리아에 객관적으로 존재하기 때문에 거기에 가지 않으면 직접 받아들일 수도 차지할 수도 없다는 생각이었다. 그는 이를 차지하고 나서 유명한 희극인 《타우리스 섬의 이피게니에》를 썼는데 이는 독일 문학에서 고전미를 가장 많이 성취한 걸작이다. 만약에 괴테에게 고전미가 그의 심리적인 과정에 불과할 뿐이라고 하면 그는 어이가 없어서 눈을 크게 뜨면서 우리에게 손가락으로 로마를 가리킬 것이다.

미켈란젤로와 베토벤은 놀라울 만큼 평생 동안 고생을 많이 했다. 무엇 때문이었을까? 바로 미 때문이었다. 그는 그들에게도 우리에게도 객관적으로 존재하는 미, 즉 영원한 미를 위해서 그랬던 것이다.

과학자(심리학자)는 우선 미의 대상이 객관적으로 존재하고 있다는 사실을 인정하고, 사람들이 이 미의 대상을 받아들이는 주관과 객관적인 조건을 연구한 다음에, 이 '미의 대상'의 내용과 구조(조화 등등)를 분석하여 '미학'을 세웠다. 만약에 객관적인 미가 존재하지 않았다면 사람들은 꿈에서도 미학을 연구할 생각을 못 했을 것이다. 물론 국가 차원에서도 심미교육을 제창하거나 미술관을 세우지 않았을 것이다. 과학이 우리로 하여금 자연과 사회의 진리에 대하여 정확히 인식하게 하기 위해 존재하는 것처럼, 심미교육을 제창하는 이유는 객관적으로 존재하고 있는 미의 대상을 우리로 하여금 받아들이고 정확히 인식하도록 하기 위한 것이다.

물론 사람들은 미를 감상할 때 주관적으로 심리적인 조건을 지녀야 한다. 예를 들어서 감성적 인식, 이성적 인식, 상상력의 활동 그리고 정서의 활동이 필요하다. 희극을 볼 때 망원경이 필요하듯이 사람들은 물리적 현상을 과학적으로 연구할 때 주관적으로는 심리적 조건, 객관적으로는 현미경이나 망원경이 필요하다. 물론 이 과정에 감성적 인식, 이성적 인식, 상상력의 활동 그리고 정서의 활동은 조금 자제하고 지식을 탐구하려는 의지가 강해야 한다. 그러나 그렇다고 해서 이 물리적인 현상을 감각의 복합이나 심리적인 과정이라고 할 수는 없다.(마흐는 이런 황당한 논리를 제출하였는데 레닌에 의하여 반박을 당하였다.)

고이태는 《미를 논하여》에서 미의 객관적인 존재를 부정하였지만 아래의 글에서 이를 인정하기도 하였다.

54페이지에서 아래와 같이 말한다.

> 우리가 자연을 사랑하는 이유는 자연이 아름답기 때문이다. 이처럼 우리 가 누군가를 사랑하게 된 이유는 외모적으로 아름답거나 영혼이 아름답기 때문이다. 반대로 우리는 누군가의 외모나 영혼이 아름답다고 느낄 때 그 누군가를 더 사랑하게 될 것이다.

위의 말들에 나도 동의한다. 그러나 이는 앞에서 저자가 요지를 밝힐 때 말한 것과 앞뒤가 서로 맞지 않는다. 여기서 저자는 자연 자체가 아름답다는 것, 미의 특성을 지닌다는 것 그리고 객관적으로 미가 존재한다는 것을 인정 하였다. 그렇지 않았더라면 사랑은 수포로 돌아갈 수밖에 없었을 것이다.

이를 통하여 《미를 논하여》라는 글의 논리성이 떨어진다는 것을 알 수 있다.

그러나 저자는 중간에 갑자기 '미'를 '사랑', '선'으로 바꾸고 '사랑'과 '선'은 바로 '미'라고 단호하게 주장하였다. 이에 대하여 그는 "사랑과 선이 없으면 미는 자신의 의미를 얻지 못한다'라고 하고 또한 "사랑과 선의 원칙은 유일 한 정확한 원칙이다. 왜냐하면 이야말로 모든 것에 적합하기 때문이다"라고 하였다.

저자에 의하면 미 자신의 의미는 바로 사랑과 선이다. 그렇다면 미학을 윤 리학으로 분류해야 할 것이다.

또한 사랑과 선이 바로 미, 미의 기본적인 법칙이라고 하면 윤리학을 미학 으로 분류해야 할 것이다.

그렇다면 어떻게 해야 할 것인가?

예술과 미의 관계에 대하여 저자는 아래와 같이 말한다.

사실 예술은 미를 창조하고 있다. 하지만 이 미는 예술가의 노동 과정에서 생기는 것이 아니고 독자가 감동을 받았을 때 생기는 것이다.

이 말의 앞부분은 예술이 미를 창조하고 있다고 하고 뒷부분에서는 미가 독자가 감동을 받았을 때 생긴다고 하였다. 그렇다면 창조, 노동과정과 생긴다는 것은 각각 어디에 있는 것일까?

원문은 1957년 《신건설(新建设)》 제8기에 게재되었다.

호메로스의 서사시에 나온 트로이를 발굴한 슐리만의 중국 만리장성에 대한 감탄

"이는 나에게 홍수가 나기 전에 거인족의 신화 같은 창조이다", "이는 인류의 두 손으로 만들어진 가장 훌륭한 작품이다", "전에 자와 섬 화산의 고봉에서, 캘리포니아주의 시에라네바다 산맥에서, 히말라야 산맥에서 웅장하고 아름다운 경치를 봤지만 지금 내 눈앞에 펼쳐진 훌륭한 화폭과 견주어 비교할 수가 없다. 나는 정말로 놀랍고 충격을 받고 사로잡혔다. 너무나 기쁘고 놀라서 한눈에 이렇게 많은 기적을 보는 것에 아직 익숙하지 않다."

이는 19세기 유럽 유명한 고고학자인 슐리만이 중국 만리장성을 보고 놀라서 감탄한 말들이다. 슐리만 같은 유명한 사람의 입에서 이런 말이 나왔다는 것을 주목할 필요가 있다. 그는 1863년 《만리장성 여행》이라는 글을 발표하였는데 유럽 사람에게 깊은 인상을 남겼다. 유럽 사람이 중국에 와서 반드시 만리장성에 올라가야 된다는 이유는 슐리만 때문이었다. 슐리만의 이 글은 세계 각국의 언어로 번역되어 각 나라에 만리장성을 소개하는 역할을 했지만 중국에서만 소개되지 않았다. 아마도 중국에 만리장성이 있기 때문에 소개할 필요가 없었을 것이다. 《문휘보(文汇报)》에서 중국 미술에 대하여 글을 써 달라는 부탁을 하였다. 나에게는 중국에서 가장 훌륭하고 웅장하고 아름다운 미술 중에서 만리장성이 최고이다. 우리가 지금 미에 대하여 논하려면 웅장한 미, 그리고 천만 명이 단체로 창조한 미부터 논해야 한다고 생각해서 만리장성부터 논하기로 하였다. 더군다나 중국 사람은 다시 일어나서 슐리만이 말한 거인이 됐기 때문에 우리는 거인의 눈으로 모든 것을 평가하고 거인의 손으로 세계를

개조하고 만리장성의 웅장미를 미의 기준으로 삼아야 될 것이다.

독일의 유명한 고고학자인 슐리만(1822~1890년)은 호메로스의 서사시에 나온 트로이가 시인이 허구로 만든 도시가 아니라고 생각하여 반드시 이곳을 발견하겠다고 결심하였다. 비록 트로이는 슐리만이 세상을 떠난 후에 그의 파트너가 발견하였지만 슐리만의 발굴 덕분에 현대 사람은 고대 그리스에 대하여 정확한 인식을 가지게 되었다. 이에 관하여 정진탁(鄭振鐸)은 《백년 고도, 고묘의 발굴사》에서 아래와 같이 말하였다. "슐리만이 평생을 걸고 트로이를 발굴하고자 하였지만 아쉽게도 진정한 트로이를 보기도 전에 세상을 떠났다니? 하지만 그가 해 온 일은 불후의 업적이 되었다. 그는 자기가 상상했던 것보다 훨씬 훌륭한 것을 남겼기 때문이다. 그가 발견한 것은 호메로스의 서사시를 증명하여 그리스 역사를 보완했을 뿐만 아니라 유럽 문명의 기원, 지중해 문명의 서광을 학술계에 비추기도 하였다. 이야말로 그의 훌륭한 업적이다"라는 것이다.

만리장성이란 위대한 유산에 대하여 더 많은 관심을 가지기를 바라면서 지금 여기에 슐리만이 만리장성을 오르는 내용을 번역하도록 하겠다.

아침 식사 후에 나는 가이드와 같이 만리장성을 오르기 시작하였다. 거리에 나올 때부터 성벽의 첫 번째 절벽에 도착할 때까지 우리(외국사람)에 대하여 궁금한 사람들은 계속 우리를 쫓아다녔다. 궁금한 것도 중요하지만 오르는 것이 너무 힘들어서 첫 번째 절벽에 도착할 때 사람들은 점점 우리를 떠났는데 가이드만 예의 때문에 버티고 있었다. 하지만 가이드는 양쪽의 절벽, 일부의 성벽이 무너져서 좁은 길만 남아 있기 때문에 사지로 기어갈 수밖에 없다는 것을 보고 용기를 잃어버렸다. 결국 나만 오르게 되었다. 멀리 바라보면 성벽이 위쪽으로 꾸불꾸불 위험하게 나 있고 한 8킬로미터 정도에 높은 봉우리가 보여서 아무리 위험해도 거기까지 올라가겠다고 마음을 굳게 먹었다. 그러나 이는 결코 쉬운 일이 아니었다. 거기까지

올라가려면 5개의 절벽을 넘어야 되고 성벽이 50, 60도의 경사가 져 있을 뿐만 아니라 아주 좁은 절벽도 넘어야 되는데 그 위의 성벽이 거의 다 무너지고 양쪽은 끝이 보이지 않는 깊은 골짜기이기 때문이었다. 커다란 네모 모양의 돌로 쌓은 성벽의 위에 30도 정도의 경사가 진 데에서 사다리꼴이 되었다. 이상하게도 다른 데에는 아예 보이지 않고 경사가 있는 데에만 성첩(城堞)이 보존되어 있었다. 절벽을 올라가려면 반드시 성첩을 꽉 잡고 뒤를 보면 안 되었다. 좁은 데를 나는 두 눈을 감고 사지로 기어 올라갔다. 열심히 버틴 덕에 드디어 허영심에서 나온 목적지인 높은 봉우리까지 올라갔다. 그러나 얼마나 무서운지 몰랐다. 그러나 2킬로미터 정도에 또 하나의 높은 봉우리가 있는데 이 봉우리보다 적어도 200미터 더 높았다. 하지만 이 봉우리를 반드시 정복하겠다고 마음을 먹고 앞을 향하여 등반하기 시작하였다. 많은 작은 산비탈을 넘어서 커다란 산비탈 밑까지 올라왔다. 이는 적어도 130미터 정도 되고 60도의 경사로 솟아 있고 3치밖에 안 되는 계단에 돌멩이가 가득하기 때문에 이번 등반의 어려움은 전의 모든 어려움의 총계보다 더 컸다. 하지만 나는 모든 어려움을 극복하여 결국 사격 구멍이 있는 보루의 꼭대기까지 올라왔다. 이때는 정오였다. 벌써 5시간 반 정도 걸었다. 무엇보다도 지금 내 눈앞의 경치는 이번 여행 및 등반의 고생을 가라앉혔다.

만리장성은 벽돌로 쌓은 것인데 이 벽돌은 타오르는 불이 아니라 연기로 구웠다. 사람은 진흙과 볏짚으로 벽돌을 만들었다. 벽돌의 길이는 67센티미터, 폭은 20센티미터, 두께는 17센티미터였다. 성벽의 윗부분은 길이가 67센티미터, 두께가 17센티미터의 네모 벽돌로 쌓았다. 많은 데에서 겉을 포장한 벽돌이 사라져서 속에 있는 화강암이 보였다. 각 부분을 보니 성첩이 포함되지 않은 성벽의 높이는 6.5~9.5미터 정도였다. 성첩의 높이는 2~2.5미터 정도였다. 따라서 성벽의 총 높이는 8.5~12미터 정도이고 윗부분의 두께는 4.75~6.5미터, 아랫부분의 두께는 6.5~8미터 정도였다. 성첩의 1.25미터 높이에 2.66미터의 거리를 두고 2미터 폭의 벽감(壁龕)이

있는데 대포를 설치했던 곳이 분명하다. 그러나 중국 역사에 화약이 기원전에 발명되었다는 기록이 없었다. 벽감과 벽감 사이에 33센티미터의 네모 구멍이 2개 있었다.

성벽에는 200미터마다 포대나 탑처럼 생긴 사격호가 솟아 있는데 성벽은 아니지만 성벽과 문으로 연결되어 있었다. 이들의 높이는 13.5~17미터이고 길이와 폭은 12미터였다. 이들의 기초는 길이가 0.5미터, 폭이 67센티미터, 두께가 60센티미터의 커다란 화강암으로 만들었다. 이들은 모두 2층짜리이고 둥근 천장으로 덮여 있었다. 곳곳에 둥근 아치형 문이 보이는데 이런 문은 유럽에서 기원후 7세기 아라비아 인의 발명이라고 알고 있었지만 여기 이 성벽은 기원전 220년에 이미 세워졌다. 여기서 이집트 궁전 무덤의 둥근 아치형 문이 생각났는데 기원전 2,000여 년에 만들어졌다. 이를 통하여 중국 사람보다 이집트 사람은 훨씬 일찍 둥근 아치형 문을 알았다는 것을 알 수 있다. 만리장성 탑의 층마다 12개의 벽감이 있는데 벽감의 높이는 2.33미터이고 길이는 1미터이다. 가막쇠를 설치하는 구멍들이 보이는데 벽감은 이전에는 창문으로 잠갔다는 것을 알 수 있다.

망원경으로 북쪽을 바라보면 뭇 봉우리 밖에 있는 만주초원이 보였다. 아래를 바라보면 길이가 9백 미터이고 길고 좁은 산골짜기가 있는데 북쪽에서 흘러내린 하천이 그 속에서 꾸불꾸불 흘러갔다. 이 하천 덕분에 논이 풍요로워지고 수많은 굴곡 속에서 앞을 향하여 흘러가다가 아름다운 고북구성(古北口城)을 두 부분으로 나눈다. 그 일부는 반도에 있고 일부는 서쪽에 있는 산골짜기를 향하여 흘러갔다. 망원경으로 멀리를 바라보니 거리에 있는 사람들, 그리고 문턱에 앉아 있는 가이드도 눈에 들어왔다. 그리고 만리장성을 둘러싼 아름다운 마당들도 보이는데 온통 봄의 신록으로 덮이고 과수는 아직 싹이 트지 않았다. 성벽과 가까이 있는 데서 병사들이 훈련하고 있는데 포성은 산골짜기에서 3번이나 울린 메아리 덕분에 간간이 내 귀까지 들려왔다. 가장 아름다운 것은 남쪽에 있는 여러 봉우리였다. 봉우리들을 넘어서 북경의 평원이 보였다. 서쪽을 향하는 산골짜기는 천만

개의 벼랑이 솟아 있어 얼마나 독특하고 웅장한지 몰랐다. 벼랑은 웅장하고 면면히 이어지는 산맥으로 둘러싸여 있고 에귀유(aiguille) 부분은 마치 비단으로 만들어진 것 같았다. 만리장성은 산 위에서 산골짜기를 향하여 꾸불꾸불 내려오고 같은 높이에서 3갈래로 나뉘어졌는데 중간의 갈래는 도시를 가로질러 가고 다른 두 갈래는 멀리서 도시를 둘러쌌다. 그러나 3 갈래의 성벽은 산골짜기 건너편에 있는 높은 산에서 다시 하나로 합류하여 꾸불꾸불한 산에서 기어 올라가다가 산의 절정을 가로질러 가서 톱처럼 산맥과 가까워지면서 재빨리 산맥의 몹시 험한 비탈까지 올라가고 모든 경사진 언덕을 넘어서 결국 산맥과 함께 머나먼 구름과 안개 속으로 사라졌다. 망원경으로는 많은 꼬불꼬불한 곳을 볼 수 없고 60킬로미터 떨어진 만리장성이 보였다. 비록 많은 보루가 내 눈을 가려서 잘 보이지 않았지만 서쪽에 있는 보루만으로도 200개가 넘는다는 것은 확실하다.

만리장성은 뱀처럼 꼬불꼬불한 선에서 면면히 이어지는 고봉을 넘어서 동쪽을 향하여 달려갔다. 아쉽게도 앞에 커다란 산이 시선을 가려서 나는 28킬로미터밖에 볼 수 없었다. 전에 자와 섬 화산의 고봉에서, 캘리포니아 주의 시에라네바다 산맥에서, 히말라야 산맥에서 웅장하고 아름다운 경치를 봤지만 지금 내 눈앞에 펼쳐진 훌륭한 화폭과 견주어 비교할 수가 없다. 나는 정말로 놀랍고 충격을 받고 사로잡혔다. 너무나 기쁘고 놀라서 한눈에 이렇게 많은 기적을 보는 것에 아직 익숙하지 않았다. 어렸을 때부터 만리장성 얘기를 들을 때마다 매우 궁금했다. 지금 직접 보니 어쩌니 훌륭한지 내 상상을 100배나 초월하였다. 이 웅장한 방어 공사와 무서운 다각 요새가 끊임없이 최고의 산마루를 향하여 올라가는 것을 보면 볼수록 이는 나에게 홍수가 나기 전에 거인족의 신화 같은 창조였다. 그러나 역사를 통하여 만리장성이 기원전 220년에 세워졌다는 사실을 알지만 그때 사람들이 화강암과 커다란 벽놀을 어떻게 절벽까지 운반하여 설치했는지 이해가 되지 않았다. 산골짜기에서 재료들을 만들어서 공사 상황에 따라서 잇달아 위까지 운반했다는 것은 분명하다.

하지만 여기서 궁금한 것이 하나 생겼다. 그들은 절벽에 이만큼 웅장하고 훌륭한 방어 공사를 완성했지만 과연 그럴 필요가 있었는가? 이렇게 힘이 센 민족의 가슴 자체는 가장 무서운 방어 공사이고 이것으로 북쪽의 적을 충분히 막을 수 있지 않았을까?

만리장성을 만들 필요성이 있다고 치자. 벽돌을 굽는 일, 석회를 만드는 일, 화강암을 자르는 일 그리고 재료를 운반하는 일은 모두 노동자들이 해야 했는데 수백만 명의 노동자는 어떻게 구했을까? 그리고 길이가 3,200킬로미터의 만리장성의 2만개의 보류를 지키는 수많은 병사들을 또한 어디서 구했을까? 더군다나 지질학적으로 방어가 힘들어서 산속에는 한 갈래로만 되어 있고 산골짜기에서 관문마다 3갈래로 되어 있기 때문에 만들기가 여간 힘든 일이 아니었을 것이다.

수백 년 동안 사람들은 만리장성을 내버려 두고 관심을 가지지 않았다. 국토를 지켰던 병사 대신에 평화를 상징하는 비둘기가 보루 안에 둥지를 틀고 살고 있다. 성벽 위에서 움직이는 뱀과 피어 있는 노란색, 보라색 꽃들이 봄의 소식을 전해 온다. 만리장성은 인류의 손으로 창조한 가장 위대한 작품이라고 할 수 있다. 이는 과거의 위대함을 기념하는 기념비이다. 산골짜기 안에서 포복하거나 하늘까지 솟아 있는 만리장성은 나라를 위험한 지경에 빠트린 퇴폐와 도덕의 타락에 묵묵히 저항하고 있었다.

나는 이 웅장한 경치를 떠나기 싫어서 밤까지 보루에 머물렀다. 그러나 햇빛이 너무 강해서 나는 이 불편한 곳을 떠날 수밖에 없었다. 5번째와 6번째 큰 언덕에서 내려와서 나는 두 손으로 내 자신을 지탱하여 내려오다가 겨우 좁은 길까지 왔다. 수많은 굴곡을 넘어서 드디어 산기슭까지 내려왔다. 험한 곳이 많아서 어떨 때는 배로 기어 내려왔다. 힘들지만 나는 망원경과 길이가 67센티미터의 벽돌을 등에 지고 가지고 내려왔다.

산에서 내려와서 나는 망원경을 허리띠에 꽂아 놓고 벽돌을 팔에 끼웠다. 나는 도시에 들어가서 다시 여자와 아이들에게 둘러싸였다. 그들은 벽돌을 보고 소리를 질렀다. 내 정신이 이상하다고 생각해서 그랬던 것이 분

명하다. 왜냐하면 나는 무게가 50파운드인 벽돌을 만리장성에서 지고 내려왔기 때문이다. 내가 물이라고 하자 사람들은 돈을 한 푼도 받지 않고 바로 물을 주었다. 이런 대우는 중국에 와서 처음으로 받았다. 여기서 한 마디를 꼭 하고 싶다. 즉 다른 지역 사람들에 비해서 호기심이 많지만 여기에 사는 사람들은 사람을 따뜻하게 대해 주는 것 같다. 그리고 여기 사람들은 잘 사는 것 같다. 거지가 한 명도 보이지 않는 일은 쉬운 일이 아니다. 아마 여기는 중국에서 가장 깨끗한 도시인 것 같다.

이는 슐리만이 1863년에 쓴 글이다. 그는 당시 중국의 쇠약과 타락을 탄식하였고 웅장한 만리장성과 아름다운 경치에 놀라며 찬양하였다. 때문에 그는 "만리장성은 나라를 위험한 지경에 빠트린 퇴폐와 도덕의 타락에 묵묵히 저항하고 있었다"라고 분노하며 말하였다. 지금 슐리만에게 나는 이 말을 꼭 전해 주고 싶다. 즉 "지금 중화인민공화국의 인민은 일어났기 때문에 만리장성의 위대함과 어울리게 되었다. 그리고 6억 명의 인구는 서로 단결하여 모든 제국주의의 침략을 막아내서 세계를 개조시킬 수도 있다"라는 것이다.

원문은 1956년 5월 17~18일 《문회보(文汇报)》에 게재되었다.

미학 산책

머리말

산책이라는 것은 여유 있고 자유롭게 움직이는 것인데 계획이나 체계가 없는 것이 단점이다. 따라서 논리성이나 통일성을 중요시하는 사람들은 이를 무시하거나 싫어한다. 그러나 서양에서 논리학 대가인 아리스토텔레스의 학파는 "산책학파"로 불렸다. 이를 통하여 산책과 논리가 서로 어울리지 않아 공존할 수 없는 것이 아니라는 사실을 알 수 있다. 르네상스 때 이탈리아 천재 화가인 다빈치가 밀라노의 거리를 산책하면서 즉시 그린 그림이 화원(画院, 연구와 창작 및 교류를 주요 활동으로 하는 회화 제작 기관)의 걸작이 된 것처럼, 고대 중국의 유명한 철학가인 장자(庄子)는 항상 산책하듯이 산이나 들에서 새, 벌레, 나비, 물고기를, 사회에서 곱사등이, 절름발이, 신체적인 장애를 가진 사람을 그렸고 심리적인 장애를 가진 사람 등 괴상한 사람들을 관찰하여 글에서 표현하였는데 이 괴상한 인물들은 후에 당나라나 송나라 화가들이 나한(罗汉, 석가모니의 10가지 호칭 중의 하나)을 그릴 때 마음속의 모델이 되었다.

산책하다가 가끔 길옆의 싱싱한 꽃도 꺾을 수도 있고 남에게 버려졌지만 내가 관심을 두는 연석(燕石, 옥 같은 귀한 돌)을 줍기도 한다.

싱싱한 꽃이든 연석이든 반드시 아끼거나 버릴 필요가 없고 산책의 추억으로 책상에 갖다 놓으면 된다.

시(문학)와 그림의 분계선

소동파(苏东坡)는 당나라 시인이자 화가인 왕위(王维)의 《안개 속의 파란 밭(蓝田烟雨图)》이라는 그림을 보고 "왕위의 시를 보면 시 속에 그림이 있고 그의 그림을 보면 그림 속에 시가 있다. '푸른 시냇물이 하얀 바위에서 흘러나오고 옥산의 단풍이 드문드문해진다. 산길에 비가 오지 않았지만 하늘의 비취색이 벌써 행인의 옷을 적셨다'는 그것이다. 이는 왕위의 시이다. 물론 끼어들기를 좋아하는 사람이 이 시를 써서 왕위의 그림을 채웠다는 설도 있다"라고 평하였다.

위에서 소동파가 말한 것처럼 인용된 시는 끼어들기를 좋아하는 사람이 쓴 것인지 모르겠지만 왕위와 배적(裴迪)이 같이 쓴 《망천집(辋川集, 절구집)》에 넣으면 진위를 알 수 없을 정도이다. 이 시는 그 속에 그림이 있는 시이다. "푸른 시냇물이 하얀 바위에서 흘러나오고 옥산의 단풍이 드문드문해진다"는 청수(清秀)하고 냉염(冷艳)한 그림으로 그릴 수 있지만, "산길에 비가 오지 않았지만 하늘의 비취색이 벌써 행인의 옷을 적셨다"는 그림으로 그릴 수 없는 것이다. 각주구검(刻舟求剑, 초나라 사람이 배에서 칼을 물속에 떨어뜨리고 그 위치를 뱃전에 표시하였다가, 나중에 배가 움직인 것을 생각하지 않고 칼을 찾았다는 고사에서 유래함)식으로 젖은 옷을 입은 한 사람을 그릴 수 있어도 시처럼 그런 맛과 감각을 제대로 표현하기는 불가능할 것이다. 훌륭한 화가라면 모든 방법을 동원해서 이런 맛과 감각을 암시할 수 있지만 직접 그리지는 못할 것이다. 만약 왕위의 그림에 다른 사람이 이 시를 썼다는 것이 사실이라면 이 사람은 역시 그림에서 이런 맛과 감각을 느꼈을 것이다. 때문에 바로 "산길에 비가 오지 않았지만 하늘의 비취색이 벌써 행인의 옷을 적셨다"로 그림을 채웠던 것이다. 이런 맛과 감각을 더욱 잘 암시하기 위하여 처음부터 그림 속에 인물이 없었을 것이다. 그림을 보는 시인에 따라서 느낌이 달라서 서로 다른 시를 쓰게 될 것이다. 이처럼 시와 그림은 완전히 똑같지 않다. 시 속에 그림이 있을 수 있지만(시의 앞부분처럼) 그림만 있는 것은 아니다. 그리고 그림으로 그릴 수 없는 시의 뒷부분은 바로

시 속의 시라고 할 수 있다. 이것이야말로 그림이 아닌 이 시의 정수이다.

만약에 이 그림이 사람을 암시하거나 일깨워서 이런 시를 쓰게 하지 못한다면 아주 훌륭한 사진은 되겠지만 대가인 왕위의 그림은커녕 예술품(그림)조차 되기 어려울 것이다. 따라서 시와 그림의 관계는 깊이 생각하고 철저하게 탐구할 필요가 있지 않을까?

이에 관하여 송나라 문인 조이도(晁以道)은 "그림은 사물의 겉모습을 그리기 때문에 그대로 그려야 되고 시는 그림 밖의 뜻을 전달하기 때문에 그림의 맛과 감각을 제대로 파악하는 것이 중요하다"라는 시를 썼다. 이 시는 시와 그림의 공통점과 차이점을 드러낸다. 그림 밖의 뜻을 시로 전달해야만 완벽해지고 시 속에 그림으로 표현할 수 있는 형태를 지녀야 너무 추상적이지 않고 형상화나 구체화가 된다.

그러나 왕안석(王安石)은 《명비곡(明妃曲)》이라는 시에서 "화가인 모연수(毛延壽)가 왕소군(王昭君)의 맛과 감각을 그림으로 그리지 못했다. 그러자 한나라 원제는 너무나 화가 나서 그를 죽였다"라는 시구를 썼다. 왕안석은 다른 사람의 견해를 뒤집는 글을 쓰는 일을 선호하였는데 그의 말에 일리가 있다. 미인의 맛과 감각을 그림으로 표현하기가 어렵다는 것은 확실하다. 동시[東施. 옛날, 월(越)나라 미녀 서시(西施)가 속병이 있어 눈썹을 찡그리며 아픔을 참는 모습을 같은 마을의 추녀가 보고 아름답다고 여겨 따라 했다고 전해짐. 훗날 사람들이 이 추녀를 '동시'라 하며 비웃었음]는 살아 있는 몸으로 서시를 열심히 흉내를 내는 데도 실패했는데, 하물며 연지 찍고 분 바르는 화가는 되겠는가? 화가가 그림으로 그릴 수 없고 시인이 손길 닿는 대로 집은 "고운 얼굴은 달콤하게 웃고 있고 움직이는 미목(眉目)에 사람들은 넋을 잃는다"라는 시구는 공자 이전의 중국 미인이 바로 우리 눈앞에 서 있게 하였다. 다빈치는 4년이라는 시간이 걸려서 모나리자의 고운 미소와 미목을 그려냈는데 작품을 막 완성했을 때 이처럼 신선하면서도 생생하다는 느낌을 주었을 것이다. 오랜 세월을 흘렀지만 위의 시구는 아직도 새롭다는 느낌이 든다. 그러나 시간의 침식과 후인의 보완 끝에 유화는

상상 속에서만 옛 모습을 찾을 수 있게 되었다. 《모나리자의 미소》의 원화(原畵) 앞에서 옛 시인의 시를 읊으면서 한 시간이나 음미한 적이 있었다. 그때 시는 그림의 맛과 감각을 일깨우고 그림은 시를 구체화, 형상화시키고 서로 눈부시게 비추어서 충만한 경지를 조성하는 데 서로 비등하고 제각기 존재의 가치를 지니고 있다는 것을 피부로 느꼈다.

다빈치는 《모나리자의 미소》에서 시와 그림의 분계선을 돌파하여 그림을 시로 만들었다. 수수께끼 같은 미소는 나중에 수많은 시인의 마음과 정신을 뒤흔들었다. 그들은 모나리자의 고운 미소와 움직이는 미목이 바다처럼 음미하면 할수록 깊어진다고 느껴서 천재 화가의 재능에 감탄하였다. 그런데도 시와 그림의 분계선은 없애면 안 되고 또한 없애야 하는 것도 아니다. 그들은 제각기 특별한 표현력과 표현 분야를 가지고 있기 때문이다. 따라서 미묘한 분계선을 탐구하는 일은 근대 미학이 탄생할 때부터 우리에게 제출된 과제이다.

18세기 독일 사상가인 레싱은 그의 미학 명저인 《라오콘》(《시와 그림의 분계선을 논하여》라고도 부른다.)에서 시와 그림의 분계선의 문제를 처음으로 제기하였다. 그러나 《라오콘》은 그림에 대한 분석 대신에 주로 그리스 말기의 조각상을 분석하였다. 사실 조각은 그림과 같이 공간적 조형 예술이기 때문에 서로 통하는 것이다. 그러나 레싱에게 시는 희극과 서사시라는 것을 반드시 기억해야 한다. 왜냐하면 보통 우리는 서정시에 훨씬 더 관심을 가지기 때문이다. 물론 희극이나 서사시도 시간 속에서 경지와 행동을 표현하는 문학이기 때문에 서정시와 서로 통한다.

고대 그리스 전설 속에서 라오콘은 트로이 성에 사는 제사(祭師)인데 백성에게 그리스가 군용 목마를 이용해 몰래 성안으로 병사를 운반하려는 계략을 경고해서 그리스 수호신인 아폴로의 누여움을 샀다. 바닷가에서 제사를 지낼 때 그와 두 아들은 해변에서 다가온 커다란 뱀에게 잡혔다. 라오콘은 뱀에게 물리고 있는 와중에 두 아들이 죽기 전에 발버둥치는 것을 보고 정신적으로도 육체적으로도 더없이 큰 비분과 고통 속에 빠졌다. 라틴 시인인 비르길리우스

는 그의 서사시에서 라오콘이 너무나 고통스러워하며 미치도록 울부짖어 그 소리가 먼 곳까지 이르렀다는 말로 이 장면을 묘사하였다. 그러나 발굴된 그리스 말기의 유명한 라오콘 조각들(현재 바티칸 미술관에 보존되어 있다.)을 보면 라오콘이 입이 살짝 벌려 신음하고 있지 울부짖지는 않았다. 그리고 모든 조각들은 지극히 비극적인 고통에 처해 있으면서도 침착하고 조용하다는 느낌을 준다. 독일의 미술 고고학자인 빈켈만은 이 조각들을 보고 괴테 그리고 독일의 수많은 고전 작가나 미학자에게 심대한 영향을 끼친 글을 남겨서 의견이 분분하였다. 지금부터 이 글을 소개하도록 하겠다. 그런 다음에 레싱이 시와 그림의 분계선을 설명하기 위해 예로 든 이 글에 대한 평을 보도록 하겠다.

빈켈만(1717~1768년)의 초기 저서인 《그림이나 조각 예술 속의 그리스 작품 모방에 대한 여러 가지 의견들》에서 그리스 조각에 대한 유명한 구절은 아래와 같다.

자태나 표정 속의 고귀한 순수함과 조용하고 경건한 위대함은 그리스 걸작의 가장 큰 특징이다.

바다의 깊은 곳은 영원히 고요함에 멈추는 것처럼 겉으로는 설령 성난 파도가 세차게 일어나거나 모든 것이 열정에 처해 있더라도 그리스 조각들의 표정은 우리에게 위대하고 고요한 영혼을 보여 준다.

이처럼 지극히 강렬한 고통 속의 이런 심리에 대한 묘사는 얼굴에 표현된다. 물론 얼굴만이 아니다. 모든 근육과 경락이 보여 준 고통은 굳이 얼굴이나 다른 부위를 보지 않더라도 단지 안으로 옹송그리는 하반신만 봐도 그 고통을 피부로 느낄 수 있다. 그러나 앞에서 말했듯이 이 고통은 얼굴이나 자태에 격분으로 표현되지 않았다. 비르길리우스가 그의 서사시에서 표현한 것처럼 라오콘은 미치도록 울부짖지 않았다. 왜냐하면 입이라는 구멍은 그렇게 하는 것을 허락하지 않기 때문이었다.(만약에 조각의 얼굴에 입이 크게 벌려져 있다면 까만 구멍이 보여서 미가 깨진다는 뜻이다. 필자의 해석이다.) 여기서 단지 두려워하고 자제하는 한숨 정도만 표현되었다.

조각들을 보면 신체적인 고통과 심리적인 위대함은 형체의 모든 구조로 똑같이 강도를 나눠서 균형을 잘 잡고 있다. 고통을 견디고 있는 라오콘은 우리 마음 깊은 곳까지 감동시켰다. 그리고 우리는 이 위대한 인격처럼 고통을 견딜 수 있기를 원한다. 이처럼 위대한 마음의 표정은 아름다운 자연의 구조물보다 훨씬 훌륭하다. 이를 표현하기 위하여 예술가는 먼저 마음속에서 대리석에 새길 그 정신의 강도부터 느껴야 했을 것이다. 그리스에 예술가, 성인(聖人) 그리고 철학자의 자질을 한 몸에 지닌 인물이 있었다. 지혜는 손을 내밀어서 속되지 않은 마음으로 예술에 예술적인 이미지를 불러들인다.

라오콘의 얼굴에 다들 기대했던 지극히 고통스럽고 미칠 듯한 표정이 없었다는 빈켈만의 평에 레싱도 동의한다. 그러나 빈켈만과 달리 레싱은 그리스 사람이 지혜로 마음속 감정의 지나친 표현을 자제했다는 데에서 이유를 찾지 않았다.

육체적으로 격렬한 고통을 겪으면 고통을 덜기 위해서 큰 소리로 울부짖는 것은 자연스러운 일이다. 그리스 서사시에서는 신의 이러한 인간미를 말하는 것을 피하지 않았다. 비너스(아름다운 사랑의 여신)는 자신의 옥체가 찔려서 아플 때 보기 흉한 얼굴 표정에 신경 쓸 여유도 없이 바로 울부짖었다. 호메로스의 서사시에서도 병사들이 다쳐서 땅에 넘어질 때 항상 큰 소리로 울부짖었다. 수행한 일과 행동에서 보면 병사들은 비범한 영웅들이지만 느낌이나 감각으로 보면 이들은 역시 진실한 사람이었기 때문이다. 따라서 그리스 조각들에 있는 라오콘이 살짝 신음하는 것은 그리스 사람의 품성 때문이 아니었다. 그 이유는 각종 예술 재료의 차이, 표현 가능성의 차이 그리고 이들의 한계에서 진정한 이유를 찾아야 한다. 이에 관하여 레싱은 《라오콘》에서 다음과 같이 말하였다.

격렬한 감정이 지극히 추한 형태로 표현되면 온몸은 억지로 지탱하는 자태를 취하게 된다. 이럴 때 가만히 있는 상태에서 지니던 모든 아름다운

선이 순식간에 사라져 버린다. 그러므로 고대 예술가는 어느 정도 미를 지키기 위하여 이런 감정을 피하거나 정도를 낮춰서 표현하였다.

이런 사상을 라오콘에게 사용하면 우리가 찾고 싶었던 이유를 알아낼 수 있을 것이다. 그 조각 거장은 가정한 육체가 지극한 고통을 처하고 있는 상황에서 최고의 미를 표현하고자 하였다. 그러나 격렬한 고통 속에 모든 것이 추해지는 상황에서 고통과 미는 서로 결합할 수 없었다. 따라서 거장은 고통의 정도를 낮추고 울부짖는 것을 탄식하는 것으로 바꿀 수밖에 없었다. 울부짖는 것은 고귀하지 못한 영혼을 표현하는 것이 아니고 그럴 때 얼굴이 추해지기 때문이었다. 라오콘이 입을 크게 벌려 울부짖는 것을 상상해서 평을 한번 해 봐도 나쁘지 않을 것이다.

서사시에서 울부짖는 라오콘을 조각에서 조금 다르게 표현한 이유가 도덕성 문제가 아니고 조각(서사시와 다르다.)이라는 물질적인 표현 조건 때문에, 시각적으로 아름답게 표현하기 어렵기 때문에 그의 한계를 채우기 위하여 조각가(화가도 마찬가지다.)는 내용을 조금 변경한 것이라는 사실을 여기서 레싱은 밝히고자 하였다. 이는 각종 예술의 특수한 내재적인 법칙인데 예술가가 이를 지키지 않거나 무시하면 예술의 특수한 목적인 미를 실현할 수가 없다. 만약에 미를 포기한다면 예술은 지식을 제공하고 도덕을 선양하면서 현실을 위해서 봉사할 수 있지만 더 이상 예술이 아니게 되기 때문이다. 예술은 인생의 가치 있는 내용을 표현할 수 있지만 문화의 한 부서가 아닌 예술로서 생활 내용을 집중, 향상, 정수화해서 미를 표현해야 할 임무가 있다. 각종 예술의 물질적인 조건이 서로 다르기 때문에 이 임무에 따르려면 제각기의 내재적인 법칙을 세울 수밖에 없다. 위에서 말했듯이 라오콘은 서사시에서는 먼 곳까지 들릴 만큼 울부짖지만 조각에서는 입을 살짝 벌려서 신음하는 모습으로 표현되었다.

레싱의 연구도 나름대로 한계를 지니고 있지만 그의 이런 창조적인 분석은

예술 과학의 발전 방향을 제시하고 이후 예술 연구를 심도 있게 하였다. 그러나 조형 예술과 문학의 분계선에 대한 레싱의 견해는 지나치게 엄격하고 좁았다고 할 수 있다. 예술 천재는 항상 법칙 같은 것을 깨뜨려서 새로운 분야와 경지를 개척하여 성취를 얻었다. 로댕은 그중의 한 예이다. 그는 미치도록 울부짖고 몸이 왜곡되고 모든 아름다운 선을 잃어버린 인물을 창조하여 예술의 걸작으로 새로운 미를 보여 주었다. 하지만 레싱이 제기한 문제는 또한 미학의 중요한 부분이고 가치가 있기 때문에 과학적으로 검토할 필요가 있다. 그러므로 많은 근대 미학가는 그의 저서를 《신라오콘》이라고도 부른다.

지금부터 《신라오콘》에서 시와 조형 예술 속의 신체미에 관하여 논의한 대표적인 글을 번역하도록 하겠다. 미학을 산책하는 분들에게 중요한 참고 자료가 될 것이다.

신체미는 조화로운 각 부분을 한 눈으로 모두 보는 데에서 생긴다. 따라서 각 부분이 나란히 배열되는 것이 요구된다. 그리고 나란히 배열되는 사물이야말로 그림의 대상이다. 그런 의미에서 그림만은 신체미를 묘화(描画)할 수 있다.

시인은 미의 여러 가지 요소를 하나씩 잇달아 말할 수밖에 없기 때문에 신체미를 미로 묘사하는 것을 피한다. 여러 가지 요소를 하나씩 잇달아 말하면 나란히 배열되어 있을 때의 효과를 얻기 어렵다고 그들은 생각한다. 만약에 시인이 하나씩 잇달아 말한 요소를 하나씩 바라보면 통일적이고 조화로운 그림을 보지 못할 것이다. 자연이나 예술에 있었던 각 부분으로 구성된 비슷한 구조를 회상하면 가능하겠지만 마주할 참고물이 없이 시인이 말한 입, 코 그리고 두 눈이 합쳐져서 어떤 효과가 나타날까 상상하는 것은 일반 사람의 상상력 밖의 일이기 때문이다.

이런 의미에서 호메로스는 모범 중의 모범이다. 그는 닉스가 아름답고 아프로디테가 더욱 아름답고 헬레네가 신선같이 아름답다는 말만 했다. 그는 미에 대한 치밀하고 지루한 묘사에 빠지지는 않았다. 헬레네의 미가 온 시의

기초인데 보통 근대 시인이었으면 이 미를 얼마나 지루하게 표현했을까?

만약에 누군가 시에서 신체미에 관한 화면을 삭제하면 시는 얼마나 손해 볼까? 그리고 누가 이를 삭제하겠는가? 한 여인의 걸음에 따라서 이런 화면까지 걸어가는 것을 싫어한다면 다른 표현방법을 찾을 수 없을까? 호메로스는 시에서 신체미에 관한 단편적인 묘사를 고의로 피하였다. 때문에 우리는 그의 시를 읽을 때 헬레네에게 눈처럼 새하얀 어깨와 금발 머리가 있다는 정보(《일리아드》 Ⅳ, 제 319 줄을 참고)를 간신히 알 수 있다. 이처럼 호메로스는 우리로 하여금 시에서 미의 개념을 얻게 하였다. 그러나 이런 개념은 예술에서 계획했던 목표를 훨씬 초과하였다. 트로이 장로 모임에서 존귀한 장로들은 얼핏 헬레네를 보고 서로 "그리스군과 트로이군이 왜 이 여자를 위해서 오랜 시간의 고난을 견뎠는지 알게 됐습니다. 살아 있는 젊은 여신과 같은 여자이기 때문이었군요"라고 귓속말을 주고받는 장면을 떠올려 보자.

냉정한 장로들조차 그녀의 미를 위하여 피와 눈물을 흘릴 만하다고 인정하는 것보다 생생한 미의 개념이 또 있을까? 각 부분을 나란히 배열해서 묘사에 실패할 때마다 호메로스는 그의 영향을 보여 줬다. 시인은 미가 불러일으킨 만족, 탄복, 사랑 그리고 기쁨을 제대로 표현한다면 미 자체를 제대로 표현하였다고 할 수 있다. 그를 보고 혼비백산하였다고 인정하기 전까지 사포가 사랑하는 사람이 추하게 생겼다는 것을 누가 알았겠는가? 그리고 어느 형체 때문에 동정 같은 감정을 일으켰다면 미의 원만한 형체를 보았다고 누구나 쉽게 믿을 것이다.

이처럼 문학은 예술로 신체미를 표현하는 다른 길을 택했다. 즉 미를 매력으로 전환시키는 것이다. 매력이란 흐르는 미이다. 따라서 시인에 비하면 화가는 매력을 표현하는 것이 그리 쉽지 않다. 왜냐하면 화가는 우리로 하여금 움직이고 있다는 것을 짐작하게 할 뿐이지 실제로는 움직이지 않기 때문이다. 그러므로 화가에게 매력을 표현한다는 것은 익살스러운 표정을 짓는 것밖에 안 된다. 그러나 문학에서는 매력은 진정한 매력이자 흐르고 있는 미인데 자꾸 왔다 갔다 해서 한번 사라지면 우리로 하여금 다시 나타

나기를 기대하게 한다. 더군다나 단순한 형식이나 색채보다 생동하는 동작을 훨씬 기억하기가 쉽기 때문에 같은 조건 아래의 미에 비하면 매력은 우리에게 훨씬 강력한 인상을 남겨 준다.

심지어 그리스 서정시인인 아나크레온은 여인의 초상화에 매력을 부여하여 생동하는 모습을 표현하지 못하는 화가에게 아무 일도 하지 말라고 무례하게 말한 적도 있었다. 그는 더없이 아름답고 귀여운 표정이 그녀의 부드러운 볼이나 운석 같은 목을 둘러싸는 것을 제대로 표현할 수 있는 예술가를 요구하였다. 이렇게 높은 목표를 어떻게 달성할까? 이는 그림으로는 불가능한 일이다. 물론 화가는 볼에 가장 아름다운 살빛을 부여할 수 있다. 하지만 그 이외에는 할 수 있는 일이 없을 것이다. 목을 돌리거나 근육이 움직이면서 숨었다 나타났다 하는 고운 보조개와 같은 진정한 매력을 표현하는 것은 화가 능력 밖이기 때문이다. 시인 아나크레온은 어떻게 하면 미를 가장 형상화, 감성화시킬 수 있는지에 대하여 말하였다. 따라서 화가도 자신의 예술에서 이런 최고의 표현을 탐색하게 하였다.

이는 필자의 논점과는 다른 새로운 예증이다. 즉 시인은 비록 예술작품을 평할 때도 예술의 구속을 받지 않는다는 뜻이다.(시인은 화가가 그림의 분계선 따위를 깨뜨려서 시적인 경지를 표현해야 함을 요구한다는 뜻이다. 그러나 레싱의 관점에 의하면 분계선은 존재한다. 필자의 주석)

레싱은 시(문학)와 그림(조형예술)에 대하여 깊이 분석한 다음에 제각기의 한계와 특별한 표현 규칙을 지적하고 예술 형식에 대한 연구를 시작하였다.

시 속에 그림이 있지만 그림만 있는 것이 아니고 그림 속에 시가 있지만 시만 있는 것이 아니다. 시와 그림은 제각기 표현이 가능한 범위를 지니고 있다는 것은 일반적으로 정확한 견해라고 할 수 있다.

그러나 예외도 있다. 예를 들어서 중국 고대 서정시 중에는 주체의 행동, 심지어 주관적인 감정을 직접 표현하지 않고 전적으로 객관적인 풍경만 묘사하는 시들도 적지 않다. 왕국유(王国维)[1] 시인이 《인간사화(人间词话)》에서 언급

한 "무아(无我)의 경지"에서 시적인 분위기와 정조가 풍겼다는 것이 그중의 한 예이다. 다른 예도 들면서 분석하도록 하겠다.

당나라 시인 왕창령(王昌龄)의 《초일(初日)》이라는 시를 보겠다.

"막 떠오른 해가 황금색의 규방을 비추는데 침대 앞부터 따뜻하게 비춘다. 비뚤비뚤한 빛은 비단으로 만든 장막을 걸쳐서 한 줄이 관악기를 비춘다. 구름 같은 머리를 빗거나 감을 수가 없고 바람이 불면 버들개지는 구석구석을 꽉 채운다."

시에서 표현된 경지는 근대 인상주의 대가의 그림과 같다. 그림에 아침 햇살이 비추는 규방이 나타난다. 햇살은 그림의 활발한 주인공인데 창문을 뛰어넘어서 따뜻한 온기를 가지고 규수(闺秀)의 침대 앞에 오자 장막 안으로 들어가서 침대에 있는 악기(규수가 부르던 거문고, 비파, 소² 그리고 생황³)을 부드럽게 만진다. 버들개지는 아침 바람과 햇살을 따라서 몰래 규방으로 들어와서 베개 옆의 풀린 머리카락 안에 숨게 된다. 시에서 규수에 대하여 직접 묘사하지 않지만 모든 미는 보이지 않는 규수에서 생겨났다. 이 유화는 얼마나 아름다운가?

왕창령의 시를 보고 독일 근대 저명한 화가인 아돌프 멘첼(1956년 북경에서 그의 소묘 전시회가 열렸다.)의 유화가 떠올랐다. 이 그림에서도 찬란한 아침 햇살이 창문을 거쳐서 침실로 들어오고 희멀건 햇빛이 길게 내려온 장막을 한번 비추자 땅바닥에 떨어지고 순식간에 다시 전시거울을 향하여 튀어 들어가다가 나와

1 중국 최초의 개화 문학비평가인 왕국유는 청(淸)의 이론은 물론 서양철학, 미학이론 및 방법 등을 수용하여 중국의 경학(经学)·희곡·소설·사(词) 등에 탁월한 연구업적을 남겼는데, 《인간사화》는 그 대표적인 저서이다. 특히 이 책에서 언급한 사(词)의 '경계론'은 이전의 이론가들의 논의를 뛰어넘는 것으로 사의 경계 여하에 따라 작품의 우열을 결정하고 있다. 이 책에서 저자는 "사는 경계로 그 최상을 삼는다. 경계가 있으면 스스로 높은 격조를 지니고 명구도 지닌다. 오대 북송의 사가 절찬 받는 것도 이 때문이다"라 하고, 직관적으로 관찰하여 진실한 경물·정감·이상을 표현하는 곳에 경계가 있다고 주장하였다.
2 팬파이프(Pan's pipes). 길고 짧은 대나무를 길이 순으로 늘어놓은 원시적인 악기.
3 관악기의 하나.

서 의자 등받이를 만진다. 이는 우리로 하여금 선선한 아침 바람과 따뜻한 햇살을 느끼게 한다. 그러나 전 화면에 집주인은 보이지 않는다. 그녀는 아마 집구석에 있는 침대 위에 앉아 있었을 것이다.(이럴 때 잠을 계속 잘 수 있겠는가?)

햇살은 일찍 깨어난 그녀의 영혼을 씻고,
하늘 끝의 달은 어젯밤의 완전하지 않은 꿈과 같다.

[《유운소시(流云小诗)》에서]

상기한 멘첼의 그림은 하나의 시이기도 하고 하나의 그림이기도 하다. 왕창령의 시도 또한 마찬가지이다. 시와 그림은 빛을 상연하는 단막극이자 빛을 노래하는 서정곡이기도 하다. 그렇다면 이처럼 시와 그림의 통일은 레싱이 힘들게 분석해 낸 시와 그림의 분계와 서로 충돌하는 것이 아닌가?

충돌보다 서로 내포하는 것을 확장해서 오히려 레싱의 견해를 보완하였다고 생각한다. 그림 속에 원래 시가 있어도 되는데 렘브란트의 유화나 중국 원나라의 산수화처럼 만약 모든 선, 색채, 빛 그리고 모양이 농후한 애정을 실컷 흡수한다면 이 그림은 화가의 서정 작품이 될 것이다.

물론 시는 사물만 묘사해서 '무아의 경지'를 조성할 수도 있다. 그러나 왕창령의 《초일(初日)》이라는 시처럼, 단어 하나하나, 말 한마디 한마디에서 사물을 만지고 대화하는 것을 통하여 사물에 대한 사랑을 느낄 수 있다. 순수한 사물이 순순한 정이 되는 것이 시이다.

그러나 시와 그림 간의 차이는 존재하고 있다. 시에서 노래하는 빛이 순서대로 뛰어오르는 과정은 그림에서 전적으로 표현할 수가 없기 때문에 화가는 가장 의미가 있는 순간을 포착하여 움직이는 원인과 결과를 암시하고 그림이라는 공간에서 시간의 감각을 끌어드린다. 왕창령의 《초일》이라는 시처럼 아름다운 경지를 조성하였지만 멘첼의 그림만큼 눈에 띄게 눈부시지 않다. 하지만 시는 빛이 순서대로 뛰어오르는 우여곡절의 과정을 묘사하기 때문에 감각

이나 감정을 더욱 풍부하고 깊게 한다.

시와 그림은 제각기 구체적이고 물질적인 조건, 그리고 제한 있는 표현력과 표현범위를 지니기 때문에 서로 대체할 수도 없고 대체할 필요도 없다. 그러면서도 서로 상대방을 자기의 예술 형식 안으로 끌어들이고자 한다. 시와 그림의 완벽한 결합(시는 그림을 억누르지 않고 그림은 시를 억누르지 않으며 서로 교류하고 흡수하는 것이다.)은 사물과 감정의 완벽한 결합이기도 하다. 이것이야말로 "예술의 경지"이다. 10여 년 전에《중국 예술 경지의 탄생》이라는 글을 썼다. 그 책에서 중국 시와 그림의 경지에 대하여 초보적인 검토를 한 적이 있다.(여기서 자세히 논하지 않겠다.) 미학을 산책하는 분들에게 참고 자료가 되었으면 하는 바람을 비치며 이 글을 마치도록 하겠다.

원문은 1959년 《신건설(新建设)》 제7기에 게재되었다.

《유춘도(游春图)》¹를 논하며

수당(隋唐) 시대의 풍부하고 다채로우며 웅건한 예술과 문화를 중국 문화사의 중춘(仲春)으로 비유한다면 전자건(展子虔)의 《유춘도》는 수당 예술이 발전하는 과정에서 새들의 첫울음이라고 할 수 있다. 이는 봄의 온 기운과 빛나고 감동적인 경치를 가져왔기 때문이다. 봄이라는 것은 당나라 예술의 기조를 지배하였다. 만약에 당나라의 예술 문화를 16세기 유럽의 르네상스로 비유한다면 전자건의 《유춘도》는 15세기 이탈리아 화가인 보티첼리의 《봄》과 《비너스의 탄생》과 비등하다. 예술적인 경지와 필법으로 보면 보티첼리의 《봄》과 전자건의 《유춘도》는 흥미로운 비교를 할 수 있을 것이다. 전자건의 《유춘도》에서 "봄바람이 불면 맑고 깨끗한 물결이 가볍게 흔들어 움직인다.[春潮吹漾动轻澜, 풍자진(冯子振)이 그림 뒤에 쓴 시]"의 분위기와 《비너스의 탄생》에서 두 명의 풍신(风神)이 하늘에서 바람을 일으켜서 물 위에 빛나는 물결이 가볍게 흔들려 움직이는 분위기와 비슷하다. 그리고 《유춘도》에서 "복숭아나무와 자두나무가 많은 오솔길에서 꽃들이 아직 지지 않았다.[蹊李径葩未残, 풍자진이 쓴 시이다.]"의 분위기와 《봄》에서 온통 꽃이 어지러이 떨어지는 분위기와도 비슷하다. 전자건의 필법을 보면 육조[오(吴)·동진(东晋)·송(宋)·제(齐)·양(梁)·진(陈)의 합칭. 모두 건강(建康), 즉 지금의 남경(南京)에 도읍을 세웠음] 이래 산수화의 순박하고 서투르며 섬세한 분위기에서 크게 벗어나지 못했다는 점도 보티첼리와 똑같다. 바로 이런 순박하고 서투른 맛은 우리로 하여금 깊이 새겨보게 하여 후세에게 깊은 인상을 남겼다. 그럼에도 불구하고 전자건의 그림과 보티첼리의 그림

1 봄을 그리는 전자건(展子虔, 약 550년~600년, 화가)의 그림이다.

간에 서로 다른 점도 있다. 즉 보티첼리의 그림에서는 인물이 주요한 지위를 차지하였지만 전자건의 그림에서는 끝없고 지척(이) 천 리라는 산수가 주요 대상이었다는 것이다. 중국 산수화는 육조 시대에 벌써 싹텄는데 《유춘도》는 우리나라에서 완벽하게 보존해 온 첫 번째 아름다운 산수화이다. 이는 우리나라 예술사에서 최고의 가치를 지니고 있다.

전자건에 대하여 우리가 아는 것은 많지 않다. 그는 6세기 후반에 살았다. 공원 589년에 수문제(隋文帝)는 동도[东都, 하남(河南) 성 낙양(洛阳)의 별칭]에서 묘해(妙楷)와 보적(宝迹)이라는 묵적대(墨迹台)를 설립하여 고문과 고화를 보관하였다. 전자건은 그곳에서 근무하기 위해 파견되었다. 그는 산수, 인물, 대각뿐만 아니라 벽화를 많이 그렸다. 그의 필법은 육조에서 크게 벗어나지 못했지만 불교 비관자들의 출세 정서에서 벗어났다. 그는 섬세하면서도 웅건한 선으로 그렸는데 특히 청색과 녹색을 주조로 삼았다. 《유춘도》도 청색과 녹색으로 그렸는데 봄의 산, 꽃, 나무, 전각, 달리는 말 등을 보면 선이 섬세하면서도 활발하고, 색이 밝고 아름다워서 우리로 하여금 산천을 더욱 좋아하게 하고 삶을 더욱 소중히 여기게 한다.

송나라 때 유명한 비평가인 동유(董逌)는 《광천화발(广川画跋)》[제사(题词)와 발문(跋文)을 모은 저서]에서 전자건이 그린 말을 이렇게 칭송하였다. "전자건이 서 있는 말을 그렸지만 달리는 것 같고 누워 있는 말을 그렸지만 훌쩍 솟구쳐 뛰어오르는 것 같아서 흉내 낼 수가 없다"는 것이다. 산수화에서도 그는 인물의 내재적인 생명을 잡고 산천의 전면적인 모습과 그 속에 흐르는 봄을 제대로 표현하였다.

원문은 1958년 《인민화보(人民画报)》 제3기에 게재되었다.

칸트 미학 사상에 대하여

칸트(1724~1804년)는 독일 부르주아 계급의 학자이자 독일 고전 유심주의 철학의 첫 번째 가는 대표적인 인물이다. 그때 독일은 서구의 다른 나라들에 비하여 낙후된 나라였고 독일 부르주아 계급은 안목이 짧고 나약하고 무능한 계급이었다. 칸트가 주장한 철학적인 혁명은 완전하지 못하였지만 반봉건이라는 관념적인 투쟁이었기 때문에 마르크스는 칸트의 철학을 "프랑스 혁명의 독일 이론"이라고 말하였다. 칸트는 "물자체(Ding an sich)"가 객관적으로 존재하고 있다는 것을 인정하는 동시에 우리의 인식 능력으로는 이 "물자체"를 파악할 수가 없다고 하였다. 이처럼 칸트 철학은 분명히 양면성을 지니고 있고 칸트는 유물주의와 유심주의를 어느 정도 타협시키려는 태도도 보여 줬다. 그러나 그 타협은 결국 그가 주장한 선험적인 유심주의를 기초로 했다는 것도 사실이다. 이런 경향은 미학에 뚜렷하게 나타났다. 칸트는 18세기 말, 19세기 초 독일 유심주의 철학의 창시자이자 독일 유심주의 미학 체계의 일인자였다.

칸트 미학은 이성주의 미학[1]과 영국 경험주의 미학[2]의 논쟁에서 형성되고 발전되었기 때문에 복잡하고 갈등이 많은 체계라고 할 수가 있다.

이 복잡하고 갈등이 많은 체계를 제대로 이해하기 위해서는 우선 이성주의 미학과 경험주의 미학과의 관계에서부터 칸트 미학을 검토할 필요가 있다.

1 고트프리트 빌헬름 라이프니츠(Gottfried Wilhelm Leibniz) 철학과 크리스티안 볼프(Christian Wolff) 철학을 계승한 알렉산데르 바움가르텐(Alexander Gottlieb Baumgarten)이 대표적 인물이다.
2 버크(E. Burke)가 대표적 인물이다.

1.

칸트는 미학 저서에서 이전의 미학자들에 관하여 독일 이성주의의 계승자인 바움가르텐과 영국 경험주의에 대한 심리적 분석을 한 버크를 언급하였다. 우선 라이프니츠로부터 바움가르텐까지 독일 이성주의 미학의 발전부터 살펴보도록 하겠다. 바움가르텐은 볼프의 제자이고 볼프는 미학을 크게 발전시키지 못하고 라이프니츠의 미학을 계승하였다. 그리고 라이프니츠 미학은 독일 이성주의 미학의 기초가 되었다.

라이프니츠는 17세기 데카르트(Rene Descartes)와 바뤼흐 스피노자(Baruch de Spinoza) 등 이성주의자들의 세계관을 계승하여 발전시켰다. 그는 엄격한 수학 체계로 세계관을 통일하여 물리적 세계에 대한 명확하고 완전한 이해를 이루고자 하였다. 하지만 감각이 직접 느끼는 감성적 이미지의 세계는 우리의 인식 활동의 출발점이다. 명확하고 논증이 엄격한 수리 세계에 비하면 이미지의 세계는 희미하고 뚜렷하지 않아 보이기 때문에 라이프니츠는 이를 모호한 표상 세계로 보고 이에 대한 인식은 초보적 감성 인식이라고 본다. 그러나 직관적이고 희미한 감성 인식에 세계의 조화와 질서가 나타나 있고 이런 인식이 세계의 조화와 질서를 완전히 비출 수 있는 경지에 도달하면 이는 진(眞)일 뿐만 아니라 미(美)도 될 것이다. 따라서 "감성 인식"의 과학은 미학이 될 것이다. 미학의 독일어인 Asthetik는 원래 감성 인식에 관한 과학이었다. 라이프니츠의 계승자인 바움가르텐은 이에 관한 모든 연구를 종합하여 처음으로 체계화한 다음 새로운 과학으로 만들었고 미학(Asthetik)으로 명명하였다. 후세 사람들은 이 이름을 계속 사용하여 미학을 발전시켰다. 이는 바움가르텐이 미학사에 끼친 중요한 업적이다. 바움가르텐의 미학 저서는 어설프고 내용이 빈약하다. 그는 조형 예술과 음악 예술에 대하여도 잘 모르고 연설학과 시학으로만 미를 연구하였다. 그래도 그는 이성주의 철학으로부터 미학까지 나아가서 미학이라는 과학을 세웠다. 비록 모호한 진(眞)이기는 하지만 미

(美)는 진(眞)이기 때문에 미학은 과학 체계의 문을 열어서 이성주의 철학 체계의 빈틈과 결점을 메웠다. 그렇기에 이는 감성 세계의 논리이다.

바움가르텐 미학은 당시 문예계에서 고전주의가 각종 문예의 법칙과 규율을 중요시했던 방향과 일치할 뿐만 아니라 상승하고 있는 부르주아 계급의 반봉건과 반전통, 이성과 자연법칙을 중요시하는 신흥계급의 의식도 반영하였다. 그러나 각종 문학 예술에서 규율을 찾는 것은 오늘날 미학의 중요한 과제로 남아 있다.

바움가르텐 미학은 칸트 미학에 직접 영향을 끼쳤기에 지금부터 이에 대하여 소개하도록 하겠다.

바움가르텐은 라이프니츠 철학을 기초로 삼고 당시 영국 경험주의 미학인 "감성론"의 영향을 받아서 하나의 미학 체계를 창조하였는데 절충주의의 흔적이 남아 있다. 바움가르텐은 완전한 감성적 인식, 감성이 완전히 파악한 대상은 미라고 생각한다. 그는 아래와 같이 주장한다.

(1) 감각에 원래 애매하고 모호한 관념이 들어 있기 때문에 감각은 초보적 인식 형식이다.

(2) 완전한 것은 다양성을 통일시키고 부분과 전체의 조화와 보완을 가리킨다. 단 하나의 감각으로 조화를 이룰 수가 없기 때문에 미의 본질은 그의 형식에 있다. 즉 다양성 중의 통일에 있다는 것이다. 그러나 이는 객관적인 세계를 반영한다는 객관적인 기초를 가지고 있다.

(3) 미는 감각적으로 애매하고 모호한 관념에서 생겼기 때문에 명확한 이론이 생기는 순간에 미가 사라질 수도 있다.

(4) 미는 욕망과 같이 존재한다. 미 자체는 완전함이고 선(善)이고 선은 사람들이 추구하려는 대상이다.

단 하나의 이미지(예를 들어 색깔 등)는 미가 될 수가 없고 미는 다양성의 통일과 조화에서 생기는 것이다. 다양성은 마음을 자극하여 기쁨이 생기게 한다. 다양성과 통일성은 감성의 직관적 인식에 반드시 필요하고 이 안에 미의 요

소들이 존재하고 있다. 미는 완전한 형식이고 다양성의 통일이다.

그 중에서 핵심 개념인 "완전(Vollkommenheit)"을 다른 각도로도 볼 수가 있다. 이는 초보적이고 감성적이며 직관적인 인식과 고급적이고 개념적인 인식 간의 관계이자 분기점이다. 감성적이고 직관적인 인식에서 우리의 상대는 이미지들 이지만 명확하고 개념적인 사고방식, 즉 상징적인 사고방식에서 우리의 상대는 이미지들보다 문자, 개념이다. 심미적이고 직관적 사상은 사물을 직접 상대하고 가능한 한 부호를 피하고자 하기 때문에 감정이나 정서와 가까워진다. 사람의 감정이나 정서는 추상적인 것보다 구체적 사물과 직접 관련되어 있기 때문이다. 반면에 개념에 대한 인식은 사물의 내용까지 파고들지만, 직관적인 감정이나 정서와 관련된 대상은 사물의 형식인 이미지이다. 감상적 판단은 이성적 판단과 달리 진(眞)과 선(善)보다 형식인 미(美)를 대상으로 삼는다. 예술가들은 이런 형식을 창조하여 다양성을 정리하고 통일하여 사람으로 하여금 한눈에 볼 수 있게 하고 쉽게 파악하면서 감정적 기쁨을 일으키는데 이는 심미적 기쁨 이라고 한다. 바움가르텐의 계승자인 메이어(G. E. Meyer)는 예술 작품의 직관성, 쉽게 파악된 특징, "사상의 활발성"을 "심미의 빛"이라고 하였다. 만약에 감성이 가장 분명해질 때 "심미의 찬란"이 탄생할 것이다.

상기한 듯이 바움가르텐 미학을 아래와 같이 정리할 수 있다. (1) 미는 감성 속에 나타난 완전함이고 완전함은 다양성의 통일이기 때문에 미는 형식을 지니고 있다. (2) 모든 미는 구성된 것이고 다양성의 산물이다. (3) 구성물 사이에 어느 정해져 있는 관계가 존재하는데 이는 바로 다양성의 조화와 통일을 이루는 것이다. (4) 모든 미는 감각에 존재하기 때문에 명확한 분석을 하면 사라질 것이다. (5) 모든 미는 그에 대한 나의 욕망과 같이 존재하기 때문에 완전함이란 나쁜 것이 아니라 좋은 것이다. (6) 미의 진정한 목적은 요구를 자극하는 것이다. 아니면 내가 기쁨을 요구하기 때문에 미는 기쁨을 탄생하게 하는 것이다.

바움가르텐은 볼프의 가장 훌륭한 제자이고 칸트 초기의 비판적 철학은 볼프

의 영향을 많이 받았다. 칸트는 바움가르텐을 가장 중요한 형이상학자로 여겼다. 비록 칸트는 바움가르텐을 비판하고 반대했지만 비판적 철학을 주장한 시기에는 바움가르텐이 만든 교과서(논리에 관한 것)를 자기 강의에서 사용하였다.

바움가르텐은 감성적 인식 이론인 미학 이론과 이성적 인식 이론인 논리를 구별하였다. 이런 단어들을 칸트는 《순수이성비판》에서도 사용하였고 칸트는 이를 "선험적 논리"와 "선험적 미학(즉 선험적 감성 이론)"으로 구별하였다. 이 절에서 칸트는 감각이나 직관 속의 시간과 공간의 선험적 본질을 우리에게 설명하였다. 칸트 철학은 온 세계를 현상으로 보고 본체를 알 수가 없다고 주장한다. 이런 직관적 현상의 세계는 심미의 경지이기도 하다. 칸트는 심미의 관점으로, 즉 현상으로 세계를 파악하였다고 할 수가 있다. 그는 처음으로 완전한 부르주아 계급 미학 체계를 세웠지만 그의 미학 저서를 미학이라고 명명하지 않았다. 그는 미학이란 단어를 그의 인식론 저서(감성적 인식에 대한 논술)에서 사용하였는데 이는 흥미 있는 일이다. 한편 이를 통하여 바움가르텐의 영향을 많이 받았다는 것도 알 수 있다. 칸트는 감정을 미의 기초로 삼은 바움가르텐의 주장을 계승하는 한편 완전한 감성적 인식을 미라고 여긴 그의 주장에 반대하였다. 칸트는 인식 활동과 심미 활동을 의식의 서로 다른 영역으로 나누었기 때문에 예술의 인식 기능과 예술의 사상성을 삭제하였다. 이는 현대의 반동적 미학의 기초가 되었다. 칸트는 바움가르텐의 형식주의와 감정론을 계승하고 확장시켜서 자기만의 미학 체계를 창조하였다.

2.

미학 사상은 이탈리아 르네상스 시기에 프랑스로 전파되었고 이곳에서 이성주의 미학 체계를 세웠으며 독일에서 이 체계는 완성되었다. 18세기 상반기부터 예술창조와 심미 사상의 조건이 바뀌기 시작하면서 영국에서 새로운 미학 방향을 이끌었다. 물론 사회 질서의 변혁은 이의 전제가 되었다. 1688

년 영국 부르주아 계급 혁명의 성공은 사람의 생활방식과 정서를 변화시켰는데 이는 예술과 미학 사상의 발전에 큰 영향을 미쳤다. 영국의 공업, 상업이 크게 발전하며 형성된 부르주아 계급은 정치적으로 자유를 가진 독립적이고 교육을 많이 받은 세력이었다. 이제 봉건 왕후는 사람들의 정신이나 사상을 절대적으로 지배할 수 없었고 부르주아 계급은 자신들의 힘이 점점 강해지고 있음을 자각하였다. 따라서 부르주아 계급의 이상적 인물과 귀족의 지위가 똑같다는 사상이 문학에 나타나기 시작했다. 유럽 부르주아 계급의 자유의 발원지인 네덜란드의 17세기 그림에서, 특히 렘브란트 판 레인(Rembrandt Harmenszoon van Rijn)의 유화는 더 이상 귀족의 용모나 분위기 등에 관심을 가지지 않고 현실에 있는 강한 생명력을 가진 인물을 진솔하게 표현하기 시작하였다. 네덜란드의 풍속화에서도 소박하고 단순한 사회 생활의 모습을 표현하였다. 영국의 문학에서도 이런 경향이 큰 비중을 차지하였는데 이는 당시의 미학 관념과 문예비평과 긴밀한 관계가 있다고 생각한다. 그때 영국에서 상승하고 있는 부르주아 계급은 하나의 문학 예술로 새로운 부르주아 계급 인물을 기르고 교육하며 새로운 사상과 도덕을 세울 필요가 있었다. 미학가인 조지프 애디슨(Joseph Addison)은 런던의 거리에서 왁자지껄하고 북적거리는 사람들을 보고 "이 사람들의 대부분은 거짓된 삶을 살고 있다"고 말하였다. 그는 종교가 아닌 심미와 문화로 그들이 진정한 삶을 살게 하려고 하였다. 당시 르네상스 이후 장려(壯麗)한 분위기, 화려한 건축 그리고 회화 이외에 신흥 부르주아 계급의 조용한 가정생활에 적합하고 친근한 풍경과 인물을 표현하는 유화도 생겼다. 그 당시는 자연을 사랑하는 분위기였다. 스피노자, 라이프니츠 등의 철학처럼 자연은 종교 사상에서 벗어나서 독립적인 연구 대상이 되었고 그림에서도 자연은 인물을 부각시키기 위하여 존재하지 않고 독립적 주제를 표현하기 위하여 존재하게 되었다. 프랑스의 클로드 로랭(Claude Lorrain), 네덜란드의 호베마(Meindert Hobbema) 등의 풍경화에서 당시의 유명한 과학자인 칼 폰 린네(Carl von Linné) 등처럼 세부에 관심을 가지고 자연에

대한 친근감을 느끼는 것을 찾을 수 있다. 18세기 이런 취향의 변화는 수많은 뜨거운 미학 변론에 따라서 생겼다. 영국에서 신문, 잡지에 나타난 토론이 유행하고, 프랑스에서 드니 디드로(Denis Diderot)는 글을 써서 회화와 전시회에 대하여 보고하였다. 독일에서 레싱(Gotthold Ephraim Lessing)과 프리드리히 실러(Friedrich Schiller)의 희극은 쟁론에 관한 수많은 글과 뒤섞이고 괴테와 실러가 주고받은 편지를 보면 대부분 문예 창작에 관한 토론이었다. 이때 많은 사상가들은 각종 예술의 감성적 재료와 표현의 특징 등에 관한 연구에 관심을 가지게 되었다. 예를 들어 레싱은 라오콘 군상(The Laocoon and his Sons)에서 문학과 회화를 구별하면서 각종 예술의 발전 법칙을 얻고자 하였다. 당시 심리적 분석으로 심미 현상을 파악하고자 하는 것은 미학 문제를 연구하는 착실하고 과학적 길이었다. 이는 영국의 철학자들로부터 먼저 시작되었다.

홈(Henry Home, Lord Kames)은 1696년에 태어난 스코틀랜드 사상계가 가장 흥성할 때의 학자이다. 1762년에 그가 출판한 《비평의 원칙(Elements of Criticism)》이라는 저서는 심리적 미학의 기초가 되었다. 1876년 독일의 프리드리히 실러(Friedrich Schiller)는 자기 논문을 수집하여 《미학의 첫걸음》이라는 저서를 출판하였다. 이 두 저서를 통하여 백 년 동안 심리적 분석 미학의 발전을 알 수가 있다. 홈의 《비평의 원칙》은 미와 예술을 분석한 저서이고 분석과 미학 개념의 정의가 완전하기 때문에 그 당시 사람들의 관심을 많이 받았다. 이는 18세기 미에 대한 분석에 관하여 가장 성숙하고 완전한 연구이기도 하였다. 레싱, 요한 고트프리트 헤르더(Johann Gottfried Herder), 칸트, 실러 등은 모두 이 책을 사용하였다. 이는 실러가 심미 교육 문제에 대하여 깨닫게 하기도 하였다.

홈은 아름다운 사물이 우리에게 주는 깊고 풍부한 인상을 분석하였다. 아름다운 인상이 일으킨 마음의 움직임은 자연의 심미 대상이나 과정에 어느 정해져 있는 특징이라는 것에 근거한다. 심미적으로 대상의 핵심을 파악하는 것은 감정이기 때문에 감정을 분석하는 일이 첫 번째 과제이다. 당시는 인간

의 감정과 의지, 심미의 기쁨과 도덕의 비판을 구별하는 것이 추세였다. 버크 (E. Burke)는 조용히 지켜보는 심미의 태도와 의지의 움직임을 구별하였다. 홈은 심리학적 이해로 심미의 기쁨을 가장 단순한 요소인 이해가 없는 감정(욕망이 생기지 않는 감정)에 귀결시켰다. 이어서 그는 마음의 움직임의 독립적인 구역인 감정에 관한 학설을 발전시켰고 그 후에 칸트는 이 학설을 체계화시켰다. 칸트는 감정으로 인식과 의지, 욕망을 엄격히 구별했다. 그러나 홈은 이런 잘못된 관점에 빠지지는 않았다. 홈은 또한 아름다운 건축이나 풍경은 우리가 욕망 없이 조용히 지켜보는 태도로 감상하게 한다고 생각하였다. 하지만 심미 대상의 특징에 대하여 완전히 이해하려면 어느 사물이 실제로 일으킨 감정과 "예술적 경지"에서만 일으킨 감정을 구별할 필요가 있다고 그는 생각하였다. "예술적 경지"와 현실 간의 관계는 마치 추억과 추억 대상 간의 관계와 같다. "예술적 경지"는 문학보다 회화에서, 회화보다 무대에서 더욱 강렬히 표현된다. 홈이 발견한 "예술적 경지"라는 개념은 그 후 "미학의 가상"에 관한 모든 학설의 근원이 되었다. 그러나 홈이 "예술적 경지"라는 개념을 적극적으로 생각했다면 그 후에 사람들이 이를 소극적으로 생각한 점은 좀 다르다.

자세히 살펴보면 미에 대한 심리적 분석이나 심리적 묘사에 문제가 하나 있는데 심미 대상의 보편성과 유효성의 문제이다. 심미의 판단은 어떤 범위 안에서 보편적인 의미를 얻을 수가 있을까? 데이빗 홈(David Hume)은 논문에서 감상 기준의 개념을 검토하였다. 그 뒤에 홈은 자기 저서에서 이 개념을 발전시켰다. 칸트는 또한 여기에서 선험적 유심주의 미학을 세우고 이를 완전한 주관주의로 전환시켰다. 홈의 다른 중요한 분석들도 그 뒤에 칸트 미학과 다른 미학 연구에 영향을 끼쳤는데 여기서는 생략하도록 하겠다.

이어서 버크(E. Burke)에 대하여 검토하도록 하겠다. 칸트는 《판단력 비판》에서 선배 미학가들을 직접 언급한 적은 거의 없는데 다만 영국 사상가인 버크(1729~1797)를 언급하였다. 버크는 1756년에 《장려한 미와 우아한 미라는

관념의 기원에 대한 철학적 연구(A Philosopical Inquiry into the Orgin of our Ideas on the Sublime and Beautiful)》라는 저서를 출판하였다.

프랑스와 달리 영국의 미학가는 고정된 규칙보다 놀라운 시선으로 미를 바라보고 신기한 자극 이외에 위대한 힘에도 관심을 가지게 되었다. 그리고 이 위대한 힘은 이성으로 파악할 수가 없다고 생각하였다. 따라서 그들에게 예술의 창조와 감상은 전체적 마음의 움직임과 생명력의 움직임이 없으면 안 됐다.

칸트는 《판단력 비판》에서 버크의 견해를 간단히 서술하면서 "심리학적 해석으로 이는 우리 심리 현상에 대한 아름다운 분석을 보여 주었을 뿐만 아니라 경험적 인류학에 대한 연구에도 풍부한 자료를 제공하였다"라고 칭송하였다.

칸트는 이전의 독일 이성주의 미학과 영국 심리 분석의 미학에서 미학 이론의 원천을 찾았다. 그의 미학은 그의 비판적 철학처럼 복잡하고 이해하기가 어려운 구조를 가질 뿐만 아니라 문자와 문법도 어렵기 때문에 보통 사람들이 보기만 해도 두려워할 것이다. 그의 책을 읽는 것은 결코 미를 즐기는 것이 아니다. 번역하는 것도 여간 힘든 일이 아니다.

3.

1790년에 칸트는 《순수이성비판》(지식에 관한 분석)과 《실천이성비판》(도덕, 즉 선의 의지에 관한 연구)을 완성한 뒤에 자신의 철학 체계의 빈틈을 채우기 위하여 《판단력 비판》(심미적 판단에 관한 분석)을 발표하였다.

1764년에 칸트는 《우아한 미와 장려한 미에 대한 검토》를 발표하였는데 미학, 도덕학, 심리학 등 영역에 대한 지극히 세밀한 검토가 그 내용이 되었다. 그는 쉽고 매력적이며 재미있는 글로 민족성, 인간의 성격과 경향 그리고 양면성 등에 관하여도 언급하였다.

이 논문에서 칸트는 우아한 미와 장려한 미에 관한 과학적 이론을 제공하는 데 관심을 가지지 않았고 단지 심리학으로 이 둘을 구별시켰을 뿐이었다.

장려한 미는 사람에게 감동을 주고 우아한 미는 사람을 끌어당긴다. 그는 장려한 미를 공포스러운 미, 고귀한 미 그리고 찬란한 미 등으로 다시 분류했다. 여기서 주목할 만한 것은 도덕적 미학에 대한 그의 논증이 인간성의 미와 존엄에 대한 느낌을 기초로 삼았다는 점이다.

《순수이성비판》에서 칸트는 "이성의 원리로 미를 비판하고 미의 법칙을 과학으로 향상시키는 것은 불가능하다"고 논의하였다. 전에는 아예 불가능한 일이었지만 철학에 대한 체계적 연구를 통하여 1787년에 그는 "감상"의 영역에서도 선험적 원리를 발견할 수 있다"고 생각하게 되었다. 《판단력 비판》에서 그는 서로 다른 독립된 사고를 하나의 공통점으로 결합하여 연구하였다. 즉 하나는 유기체 생명계의 문제이고 다른 하나는 미와 예술의 문제이다.

이처럼 "감상적 비판"과 "목적론적 자연관의 비판"을 결합하려는 시도는 1789년이 되어야 시작되었다. 1790년에 《판단력 비판》을 출판하면서 칸트는 비판적 철학의 체계를 완성하였다. 책의 1부는 "심미적 판단력 비판"이고, 제1장 제1절은 미의 분석이며 제2절은 장려한 미(숭고미)의 분석이고, 제2장은 심미적 판단력의 변증법이다. 본 절에서는 우선 "미의 분석"을 소개한 다음에 그의 장려한 미에 대해서도 간단히 살펴보도록 하겠다.

우선 추상적이고 이해하기 어려운 칸트의 심미 원리를 총괄적으로 검토할 필요가 있다.

칸트의 선험적 철학 방법은 선험적이고 가능성이 있는 지식(즉 보편성과 필연성을 지닌 지식)을 밝히는 데 사용된다. 미학 문제는 그의 비판적 철학에서의 보편적 원리를 특수한 방법으로 예술 영역에 사용한 것이다. 과학적 이론에서의 선험적 원리와 도덕 실천에서의 선험적 원리와 같이 예술 영역에 제3종류의 선험적 방법이 생긴 것이다. 예술은 도덕만큼 오래되었고 과학보다 훨씬 일찍 생겼다. 칸트 미학의 기본적 문제는 미학의 개별적이고 특수한 문제가 아니라 심미의 태도이다. 즉 "감상적 판단"은 어떻게 이루어졌는지, 지식 판단과 도덕 판단의 구별이 무엇인지, 우리의 의식에서 어느 쪽과 어느 쪽 사이

에 기초와 지지를 얻는지 등을 연구하는 것이다.

　칸트 미학의 뛰어난 점은 철학의 역사에 처음으로 엄격하고 체계적으로 "심미"를 위하여 독립된 영역을 만들었다는 점이다. 이는 인간 마음속의 하나의 특별한 상태이자 감정이다. 판단력이 지성과 지상 사이에 존재하듯이 이 감정은 인식과 의지 사이에 존재하는 매개체이다. 칸트는 심미의 영역에서 "주관적 능동성"을 강조하고 보통 감정의 뒤에 "기쁘고 기쁘지 않다" 등의 단어를 붙였지만 이는 칸트 미학의 특징이라고 할 수가 없다. 그의 미학의 진정한 특징은 객관적 지각과 구별되는 감정의 수수한 주관성이다. 이에 관하여 칸트는 "객관적 원칙이 없다"고 말하였다. 또한 이 감정은 기쁨을 단순히 즐기는 느낌이나 선에 대한 상대방의 도덕적 감정 등과도 서로 다르다는 점을 알 필요가 있다.

　미학은 "감상 속의 기쁨", 이해관계나 사고와 관련되지 않지만 보편성을 지니는 직접적인 기쁨을 연구한다. 심미의 감정은 단 한 개의 이미지가 아닌 자유로운 활동, 즉 마음의 온갖 능력의 활동에서 생기기 때문에 지성으로 고정된 개념을 포기해야 한다. 이는 "미"에서는 상상력과 지성으로 "장려한 미"에서는 상상력과 지성으로 표현된다. 심미는 마음의 상태를 표현하려는 "보편적 전달성"이고 기쁨은 심미 비판에 따라서 생긴 것이기 때문에 서로 다르다.

　이런 마음의 상태는 어느 개인의 취향에 따르지 않는다. 그렇다면 미학은 과학이 될 수가 없다. "(주관적) 보편적 유효성"이 요구되기 때문에 감상적 판단도 법칙을 지켜야 한다. 이는 다른 사람도 똑같은 느낌을 느낄 수가 있다고 생각하고 다른 사람의 인정도 받아야 한다. 만약에 다른 사람이 아직 똑같은 느낌을 받을 수가 없으면 그것을 강요하는 것이 아니라 미학 교육으로 그의 심미적 공감을 일으킬 수 있을 것이다. 이로써 그는 전에는 심미적 수양이 부족했기 때문에 다른 사람과 서로 다른 느낌을 가졌다는 사실을 인정하게 될 것이다. 이를 통하여 인간은 심미의 공감을 가지고 있다는 것을 알 수 있다. 공감의 뜻은 나의 심미적 판단이 정확하면 모든 사람이 동의해야 한다는

것이다.(비록 사실은 아닐 수도 있지만) 따라서 나의 심미 비판은 "대표적" 유효성을 가진다. 유효적 가치를 따지려면 조절이 가능하고 비구조적이고 "이상적" 기준도 필요하다. 한마디로 칸트에게 이념(혹은 관념)은 중요하다. 이 이념은 총괄적 이성 개념이고 통일된 최고급 사상이고 행동과 사상의 지도 관념이기 때문에 경험적 세계에서 이에 완전히 부합한 것은 하나도 없다. 입증을 밝히는 "이성이념"인 과학 이론의 수많은 이념과 달리 심미의 많은 이념은 나타날 수가 없다. 이는 개념 안으로 귀납시킬 수 없는 직관적 상상력이고 언어나 문자로 표현할 수 없을 뿐만 아니라 도달할 수도 없는 것이다. 이는 "무한"의 표현이고 안에 "이름을 알 수 없는 풍부한 사상"이 들어 있다. 이는 감성 세계를 넘은 영역에 기초를 세우고 유일하게 깊이 생각된 실체이다. 우리의 정신적 기능으로 이를 마지막 근원으로 삼고 정신세계에 합류시켜서 정신세계의 본성이 우리에게 부여한 최후의 목적을 달성하고자 한다. 즉 이념은 "자신과 자신의 조화"를 이루는 것이다. 이 점을 넘어서면 심미 원리는 더 이상 이해하기가 힘들 것이다.

칸트는 이러한 심미 이념을 창조한 기능을 천재라고 명명하였다. 즉 우리 내부에서 감성을 넘은 천성은 천재를 통하여 예술에 규칙을 부여한다는 것이 칸트가 심미 원리에 대해 언급한 유심주의 논증이라는 것이다.

4.

어떤 사물이 아름답다고 판단되면 우리는 이미지에서 어떤 기쁨을 느껴서 미라고 부른다고 했을 것이다. 따라서 어느 대상을 미의 판단이라고 평가하는 기준은 우리의 기쁨이다. 이 기쁨은 기쁨으로서 이미지의 속성이 아니라 우리와 관계함으로써 존재할 뿐이기 때문에 이미지의 내용만으로는 분석이 불가능하고 이 내용을 주체, 객체와 연결시킬 필요가 있다. 즉 내용을 주관적인 것, 객관적인 것과 연결시킨다는 뜻이다. 이 판단은 칸트의 말을 이용하면

종합판단이라는 것이고 분석적 판단은 아니다.

그러나 기쁨을 주는 이미지들은 모두 미가 아니기 때문에 기쁨의 아름다움을 살펴서 찾고 판단할 때 특성을 가질 필요가 있다.

미란 무엇인가? 심미적 판단의 기초는 어디에 있는가? 미는 이미지에 무엇을 부여했는가? 등의 질문들이 생길 것이다. 이런 질문들을 하나로 귀결시키면 "심미의 기쁨과 다른 기쁨의 차이점은 무엇인가?"이다. 이 질문에 대한 대답은 "미나 감상 판단의 성격"이 될 것이다. 이는 "미의 분석"의 첫 번째 과제이다.

미 외에 쾌감, 선, 유익을 주는 이미지는 모두 기쁨의 이미지들이다. 칸트는 미와 이런 것들이 우리와의 관계가 다르다는 것으로 이들을 구별하였다. 칸트 철학은 "비평", 즉 분석을 중요시하기 때문에 구별하는 일에 관심을 가졌다. 결국 그는 본래 관련되어 있는 대상들을 갈라놓았기 때문에 변증법으로 대립적 통일을 제대로 파악하지 못했다. 이는 그의 철학과 미학에서 수많은 갈등과 혼란을 불러일으켰을 뿐만 아니라 사상의 형이상학성도 일으켰다.

쾌감은 다양하고 풍부한 느낌으로 나타난다. 이는 귀엽다, 부드럽고 우아하다, 즐겁다, 신나다 등이 있고 감성적 기쁨의 표현이지만 선과 유익은 실천 생활에 나타난다. 쾌감이란 느낌은 대상이 아닌 나 자신의 느낌과 관련되기 때문에 주관적인 것일 뿐이다. 예를 들어 우리가 "이 밭은 푸르다"라는 판단을 내리면 "푸르다"는 우리에게 느껴진 객체인 "밭"에 속하는 속성이다. 만약에 우리가 "이 밭은 편안하다"라는 판단을 내리면 내가 밭을 보고 감각을 일으킨 형식과 상태를 표현한다는 것이다. 쾌감은 감각 기관에 기쁨의 느낌을 주지만 개념(사고)을 통하여 주지는 않는다. 그러나 선과 유익에 대한 기쁨은 이와 다른 종류에 속한다. 유익은 어느 사물이 다른 사물에 좋다는 뜻을 지닌다. 선은 이와 정반대로 자체가 좋다는 뜻을 지니기 때문에 자신의 원인, 자신의 목적의 달성을 위하여 진행되고 이루어진다. 따라서 유익은 도구이고 선은 목적이고 게다가 최종의 목적이다. 둘은 모두 우리에게 기쁨을 주는 대

상이고 실천 과정에서의 만족이고 우리의 의지, 욕망과 관련되면서 목적이란 개념으로 목적을 위하여 존재한다. 유익은 수단, 도구이기 때문에 간접적이고 선은 최종의 목적이기 때문에 직접적인 것이다. 이에 관하여 칸트는 "선은 이성적 매개로 단순한 개념을 통하여 사람을 기쁘게 한다. 이는 자체가 좋기 때문에 기쁨을 주는 것이다. 유익은 수단으로서 사람에게 기쁨을 줄 뿐이다"라고 말하였다. 이를 통하여 선은 실천적인 것일 뿐만 아니라 도덕적 기쁨이기도 하다는 것을 알 수가 있다.

선과 유익이 사람에게 기쁨을 주는 전제는 객관적인 존재이다. 사람이 배고플 때 그림 속의 떡, 생선, 과일 등을 보고 자극을 받겠지만 기쁨을 느낄 수가 없다. 배가 불러야 그 기쁨을 느낄 수 있다. 사람의 선적인 행동이 거짓이라면 도덕적 만족은커녕 오히려 혐오감을 일으킬 것이다. 이를 통하여 선과 유익의 객관적 존재에 관심을 가지고 그것과 이해관계를 지니고 있다는 것을 알 수가 있다.

그러나 미의 대상과의 관계에서 실물의 존재에 관심을 가지지는 않는다. 즉 그림 속의 과일이 실제로 존재하지 않아도 괜찮고 단지 이미지, 색채의 조화, 아름다운 선 등의 형식적인 것에 관심을 가진다는 뜻이다. 이에 관하여 칸트는 "사물의 존재에 관심을 가지지 않고 무시해 버리면 감상할 때 오히려 심판자가 될 수 있다"라고 말하였다. 한마디로 칸트는 미가 순수하고 직관적인 성격을 지니기 때문에 우선 생활의 실천과 구별해야 한다고 생각하였다. 그는 "미에 관한 판단에 아주 작은 이해관계가 개입되어도 강한 당파성이 생기기 때문에 순수한 감상적 판단이 될 수가 없다. 따라서 우리는 감상에서 심판자가 되려면 이해관계의 측면에서 사물의 존재에 관심을 가지지 않고 무시해 버려야 한다"라고 말하였다.

칸트에 의하면 순수한 미에 어떤 소원, 필요, 의지 등을 개입시키면 안 된다는 것이다. 심미는 사심 없고 순순히 조용히 지켜보는 것이다. 지켜보는 대상은 사람들의 욕심이나 의지를 일으킬 수 있는 내용이 아니라 단지 순수

한 형식인 이미지일 뿐이다. 따라서 도안, 레이스, 꽃무늬 등은 순수한 미의 대표물이다. 칸트 미학은 심미와 실천적 생활을 완전히 구별하기 때문에 심미 대상에서 모든 내용을 빼고 순수한 형식주의에 빠지게 되고 예술과 정치를 구별해서 예술 속의 당파성을 반대하였다. 이는 현대의 가장 반동적 형식주의 예술 사상의 이론적 원천이 되었다.

칸트는 순수한 심미에서 인간이 지식, 보편적 진리, 객관적 진리 등을 추구하는 것이 아니라 사물의 이미지, 형식적 표현을 조용히 지켜본다고 생각하였다. 심미의 판단은 인식의 판단이 아니기 때문에 미는 쾌감, 선, 유익 등과 구별될 뿐만 아니라 진(真)과도 구별된다. 이전에 영국 미학의 감각주의(버크가 대표적 인물이다.)는 사람들의 심리적 쾌감에서만 미를 발견하려고 했고 미와 심리적 쾌감을 동일시하기 때문에 칸트는 이를 반대하였다. 또한 이성주의 사상가들(바움가르텐 등이 있다.)은 미와 진을 동일시하기 때문에 칸트는 이들도 반대하였다. 칸트는 모든 불순물을 씻어내고 순수한 미감을 구하려고 하였다. 그는 "비판", 또한 "분석"의 방법으로 인간의 인식적 역할을 연구하여 "순수한 이성적 판단"이라고 불렀다. 연구 대상은 순수한 직관적인 것, 순수한 지성, 도덕적 철학에서의 순수한 의지 등이 있다. 칸트가 불순물을 씻어내고 순수한 진리를 추구한다는 것은 17세기 물리학자, 수학자들의 분석학과 비슷한데 단지 칸트는 사회 관계 속에서 사는 사람의 살아 있고 풍부하고 다양한 의식을 비워낼 뿐만 아니라 사상이 풍부하고 의취(意趣)가 다양한 예술 창작과 문학적 구조도 비워버렸다.(추상화시켰다.) 비우고 또 비운 후에 도안, 레이스, 꽃무늬 등이 가장 순수하고 자유롭고 독립적인 미가 되었다. 비우고 나서 남은 것은 모든 내용과 의미의 순수한 형식뿐이다. 이에 관하여 칸트는 "아무 의도 없이 서로 얽혀 있는 꽃무늬에 관한 자유로운 묘사는 무엇을 의미하는 것도 아니고 어떤 개념을 따르는 것도 아니지만 사람을 기쁘게 한다"라고 말하였다.

칸트는 순수, 순결을 추구하기 때문에 형식주의, 주관주의의 진흙 구덩이에 빠지게 되고 풍부하고 다양한 현실 생활과 현실 생활의 투쟁과 멀리하고

"영원한 평화"를 꿈꾸게 되었다. 미학은 여기에 이르러 지극히 공허하고 가난해졌는데 아마 이는 칸트가 생각하지 못했던 일일 것이다. 그러나 객관적 사실은 칸트를 깨닫게 하였다. 이 점을 의식하였지만 그의 주관적 유심주의 때문에 칸트는 유물적 변증법으로 막다른 골목에서 빠져나올 수가 없었다. 따라서 그는 앞뒤가 맞지 않는다는 사실을 알면서도 "미는 도덕, 선의 상징이다"고 말하였다. 그는 전에 이들을 구별하려 한 생각을 잊어버리고 도덕의 내용을 순수한 형식 안으로 끌어왔다.

이처럼 칸트는 "성격"을 계기로 미의 판단을 검토하였다. 그는 아래와 같이 결론을 내렸다.

감상(취미, 즉 심미의 판단)은 이해관계와는 전혀 상관없는 쾌감과 불쾌감으로 어떤 대상이나 그의 표현형식에 대해 판단하는 것이다.

감상 판단의 두 번째 계기는 양에 따라서 판단한다는 것이다. 이는 진정한 심미적 판단은 음식을 먹을 때처럼 단지 나만의 입맛이나 느낌을 나타냈는가 하는 질문을 던지는 것과 같은 것이다. 만약에 어떤 사람이 이 음식이 맛없다고 해도 칸트는 그와 논쟁을 벌이지 않을 것이다. 논쟁을 벌여 봐야 아무 도움이 되지 않기 때문이다. 그리고 사람에 따라 입맛이 다르다는 것을 인정하고 강요하지 않을 것이다. 칸트는 한 개인의 취미에 따라서 판단하면 이해관계와 상관없고 개인의 욕망에서 벗어난 심미적 판단과 달리 개인의 이해관계가 뒤섞일 것이다. 따라서 심미적 판단은 한 개인의 취미보다는 객관적 이미지에 대한 보편적이고 공동의 감정적 반응이라고 생각한다. 즉 판단은 한 개인의 제한을 받지 않고 모든 사람의 동의를 얻고 보편적으로 유효한 판단이 되어야 진정한 심미적 판단이라는 뜻이다. 만약에 다른 사람이 이 판단을 인정하지 못한다면 내 판단이 틀려서 그랬다고 여기고 다시 수정할 필요가 있다. 만약에 다시 한 번 확인했는데도 판단이 정확하다는 결론이 난다면 다른 사람의

심미 수양이나 감상력이 부족하기 때문에 그랬다고 생각할 것이다. 많은 예술가들은 새로운 미를 발견하고 표현하였지만 결국 당시의 사람들의 인정을 받지 못했다. 그런데도 그들은 렘브란트 판 레인(Rembrandt Harmenszoon van Rijn)처럼 가난과 굴욕을 두려워하지 않고 미래를 믿고 견뎌냈다. 여기에 양에 따라서 심미적으로 판단한다는 칸트의 주장은 보편성을 띠게 된다.

개인적 조건에 따르는 쾌감과 달리 미가 이해관계와 상관없이 사심 없고 자유롭기 때문에 심미적 판단이 보편성을 지니고 있고 모든 사람은 똑같은 판단을 내릴 것이라고 칸트는 생각하였다. 그러나 개념에 근거하는 논리 판단과 다르기 때문에 심미적 판단에서 모든 사람의 유효성은 객관적이고 보편적인 유효성이 아니라 주관적이고 보편적인 유효성일 뿐이다. 심미는 대상에 대한 판단부터 시작하는 것이 아니라 모든 심리적 능력의 움직임 속에서 생기고 이지적 활동과 상상력의 조화를 마음으로 느껴서 "조용히 지켜보는 기쁨"이라고 느껴진 것이다.

여기서 칸트에게 미란 주관 밖에서 객관적 세계의 미를 파악하는 것이 아니라 이지적 활동과 상상력의 조화 등 주체의 내부적 활동에 근거하는 것임을 알 수 있다. 이는 칸트의 주관 유심론과 일치한다.

이어서 심미적 판단의 세 번째 계기인 "목적적 관계"를 통하여 심미적 판단을 검토하도록 하겠다. 칸트의 견해에 따르면 미는 대상이 형식적으로 나타난 목적성에 맞지 않지만 실제 목적성을 따지지 않는다는 것이다. 이는 칸트가 말한 "목적성이 많지만 목적성이 없다"는 것이다. 즉 우리는 대상을 볼 때 대상 자체의 존재와 실제 목적에 관심을 가지지 말고 형식적으로 나타난 각 부분 간의 유기적이고 목적성에 맞는 조화를 보살펴서 다양하고 완벽하며 통일된 이미지에 대한 감상에 멈춰야 한다는 뜻이다. 만약에 우리가 표면적이고 목적성에 맞는 형식을 통하여 대상 자체의 존재와 실제 목적을 따지게 되면 실제적 이익에 대한 생각을 일으켜서 조용히 감상하는 상태에서 멀어질 수밖에 없을 것이다. 이런 의미에서 그는 가장 순수한 심미 대상은 꽃이라고

하였다. 이를 통하여 칸트 미학의 형식주의를 알 수가 있다. 그러나 칸트는 훌륭한 작품들에 들어 있는 내용적 가치를 무시할 수 없었다. 그 안에 사람들의 생활에 끼치는 영향과 교육적 의미가 들어 있기 때문이다. 때문에 칸트는 앞뒤가 맞지 않게 "미는 도덕과 선의 상징이다"라고 주장하였다. 뿐만 아니라 "모든 사람에게 아주 자연스러운 관계에서, 다른 사람에 대한 요구를 의무로 생각하는 의미에서, 미는 사람에게 기쁨을 주는 동시에 칭찬도 요구한다. 즉 사람은 스스로 고귀한 것을 인식하고 단순히 관능적으로 누릴 수 있도록 그것을 향상시킬 뿐만 아니라 다른 가치를 판단할 때도 그의 판단력과 비슷한 원칙으로 평가해야 한다"라는 말도 하였다. 나중에 시인 실러의 미학은 칸트 미학을 계승하여 심미 교육 문제에 대한 연구를 발전시켰다. 따라서 칸트는 또한 앞뒤가 맞지 않게 자유로운 미와 걸려 있는 미를 구별하였다. 자유로운 미의 개념을 먼저 정리하고 대상이 무엇인가를 검토하지 않고 제한 있는 미란 개념부터 정리하고 그 개념의 완벽성에 따르는 인물은 개념의 내용을 완벽하게 표현해야 하는데 이를 전형화라고 하였다. 한 대상의 풍부하고 다양한 것을 내재적인 목적 아래로 모으면 그에 대한 심미적 쾌감은 하나의 개념에 근거하는 것이다. 즉 이 개념은 풍부하고 다양한 내용을 이미지로 충분히 표현할 것을 요구한다.

"자유로운 미"는 우선 사상면에서 무엇인가를 물어 보고 개념을 정하는 것이 아니라 대상의 이미지와 직접 관련되어 있고 그의 형식적인 표현에 대한 순수한 감상을 말한다.

만약에 어느 대상이 정해져 있는 개념 안에서 미라고 판단된다면 이 감상적 판단이 대상의 완벽성과 내재적 목적성에 부합한다는 요구를 만족시켰기 때문에 이 심미적 판단은 더 이상 자유롭고 순수한 판단이 될 수 없을 것이다. 칸트 철학의 비판은 순수한 심미적 판단을 구별하고자 하였다. 그러나 모든 훌륭한 문학 예술 작품은 그가 말한 "걸려 있는 미", 즉 형식적 미에 많은 가치가 걸려 있다는 것이다. 여기서도 칸트 미학의 모순성, 복잡성 그리고

형식주의를 볼 수 있다. 마지막으로 심미적 판단의 네 번째 계기인 "상황", 즉 대상이 느껴진 기쁨의 상황을 검토하도록 하겠다. 미는 쾌감과 어떤 필연적 관계를 지니고 있지만 이런 필연성은 이론적이고 객관적이며 실천적인 것이 아니다. 이런 필연성은 심미적 판단에서 하나의 예증일 뿐이다. 즉 이는 하나의 보편적 법칙에 대한 예증이고 이 보편적 법칙은 과학적 법칙이나 도덕적 법칙처럼 제대로 설명할 수가 없는 것이다. 심미의 공감은 우리가 지성과 상상력 등을 인식하는 데 이상적 기준이다. 이를 전제로 이와 맞는 판단은 하나의 대상에 대한 쾌감은 모든 사람의 법칙이 될 수 있을 것이다. 이 법칙은 주관적이지만 주관적 보편성을 띠는, 모든 사람에게 필연성이 있는 개념이기 때문이다. 칸트의 이런 사상은 이해하기가 어렵지만 아주 중요한 사상이다.

위에서 언급한 칸트 미학에서 미에 관한 것을 총괄적으로 말하자면 "미는 이해관계와 상관없는 것이고 모든 사람에게 형식으로만 쾌감을 일으킬 수 있는" 것이다. 칸트는 아름다움을 살펴서 찾는 사람을 그의 경제생활, 사회생활 등의 모든 활동에서 추상화시킨 다음 조용히 감상하는 순수한 사람으로 만든다. 그리고 예술 작품을 그의 풍부한 내용, 심각한 정치적 가치, 사회적 가치, 교육적 가치, 경제적 가치 등에서 추상화시켜서 단순한 형식으로 만든다. 이때 칸트는 자신이 "심미적 판단력에 대한 판단"을 완성했다고 여겼다.

따라서 칸트 미학은 예술적 실천과 이론에서 나온 것이 아니라 비판적 철학 체계에서 나와서 그의 비판적 철학 체계의 중요한 부분이 되었다.

칸트 미학의 주요 목표는 미의 특수한 영역을 만들어서 진과 선을 구별하고자 한 것이다. 그의 분석 결과에 따르면 순수한 미는 "단순한 형식", 즉 순수하고 깨끗하고 내용 없는 형식에만 존재한다는 것이다. 그러나 내용 없는 미는 현실 생활에 거의 존재하지 않고 지극히 단순한 형식인데도 우리 마음에서 나도 모르는 "의미"를 가져오고 어떤 감정을 일으킨다는 것을 칸트는 미의 실천에서 알았다. 만약에 이것이 기하학 속의 삼각형, 사각형 등이라면 미학 속의 단순한 형식이 될 수도 없을 것이다.

뿐만 아니라 사람들은 생활에서 손에 땀을 쥐게 하거나 심금을 울리는 대상을 만나기도 한다. 이런 대상이 자연, 인생, 사회에서 일으킨 미는 "순수한 미"와 같은 점을 지니면서 다른 점도 지닌다. 이는 형식적 미의 구조에서 벗어나서 괴이(怪異)와 가까이 있는 것이다. 자연 속의 모진 비바람, 날리는 모래와 뒹구는 돌, 셰익스피어 비극 속의 장면, 인물, 줄거리 등은 순수한 미라고 할 수 없다. 이것들은 장려한 미라 할 수 있다. 사실 이런 현상은 순수한 미의 경지보다 인생이나 문예에 훨씬 많이 나타나는데 인생에 중요한 영향을 미친다. 칸트는 이를 깊이 느껴서 "세상에 숭고한 것은 두 가지가 있는데 밤에 별이 총총한 하늘과 인간 마음속의 도덕이다"라고 말하였다. 따라서 칸트는 순수한 미에 대한 분석에서 장려한 미를 연구대상으로 삼을 수밖에 없었다. 게다가 선배인 버크와 홈은 이전에 순수한 미와 장려한 미를 벌써 구별해서 연구하였다.

"정상에 올라 굽어보면, 뭇산이 다 작게 보인다"라는 두보의 시처럼 미학연구는 장려한 미에 이르면 경지가 커지고 시야도 넓어지며 비극의 미에 이르면 발상이 넓어지고 체험이 깊어진다.

칸트에 따르면 수많은 자연물이 아름답다고 할 수가 있지만 진정한 장려한 미라고 할 수는 없다. 진정한 장려한 미는 감성적 형식에 존재하지 않기 때문에 하나의 자연물은 숭고의 대상만이 될 수가 있다. 자연물의 아름다움은 사물의 형식에만 존재하고 형식은 어느 범위에서만 성립된다. 장려한 미는 무궁무진한 대상에서 찾을 수 있고 이 무궁무진한 것은 하나의 사물에서도 사물이 일으킨 우리의 상상에서도 찾을 수가 있다. 아름다운 쾌감은 "질(质)"과 연결되고 장려한 쾌감은 "양(量)"과 연결된다. 자연물의 아름다운 미는 형식적이고 목적성에 부합하는 것이다. 즉 대상의 형식은 미리 약속한 것처럼 우리 판단력의 활동에 부합하는 것이다. 단지 형식 면에서 보면 나의 장려한 미를 일으킬 수 있는 대상들 중에서 내 판단력의 형식에 부합하는 것들도 있는데 그리스의 사원, 로마의 성 베드로 대성당 등 고전 예술들이 있다. 그러

나 장려한 미의 현상은 우리의 상상력에 비하여 강하게 나타나기 때문에 우리로 하여금 놀라게 하고 방황하게 하기도 한다. 그러면 그럴수록 우리로 하여금 그들의 웅장함과 숭고함을 느끼게 한다. 숭고란 성난 파도에만 존재하지 않고 어떤 현상이 우리 마음속에서 일으키는 감정 안에도 존재한다. 이때 우리의 감정은 감성에서 벗어나 "관념"과 연결되어 있다. 이런 "관념"에는 "목적성에 맞다"는 더욱 고급스러운 것이 들어 있다. 자연의 아름다운 미를 위하여 우리는 외계에서 기초를 찾아야 되고 "숭고"를 위하여 마음이나 사상 형식에서만 근원을 찾아야 하는데 이는 사상 형식으로 숭고를 자연 속으로 운송한다는 것이다.

칸트는 수학적인 장려한 미와 역학적인 장려한 미를 구별하였다. 한 대상을 보고 장려한 미가 생길 때 항상 흥분한 마음이 동반되지만 순수한 미를 볼 때 마음이 평온하고 기쁘다. 흥분한 마음을 "주관적 목적성에 맞다"라고 생각하게 되면 상상력을 통하여 인식 기능이나 욕망 기능과 연결된다는 것이다. 첫 번째 상황에서 상상력과 동반하는 감정은 수학적인데 즉 양의 평가와 관련되어 있는 것이다. 두 번째 상황에서 상상력과 동반하는 감정은 역학적이고 즉 힘의 대결과 관련되어 있는 것이다. 이 두 가지 상황에서 모두 대상에 장려한 미의 성격을 부여하였다.

만약에 우리가 수량의 비교 속에서 발전한다면 한 남자가 산만큼 커지고 거기서 지구의 직경까지 커지고 심지어 은하나 온 우주까지 커진다면 그에게 자연계의 모든 위대한 것들이 보잘것없어질 것이다. 사실 온 자연계는 무한한 이성 앞에 사라지고 끝없는 상상력 앞에 보잘것없어진다는 것이다. 이에 관하여 괴테는 "사라진 모든 것들은 상징이다"라고 말하였다. 즉 이는 "무한"의 상징이자 부호일 뿐이다. 따라서 무한한 양, 커다란 수학 등은 인간의 상상력으로 파악할 수 있는 것이 아니라 그들 앞에서 오히려 자신이 사라지는데 이는 우리 감성의 모든 한계를 넘었다.

장려한 감정에 상상력으로 파악할 수 없는 끝없는 수량 때문에 생긴 불쾌

감이 생기는 동시에 쾌감도 하나 생기는데 이는 우리 감성의 한계를 넘은 이성 속의 "관념"이다. 따라서 장려한 감정에 대하여 우리는 공손한 태도를 지녀야 한다.

역학적인 장려한 미는 심미적 판단에서 자연을 "힘"으로 느끼는 것이다. 그러나 이런 힘은 심미 상태에서 우리에게 실제적 힘이 되지 못하고 감성적 인간에게 공포를 일으키기도 하고 우리의 힘을 일으키기도 한다. 이때 힘은 자연의 힘이 아닌 자연의 힘이고 이는 우리로 하여금 공포나 걱정 등을 보잘것없는 것으로 보게 한다. 따라서 우리 도덕의 최고 원칙인 버팀과 포기 앞에서 그 힘은 더 이상 우리를 굴복시키려는 강한 압력으로 나타나지 않기 때문에 우리의 마음속에서 이런 원칙의 위대한 임무는 자연을 넘었다는 느낌이 들 것이다. 이러한 장려한 미는 진정한 위대함으로 우리의 감정 속에만 존재하게 될 것이다. 여기서 장려한 미와 도덕의 긴밀한 관계에 대하여도 알게 되었다.

칸트는 생활의 실천에서 "미"를 독립적인 것으로 연구하고자 하였는데 이는 형이상학적 방법이다. 그러나 현실 생활의 체험에서 변증법 사고방식에 대한 요구를 제출하였다. 그러므로 유물주의 변증법이야말로 미와 예술의 문제를 전면적으로 과학적으로 해결할 수 있을 것이다.

5.

칸트가 살았던 시대는 독일의 문학 예술 분위기가 짙었던 시대였다. 그전에 우리로 하여금 그리스의 고상한 미의 경지를 깨닫게 하는 예술 이론가 빈켈만(Winckelmann), 현실주의를 지키는 문예 전사인 이론가이자 창작가 레싱(Gotthold Ephraim Lessing) 등이 있었다. 뿐만 아니라 칸트와 같은 시대에 사는 위대한 현실주의 시인 괴테와 현실주의 문예 이론가 요한 고트프리트 헤르더(Johann Gottfried Herder)도 있었다. 그 뒤에 칸트의 미학 사상을 개선하고 발전시킨 위대한 시인 실러와 철학자 헤겔도 있었다. 이 사람들의 미학 사상은

모두 문학예술 이론에 대한 검토에서 발생한 것이다. 칸트는 이에 대하여 잘 알고 있었기 때문에 이들에 대하여 언급한 적이 거의 없었다. 칸트는 당시 문예계에서 장렬한 창조인 괴테의 시, 희극, 소설, 베토벤과 모차르트 등의 음악에도 관심이 없었다. 그는 부르주아 계급의 철학을 대신하여 처음으로 미학 체계를 세운 사람이 되었다. 이 미학 체계는 오늘날 부르주아 계급의 반동 미학에 커다란 영향을 끼치고 있다는 것은 우리가 연구하고 검토해야 할 문제이다. 칸트 미학을 깊이 연구하고 비판하는 일은 중요하고 복잡하기 때문에 우리의 끝없는 노력이 필요할 것이다.

원문은 1960년 《신건설(新建设)》 5기에 게재되었다.

산수시와 산수화에 대한 소감

민요는 대부분 자연 풍경으로 시작한다. 민요 중에 "초승달이 중국 땅을 두루 비춘다"라는 가사는 이미 옛 사람의 관심을 받아왔다. 이를 기흥[起興, 시가(诗歌) 표현 기법의 하나로 외부 사물로부터 시흥(诗兴)이 생기는 것]이라고 한다. 눈앞의 정경을 보고 어떤 특별한 감정이 일어나고 외부 사물로부터 시흥이 생기는 것은 본래 시를 쓰는 자연스러운 과정이었다. 《시경(诗经)》에서 옛 사람이 흥(兴) 체시라고 부른 시들은 뒤의 감정을 일으키기 위하여 대부분 시작의 한두 마디에서 산, 물, 새, 짐승, 풀과 나무 등 자연 풍경을 묘사하였다. 주관적으로 일으킨 사상이나 감정을 객관적인 이미지와 결합하여 이미지를 사상이나 감정의 상징으로 만들어 노래로 부르면 시가 된 것이다. 민요에서 "뱃노래"의 선창자는 노를 저으면서 앞으로 나아갈 때 사방을 쳐다보았다. 하늘 끝에서 먹구름이 소용돌이치고 바람이 불어오고 파도가 일어나는 풍경을 보고 노래로 불렀다. 그러면서 힘을 써서 노를 저어 폭풍과 싸우며 용감하게 앞으로 나아가라고 사람을 지휘하였다. 사람들은 노래를 부르며 노를 저어서 위험을 이기려고 하였다. 날이 맑아지고 풍랑이 잔잔해지면 노래가 느려지고 한가롭게 멀리 가 버린다. 그 중에서 볼가강 뱃노래(伏尔加船夫曲) 못지않게 예수 뱃노래(澧水船夫号子)는 웅장하고 아름다운 노래이다. 《시경》에서 대부분은 민요이고 그 외에 이처럼 노동에서 생긴 흥체시도 많이 있다. 이런 흥체시는 거의 다 자연 풍경으로 시작한다. 여기서 산수 풍경에 대한 묘사는 단단한 기초를 다졌다. 《시경》에서 이런 묘사는 훌륭하고 강하였다. 이에 관하여 유협(刘勰, 중국 남조 양나라의 문학자)은 《문심조룡(文心雕龙)》에서 "원래 등산의 목적은 사물을 관찰하여 흥을

북돋우는 것에 있는데 흥이 사물에서 나오기 때문에 그의 의미는 명확하고 고상하기 마련이다. 반대로 감정을 지니면서 사물을 관찰한다면 언어는 교묘하고 화려해지기 마련이다."[전부(詮賦)를 참고함]라고 하였다. 또한 그는 "산은 희박한 그림자만 보이고 물은 산을 둘러싸고 구름은 한 군데로 모인다. 눈에 보이는 경치는 마음에서도 받아들인다. 봄은 늦게 오고 가을바람은 쓸쓸하다. 여기서 생긴 감정은 하늘이 내려준 선물 같기도 하고 하늘에 대한 응답 같기도 하다"[물색(物色)을 참고함]라고 하였다. 명나라 말기 애국 사상가인 왕선산(王船山)은 《석당영일서론내편(夕堂永日绪论内编)》에서 "풍경 표현을 제대로 못 하면 감정 표현을 어떻게 할 수 있겠나? 옛 사람의 절창 중에서 풍경에 관현 표현이 많았다. 감정은 바로 풍경 안에 기탁하였다. 풍경으로 사상이나 감정을 표현한다면 그중에서 비유의 묘한 의미를 쉽게 알 수 있다."고 하였다. 같은 시기에 살았던 유민인 석도(石涛)는 국가가 멸망하고 가정이 파괴된 후에 산수화를 그려서 분하고 답답한 심정을 표출하였다. 친구인 장학야(张鶴野)는 그의 그림을 보고 "그림이라고 할 수 없을 정도로 산천이 산산조각이 나고 나무가 거꾸로 되었다는 것을 보고 더욱 슬프다"고 하였다. 석도의 《어부낚시도(渔翁垂钓图)》를 보고 장학야는 "불쌍하게도 땅의 물고기와 새우는 다 죽었는데 낚시질을 하는 어부만 있다"고 하였다. 그림에서 만주인이 침입한 후에 백성들이 당한 비참한 재난을 표현하였다. 그리고 송나라 유민인 정소남(郑所南)이 난초를 그릴 때 뿌리와 흙을 그리지 않았다는 것을 통하여 나라를 잃어버린 것을 표현하였다. 《심사(心史)》라는 그의 책도 이와 같이 아픈 마음을 표현하였다.

위와 같이 산, 물, 꽃, 새, 풀 그리고 나무로도 깊은 정치의식을 표현할 수 있다. 괴테는 《파우스트》의 결말 부분에서 "모든 사라진 자는 하나의 상징이다"라고 요약하였다. 굴원[屈原, B.C. 340~B.C. 278년. 중국 전국 시대(戰國時代) 초(楚)나라의 시인으로 《이소(離騷)》를 지었음]은 미인이나 향초로 그의 애국사상을 표현하여 만고의 불후의 명작이 되었던 것이 아닌가? 따라서 가장 중요한 것은 제재를 어떻게 다루냐는 것이다. 제재는 화가나 시인이 사상이나 감정을 기탁

한 객관적인 이미지인데 예술에서는 그가 표현한 사상이나 감정을 중요시한다. 제재는 세상의 수많은 이미지들 중에서 택할 수 있다. 이런 의미에서는 소극적인 이미지가 존재하지 않는다. 산이나 물은 큰 것이어서 우리에게 주는 사상이나 감정적인 계시는 광범위하고 깊다. 인류가 접하는 산이나 물이 있는 환경은 본래 인류에 의하여 가공된 결과물이고 인간화된 자연이었다. 따라서 산이나 물을 좋아하는 것은 인류 자체의 성과를 좋아하는 것과 같다. 도연명이 "밭에 있는 싹에도 새로운 생명력이 꽉 차서 무럭무럭 자라고 있다"라고 찬양한 것은 무럭무럭 자라고 있는 싹에 스스로의 노동이 들어 있었기 때문이다. "동쪽 울 밑에서 국화를 꺾어 들고, 멀리 남산을 바라본다"는 이유는 노동할 때 남산이 위로와 정신적인 휴식을 주었기 때문이다. 이와 같이 도연명은 부지런히 노동할 때 산이나 물 등 자연이 주는 은혜와 정신적인 양육을 느꼈다. 사령운[謝灵运, 중국 남북조 시대의 시인. 강남의 명문에 태어나 여러 벼슬을 지냈으나 정무를 돌보지 않아 사형 당함. 그는 종래의 서정을 주로 하는 중국 문화 사상에 산수시의 길을 열어 놓았음. 산수시인이라 일컬어짐. 저서는 《산거적》, 《산수시》 등]의 정치적인 야망도 "바다는 끝이 보이지 않지만 마음은 출렁이는 배처럼 터무니없는 생각을 하늘 높이 올렸다"라는 시구에 드러나서 통치 계급의 미움을 샀다.

사회주의의 건설은 중국 강산의 모습을 바꾸었기 때문에 우리에게 "강산이 이리도 아름다워라"는 느낌을 준다. 혁명 지도자들도 손으로 새로 만든 강산을 찬양하였는데 그 중에서 부포석(傅抱石)과 관산월(矢山月)은 이런 시구를 그림으로 그려냈다. 이는 우리나라 새로운 산수화의 대표작들이다. 우리에게 《황하 대합창(黃河大合唱)》[승성해(洗星海)의 가장 크고 영향력이 있는 교향악의 대표작], 《봄은 라싸까지 닿았다(春到拉萨)》(중국 고쟁(古筝) 명곡 중의 하나)뿐만 아니라 중국 새로운 강산을 찬양하는 수많은 산수화와 산수시도 있다. 인류 역사가 생긴 이래 산이나 물이 인류와 맺는 관계는 떼려야 뗄 수가 없을 정도로 밀접했다. 강산에 인류 세세대대의 감정, 사상, 희망 그리고 노동의 깊은 흔적을 남겼다. 중국의 강산은 이미 중국 사람의 정신을 지녔다. 해외에서 돌아와서 우리

의 땅을 밟으면 중국 강산의 특별한 맛과 경지의 친근감을 느낄 수 있을 것이다. 그리고 이런 맛은 몇 천 년부터 산수시와 산수화에 드러났다. 이런 산수시와 산수화는 극히 높은 예술 성과를 거두었고 세계의 각국 예술계의 찬양과 연구의 대상이 되었다. 청나라 말기에 송나라와 원나라의 산수화조화는 국내에서 관심을 받지 못했기 때문에 수많은 값진 진품이 해외로 유출되었다. 해방 이후에 계승하고 발전시키기 위하여 우리나라 정부는 문화유산을 중요시하기 시작하면서 해외로 유출하는 것을 철저히 금지하였다. 왜냐하면 우리는 노동자뿐만 아니라 훌륭한 노동자들이 만든 "인간화된 자연'도 표현하고 노래해야 하기 때문이다.

이는 좋은 것이다. 그러나 우리는 새롭고 적극적인 안목과 감정으로 산수를 감상하고 새로운 수업과 스타일로 새로운 산수시와 산수화를 창작해서 우리의 훌륭한 유산을 따라잡고 초월해야 한다. 우리는 스스로 부지런히 창작하는 과정을 통해서만 우리 조상의 풍부하고 훌륭한 유산의 친근감을 느낄 수 있다. 이를 따라잡고 초월한다는 것은 말로만 되는 것은 아니다. 겸손하게 공부하는 것이 진보의 출발점이라고 생각한다.

원문은 《문학평론(文学评论)》 1961년 1기에 게재되었다.

중국 예술의 허(虛)와 실(实)

선진[진(秦) 통일 이전. 주로 춘추전국(春秋戰國) 시대를 가리킴]시대 유명한 철학자인 순자(荀子)는 중국에서 비교적 체계적인 미학론[《악론(乐论)》]을 처음 쓴 사람이다. 그는 "완전하지 않고 순수하지 않으며 충분하지 않은 것이 미다"라고 하였다. 이 말로 예술적인 미를 보면 예술은 풍부하게 전면적으로 생활과 자연을 표현할 뿐만 아니라 형편없고 쓸모없는 것을 버리고 훌륭하고 유용한 것을 취하는 작업도 해야 한다. 즉 예술은 향상시키고 집중시켜서 더욱 전형적이고 보편적으로 생활과 자연을 표현해야 한다는 것이다.

순수, 그리고 형편없고 쓸모없는 것을 버리고 훌륭하고 유용한 것을 취하는 작업 때문에 예술에 허가 생긴다. 즉 "온몸의 세속적인 것을 깨끗이 씻어내어 도도한 것만 남긴다[운남전(恽南田)의 말]"는 것이다. 완전하기 때문에 맹자가 말한 "미는 충실한 것이고 대(大)는 충실하면서 빛나는 것이다"라는 것을 가능케 한다. 허와 실은 변증법적으로 통일되어야 예술의 표현이 이루어져서 예술적인 미를 이룬다.

하지만 완전하다는 것과 순수하다는 것은 서로 모순적이다. 왜냐하면 형편없고 쓸모없는 것을 버리고 훌륭하고 유용한 것을 취하는 작업을 하면 더 이상 완전하지 않게 되는데 완전하기 위해서는 이 작업을 하면 안 되기 때문이다. 완전하면서도 순수하다는 것은 서로 모순적이지 않은가?

만약에 순수하다는 것을 고려하지 않고 완전하다는 것만 추구하면 바로 우리가 말한 자연주의이다. 반대로 완전하다는 것을 고려하지 않고 순수한 것만 추구하면 추상적인 형식주의가 되기 쉽다. 순자가 2천 년 전에 정확히 지

적했듯이 완전하면서도 순수해야만 예술에서 진정한 전형화를 이룰 수 있고 둘이 서로 변증법적으로 결합, 통일되어야 미라고 할 수 있다.

청나라 초기 문인 조집신(赵执信)은 《담예록(谈艺录)》에서 완전과 순수, 허와 실이 변증법적으로 통일이 되어야 예술의 최고 성과를 얻을 수 있다는 것을 생동적이고도 구체적으로 설명한 글이 있다.

청나라의 유명한 곡인 《장생전(长生殿)》의 작가인 홍승(洪升)은 왕어양[王渔洋, 시의 운치를 제창한 사람]의 제자가 된 지 꽤 오래되었다. 나의 친한 친구이기도 하다. 어느 날 왕어양과 시에 대하여 토론할 때 홍승은 난잡하고 세속적인 것을 증오하면서 "시는 마치 용과 같고 머리나 꼬리의 비늘과 깃털이 하나만 빠져도 더 이상 용이라고 할 수 없다"라고 말하였다. 그랬더니 왕어양은 그를 조소하며 "시는 마치 신룡과 같고 머리만 보이고 꼬리가 보이지 않을 때도 있고, 구름 속에서 발 하나, 비늘 하나만 보일 때도 있다. 그 전체를 어떻게 다 보이겠나? 조각이면 모르겠지만"라고 반박하였다. 이에 대하여 나는 "신룡은 원래 구불구불하여서 어떤 고정된 형태로 뻗거나 변하지 않기 때문에 희미한 곳에서 우연히 발 하나, 비늘 하나만 보이지만 꼬리는 항상 그대로이다. 만약에 눈으로 보는 것에 고집하여 용은 모두 이렇다고 생각하면 조각하는 사람의 반박을 초래할 것이다"라고 말하였다.

상기한 것처럼 홍승은 "완전"을 중요시하지만 "순수"를 소홀히 하였고 왕어양은 그의 운치설에 의하여 발 하나, 비늘 하나를 중요시하지만 "전체"를 소홀히 하였다. 조집신은 발 하나, 비늘 하나를 표현할 때 머리와 꼬리를 모두 갖추고 있는 것처럼 보이는 용의 모습을 표현해야 한다고 지적하였다. 발 하나, 비늘 하나는 상징의 힘을 가지고 있기 때문에 전체가 그대로 있다는 느낌을 주고 완전한 전체의 내용을 약화시키지 않고 발 하나, 비늘 하나로 총괄한다. 예술의 표현 또한 마찬가지이다. 향상시키고 집중시키면 모래 한 알을 통해서도 세계가 보인다. 이는 자연주의도 형식주의도 아닌 중국의 전

통 예술의 현실주의 창작방법이다.

위에서 왕어양과 조집신은 모두 조소하는 말투로 조각 예술을 논하였다. 그들에게 조각은 자연주의로만 현실을 표현하는 것에 불과하였다. 그러나 이는 커다란 오해이다. 조집신이 요구한 것처럼 중국 화가가 그린 용은 구름 속에서 발 하나, 비늘 하나만 보여도 전체가 모두 보이는 것처럼 느껴진다.

실은 중국 전통의 그림 예술은 일찍이 허와 실의 결합에 능숙하였다. 예를 들어서 근년에 출토된 주나라 말기의 봉황 비단 그림, 한나라의 석각 인물화, 동진(东晋) 고개지(顾恺之)의 《여사잠도(女史箴图)》, 당나라 염입본(阎立本)의 《보련도(步辇图)》, 송나라 이공린(李公麟)의 《면주도(免胄图)》, 원나라 안휘(颜辉)의 《종규출렵도(钟馗出猎图)》, 명나라 서위(徐渭)의 《여배음시(驴背吟诗)》 등의 유명한 작품들이 좋은 예들이다. 이 작품들에서 중국 무대극(한나라의 그림에 무용과 희극에 관한 내용이 많다.)처럼 실제 배경에 대한 묘사를 생략하고 상상한 공간 속에서 집중적으로 인물의 행동과 자태를 표현한다는 것을 느낄 수 있다.

중국 회화에서 공간의 표현 방법에 대하여 청나라 초기 화가인 달중광(笪重光)은 《화전(画筌)》(중국 회화 미학의 걸작)에서 논하였다. 회화 공간에 관한 이 글은 중국 무대극의 공간 처리 방법과 서로 통한다. 구체적인 내용은 아래와 같다.

공간은 원래 그림으로 그리기가 어려운데 실제 사물이 분명해지면서 허적인 사물도 나타나게 된다. 마찬가지로 신은 그림으로 그리기가 어려운데 진실한 경지처럼 느껴지면서 신의 경지도 나타나게 된다. 그리고 위치도 항상 반대되는 것 같다. 도안이 많은 데에는 거의 쓸데없는 것이 많지만 허적인 경지와 실적인 경지는 서로 상생하여 도안이 없는 데는 오히려 묘한 경지가 된다.

위의 글은 중국 회화에서 공간의 처리 방법에 대하여 간략하게 설명하여 우리로 하여금 중국 무대 예술의 표현방식과 설치 문제 등을 연상하게 한다.

중국 무대의 표현방식은 독창성을 지니고 있어서 날로 그의 우월성을 드러낸다. 그리고 무대 예술의 표현방식은 또한 중국의 독특한 회화 예술과 서로 통한다. 심지어는 중국 시의 경지와도 서로 통한다.[참고로 필자는 1949년에 《중국 시와 회화에 나타난 공간의식》이라는 글을 썼는데 이 책에 실어 두었다.] 중국 무대에는 보통 실제 배경을 설치하지 않는다.(탁자, 의자 등 간단한 도구만 쓴다.) 옛 연예인은 보통 "희곡의 배경은 배우에게 있다"라는 말을 많이 했다. 배우는 보통 내용에 따라서 융통성 있게 표현방식과 수법을 사용하여 "실제처럼 진실한 경지를 조성하고 신의 경지도 살린다"는 효과를 거두었다. 배우는 집중하여 표현수법과 무용 동작으로 실제처럼 느껴지는 인물의 마음, 감정과 행동을 표현하면 관객으로 하여금 희극에서 표현의 집중과 융통성에 방해가 되는 배경 설치에 대한 요구를 잊어버리게 한다. "실제 사물이 분명해지면 허적인 사물도 나타난다"라는 말처럼 빈 공간을 남겨서 인물로 하여금 집중하여 충분히 내용을 표현하게 하고 극 중 인물과 관중 간에 정신적인 교류가 이뤄져서 예술 창작의 가장 깊은 의취(意趣)에 도달한다면 이는 바로 "진실한 경지처럼 느껴지면서 신의 경지도 나타나게 된다"는 것이다. 그리고 "진실한 경지처럼 느껴진다"는 것은 자연주의가 아닌 현실주의 측면을 뜻한다. 이는 예술에서 계시하는 "진(眞)"이고 그리기 어려운 정신의 표현이자 미이다. 여기서 "진", "선", "미"는 하나이다.

이렇게 하면 실물로 설치하여 공간을 표현하지 않아도 무대에 허적인 공간이 나타난다. 이는 바로 공간의 구성이다. "위치도 항상 반대된 것 같다. 도안이 많은 데에는 거의 쓸데없는 것이 많다"라는 상황이 일어나지 않도록 쓸데없는 배경 설치를 빼고 "도안이 없는 데는 오히려 묘한 경지가 된다"는 효과를 얻게 된다. 예를 들어서 천극[사천(四川) 지방의 전통극]인 《조창(刁窗)》에서 허적인 동작으로 "진"을 표현할 뿐만 아니라 손짓의 "미"도 표현하였다. 이는 허적인 것에서 실을 얻었다는 예이다. 그리고 천극인 《추강(秋江)》에서 뱃사공의 노와 진묘상(陈妙常, 인명)의 흔들흔들하는 춤은 관객으로 하여금 상상 속에서 강 위

를 떠돌게 한다. 팔대산인(八大山人, 인명)은 종이에다가 생동감이 넘치는 물고기 한 마리만을 그렸는데도 우리로 하여금 물이 찬다는 느낌을 준다. 요즘에 고궁에서 제백석(齊白石)의 그림을 전시하고 있는 것을 봤다. 그중에서 마른 나뭇가지가 막 튀어나오고 그 위에 새 한 마리가 앉아 있는 그림을 봤다. 마른 나뭇가지와 새를 제외하고 다른 것이 하나도 없지만 묘한 필법 덕에 우리로 하여금 새를 둘러싸는 끝없는 공간이 하늘 끝의 뭇별과 연결되어 있다는 느낌을 느끼게 한다. 이는 정말 신의 경지라고 할 수 있다.

중국 전통 예술은 일찍이 자연주의와 형식주의의 한계를 극복하여 민족적이고 독특한 현실주의의 표현방법을 창조하여 "진"과 "미", 내용과 형식을 높은 차원에서 통일시켰다. 따라서 예술 발전을 반영하는 미학 사상은 또한 창의적이고 귀한 자산이 되고 예술의 실천과 결합하여 깊이 이해하고 연구하여 새로운 생활 속에서 새로운 예술 형식을 창조하는 데 영향과 경험을 제공한다.

중국 회화, 희극과 다른 특별한 예술인 서예 사이에도 같은 특징을 지니고 있는데 그 안에 무용 정신(음악 정신)이 관통하고 있고 무용 동작으로 허적인 공간을 표현한다는 것이다. 당나라의 유명한 서예가인 장욱(張旭)은 공손 낭자(公孫大娘)[1]가 검을 휘두르는 것을 보고 서예를 깨달았고 오도자(吳道子)는 벽화를 그려 놓고 기(氣)를 받고자 배장군에게 검을 휘둘러 달라고 하였다. 뿐만 아니라 무용은 또한 중국 희극 예술의 기반이기도 하다. 2천 년 동안의 발전 과정에서 중국의 무대 동작은 리듬감이 강한 무용이 되었다. 이는 아름다우면서도 진실한 생활도 표현할 수 있다. 배우는 세련되고 전형적인 한두 개의 동작으로 시간, 장소와 특정한 상황까지 표현할 수 있다는 것이다. 예를 들어서 말을 타는 동작을 표현하는 경우에는 관객으로 하여금 말 하나가 뛰고 있다는 것, 사람이 말을 타고 있다는 것, 그리고 어떤 상황에서 말을 타고 있다는 것 등을 느끼게 해야 한다. 만약에 이 때 "배우의 마음속에 말도 없고 무예나 기교만 과시한다면 그의 동작은 형식주의가 되기 쉬울 것이다. 따라서

1 개원 태평성세[당(唐) 현종(玄宗)의 연호(713~741)] 궁에서 무용을 가장 잘 했던 여인.

우리의 무대 동작은 높은 차원의 예술적인 진실로 생활의 진실을 표현하는 것이다. 이는 몇 천 년 동안 대대로 수많은 백성들이 지혜로 쌓은 훌륭한 민족적인 표현형식이기도 하다. 만약에 갑자기 완전히 현실적이고 자연주의적인 기술로 이를 대신한다면 민족의 전통, 민족의 희곡을 취소하는 것과 다름 없다."[1954년 11월《희극보》에 실린 초국은(焦菊隱)의《표현 예술의 3가지 중요한 문제》를 참고]

중국 예술에서 무용을 활용하여 허와 실을 변증법적으로 결합시켰는데 이런 독특한 창조 방법은 다른 각종 예술에도 사용되었다. 큰 것인 건축으로부터 작은 것인 도장까지 모두 허와 실이 상생하는 심미적인 원칙으로 처리하여 생동감 있게 춤추며 나는 기운을 조성하였다.《시경》의《사간(斯干)》이라는 시에서 주선왕(周宣王)의 궁실을 찬미할 때 "궁실은 사람이 서 있듯이 반듯하고 급히 쏜 화살 같은 직선을 지니며 새가 날개를 펼치듯이 넓고 오색 깃의 꿩처럼 색깔이 화려하다"라고 묘사하였다. 이는 또한 무용으로 건물을 묘사한 것이었다.

무용에서 동작을 하면서 허적인 공간을 조성한다는 것은 중국 회화, 서예, 희극, 건축 속의 공간감각과 공간 표현의 공통된 특징이고 이는 세계에서 중국 예술의 특별한 스타일로 자리매김했다. 이는 서양의 그리스로부터 전해온 기하학적인 공간과는 다르다. 우리 고전 유산을 연구하면 인류 미학과 예술을 이해하는 데 큰 도움이 될 것이다.

원문은 1961년《문예보(文艺报)》제5기에 게재되었다.

중국 미학 방담

우리는 북경대학교 탕용동(湯用彤) 교수님 집에 학문 연구의 경력과 경험을 들으러 왔다. 마침 철학과 종백화(宗白華) 교수님도 계셨다. 두 분과 미학에 대하여 같이 토론하였다.

탕용동: 요즘에 뭘 연구하고 계십니까? 아, 참.《중국미학사》편저하는 일을 하고 계셨죠? 그렇다면 고적에서 자료를 많이 수집하셨겠네요?

종백화: 네, 그렇게 하고 있습니다. 그리고 예술계에서 각 분야별로 역사를 편저하거나 이미 완성하였습니다. 예를 들어서 음악, 회화, 희극 그리고 공예 미술 등이 그것입니다. 중국 고대의 문학 이론, 회화 이론과 음악 이론 등에서 풍부한 미학 사상에 관한 자료를 찾을 수 있습니다. 어떤 문인들의 필기, 예술가의 소감 등은 몇 마디의 토막말밖에 되지 않는데도 그 안에서 깊은 미학 견해를 발견할 수도 있습니다.《예능편·퇴석명가(艺能编·堆石名家)》에 다음과 같은 이야기가 있습니다. 최근에 과유(戈裕)라는 연장자가 있는데 돌을 쌓는 방법이 다른 장인들보다 뛰어났다. 사자림[狮子林, 강소(江苏)성 소주(苏州)시에 있는 여유경구 AAAA등급의 중국 국가공인 관광지] 석굴 사이를 모두 가늘고 긴 돌로 경계를 만든 것을 명수라고 할 수 없다고 그는 자주 말했다. 여힐지(子诘之)가 이 말을 듣고 물어 봤다. "가늘고 긴 돌을 안 써서 쉽게 무너지면 어떡하나요?" 과유는 "아치형 다리를 만드는 것처럼 크고 작은 돌을 갈고리로 연결시키면 천 년이 넘어도 무너지지 않는다. 진짜의 산, 동굴과 골짜기처럼 만들어야만 일에 능하다고 할 수 있다"고 대답하였습니다. 이는 중국 원림(园

林) 예술에 드러난 미학 사상에 관한 것인데 예술 작품은 외부에서의 힘보다 작품의 내재적인 구조의 필연성에 의지해야 한다는 예술의 법칙을 언급한 것입니다. 이와 같은 미학 자료는 아주 많은데 각종 서적에 흩어져 있어서 찾기가 쉽지 않습니다.

탕용동: 자료를 수집할 때 범위를 조금 넓힐 필요가 있습니다. 왜냐하면 대수롭지 않은 책에서 미학과 관련된 자료를 발견할 수도 있기 때문입니다. 예를 들어서《대장경(大藏经)》의 공후(箜篌, 하프와 비슷한 중국 현악기)에 관한 기록은 미학 연구에 도움이 될 수도 있습니다.

종백화: 네, 그렇습니다. 이밖에 서구 철학 사상과 예술의 관계를 연구하여 중국과 외국 미학 사상의 서로 다른 특징을 밝힐 필요도 있습니다. 서구에서 미학은 큰 철학가의 사상 체계의 일부로서 철학사의 내용에 속합니다. 그러나 아리스토텔레스의 〈시학〉은 그리스의 희극과 떼어 놓을 수 없습니다. 플라톤의 철학 사상은 또한 그리스의 서사시, 조각 예술과 긴밀한 관계를 맺고 있습니다. 근래에 들어와서 이에 대하여 자세히 검토한 사람이 있는데 이는 새로운 발견이라고 할 수 있습니다. 서구 미학의 특징을 알고자 하면 서구 예술의 배경부터 출발해야 하지만 대부분은 철학가의 미학입니다. 중국에서는 미학 사상은 예술의 실천에 대한 요약이면서도 다시 예술의 발전에 영향을 미칩니다. 예를 들어서 남제 사혁(谢赫)의《육법(六法)》은 중국 회화 예술의 경험을 요약한 책입니다. 그전에 중국 회화는 이미 높은 수준에 도달하였습니다. 육법 중의 하나는 '기운생동(气韵生动)'인데 이는 동주, 전국 시대 예술의 특징이었습니다. 음악 분야도 마찬가지입니다.《예기(礼记)》에서 공손니자(公孙尼子)의《악기(乐记)》는 이미 비교적 완전한 체계를 갖췄는데 역시 음악 사상에 대한 지배적인 역할을 해왔습니다. 또한 노장 사상의 영향을 많이 받은 혜강(嵇康)은《성무애락론(声无哀乐论)》에서 미학에 대한 깊은 견해도 보여 줬는데 그에 의하면 음악은 자연의 개관적인 이치(도)를 반영하는 것이지 주관적인 감정의 발산이 아니라고 하였습니다. 이는 의미가 있는 견해인데 근대 서

구 음악 미학의 쟁론과 서로 검증할 수 있습니다.

지난번에 탕용동 교수님 댁에서 중국과 서양 예술 및 미학 사상의 차이에 대하여 언급한 바가 있었습니다. 그러나 중국 예술은 수천 년 동안 일맥상통하고 계속 활약하였으며 지금도 활약하고 있고 미학 사상도 활약하고 있습니다. 과거를 되돌아보는 것은 의미 있는 일입니다. 예를 들어서 회화와 조각의 관계로 보면 중국과 서양은 서로 다르다는 것을 알 수 있습니다. 그리스의 회화는 입체감이 강하고 형체를 부각시키는 것을 중요시하며 명암을 따지고 조각을 그림 안으로 옮기는 것과 같습니다. 그러나 중국 회화는 그림의 구상이 주가 되고 선을 중요시하는데 조각도 저절로 그림처럼 됩니다. 중국 역사박물관에 소장된 동한의 《사기리계극화상전(四騎吏戟画像砖)》은 선을 위주로 하는 그림이지만 부조입니다. 이는 그림을 위주로 하는 입체 조각입니다. 중국 조각과 그림의 경지는 서로 통하고 긴밀하게 결합되어 있습니다. 돈황의 (민간 공예품의 일종인) 채색 지점토 인형과 배후의 벽화는 하나의 경지를 조성하였습니다. 중국에서는 조각이 그림을 닮고 그리스에서는 그림이 조각을 닮았다는 것에 차이가 있습니다. 이를 연구할 가치가 있습니다. 중국 회화 속에 시, 서예, 음악 그리고 조각이 있습니다. 그리고 중국 희곡은 또한 하나의 종합 예술입니다. 중국과 서양 희곡 연출 방법의 차이를 통하여 중국과 서양 미학 사상의 갈림길을 연구할 수 있습니다.

기자: 중국 희곡은 전형적인 종합 예술입니다. 당대 수많은 공연 예술가들은 풍부한 예술 실천 경험과 소감을 가지고 있는데 그중에서 독특한 미학 관점도 많습니다. 최근에 각 신문잡지 등 간행물에 예술에 대한 기록, 문예론과 방문기 등이 발표되었습니다.

종백화: 저도 읽어 봤는데 흥미로웠습니다. 옛날에 우리는 중국 미학사를 연구할 때 대부분 문예론, 시론, 음악론과 화론(畵論)에서 자료를 수집하였는데 지금 보니까 중국 희곡을 많이 연구할 필요가 있습니다. 개규천(盖叫天) 선생이 언급한 예술 경험에서 날카로운 미학 견해를 많이 찾을 수 있습니다.

그에 의하면 무송(武松), 이규(李逵)와 석수(石秀)는 같은 무사이지만 인물의 표정과 행동(넘어지거나 구르면서 공격하는 것, 비키거나 이동하는 것 등)을 표현할 때 각자의 신분, 지위와 성격에 맞게끔 해야 한다고 하였습니다. 그리고 그는 배우의 세련된 기교에 관하여 항상 적은 것으로부터 많은 것으로, 그리고 다시 적은 것으로 바꾼다고 하였습니다. 그의 말에는 미학의 의미가 담겨 있습니다. 중국 미학사를 연구하는 분들은 과거의 선입견을 타파하고 중국의 풍부한 예술 성과와 예술가의 예술 사상에서 중국 미학 사상의 특징을 고찰해야 한다고 생각합니다. 우리만의 문학 예술 유산을 이해하기 위해서가 아니라 세계 미학 연구에도 기여하기 위해서입니다. 지금 수많은 사람들이 다방면으로 탐색하고 정리를 시작했는데 단체와 개인의 힘을 합쳐서 중국 미학을 빛나게 할 것이라 믿습니다.

원문은 《광명일보(光明日报)》 기자 첨명신(詹明信)이 탕용동 교수와 종백화 교수를 인터뷰한 방문기인데 1961년 8월 9일 《광명일보(光明日报)》에 게재되었다.

예술의 형식미에 대한 두 가지 의견

1.

모든 예술가는 형식을 창조하여 그의 사상을 표현한다. 어떤 사람들은 형식에 대하여 언급하지 말아야 된다고 생각한다. 예술 작품의 소재는 누구나 다 볼 수 있다고 괴테는 말하였다. 그러나 내용이나 의미를 파악하는 데는 노력이 필요하다. 형식은 대부분의 사람에게는 하나의 비밀과 같다. 내 생각에는 모든 예술가는 반드시 자기만의 독특한 형식을 창조해야 된다. 그리고 실제로도 그렇다. 똑같은 소재를 가지고 10명의 예술가가 쓰더라도 분명히 서로 다른 형식으로 표현하게 될 것이다. 내용을 더욱더 집중적으로, 심도 있게 표현하고자 하면 반드시 형식을 창조해야 한다. 그러나 형식주의란 것이 형식의 놀이가 된다면 형식의 본질을 왜곡하는 것이다. 예술은 창조적인 형식이 없으면 미를 표현하기가 어려울 뿐만 아니라 사람의 마음을 감동시킬 수도 없을 것이다. 따라서 예술품이 사람을 감동시키고자 하면 새로운 내용도 필요하지만 새로운 형식도 반드시 필요하다. 만약에 보는 사람의 마음에 전혀 가 닿지 않는다면 그것이야말로 형식주의다. 진정한 예술가가 완벽한 형식으로 사람을 감동시키고자 하면 내용, 충만한 감정은 물론, 사상도 있어야 한다. 예술은 무궁무진한 매력을 지니는데 예술가는 이를 노골적으로 표현하지 않고 우리에게 무궁무진한 탐색의 여지를 남겨서 몇 백 년 뒤에도 영향을 미치게 한다. 한마디로 예술 창작에는 이미지의 창조가 있어야 되고 이미지란 내용과 형식을 의미한다.

2.

형식미는 일정한 격식이 없는 하나의 창조이다. 똑같은 소재로 서로 다른 작품을 창작할 수 있고 형식으로 소재에 새로운 의미도 부여하고 작가 개인의 인격과 개성도 표현한다. 비록 오래된 소재일지라고 새롭게 창작할 수 있다. 괴테의 《파우스트》는 바로 하나의 예이다. 스토리 자체는 오래(영국 작가 크리스토퍼 말로가 일찍이 쓴 적이 있다.)되었지만 괴테는 이를 새롭게 창작하였다. 셰익스피어의 많은 작품도 이처럼 창작하였다. 《파우스트》와 《홍루몽》의 사상적인 경지에 대하여 서로 다른 체험과 해석이 가능하다. 역대 시인은 도연명의 시에 대하여 서로 다르게 평가하거나 이해한다. 똑같은 작품인데도 젊었을 때와 나이 들었을 때 이에 대한 이해도 다를 수 있다. 젊었을 때 왕희지의 글씨를 보고 예쁘다는 생각만 했었지 깊이 이해하지 못했다. 그러나 지금 다시 보니까 웅장한 필력, 끝없이 깊숙할 뿐만 아니라 위진 시대 세련된 문화의 분위기도 느꼈다. 이런 '비밀'들은 모두 형식미로 표현되었다. 운강 석굴[云岗石窟, 산서(山西)성 대동(大同) 서쪽의 석굴 사원]과 용문 석굴[龙门石窟, 중국의 유명한 석굴로, 하남(河南)성 낙양(洛阳)시에 있음]의 예술적인 경지가 너무나 깊어서 우리는 고인들과 서로 다르게 이해할 수도 있지만 끝없이 새로운 인식을 가질 필요가 있다. 위에서 언급한 것들은 모두 내용과 형식의 완벽한 결합으로 만들어진 이미지의 매력이다. 이미지라는 것은 무궁무진한 예술적 매력을 창조할 수 있다. 그리고 우리에게 무궁무진한 체험, 끝없는 탐색도 줄 수 있는데 이는 또한 신비하고 알 수 없는 것이 아니다. 음악도 마찬가지이다. 만약에 음악의 언어를 논리의 언어로 번역할 수 있다면 음악은 더 이상 존재할 필요가 없어질 것이다. 이것이야말로 형식미의 '비밀'이자 오묘이다.

이는 저자가 1961년 11월 《쌍명일보(光明日报)》 편집부에서 주최 '예술의 형식미' 좌담회에서의 발표 요약인데 원문은 1962년 1월 8, 9일 《광명일보》에 게재되었다.

중국 서예에 나타난 미학 사상

당나라 손과정(孫过庭)은 《서보(书谱)》에서 "왕희지(王羲之)는 《악의(乐毅)》를 격분하며 우울한 마음으로 썼다고 할 수 있기 때문에 그의 서예는 거의 놀랄 만큼 아름답고 특이한 경지를 보여 줬다. 《황정경(黃庭经)》은 허무함과 기쁨으로, 《태사잠(太师箴)》은 얼기설기 얽혀 있는 마음으로 썼다. 또한 《난정서(兰亭序)》는 초탈하고 자신을 훈계하며 감정이 구속되고 뜻을 이룰 수 없는 마음으로 썼기 때문에 그의 서예는 기쁘면 웃음을 나타내고 슬프면 탄식한다는 느낌을 준다"고 기록하였다.

시나 음악처럼 기쁘면 웃음을 나타내고 슬프면 탄식한다는 감정이나 느낌은 중국 서예에도 나타날 수 있다. 다른 민족들의 서예는 아직 이런 경지에 도달하지 못하였는데 중국 서예는 어찌 이런 특징을 지니게 되었을까?

당나라의 한유(韩愈)는 《송고한상인서(送高闲上人序)》에서 "장욱(张旭)은 다른 기예에 관심이 없고 단지 초서만 잘 썼는데 기쁨, 분노, 곤란, 빈곤, 고민, 슬픔, 낙심, 원한, 사모, 만취, 무료, 불평 등을 모두 초서로 표현할 수 있었다. 산수나 깊은 계곡, 벌레, 물고기 새와 짐승들, 초목의 꽃과 열매, 해, 달과 별, 비, 바람, 물과 불, 번개와 벼락, 가무와 전투 등 천지간의 변화를 보고 기쁘거나 놀라운 감정이 모두 서예로 나타났기 때문에 장욱의 서예는 귀신처럼 짐작할 수 없다. 덕분에 그는 후세에게 이름을 알렸다"고 기록하였다. 장욱의 서예는 자기의 감정뿐만 아니라 자연계의 각종 변화하고 있는 이미지들도 표현하였다. 이런 이미지들을 그의 감정으로 느껴서 기쁘거나 놀라운 체험이 생겼다. 그는 자기의 감정을 표현하는 동시에 자연계의 각종 이미

지도 반영하거나 암시하였다. 때로는 이런 이미지에 대한 요약으로 그는 이런 이미지들에 대한 감정도 암시하였다. 그의 서예에서 이런 이미지들은 사물에 대한 묘사가 아니라 중국화, 음악, 무용, 건축 등처럼 사물 묘사와 감정 토로가 잘 융합된 경지였다.

이어서 유명한 서예가들의 고백을 같이 보자. 후한(后汉)[1] 의 채옹(蔡邕)은 "글자체를 구성하려면 하나의 사물과 비슷하게 해야 한다. 예를 들어서 새의 모양과 비슷하게 글자를 구성하려면 새가 곡식을 먹는 것과 비슷하게 해야 하고 산이나 나무의 모양과 비슷하게 구성하려면 가로 세로가 뒤얽히고 받침 있는 것과 비슷하게 해야 한다"고 말하였다. 그리고 원나라의 조자앙(赵子昂)은 "자(子)"라는 글자를 연습할 때 새가 날아다니는 모습을 그리는 것부터 배우고 "자"라는 글자에 새가 날아다니는 이미지를 암시하게끔 하고, "위(为)"라는 글자를 연습할 때 쥐를 그리는 여러 가지 방법부터 연습하고 끝없는 변화를 익힌 다음에 "위"라는 글자에서 "서(鼠)"라는 글자의 암시를 얻었다. 따라서 그는 쥐의 생동하는 이미지를 관찰하고 더 깊은 측면에서 생명력 있는 이미지를 구상하게 되고 "위"라는 글자에 생명력, 의미와 풍부한 내용을 부여하였다. 이처럼 서예가들에게 글자는 개념을 표현하는 부호일 뿐만 아니라 생명도 표현하는 단위이다. 때문에 서예가들은 글자의 구조로 이미지의 구조와 생명력 있는 움직임을 표현하였다.

그렇다면 생명력 있는 자연이라는 이미지 원래의 형체와 생명은 무엇으로 구성했을까? 우리가 알고 있는 상식에 따르면 하나의 생명체는 뼈, 살, 힘줄과 피로 구성된다. "뼈"는 생물체의 가장 기본적 기틀이고 "뼈"가 있어야 생물체가 일어나거나 움직일 수 있다. 뼈에 붙어 있는 힘줄은 모든 움직임의 지배자이자 운동의 원천이기도 하다. 뼈와 힘줄 겉에 붙어 있는 살은 이들을 둘러싸서 생명체의 이미지를 만든다. 힘줄과 살 사이에 흐르는 피는 온 형체를 촉촉하게 하고 영양을 준다. 이처럼 뼈, 힘줄, 살과 피가 있기 때문에 생

1 47~950년. 오대(五代)의 하나로, 유지원(刘知远)이 세움.

명체가 생긴 것이다. 중국 고대의 서예가들은 "글자"로 생명과 예술을 반영하기 위하여 모든 방법과 도구를 동원하여 뼈, 힘줄, 살과 피로 구성된 생명체의 느낌을 표현하였다. 그러나 그림이 직접적으로 객관적 형체를 흉내 내는 것과 달리 이는 추상적인 점, 선, 필획으로 우리로 하여금 감정과 상상 속에서 객관적 형체의 뼈, 힘줄, 살과 피를 느끼게 하는 것이다. 음악과 건축이 우리의 감정과 몸이 직접 느낄 수 있는 이미지로 인간 생활의 내용과 의미를 계시하는 것과 같다.

중국 사람의 글자가 예술품이 되는 데에 두 가지의 요소가 있다. 하나는 중국 글자의 시작인 상형이고 다른 하나는 중국 사람이 쓰던 붓이다. 허신(許慎)은 《설문해자(説文解字)》에서 글자의 정의에 대하여 "창힐(倉頡)[2]이 처음으로 한자를 창제했을 때 사물의 종류에 따르고 사물의 모습을 흉내 내서 문(文)을 만들었다. 그 뒤에 형체와 발음을 일대일로 연결시켜서 자(字)를 만들었는데 젖이 많다는 의미를 지녔다. 보시다시피 그때 문과 자를 구별시켰다"라고 말하였다. 예를 들어 "수(水)", "목(木)" 등 단체자(単体字)는 "문(文)"이고 "강(江)", "하(河)", "기(杞)", "류(柳)" 등 복체자(复体字)는 형체와 발음을 일대일로 연결시켜서 젖이 많다는 의미를 지니는 "자"였다. 글자를 쓴다는 것은 고대에 "서(书)"라고 부르고 그의 임무는 "여(如)"인데 즉 우리가 쓰는 글자는 마음속에서 이미지에 대한 파악과 이해와 비슷해야 한다는 뜻을 지녔다. 추상적 점으로 "사물의 본체", 즉 사물 속의 "문"을 그린다는 것은 사물 안이나 사물과 사물의 관계 속에 얽혀 있는 장단, 크기, 밀도, 호응, 상반, 교차 등 조리의 규칙과 구조를 표현한다는 것이다. 뿐만 아니라 파악된 "문" 안에 동시에 그들에 대한 인간의 감정적 반응도 포함된다. 이처럼 감정 때문에 "문"이 생기고 "문" 때문에 감정이 나타난다는 글자는 예술적 경지로 승화하여 예술적 가치를 지니면서 미학의 대상이 되었다.

여기까지는 첫 번째 요소인 상형에 관한 것이고 지금부터 두 번째 요소인

2 한자를 창제했다는 전설 속의 인물이다.

붓에 대하여 검토하도록 하겠다. "서(書)"는 "율(聿)"을 따르는데 "율"은 바로 붓이다. 전서(篆文)의 "율"은 손이 붓을 들고 붓대의 아랫부분에 털이 박혀 있는 것처럼 보인다. 은(殷)나라 때에 생긴, 붓이라는 특수한 도구는 중국 사람의 서예가 세계적으로 독특한 예술이 되게 하고 중국화가 독특한 스타일을 지니게 하였다. 중국 사람의 붓은 짐승의 털(주로 토끼의 털을 사용함)을 묶어서 만들었다. 가늘고 뾰족한 것을 깔고 날카로운 끝부분을 표현할 때 탄력이 있기 때문에 크고 작은 것을 자유롭게 표현할 수 있고 변화무쌍한 효과를 가져온다. 이는 깃털 펜, 만년필, 연필, 유화용 붓 등을 사용하는 유럽 사람들은 따를 수 없는 것이다. 은나라 때에 붓이 발명되고 사용되면서 서예 예술도 시작되었는데 역대에 끝없이 발전되다가 당나라 때가 되니 각종 예술은 전성기를 맞이하였다. 그때 당태종(唐太宗) 이세민(李世民)은 왕희지(王羲之)의 《난정서(兰亭序)》를 유난히 사랑하여 세상을 떠날 때 《난정서》를 관 안에 가지고 갈 수 있게 해 달라고 아들에게 부탁까지 하였다. 이를 통하여 중국 예술의 전성기에 중국 서예 예술은 어떤 위치를 차지하였는지를 짐작할 수 있다. 그렇다면 중국 서예 예술은 어떻게 그 높은 자리에 올랐을까?

두 가지 요소에 관하여 앞에서 언급하였는데 하나는 중국 글자의 시작인 상형이고 이는 젖이 많은 "자" 안에도 계속 잠재적으로 존재하고 암시되고 있다. 이는 글자의 필획, 구조, 짜임새 안에서 이미지의 뼈, 힘줄, 살, 피, 심지어 동작의 관련을 나타내고 있다. 나중에 상형으로부터 해성(谐声)[3]까지 발전되고 모양과 소리가 서로 살려서 "자"의 경지를 풍부하게 만들었다. 예를 들어 "강(江)", "하(河)"는 사람으로 하여금 물이 흐르는 것을 보게 할 뿐만 아니라 물소리까지 듣게 하는 것 같다. 만약 당나라의 절구를 아름다운 서예로 표현한다면 우리로 하여금 시의 감정을 느끼게 할 뿐만 아니라 그림을 보

3 한자 육서(六书)의 하나. 두 글자를 합하여 새 글자를 만드는 방법으로, 한 쪽은 그 글자의 뜻을, 다른 한 쪽은 음을 나타냄. 예를 들면, '防'자에서 'ß(阜)'는 뜻을 나타내는 형부(形符)이고, '方'은 소리를 나타내는 성부(声符)임.

는 것과 같은 느낌도 줄 수 있을 것이다. 시를 서예로 써서 벽에 걸면 그림에 못지않을 것이다. 그리고 중국의 다른 예술들처럼 하나의 종합적 예술이 될 것이다.

중국 글자의 발전은 그림만 있는 시기, 그림을 위주로 하고 글자가 보충 역할을 하는 시기 그리고 글자만 있는 시기를 거쳤다. 그림만 있는 시기에는 그림으로만 사상을 표현하고 글자를 아예 사용하지 않았다. 예를 들면 종정 문(钟鼎文)[4]이 있다.

그림을 위주로 하고 글자가 보충 역할을 하는 시기에는 하나의 글에 보통 새와 짐승 등의 이미지가 뒤섞여 있었다. 이를 통하여 서예와 그림의 원천이 똑같다는 우리의 주장에 근거가 있다는 것을 알 수 있다. 게다가 모든 역사를 보면 서예와 그림 간에 긴밀한 관계가 있다는 것을 알 수도 있다. 중국화의 특징을 연구하려면 중국 서예를 연구할 수밖에 없을 것이다. 전에도 말했지만 서양 미술사를 쓸 때 보통 서양의 각 시대 건축 스타일의 변천을 핵심으로 삼아서 쓰지만 중국 건축 스타일의 변화가 크지 않기 때문에 각 시대의 회화나 조각 스타일의 변천을 구별할 수가 없고, 서예는 은나라 이래 스타일의 변천이 뚜렷하기 때문에 건축 대신에 중국 미술사의 핵심이 될 수 있다는 것이다.

지금부터 중국 서예의 용필, 결체, 짜임새에 나타난 미학 사상을 검토하도록 하겠다. 서예의 용필 등 기술적 문제에 대하여 옛사람은 이미 언급을 많이 하였기 때문에 여기서는 생략하도록 하고 용필에 나타난 미학 사상만 검토하겠다. 중국 글자의 발전으로 보면 이미지를 흉내 내는 "문"으로부터 젖이 많은 "자"까지 발전하였는데 양적으로 줄어드는 상형자 대신에 추상적인 점, 선, 필획으로 구성된 글자가 생겼다. 따라서 구조 밀도의 차이, 점의 경중, 그리고 용필의 완급 등으로 이미지에 대한 감정과 경지를 표현하였다. 이는 자연의 각종 소리에서 순수한 음악적 소리를 뽑아내서 음악적 소리 간에 서로 결합되는 규칙으로 발전하는 것과 같다. 즉 음악에서 소리의 강약, 고저,

4 상주(商周)와 진한(秦汉) 시대 청동기에 주조하거나 새긴 문자.

리듬, 선율 등의 규칙적 변화로 자연이나 사회 이미지와 마음속의 감정을 표현하는 것과 같다. 근대 프랑스 유명한 조각가 로댕은 독일의 한 여류 화가에게 "어느 정해져 있는 선(線)은 커다란 우주를 관통하고 창조물에게 모든 것을 부여 받았다. 만약에 이들이 이 선 안에서 운행하고 있고 또한 자유롭다고 느껴지면 추한 것은 아무것도 생기지 않을 것이다. 따라서 그리스 사람들은 자연을 깊이 연구하였는데 완벽한 자연은 여기서 생긴 것이고 추상적 "이념"에서 생긴 것이 아니다. 사람의 몸은 하나의 신전(神殿) 같고 신다운 여러 가지 형식을 지니고 있다", "하나의 흉상에서 해결해야 하는 중요한 과제는 특징적 선(線)을 찾아내는 것이다. 무능한 예술가에게 이런 중요한 선을 단독적으로 강조할 용기가 없다. 단 소수의 사람이 지니고 있는 결단력이 필요하기 때문이다"라고 말한 적이 있다.

중국 고대 위대한 선현은 로댕이 말한 소수 사람에 속하였다. 옛사람은 창힐이 한자를 창제했을 때의 상황에 대하여 "창힐의 머리에 눈이 4개가 달려 있고 신과 서로 통하였다. 머리를 들면 별들의 운행 궤도와 상황을 알 수가 있고 머리를 숙이면 거북이의 꽃무늬와 새들의 발자국을 관찰할 수가 있었다. 그는 각종의 아름다운 것을 폭넓게 채집하여 이를 합쳐서 한자를 만들었다"라고 말하였다. 창힐에게 실제로 눈 4개가 달려 있던 것이 아니라 그가 원인(猿人)[5]으로부터 인간으로 진화했다는 것을 상징하는 의미에서 말한 것이다. 인간의 두 손이 해방되고 전신이 똑바로 서게 되면서 두 눈으로 천문을 바라보고 지리를 내려다 볼 수 있었기 때문에 마치 두 눈이 늘었던 것과 같다. 이제 세계를 전면적으로 종합적으로 파악할 수 있게 되고 커다란 우주를 관통하고 만물이 부여한 정해져 있는 그 선도 투시할 수 있게 되었다. 그러므로 머리 속에서 개념을 구성하여 "문"과 "자"로 이런 개념을 표현할 수도 있게 되었다. 즉 "인간"이 탄생하였고 문명이 탄생하였으며 중국의 서예도 따라서 탄생하였다는 뜻이다. 때문에 중국 최초의 문자도 미의 특성을 지니고

5 　진화론에서 말하는 가장 원시적인 형태의 인류.

있었다. 등이칩(邓以蛰) 선생은 《서예의 감상(书法之欣赏)》에서 "갑골문은 서예이면서 단순한 부호이기도 하다. 오늘날 한마디로 단언하기가 어렵지만 서예의 전편을 보면 한편으로 가로, 세로 등 필획으로 구성되는데 나중에 생긴 진정한 서예의 영자팔법에 속한다고 할 수도 있지만 필획은 그 정도 복잡하지 않았다는 것도 사실이다. 다른 한편으로 가로, 세로는 어느 구조를 구성하는 의미를 지니고 있고 순차로 보면 좌행, 우행의 차별도 있고 앞의 글자와 뒤의 글자 간에 서로 연결되어 있고 나중에 생긴 행서(行书)나 초서(草书)처럼 필획을 늘릴 수도 있고 줄일 수도 있다. 그러나 걸려 있는 바늘 끝이나 아래로 떨어지는 부추 같은 곧은 필획, 빈틈없이 짜여 있는 가로와 세로, 서로 어우러진 정사각형이나 삼각형, 공백, 밀도 등의 조화 등으로 하나의 글을 아름답게 만들 수 있다는 것은 정말 놀라운 일이다. 하지만 이런 아름다움은 어떤 경지에서 나온 것이 아니라 당시 글자를 썼던 사람이 정성껏 썼을 때야 느낄 수 있었던 것이다. 종(钟), 정(鼎) 등 청동기에 새겨진 도안과 문자를 보면 매끄럽고 부드러우며 구체나 형체의 배열에 성기고 긴밀한 차이가 있고 좋은 것도 있고 나쁜 것도 있지만 좋은 것을 보면 마치 하늘 가득한 별을 보는 듯이 활기차다는 느낌이 든다. 옛사람은 창힐이 한자를 창제했을 때의 상황에 대하여 "창힐의 머리에 눈이 4개가 달려 있고 신과 서로 통하였다. 머리를 들면 별들의 운행 궤도와 상황을 알 수가 있고 머리를 숙이면 거북이의 꽃무늬와 새들의 발자국을 관찰할 수가 있었다. 그는 각종의 아름다운 것을 폭넓게 채집하여 이를 합쳐서 한자를 만들었다"라고 말하였다. 오늘날 이런 말들로 종(钟), 정(鼎) 등 청동기에 새겨진 긴 사(词)를 형용하는 데 가장 적당할 것이다. 이는 석고(石鼓)[6]의 밑에서 균일하고 깔끔한 미감을 더해 줬다. 그리고 진시황 시기의 각종 각석(刻石)을 보면 필체는 전서(篆体)이지만 구조나 형체의 배열로 보면 깔끔한 것 말고도 단정하다는 느낌도 든다. 곧은 필획의 공백이 정연할 뿐만 아니라 가로로 된 데 역시 정연하다. 이런 정연하고 단정

6 진(秦)의 문물. 북처럼 생긴 열 개의 돌판 위에 사언시(四言诗) 명문(铭文)이 새겨져 있음.

한 미는 한비(汉碑)까지 지극히 상승하였다. 이땐 모든 문자가 형식 밖에 있기 때문에 미의 경지에 도달하였다"라고 말하였다.

위에서 등이칩 선생의 말을 통하여 중국 서예의 창제 시기에 실용적인 면 외에 예술적 미의 방향도 존재했고 부호의 단계에 멈추는 다른 민족들의 문자와 달리 우리 민족의 미감을 표현하는 도구가 되었다는 것을 알 수 있다.

이어서 미학으로 중국 서예의 용필, 구조와 짜임새를 검토하도록 하겠다.

1. 용필

용필은 기필(起笔), 수필(收笔), 원필(圆笔), 방필(方笔), 중봉(中锋), 측봉(侧锋), 노봉(露锋), 장봉(藏锋), 제안(提按), 전절(转折) 등이 있는데 음악에서 소수의 악음으로 화음, 리듬과 선율의 규칙에 따라서 다양한 곡을 만드는 것처럼 용필에서는 모두 단순한 점으로 그리고 변화를 일으켜서 풍부한 마음의 감정과 세상의 각종 이미지들을 표현하는 것이다. 그러나 송나라 유명한 비평가 동유(董逌)는《광천화발(广川画跋)》에서 "천지간의 생명력 있는 사물은 모두 기(气)의 운동으로 구성되고 그들의 기능, 역할과 비밀은 사물 자체와 서로 보완하고 돕는 관계이다. 무엇으로 만들었는지 모르기 때문에 저절로 구성될 수도 있다"라고 말하였다. 이는 로댕이 말한 "어느 정해져 있는 선(线)은 커다란 우주를 관통하고 창조물에게 모든 것을 부여 받았다. 만약에 이들은 이 선 안에서 운행하고 있고 또한 자유롭다고 느껴지면 추한 것은 아무것도 생기기 않을 것이다"와 서로 다르지 않다고 할 수 있다. 한마디로 변화무쌍한 용필은 다양한 변화를 가져온다는 것이다.

로댕은 수많은 조각에서 모든 것을 관통하는 "선"을 발견하고 중국 화가들은 수많은 회화에서 모든 것을 관통하는 "용필"을 발견하여 다양한 예술적 이미지를 구성하였는데 이는 바로 중국 역대의 다양한 서예이다. 당나라의 위대한 비평가이자 중국 화사(画史)의 창작자 장언원(张彦远)은《역대명화기(历

代名画记)》에서 고개지(顾恺之), 육탐미(陆探微), 장승요(张僧繇) 등의 용필에 관하여 "고개지의 필적은 빈틈없고 힘 있으면서 서로 이어지고, 세속을 초월하고 격조가 여유롭고 바람, 비, 번개, 천둥처럼 빨라지고 싶다는 경지는 용필 전에 존재할 뿐만 아니라 용필 후에도 계속 존재하기 때문에 완전히 정신적인 것이다. 옛날에 장지(张芝)는 최완(崔瑗), 두도(杜度)의 초서(草书)를 배웠을 때 그들의 용필을 따르면서 나름대로 변화를 일으켜서 한 획으로 완성하고 맥락이 서로 관통하고 연결되어 일행 사이에도 끊어지지 않는 오늘날 초서의 형태를 확정하였다. 왕헌지(王献之)는 이 안에 있는 깊은 뜻을 알기 때문에 행마다 첫 번째 글자를 끊어지지 않게 앞으로 나아가게 하여 천하의 명필이 되었다. 그 뒤에 육탐미도 끊어지지 않는 한 획으로 그림을 그려 본 다음에 서예와 회화 속의 용필이 서로 통한다는 것을 알게 되었다"라고 말하였다. 비록 사는 시대도 다르고 사는 지역도 완전히 다르지만 서예와 회화 속의 용필에 관하여 "한 획으로 완성하고 맥락이 서로 관통한다"라는 장언원의 말은 로댕이 말한 우주를 관통하는 선과 서로 통한다. 이를 통하여 중국 서예가나 화가가 한 획으로 점을 구성하거나 그림을 그려서 중국 특유의 풍부한 예술적 이미지를 창조하는 데 예술적 근거가 있었다는 것을 알 수 있다.

그러나 여기서 언급한 한 획이란 실제로 끊어지지 않는 선을 말하는 것이 아니다. 송나라 곽약허(郭若虚)은 《도화견문지(图画见闻志)》에서 "그림 속에 길이가 5장(丈)[7]정도 되는 한 획이 있는데 끝에서 시작하고 파도 사이를 관통하고 다른 각종의 필획들과 순서에 따라 어지럽지 않다. 어떤 부분은 넘었고 어떤 부분은 용솟음치고 어떤 부분은 빙빙 돌고 어떤 부분은 되돌아오는데 실제로 5장을 훨씬 넘었다"라고 말하였는데 이와 다르다. 하지만 "왕헌지가 한 획으로 서예를 완성하고 육탐미가 한 획으로 그림을 완성한다는 말은 실제로 한 획으로 하나의 글이나 그림을 완성한다는 뜻이 아니라 시작부터 끝날 때까지 기필(起笔)과 수필(收笔)은 서로 끊어지지 않고 연결되어 기와 맥락이 서로 관통한다

7 길이의 단위. 1장(丈)은 10척(尺)이며, 약 3.33m.

는 경지를 이룬다"라는 것이며, 이는 한 획의 정확한 정의가 될 수 있다. 따라서 옛사람이 말한 "영자팔법(永字八法)"은 8개의 용필을 사용하지만 맥락이 서로 관통하여 뼈, 살, 힘줄, 피로 구성된 글자를 단숨에 완성하여 하나의 생명체를 표현하고 성공적으로 예술적 경지를 조성한다는 뜻을 지닌다.

그렇다면 용필로 어떻게 뼈, 살, 힘줄, 피를 표현하여 예술적 경지를 조성했을까?

이에 관하여 삼국시대 위나라의 유명한 서예가 종요(钟繇)는 "필적은 경지이고 심미의 주체는 사람이고……보이는 세상 만물은 모두 그렇다"라고 말하였다. 붓으로 먹을 찍어서 종이나 비단에다가 필적을 남기면 공백이 사라지고 이미지가 생겼다. 이에 관하여 석도(石涛)는 《화어록(画语录)》의 1장에서 "태고 시기에 화법은 없었고 순박한 대도(大道)가 사라지자 화법이 생겼다. 그렇다면 화법은 어디에서 생겼을까? 한 획에 생겼기 때문에 이 한 획은 대중의 본원이고 만물의 근원이 되었다…… 사람은 한 획으로 세미한 사물까지 구체화하고 뜻이 명확하고 필법이 맑으며 투명하다. 손목이 유연하지 않으면 필획이 정확하지 않고 필획이 정확하지 않으면 손목이 유연하지 못한다. 손목이 움직여야 편하게 붓을 돌릴 수가 있고 붓의 끝이 촉촉해야 잘 돌아가고 손목이 안정돼야 광활한 것을 표현할 수가 있다. 기필은 종이를 자르는 것과 같고 수필은 종이를 벗기는 것과 같고 원형을 쓸 수도 있고 사각형을 쓸 수도 있으며, 직선을 쓸 수도 있고 곡선을 쓸 수도 있으며, 위에서도 아래서도 쓸 수가 있으며 좌우는 똑같은 폭으로 쓸 수도 있으며 튀어나올 수도 있고 쑥 들어갈 수도 있다. 끊어진 필획은 잘라진 것과 같고 깊은 물 속에 있는 것 같기도 하고 타오르는 불 위에 있는 것 같기도 한데 여기서 조금은 딱딱한 느낌, 힘없는 용필, 연결되지 않는 필법 등은 허용되지 않는다. 이는 모든 이미지와 이치를 남김없이 드러낸다. 손이 가는 대로 산천, 인물, 새와 짐승, 초목, 못, 누각 등은 각자 형태를 지니게 되고 생동해진다. 화가는 자기의 의도를 꼼꼼히 헤아리고 감정으로 사물을 묘사하는데 때로는 드러나고 때로

는 어떤 의미를 함축시킨다. 사람들이 못 보는 사이에 그림은 완성된다. 그러나 그림은 자기 본심을 어기지 않는다. 아마도 순박한 대도가 사라지자 화법이 생겼고 화법이 생기자 만물이 나타났기 때문일 것이다"라고 말하였다.

상기하듯이 한 획에서 만물의 아름다움이 흘러나온다는 것은 사람 마음속에서 흘러나온 미이다. 사람이 없다면 미를 그려 보지도 표현하지도 못할 것이다. 이런 의미에서 종요는 "미를 흘리는 자는 사람이다"라고 말하였다. 또한 로댕이 말한 "어느 정해져 있는 선(線)은 커다란 우주를 관통하고 창조물에게 모든 것을 부여 받았다. 만약에 이들은 이 선 안에서 운행하고 있고 또한 자유롭다고 느껴지면 추한 것은 아무것도 생기기 않을 것이다"도 이런 의미에서 나온 것이다. 화가, 서예가, 조각가 등이 선 하나(한 획)를 창조하여 만물로 하여금 자유자재한 느낌으로 자신을 표현하게 하는 것이 바로 미이다. 미는 사람에서 흘러나온 것이기도 하고 만물의 이미지 속에 리듬과 선율의 표현이기도 하다. 이에 관하여 석도는 또한 "그림을 그리는 사람들은 자기 본심을 따르는 사람들이다. 산천과 인물이 아름답게 엇갈려 있는 것, 새, 짐승, 초목의 성격, 정자나 누각의 척도에 담겨 있는 깊은 이치를 잘 몰라 다르게 그들의 형태를 표현한다면 결국 그림 속의 커다란 규칙을 파악하지 못할 것이다. 먼 길을 걷거나 먼 곳에 올라갈 때 모두 작은 걸음부터 시작하듯이 한 획으로 세상 만물을 망라하려면 하나의 점으로부터 시작하고 하나의 점으로 끝내야 한다. 그 다음에는 그림을 가져가면 된다"고 말하였다.

따라서 중국 사람은 붓을 들고 한 획으로 공백을 뚫어서 필적을 남기면서 만물의 미, 그리고 마음의 미를 흘러나오게 하였다. 로댕이 말한 우주를 관통하는 선은 중국 선현들이 일찍이 서예, 은나라의 갑골문(甲骨文), 상주의 종정문(钟鼎文), 한대의 예서(隶书), 진나라와 당나라의 초서(草书)에서 풍부하게 창조적으로 반영하였다.

인간이 사상으로 세상을 파악하려면 만물을 개념의 그물 안으로 수용해야 한다. 그물의 벼리를 집어 올리면 그물의 작은 구멍은 저절로 따라서 열리기

때문에 만물이 뚜렷해지기 때문이다. 중국 사람은 붓으로 세상을 표현하는 데 한 획으로 시작하지만 한 획으로 만물을 모두 흡수할 수 없기 때문에 팔법으로 바꿔야 필획의 기세를 살려서 만물의 기세를 표현할 수 있다. 이에 관하여 《금경(禁经)》에서 팔법은 예서에서 시작되고 최완(崔瑗), 장지(张芝), 종요(钟繇), 왕희지(王羲之)를 통하여 그의 사용법을 전수하여 수많은 글자에 사용되었는데 이야말로 최고의 서예였다", "전에 왕희지는 서예에 몇 년 동안 전념하였는데 그중에서 27년의 시간을 영자팔법을 연구하는 데 사용하였다. 그는 팔법의 기세를 파악하여 모든 글자와 관통시킬 수 있었기 때문이었다"라는 기록이 있다. 수나라 때 지영(智永)이라는 스님은 왕희지의 서예를 본보기로 보존하여 백가 서예의 시조로 삼으려다가 착상을 얻었다. 지영 스님의 영자팔법이란 '횡'(橫: 가로획), '수'(竪: 세로획), '별'(撇: 왼쪽으로 삐침), '날'(捺: 우로 삐침) 등 필획 중에서 '수', '별'을 두 가지로 분류하여 서로 다르게 쓰고 다른 이름으로 부르는 것이었다. 8개의 필획은 "영(永)"자를 구성하였다. 이에 관하여 송나라의 강백석(姜白石)은 《속서보(续书谱)》에서 "진정한 용필은 팔법이라고 할 수가 있다. 전에 옛사람의 글자를 채집하여 도표를 만들어서 분석해 본 적이 있는데 지금부터 이들이 무엇을 대표하는지에 대하여 소개하겠다. 점(点)은 글자의 눈썹과 눈이고 이를 통하여 정신적 모습이 보일 수가 있고 우리와 마주하는 점도 있고 우리와 등지는 점도 있고 장단이 적당한 데는 가장 귀하고 끝나는 데는 튼튼하고 힘이 있다. '별'과 '날'은 글자의 팔과 다리이고 자유자재로 늘었다 줄었다 하고 변화무쌍하여 마침 물고기의 지느러미와 새의 날개처럼 나풀나풀 춤추는 것 같다. 수만구(竪弯钩, 갈고리 모양의 한자 필획)와 수제(竪提, 세로획하고 위로 끌어올리는 필획)는 글자의 걸음과 같이 글자를 침착하고 탄탄하게 만든다"라고 말하였다. 이를 통하여 변화무쌍한 필획을 알 수 있다. 한마디로 글자는 생명의 움직임을 반영하는 것이다. 생명의 움직임은 우주의 선에서 자유자재하다고 느껴지면 나풀나풀 춤추게 되는데 이는 바로 미이다. 그러나 현완직필(悬腕直笔)로 온몸의 힘을 다하여 글자를 쓰기 때문에 점

하나는 평평하게 펴져 있는 면이 아니라 깊이 있는 나선형 운동의 종점이기 때문에 그 굳센 힘은 우리 눈에 들어온다. 팔법에서 점은 점이라고 부르지 않고 측(側)이라고 부르는데 글자의 기세를 말하는 것이다. 이에 관하여 위부인(卫夫人)[8]은 《필진도(笔阵图)》에서 "점은 높은 봉우리에서 떨어진 돌처럼 서로 부딪치는 것 같지만 실제로는 붕괴할 것이다"라고 말하였다. 이를 통하여 점의 힘이 얼마나 대단하고 놀라운지를 알 수 있다. 뿐만 아니라 '횡'(橫)도 횡이라고 부르지 않고 늑(勒)이라고 부르는데 이는 또한 고삐를 당겨 말을 멈추게 하는 기세를 종이에다 표현하는 것이다. 종요는 "필적은 경지이고 미를 흘리는 자는 사람이다"라고 말하였다. "미"란 기세이고 힘이고 생명력이 왕성한 리듬이다. 여기서 중국 사람이 장려한 미를 선호하는 미학적 경향이 보이는데 이는 사혁(謝赫)의 《화품록(画品录)》에서 주장한 것과 일치한다.

8개의 필획으로 하나의 글자를 구성하고 이 글자는 하나의 건축물과 같고 안에 기둥, 서까래, 대들보도 있고 시렁도 있다. 서양미학은 그리스의 신전에서 추상적 미의 규칙을 얻었는데 균형, 비례, 대칭, 조화, 단계, 리듬 등이 있고 이들은 서양미학에서 미의 형식의 기본적 범위가 되었기 때문에 먼저 분석하고 연구할 대상이다. 옛사람이 중국 서예의 구조미에 관해 논의한 것을 통하여 중국미학의 범위도 파악할 수 있다. 그렇다면 동서양 미학의 범위에 대한 비교 연구를 통하여 차이점을 찾아내서 세계 미학의 내용을 풍부하게 할 수 있을 것이다. 이는 우리에게 남겨져 있는 과제이다. 이어서 중국 서예에 나타난 구조미에 대하여 검토하도록 하겠다.

2. 구조

글자의 구조는 포백(布白)이라고도 부른다. 점을 연결하고 교차하여 글자를

8 하동(河东) 안읍(安邑) 사람으로 이름은 삭(铄)이고, 자는 무의(茂猗)이다. 진대(晉代) 시대의 여자 서법가(书法家)이다. 여음태수(汝陰太守)를 지냈던 이구(李矩)의 처(妻)로 당시 '위부인(卫夫人)'으로 일컬어졌다.

구성하기 때문에 공백도 글자의 일부이고 허(虛)와 실(实)이 서로 상생하여 하나의 예술품을 완성한다고 생각한다. 공백은 글자 조형의 일부이고 필획과 같은 예술적 가치를 지니고 있다고 생각하기 때문에 제대로 배치해야 한다. 유명한 서예가 등석여(邓石如)는 서예에 관하여 "공백은 필획과 똑같이 중요하다"라고 말한 적이 있다. 이처럼 붓과 먹이 가지 않는 공백은 또 하나의 묘한 경지이다. 이는 먼저 공간의 분포를 고려하고 허적 공간과 실적 공간을 똑같이 중요시하는 건축과 비슷하다. 중국 서예 예술의 이런 공간적 미는 전서(篆书), 예서(隶书), 해서(真书), 초서(草书), 비백(飞白) 등에 서로 다르게 나타났는데 이에 관한 연구는 우리에게 남겨져 있는 과제이다. 이는 서양미학에서 고딕식 건축, 르네상스식 건축, 바로크식 건축에 나타난 서로 다른 공간을 연구하는 것과 같다. 공간감의 차이는 하나의 민족, 하나의 시대, 하나의 계급이 서로 다른 경제적 기초와 사회적 조건 안의 서로 다른 세계관과 생활에 대한 체험을 나타낸다.

상주시대의 전서(篆书), 진나라의 소전(小篆), 한나라의 예서(隶书)와 팔분(八分), 위진시대의 행서(行书), 당나라의 해서(真书), 송나라와 명나라의 초서(草书) 등은 각자 자신만의 스타일을 지니고 있었다. 이에 관하여 옛사람은 "진나라 사람은 분위기를, 당나라 사람은 필치를, 송나라 사람은 함의를, 명나라 사람은 형태를 선호하였다"라고 말하였다. 이는 사람들이 글자의 구조와 포백에서 각 시대의 서로 다른 스타일을 처음으로 느꼈을 것을 짐작하게 한다.

당나라 사람은 필치를 선호했기 때문에 해서를 크게 발전시켰다. 그들은 해서의 구조에 대하여도 꼼꼼히 연구하였다. 그리고 글자 구조 속의 "법"에 대하여도 깊이 검토하였다. 인간은 미의 규칙을 따라서 미를 창조하였기 때문에 당나라 해서 속의 "법"은 우리가 중국 고대 미감과 미학 사상을 연구하는 데 중요한 자료가 될 것이다.

당나라 유명한 서예가 구양순(欧阳询)은 해서의 36가지 구조법을 남겼다고 전해진다. 이는 중국 미학을 연구하는 분들에게 도움이 되도록 다소 번잡하

지만 필자는 일일이 다 정리하였다. 이를 통하여 중국 미학 사상의 기본적 범위에 대하여 조금은 엿볼 수 있을 것이다. 우리는 서예의 심미 관념으로부터 시작하여 회화, 건축, 문학, 음악, 무용, 공예 미술 등 중국의 다른 예술과도 점차로 접할 수 있다. 이는 미학 방법론적 가치가 있는 일이다. 그러나 모든 예술 속의 법이란 단지 법일 뿐이며 잘 활용해야 법이 있는 것으로부터 법이 없는 것을 만들어서 예술가의 독특한 개성과 스타일을 표현할 수 있으며 이야말로 진정한 예술이다. 예술은 창조된 것이지 규정대로 제조한 것이 아니기 때문이다. 이 36가지 구조법은 해서에만 적합하기 때문에 다른 글자체를 연구할 때 각자의 내재적 미학 규칙을 검토할 필요가 있다. 지금부터 과수지(戈守智)가 편찬한 《한자서예통해(汉书法通解)》에 의거하여 구양순의 해서의 36가지 구조법을 간단하게 소개하도록 하겠다.

1. 배첩(排叠)

 글자를 구성하는 각 부분을 골고루 배열한다는 뜻이다.

2. 피취(避就)

 촘촘한 것을 피하고 성긴 것을 택하고, 어려운 것을 피하고 쉬운 것을 택하고, 먼 것을 피하고 가까운 것을 택한다는 뜻이다.

3. 정대(顶戴)

 사람이 무엇을 착용한 채로 걸어 다니는 것 같기도 하고 머리 위에 높은 상투를 얹는 것 같기도 하다. 정면으로 보면 위에서 아래까지 기울어지지 않고 반듯하고, 옆으로 보면 정교한 구조를 볼 수가 있다는 뜻이다.

4. 천삽(穿插)

 천(穿)은 넓은 데를 뚫고 지나가고 삽(插)은 공백에 끼어든다는 뜻을 지닌다.

5. 향배(向背)

 안을 향하면 향(向)이고 밖을 향하면 배(背)라고 한다.

6. 편측(偏側)

글자는 대부분 반듯한 획, 기울어진 획, 반면, 측면이 서로 교차하여 구성되지만 그 중의 한 획은 글자의 기세를 주관한다는 뜻이다.

7. 도조(挑撨)

직선은 도(挑)이고 강한 힘을 표현하고 곡선은 조(撨)이고 부드러움을 표현한다는 뜻이다.

8. 상양(相讓)

글자의 좌측과 우측은 어느 정도 서로 양보해야 최선이 된다는 뜻이다.

9. 보공(補空)

빈 곳을 채워서 사면이 가득하고 반듯한 느낌을 얻는다는 뜻이다.

10. 개(盖)

집 위에 지붕을 덮듯이 글자의 윗부분을 높고 큰 획으로 덮는다는 뜻이다.

11. 첩영(貼零)

글자 밑부분이 흩어져 있는 경우에 기세를 잃어버리기가 쉽기 때문에 점을 하나 붙인다는 뜻이다.

12. 점합(粘合)

원래의 모습에서 벗어난 글자에 획을 부착하여 원래의 모습과 가까이 한다는 뜻이다.

13. 첩속(捷速)

결단력 있게 기필(起筆)해야 한다는 뜻이다.

14. 빈틈을 피하고 가득 채움(滿不要虛)

글자를 쓸 때 빈틈을 피하고 가득하다는 느낌을 줘야 한다는 뜻이다.

15. 의련(意連)

글자의 모양으로 보면 서로 끊어져 있어도 뜻이 서로 연결되어 있다는 뜻이다.

16. 복모(复冒)

윗부분이 큰 글자 같은 경우에 밑부분을 골고루 배열하고 기세를 가한다는 뜻이다.

17. 수예(垂曳)

수(垂)는 왼쪽으로 예(曳)는 오른쪽으로 펴진다는 뜻이다.

18. 차환(借換)

왼쪽의 점을 빌려서 오른쪽에 사용한다는 뜻이다. 이는 방법이 없는 경우에만 쓴다.

19. 증감(增減)

글자의 획수를 보고 너무 많으면 적당히 줄이고 너무 적으면 적당히 늘린다는 뜻이다.

20. 응부(応副)

획수가 너무 적은 글자 같은 경우에 획수를 좀 붙여서 대칭시킨다는 뜻이다.

21. 탱주(撐拄)

글자를 굳세게 보이려고 지탱하는 획수가 반드시 필요하다는 뜻이다.

22. 조읍(朝揖)

편방(偏旁)으로 구성된 글자 같은 경우에 편방과 분리해도 각자 아름답게 보이게 한다는 뜻이다.

23. 구응(救応)

글자를 쓸 때 먼저 머리 속에서 글자의 모양을 상상한 다음에 종이에다 쓰게 되기 때문에 쓰면서 잘못된 부분을 고치기도 한다는 뜻이다.

24. 부려(附丽)

글자의 각 부분이 서로 분리하면 안 되는 경우에 반드시 부착해야 한다는 뜻이다.

25. 회포(回抱)

붓을 돌려서 왼쪽이나 오른쪽을 껴안는 느낌을 얻는 뜻이다.

26. 포과(包裹)

글자의 사면을 둘러싼다는 뜻이다. 반듯하고 유창하게 둘러싸는 것이 어렵고 귀하다.

27. 성대(成大)

글자의 구조는 집 구조와 비슷하다. 만약에 집의 벽이 없으면 다른 작은 것들을 어떻게 배치하겠나? 따라서 글자의 주체부터 확정하고 때로 주체를 위하여 작은 부분을 희생시킬 수도 있다는 뜻이다.

28. 소대성형(小大成形)

글자는 크든 작든 나름대로 아름다운 모습을 지닌다는 뜻이다.

29. 소대와 대소(小大与大小)

글자의 구조로 보면 위가 크고 아래가 작고, 위가 작고 아래가 큰 경우가 있지만 균형이 잡히는 것이 가장 중요하다는 뜻이다.

30. 각자성형(各自成形)

한 글자로 합쳐도 좋고 분리해도 좋다는 뜻이다.

31. 상관령(相管領)

위가 아래를 통제하는 것은 관(管)이라고 부르고 앞이 뒤를 통제하는 것은 영(領)이라고 부른다. 필획들끼리 서로 잘 보살펴서 각자의 적당한 자리를 찾는 것이 중요하다는 뜻이다.

32. 응접(応接)

점과 점, 글자와 글자를 서로 연결시킨다는 뜻이다.

33. 편(編)

글자를 화려하게 쓰는 것보다 간단하게 쓰면서도 초라하다는 느낌을 주지 않다는 뜻이다.

34. 좌소우대(左小右大)

글자를 쓸 때 왼쪽을 좀 작게 쓰고 오른쪽을 좀 크게 쓴다는 뜻이다.

35. 좌고우저 좌단우장(左高右低 左短右长)

　　왼쪽이 높으면 오른쪽을 좀 낮게 쓰고, 왼쪽이 짧으면 오른쪽을 좀
　　길게 쓴다는 뜻이다.

36. 각호(却好)

　　글자의 전편를 보고 적당하다는 느낌이 든다는 뜻이다.

글자의 구조에 대하여 과수지는 아래와 같이 말하였다.

　　각종 구조법의 공통점은 적당하다는 느낌을 추구하는 것이다. 성긴 면에
서 좋으면 배첩(排疊)의 차이뿐이다. 원근의 면에서 좋으면 어떤 것을 피하
고 어떤 것을 선호하는 차이뿐이다. 위가 좋으면 모자를 하나 씌워서 덮는
것뿐이다. 아래가 좋으면 붙이고 걸고 좌우로 펴진다는 것을 통하여 지탱
하는 것뿐이다. 마주보는 것, 서로 대신하는 것, 서로 등지는 것, 분리되어
있는데도 정이 있는 것, 서로 양보하는 것 등은 각자 제자리를 지키는 것
뿐이다. 서로 연결되는 것, 교차하면서도 서로 침범하지 않는 것, 서로 부
착되는 것, 의미가 연결되는 것, 서로 호응하는 것 등도 적당하다는 느낌
을 주면 된다. 천삽(穿插)은 실(实)적인 것이고 상관령(相管领)은 허(虚)적인
것이고 합치면 구응(救应)이고 서로 분리해도 모양을 갖출 수가 있다. 각자
원래의 모습을 잘 지키면 된다. 큰 형체를 서로 교환하는 것, 작은 점이나
부분을 늘리거나 줄이는 것, 실적인 것을 옮겨서 허적인 것을 보충하는
것, 일부를 빌려와서 이 부분을 채우는 것 등은 서로 똑같은 모양만 바꿀
수가 있으면 좋은 것이라고 할 수가 있다. 홀쭉한 곡선에서 스스로 조화를
찾아보고, 좁은 공간에서 중간을 비워서 기다리는 겸손한 태도가 좋은 것
이다. 둘러싸인 것은 밖으로 자기를 좀 펴고 풍만한 것은 안에서 자기의
형체를 튼튼하게 만들면 된다. 이때 가득하다는 느낌을 얻는 것은 중요하
다. 납작한 것은 긴밀하고 기울어진 것은 한 측으로 기울어지고 빠른 것은
빠른 대로 놓아두면 된다. 걸린 시간이 다르다는 것은 단점이 아니기 때문

이다. 붓, 형체, 서예 등은 크기의 차이가 있기 때문에 글자를 배치하는 곳도 달라야 한다. 따라서 구조법을 잘 알아야 훌륭한 글자를 얻을 수 있다. 변화무쌍한 기운이나 기세 등의 표현은 자기의 체험과 관련되지만 결국 구조법에서 벗어나지 못할 것이다.

상기한 듯이 오래 전부터 전해 온 구양순의 36가지 구조법은 해서의 구조에 대한 분석을 통하여 아름다운 글자체의 구조법을 얻게 되었는데 모든 것은 미를 목표로 삼았다는 것을 알 수가 있다. 미를 얻기 위하여 미의 규칙으로 글자의 모양을 바꾸기도 하였다. 그리스의 건축에서 미의 이미지를 만들기 위하여 기하학의 선을 따르지 않고 돌기둥의 모양도 바꿨던 것과 같다. 중국 고대 미학에서 밝혀진 미의 형식의 범주를 연구하는 구체적 자료를 여기서 찾을 수 있기 때문에 우리 미학사를 연구하는 분들에게 의미 있는 일이다. 물론 이런 미학의 범주는 다른 예술에서도 발굴되고 정리될 수 있다. 서양 건축 안의 구조 규칙이 서양 고대 그리스와 중세 시대 고딕식 예술 안에 있는 공간감의 형식을 계시하는 것처럼, 중국 서예 결체의 규칙은 또한 중국 사람의 공간감의 형식을 계시하고 있다. 전에 《중서화법에 나타난 공간 의식(中西画法所表现的空间意识)》에서 "중국화에서 공간을 구성할 때 빛과 그림자로 부각시키는 법, 입체적 조각이나 건축 안의 기하학적 투시법을 사용하지 않고 음악이나 무용과 비슷한 것이 일으키는 공간감을 추구한다. 정확히 말하자면 이는 서예의 공간적 구조라고 할 수가 있다"라는 글을 읽은 적이 있다.
중국 서예의 결체 규칙을 제대로 연구하려면 더욱 넓고 깊은 시점으로 연구해야 할 것이다. 이는 미학의 과제일 뿐만 아니라 르네상스 역사의 과제이기도 하다.
한 글자의 구조로부터 서예 작품 전편의 짜임새까지는 구조법의 확장과 응용이라고 할 수가 있다. 지금부터 서예의 짜임새를 통하여 중국 사람의 공간감의 특징을 밝히도록 하겠다.

3. 짜임새

위에서 언급한 36가지 구조법 중의 상관령(相管領)과 응접(応接)은 하나의 글
자뿐만 아니라 서예 작품 전편의 짜임새에 관한 것이기도 하다. 이에 관하여
과수지는 "글자를 쓸 때 보통 글자마다 전편의 기세를 통제하게 하고 글자마
다 전편의 지도자로 삼는다. 만약에 한 글자 중에 한두 군데의 필획이 산만해
지면 한 행을 통제할 수 없게 되고 만약에 한 폭에 한두 군데의 필획이 산만
해지면 한 폭을 통제할 수 없게 될 것이고 이는 바로 상관령이라는 구조법이
다. 이어서 예를 들어서 응접에 대하여 소개하도록 하겠다. 만약에 앞의 글자
의 형체를 따라서 뒤의 글자의 형체를 정하고, 오른쪽 한 행의 글자체를 따라
서 뒤의 글자의 형체를 정하여 호응시킨다는 것은 바로 응접이다. 만약에 앞
의 글자에서 계속 큰 날(捺, 왼쪽 위에서 오른쪽 아래로 삐쳐 내려가는 한자 필획의 하나)을
사용하였으면 뒤집은 점으로 이어야 하고, 오른쪽 한 행에서 계속 큰 날을
사용하였으면 가볍게 스쳐가는 방법을 사용해야 한다. 손님이나 친구들이 각
자 제자리에 앉으면서 서로 호흡을 맞추는 것처럼 행마다 서로 호응하고 글
자마다 서로 이어서 예술적 경지를 조성한다. 관령(管領)하는 글자는 시작할
때의 창도자(唱道者)이고 응접하는 글자는 뒤의 수행이어야 한다"고 말하였다.

"상관령"은 한 악곡 안의 주제처럼 산만해지지 않도록 한 곡을 관통하고
단결시켜서 기본적인 음악의 생각을 표현한다는 것이다. "응접"은 각종 변화
속에서 서로 호응하고 서로 연결된다는 것이다. 이 두 가지는 짜임새를 배치
하는 기본적 원칙이다.

이에 관하여 장신(張紳)은 "옛사람은 글을 쓰듯이 글자를 썼는데 그 안에 글
자 구조법, 짜임새, 문자 구성법 등이 들어 있고 서예 작품 전편에 구조가
있고 시작과 끝이 서로 호응하였다. 따라서 왕희지는 남들이 탐낼 만한《난
정서》를 완성하였다.《난정서》를 보면 "영(永)"자로부터 "문(文)"자까지 붓 밑
의 운치는 주위를 빛나게 하고 머리를 숙였다 쳐드는 사이에 음양이 기복하

고 끊어지지 않았다.

왕희지의《난정서》의 글자 하나하나는 아름다운 구조를 지닐 뿐만 아니라 전편에서도 포백과 짜임새, 상관령, 응접 등에도 신경을 많이 썼기 때문에 명확한 주제와 다양한 변화를 부각시켰다. 전편에 "지(之)"자는 총 18개가 있는데 서로 구조도 다르고 표정도 다른데 변화를 암시하면서도 전편과 관통되고 연결되어 있었다. 상관령의 임무를 실행하면서도 변화 속에서 앞뒤가 서로 응접하여서 전편을 연결시켰다. 전편의 첫 글자 "영(永)"자로부터 마지막 글자인 "문(文)"을 일맥상통하게 하고 붙이지도 않고 벗기지도 않았는데 소탈한 왕희지의 정신적 모습을 표현했을 뿐만 아니라 미에 대한 진나라 사람의 최고 이상도 표현했다. 때문에 당태종(唐太宗)과 당나라 다른 서예가들은 모두《난정서》를 선호하였다. 그들은《난정서》를 서로 다르게 모사하였지만 전편의 짜임새, 포백, 분행 등을 감히 건드리지 못했다.《난정서》의 짜임새가 미의 전형적인 대표라고 할 수가 있다.

왕희지는 위부인의《필진도》를 "글자를 쓰려면 사람은 대부분 먹을 가는 데에 집중하고 정신을 온통 집중하여 생각한다. 글자의 형체, 크기, 직선과 곡선, 함의, 그리고 붓의 진동이 일으킬 일맥상통하는 효과 등을 미리 생각하고 글자를 썼다. 만약에 글자가 주판의 산주(算珠)처럼 위아래, 앞뒤가 서로 나란히 배치된다면 이는 서예가 아니라 글자를 쓴다는 것일 뿐이다"라고 평하였다.

위의 왕희지의 말은 후세의 관각체(馆阁体)[9]와 간록자서(干禄字书)[10]의 문제점

9 명청대(明淸代)의 묵색이 짙고 글씨 크기가 고른 네모 반듯하고 깔끔한 관청의 서체. 명대에는 '대각체(台阁体)'로, 청대에는 '관각체'로 불렸다. 이 서체는 명청대의 한림원(翰林院)의 관료들이 즐겨 사용하였고 과거 응시자에게도 요구되어 청대 건륭(乾隆) 중엽 이후 크게 융성하였다. 원래 관각(馆阁)은 송대(宋代)에 소문관(昭文馆), 사관(史馆), 집현원(集贤院)과 비각(秘阁), 용도각(龙图阁), 천장각(天章阁)을 통칭하였으나 명청대에는 관각이 모두 한림원으로 편입되었다. 따라서 원래 관각체라 하면 한림원의 서체라는 뜻이 된다. 그러나 후에는 판에 박은 듯 몰개성적인 서체를 낮게 평가하여 모두 관각체라 부르게 되었다.

10 중국 당나라의 자전으로, 안원손(顔元孫)이 편찬하였다(1권). 운(韵)에 따라서 804자를 배열하고 글자마다 정(正), 속(俗), 통(通)의 3체를 밝혔다. 천자에게 상서할 때나, 진사 과거시험

을 지적하였다. 오늘날 우리는 위진육조(魏晉六朝) 시대의 서예를 좋아하는데 그 중에서 거리낌 없이 하고 싶은 대로 하는 명가들의 글자 구조는 왕희지의 지적과 우연히 일치하였다. 그러나 왕희지의《난정서》는 여전히 천고의 명작이고 이 수준에 이른 작품은 없을 것이다. 물론 왕희지 본인도 이를 뛰어넘는 두 번째 작품을 쓰지 못할 것이다. 이는 창조이기 때문이다.

이런 "창조"에서야 진정한 예술적 경지가 쏟아져 나올 수가 있다. 예술적 경지는 자연주의처럼 현실을 모방하는 것도 아니고 추상적 공상의 구조도 아니라 생활에 대한 풍부하고 깊은 체험, 짙은 감정, 진지한 생각 등에서 갑자기 창조적으로 솟아나온 것이다. 음악가는 이로 음조를 만들고 서예가는 이로 독창적 짜임새와 독특한 스타일을 지니는 서예를 창조하여 인류의 예술을 풍부하게 하였다.《난정서》에서 우리는 중국 서예의 미를 감상할 수 있을 뿐만 아니라 서예에 대한 왕희지의 미학 사상도 실제로 확인할 수 있다.

은나라 갑골문, 상나라와 주나라 청동기의 도안, 문자와 포백(布白)의 미는 일찍부터 사람들의 인정을 받았다. 특히 청동기의 도안이나 문자는 몇 줄 되지 않는 글자로 간결하다는 느낌을, 교묘한 포백으로 여운을 남겨서 우리로 하여금 깊이 음미하게 할 뿐만 아니라 가면 갈수록 무궁무진하다는 느낌을 주기도 한다. 이는 결코 기하학이나 수학적으로 기획하고 파악할 수 있는 것이 아니다. 기나긴 금문(金文)[11]도 깔끔하면서도 유유자적하다는 느낌을 주는데 이를 통하여 서예가들의 자유로우면서도 엄격한 태도를 알 수 있다.

은나라 초기의 문자는 거의 순수한 상형문자로 구성되었는데 크기가 서로 다르고 음양이 서로 균형을 이루며 전체가 하나의 글자를 구성한 것 같고 상관령과 응접의 미도 느낄 수 있다.

중국 고대의 상나라와 주나라 청동기의 도안이나 문자에서 짜임새의 미를

에 도움을 줄 수 있게 편찬한 것으로, 녹을 구하는 자(관리 지원자)가 마땅히 배우고 익혀야 할 자체서(字体书)라는 뜻이다. 그 정서(正书)는 간록체 또는 관각체(馆阁体)라고도 한다.
11 상주(商周)와 진한(秦汉) 시대 청동기에 주조하거나 새긴 문자.

발견할 수 있는데 이는 신기한 우주를 엿보고 자연의 가장 심오한 형식의 비밀을 얻었다는 느낌을 준다. 괴테는 어떤 작품을 보고 "소재는 누구나 쉽게 볼 수 있고 내용이나 의미도 노력으로 파악할 수 있지만 형식은 대부분 사람에게는 하나의 비밀이다"라고 평하였다.

따라서 우리가 중국 서예 안의 짜임새와 포백의 미를 엿보고 그의 비밀을 탐구하려면 우선 청동기에 새겨진 문자부터 검토할 필요가 있다. 이를 설명하기 위하여 곽보균(郭宝钧) 선생의 《청동기에 대한 연구로 보는 고대 예술(由铜器研究所见到之古代艺术)》이라는 책에 나온 글을 인용하도록 하겠다.

새겨진 문자를 보면 왼쪽, 아래로 새기는 것은 흔한 형식이다. 은나라의 갑골문은 거북이의 인갑에 새긴 것이기 때문에 점을 치는 조문(兆文)은 오른쪽에 있는 경우도 있고 왼쪽에 있는 경우도 있고 서로 호응하게 된다. 때문에 갑골문은 서로 마주하면서 오른쪽, 아래도 새기는 것은 흔한 형식이다. 그중에서 단락별로 나뉘어 있지만 이어서 읽는 경우, 순서대로 읽어도 되고 거꾸로 읽어도 되는 경우, 문자의 행렬을 거꾸로 새기는 경우가 종종 있는데 개별적 사례이다. 전체의 글을 펴보면 직사각형의 폭은 대부분이고 행수가 길면 세로가 길고, 행수가 많으면 가로가 길고 서로 제자리에 있어서 위아래가 서로 불쑥불쑥 솟아 있고 부조화의 매력을 나타냈다. 그 중에서 짐승 머리 모양의 문고리를 둘러싸서 90도의 선형(扇形)으로 펴서 바로 장식물(용기의 외벽에서)로 사용된 문자도 있다. 펴서 병풍이 되고 걸면 대련이 되고 벽화와 같은 위치를 차지하고 예술품으로 변한 후세 서예의 흔적을 여기서 찾을 수가 있다. 마지막 행을 새긴 후에 전서(篆书)의 한 획으로 행과 행 간에 상통하는 기를 형성한다. 행과 행 간을 보면 초기의 문자는 구조가 다르기 때문에 긴 것은 숫자보다 더 길고 짧은 것은 하나의 점으로 되고 들쭉날쭉하고 서로 주위를 둘러보면서 아름다운 모습을 보여줬다. 중기와 말기의 문자에서 행과 행 간은 수직에만 관심을 가지지 않고 가로에도 관심을 가지게 되었기 때문에 점점 가지런해졌는데 이는 진나라 전서와 하나라 예서(篆书)의

개시이다. 같은 시대, 같은 용기에 새겨진 문자의 위치는 거의 비슷하다. 예를 들어 초기에 정(鼎)[12], 언(甗)[13], 역(鬲)[14] 등 용기 내벽 양쪽 귀에, 각(角)의 한쪽 발에, 반(盤)[15]이나 궤(簋)[16]의 내벽 바닥에, 가(斝)[17] 손잡이의 뒷면에, 창이나 도끼 등의 손잡이에, 고(觚)[18] 발 아래의 외벽 바닥에 문자를 새겼다. 한눈에 잘 보이지 않지만 잘 관찰하면 쉽게 발견할 수 있는 곳에 문자를 새겼다는 것은 한편으로 표면의 미감을 살릴 수가 있고 다른 한편으로 새겨진 문자의 뜻도 전달할 수가 있다는 의미이다. 이는 옛사람이 겉과 속, 공과 사로 그림을 구별하였다는 것과 같다. 세상의 그림은 비슷한 면이 있는데 남들이 보지 못할까 봐 겉에 미감을 드러내는 것이다. 명문(铭文)의 독특한 면은 남들에게 쉽게 보일까 봐 자기를 숨겨서 누군가가 변별하기를 묵묵히 기다리는 데에 있다.(용기로 뭔가를 담으면 금문이 가려져 있지 않고 오히려 드러났다.) 이는 바로 초기 문자의 구조 형식이다. 중기에 들어가서 명문을 존귀한 문자로 여기면서 작은 용기가 이를 용납하지 못할까 봐 정과 궤 등 대형 용기를 주조하여 거기에다 명문을 새겼다. 정과 궤 등의 입이 크고 바닥이 평평하기 때문에 새기기가 편하기 때문이다. 말기에 들어가서 죽간과 비단이 유행하기 시작하고 용기가 얇아지면서 거기에 새긴 명문도 짧아지고 작아졌다. 편하게 새기기 위하여 역(鬲)의 입에다, 정의 외벽 어깨에다, 주전자의 덮개에다 새기게 되고 공예도 따라서 달라졌다. 각 시기의 덮개가 있는 용기는 상대적으로 새겨져 있기 때문에 서로 비교하면서 보면 새로운 것을 얻을 수 있을지도 모른다. 똑같이 주조된 용기에 대부분 비슷한 명문이 새겨져 있기 때문에 서로 비교하면서 봐도 좋을 것이다. 또한, 똑같은 글이 몇 개의 용기에 새겨져 있는 경우도 있다.

12 옛날 다리가 세 개 또는 네 개이고 귀가 두 개 달린 솥. 처음에는 취사용이었으나 후대에 예기(礼器)로 용도가 변경되어 왕권의 상징이 되었음.
13 (고대의) 시루.
14 고대의 세 발 달린 솥의 일종.
15 옛날 세면도구의 일종.
16 제사 때 쓰던 귀가 달린 제기(祭器).
17 고대의 주둥이가 둥글고 다리가 세 개인 술잔.
18 고대, 주기(酒器)의 하나.

청동기에 문자를 새길 때 용기의 모양, 용도와 제도 등 조건에 따라서 문자의 행렬, 방향, 자리 등을 바꿔야 하기 때문에 서로 다양한 형식으로 나타나게 되었는데 이는 오히려 예술적 가치를 향상시켰다. 이를 통하여 옛사람이 문자를 창제하는 과정에서 이를 미와 어떻게 결합시켰는지를 알 수가 있다.

원문은 1962년 《철학연구(哲学研究)》 제1기에 게재되었다.

중국 고대의 음악 우화(寓言)와 음악 사상

우화란 표현하고자 하는 말이다. 이에 관하여 《사기(史记)》에서 "장주(庄周)의 저서는 한 10여 권 정도 있는데 그것은 거의 다 우화이다"라고 하였다. 장주의 저서에서 이야기나 신화를 통하여 그의 사상과 견해를 나타내는 것이 대부분이기 때문이다. 여기서 말한 우화에는 신화, 전설, 이야기 등이 포함된다. 그리고 음악은 인류와 가장 가까운 것이고 입과 목만 있으면 스스로 악기를 불면서 노래를 부를 수 있으며, 손만 있으면 악기를 두드리거나 칠 수 있으며, 몸만 있으면 무용을 할 수 있다. 음악이라는 예술은 굳이 외부에서 찾지 않아도 우리의 온몸에서 모두 찾을 수 있기 때문에 무리를 지어 사는 생활에서 가장 일찍 발전했고 그 생활에서 가장 힘이 세고 영향력이 있는 것이다. 일찍이 시, 노래, 무용, 표정을 표현하는 각종 몸짓, 그리고 희극은 하나로 결합되었다. 그러나 우리에게 가장 가까운 것이라고 반드시 가장 인정을 받거나 이해가 되는 것은 아니다. 이것이 바로 "백성은 매일 사용하는데도 무엇인지 잘 모른다"는 의미이다. 따라서 고대 백성은 음악이라는 현상을 신기해하고 이해하는 듯 하기도 하고 이해하지 못하는 듯 하기도 하였다. 특히 사람들은 일찍이 관과 현에서, 음악 규칙에서 숫자의 비례를 발견하였는데 그것이 너무나 엄격하고 정연하여서 깜짝 놀랐다. 중국 사람은 일찍이 율[律, 고대 음의 고저를 교정하는 기준으로, 악음으로는 '육려(六吕)'와 '육률(六律)'이 있으며 이를 합하여 '십이율(十二律)'이라 함], 도(度), 양(量), 형(衡)을 결합시켜서 시간적인 음률로 공간적인 도량을 규정했을 뿐만 아니라 음률과 시간 속의 달력을 결합시켜서 음률로 기후를 측정하기도 하였다. 심지어는 음으로 지하의 깊이까지 측정하였다[관자(管子)를 참고]. 이에

관하여 태사공(太史公)은 《사기》에서 "음양의 변화, 만물의 시종은 음률뿐만 아니라 시간과도 관련되어 있는데 이 안에서 변화가 보인다"고 하였다. 물론 변화는 수학적인 측정만이 아니라 음률로도 파악이 가능하다.

그리스 철학자 피타고라스는 현에서 장단과 음높이의 비율을 발견했다. 그는 우리의 감정적인 체험에서 가장 깊고 전달하기 어려운 음악이 우리 머릿속에서 가장 분명한 수학과 놀랍게도 연결된다는 사실을 발견했기 때문에 우주의 비밀을 엿봤다고 생각했다. 나중에 서양 과학이 수학이라는 열쇠를 가지고 자연이라는 자물쇠를 열었다면 음악은 우주의 수리 질서를 감정적인 세계에서 직접 토로하였다고 할 수 있다. 이때 음악의 신비성은 감소되기는커녕 오히려 한층 더 깊어졌다.

이처럼 인류 생활이나 의식에 미친 음악의 광범위하면서도 깊은 영향 때문에 고대 그리고 후세에 수많은 아름다운 음악적인 신화, 이야기, 전설이 생겼다. 뿐만 아니라 장자처럼 음악 우화로 가장 깊고 표현하기가 어려운 사상을 나타낸 철학자도 있다. 고대 유럽에서 특히 근대 낭만주의 사상가나 문학가는 음악을 선호하고 음악적인 이야기로 그들의 사상을 표현하였다. 그 중에서 티크는 대표적인 예이다.

음악적인 이야기, 신화, 전설 안에 옛사람의 음악에 대한 이해와 사상이 담겨 있기 때문에 본문에서 이에 대하여 논하고자 한다. 그리고 음악적인 이야기, 신화, 전설을 통일시켜서 음악 우화라고 부르도록 하겠다. 장주는 풍부하고 활발하며 생동하고 미묘한 우화로 자기의 사상을 표하였기 때문에 태사공은 《사기》에서 그의 대부분의 저서는 우화라고 말했다. 그중에서 인상적인 음악 우화가 있는데 나중에 논하도록 할 것이다.

우선 음악이 무엇인지에 대하여 이야기해 보자. 《예기(礼记)》의 《악기(乐记)》에서 "모든 음악은 마음에서 생긴다. 사람 마음의 움직임이 외부 사물의 영향을 받았기 때문이다. 외부 사물의 영향을 받아서 마음이 흥분되어 그것을 소리로 표현하게 된다. 각종 소리가 서로 호응하여 변화가 생긴다. 변화 속에

조리와 질서가 생기는데 이를 음이라고 한다. 음을 모아서 연주하거나 노래를 부르는데 도구나 무용을 더하면 이를 악이라고 한다"는 말이 있다.

음악을 구성하는 음은 일반적인 소음이나 소리가 아니라 "각종 소리가 서로 호응하여 변화가 생긴다. 변화 속에서 조리와 질서가 생겼는데 이는 음이라고 한다"는 것이다. 일반적인 소리에서 서로 호응하여 변화 속에서 조리와 질서가 있는 소리를 택한 것이다. 즉 음률을 구성하는 소리이다. 이에 관하여 《악기》에서 "마음의 생각을 글로 표현하면 음악이 된다"고 하였다. 음악 소리는 맑고 높은 소리이지 평범한 소리가 아니다. 음악 소리로 악곡을 구성하고 음악적인 이미지를 완성시킨다.

이처럼 음률에 맞는 소리와 소리를 연결하면 "일정한 규칙에 따라서 음을 곡조로 구성하여 악기로 연주한다"는 것이고 그 안에 리듬, 화성, 선율이 포함된다. 리듬, 화성, 선율로 구성한 음악의 이미지는 무용, 시와 결합되면 회화, 조각, 문학과 달리 독특한 형식으로 생활의 경지와 각종 감정의 기복과 리듬을 전달할 수 있다. 타락한 계급이라면 생활이 퇴폐하고 마음이 허전하기 때문에 생활의 리듬과 조화도 깨지기 마련이다. 그들에게 음악은 난잡한 소음밖에 안 되기 때문에 선율을 창조하여 의미 있고 깊은 생명의 경지를 표현한다는 것도 불가능하다. 리듬, 화성, 선율은 음악의 핵심이고 형식이자 내용이다. 이는 가장 미묘한 창조적인 형식이기 때문에 가장 깊은 내용을 계시하는데 형식과 내용은 여기서 하나로 합쳐진다. 음악이라는 특수한 표현과 그의 농후한 호소력은 고대 사람으로 하여금 그의 비밀을 탐색하여 신화, 전설로 음악에 대한 그들의 깨달음과 이상을 기탁하게 하였다. 우선 여기서 유럽의 음악 이야기 두 개(하나는 고대의 이야기이고 하나는 근대의 이야기이다.)를 소개하도록 하겠다.

고대 그리스 전설에 음악인(乐人) 오르페우스에 관한 이야기가 있다. 구체적인 이야기는 다음과 같다. 음악인 오르페우스는 가장 먼저 나무나 돌의 이름을 지어 준 사람이다. 그는 이름으로 나무나 돌을 잠에 빠지게 하여 귀신에게 홀린 듯이 자기에게서 벗어나서 그를 쫓아다니게 하였다. 그는 광활한 데

에 가서 칠현금을 연주하다 보니 이상하게도 시장이 하나 생겼다. 음악이 끝났지만 선율과 리듬은 시장의 건물에서 아직 흩어지지 않고 사람들을 집중하게 하였다. 시민들은 음악으로 응결된 도시에서 산책하고 영원한 선율 속에 맴돌고 있었다. 이 이야기에 관하여 괴테는 로마의 피터 교회에서 산책하듯이 사람들이 돌기둥의 숲에서 수영하는 것처럼 느끼면서 음악을 즐기고 있었다고 말했다. 때문에 19세기 초 독일 낭만파 문학가들 사이에 "건축은 얼어붙은 음악"이라는 말이 유행하였다. 이 말을 먼저 한 사람은 낭만주의 철학자 요제프 셸링이라고 하는데 괴테는 이를 아름다운 사상이라고 인정하였다. 19세기 중엽에 음악 이론가이자 작곡가 모리츠 하웁트만은 이 말을 거꾸로하여 그의 명저인 《화성과 박자의 본질》에서 음악을 "흐르는 건축"이라고 불렀다. 음악은 마치 건축처럼 시간 속에서 끊임없이 흐르고 연주되지만 그 내부에 엄격하고 정연한 형식인 틀과 구조가 화성, 리듬, 선율에 따르는 규칙이 있다는 뜻이다. 그 안에 수학적인 비례도 있다. 이어서 프랑스 근대 시인 폴 발레리의 건축에 관한 저서인 《유파리노스》에 대하여 소개하도록 하겠다. 책에는 건축사와 그의 친구가 산책하면서 나눴던 대화가 있다. 건축사는 친구에게 "친구, 이 작은 사찰은 여기서 가까운 데 있는 헤르메스 대신에 지었는데 혹시 나에게 무슨 의미가 있는지 알아? 지나가는 사람에게 이 사찰은 멋진 자태를 지니고 있는 4개의 돌기둥이 단일한 자세로 서 있는 작은 사찰에 불과할지 몰라. 그러나 내가 이 작은 사찰에 내 생명에서 빛나는 날의 추억을 기탁하였더니 이곳은 나에게 달콤하고 사랑스러운 곳으로 변했네. 이 아름다운 사찰이 아름다운 여자의 수학적인 조각이라는 것을 누가 알겠나? 이 사찰은 한때 내가 사랑했던 여자의 몸의 특수한 비례를 성실하게 재현하는 데 성공했어. 그래서 이곳은 나를 위해 존재하고 내가 기탁한 것을 나에게 되돌려주고 있어"라고 말했다. 친구는 이 이야기를 듣고 "어쩐지 기가 막히게 아름답더라니. 사람이 사찰 안에 있으면 한 인격의 존재, 처음 핀 한 여자의 귀한 꽃, 사랑스러운 사람의 음악적인 조화가 느껴져. 사찰은 끝없이 추억을 일깨

우지. 그리고 이 조형의 시작이자 끝은 나의 마음을 해방시키면서 나로 하여금 이에 놀라게 하기도 하는 나만의 것이야. 만약에 상상력을 방해하지 않는다면 나는 사찰을 신혼의 노래로 부르고 그 안에 맑은 피리소리를 뒤섞을 거야. 내 마음속에 떠 있는 것이 벌써 들리네"라고 말했다.

이 우화 속에 나온 3개의 대상은 아래와 같다:

(1) 소녀의 아름다운 신체, 미묘한 비례, 미묘한 수학적 구조.

(2) 신체의 비례는 흐르고 있고 살아 있는 생동하는 리듬이자 선율이다. 이는 사람의 상상 속에서 신혼의 노래 한 곡이 되고 그 안에 맑은 피리소리가 뒤섞여 있고 즐겁게 빛을 비춘다.

(3) 소녀의 신체, 수학적인 구조는 여자를 사랑하는 애인의 손을 통하여 돌로 지은 건물, 그리스의 작은 사찰이 되었다. 4개의 돌기둥은 미묘한 수학적인 관계 때문에 맑고 아름다운 소리를 내고 소녀의 은밀한 자태를 표현하였다. 흉내 낼 수 없는 조화는 소녀의 자태를 제대로 표현하였다. 무갈 제국의 제5대 황제 샤자한이 죽은 왕비를 위해 무덤을 짓듯이 예술가는 사랑하는 애인을 불후의 건물에 녹였다. 사찰은 달빛에 의해 말로 표현할 수 없는 그윽하고 고요한 경지로 조성되고 샤자한의 지극한 사랑과 다시 볼 수 없는 애인은 노래처럼 서로 흩어지지 않고 하나가 되었다는 것을 보여주었다.

폴 발레리의 이야기에서 음악, 건축, 생활의 삼각 관계를 알 수 있다. 생활의 경험은 주체이다. 음악은 선율, 조화, 리듬으로 이를 향상시키고 심화시키며 요약하고 건축은 비례, 균형, 리듬으로 이를 공간에서 형상화시킨다.

과학자는 너무나 추상적인 수학 방정식으로 물질의 핵심을 탐색하듯이 음악이나 건축 속의 형식적인 미는 내실이 없는 것이 아니라 마음에서 파악된 대상의 본질을 가장 깊이 표현하였다. 여기서 진(眞)과 미(美), 구체와 추상은 하나의 원천에서 나오고 하나의 성과로 귀결될 수 있다.

고대의 중국에서 공자는 지극히 음악을 사랑하고 음악에 대하여 가장 잘 알았던 사람이었다. 《논어》에서 공자는 제나라에서 《소악(韶乐)》을 들었을 때 오랫동안 고기를 먹어도 무슨 맛인지 느낄 수 없었다. 그는 "이렇게 아름다운 음악이 있다니"라고 감탄하였다. 그리고 간략하고 정확하게 악곡의 구조도 표현하였다. 즉 "시작할 때 각종 음을 같이 연주한다. 전개되면서 서로 조화롭게 앞을 향하여 진행하는데 음조가 순수하다. 이어서 정신을 집중하여 고조에 이르는데 주제가 선명하고 음조가 크고 맑다. 마지막에 소리를 줄이고 음조를 낮춰서 여음이 가늘고 길게 이어지며 정취가 풍부해지니 악곡은 의미심장한 분위기 속에서 완성된다"는 것이다. 이 묘사는 얼마나 간략하고 아름답고 묘한지 모른다.

그러나 공자는 음악의 형식적인 미를 인정했을 뿐만 아니라 음악 내용의 선도 중요시하였다. 《논어·팔일(论语·八佾)》에 "《소악》은 지극히 아름답고 선한 것이고 무라는 것은 지극히 아름답지만 선한 것이 못 된다고 공자가 말했다"는 기록이 있다.

선이라는 것은 고대 성인의 덕행이나 공적뿐만 아니라 막 태어난 갓난아기의 순결한 눈빛 속에도 표현된다. 서한[1]의 유향(刘向)[2]이 쓴 《설원(说苑)》에 이에 관한 이야기가 있다. 즉 공자는 제나라 성문 밖에서 갓난아기의 천진하고 순결한 눈빛을 보고 신과 같은 경지를 느끼고 감동을 받아서 어인(御人)에게 아기에게 가 보라며 《소악》이 시작되겠다고 말했다는 이야기이다. 공자는 자신이 가장 높이고 아끼는 《소악》을 갓난아기의 아름다움에 비유하여 《소악》이 계시하는 내용을 설명하였다. 이처럼 음악이 이렇듯 깊은 내용을 계시할 수 있기 때문에 공자는 음악의 교육적인 의미를 중요시하였다. 그러나 정성(郑声)은 너무나 음탕하고 지나치며 자극적이고 순박하지 못하기 때문에 음악

1 전한. B.C.206~A.D.25년. 유방(刘邦)부터 왕망(王莽) 시기를 포함하여 유현(刘玄)까지를 말함. 도읍은 장안(长安)임. 후한(后汉)의 도읍인 낙양(洛阳)의 서쪽에 위치하였기 때문에 유래한 명칭.
2 기원전 77년~기원전 6년. 중국 전한의 학자, 정치가.

에 넣지 말라고 주장하였다. 그는 점잖고 고상한 것을 선호하여, 먼저 흰 바탕이 있어야 채색화를 그리고 예(礼)와 악(乐) 모두 내용적인 미에 바탕을 두어야 된다고 주장하였다. 따라서 《자한(子罕)》편에서 그의 말년에 대하여 "공자는 바른 음악을 추구하기 위하여 300여 편의 시를 관현악기로 연주하여 아송과 같은 음악에 적합하도록 정리하였다"라고 기록하였다.

상기한 듯이 공자는 음악을 이해하고 중요시하고 자신의 생활까지 음악화시켰다. 음악이 음악적인 형식과 감정적인 내용을 결합시켰듯이 생활에서의 "조리", "규칙"과 생동하는 생명적인 정취를 결합시켰다는 것이다. 때문에 맹자는 "성인들 가운데 백이(伯夷, 중국 은나라 말에서 주나라 초기의 현인. 이름은 윤. 자는 공신)는 가장 고결하고 반계이윤(磻溪伊尹, 주문왕은 반계에서 강태공을 맞고, 은왕은 신야에서 이윤을 맞이함)은 책임감이 가장 강하고 유하혜(柳下惠)는 가장 온화하고 공자는 당면한 정세와 조류를 가장 정확히 이해했기 때문에 집대성자라고 할 수 있다. 집대성자라는 것은 악대의 연주에서 종소리로 음을 시작하고 경쇠 소리로 마무리한다는 것과 마찬가지이다. 조리 있게 음을 시작하고자 종을 사용하고 조리 있게 마무리하고자 경쇠를 사용한 것이다. 조리 있게 시작하는 것은 지적인 일이고 조리 있게 마무리하는 것은 성스러운 일이다. 지적인 것이 기교라 한다면 성스러운 것은 힘과 같은 것이다. 백 보 이상의 거리에서 활을 쏘는 것처럼 화살이 과녁까지 갈지는 힘에 달려 있고 과녁에 적중할지는 힘이 아닌 기교에 달려 있다"고 공자를 칭송하였다. 힘과 지혜는 서로 결합해야 "적중"의 가능성이 생긴다. 예술의 창조도 마찬가지로 "적중"한다는 것은 쉬운 일이 아니다. 그리고 힘만 가지고 되는 것도 아니다.

상기한 이야기와 우화에서 음악이 표현할 수 있는 3가지 내용을 알 수 있다. (1) 음악은 형상적이고 서정적인 것이다. 사랑하는 애인의 신체의 아름다움을 수학적인 이미지인 건물로 표현하고 이미지는 또한 한 곡의 신혼 노래 같았다. (2) 공자가 《소악》을 갓난아기의 아름다움에 비유할 정도로 음악은 갓난아기의 눈처럼 마음의 천진과 성결을 느끼게 한다. (3) 음악은 풍부한

공자 인격의 표현이고 형식과 내용의 통일이다. 처음부터 끝날 때까지 늘 조리가 있었다. 마치 훌륭한 교향곡과 같았다. 《악기》에서 "노래를 부르는 것이란 자기를 표현하는 것일 뿐만 아니라 덕(德)도 표현하는 것이다. 자기의 감정에 적합하고 자기를 감동시켜야만 제대로 표현할 수 있다. 노래를 부르면 천지가 이에 대한 응답을 하고 사계절이 더욱 조화로워지며 별이 더욱 가지런하게 배열하게 되고 만물이 이 때문에 더욱 무성하게 자라는 것처럼 느껴진다"고 하였다. 이를 통하여 중국 고대 사람은 음악인을 얼마나 존중했는지 알 수 있다. 그리스 신화에서 오르페우스를 찬양하는 것과 같지 않은가? 여기서 둘의 차이도 알 수 있다. 그리스 사람은 도시 생활의 질서와 조직을 중요시하지만 중국 사람은 광대한 평원에 있는 농업 사회에 살기 때문에 천지, 사계절과 긴밀한 관련이 있고 생활 노동은 또한 천지, 사계절의 리듬과 서로 조화를 이루었다. 옛 사람은 "같이 움직이면 정지된 것처럼 느껴진다"고 하였는데 마침 음악 속에 건물이 있듯이 흐르는 데 질서가 있고 움직임 속에 정지가 있다는 뜻이다.

플라톤 등은 획일화를 위하여 그리스 도시에 입법을 하고자 하였지만 중국 철학자는 "악(乐)이라는 것은 천지의 조화이고 예(礼)라는 것은 천지의 질서", "큰 악은 천지와 조화를 이루고 큰 예는 천지의 리듬과 같다"(《악기》에서)라고 하면서 "조화를 이루지만 서로 다르다"는 것을 인정하고 광활한 기상을 선호하였는데 이는 한 마디로 "악"의 조화와 리듬을 더욱 중요시하였다는 뜻이다. 따라서 공자의 "악"에 대한 평론으로부터 순자(荀子, B.C. 313~238년, 전국 시대의 유명한 사상가)의 《악론(乐论)》, 《예기(礼记)》 속의 《악기》[이 안에 공손니자(公孙尼子)의 원작이 무엇인지에 대하여 검토할 필요가 있지만]까지 중국 고대의 음악 사상 안에 중국 고대의 지극히 중요한 세계관, 정치와 종교 사상, 그리고 예술적인 견해가 들어 있었다는 것을 알 수 있다. 서양 철학을 연구하려면 반드시 수학, 기하학을 이해해야 하는 것처럼 중국 고대 철학을 연구하려면 반드시 중국 음악 사상을 익힐 필요가 있다. 수학과 음악은 중국과 서양 고대 철학의 영혼이기 때문이

다. 수학적 지혜와 음악적 지혜는 철학적 지혜를 이룬다. 중국 철학의 발전사를 보면 수학적 지혜와 음악적 지혜의 결합을 잃어버려서 세속에 빠진 적이 있었다. 서양에서도 피타고라스 이후 수학적 지혜와 음악적 지혜를 떼어 놓은 적이 있었다. 수학은 자연 과학을 배태하고 음악은 독자적으로 근대 교향악과 오페라로 발전되었기 때문에 부르주아의 문화는 산산조각이 나고 사회주의는 중국에서 수학적 지혜와 음악적 지혜의 새로운 종합을 창조해 인류를 위한 행복하고 풍요로운 생활과 진정한 문화를 창출할 것이다.

《악기》에서 음악 사상과 수학 사상의 긴밀한 결합을 볼 수 있다. 《악기》의 《악상(乐象)》에서 "맑고 밝은 음악은 하늘을 상징하고 넓고 큰 음악은 땅을 상징하며 끊임없이 순환하는 악곡은 사계절을 상징하고 선회하는 무용 자태는 비와 바람을 상징한다. 오음(五音)[3]으로 구성된 악곡은 아름답지만 혼란스럽지 않고 팔음(八音)[4]은 음률에 정확히 맞고 리듬 변화는 규칙에서 벗어나지 않아서 적당하다. 크기가 서로 다른 악기들은 서로 보충하고 소리의 시작과 끝은 서로 연결되어 있으며 부르는 소리, 화음의 소리, 맑은 소리, 탁음은 서로 교체하면서 일정한 규칙을 이뤘다. 따라서 음악 교육의 시행 덕분에 윤리는 명백해지고 백성의 눈과 귀는 예민해지며 마음은 편안해지고 사회나 풍속은 그에 따라서 달라지고 온 세상은 안정을 찾았다"고 하면서 음악을 찬양하였다. 위의 말을 통하여 음악은 우주를 표현하고 내재적인 규칙과 도수를 지니기 때문에 인류의 정신생활과 사회생활에 양호한 영향을 미치고 철학에서 인류가 진, 선, 미에 대한 요구를 충족시킬 수 있다는 것을 알 수 있다. 근원으로 보면 음악은 도수, 도덕과 서로 결합된 것이었다. 《악기》에서 "노래를 부르는 것이란 자기를 표현하는 것일 뿐만 아니라 덕도 표현하는 것이다. 자기의 감정에 적합하고 자기를 감동시켜야만 제대로 표현할 수 있다. 노래를 부

3 궁(宫)·상(商)·각(角)·치(徵)·우(羽), 즉 '약보(简谱)'의 1·2·3·4·5·6에 해당하는 고대 중국 음악의 다섯 가지 음계.
4 고대에 금(金)·석(石)·사(絲)·죽(竹)·포(匏)·토(土)·혁(革)·목(木) 등 여덟 가지 재료로 만든 악기를 가리킴.

르면 천지가 이에 대한 응답을 하며 사계절이 더욱 조화로워지고 별이 더욱 가지런하게 배열하게 되며 만물이 이 때문에 더욱 무성하게 자라는 것처럼 느껴진다"고 하였다. 덕의 범위는 매우 넓은데 국가의 정치, 군사상의 공적 그리고 사람의 성품은 모두 음악에서 표현하는 덕이다. 《상서·순전(尚书·舜典)》에 순(舜)에 관한 이야기가 기록되어 있다. 즉 순은 기(夔)[5]에게 "기(夔)야, 너는 음악을 관리하고 정직하고 온화하며 마음이 넓고 강하며 꿋꿋하지만 거칠지 않으며 간단하면서도 오만하지 않도록 젊은 사람을 교육시키는 일을 하라. 시는 사상이나 감정을 표현하는 언어이고 노래는 부르는 언어이고 오음(五音)은 부르는 노래에 따라서 만든 것이고 육률(六律)은 오음의 조화를 위해서 생긴 것이다. 8가지 악기의 소리가 서로 질서를 지키고 조화를 이룬다면 신과 인간은 서로 조화를 이루게 될 것이다"라는 것이다.

음악이 덕을 표현한다는 것에 대하여 《악기》에서 주나라의 악무(乐舞)에 관한 글이 있는데 이를 통하여 고대 악무의 모습을 상상할 수 있다. 이는 주나라 무왕의 무공을 표현하는 것인데 그 안에 각종 동작은 희극(중국 전통극)의 의미를 지니고 있었다. 희극과 다른 점은 음악인이 입는 복장과 무용 동작이 똑같다는 것이다. 글의 내용은 아래와 같다.

주나라 음악의 공연 과정으로 보면 1절에서 무왕(武王)은 북쪽의 맹진(孟津)현에서 나와서 제후들과의 합류를 기다린다. 2절은 무왕이 상나라를 멸망시킨다는 것을 상징하고 3절은 남쪽을 향하여 군대를 되돌린다는 것을 상징하고 4절은 남쪽에 있던 나라가 자기 나라 지도 안으로 들어왔다는 것을 상징한다. 5절에서 무용수는 2열로 나눠지는데 주공(周公)[6]과 소공(召公)[7]이 양쪽에서 천자를 보좌한다는 것을 상징한다. 6절에서 무용수는 다시 시

5 용과 같이 생겼으며 다리가 하나인 고대 전설상의 동물.
6 문왕의 아들이자 무왕의 동생. 무왕이 죽자 조카를 도와 주나라의 기초를 다짐.
7 고대 중국 주나라 초기의 정치가. 이름은 석. 문왕의 아들. 무왕의 아우. 성왕을 도와 주나라의 기초를 만들고 산동 반도의 이족을 정벌하여 동방 경로의 사업을 이룩했음.

작한 자리에 되돌아갔는데 제후들이 전쟁에서 승리하고 돌아와서 무왕을 천자로 삼는다는 것을 상징한다. 공연 과정에서 때로는 무용수 대열의 양쪽의 사람이 한 명씩 큰 방울을 흔들고 무용수는 창으로 사면을 향하여 찌르는데 웅장한 군대의 위력, 그 위력이 중국을 뒤흔든다는 것을 상징한다. 때로는 무용수가 장군이 병사를 배치하는 듯이 큰 방울을 흔들면서 팀을 감돌면서 앞으로 나아가라고 명령하는데 일찍 강을 건너서 징벌한다는 것을 상징한다. 무용수가 그 자리에 오랫동안 꼼짝도 않고 서 있다는 것은 무왕이 제후들을 기다리고 있다는 것을 상징한다.

여기서 우리는 무용, 희극, 시와 음악의 원시적인 결합을 볼 수 있다. 이에 관하여 《악상》에서 "덕은 정직한 인간성이고 악은 덕의 빛이고 금(金), 석(石), 사(絲), 죽(竹)[8]은 악의 도구이다. 시는 심지를, 노래는 마음의 소리를, 무용은 마음의 자태를 표현한다. 시, 노래, 무용은 모두 인간의 마음에서 발생하고 악기로 연주된다. 따라서 감정이 깊어야 색채가 분명하고 기개가 장대해야 변화무쌍하고 부드러운 감정이 마음속에 쌓여야 아름다운 모습으로 나타난다. 음악이야말로 거짓말을 못 한다"고 하였다.

고대 철학자는 음악의 경지가 얼마나 풍부하고 고상한지, 그리고 음악은 문화의 집중과 발전의 표현이라는 것도 알았다.

이를 통하여 음악은 생기발랄하고 생명력이 왕성한 민족의 표현이라는 것을 알 수 있다. 음악으로 인생을 표현할 때 거짓을 하면 안 된다. 수학이 자연 규칙을 사실대로 표현할 수 있는 것처럼 음악은 또한 진실한 생활을 표현해야 한다.

동한[9] 부의(傅毅)가 쓴 《무부(舞賦)》에서 섬세하고 생동하는 글이 있는데 한

8 옛날의 중요한 네 가지 악기 즉, 종·경쇠·현악기류·관악기류를 가리킴.
9 동한(东汉), A.D.25~220년. 광무제(光武帝) 건무(建武) 원년부터 헌제(献帝) 연강(延康) 원년까지를 가리킴. 유수(치秀)가 건립하였으며 낙양(洛阳)에 도읍하였음.

나라 가무의 실제 발전 상황뿐만 아니라 다채로운 무용의 기묘한 예술성도 기록하였다. 가장 인상적인 것은 무용에서 여자 리더의 뛰어난 정신 상태, 넓고도 아득히 먼 경지였다. 마치 그리스 예술가가 항상 조각상으로 비범한 신의 경지, 고귀하면서도 순수한 것 그리고 장중하면서 고요하고 아름다운 것을 표현한 것과 같다. 그러나 부의가 만든 이미지는 이를 넘어서 봄꽃처럼 화려하고 두루미처럼 맑았다. 이는 상기한 몇 가지 음악적인 이미지 중에서 남다른 색채를 띠었다. 우리는 이런 예술적인 이미지에서 인생을 정화시키고 정신적인 경지를 향상시키는 예술의 역할을 느낄 수 있다.

왕세양(王世襄)은 《무부》를 구어체로 번역해서 음악 출판사에서 출판한 《민족음악연구논문집(民族音乐研究论文集)》에 게재하였다. 《무부》의 원문은 《소명문선(昭明文选)》에 게재되어 있으니 참고하기를 바란다. 지금부터 번역문의 일부를 소개하도록 하겠다.

음악을 낼 수 있는 북을 무대에 갖다 놓기만 하면 무용수의 마음은 편해진다. 그는 아무 걱정하지 않고 의식을 먼 곳에 기탁한다. 무용이 시작될 때 무용수는 몸을 구부리다가 위로 향하여 얼굴을 들다가 이쪽으로 뛰다가 저쪽으로 뛰다가 한다. 표정은 구체적인 이미지로 형용할 수 없을 정도로 너무나 여유가 있고 서글프다. 춤을 조금 추다가 그는 갑자기 날 것 같다가 걸어 다닐 것 같다가 몸을 솟구치다가 낮춘다. 생각 없이 하는 동작들, 손가락, 눈빛 등은 모두 음악의 리듬에 맞춘다.

가볍고 부드러운 비단옷은 바람에 흩날리고 긴 소매는 간혹 좌우로 겹치고 멈추지 않고 춤으로 흩날리고 모락모락 피어오르는 연기가 둘러싸는 것과 같다. 이 모든 것도 모두 음악의 리듬에 맞춘다. 무용수의 가벼우면서 안정된 자태는 마치 휴식을 취하는 제비와 같지만 나는 듯이 뛰어오를 때 또한 화살에 놀란 새와 같다. 신속하고 민첩하면서도 가엽고 아름다운 자태는 순수한 마음도 표현한다. 무용수의 겉모습은 속마음을 표현할 수 있다. 의식은 먼 곳에서 돌아다니고 있다. 높은 산을 생각하면 무용수는 바로 우뚝 솟아 있는

산의 자세로 변하고 흐르는 물을 생각하면 바로 흐르는 물속에 감정을 담는다. 그의 표정은 마음의 변화에 따라서 달라지기 때문에 의미 없는 단 하나의 표정도 없다. 악곡에 가사가 있는 경우 격양된 감정이 줄어들지 않도록 무용수는 이를 제대로 표현할 수도 있다. 그때 무용수의 기개는 뜬구름처럼 고일(高逸)하고 마음은 가을 서리처럼 밝고 맑다. 이런 묘한 무용을 보고 관중은 칭찬을 그치지 않고 악사(乐师)는 혀를 내두를 정도이다. 독무가 끝나고 많은 사람의 고무(鼓舞)가 이어지는데 이들은 북 위에 올라가서 춤을 추기 시작한다. 그들의 표정, 복장 그리고 무용 기교는 너무나 훌륭하고 기묘한 자태도 끊임없이 나타난다. 북을 보고 무심코 맑고 아름다운 눈빛을 드러내며 노래를 부를 때 하얀 치아가 보이고 행렬과 발걸음은 너무나 가지런하다. 왔다갔다 하는 동작들은 모두 어떤 내용을 상징하는데 때로는 빙빙 돌면서 날고 때로는 우뚝 솟아 있다. 마침 신선들이 춤을 추는 것과 같다. 리듬을 내는 패널을 끊임없이 두드리면 그들의 발가락은 북을 밟으며 빠르고 가볍지만 끊임없이 춤을 춘다. 이처럼 여유 있게 왔다갔다 하면서 춤을 추다가 갑자기 춤을 멈춘다. 이들은 다시 몸을 돌려서 다시 춤을 출 때 음악은 다급한 리듬으로 바뀐다. 따라서 무용수는 북 위에서 공중돌기 등 다양한 자유분방한 동작을 한다. 민첩하고 유연한 허리는 멀리 내밀 수도 깊이 굽힐 수도 있고 가벼운 비단으로 만든 복장은 나방이 나는 듯이 흩날린다. 같이 뛰면 한 무리의 새와 같고 모이다가 천천히 부드럽게 흩어지면 바람에 따라 흩날리는 구름 같고 그들의 자태는 꿈틀거리는 용과 흡사하고 소매는 하얀 구름 같다. 악곡이 끝날 무렵에 그들은 천천히 춤을 마무리할 준비를 하는데 몸을 굽히고 웃으면서 감사 인사를 하고 원래의 행렬까지 되돌아간다. 관중들은 모두 신나게 잘 보았다고 말한다. (일부 생략)

상기한 듯이 부의가 쓴 《무부》를 통해 한나라의 가무는 이렇게도 교묘하고 뛰어난 경지까지 도달하였다는 것을 알 수 있다. 춤을 리드하는 여자의 아름다운 자태, 순수한 마음, 겉모습, 속마음, 그리고 의식은 요원한 곳을 돌아다

니고 있다는 것, 기개는 뜬구름처럼 고일하고 마음은 가을 서리처럼 밝고 맑다는 것도 표현하였다. 중국 고대의 무용수가 이러한 이미지를 형성한 것은 부의 덕분에 전해졌는데 그리스 조각 여신에 비하면 그들은 고귀함을 지니면서 그들보다 훨씬 활발하고 아름다우며 먼 경지에까지 도달하였다.

이에 관하여 구양수[10]는 "얌전하고 따뜻하며 조용하고 엄숙하며 재미있으면서 요원한 곳에 있는 마음은 표현하기가 어렵다"고 말하였다. 진[11]나라 사람은 예술의 요원한 경지를 주장하였다. 도연명은 또한 "마음은 세속에서 벗어났기 때문에 시끌시끌한 곳도 외지고 한적하다고 느껴진다"고 말하였다. 이런 고일한 경지는 상기한 한나라 여자 무용수와 그들의 춤을 통하여 알 수 있다.

요원한 곳에 살고 항상 열 몇 살처럼 보이며 건강한 동자의 얼굴을 지니고 피부는 얼음과 눈처럼 부드러우며 하얀 신선과 같은 인물은 장자가 추구하고자 한 이상적인 이미지이다. 이는 원나라 예운림(倪云林) 그림 속의 산, 물, 대나무와 돌 등을 통하여 표현되었다.

부의가 쓴 《무부》에서 여자 무용수의 정신과 의지는 위진(魏晋) 시대 종요(钟繇), 왕희지의 서예와도 호흡이 서로 통한다. 그리고 왕헌지의 서예 작품인 《낙신부(洛神赋)》의 아름다움 또한 이와 서로 통한다. 《무부》를 보면 중국 철학 사상, 회화, 서예 사상은 모두 무용의 경지와 긴밀한 관계가 있다는 사실을 알 수 있을 뿐만 아니라 중국 고대 미의 이상과 그것이 구현된 이미지도 느낄 수 있다. 그리스의 신상 조각이 유럽 예술에서 영원히 이르지 못한 모델이듯이 중국 고대 미의 이상은 우리 민족의 우수한 전통이다.

철학과 음악의 관계에 관하여 공자의 음악론, 순자의 《악론(乐论)》, 《예기(礼记)》, 《여씨춘추(吕氏春秋)》, 《회남자(淮南子)》에서 음악을 논의하는 글 그리고 혜강(嵇康)의 《성무애악론(声无哀乐论)》 이외에 장자의 《장자·천운(庄子·天运)》도 있다. 이는 우주 속의 "소리 없는 음악"을 깨닫는 것이다. 즉 우주에서 가장 깊고

10 구양수(欧阳修), 1007~1072년. 북송(北宋)의 저명한 산문가·사학가.
11 진(晋), 265~420년. 사마염(司马炎)이 세웠음.

미세한 구조 형식이다. 장자에게 이 가장 깊고 미세한 구조이자 규칙은 그가 말한 "도(道)"이다. 이는 음악처럼 움직이며 변하는 것이고 음악과 서로 통한다. "도"는 오음이 복잡하게 교직(交織)한 교향악이다. 장자로 인해 들으면서 끄덕끄덕 졸게 되는 고대 음악 말고 로맨틱한 음악도 있다는 사실을 알게 되었다. 이 음악은 남방에 있는 초(楚)나라 문화를 대표하고 초나라 청동기, 칠기의 무늬와 서로 통하고 상·주 문화와 대립적이기 때문에 고대 음악과는 다르다.

그러나 장자가 《천운(天运)》에서 표현한 음악은 공자가 사랑하는 북방의 소악과는 다르다. 《서경·순전(书经·舜典)》에서 "음조는 노래하는 음율에 맞아야 되고 음율은 오성(五声)과 조화를 이뤄야 한다. 8가지 악기의 음조는 순서를 잘 지키고 서로 조화를 이루어야 신이나 인간에게 조화롭다는 느낌을 주며 음악을 듣고 마음이 차분해져서 허리를 굽혀 절할 정도로 탄복한다"며 음악을 칭송하였다. 반면에 장자가 묘사하고 칭송한 음악은 사람이 들으면 두렵고 느슨해지며 혼란스럽고 미련해지게 하는 것이다. 이는 장자가 주장한 도라고 한다. 이러한 진술은 《예기》에서 논한 유가(儒家)의 음악 사상과 정반대이다. 이럴 때 19세기 독일의 유명한 오페라 대사인 리하르트 바그너가 말년에 창작한 《파르지팔》이 생각났다. 암포르타스 왕은 결국 순수한 바보인 파르지팔을 통하여 고통스럽고 죄가 많은 생활에서 구출된다는 이야기이다. 이를 보면 낭만주의는 "두렵다", "해이하다", "혼란스럽다", "미련하다" 등과 보통의 인연이 아니라는 사실을 알 수 있다. 따라서 장자는 《천운》에서 음악에 관한 묘사가 지극히 중요하다고 생각한다. 이는 중국 고대 낭만주의 사상의 대표작인데 《서경·순전》에서 묘사한 음악과 서로 비교하면서 이해할 필요가 있다. 이 둘을 통하여 중국 고대에 서로 대립되는 고전주의와 낭만주의에 대하여 잘 이해할 수 있을 뿐만 아니라 당시 음악 사상이 얼마나 풍부하고 다채로우며 조예가 얼마나 깊은지도 알 수 있다. 오늘날에도 이 둘을 연구할 가치가 있다. 따라서 장자의 《천운》에서 음악에 관한 글 전체를 인용하도록 하겠다.

북문성(北門成)은 황제(黃帝)에게 "광막한 들에서 음악을 연주하는 것을 처음으로 들었을 때 놀랐는데 계속 듣다 보니 마음이 편해지고 마지막에 가서 혼란스러우며 정신이 흐릿하여 분명하지 않고 의식이 없어지고 의혹이 심해지며 어찌할 바를 몰랐다"고 말하였다. 황제는 아래와 같이 대답하였다. "내 음악을 듣고 아마 그랬을 것이다. 나는 감정으로 악곡을 연주하고 자연 이치로 반주하며 인의로 진행하고 하늘의 뜻으로 확립시키기 때문이다. 음악은 사계절과 같다. 만물은 계절에 따라서 깃들고 성장하는데 무성하다가 쇠패하며 살다가 죽으며 맑다가 혼탁해지며 음양이 서로 조화를 이루고 소리와 빛은 서로 소통한다. 겨울잠을 자는 벌레가 동면이 풀려서 움직이기 시작하면 나는 세찬 천둥소리로 이들을 놀라게 한다. 음악 소리가 끝이 나지만 결말을 찾을 수 없고 음악 소리가 시작되지만 시작을 찾지 못한다. 사라지다가 다시 신나며 멈추다가 다시 소리가 나고 형식이 변화무쌍하기 때문에 제대로 파악하기가 거의 불가능하다. 이 때문에 두려운 것이다. 더구나 나는 음양의 조화로 연주하고 해와 달의 빛으로 비추며 음악 소리의 장단을 자유롭게 바꾸고 단단한 소리도 내며 부드러운 소리도 내고 일정한 규칙을 지키지만 낡은 규칙의 구속을 받지 않는다. 음악 소리는 산골짜기나 움푹 패인 곳까지 가득 차고 정욕을 억누르며 마음의 틈을 막아서 정신을 집중시키고 외물로 이를 평가하게 한다. 음악 소리는 높아졌다 낮아졌다 하고 조화로우며 리듬은 밝기 때문에 귀신까지 드러나지 않고 감추게 되고 해, 달과 별은 각자 궤도를 따라서 제대로 운행하게 된다. 때로는 음악 소리를 어떠한 경지에서 멈추고 음악의 의미를 무궁무진한 천지에 맡긴다. 생각하려고 하지만 이해할 수 없고 보려고 하지만 보이지 않고 뒤쫓으려고 하지만 쫓아가지 못하기 때문에 할 수 없이 몸을 끝이 보이지 않는 커다란 길에 던져서 탁자에 기대어 읊고 마음은 알고 싶은 모든 것을 알고, 눈은 보고 싶은 모든 것을 보고, 힘은 추구하고 싶은 모든 것을 얻도록 최선을 다 한다. 하지만 나는 더 이상 쫓아가지 못한다.(이는 리하르트 바그너 음악 속의 "끝없는 선율"이라는 경지이자 낭만주의의 표현이다.) 몸은 힘차지만 마음

은 사라진 것 같고 상황에 따라서 변화하는 것을 겨우 알았는데 이제야 조금 편해진다는 느낌이 든다.(주동적으로 움직이는 것이 아니라 음악에 따라서 움직이기 때문에 느슨하다는 느낌이 든다.) 때로는 감정을 잊고 나를 잊은 경지로 연주하고 자연의 리듬으로 조정하기 때문에 음조가 섞였다는 느낌이 들기도 한다. 숲에서 쫓고 쫓기는 것과 같고 모든 악기가 같이 연주하지만 형체가 보이지 않고 음악 소리의 전파와 진동은 외부의 힘과 아무 관계가 없는 것 같다. 어둡지만 소리가 없고 음악 소리는 변화무쌍한 곳에서 나고 어리석은 경지에 처한다. 사라진 것 같기도 하고 소리가 나는 것 같기도 하고 착실한 것 같기도 하고 허무한 것 같기도 하고 발전, 전파, 발산 그리고 이동은 절대로 낡은 음조의 구속을 받지 않는다. 세상 사람은 의혹이 풀리지 않아서 성인(聖人)에게 물어보게 된다. 성(聖)이라는 것은 사리(事理)에 통달하고 자연에 순종한다는 것이다. 자연의 요체(要諦)는 열리지 않지만 이목구비를 모두 갖추고 있고 말을 하지 않았지만 마음속에서 좋아한다는 것은 바로 자연 음악이다. 때문에 신농씨(神農氏)[12]는 "소리는 들리지 않고 형체는 보이지 않지만 천지간에 가득 차고 모든 힘을 가진다"고 이를 칭송하였다. 들으려고 하지만 연결시킬 수가 없기 때문에 혼란스럽다는 느낌이 든다. 이런 음악을 처음으로 들었을 때 놀라서 다들 재난인 줄 알았다. 이어서 나는 들으면 마음이 편해지는 음악을 연주하였기 때문에 두려움이 점점 사라졌다. 마지막에 가서 혼란스러우며 정신이 흐릿하여 분명하지 않고 의식이 없어지고 의혹이 심해지며 어찌할 바를 몰랐다는 경지에 도달하였는데 이는 도와 서로 통하는 것이다.

상기하였듯이 장자의 도는 경지가 다르다. 장자는 "세상의 모든 것은 원래 공허하고 조용하였기 때문에 만물이 이 안에서 성장하였다. 따라서 만물의 본질을 추구하려면 반드시 가장 공허하고 조용한 원시적인 상태를 회복시켜야 된다"고 주장하였다. 그는 좁고 작은 공간에서 사물이 "뿌리로 돌아가서 다시

12 중국의 전설 속 인물로, 농사를 가르치고 의술과 약품을 발명하였다 함.

태어나는 것"을 조용히 지켜봤다. 그는 바퀴통 정도의 작은 공간에서, 흙으로 만든 작은 도자기라는 공간에서, 남겨서 창문을 만들 작은 공간에서 "도"를 발견하였다. 이처럼 도는 작은 공간에서 왔다 갔다 하고 뿌리로 돌아가서 다시 태어나는 것이다. 따라서 장자는 검은 면을 보고 흰 면을 알아야 되고 집을 나가지 않아도 천하를 알아야 된다고 주장하였다. 그는 "5색은 눈이 멀게 하고 5음은 귀가 먹게 한다"고 주장하며 음악에 대한 관심을 멀리 했다. 그는 아무런 구속도 받지 않는 자유자재한 여행을 좋아해서 끝없는 데까지 여행하고 경지가 없는 경지에 뜻을 기탁하고자 하였다. 그에게 경지란 광막하고 끝없는 커다란 공간이었다. 이 커다란 공간에서 구속도 받지 않고 자유자재의 여행을 한다는 것은 시간과 공간의 합일(合一)을 뜻한다. 그리고 이 경지를 제대로 표현할 수 있는 것이 바로 《천운》에서 묘사한 음악이다. 이를 통하여 장자는 음악을, 로맨틱한 음악을 사랑했다는 것을 알 수 있다. 이런 음악은 전국 시대 초나라 문화의 우수한 전통이자 이후 중국 음악 문화의 높은 예술성의 원천이기도 하다. 물론 이를 검토하는 일은 음악사 연구자들의 몫이다.

위에서 중국 고대 우화와 사상에 드러난 음악 이미지에 대하여 논하였는데 지금부터 음악의 창작 과정과 느낌에 대하여 논하도록 하겠다. 《악부고제요해(乐府古题要解)》에서 거문고 곡인 《수선조(水仙操)》의 창작 과정에 대하여 아래와 같이 설명하였다. "백아는 성련(成连, 유명한 거문고 악사)에게 거문고를 3년 동안 배웠는데도 정신적인 고독과 한결같은 성격을 육성하는 경지에 아직 미달하였다. 이에 대하여 성련은 '내 학문으로 사람의 심성을 바꿀 수 없구나. 내 은사인 방자춘(方子春)은 동해에 살고 계시는 유명한 분인데 그 분에게 가 보자'고 하였다. 그들은 식량을 넉넉히 준비한 후 봉래산(蓬莱山)까지 도착했는데 성련은 백아에게 '나는 우리 은사를 모시고 올 테니 잠깐 기다려 봐라' 하고 배를 저으면서 떠났다. 열흘이나 지났는데도 돌아오지 않았다. 백아는 너무나 슬퍼서 목을 까룩대며 사면을 바라보다가 파도가 거센 바다, 고요한 숲, 슬프게 울고 있는 새를 보게 되었다. 백아는 하늘을 우러러보며 길게 탄식하

면서 '스승님, 지금 눈앞에 있는 것들이 내 심성을 바꾸었습니다'고 말하였다. 그런 다음 거문고를 들고 즉흥적으로 곡을 하나 작곡하였다. '동정호[洞庭湖, 호남(湖南)성 북부에 있는 호수]의 물은 흐르면서 나를 지키고, 배는 사라져 버렸지만 스승님은 아직 돌아오지 않으신다. 봉래산과 집 위에서 슬프게 우는 새는 내 심성을 바꾸었구나. 스승님은 아직 돌아오지 않으셨다'. 이렇게 백아는 천하의 유명한 악사가 되었다."

심성을 바꾼다는 것은 감정을 바꾸고 정신을 개조하는 것이다. 온 인격을 개조시킨 다음에 예술적인 조예를 완성시킬 수 있지 기교만 배운다고 되는 것이 아니다. 이는 아주 깊은 견해이다.

음악의 느낌에 관하여 당나라 시인인 낭사원(郎士元)이 쓴 〈이웃집의 생황[13] 소리를 들으며(听邻家吹笙)〉라는 시를 읽어 보면 도움이 될 것이다. 내용은 아래와 같다. "생황 소리는 아름다운 노을 사이의 하늘에서 들려 온 듯하고, 담 밖의 어느 집인지 모른다. 무거운 대문이 꼭 잠겨 있어서 알 수가 없다. 하지만 그 집에 수많은 복숭아나무가 꽃을 피운다는 것은 확실하다." "복숭아나무가 꽃을 피운다는 것"은 음악을 듣고 마음에서 아름다운 이미지가 떠오른 모습이다. 그러나 이는 일반 사람이 지니는 음악에 대한 습관적인 느낌이다. 사람에 따라서 느낌이 다르기 때문에 마음에 떠오른 이미지도 다를 수밖에 없다. 음악을 잘 아는 사람이라면 음악 구조와 선율에 담겨 있는 의미를 깊이 파고들 것이다. 주관에 의존하는 허구적인 이미지는 항상 천박하기 때문이다. 높은 산이나 흐르는 물에 뜻을 담은 작곡가는 높은 산의 모양이나 흐르는 물소리를 흉내 내는 것이 아니라 선율을 창조하여 높은 산이나 흐르는 물이 불러일으킬 감정과 깊은 사상을 표현해야 한다. 따라서 우리는 음악 예술을 감상하는 과정에서 우리의 감정도 바뀌고 개조되며 정화되고 깊어지며 향상된다. 당나라 시인인 상건(常建)은 〈강 위의 거문고의 흥미(江上琴兴)〉라는 시로 음

13 관악기의 하나.

악의 정화적이고 심화적인 역할을 표현하였다. 내용은 아래와 같다.

강 위에서 거문고를 연주하는데 현 하나만 퉁겨도 마음 하나가 가뿐해지고 상쾌해진다. 7개의 현을 다 퉁기고 나니 서늘한 거문고 소리 덕에 주변의 나무는 모두 맑고 깨끗해져서 깊숙한 그늘을 던진다. 거문고 소리는 달을 하얀색으로 변하게 하며 강물을 깊숙하게 하며 오동나무의 가지와 잎에 황금을 새길 수 있게 한다.

거문고 소리가 달을 하얀색으로 변하게 하며 강물을 깊숙하게 한다는 것은 실제로 달이 하애지거나 강물이 깊어진 것이 아니라 듣는 사람이 정화되고, 심오한 것을 느껴서 그랬던 것이다. 이어서 명나라 시인인 석항(石沆)이 쓴 〈밤에 비파[14] 소리를 들으며(夜听琵琶)〉라는 시를 보도록 하겠다.

아름답고 늘씬한 젊은 부인은 근심을 굳게 닫지 못해서 쓸쓸한 밤에 비파를 들고 작은 건물 위에 올라간다. 갑자기 비단이 터진 듯이 비파에서 현이 끊어지는 소리가 나니 하얀 구름은 날아오르고 사방의 산은 가을의 풍경을 보여준다.

높고 맑은 소리는 마치 사람으로 하여금 하얀 구름이 날아오르듯이 생각의 나래를 펼치게 하여 장하고 아름답다는 느낌이 들게 한다. 이는 모두 음악에서 느껴진 것이고 우리로 하여금 사물에 대한 느낌이 깊어지고 깨끗해지게 한다. 마치 과학 연구에서 자연의 표면에서 벗어난 추상적인 사유방식으로 오히려 자연의 핵심까지 들어가 자연 현상의 가장 내재적인 수학 규칙과 운동 규칙을 파악할 수 있었듯이 음악은 우리에게 모든 생명의 다양한 이미지 속에 존재하는 가장 깊고 리듬 있는 기복을 파악하게 한다. 이에 관하여 장자

14 현악기의 일종.

는 "소리가 없는데도 조화가 느껴진다"고 하였다. 때문에 우리는 희곡에서 음악 반주를 사용해야 이야기나 동작을 더욱 깊이 표현할 수 있었다. 그리고 그리스의 비극은 원래 음악에서 탄생하였다는 점도 사실이다.

음악은 우리로 하여금 마음속의 자연 이미지를 환상적으로 나타나게 하여 음악에서 느껴지는 내용을 풍부하게 한다. 화가와 시인은 자연 현상에서 음악의 경지를 알게 되고 자연 이미지의 깊이를 향상시킨다. 육조 시대 화가인 종병(宗炳)은 산수를 즐기다가 돌아온 다음에 자신이 본 유명한 산들을 벽에 그려놓고 "앉아 있어도 누워 있어도 볼 수 있다. 거문고를 치고 무용을 하면 모든 산을 울릴 수 있다"고 하였다. 이에 관하여 당나라 시인인 심전기(沈佺期)는 〈범산인이 그린 산수화(范山人画山水画)〉라는 시를 썼다. 내용은 아래와 같다.

산은 험준하고 우뚝하며 물은 맑고 훌륭하다. 물은 땀처럼 정연하고 곧은 논밭을 졸졸 흐르고 있다. 모든 풀과 나무는 신령이 지키고 있다. 그러나 공중에 물체 하나가 있는 것 같다. 물체에서 소리가 나는데 나는 마치 멀리 떠났다가 돌아와서 고향을 바라보는 손님과 같이 꿈속에서 산과 물 사이를 돌아다니다가 아름다운 경치에 젖어 떠나기 싫었다.

산과 물 사이에 돌아다니다가 아름다운 경치에 젖어 떠나기 싫다는 이유는 바로 공중에 물체 하나가 있고 물체에서 소리가 나기 때문이다. 뿐만 아니라 모든 풀과 나무를 신령이 지키고 있다는 것도 이유 중의 하나이다. 이 두 가지는 음악적인 경지를 계시한다고 할 수 있다.

이것은 중국 고대 음악의 사상과 음악의 이미지이다.

비고: 1961년 12월 28일 중국 음악가협회의 초청을 받아 발표하였던 것을 지금 보완하여 다시 썼으니 삼가 가르침을 부탁한다.

원문은 1962년 1월 30일 《광명일보(光明日报)》에 게재되었다.

실체와 그림자
-로댕 작품의 학습 찰기[1]

명나라 화가인 서문장(徐文長)은 하규(夏圭)의 그림을 보고 "하규의 이 그림을 보면 하늘이 깨끗하고 넓고 멀다는 느낌이 들어서 우리로 하여금 형체를 버리고 그림자를 즐기게 한다"라고 하였다.

형체를 버리고 그림자를 즐기는 것은 우리로 하여금 진실에서 벗어나서 환상적인 그림자를 추구하게 하고, 실제에서 벗어나서 꿈에 빠지게 한다는 것을 알면서도 옛날부터 지금까지 수많은 시인과 화가들은 하필 이를 선호하였다. 서문장이 그린 '당나귀 등에서 시를 읊기(驢背吟詩)'란 그림은 사실묘사 대신에 수묵으로 인물과 나무의 그림자를, 심지어는 외틀어진 선으로 당나귀 4개의 발굽을 그렸다. 이로써 당나귀가 여유롭게 앞을 향해 내달리는 리듬을 조성하여 마치 터벅터벅 발굽소리가 들리는 것처럼 느끼게 한다. 이를 통해 화면을 더욱더 생동하게 만들어 음악적인 느낌을 준다.

중국 고대의 시인과 화가들은 만물이 움직이는 상태, 진실한 생명과 기운을 표현하기 위하여 허와 실의 결합이라는 방법을 사용하였다. 형체를 버리고 비슷한 부분을 택하는 방법(離形得似), 그리고 비슷하지 않으면서도 비슷하게 하는 방법(不似而似) 등의 표현 방법으로 생명의 본질을 파악하고자 하였다. 당나라의 사공도(司空图)는 《시품(诗品)》에서 형용의 예술로서의 시에 대하여 "물속에서 빛의 그림자를 찾으려면, 아름답고 향기로운 봄날을 묘사하려면 정신을 집중해서 명상할 필요가 있다. 이렇게 해야 객관적인 사물의 본질이

1 찰기(札记). 차기(箚記). 독서하면서 얻은 느낌이나 요점을 기록한 글.

점차 드러나기 때문이다. 하늘과 땅, 바람과 구름 간의 변환만큼 크나크며, 화초와 나무의 정신만큼 생생하며, 파란만장한 바다만큼 웅장하고 넓으며, 톱니 모양으로 들쭉날쭉한 천암만학(千巖万壑)만큼 웅대하고 기이하다는 만물에 통달하는 정도를 깨달아야 묘사는 정교히 부합될 수 있다. 외형적인 유사성의 구속을 받지 않아야 진정한 정신적인 유사성을 이룰 수가 있다. 이것이야말로 형용에 능숙한 시인이 지녀야 할 자질이다"라고 평하였다.

이형득사(离形得似)라는 방법은 형체를 버리고 그림자를 즐긴다는 것과 같다. 그림자는 허적(虛寂)이지만 생동감을 조성하여 생명 속에 미묘하면서도 흉내 낼 수 없는 진실을 표현할 수 있다. 이것이야말로 생명이고 정신이며 기운이자 움직임이다. 모나리자의 미소는 마치 그림자처럼 그녀의 눈앞과 입 사이에서 가볍게 떠다니는 것이 아닌가?

중국 고대의 화가들은 대나무를 그릴 때도 달밤에 대나무 잎이 창문을 쓰다듬는 그림자를 택하라고 가르쳤다.

프랑스의 근대 조각가인 로댕의 창작 특징은 바로 조각에 음영의 가치를 중요시한 것이다. 그는 자주 고딕 양식의 교회에 들어가서 얼기설기 얽혀 있는 음영의 변화를 관찰하였다. 거기서 본 이미지들을 그가 조각한 인물에 사용한 것은 로댕 조각의 특별한 스타일이다.

1920년 여름에 파리에 가서 로댕 박물관(개관한 지 얼마 되지 않았다. 로댕은 1917년 세상을 떠나기 전에 모든 작품을 프랑스 정부에 기부하여 박물관을 설립하였다.)에서 몇 번 왔다 갔다 하면서 관찰하였다. 거기서 로댕의 예술 이미지로부터 감동을 받았다. 현실주의와 낭만주의의 결합으로 새롭게 창작한 이미지들은 그리스 조각의 경지와 곡조는 다르지만 모두 마찬가지로 미묘하다는 느낌이 들었다. 예술의 생명이 창조인 만큼 로댕은 그리스를 깊이 연구한 끝에 새로운 이미지를 창조하여 자기만의 시대정신을 표현하였다.

당시에 나는 〈로댕의 조각을 본 후에〉라는 글을 썼는데 그중의 로댕에 대한 이해와 감상에 관한 글이 있었다.

450

로댕은 이를 잘 알기 때문에 그의 조각은 겉모습의 매끌매끌함과 원만함보다 이미지 속에서 정신적인 생명을 표현하고자 한다. 그의 조각을 보면 곡선과 평면이 하나도 없는데도 생명력이 왕성하고 생동감이 넘쳐서 자연의 진정한 모습과 똑같다. 이런 면에서는 로댕은 물질을 성공적으로 정신화시켰다고 할 수 있다.

로댕이 창조한 이미지들은 이미 내 마음의 깊은 속에 들어와서 예술을 이해하는 데 큰 도움이 된다. 재작년 독일 음악가가 쓴 〈담화와 편지 속의 로댕〉이란 책을(독일 민주 공화국 출판사) 우연히 사게 되었는데 청아하고 수려한 문필로 생동하게 로댕의 생활, 사상, 성격을 표현하여 나로 하여금 자세하게 음미하게 하였다. 책 속의 예술에 관한 의미심장한 잠언들은 우리에게 미의 느낌을 주면서도 많은 계시를 줄 수 있다. 작년 여름에 이를 번역했는데 여러 분과 같이 기쁨을 나누고 싶다.[북경대학교 출판사에서 나온 《종백화 미학 문학 번역 문선(宗白华美学文学译文选)》을 참고]

이 작은 책에서 로댕이 파리 교외에 있는 그의 별장에서 어떻게 자연과 예술에 휩싸였는지, 자신의 무수한 창작으로 그 시대에 깊은 정신(르네상스 이래 근대 부르주아는 몰락하면서 생활 속의 강렬한 갈등, 추구와 환멸 등)을 표현하였는지를 알 수 있다. 이 책은 로댕의 창작 의도와 예술적 경지를 이해하는 데 도움이 될 것이다.

원문은 1963년 2월 5일 《광명일보(光明日报)》에 게재되었다.

《난정서(兰亭序)》를 논하는 편지 두 통

곽말약 형님에게

형님이 《난정서》(왕희지의 유명한 행서 작품)에 대한 평을 읽고 나서 치밀한 고증에 탄복할 수밖에 없었습니다. 요즘에 우연히 남경 사람인 감희(甘熙)가 쓴 《백하쇄언(白下瑣言)》제3권 20쪽의 글을 읽게 되었는데 형님의 생각과 일치하였습니다. 형님도 이 글을 읽었는지 모르겠습니다. 찾으려면 번거로우실 것 같아서 여기서 원문을 그대로 적겠습니다.

어느 겨울에 기인백(祺仁伯) 형님은 보응(宝应)을 데리고 전서(篆书)를 배우러 가다가 양주를 지나갈 때 시장에서 진나라 때 일부가 손상된 벽돌을 하나 샀다. 그리고 그 위에 "영화우군(永和右军)"이라는 글자를 새겼는데 글체는 전서와 예서(隶书) 사이인 것 같다. 당시 의정현(仪征县)의 완공(阮公)은 운남과 귀주의 총독으로 왕오산(汪梧山) 자사[지난날 주(州)·군(郡)의 지방장관]와 같이 학경주(鹤庆州, 운남의 현) 사람에게 전서를 가르치자 주장하였다. 우리 나리는 탁본을 만들어서 왕오산 자사 편으로 완공에게 보냈는데 완공은 거기에다가 평을 하나 써서 다시 보내 주었다. 서에 아래와 같이 썼다. "안 그래도 세상에서 널리 알려져 있는 왕우군의 서첩을 당나라 때 누가 고쳤다고 생각했다. 《난정서》조차도 의심이 되는데 하물며 다른 것을 믿겠나? 나는 진나라의 벽돌을 증거로 삼아서 설명했지만 대부분 사람은 인정하지 않았다. 이상하게도 귀로 들은 것을 귀한 것으로, 직접 눈으로 본 것을 천한 것으로 삼았다. 한숨이 나올 수밖에 없다. 얼마 전에 남경 사람인 감희에게 "영화우군"이라는 글자를 새긴 진나라 벽돌의 탁본을 받아 보니까 순수

한 예서(隸书)에다가 전서도 조금 섞여 있는데 해서(楷书)와 거리가 멀다는 것을 알 수 있다. 이런 글자는 바로 당시 성벽을 쌓을 때 썼던 벽돌을 만든 사람들이 쓴 글자였다. 이를 통하여 동진 때 사람들이 대부분 이런 글자체를 썼다는 것을 알 수 있다. 당태종(개황 19년 1월 23일~649년: 정관 23년 7월 10일. 중국 당나라의 제2대 황제)이 얻은 《난정서》는 아마도 양나라, 진나라 사람이 쓴 것이었을 것이다. 구양순(欧阳询)과 저수량(褚遂良)의 두 버전은 당나라의 서예로 진나라의 글을 기록한 것에 불과하다"라는 것이다. 나는 항상 학자가 옛사람에게 좋은 것을 배우면서도 그들에게 우롱을 당하지 말라고 주장하였다. 상기한 듯이 완공이 쓴 평은 옛사람 마음속의 소리를 다시 토로하였다.

《난정서》는 천 년 동안 널리 전파되었는데 이에 관한 진실은 점차 밝혀질 것입니다. 그리고 《정무난정(定武兰亭)》은 과연 지영 스님이 썼는지에 대하여 더 깊이 검토할 필요가 있을 것입니다.

이만 줄이겠습니다.

건강하십시오.

1965년 7월 22일

곽말약 형님에게

23일에 보내 준 편지를 잘 받았습니다. 완원(阮元)이 쓴 《연경실집(擘经室集)》은 서가 없어서 아직 읽고 검토하지 못했습니다. 이 안에 "영화우군"이라고 쓴 벽돌에 관한 기록은 있었는지 모르겠습니다. 설마 《백하쇄언》에만 기록이 있는 것이 아니겠죠? 그러나 《연경실속집(擘经室续集)》(상무국학기본총서) 제3권의 《비릉 여 씨의 고대 벽돌 글자 탁본의 서(毗陵吕氏毗陵吕室古砖文字拓本跋)》을 검토해 보니 진나라 벽돌에 관한 글은 4줄 정도 있었습니다. 즉 "왕 씨가 쓴 진나라의 서첩은 나는 증거가 없어서 인정할 수 없다. 그러나 마음속은 진나라,

송나라의 벽돌에 탄복할 수밖에 없다. 이야말로 진적이라고 생각한다. 옛사람은 우리를 속이지 않았을 것이다. 책에서 영화(永和) 3, 6, 7, 8, 9, 10년의 벽돌 위의 예서를 검토해 보니 날벽돌을 만드는 세속적인 노동자가 썼다는 것을 알 수 있다. 고대 사람은 어떻게 이처럼 우아했을까? 그리고 "영화 9년"에 예서를 썼다는 것도 뜻밖이다. 따져 보면 영화 6년에 왕 씨의 묘비는 왕희지 가족이었어야 하는데 이는 《난정서》와 왜 일치하지 않을까"라는 것입니다. 이 책에 3개 벽돌의 사진도 같이 있는데 도서관에 가면 책을 쉽게 구할 수 있을 것입니다. 그리고 완원이 쓴 《연경실집》에 《북비남첩론(北碑南帖论)》이란 글도 있는데 참고하여 읽어 보십시오. 생각해 보니까 완원만 근대에 출토된 서진의 초서를 못 봤네요.

급히 썼습니다.

건강하십시오.

<div align="right">1965년 7월 27일</div>

원문은 1965년 7월 30일 《광명일보(光明日报)》에 게재되었다.

중국 미학사 중의 중요한 문제들에 대한 탐색

제1편 머리말-중국 미학사의 특징과 학습법

1. 중국 미학사를 공부하는 데 특별한 장점과 어려움이 있다.

우리는 중국 미학사를 공부할 때 그의 특징을 잘 살필 필요가 있다.

(1) 중국 역사를 보면 철학자의 저작뿐만 아니라 역대 유명한 시인, 화가, 희극가 등이 남긴 시이론, 회화이론, 희극이론, 음악이론 그리고 서예이론에도 다양한 미학 사상이 담겨 있는데 이는 항상 미학 사상사의 정수(精髓)였다. 때문에 우리는 중국 미학사를 공부할 때 자료도 풍부하고 관련된 부분도 많을 것이다.

(2) 중국의 각종 전통예술(시, 회화, 희극, 음악, 서예, 건축 등)은 자기만의 체계를 지니고 있을 뿐만 아니라 각종 전통예술 간에도 서로 영향을 주고 받고 있고 심지어 서로 포함되고 있다.[예를 들어서 한편으로 시나 그림에서 원림(園林)이나 건축 예술이 드러난 미감과 건축미를 찾을 수 있고 다른 한편으로 원림이나 건축 예술은 시나 그림의 영향을 받아서 시의 정취와 그림의 분위기를 지니게 된다.] 따라서 각종 예술은 미감의 특수성이나 심미관 등의 측면에서 서로 똑같거나 통하는 부분을 찾을 수 있다.

위와 같은 특징을 알면 중국 미학사를 공부하는 데 특별한 장점과 어려움이 있다는 것을 알 수 있을 것이다. 그리고 그 과정에서 특별한 재미도 있다는 것도 알 수 있을 것이다.

2. 중국 미학사를 공부하는 방법론에 대하여

중국 미학사를 공부하는 방법론에 대하여 위진육조[魏晉六朝, 오(吳)·동진(东晋)·송(宋)·제(茅)·양(梁)·진(陈)의 합칭]라는 중국 미학 사상의 전환기를 파악하는 것이 관건이다. 이 시기의 시, 그림, 서예 등[도잠(陶潜), 사령운(谢灵运), 고개지(顾恺之), 종요(钟繇), 왕희지(王羲之) 등]은 당나라 이후 예술의 발전에 계시적인 역할을 하였기 때문이다. 또한 이 시기의 각종 예술이론[예를 들어서 육기(陆机)의 《문부(文赋)》, 유협(刘勰)의 《문심조룡(文心雕龙)》, 종영(钟嵘)의 《시품(诗品)》, 사혁(谢赫)의 《고화품록(古画品录)》 속의 〈회화육법(绘画六法)〉]은 이후 문학이론과 회화이론의 발전을 위하여 튼튼한 기초를 다졌다. 때문에 전에 미학사에 대한 연구는 항상 이 시기에서 출발하였고 선진과 한나라의 미학 사상에 대하여 언급한 바는 많지 않았다. 그러나 중국의 신석기시대부터 한나라까지 이 기나긴 시간에 육조와 다른 다양한 미학사상이 존재하였다는 것은 틀림없다. 우리는 《시경(诗经)》, 《주역(易经)》, 《예기·악기(礼记·乐记)》, 《논어(论语)》, 《맹자(孟子)》, 《순자(荀子)》, 《노자(老子)》, 《장자(庄子)》, 《묵자(墨子)》, 《한비자(韩非子)》, 《회남자(淮南子)》, 《여씨춘추(吕氏春秋)》, 《한부(汉赋)》에서 이에 관한 자료를 찾을 수 있다. 특히 최근 몇 년간 고고학의 발전[하내(夏鼐)의 《신중국의 고고 수확》을 참고]에 따라서 출토된 다양한 문물은 우리에게 수많은 새로운 고대예술의 이미지를 제공할 뿐만 아니라 전에 있었던 고대 문헌 자료와 서로 실증하거나 계시하면서 기존 자료에 대하여 한층 더 깊이 이해하게끔 하였다. 따라서 우리는 미학사를 공부할 때 고고학과 고문자학의 성과에 관심을 가져야 한다. 미학의 시점으로 이런 성과를 분석하고 연구하면 우리에게 수많은 새로운 자료와 계시를 제공하여 육조 이전으로 거슬러 올라가 미학연구를 할 수 있게 하여 미학사 연구의 중요한 공백기를 채울 수 있기 때문이다.

제2편 선진 공예미술과 고대 철학에 나타난 미학 사상

1. 철학, 문학 저작과 공예, 미술품을 서로 결합하여 연구하라

중국 선진 시기에 수많은 유명한 철학자가 등장했는데 그들은 미에 관한 문제를 언급하기도 하고 예술에 대한 견해를 발표하기도 하였다. 특히 장자는 항상 예술로 그의 사상을 비유하고, 공자는 회화로 예(礼)를 비유하고 조각으로 교육을 비유하며, 맹자는 미에 대하여 정의를 내렸다. 《여씨춘추》와 《회남자》에서 음악에 대하여 논하였다. 그리고 《예기·악기》는 또한 상당히 온전한 미학사상 체계를 제공하였다.

하지만 우리는 문자에만 멈춘 면이 있는데 고대 사상가들의 미학 사상에 대하여 자세히 깊이 연구하지 못하였다. 고대 공예품과 미술품 등을 결합하여 연구할 필요가 있다. 예를 들어서 한나라의 벽화와 고대 건축으로 한나라의 부(賦)를 이해하고, 발굴된 편종으로 고대 음률을 이해하고, 초나라 묘지에서 나온 화려한 도안으로 《초사(楚辭)》를 이해할 수 있다는 것이다. 이렇게 결합시켜서 연구하는 이유는 한편으로 고대 근로자가 공예품을 만드는 데 높은 기교뿐만 아니라 그들의 예술적인 구상과 미의 사상도 표현하였기 때문이다. 마르크스의 말처럼 그들은 미의 규칙에 따라서 창조하였다. 다른 한편으로 고대 철학자의 사상은 겉으로 볼 때 매우 공상(장자 등)처럼 느껴진다 해도 엄격하게 말하자면 이는 현실 사회, 실제 공예품과 미술품에 대한 비평이었다. 따라서 당시 공예와 미술의 재료에서 벗어나면 그들의 진실한 사상을 철저히 이해하지 못할 것이다.

엥겔스는 "원칙은 연구의 출발점이 아니고 최종의 결과이다. 이런 원칙들이 자연계와 인류 역사에 적응하는 것이 아니고 그들을 통하여 추상적으로 귀결된 것이다. 자연계와 인류는 원칙에 적용되는 것이 아니고 원칙이 자연계와 인류에 적응해야만 정확한 원칙이 된다"고 하였다.(《반뒤링론》 32쪽 참조) 모택동은 "우리는 문제를 토론할 때 정의가 아니라 사실로부터 출발해야 한

다"고 하였다.(《모택동 선집》 제3권 875쪽 참고) 오늘날 우리는 중국 미학사를 연구할 때 이런 대가들이 제기한 이론과 현실을 결합시키는 과학적인 연구방법을 잘 활용해야 한다.

2. 정교하고 아름다운 미와 갓 피어난 연꽃의 미

포조(鮑照)는 사령운과 안연지(顔延之)의 시를 비교하면서 말하였다. 사령운의 시는 "갓 피어난 연꽃처럼 자연스럽고 사랑스럽다", 안연지의 시는 "비단이나 수를 깔아 놓는 것처럼 온 눈에 화려함이 가득하다"라고 하였다. 이는 중국 미학사에서 두 가지의 서로 다른 미감이나 미의 사상을 대표한다.

이런 미감이나 미의 사상은 시, 그림, 공예미술 등 각 분야에서 드러난다.

초나라의 도안, 초사, 한부, 육조의 사륙변려문, 안연지의 시, 명청의 도자기 그리고 오늘까지 존재해 온 자수와 경극의 무대복장 등은 바로 이런 "정교하고 아름다운 미와 비단이나 수를 깔아 놓은 것처럼 온 눈에 화려함이 가득하다"의 미다. 그리고 한나라의 청동기, 도자기, 왕희지의 서예, 고개지의 그림, 도잠의 시, 송나라의 백자 등은 "갓 피어난 연꽃처럼 자연스럽고 사랑스럽다"의 미이다. 위진육조 시기는 중국 미학의 사상 전환의 핵심적인 시기인데 두 단계로 나눌 수 있다. 이때부터 중국 사람의 미감은 다른 방향으로 발전하여 새로운 미의 사상을 표현하였다. "정교하고 아름다운 미"보다 "갓 피어난 연꽃의 미"는 좀 더 높은 지경의 미이다. 예술은 문자를 꾸미는 것이 아니라 자신의 사상, 인격을 표현하는 것을 중요시한다. 도잠의 시와 고개지의 그림이 모두 대표적인 예이다. 왕희지의 글씨는 한(漢)대의 예서처럼 단정하지도 않고 꾸밈이 없으나 "자연스럽고 사랑스럽다"의 미이다. 이는 미학 사상에 하나의 해방이었다. 이때부터 시, 책과 그림은 생활에 대한 생동하는 표현이자 독립적인 자아에 대한 표현으로 변모했다.

이런 미학 사상의 해방은 선진 철학자에서부터 싹텄다. 삼대 청동기의 단정하

고 엄숙하며 세밀한 도안을 통하여 우리는 선지제자(宣紙題字)가 처했던 예술 환경이 "정교하고 아름다운 미와 비단이나 수를 깔아 놓는 것처럼 온 눈에 화려함이 가득하다"는 것을 알 수 있다. 이런 예술 경지에 대하여 선지제자는 각자 서로 다른 태도를 취했다. 하나는 부정적인 태도이다. 예를 들어서 묵자는 이는 사치, 거만, 난폭, 착취의 표현이고 국민을 괴롭히고 국가에 도움이 안 된다고 생각하였다. 그는 모든 예술을 반대하였다. 또한 노장도 예술을 부정하였다. 장자는 물질보다 정신을 중요시하였다. 노자는 "오음[궁(宮)·상(商)·각(角)·치(徵)·우(羽), 즉 '숫자 악보(简谱)'의 1·2·3·4·5·6에 해당하는 고대 중국 음악의 다섯 가지 음계]은 우리의 귀를 어둡게 하고 오채(五彩), 오색(청·황·적·백·흑의 다섯 가지 색깔)은 우리의 눈을 멀게 한다"고 하였다. 이와 반대로 예술에 대하여 긍정적인 태도를 지닌 사람들도 많았는데 공맹이 바로 그 예이다. 예술은 항상 예기[의식(禮式)·의식(儀式)에 사용되는 그릇]와 악기로 표현되었다. 공맹은 예식과 음악을 존중하였다. 그러나 그들은 맹목적으로 예식과 음악의 통제를 받은 것이 아니라 그들의 본질과 근원을 찾아서 분석하고 비판하려고 하였다. 요컨대, 예술에 대하여 긍정적인 태도든 부정적인 태도든 이를 통하여 비판적인 태도와 사상의 해방을 추구했다는 사실을 알 수 있다. 이는 이후 미학사상의 발전에 큰 영향을 미쳤다.

하지만 실천은 항상 이론보다 먼저 있었다. 공예가는 철학가보다 앞섰다. 예술적인 실천으로 하나의 새로운 경지가 우선 표현되고 그 다음에는 이 경지를 개괄하는 이론이 따라 생기는 법이다. 최근에 새로 출토된 청동기(공자보다 백여 년쯤 앞선다.)는 "정교하고 아름다운 미와 비단이나 수를 깔아 놓은 것처럼 온 눈에 화려함이 가득하다"라는 스타일에서 활발하고 생동하며 자연스러운 이미지로 등장하였다. 이는 장식, 무늬와 도안을 고려하지 않은 하나의 독립적인 존재인데 연학방호(蓮鶴方壺)라고 불린다. 이는 진실한 자연계에서 소재를 취했는데 꿈틀꿈틀하는 용과 이무기(전설 속에 나오는 뿔 없는 용)뿐만 아니라 식물인 연꽃잎도 있다. 이는 춘추 시대의 조형예술이 장식예술로부터 독립하려 했다는 경향을 보여준다. 특히 위에 날개를 펼친 학이 서 있다는 것은 새로운 정신,

자유, 해방의 시대를 상징한다. (고궁 태화전에서 진열하다가 역사 박물관으로 옮겼다.) 곽말약은 이 연학방호에 대하여 아래와 같이 논하였다.

이 연학방호는 온몸에 농후하고 기이한 전통적인 무늬가 있어서 우리로 하여금 무명의 억압을 받게 하고 질식까지 시키기도 한다. 뚜껑 주변에 나란히 연꽃잎이 2층으로 나열돼 있다. 이처럼 식물을 도안으로 삼은 것은 진한 시대 전까지 유일한 예이다. 꽃잎 중간에 산뜻하고 준수한 학이 한 발로 서 있는데 두 날개를 펼치고 작은 부리를 조금 열어서 지저귀려는 것처럼 보이는 것은 이 시대정신의 상징이다. 이 학은 상고시대 천지개벽(天地开闢) 이전의 혼돈 상태를 극복하여 자신감에 차 있고 모든 것을 내려다보고 전통을 발로 밟아서 더욱 높고 먼 데를 향하여 날려고 한다. 이는 은나라와 주나라의 반신화 시대로부터 벗어난 춘추 시대 초기의 모든 사회 상황과 정신문화의 사실적인 표현이다.

[《은주청동기명문연구(殷周青铜器铭文研究)》에서]

이처럼 예술은 한 걸음 앞서 새로운 경지를 표현하였고 이를 통하여 전통의 압박으로부터 벗어났다. 이 새로운 경지에 대한 이해에서 선진 제가들의 해방 사상이 발생했다.

위에서 언급한 두 가지의 미감과 미의 사상은 중국 역사를 줄곧 관통하였다. 육조 시대의 경명(镜铭)에서 "난새와 봉황 도안의 거울 앞에서 화장을 고르게 하고 꽃 모양의 머리 장식을 꽂는다. 푸른 물의 연꽃 한 송이와 같다"[금석색(金石索)에서]고 하였다. 거울의 두 면은 서로 다른 두 가지의 미를 표현하였다. 그 후 송나라의 사인(词人)인 이덕윤(李德润)도 비슷한 시를 썼다. "귀한 거울 앞에서 고운 자태를 정리하면 잔못 속의 연꽃 한 송이와 같다"[혜풍사화(蕙风词话)에서는 시이다. 이는 황주이(况周颐)에게 아름다운 글귀라는 평가를 받았다.

종영(钟嵘)은 "첫날 연꽃"의 미를 선호하였고 당나라에 가서 큰 발전을 이뤘다. 당나라 초기의 4결[문학가인 왕발(王勃), 양동(杨炯), 노조린(卢照邻), 낙빈왕(骆宾王) 등

을 말한다]은 육조의 화려함을 계승하였지만 선뜻한 느낌도 보여줬다. 진자앙(陈子昂)과 이태백을 거쳐서 더욱더 높은 정신적인 경지에 도달하였다. "맑은 물의 연꽃과 같이 꾸밈없는 것은 더 아름답다", "건안[196~220년. 동한(东汉) 헌제(献帝)의 연호] 이래 화려한 것은 귀하지 않게 되었고 성세가 다른 상고로 되돌아간 듯이 저절로 떨어지는 옷은 산뜻해서 귀하다"라는 시에 나온 "청진(清真)"은 바로 맑은 물의 연꽃의 경지와 같다. 두보도 "진실한 성격과 감정을 직접 취한다"라는 시구를 썼다. "생기는 먼 데서 나오는 자연의 묘한 산물이다"라는 시구를 통하여 사도공(司图空)은 《시품(诗品)》에서 웅장하고 힘찬 미도 추구하지만 "맑은 물의 연꽃"의 미를 더 선호하였다는 것을 알 수 있다. 송나라의 소동파는 세차게 흐르는 샘물로 시를 비유하였다. 그에 의하면 시의 경지는 "극한 찬란의 끝에는 평범이다"라는 것이고 이는 공예미술의 경지에서 멈추는 것이 아니라 사상이나 감정을 표현하는 경지로 상승시켜야 된다는 것이다. 그러나 평범은 무미건조와 다르다. 자고로 중국에서 옥을 이상적인 미로 삼았는데 옥의 미는 바로 "극한 찬란의 끝에는 평범이다"의 미이다. 모든 예술의 미, 심지어 인격의 미는 모두 옥의 미를 향하여 발전하고 있다고 할 수 있다. 옥의 미란 내부에 함축적인 빛이 있는데 이는 극히 찬란하면서도 극히 평범한 빛이다. 소동파는 이에 대하여 "산뜻한 것(清新)에서 무궁무진한 것들이 나온다"고 하였다. "청신"과 "청진"은 똑같은 경지를 말한다.

청나라의 유희재(刘熙载)는 《예개(艺概)》에서도 형식적인 미와 사상이나 감정의 표현과 서로 결합해야 되고 시인 자신의 성격이 있어야 한다고 주장하였다. 근대에 와서 왕국위(王国维)는 《인간사화(人间词话)》에서 시의 "격(隔)"과 "불격(不隔)"의 구분을 주장하였다. 도연명이나 사령운처럼 자연스럽고 산뜻한 것은 "불격"이고 안연지의 시처럼 꾸미는 것은 "격"이다. "연못에서 봄의 풀이 난다"는 "불격"의 미, 당나라 이상은(李商隐)의 시는 "격"의 미를 보여 수었다고 논한나.

이 두 가지의 미는 여태까지 존재하고 있다. 우리의 경극무대를 보면 농후한 색의 미, 아름다운 선과 등빛이 있어서 우리를 설레게 한다. 하지만 예술

가는 이 경지에 멈추지 않고 (신화 속에서)신선이 기르는 백학(白鶴)처럼 높이 날아서 더욱더 높은 경지를 향하여 도약하듯이 생활과 감정을 표출하려고 한다. 우리 인민대회당의 미는 "극한 찬란의 끝에는 평범이다"의 미이다. 여기서 미감의 심도 문제를 알 수 있다.

이 두 가지 이상적인 미는 다른 측면으로 보면 예술 속에 미와 진, 선의 관계를 다루는 문제이다.

예술의 장식성은 예술에서 미의 부분이다. 하지만 예술은 미의 요구를 충족시킬 뿐만 아니라 사상의 요구도 충족시킨다. 예술에서 사회생활, 사회계급과 사회발전의 규율을 알아내야 된다. 예술품은 원래 사상성과 예술성이라는 두 부분을 포함하고 진, 선, 미는 예술의 통일적인 요구이다. 미 쪽으로만 치우치면 유미주의로, 진 쪽으로만 치우치면 자연주의로 나아가기가 쉽다. 이런 관계는 고대의 예술가(장인)가 통치 계급의 정치를 어떻게 표현하여 미를 구현했는가와 관련된다. 즉 그들은 조직을 장식하여 정치의 목적을 달성하였다는 것이다. 또한 당시의 철학가와 사상가는 이런 예술품을 비판하면서 미와 진, 미와 선의 관계에 대하여 서로 다른 의견을 제기하였다. 예를 들어서 공자는 예술품의 지나친 장식을 비판하고 교육의 가치를 강조하였다. 노장은 자연을 중요시하고 예술을 완전히 부정하고 모든 미를 포기하여 애초의 순수함과 순박함으로 돌아가자고 주장하였다. 미는 마음을 움직이게 하고 낭만을 가져올 수 있기에 반대해야 한다고 한비자는 주장하였다. 음악은 통치 계급으로 하여금 국민의 고통을 무시하고 사치스러운 생활을 하게끔 하기에 음악을 반대하였는데 미와 선은 서로 조화를 이룰 수가 없다고 묵자는 주장하였다.

3. 허와 실(1): 《고공기(考工記)》

선진 제자는 예술로 그들의 철학 사상을 비유하였다. 바꿔 말하면 그들의 철학 사상은 후세 예술의 발전에도 큰 영향을 미쳤다. 그중에서 가장 중요한

것은 허와 실의 개념이다. 지금부터 이 개념의 발전에 대하여 논하도록 하겠다.

이미 《고공기》에서 허와 실의 문제를 검토하였다. 편종과 편경 자체가 미감을 일으킬 수 있는데도 이 고대의 장인은 선반도 그냥 평범한 선반 말고 전체의 통일적인 이미지를 고려하여 디자인하였다. 북 밑에 호랑이나 표범 등의 맹수를 그렸는데 사람들은 북소리를 들으면서 호랑이와 표범의 모습을 보게 되고 머리 속에서 꾸며 내어 호랑이와 표범의 고함 소리를 듣는 것과 같았다. 이러면 나무로 새긴 호랑이와 표범은 더욱 생동하고 북소리도 한층 더 구체화되고 분위기를 살려서 모든 작품의 감화력을 배로 강화시켰다. 여기서 예술가가 창조한 이미지는 "실"이고 우리의 상상을 일으킨 것은 "허"이고 이미지가 가져온 경지는 바로 "허"와 "실"의 결합이다. 예술품은 감상자의 활발한 상상력이 빠지면 생명이 없어서 죽은 것이 된다. 하지만 예술품은 우리로 하여금 상상 속에서 돌아다니게 한다. 이는 바로 "허"의 힘이다.

《고공기》에 나타난 "허"와 "실" 결합의 사상은 중국 예술의 하나의 특징이다. 중국 그림은 공백을 중요시한다. 마원(马远)은 구석만 그리기 때문에 '마일각(马一角)'이라는 별명을 얻었다. 화폭의 공백은 채우지 않기 때문에 바다같기도 하고 하늘같기도 하다. 허전하다는 느낌이 없을 뿐만 아니라 오히려 더욱 의미심장하였다. 중국 서예가도 공백을 남겨서 "계백당흑(计白当黑)[1]"을 요구하였다. 중국 희극 무대에서도 허공을 사용하였다. 예를 들어서 실재의 창문을 사용하지 않고 손동작을 음악에 맞춰서 연출하는데 진실하면서도 아름답다는 느낌을 준다. 중국 원림(园林) 건축도 공간을 배치하고 처리하는 데에 신경을 많이 쓴다. 이를 통하여 허로 실을 다루고 실로 허를 다루며 허 중에 실이 있고 실 중에 허가 있으며 허와 실이 결합된다는 사실은 중국 미학

1 흰 공간을 헤아려 검은 필획을 마땅하게 하다. 가장 먼저 계백당흑을 제시한 사람은 청나라 서예가 등석여(登石如)라고 한다. 등석여(登石如, 1743~1805 혹은 1739~1805)는 안휘성 회령(懷寧) 사람으로 자(字)는 완백(頑伯)이며 호는 완백산인(完白山人)이다. 그의 서예와 전각은 큰 명성이 있었고 금석(金石)과 전각(篆刻)은 진나라와 한나라에서 나와 스스로 일가를 이루었으므로 등파(登派)라 불렸다고 한다. 특히 전서에 뛰어났으니 포세신(包世臣)은 그의 전서를 신품이라 추앙했고, 조문식(曹文埴)은 그의 4체가 모두 청나라에서 제일이라고 칭찬했다.

사상의 핵심 문제라는 것을 알 수 있다.

　허와 실의 문제는 철학적인 세계관의 문제이다.

　여기서 두 파로 나눠서 검토하도록 하겠다. 하나는 공맹이고 하나는 노장이다. 노장에게는 진실보다 허는 더욱 진실하고 이는 모든 진실의 원인이고 허공이 존재하지 않았으면 만물도 성장하지 못했고 활기찬 생명도 없었을 것이라고 생각하였다. 반면에 유가사상은 사실에서 출발한다. 예를 들어서 공자는 "문질빈빈(文质彬彬)"을 강조하였는데 한편으로 내부 구조가 좋아야 하고 다른 한편으로 외관도 좋아야 한다는 뜻이었다. 맹자는 또한 "충실한 것이 미다"라고 말했다. 그러나 공맹은 단지 실에만 멈추지 않았고 실에서 출발하여 허까지 발전하여 묘한 경지에 도달하려고 하였다. 이 경지는 바로 "충실하면서 빛나면 크다고 할 수 있고 크면서 변화하면 성스럽다고 할 수 있고 성스러우면서 알 수 없으면 신이라고 할 수 있다"는 것이다. 성스러우면서 알 수 없는 것이 바로 허이다. 느끼고 감상하기만 하고 말로 표현하거나 모방할 수 없다는 것은 신이라고 한다. 때문에 맹자와 노장은 서로 모순적이지 않다. 그들에게 우주는 허와 실의 결합이고 이는 바로《주역》에 나온 음양의 결합이다. 세계가 변하고 있는데 이의 뚜렷한 표현은 생명과 죽음, 허와 실, 그리고 만물이 허공에서 흐르고 움직인다는 것이다. 따라서 노자는 "유와 무는 서로 상생한다", "허이면서 굴하지 않고 움직이면서 나오려고 한다"고 하였다.

　이런 세계관은 예술에 있어서 허와 실의 결합이야말로 생명의 세계를 제대로 표현할 수 있다는 것에 나타난다. 중국화는 선으로 구성되고 선과 선 사이는 공백이다. 석도(石涛)의 큰 그림인《수진기봉타초고(搜尽奇峰打草稿)》(고궁에 소장)를 보면 가득 차면 찰수록 영적인 허가 움직여서 생명이 느껴지는데 이는 바로 중국화의 오묘한 지점이다. 육조 유자산(庾子山)의 부(赋)도 이런 분위기를 풍긴다.

4. 허와 실(2): 경치를 감정으로 변화시킨다.

위에서 허와 실의 문제를 검토하였는데 그것의 객관적인 사실은 허와 실이 결합된 세계이고 이는 예술에 있어서 허와 실이 결합되어야만 생명이 존재한다는 것이다. 지금부터 허와 실의 다른 한 문제를 검토하도록 하겠다. 즉 예술에 있어서 주관과 객관이 결합되어야만 미의 이미지를 창조할 수 있다는 것이다. 이는 경치를 감정으로 변화시키는 것이다.

송나라의 범희문(范晞文)은 《대상야어(对床夜语)》에서 "허를 허로 삼지 않고 실로 삼고 경치를 감정으로 변화시키고 시작부터 끝까지 흐르는 구름이나 물처럼 자연스럽게 표현하는 것은 여간 어려운 것이 아니다"고 하였다.

경치를 감정으로 변화시키는 것은 예술에 있어서 허와 실의 결합에 대한 정확한 정의이다. 허를 허로 삼으면 완전한 허무이고 실을 실로 삼으면 경치가 죽은 것이라서 인간의 마음을 움직일 수 없다. 실을 허로 삼고 실을 허로 변화시켜야만 무궁무진한 정취와 심원한 경지를 조성할 수 있다.

청나라의 달중광(笪重光)은 이에 대하여 《화전(画筌)》에서 "실적인 경치는 맑지만 허적인 경치는 무엇을 표현한다", "실적인 경지는 생동하고 신의 경지는 살아 있다", "허와 실은 상생하고 그림 없는 공백에도 묘한 경지를 조성할 수 있다"고 하였다. 그리고 청나라의 추일계(邹一桂)는 《소산화보(小山画谱)》에서 "실적인 것이 진짜와 같이 생동해야 허적인 것이 저절로 표현된다"고 하였다. 이런 말들은 허와 실의 결합에 대한 좋은 설명들이다. 예술은 실재와 같이 생동하는 이미지로 내적인 정신을 표현하는데 이는 묘사가 가능한 것으로 묘사가 불가능한 것을 표현한다는 것이다.

지금 실례를 몇 개 들면서 살펴보도록 하겠다.

《삼차구(三岔口)》라는 경극에서 불을 끄지 않고도 밤을 표현할 수 있었다. 여기서 밤은 실재의 밤이 아니라 배우의 연출을 통하여 관중 마음에서 상상을 자극하여 만든 밤이고 감정 속의 밤이다. 이는 바로 "경치를 감정으로 변

화시킨다"의 예이다.

《양축상송(梁祝相送, 양산백과 축영대의 이야기를 다뤘다.)》에서는 무대 배경을 설치하지 않고 배우의 노래, 말과 몸짓만으로 변화가 많고 다양한 경치를 표현하였다. 이런 경치는 물리학적으로 보면 존재하지 않지만 예술로 보면 존재하는데 이는 바로 공백에도 묘한 경지를 조성할 수 있다"는 것이다. 이는 경치뿐만 아니라 내적인 정신까지 표현하였다. 따라서 이는 사진을 찍는 것과 달리 깊은 곳까지 파고들어서 얻은 핵심적인 진실이다. 이것도 "경치를 감정으로 변화시킨다"의 예이다.

《사기·봉선서(史记·封禅书)》는 해외에 있는 신선 세 명에 대한 이야기를 썼는데 허와 실의 문필로 영적으로 움직이는 경치를 묘사하였고 그중에서 한무제에 대한 풍자도 담겨 있다. 작가는 진실한 역사 사건을 표현하려고 하지만 짐작하기가 어려운 문학 구조로 그의 감정, 사상과 견해를 표현하였다. 이를 통하여 사마천이 훌륭한 예술 천재라는 것을 알 수 있다. 이것도 "경치를 감정으로 변화시킨다"의 예이다.

송나라의 범희문은 《대상야어》에서 두보의 시를 평가하였다. "두보는 항상 색깔에 관한 글자를 시의 첫 글자로 삼아서 사실을 끌어낸다. "여린 복숭아꽃이 피어 있는데 빨간색은 꽃술에서 조용히 만연하고 버드나무 끝에 싹이 터서 새파란 색깔은 새롭다.(红入桃花嫩, 青归柳叶新)"는 예이다. '홍(红)'은 원래 객관적인 경치인데 시인은 이를 시의 맨 앞에 두어 감각이나 감정 속의 '홍'이 되었다. 만약에 이 글자를 시 앞에 놓지 않았다면 말의 힘이 약하고 기가 꺾인다는 느낌이 들었을 것이다. '홍'이란 글자는 먼저 우리의 감각을 자극하고 감정 속의 '홍'에서 시작하여 실제의 복숭아를 보게 한다. 이처럼 감정으로부터 실물까지 가는 과정에 '홍'이란 글자는 효과를 가중시키고 향상시킨다. 실은 허로 변하고 허와 실이 결합되고 감정과 경치가 결합되면 예술의 경지를 향상시킬 수 있다.

시인 구양수는 "쌀쌀한 밤에 뭇 산 위의 달을 보고 피리를 불고 어두운 길

에서 백여 가지의 꽃 속에서 길을 잃어버리고 바둑을 두는데 빠져 있어서 한 판 끝나고 보니 세상이 변했다는 것도 모르고 술기운이 없어지고 나서 집이 그리운 마음이 저절로 생긴다.(夜凉吹笛千山月, 路暗迷人百种花, 棋罢不知人换世, 酒阑无赖客思家)"라는 시를 썼다. 시에서 감정은 물과 같고 그 위에 경치가 떠 있다. 우울하고 아름다운 기본 감정은 몇 가지의 경치를 연결시킨다. 실을 허로, 경지를 감정으로 변화시켜서 변화무쌍한 아름다운 서정시를 창작하였다.

《시경 · 석인(诗经 · 硕人)》에 "손은 부드러워 갓 돋은 새싹 같고, 살결은 매끄러워 엉겨진 기름 같고, 목은 나무굼벵이[고서(古書)에서 하늘소의 유충을 가리킴]처럼 생겼고, 이는 하얗고 가지런해서 마침 조롱박 씨앗 같고, 이마는 한선의 네모 이마 같고, 눈썹은 가느다란 아름다운 항아(嫦娥)[월궁(月宮)에 산다는 신화 속의 선녀]의 눈썹과 같다. 웃으면 보조개와 달콤한 입술, 그리고 눈은 마침 겨울의 태양처럼 친근하다(手如柔荑, 肤如凝脂, 领如蝤蛴, 齿如瓠犀, 螓首蛾眉, 巧笑倩兮, 美目盼兮)"라는 말이 있다. 앞의 다섯 마디에 이미지가 많이 나와서 아주 실(实)적이고 마침 "정교하고 아름다운 미와 비단이나 수를 깔아 놓은 것처럼 온 눈에 화려함이 가득하다"의 세밀화(细密画) 같다. 그러나 뒤의 두 마디는 백묘(색깔을 칠하지 않고 선만 그려 표현하는 중국 전통 화법의 일종) 같고 그 웃음은 미처 짐작할 수 없는 웃음이고 변화무쌍하여 허(虚)적이다. 뒤의 비유 없는 두 마디는 앞의 다섯 마디에 나온 이미지를 움직이게 한다. 만약에 이 두 마디가 없었다면 앞의 다섯 마디는 절의 관음보살이란 이미지를 느끼게 하였을 것이다. 이 두 마디가 있어서 우리에게 "갓 피어난 연꽃처럼 자연스럽고 사랑스럽다"의 미인의 이미지를 남기게 하였다.

근대에 와서 왕온장(王蕴章)은 《연납여운(燃腊余韵)》에서 "임온임(林韫林)이란 여자는 복건성 보전시(福建莆田) 출신인데 늦봄에 제녕(济宁)으로 가는 길에서 시를 하나 얻었다. 즉 '늙은 나무는 청록색의 샘물을 향하여 머리를 숙이고 숲을 사이에 두고 밥 짓는 연기가 모락모락 피어오른다. 여기에 지저귀는 꾀꼬리 하나가 있으면 강남[江南, 장강(长江) 하류의 남쪽 지역으로, 소남(苏南), 환남(皖南)]의 진정

한 2월이 될 것이다(老树深深俯碧泉, 隔林依约起炊烟, 再添一个黄鹂语, 便是江南二月天)'라는 시이다. 이 시를 보고 부채에다가 그림을 그리는 사람에게 임온임은 "그림을 그리는 것도 좋지만 정말 꾀꼬리 하나를 그리면 내 말의 숨은 뜻을 제대로 이해하지 못하는 일이 될 것이다"고 하였다. 위의 시를 보면 마지막 두 마디는 경치를 통하여 감정을 일으켰다. 따라서 이 두 마디만 봐도 경치를 감정으로 변화시켜서 시의 경지를 완성시킬 수 있다. 즉 그림을 통하여 시의 경지에 들어갈 수 있다는 뜻이다. 그러나 시의 경지는 완전히 그려낼 수 없다는 사실이 바로 시와 그림의 차이이다. 그림은 실적이지만 시는 그림 속의 허이다. 허와 실, 그림과 시는 서로 통할 수 있지만 똑같은 것은 아니다.

위에서 말했듯이 경치를 감정으로 변화시키고 허와 실이 서로 결합하는 것은 예술 창조의 문제이다. 예술은 하나의 창조이고 실을 허로, 객관적인 진실을 주관의 표현으로 변화시키는 것이다. 청나라 화가인 방사서(方士庶)는 "산천 초목과 자연은 모두 실적인 경지이다. 화가는 마음속에서 경지를 조성하고 손으로 마음을 움직이는 것이 허적인 경지이다. 이 허적인 경지를 다시 실적인 것으로 표현하는 것은 붓과 먹 사이에서 완성된다"고 하였다.[《천용암수필(天慵庵随笔)》에서] 다시 말하면 예술가가 만든 경지는 자연에서 소재를 취하였지만 붓과 먹 사이에서 푸른 산과 수려한 나무, 살아 있는 물과 축축한 돌로 표현되어 하늘과 땅 이외에 다른 묘한 경지를 조성한다. 이는 생명 있고 살아 있는 세상에 없는 새로운 미와 경지이다. 모든 진정한 예술가는 반드시 이렇게 해야 한다. 비록 규모의 차이는 있지만 새로운 것, 새로운 체험, 새로운 관점, 새로운 표현이 반드시 있어야 그의 작품은 세계를 풍부하게 하고 가치를 더하게 하여 후대에 대대로 전해질 수 있다.

5. 《주역》의 미학(1): 비괘(贲卦)

《주역》은 유교의 경전인데 귀한 미학 사상이 담겨 있다. 예를 들어서 《주

역》에 "강건(剛健), 독실(笃实), 휘광(辉光)"이란 여섯 글자가 있는데 이는 건전한 미학 사상을 대표한다. 《주역》의 많은 괘는 풍부한 미학적인 계시를 가지고 있어서 이후 예술 사상의 발전에 큰 영향을 미쳤다. 육조 시대의 유협은 《문심조룡》에서 "(사람들 앞에서 자랑하지 않도록) 비단옷 위에 겉옷을 걸치는 것처럼 지나치게 화려한 글을 싫어해서 소박한 흰색을 가지는 '비(贲)'를 사용한다. 이는 찬란한 근본과 정반대인 것에 가치가 있다는 뜻이다"고 하였다. 그리고 "글은 '이(离)'처럼 명백하고 정확해야 한다"고도 하였다. '비'와 '이'는 모두 《주역》 속의 괘의 이름들이다. 유협이라는 이 위대한 문학 이론가는 《주역》의 괘에서 미학 사상의 계시를 받았다. 때문에 나도 여기서 중국 고대 미학 사상을 탐구하고자 한다.

'비' 괘의 미학부터 소개하도록 하겠다. 한 마디로 비괘는 문과 질의 관계를 이야기한다.

'비(贲)'란 글자는 장식의 뜻을 가지고 있는데 선으로 이미지를 묘사하고 부각시키는 것이다. 이는 중국 고대 회화 사상과 관련되어 있다. 《논어》에 공자의 이런 말이 기록되어 있다. "양호한 재질이 있어야 금상첨화의 가공은 가능해진다(绘事后素)"는 것이다.[정강성(郑康成)은 주를 붙이면서 "그림을 그리는 것은 글을 쓰는 것과 같다. 먼저 다양한 색채를 배치하고 그 사이에 본래의 것을 나누어서 퍼뜨리면 글이 저절로 된다(绘画, 文也. 凡绘画先布众色, 然后以素分布其间, 以成其文.)"] 《한비자(韩非子)》에는 "어떤 사람이 주나라 임금을 위하여 콩꼬투리의 얇은 막에다가 그림을 그렸다"는 이야기가 기록되어 있다. 이 이야기를 통하여 중국 고대 회화에서 선을 아주 중요시했다는 사실과 이는 비괘를 이해하는 데 도움이 된다는 것을 알 수 있다. 지금부터 세 가지로 나눠서 비괘란 미학 사상에 대하여 논하도록 하겠다.

(1) 《주역》의 〈상전(象传)〉에 "산 아래 불이 있다(山下有火)"라는 말이 있다. 밤에 산의 풀과 나무는 불빛에 비치어 선과 윤곽이 더욱 돋보이게 되고 아름다운 이미지를 조성한다. "군자이명서정(君子以明庶政)"이라는 말은 정치를 하는 사람에게 미적 감각이 생기면 정치를 깨끗하고 투명하게 할 수 있다는 뜻

이다. 그러나 안건을 판단하고 처리할 때 미감으로만 하면 안 된다. 이는 바로 "무감절옥(无敢折狱)"이다. 이를 통하여 미와 예술이 사회생활에서 지니는 가치와 한계를 나타낸다.

(2) 왕이(王廙, 왕희지의 숙부)는 "밤에 산의 풀과 나무는 불빛 속에서 선이나 윤곽이 돋보여서 아주 아름다운 이미지를 띤다. 글을 쓰는 것도 마찬가지이다. 첩첩이 우뚝 솟은 고개들, 연면한 준령, 붕긋붕긋 솟은 암석 등으로 장식한 것처럼 험준한 산의 모습을 잘 표현할 수 있다. 여기에다 불빛을 더해서 무늬의 아름다움을 돋보이게 하는 것이 바로 '비'이다.[이정조(李鼎祚)의 《주역집해(周易集解)》를 참고]"고 하였다. 미는 우선 장식에 사용되는데 이는 장식의 미이다. 그러나 등빛이 비추면 장식의 미뿐만 아니라 장식 예술로부터 독립적인 글로 발전하게 될 것이다. 글은 독립적이고 순수한 예술이다. 등빛이 비추면서 산꼭대기라는 이미지의 일부는 돋보이게 되고 일부는 보이지 않게 되는 것은 예술의 선택이라고 할 수 있다. 그리고 장식의 미로부터 선을 위주로 하는 그림의 미로 발전하는 과정에 예술가의 창조성도 높아지고 그의 감정을 더욱더 잘 표현하게 된다. 왕이의 시대는 산수화가 싹텄던 시대이다. 위에서 그가 말한 것을 보면 그 시기의 중국 화가가 이미 산수 속에서 글을 보게 되었다는 사실을 알 수 있다. 이는 예술 사상의 중요한 발전이다.

당나라의 장언원(張彦远)은 《역대명화기(历代名画记)》에서 당나라 이전의 산수에 대하여 "즐비한 경치를 보이기 위하여 첩첩이 우뚝 솟는 산봉우리를 지나치게 꾸민다면 물을 흐르지 않게 하고 산보다 사람을 표현하는 경우가 많다. 마찬가지로 얼음물로 칼이나 도끼를 주조하듯이 돌을 장식하고 나무를 그릴 때 오동나무와 버드나무를 주로 그리며 나뭇잎의 잎맥을 칠하고 나뭇잎의 모양에 신경을 많이 쓰면 쓸수록 재주를 피우려다 일을 그르치는 결과를 초래하기 마련이다. 따라서 아름다운 경치를 묘사하는 것도 거품이 될 수밖에 없다"고 하였다. 이 말들은 당시 산수화가 장식의 미의 차원에 멈췄을 뿐 어느 누구도 이를 시적인 경지로 압축하여 산수를 시 하나, 글 하나로 발전시키지

못했다는 것에 대한 비판이었다. 이는 비추는 등빛의 역할이 필요하듯이 예술 사상의 발전 역시 인간의 정신으로 자연계의 산수를 압축하여 자신만의 글을 만들어서 장식의 미로부터 회화의 미로 발전시키는 것이 필요하다는 뜻이기도 하다.

(3) 앞에서 두 가지의 미감과 미의 이상에 대하여 언급하였는데 이는 화려하고 부유한 미와 평범하고 수수한 미에 관한 것이다. 비괘에도 이처럼 두 가지 미의 대립이 담겨 있다. 비는 원래 얼룩무늬가 화려하고 찬란한 미였다. 백비(白賁)는 찬란한 것으로부터 다시 수수한 것으로 변하는 것이다. 이에 대하여 순상(荀爽)은 "극하도록 장식하면 다시 순수한 것으로 되돌아간다.(极饰反素)"고 하였다. 산수화훼화가 결국 수묵화로 발전했던 것처럼 유색으로부터 무색으로 발전하는 것이야말로 예술의 최고의 경지이다. 그리고 《주역》의 잡괘에서 "비는 색깔이 없는 것이다"고 하였다. 여기에 중요한 미학 사상이 담겨 있는데 이는 자체에서 빛이 나는 것이 진정한 미라는 것이다. "강건(剛健), 독실(篤實), 휘광(辉光)"이라는 것은 바로 이런 뜻이다.

이런 사상은 중국 미학사에 큰 영향을 미쳤다. 육조 시대의 변려문, 시구 중의 대구, 원림(园林) 중의 대련[종이나 천에 쓰거나 대나무·나무·기둥 따위에 새긴 대구(對句)] 등은 화려한 수사를 강조하였는데 이는 하나의 미라고 할 수 있지만 예술 최고의 경지로 인정받지 못했다는 점은 사실이다. 자연스럽고 수수한 백비의 미야말로 최고의 경지라고 할 수 있다. 한나라의 유향(刘向)은 《설원(说苑)》에 아래와 같은 이야기를 기록하였다. 공자가 비괘를 얻어서 기분이 좋을 때 자장(子张)이 가서 이유를 물어봤다. 공자가 "비(贲)라는 것은 정상적인 색이 아니라서 안타깝다"라고 대답하자 자장은 "글은 주사로 칠하지 않고 백옥은 조각하지 않고 진주와 보석은 장식하지 않는다고 들었다. 이게 무엇인가? 진정한 미는 장식 없는 미라고 생각하는 것이 아닌가?"고 말하였다. 최고의 미는 본색의 미이다. 이것이 바로 백비이다. 유희(刘熙)는 《예개(艺概)》에서 "백비가 비의 최상위에 있으니 본색이야말로 최고의 글이라는 것을 알 수 있

다(白贲占于贲之上爻, 乃知品居极上之文, 只是本色)"고 하였다. 때문에 중국의 건축을 보면 항상 본채 옆에 자연스럽고 어여쁜 원림(园林)을 만들었고, 중국 그림을 보면 항상 금벽산수에서 수묵산수로 발전하였고, 중국 사람은 글을 쓸 때 "찬란한 것으로부터 다시 수수한 것으로 변하는 것이다(绚烂之极, 归于平淡)"라는 경지를 추구하였다. 이 모든 것은 조금 더 높은 경지(백비의 경지)를 추구하기 위한 것이었다. 백비는 감상적인 미에서 초월적인 미로 발전하는 과정인데 이는 지양의 경지이다. 유협은《문심조룡》에서 "의금경의, 오문태장, 비상궁백, 귀호반본(衣锦褧衣, 恶文太章, 贲象穷白, 贵乎反本)"이라고 하였다. 이를 통하여 이후 미학의 발전에 비괘가 중요한 지도의 역할을 하였다는 것을 알 수 있다.

6.《주역》의 미학(2): 이괘(离卦)

이괘는 중국 고대 공예 미술, 건축 예술과 관련이 있는데 이는 고대 예술과 생산 노동 간의 관계를 나타내기도 한다. 지금부터 4가지로 나눠서 이괘의 미학에 대하여 논하도록 하겠다.

(1) 이(离)란 글자는 화려하다는 뜻을 지닌다. 옛 사람은 용기에 부착하는 것을 아름답다고 생각하였다. 이란 만난다는 뜻만이 아니라 서로 벗어난다는 뜻도 있는데 이것은 하나의 장식미이다. 이를 통하여 이괘의 미는 고대 공예 미술과 관련돼 있다는 것을 알 수 있다. 공예 미술은 바로 용기이다. 마르크스의 말처럼 용기는 인류의 창조이고 그 안에 인류 본질의 힘이 담겨 있는, 열려 있는 인류의 심리학이다. 때문에 용기의 장식은 미감을 일으킬 수 있다. 부착과 미의 통일은 이괘의 하나의 의미라고 할 수 있다.

(2) 이(离)란 글자는 또한 '명(明, 밝다)'라는 뜻을 지닌다. '명'의 옛글자는 왼쪽에 월(月), 오른쪽에 창(囧)이었다. 달이 창문으로 비치면 바로 밝아진다는 뜻이고 이는 시적인 창조라고 할 수 있다. 그리고 이괘 자체의 모양은 속이 비어

있고 투명하기 때문에 마치 창문과 같다. 이를 통하여 이괘의 미학은 고대 건축 예술 사상과 관련이 있다는 것을 알 수 있다. 인간과 외부는 서로 떨어져 있으면서도 통한다. 이는 중국 고대 건축 예술의 기본 사상이다. 서로 떨어져 있으면서도 통하는 효과를 조성하는 데 속이 비어 있는 투명한 창문과 문이 필요하다. 이는 이괘의 다른 의미이다. 서로 떨어져 있으면서도 통한다는 것은 실(实) 중에 허(虛)가 있다는 것이다. 이는 이집트와 그리스 신전 등의 조형법과 다르다. 중국 사람은 밝고 빛나는 것, 그리고 외부의 넓은 세계와 통하는 것을 요구한다. 예를 들어서 산서성의 진사(山西晋祠)는 투명하고 속이 비어 있는 전당이다. 《한서(汉书)》를 보면 한무제 건국 원년에 공옥대(公玉帶)라는 학자가 황제 [黃帝, 중국 중원 지방의 각 부족의 공통 시조. 성은 공손(公孫), 이름은 헌원(軒轅)임] 시기의 명당도(明堂图)를 올렸다는 이야기가 있다. 그림을 보면 명당(옛날 국왕이 성대한 의식을 행하던 궁전) 안에 4개의 전당이 있는데 사면에 담이 없고 물로 둘러싸여서 담 없는 집이라고 하였다. 이를 통하여 이괘의 미학은 허와 실이 서로 상생하는 미학이고 내부와 외부가 서로 통하는 미학이라는 것을 알 수 있다.

(3) 여(丽)는 병렬이란 뜻을 지닌다. 여(丽) 옆에 인(人)을 붙이면 려(俪)가 되는 데 병렬이라는 뜻이다. 즉 사슴 두 마리가 나란히 산에서 뛰어다니는 것이고 이는 미의 광경이다. 예술에서 육조의 반려문, 원림(园林) 건축의 대련[对联, 종이 나 천에 쓰거나 대나무·나무·기둥 따위에 새긴 대구(對句)], 경극 무대에서 이미지 간의 대비, 색채의 대칭 등은 모두 병렬의 미이다. 이를 통하여 이괘에 대구, 대칭, 대비 등 대립적인 요소들이 있어 미감을 일으킬 수 있다는 것을 알 수 있다.

(4) 《역계사하전(易系辭下传)》에서 "거미가 거미줄을 치는 것을 보고 인간이 밧줄로 어망을 짜서 물고기를 잡거나 일한다는 것은 모두 이괘 사상과 관련 있다.(作结绳而为网罟, 以佃以渔, 盖取诸离)"라고 하였다. 이는 유심주의의 경향이 다. 거꾸로 말하자면 옛사람의 이괘 사상에 내한 생각은 생산 도구로서의 그 물과 관련 있다는 것이다. 그물은 만물로 하여금 그물에 부착하게 한다.(옛사 람은 그물이 아름답다고 생각했기 때문에 고대 도자기에서 쉽게 그물 무늬의 장식을 찾을 수 있다.)

그리고 그물을 통하여 이괘는 부착을 미로 삼는 사상, 그리고 투명하고 속이 비어 있는 그물코를 미로 삼는 사상을 발휘하였다.

《주역》 중의 함괘(咸卦) 또한 미학과 관련 있는데 지면 때문에 생략하도록 하겠다.

본문을 마무리할 때 글 두 편 소개하면서 선진 문학 예술과 미학 사상이 발전된 사회, 정치 배경에 대하여 설명하고 싶다. 하나는 장학성(章学诚)의 《문사통의·시교(文史通义·诗教)》(상·하)인데 당시 문학의 발전은 정치 투쟁 과정 중의 각종 활동과 관련된다고 밝혔다. 다른 하나는 유사배(刘师培)의 《논문잡기(论文杂记)》인데 춘추 전국 문학의 발전은 당시 통치 계급의 '행인지관(行人之官, 외교관이라는 뜻이다.)'의 활동과 관련된다고 밝혔다. 복잡한 정치 투쟁은 그들의 경험을 풍부하게 하고 그들의 시야를 넓히고 그들의 재능을 단련시켰기 때문에 그들은 좋은 글과 시를 써 낼 수 있었다. 이 두 편의 글은 완전하게 분석하였다고 할 수 없지만 참고할 가치가 있는 것은 확실하다.

제3편 중국 고대의 회화 미학

1. 선에서 이미지의 자태를 드러내다

앞에서 언급한 것과 같이 이집트나 그리스의 건축과 조각은 어떤 의미에서는 덩어리의 조형이다. 미켈란젤로는 "좋은 조각 작품은 산에서 굴러내려도 망가지지 않는 것이다"라고 하였다. 그들의 그림도 덩어리였다. 그러나 중국은 다르다. 중국 고대 예술가는 이 덩어리를 깨뜨려서 허와 실이 서로 결합되고 서로 통하는 것으로 만들고자 하였기 때문이다. 《논어》에서 "흰 바탕이 먼저 있어야 그림을 그릴 수 있다.(绘事后素, 양호한 재질이 있어야 금상첨화의 가공이 가능하다는 것을 비유한다.)"란 말과 《한비자》에서 "주나라의 임금을 위하여 콩꼬투리의 얇은 막에다가 그림을 그린 사람이 있었다.(客有为周君画荚者)"라는 이야기를 인용하였는데 이를 통하여 중국 그림은 선을 중요시하는 선의 조직이라는 것을 알 수

있다. 중국 조각도 그림과 같이 입체성보다 흐르는 선을 중요시한다. 중국 건축에 대하여 앞에서 언급한 바가 있다. 그리고 중국 희곡은 덩어리를 깨뜨려서 일련의 행동을 무수한 선으로 바꾼 다음에 표현력이 뛰어난 미의 이미지로 다시 구성한다는 형식을 갖춘다. 옹우홍(翁偶虹)은 학수신(郝寿臣)이 말한 공연 예술 속의 첩절(疊折, 겹이라는 뜻이다.)을 아래와 같이 소개하였다. 겹이란 것은 선에서 이미지나 자태를 나타낸다. 이는 중국 그림과 중국 조각의 특징이기도 하다. 중국 '형(形)'자의 편방은 털 세 가닥인데 이로 형체의 선을 대표한다. 이를 통해서도 중국 예술 이미지의 구성은 선이라는 것을 알 수 있다.

형체를 흐르는 선으로 바꾸고 선의 유동을 강조하면서 중국 회화는 무용의 운치를 지니게 한다. 이는 한나라의 석각화(石刻画)와 돈황벽화(비천)를 통해서도 알 수 있다. 어떤 선은 객관적이고 실제 선이 아니고 화가의 구상으로 생긴 선일 수도 있다. 화가는 예술적 경지에서 리듬이 있는 연결이 필요하기 때문이다. 예를 들어서 동한 석화 중 하나의 그림이 있다. 그림 속에는 흐르는 선 두 줄이 있는데 이는 실제 선이 아니고 화가가 상상해서 조성한 것이다. 이 선은 이미지를 더욱 아름답게 하고 한층 더 깊이 내용의 내부적인 리듬을 표현하였다. 이것은 무대 위의 반주 음악과 같다. 반주 음악은 무용의 동작을 부각시키고 강화시켜서 예술로 만든다. 이를 자연주의의 시점으로 보면 이해하지 못할 것이다.

네덜란드의 유명한 화가인 렘브란트 판 레인은 빛의 시인이었다. 그는 빛과 그림자로 그림을 조성하는데 그림 속의 이미지들은 빛과 그림자 속에서 불룩하게 튀어나온 조각과 같다. 프랑스 유명한 조각가인 로댕의 리듬은 또한 빛의 리듬이었다. 반면에 중국 그림은 빛도 아니고 그림자도 아니고 선의 리듬을 탔다. "주나라의 임금을 위하여 콩꼬투리의 얇은 막에다가 그림을 그린 사람이 있다.(客有为周君画荚者)"란 이야기 속의 그림이 만약 빛으로 일정한 각도로 비춰야 이미지가 돋보이게 된다면 한비자에게는 이런 그림은 아무 가치도 없고 그림이라고 할 수도 없었을 것이다.

중국 그림이 선을 중요시한다는 점에서 중국 그림의 도구인 붓과 먹의 중요성을 알 수 있다. 중국의 붓은 일찍부터 발달됐다. 은 왕조 때 붓이 이미 생겼는데 앙소 문화[仰韶文化, 중국 황하(黃河) 유역의 신석기 문화로, 하남(河南)성 민지(澠池) 앙소(仰韶)에서 처음 발견되어 붙여진 명칭. 유물 중에 채색 도기가 특색임]의 도자기에서 붓으로 그린 물고기를 진작에 찾을 수 있다. 초나라의 무덤에서도 붓이 발견되었다. 중국의 붓은 뛰어난 표현력을 지니고 있는데 붓과 먹은 그림과 서예의 도구일 뿐만 아니라 하나의 예술적 경지도 대표한다.

현존하는 오래된 그림이 있는데 이는 1949년 장사(長沙)에서 출토된 주나라 말기의 비단 그림이다. 이 그림에 대하여 곽말약은 아래와 같이 해석하였다.

그림 속에서 봉황과 기(虁, 용과 같이 생겼으며 다리가 하나인 고대 전설상의 동물)가 싸우고 있다는 점은 분명하다. 기의 유일한 발은 봉황을 향하여 뻗어서 꽉 쥐려고 하고 봉황의 앞으로 굽힌 한쪽 발은 기의 복부를 향하여 뻗어서 꽉 쥐려고 한다. 기는 죽은 듯이 절망에 빠져 축 처져 있지만 봉황은 씩씩하고 힘찬 승리자의 모습을 드러낸다.

이는 선한 영이 악한 영을, 생명이 사망을, 평화가 재난을 이기는 생명과 평화가 승리한 노래이다.

그리고 그림 속의 여인은 무녀(巫女)라고 생각되지 않는다. 왜냐하면 이 여인은 현실 속의 바른 여인의 이미지를 지니고 있고 기이한 데가 없기 때문이다. 위치로 보면 여인은 봉황과 같은 편에 있다. 이를 통하여 우리는 그림의 의미를 확인할 수 있다. 즉 착한 여인이 환상 속에서 투쟁 끝에 생명과 평화의 승리를 도모한다는 것이다.

그림의 구성으로 보면 현실과 환상을 교묘하게 섞어서 전국 시대의 시대 정신을 나타냈다.

규모의 차이가 있지만 이 그림은 굴원의 《이소(離騷)》와 똑같이 뛰어난 작품이다. 내용으로 보면 《이소》보다 조금 더 적극적인 것 같다. 그림 속에 투쟁이 반드시 승리한다는 신념이 담겨 있기 때문이다. 균형 있게 화면을 배치하고

높고 큰 이미지를 택한 것을 보면 화가가 의도적으로 화면을 구성하였다는 점이 분명하다. 비록 시대의 제한 때문에 고대의 환상에서 완전히 벗어나지 못했지만 화가는 시대의 중심에 서서 현실의 입장을 견고히 지켰다.

이는 중국에서 현존하고 있는 그림 중에서 가장 오래된 그림이다. 2천 년의 세월을 뛰어넘어 박동하고 있는 고대 화공의 심장 소리를 들을 수 있다.

[《문사논집(文史论集)》pp. 296-297]

중국 전국 시대의 시대정신이 담겨 있고 의미가 풍부한 이 그림의 이미지가 선으로 그려졌다는 것은 주목할 만하다. 다시 말하자면 이는 중국 그림의 도구인 붓과 먹으로 표현하였다는 뜻이다.

2. 기운생동(气韵生动)과 천상묘득(迁想妙得)

육조[(六朝), 오(吴)·동진(东晋)·송(宋)·제(齐)·양(梁)·진(陈)의 합칭] 시대 제나라 사람인 사혁(谢赫)은 《고화품록(古画品录)》이라는 책에서 그림 이론(画论)을 종합하여 회화(绘画)의 육법을 창출하였다. 즉, 기운생동(气韵生动), 골법용필(骨法用笔), 응물상형(应物象形), 수류부채(随类赋彩), 경영위치(经营位置), 전이모사(传移模写) 등이 바로 그것이다. 이는 그 후 중국 회화 사상과 예술 사상을 이끄는 원리가 되었다.

일찍이 그리스 사람은 "자연 모방"을 주장하였다. 사혁의 응물상형(应物象形), 수류부채(随类赋彩) 역시 자연에 대한 모방이라고 할 수 있다. 이는 예술가가 눈을 떠서 세상(이미지나 색깔 등)을 바라보고 표현하는 것을 요구하기 때문이다. 그러나 예술가는 여기서 멈추면 자연주의가 되고 만다. 예술가는 한 걸음 더 나아가서 이미지 속에 숨어 있는 생명을 표현해야 한다. 이는 바로 기운생동(气韵生动)이다. 기운생동이라는 것은 그림 창작이 추구하는 최고의 목표이자 경지이며 미술 비평의 중요한 기준이다.

기운이란 우주에서 만물을 부추기는 '기(气)'의 리듬이자 조화이다. 그림 속에 기운이 있으면 감상자에게 음악적인 리듬을 줄 수 있다. 육조 시기 유명한 산수화 화가 종병(宗炳)이 산수화를 마주보고 칠현금을 연주하여 모든 산을 울릴 것만 같았다는 것을 보면 산수화 속에 음악적인 리듬이 있다는 것을 알 수 있다. 명나라 화가 서위(徐渭)의 《여배음시도(驴背吟诗图, 당나귀 등에서 시를 읊는다.)》를 보면 걸어가는 당나귀 발굽의 리듬이 느껴져서 발굽 소리까지 들리는 듯하다. 이는 단순한 그림이 아니라 화가의 미묘한 음악적인 느낌을 전달하는 것이다. 중국의 건축, 원림(园林) 그리고 조각 모두에 음악적인 리듬이 숨어 있다. 이는 바로 "운(韵)"이다. 서양 어느 미학자는 "모든 예술이 음악과 관련된다"고 하였는데 이는 어느 정도 일리가 있다.

지금부터 생동(生动)에 대하여 논하겠다. 사혁이 이 육법을 제출한 역사적인 배경이 있다. 한나라 때 그림, 조각, 무용 그리고 서커스는 모두 용이나 호랑이처럼 뛰어오르고 생기발랄하였다. 따라서 화가는 용, 호랑이, 나는 새, 무용 속의 인물을 그리는 것을 선호하였다. 조각에서도 대부분 동물을 표현하였다. 때문에 사혁은 기운생동(气韵生动)을 창출하였는데 이는 미학에 대한 요구뿐만 아니라 한나라 이래 예술 실천에 대한 이론적인 요약과 총괄이기도 하다.

사혁 이후 역대 미술 평론가는 "육법"을 발전시켰다. 예를 들어서 오대[五代, 907~960년. 당(唐)대 말기에서 송(宋)대 초기에 이르는 기간. 후량(后梁)·후당(后唐)·후진(后晋)·후한(后汉)·후주(后周)가 건립된 시기를 가리킴]의 형호(荆浩)는 기운(气韵)을 이렇게 해석하였다. "기라는 것은 붓을 따르는 마음으로 이미지의 핵심을 파악하는 것이고, 운이라는 것은 감상자가 기교를 눈치 채지 않도록 이미지를 창조할 때 필적을 감추는 것이다"[필법기(笔法记)에서]가 그것이다. 이 말의 뜻은 예술가가 대상의 정신적인 본질을 잘 파악해서 대상의 핵심을 꺼낼 뿐만 아니라 감상자가 기교를 눈치 채지 않도록 이미지를 창조할 때 필적을 감추는 것이다. 이처럼 나를 대상 속에 녹여서 대상의 대표적인 면을 돋보이게 하면 전형적으로 성공한 이미지가 창조된다. 이런 이미지는 감상자에게 상상의 풍부한

공간을 줄 수 있다. 황정견(黃庭堅)이 이용면(李龙眠)의 그림을 보고 끝없는 여운이 남아 있다고 평한 예도 있다.

기운생동을 이루기 위하여, 대상의 핵심적 진실을 파악하기 위하여 예술가는 나름대로 예술적인 상상력을 발휘할 수밖에 없다. 이는 바로 고개지(顾恺之)가 그림을 평할 때 말한 "천상묘득"이다. 그림을 그릴 때 겉모습을 묘사할 뿐만 아니라 내재적인 정신도 표현해야 한다. 이때 마음속의 체험으로 자기가 상상하는 것을 대상의 내부까지 옮길 필요가 있다. 이는 바로 "천상(迁想)"이다. 그리고 우여곡절 끝에 대상의 진정한 정신을 파악한다는 것은 "묘득(妙得)"이다.

고개지는 "인물, 산수, 동물과 달리 대사(台榭) 같은 기물(器物)은 그리기가 어렵지만 잘 그릴 수 있기 때문에 "천상묘득"이 필요없다"고 하였다. 시대의 제한을 받았기 때문이다. 그 후 산수화가 발전하면서 그 안에 한결같이 사람의 영혼이 있고 사람의 사상이나 감정을 기탁하고 예술가의 개성을 표현하였다. 예를 들어서 예운림(倪云林)이 그린 초가정자는 건축 설계도가 아닌 화가의 사상과 감정이 담겨 있고 화가의 스타일까지 전달된 그림으로 "천상묘득"의 산물이다.

한 마디로 "천상묘득"은 예술적인 상상이다. 어떤 사람은 이미지나 형상을 통한 사유(思维)라고 한다. 이는 예술적인 창조와 표현방법의 특수성을 요약한 것이다. 그 후 형호(荆浩)는 《필법기(笔法记)》에서 제기한 미술의 6가지 요점에서의 "사(思)"는 바로 "천상묘득"이라고 논한다.

3. 골력 · 골법 · 풍골(骨力 · 骨法 · 风骨)

앞에서 언급했듯이 붓과 먹은 중국 회화의 중요한 특징이다. 붓에 필력이 있다. 진나라(주(周)대의 나라 이름. B.C.1106~B.C.376년. 지금의 산서(山西)성·하북(河北)성 남무·하남(河南)성 서북부·협시(陕西)성 중부 지역에 있었음)의 유명한 서예가 위부인(卫夫人)은 그림을 그릴 때 몽깃돌 같은 점을 요구하였다. 즉 점 하나에 움직이는 온 힘을 모아야 된다는 뜻이다. 이 힘은 예술가의 속마음의 표현으로 검을 내주고

활을 쏠 것 같은 것이 아니지만 힘이 있고 깨끗하며 빼어나다. 이는 바로 골(骨)이다. 골이라는 것은 붓과 먹이 힘이 있고 돋보이게 종이에서 분리되어 내부의 어떤 힘을 나타내 투시로 표현하지는 않지만 입체감이 들고 우리에게 감동을 준다는 것이다. 따라서 골력, 골기와 골법은 중국 미학사에서 극히 중요한 법칙이 되고 회화 이론에서 사용될 뿐만 아니라 문학 비평에서도 사용된다.

골법(骨法)이라는 것은 회화에서 아래와 같이 두 가지 의미를 지닌다.

(1) 이미지나 색채는 나름대로 내부의 핵심을 가지고 있는 형상적인 골(骨)이다. 호랑이를 그릴 때 골(骨)이 있다는 느낌을 줘야 한다. 골은 생명과 행동의 지렛목(정신적인 것도 포함된다.)으로서 견고한 힘, 그리고 이미지 내부의 견고한 구성을 표현한다. 따라서 골은 예술가의 주관적인 감각이나 느낌 그리고 감정적인 태도를 표현한다. 예술가는 예술적인 이미지를 창조할 때 좋고 나쁘고 싫어하고 사랑함을 평가하기 마련이다. 붓을 대자마자 판단이 된다. 무대에서 어릿광대가 등장하면 가볍고 불규칙적이고 리듬이 빠른 음악이 나오고 대장이 등장하면 장엄한 음악이 나온다. 음악의 반주는 예술가의 인물에 대한 평가라고 할 수 있다. 이처럼 골(骨)은 이미지 내부 핵심에 대한 파악이자 예술가의 인물이나 사건에 대한 평가이기도 하다.

(2) 골을 표현할 때 필법에 의존한다. 이에 대하여 장언원은 "사물을 그릴 때 겉모습이 닮아야 한다. 그렇게 하려면 인물이나 사물의 기골이나 기개를 그려 내야 한다. 그러나 겉모습도 닮고 기골이나 기개를 모두 그려 내려면 필법에 의존한다"[역대명화기(历代名画记)를 참고]라고 하였다. 여기서 골기와 필법의 관계를 언급하였다. 그렇다면 필법이라는 것은 왜 그리 중요한가? 중국 그림의 특징을 고려해야 한다. 중국 그림은 붓으로 그린다. 붓은 필봉과 탄력이 있기 때문에 종이에 그리면 경중(轻重)과 농담(浓淡)의 차이가 있다. 그림에 점과 면이 다 있지만 기하학에서의 점과 면과 달리 평면적인 점과 면이 아니고 동그란 것이기 때문에 입체감을 가져온다. 중국 화가는 납작하고 평평한 것은 예술이 아니라고 반대하였다. 글자를 쓸 때도 납작하고 평평하게 쓰지

않았다. 중국 서예가가 중봉(붓끝이 바로 서서 한 편으로 기울지 않는 필법)으로 쓴 글자는 햇빛으로 비추면 한가운데에 검은 선이 있고 검은 선의 주위에 짙은 먹물이 있다. 이를 스펀지가 쇠를 싼다고 한다. 둥글기 때문에 입체감이 생겨서 골(骨)의 느낌을 준다. 중국 화가는 대부분 중봉으로 그림을 그리지만 측봉(붓끝이 한 편으로 기우는 필법)으로 그리는 사람도 있었다. 측봉으로 그리면 평면의 느낌을 주기 쉽기 때문에 원근법과 빛의 명암을 따졌다. 이를 화사(画史)에서 북종(北宗)이라고 불렀다.[남송의 마원(马远)과 하규(夏圭)가 대표적인 화가이다.]

물론 골법용필은 먹과도 관련된다. 중국 회화에서 붓과 먹은 서로를 포함하여 사용되기 때문이다. 이에 대하여 여봉자(吕凤子)는 아래와 같이 설명하였다.

채색화와 수묵화는 가끔 선으로 윤곽을 그리지 않고 채색 수묵으로만 칠하는 경우도 있는데 옛날에 "몰골화(没骨画, 뼈 없는 그림)"라고 불렀다. 알다시피 선은 점의 연장이고 덩어리는 점의 확대이고, 점은 체적을 가지고 있는 힘의 모음이고 힘을 모아서 선을 구성하면 살아도 죽어도 강직하다는 느낌을 준다. 이는 바로 골(骨)이다. 그렇다면 선 말고 살아도 죽어도 강직하다는 느낌을 줄 수 있는 점과 덩어리는 골(骨)이라고 할 수 없나? 그림은 보통 선으로 많이 그리지만 채색점이나 먹점, 채색 덩어리나 먹덩어리로 그릴 수도 있다. 중국 회화의 기본은 골(骨)이고 이는 중국 회화의 기본 특징이기도 하다. 선으로 그리지 않은 그림을 "몰골화"보다 "몰선화(没线画, 선 없는 그림)"라고 부르는 것이 타당할 것이다.

이는 아마 당송(唐末)의 어떤 화가들이 붓과 먹(채색화도 포함)을 분리하여 각자의 몫을 따로 할 수 있다는 주장과 관련돼 있을 것이다. 그들에 의하면 붓은 먹과 관계없이 다른 용도를 가지고 있는데 주로 선을 구성하는 데 많이 사용되고, 먹은 붓과 관계없이 다른 용도를 가지고 있는데 주로 칠하는 데 많이 사용된다고 생각했다. 그리고 골(骨)이라는 것은 먹이나 채색이 아닌 붓으로 구성된다고 생각하기 때문에 선이 아닌 점이나 덩어리로 그린 그림, 붓이 아닌 먹과 채색으로 그린 그림을 "몰골화"라고 불렀다는 것이다. 붓과 먹은

서로 다른 용도를 가지고 있어도 항상 의지하고, 붓은 먹과 뗄 수 없지만 다른 용도를 가지고 먹은 붓과 뗄 수 없지만 다른 용도를 가지고 있다는 것을 모르기 때문이었다. 붓이 있는 데에 항상 먹이 있고 먹이 있는 데에 항상 붓이 있다. 붓이 있는 데에 "골(骨)"이 있고 먹이 있는 데에도 "골(骨)"이 있다. 그렇다면 선이 있어야 "골(骨)"이 있고 선이 없으면 "골(骨)"도 없다고 할 수 있나? 만약에 수묵화나 채색화에 "골(骨)"이 없다면 중국 그림이라고 부를 수가 없다고 장담할 수 있다.

[《중국화법연구(中国画法研究)》pp.27-28]

이어서 풍골(风骨)에 대하여 논하도록 하겠다. 유협(중국 남조 양나라의 문학자)은 "감정을 표현할 때 위험부터 시작하고 문구를 수정할 때 "골"부터 생각한다", "문장이 힘차면 문골(文骨)이 생기고 의지가 거세면 문풍(文风)이 생긴다"[《문심조룡·풍골(文心雕龙·风骨)》에서]고 하였다. 풍골에 대하여 학술계에서 여러 가지 논란이 존재하고 있다. "골"은 단지 하나의 단어문제인가? 물론 "골"은 단어와 관련이 있다고 본다. 그러나 단어는 개념이라는 내용이 담겨 있기 때문에 단어만 분명하면 표현되는 현실적인 이미지나 사상도 분명하다. "문장이 힘차다"는 왜곡도 아니고 궤변도 아닌 명백하고 정확한 표현을 뜻한다. 이처럼 정확하게 표현하면 문골이 생긴다. 그러나 "골"만 있으면 여전히 모자란다. 논리성으로부터 예술성까지 전환시켜야 감동을 가져온다. 따라서 "골" 말고 "풍(风)"도 필요하다. "풍"은 감정에서 나온 것이기 때문에 감동을 가져올 수 있다. 중국 고전 미학 이론에서는 사상(골로 표현된다.)을 중요시할 뿐만 아니라 감정(풍으로 표현된다.)도 중요시한다. 가창 예술이 성조와 곡조에 맞추어 음을 길게 뽑으며 가사를 창하는 것을 요구하듯이 "풍"과 "골"을 모두 갖춰야 훌륭한 글이 되는 것이다.

4. 산수화를 거시적으로 그려야 한다.

중국 그림은 고정된 시점으로 환상적인 공간을 표현하거나 투시법을 즐겨

사용하지 않다. 중국 땅이 크고 깊고 아득하여 중국 사람은 고정된 시점에 서서 투시하는 것보다 높은 곳에 올라 멀리 바라보고 전체를 파악하는 것을 훨씬 선호한다. 이는 거시적으로 산수화를 표현하는 특징을 형성하게 된 중요한 이유이다. 송나라의 이성(李成)이 누워 있는 비첨(飛檐)을 그린 것을 심념(沈恬)은 비첨을 들어 올린다고 비웃었다. 그는 아래와 같이 말했다.

> 이성(李成)은 산에 있는 정자, 누대, 누각 등의 비첨을 항상 누워 있는 모습으로 표현하였다. 이에 대하여 사람이 평평한 바닥에 서서 높은 타워나 처마를 바라보는 것처럼 아래에서 위를 바라보면 모서리만 보여서 그랬다고 이성(李成)은 해명하였다. 이 말은 틀렸다. 사람이 가산을 보는 것처럼 대부분의 산수화처럼 큰 데로부터 작은 데를 바라보면서 그렸다. 만약에 진실한 산을 보는 것처럼 아래에서 위를 바라보면 한 겹의 산만 보이지 겹쳐진 산이 어떻게 보이나? 물론 산골짜기에서 흐르는 계곡도 보이지 않는다. 똑같은 방법으로 가옥을 바라보면 원림(园林)과 뒤뜰도 보이지 않을 것이다. 만약에 사람이 동쪽에 서 있으면 산의 서쪽은 먼 곳이 되고 사람이 서쪽에 서 있으면 산의 동쪽은 먼 곳이 된다. 그렇다면 그림을 어떻게 그리나? 이성 씨는 거시적인 화법에 대하여 잘 모르기 때문이었을 것이다. 이 안에 높이의 환산, 거리 등 여러 면에서 기묘한 이치가 있어서 비첨을 들어 올리지 않을 것이다.

[《몽계필담(梦溪笔谈)》 17권을 참고]

위와 같이 화가의 눈은 고정된 시점으로 투시적인 하나의 초점에 집중하는 것이 아니라 움직이는 시선으로 한눈에 천리까지 보는 속도로 위아래와 사방을 힐끗 보고 자연 내부의 리듬을 파악하고 모든 경치를 한 폭의 기운생동하는 그림으로 구성한다. "매가 하늘까지 날아가는 것이라든가 물고기가 깊은 못에서 뛰어나오는 것이라든가 모든 것을 위로 하늘까지, 아래로 깊은 못까지 보고 전체를 파악해야 한다"[중용(中庸)에서]라는 시가 떠오른다. 이는 바로

심념(沈括)이 말한 높이나 거리 환산의 기묘한 이치라고 한다. 반대로 고정된 시점에서 투시법으로 그린 그림을 심념은 그림이라고 인정하지 않았다. 이처럼 공간적인 관점에서 중국과 유럽의 그림에 큰 차이가 있다는 것을 주목할 만하다. 어느 것이 옳고 그르다고 하기가 어렵다.

제4편 중국 고대의 음악 미학 사상

1. 《악기(乐记)》에 관하여

중국 고대 사상가는 음악, 특히 음악의 사회적인 역할이나 정치적인 역할을 중요시해 왔다. 일찍이 선진(先秦, 진 통일 이전. 주로 춘추전국 시대를 가리킴) 시대에 음악미학에 관한 총괄적인 저작이 있었는데 그것은 유명한 《악기》이다.

《악기》는 완전한 체계를 갖추고 있어 후세에게도 커다란 영향을 미쳤다. 이 책의 내용에 대하여 곽말약이 자세히 분석하였다.[《청동시대(青铜时代)》에서 〈공손니자와 그의 음악 이론(公孙尼子与其音乐理论)〉를 참고] 여기서 두 가지만 보충하도록 하겠다.

(1) 고적의 기록에 의하면 《악기》에 원래 23, 24편의 글이 있었는데 앞의 11편은 현존하는 《악기》를 구성하고 뒤의 12편 정도는 음악, 연주, 무용, 그리고 공연 등의 기술에 대한 기록이었는데 나중에 실전(失傳)되었기 때문에 음악 이론에 관한 앞의 11편만 수록되었다.[예기(礼记)는 수록되지 않았다.] 이는 커다란 손해라고 할 수밖에 없다.

이 사실을 언급하는 이유는 중국 고대의 음악이론이 추상적인 이론만 중요시하고 실천적인 자료를 경시하지 않았다는 것을 증명하기 위해서이다. 실제로 실천에 관한 기록은 이론의 계시를 증명할 수 있다.

(2) 《악기》의 가장 두드러진 특징은 음악과 정치의 관계를 강조한다는 것이다. 한편으로 "예(礼)"라고 부르는 천지의 질서인 계급 사회의 질서를 유지해야 한다고 주장한다. 다른 한편으로 민심을 얻어서 온 사회의 조화를 유지해야 한다고 주장한다. 이는 "악(乐)"이라고 부르는 천지의 행동이다. 이 두

가지를 통일시켜서 계급 제도를 견고하게 하고자 하였다. 어떤 사람은 《악기》에서 계급에 관한 내용을 부정했는데 잘못된 것이었다.

2. 논리적인 언어로부터 음악적인 언어로

옛날부터 지금까지 중국 민족 음악의 핵심은 성악이었다. 즉 "현악기의 줄로 연주하는 곡은 대나무로 연주하는 곡만 못하고, 대나무로 연주하는 곡은 사람의 목으로 부르는 곡만 못하다. 즉 자연에 가까우면 가까울수록 듣기 좋다는 뜻이다"는 것이다.[《세설신어(世说新语)》에서]

중국 고대의 "악(乐)"은 음악뿐만 아니라 무용, 가창, 공연 등을 모두 포함한 종합적인 것이었다. 이에 관하여 《악기》에 아래와 같이 기록되어 있다.

노래하는 자의 리듬 변화로 보면 높고 우렁찰 때도 있고 낮고 묵직할 때도 있고, 물건이 부러질 때처럼 거리낌 없이 음을 바꾸기도 하고 고목처럼 고요하게 멈추기도 하고, 음이 평평하고 똑바르면 곱자 같고 빙빙 돌면 컴퍼스 같고 끊임없으면 진주 한 꿰미 같다. 따라서 노래하는 것은 또한 말하는 것이고 단지 느릿느릿 말하는 것뿐이다. 기쁘면 말하고 싶고, 말로 이 기쁨을 충분히 표현하지 못하면 느릿느릿 말하게 되고, 느릿느릿 말하는 것도 부족하면 읊게 되고, 읊는 것도 부족하면 나도 모르게 막 덩실덩실 춤을 추게 된다.

노래하는 것은 말하는 것이지만 보통 말하는 것과 달리 느릿느릿 말하는 것이다. 길게 말하면 곡조가 생기는데 이는 논리적인 언어나 과학적인 언어로부터 음악적인 언어로, 예술적인 언어로 바뀌는 것이다. 왜 느릿느릿 말하는가? 감정이 담겨 있는 언어이기 때문이다. 상기한 듯이 "기쁘면 말히고 싶다"라는 것을 통해 알 수 있을 것이다. 기쁘면 나도 모르게 말하고 싶어지는데 보통 언어로 제대로 표현하지 못하면 느릿느릿 말하거나 읊게 된다. 이러

면 노래하는 경지에 도달한다. 한 걸음 더 나아가면 흥이 나는 기분을 몸짓으로 표현하게 되면 무용하는 경지에 도달한다. 이는 바로 상기한 "읊는 것도 부족하면 나도 모르게 막 덩실덩실 춤을 추게 된다"는 것이다. 당시 이런 사상은 보편적이었다. 한마디로 말하자면 감정은 논리적인 언어로부터 음악적인 언어나 무용으로 바뀌는 것을 추진한다는 뜻이다.

그렇다면 논리적인 언어로부터 음악적인 언어로 바뀌는 것을 추진하는 감정은 또한 어떻게 생겼을까? 고대 사상가에 의하면 이런 감정이 사회 생활에서의 노동생활과 계급적 억압에서 생겼다고 하였다. 즉 "증오심을 품은 남녀는 서로 상종하여 노래한다. 배고픈 사람은 음식을 노래하고, 노동하는 사람은 일을 노래한다"[《공양전(公羊传)》에서]는 것이다. 이것이 진보적인 미학 사상이었다는 점은 분명하다.

3. "소리 안에 글자가 없고 글자 안에 소리가 있다"

논리적인 언어로부터 음악적인 언어로 바뀌는 과정에 "글자"와 "소리"의 관계에 관한 문제가 발생했다.

"글자"는 하나의 개념이고 사람의 사상을 표현한다. 그리고 사상은 객관적인 "진(真)"을 정확하게 반영해야 하기 때문에 "글자"에 진실이 들어 있어야 한다. 음악 속에 "글자"가 있으면 사람과 밀접한 관계를 가진 내용이 담겨 있다고 할 수 있다. 그러나 "글자"는 결국 "소리"로, 노래로 바뀌어서 음악적인 경지에 도달해야 한다. 이는 진리를 표현하는 언어가 "미(美)"까지 도달한다는 뜻이다. 즉 "진"은 "미" 속에 녹아 있어야 한다. 이런 측면에서 보면 "글자"와 "소리"의 관계는 바로 "진"과 "미"의 관계이다. 만약에 "미"만 추구하고 "진"을 소홀히 하면 형식주의나 유미주의가 될 것이다. "진"과 "미"를 동시에 보유하는 것은 매란방(梅兰芳, 중국의 극계를 대표하는 배우. 북경 태생. 구미 각국을 순회공연 했음)의 평생 노력의 목표였다. 그는 전통적인 곡조(중국 전통극의 노래 곡조)로 진실

한 생활과 진실한 감정을 표현하고 진실하면서도 감동적이고 새로운 "미"를 창조하여 그 시대의 대가가 되었다.

송나라의 심념도 "글자"와 "소리"의 관계에 대하여 논한 적이 있는데 그는 중국 가창 예술의 중요한 규칙을 제기하였다. 즉 "소리 안에 글자가 없고 글자 안에 소리가 있다"는 것이다. 그는 아래와 같이 말했다.

고대에 가창을 잘하는 사람들은 "소리 안에 글자가 없고 글자 안에 소리가 있다"는 규칙을 잘 지켰다. 곡조라는 것은 한 줄로 뒤엉켜 있는 견사와 같이 맑음과 혼탁함, 고음과 저음으로 구성되고 구불구불하면서도 연결되어 있는 발음이다. 그러나 가사 중 글자의 발음은 발음 부위에 따라서 후음, 순음, 어금닛소리, 설음 등이 있다. 가창할 때 모든 글자를 원래 부위에서 편하고 매끄럽게 발음하고 소리가 바뀔 때 막히는 것이나 장애가 없도록 곡조의 소리에 완전히 융합되게 하는 것이 "소리 안에 글자가 없다"는 것이다. 이런 가창법을 옛 사람들은 둥근 진주를 처음부터 끝까지 꿰뚫는다고 하였고 지금 사람들이 과도(过渡)에 능숙하다고 한다. 예를 들어서 궁(宮) 소리가 나는 글자를 상(商) 소리가 나는 글자로 바꿔서 가창하는 것은 "글자 안에 소리가 있다"는 것이다.[오음(五音)이란 오성(五声)이라고도 말하며, 중국의 아악 음계의 기초가 되는 다섯 가지 기본음으로, 이 오음 음계를 궁(宮), 상(商), 각(角), 치(徵), 우(羽)의 순서로 하면, 오늘날의 여선법(呂旋法)의 도레미솔라와 율선법(律旋法)의 도레파솔라에 가까운 음계이다.] 가창을 잘하는 사람들은 이런 발성을 "내리성(가슴 속에서 나오는 소리)"이라고 불렀다. 반대로 가창을 못하는 사람의 소리에 맑음과 혼탁함, 고음과 저음의 구별이 없기 때문에 "곡을 읽는다"고 한다. 그리고 소리에 함축적인 느낌이 없고 지나치게 직선적이고 얇으면 "곡을 부른다"고 한다.

[《몽계필담(梦溪笔谈)》 제5권을 참고]

"글자 안에 소리가 있다"는 것은 이해하기가 쉽지만 "소리 안에 글자가 없

다"는 것을 어떻게 이해해야 되는가? 가창할 때 글자를 뺀다는 말인가? 글자를 빼기는 빼는데 완전히 빼는 것은 아니고 그 안에 녹이는 것이다. "글자"를 머리, 복부, 꼬리로 해부하여 강(腔, 체내의 빈 부분)을 만든다. "글자"는 없어지지만 "글자"의 내용은 오히려 충분히 표현된다. 이처럼 "글자"를 빼지만 이를 향상시키고 충실하게 하는 것을 "양기(揚弃, 향상시키기 위한 버림)"라고 한다. "기(弃)"는 버리는 것이고 양(揚)은 향상시키는 것이다. 이 과정은 변증법적이다.

중국 전통극[전국적으로 유행하는 경극(京劇)과 평극(评劇)·월극(越劇) 등의 지방극의 총칭]에서 성조와 곡조에 맞추어 음을 길게 뽑으며 가사를 창하라고 하는 것은 바로 상기한 규칙을 구현한 것이다. "글자"와 "음"은 중국 가창 예술의 기본 요소이다. "글자"는 주관적으로 내용을 표현하고 객관적으로 현실을 반영하기 때문에 발음이 정확해야 한다. 뿐만 아니라 충분히 표현하기 위하여 "글자"에서 "음"을 끌어내기도 해야 한다. 이에 관하여 정연추[程砚秋, 1904년 1월 1일~1958년 3월 9일, 중국의 만주 정황기(正黃旗) 경극 배우]는 고양이가 쥐를 잡듯이 한꺼번에 숨을 못 쉴 정도로 발음을 꽉 쥐지 말고 여유를 좀 남기면서 발음해야 한다고 하였다. 이렇게 해야만 내용도 표현되고 예술적인 분위기도 살릴 수 있다.

성조와 곡조에 맞추어 음을 길게 뽑으며 가사를 창하는 것은 현실에 따라서 끊임없이 발전하고 있다. 마태[马泰, 중국 평극2에서 마파(马派)의 창시자]는 평극인 《탈인(夺印, 정권을 빼앗는다는 뜻이다.)》에서 소리의 고저, 기복, 휴지, 곡절을 통하여 정치적인 원칙을 철저히 지키는 인물을 형상화하였다. 이는 중국 전통극 노래 곡조의 발전을 보여 줬다. 근래에 와서 경극으로 현대극을 공연할 때 생활에서 출발하고 인물에서 출발하여 경극의 곡조나 가락을 발전시키고자 하는 문제는 주목할 만하다.

2 평극. 중국 지방 전통극의 하나로 화북(华北)·동북(东北) 등지에서 유행했음. 20세기 초 설창 문예 '연화락(莲花落)'의 기초 위에서, '하북방자(河北梆子)', '이인전(二人转)'의 곡조를 흡수, 발전시켜 만들어짐. [초기에는 '붕붕희(蹦蹦儿戏)'라고 불렸음]=[평희(评戏), 낙자(落子)]

4. 무두(务头)

중국 전통극에 "무두"라는 것이 있다. 이것은 예술의 내용, 형식과 관련이 있기 때문에 여기서 간략하게 논하도록 하겠다.

우선 "무두"란 무엇일까? 이는 훌륭한 글과 훌륭한 곡조가 서로 호흡을 잘 맞추는 관계를 가리킨다. 글을 보면 처음부터 끝까지 모두 훌륭할 수가 없고 평범한 부분으로 훌륭한 부분을 돋보이게 해야 한다. 사람의 가장 훌륭한 부위가 눈(눈빛이 없으면 조각이나 목조품과 다름이 없다.)인 것처럼 시에도 "눈"이 있다. "눈"은 표정을 지니기 때문에 사람의 관심을 이끌 수 있다. 이 "눈"을 중국 전통극에서 "무두"라고 부른다. 이에 관하여 이어(李渔)는 아래와 같이 말하였다.

바둑에 있으면 살고 없으면 죽는 눈이 있는 것처럼 중국 전통극에 "무두(务头)"가 있다. 앞으로 나가지도 못하고 뒤로 물러서지도 못하면 눈이 없는 죽은 바둑이 되듯이, 봐도 감동을 못 느끼고 불러도 음을 제대로 못 내면 "무두"가 없고 죽은 곡이 된다. 곡곡마다 제각기 "무두"가 있다. 발음이 정확하고 음이 유행에서 뒤떨어지지 않기만 하면 곡에 훌륭한 한마디만 있어도 생기가 풍기고, 한 문장에 한두 글자만 있어도 힘이 넘친다. 이는 바로 "무두"이다. 이에 근거하면 중국 전통극뿐만 아니라 시, 사(词), 노래, 부(赋) 등 장르에도 "무두"가 있다는 것은 확실하다.

[《한정우기 · 별해무두(闲情偶寄 · 別解务头)》에서]

위의 글을 통하여 "무두"가 중국 전통극뿐만 아니라 다른 각종 예술에도 존재하는 보편적인 것이라는 사실을 알 수 있다. 근래에 와서 오매(吳梅)는 《고곡주담(顾曲麈谈)》에서 "무두"에 대하여 더 깊고 정확하게 설명하였다.

제5편 중국 원림(园林), 건축 예술에 나타난 미학 사상

1. 춤추며 나는 미

앞의 《고공기》에서 언급했듯이 중국의 옛 장인은 활기찬 동물 이미지를 예술에 애용하였다. 하지만 그리스는 다르다. 그리스 건축의 조각은 대부분 식물의 잎으로 무늬를 조성하지만 중국 고대 건축의 조각은 거의 용, 호랑이, 새, 뱀 등 활기찬 동물 이미지를 사용하였다. 식물의 무늬는 당나라 이후나 되어야 점차 발전하였다.

하나라 때 무용, 서커스뿐만 아니라 그림, 조각도 크게 발전하였는데 이들은 모두 춤을 추며 나는 형태로 표현되었다. 그림에서는 구름, 뇌문(雷纹), 용솟음치는 용, 조각에서는 용맹한 동물에다가 날개를 두 개 더하는 형태로 나타났다. 이를 통하여 당시 한나라의 발전하는 활력을 느낄 수 있다.

이처럼 춤을 추며 나는 미는 중국 고대 건축 예술의 한 중요한 특징이었다. 《문선(文选)》 안에 당시 화려한 도시 궁전 등을 묘사한 글을 보면 좀 과장되었지만 환상적이었다는 생각이 들 것이다. 하지만 이는 사실이다. 현재 땅밑의 무덤에서 발굴된 실물을 보면 화려한 고대 건축의 장식품이 많다. 이를 통하여 《문선》 안의 묘사는 현실에서 크게 벗어나지 않은 현실적인 근거가 있었다는 것을 알 수 있다.

지금부터 《문선》에 왕문수(王文秀)가 쓴 《노령광전부(鲁灵光殿赋)》를 보도록 하겠다. 글에서 궁전 내부의 장식에 대하여 청록색의 연방(莲房)과 수초뿐만 아니라 춤을 추며 나는 많은 동물도 있다고 묘사하였다. 용솟음치는 용, 분노하며 달리는 짐승, 빨간 새, 날개를 펼친 봉황, 오고 가는 뱀, 서까래를 잡고 서로 장난치는 원숭이, 등에 무엇을 지고 혀를 내밀면서 발을 디디는 검은 곰 등이 있다고 한다. 그리고 동물뿐만 아니라 사람도 있다고 한다. 한 무리의 호인(胡人, 오랑캐. 고대, 중국의 북방이나 서방의 이민족을 일컫던 말)이 눈빛이 초췌하고 근심하는 표정을 지은 채 얼굴을 서로 마주보고 트러스(truss)의 위험한 구석에서 무

름 꿇고 앉아 있다. 위에 신선과 옥녀가 있고 이는 "갑자기 가물거리고 흐릿하여 어떤 사물에서 소리가 나서 마침 귀신과 같다"는 것이다. 이런 묘사 끝에 저자는 다음과 같이 정리하였다. "그림으로 천지 만물, 각양각색의 생명, 기이하고 복잡한 사물, 산천과 바다의 신령을 묘사하고 그들의 모습을 붓과 먹으로 기록하는데 이 안에 수없이 많은 변화가 있고 사물마다 나름대로 자기만의 독특한 형태를 지니고 있으며 상황에 따라서 분류가 생기기 때문에 복잡하게 감정을 표현한다." 이는 사혁 육법의 발단이라고 할 수 있다.

건물 내부의 장식뿐만 아니라 온 건물은 춤을 추며 날 것 같은 느낌을 준다. 중국 건축만의 독특한 비첨도 이런 역할을 한다. 《시경(诗经)》의 기록에 의하면 주선왕(周宣王)의 건물이 날개를 펼쳐서 날아다니는 꿩 같다《사간(斯干)》에서》고 하였다. 이를 통하여 일찍이 중국 건축이 춤을 추며 나는 미를 추구하였다는 것을 알 수 있다.

2. 공간적인 미감(1)

건축과 원림(园林)에 대한 예술적인 처리는 공간을 처리하는 예술이라고 할 수 있다. 이에 관하여 노자는 "집을 지을 때 문이나 창문을 설치할 빈 공간을 남겨야 집으로서의 역할을 제대로 발휘할 수 있다"고 하였다. 집으로서의 역할이란 집의 공간을 말하고 빈 공간이란 노자가 주장한 "도(道, 생명의 리듬)"를 말한다.

중국의 원림은 크게 발달하였다. 북경에 있는 고궁의 삼대 궁전(太和, 中和, 保和) 옆에 호수가 3개가 있고 외곽에 원명원, 이화원 등이 있다. 이는 황제의 원림이다. 그러나 옛날 민간의 집도 모두 안마당과 마당을 가지고 있는데 작은 원림이라고 할 수 있을 것이다. 예를 들어서 정판교(郑板桥, 중국에서 유명한, 뛰어난 재주를 지닌 사람)는 마당을 아래와 같이 묘사하였다.

작은 안마당에 대나무 몇 그루, 석순 몇 그루를 심은 조그마한 초가집은 부지도 넓지 않고 비용도 많이 들지 않는다. 하지만 비바람 속에서 소리가 들리고 낮과 밤에 나무의 그림자가 보이고 술을 마시면서 시를 지을 때 깊은 감정이 가득 차고 심심하거나 고뇌할 때 외롭지 않다. 나는 대나무와 석순을 사랑하고 대나무와 석순은 나를 사랑하기 때문이다. 이 재미는 천만 냥의 황금을 가지고 공원, 정자, 누대를 짓거나 여기저기 여행하는 것을 통해서는 절대로 느끼지 못할 것이다. 지금 당장 명산대천을 마음껏 유람할 수 없는 나는 차라리 세월이 흐르면 흐를수록 더욱 생생하고 활력이 넘치는 정겨운 초가집의 경치를 누리는 것이 낫겠다. 이 그림을 보고 이런 경치를 상상하면 자제하기 힘든 것을 은밀히 숨겨 놓았다가 가끔 털어 놓아서 나의 세계를 가리기도 한다.

[《정판교제화죽석(鄭板橋題画竹石,
정판교가 대나무와 석순을 그린 그림을 보고 쓴 평)》에서]

위의 글을 통하여 조그마한 안마당이 정판교에게 얼마나 풍부한 느낌을 주었는지 알 수 있다. 그에게 공간은 마음에 따라서 숨겨 놓을 수도 있고 털어 놓을 수도 있는 변화무쌍한 존재이다.

송나라의 곽희(郭熙)는 "산수라는 것이 갈 수 있고(可行), 볼 수 있으며(可望), 머무를 수 있고(可居), 노닐 수 있는 것이다(可游)"[《임천고치(林泉高致)》에서]라고 이상적인 산수를 구현해 내었다. 가행(可行), 가망(可望), 가거(可居), 가유(可游)는 또한 원림(園林) 예술의 기본 사상이기도 하다. 원림 안에 사람이 거주할 수 있는 휴식 공간인 건물도 있다. 하지만 이런 건물은 거주뿐만 아니라 가행, 가망, 가유도 가능해야 한다. 그중에서 "망(望)"은 가장 중요하다. 모든 미술은 모두 감상, 즉 "망"이기 때문이다. "유(游)"할 때뿐만 아니라 "거(居)"할 때도 "망"이 반드시 필요하다. 창문이란 공기를 통하게 하는 역할뿐만 아니라 멀리 바라보고 새로운 경지에서 아름다운 느낌을 느끼게 하는 역할도 지니고 있는 것이다.

창문은 원림 건축 예술에서 매우 중요한 역할을 한다. 창문이 있으면 안과 밖의 교류가 이루어진다. 창문의 틀을 통하여 창밖의 대나무나 청산을 바라보면 그림과 같다. 이화원 악수당(乐寿堂)의 사변은 모두 창문이고 주변의 흰 벽에도 호수를 향한 많은 창문이 있는데 마치 그림과 같다. 게다가 똑같은 창문이지만 보는 각도에 따라서 경치도 다르다. 그렇다면 그림의 경지도 수없이 늘어난다.

명나라 한 시인의 시는 우리가 창문의 미학적인 역할을 이해하는 데 도움이 될 것이다. 시의 내용은 아래와 같다.

탁자에 칠현금이 하나 놓여 있고, 대나무 몇 그루가 창 밖에서 푸른색을 내고 있다. 커튼 밖에 아무도 없고 조용한데 봄바람이 여전히 불어온다.

시에서 이 작은 방과 외부는 서로 격리되어 있지만 창문을 통하여 외부와 연결되었다. 아무도 없다는 것은 작은 방의 공간적인 미를 부각시켰다. 이 시는 마치 한 폭의 정물화 같다.

창문, 회랑뿐만 아니라 모든 누각, 정자, 누대는 모두 "망(望)"하기 위한 것이며 공간적인 미의 느낌을 풍부하게 하기 위한 것이다.

이화원 안에 현판이 하나 있는데 "호수와 산이 서로 어우러져 이루는 아름다운 경치는 이 누각에 모인다"고 쓰여 있다. 이 말은 누각이 커다란 공간의 경치를 모두 끌어들인다는 뜻이다. 이에 관하여 좌사(左思)는 《삼도부(三都赋)》에서 "8개의 각은 조그마한 눈으로 모두 둘러싸이고 만사 만물은 모두 한 곳에 모인다"고 하였다. 소동파는 "높은 누각은 멀리 있는 사물을 모두 모을 수 있어서 한번에 한가로운 사람에게 보일 수 있다"고 하였다. 이화원 안에 "화중유(畵中游, 그림 속을 헤엄친다.)"라는 정자도 있다. 이 정자 자체는 그림과 같다는 뜻이 아니고 정자 밖의 커다란 공간이 그림 같다는 뜻이다. 정자에 들어가면 마치 그림 속에 들어간 것 같다. 명나라의 계성(计成)은 《원치(园冶)》에서

"난간은 높이 서 있고 맞은편의 창문은 살짝 닫혀만 있는데 천 헥타르의 망망대해와 사계절의 찬란한 경치를 끌어들였다"고 하였다.

　이는 미감의 민족적인 특징을 지니고 있다. 고대 그리스 사람은 사당 주변의 자연 풍경을 발견하지 못한 것 같다. 그들은 거의 건물 자체를 독립적으로 감상하였다. 반대로 중국 사람은 그렇지 않았다. 중국 사람은 건물, 문이나 창문을 통하여 밖의 커다란 자연과 접촉하고자 하였다.(이는 이괴의 미학에서 언급하였다.) "창문을 통하여 서령(西岭, 민산이라고 하는데 사천성과 간소성의 경계선에 위치한다.)에 있는 천년만년 녹지 않는 눈, 그리고 입구에 오나라(삼국지)에서 멀리 들어온 배가 정박하고 있는 것도 보인다"라는 두보의 시를 통하여 이를 알 수 있다. 시인이 작은 방과 천년만년 녹지 않는 눈, 멀리 들어온 배 등을 연결시킨 이유는 문이나 창문을 통하여 우리가 끝없는 공간과 시간을 느끼게 하려는 것이다. 이런 시는 매우 많다. 예를 들어서 "비취색을 뚫어서 창문을 하나 설치한다"(두보), "산천은 아름다운 주민을 내려다보고 해와 달은 무늬를 새긴 대들보와 기둥과 가까이 있다"(두보), "시냇물이 처마까지 날아오고, 경정산(敬亭山)의 구름은 창문 옆에 떨어진다"(이백), "겹겹이 푸른 산은 문턱 옆에서 나타나고 천리의 물빛은 성곽을 둘러싸면서 흘러나온다"(허혼, 詐潬) 등이 있다. 위의 시는 모두 작은 것으로부터 큰 것을 보고 작은 공간으로부터 큰 공간으로 들어가서 미감을 풍부하게 하였다. 외국의 성당이 아무리 웅장해도 항상 한계를 지니고 있다. 하지만 천단에서 제천 의식을 거행하는 제단은 지붕 대신에 끝없는 허공을 사용하였다. 즉 온 우주를 성당으로 삼았다는 뜻이다. 이런 점에서 서양과 다르다.

3. 공간적인 미감(2)

　공간적인 미감을 풍부하게 하려고 원림(园林) 건축에서는 각종 수법을 동원하여 공간을 설치하고 조직하며 창조하게 된다. 예를 들어서 경치를 빌리거

나 나누거나 격리시키는 방법들이 있다. 그중에서 경치를 빌린다는 것은 또한 멀리서 빌리는 것, 가까이에서 빌리는 것, 고개를 들어 빌리는 것, 머리를 숙여 빌리는 것, 그리고 거울에서 빌리는 것으로 나뉜다. 아무튼 이는 모두 경치를 풍부하게 하려는 수법들이다.

　옥천산(玉泉山)의 탑이 이화원의 일부처럼 보인다는 것은 경치를 빌리는 수법을 사용해서 그랬던 것이다. 소주 유원(留园)의 관운루(冠云楼)는 멀리서 호구산(虎丘山)의 경치를 빌려오고, 졸정원(拙政园)의 담 쪽에 가산을 하나 쌓고 위에 양의정(两宜亭)을 만들어서 담장의 한계를 극복하여 밖의 경치까지 한눈에 보이도록 하였는데 이는 바로 경치를 빌린다는 것이다. 이화원의 긴 회랑은 하나의 경치를 두 개로 나눴는데 하나는 자연과 가까운 넓은 산과 호수, 하나는 인공과 가까운 누각, 정자, 누대이고 관광객은 양쪽을 멀리 바라보면서 아름다운 경치에 대한 느낌을 풍부하게 할 수 있다. 이를 "분경(分景)"이라고 한다. 《홍루몽(红楼梦)》이라는 소설의 대관원은 문, 가산, 담장으로 변화무쌍하고 겹겹이 깊이 들어가는 경지를 조성하는데 마치 음악 속의 서로 다른 성부처럼 관광객의 다양한 감정을 일으키는데 이를 또한 "분경"이라고 한다. 그리고 이화원 안의 해취원(谐趣园)은 스스로 하나의 원림을 이루고 다른 공간을 개척하고 다른 취향을 보여 주었다. 이처럼 큰 원림 안의 작은 원림은 바로 "격경(隔景)"이라고 한다. 창문을 향하여 거울을 하나 걸어서 창문 밖의 커다란 공간의 경치를 거울 안으로 비추면 빛나는 "유화"가 생긴다. "창문 밖에 운무가 피어오르는데 실외에 서서 바라보면 운무가 몸을 둘러싸 마치 옷에서 피어오르는 것 같고 맑은 샘물이 졸졸 흐르는 것을 거울에 비추면 마치 방 안에서 샘물이 흘러서 장부를 천천히 펼치고 오므리는 것 같다"(왕위의 시), "돛단배의 그림자는 창문 틈에 스쳐가고 개울의 빛은 거울에 비친다"[엽령의(叶令仪)의 시]는 시들처럼 이는 거울을 빌린다는 것이다. 거울을 빌린다는 것은 거울로 경치를 빌려와서 거울 안으로 경치를 비추게 하고 실적인 것을 허적인 것으로 전환시킨다는 의미이다. 원림에 못을 파서 경치를 비춘다는 것은

이런 의미에서 나온 아이디어이다.

경치를 빌리거나 나누거나 격리시키는 것은 모두 공간을 설치하거나 조직하거나 창조하거나 확대시키는 다양한 방법들인데 이를 통하여 미의 느낌을 풍부하게 하고 예술적인 경지를 창조한다. 중국 원림(园林) 예술은 이런 면에서 훌륭하기 때문에 중국 민족 미감을 이해하는 데 도움이 크게 되는 분야이기도 하다. 마지막으로 심복(沈复)의 말로 중국 예술의 일반적인 특징을 총정리하고자 한다. 즉 "큰 것에서 작은 것이 발견되고, 작은 것에서 큰 것이 발견되며, 허에서 실이 발견되고, 실에서 허가 발견되며, 숨어 있을 때도 드러날 때도 있고 얕을 때도 깊을 때도 있다. 단지 주회곡절(周回曲折)이라는 4글자로만 표현할 수 없다"는 것이다.

원문은 1979년 《문예논총(文艺论丛)》 제6집에 게재되었다.

미학 연구에 관한 몇 가지 의견[1]

1. 비교를 통하여 중국 미학의 특징을 밝혀야 된다.

중국 미학은 오래된 역사를 지니고 관련 자료가 풍부하며 성과도 뛰어나기 때문에 제대로 연구할 필요가 있다. 동시에 서양 미학도 연구하고 비교를 통하여 중국 미학의 특징을 밝혀야 된다.

원림(园林) 예술을 예로 들자면 중국의 원림은 또한 나름대로 자신의 특징을 지니고 있다. 이화원, 소주원림 그리고 《홍루몽》에 나온 대관원은 모두 서양 원림과 다르다. 프랑스 베르사유 등의 지역의 원림은 들어가자마자 곧게 뻗은 통로인데 기하 부호처럼 가로 세로가 모두 수직이다. 반면에 중국 원림은 들어가서 우선 가림벽(대문 안 혹은 중문 내에 안뜰이 훤히 보이지 않도록 막아 세운다.)이 보이고 이를 에돌아가면 그 안이 우물쩍거리고 구불구불하며 변화가 많기 때문에 몇 걸음만 걸어도 색다른 풍경을 즐길 수 있어 무궁무진한 여운을 남긴다. 중국 원림과 프랑스 원림을 비교하면 양자의 예술관이나 미학관 등에서의 차이를 알 수 있을 것이다.

미학 발전의 초기 단계에 중국은 이미지를, 서양은 이성을 중요시하였다 말해도 될 것이다. 선진(先秦) 제자[중국 선진(先秦) 시대 각 학파의 대표 인물들. 공자(孔子)·노자(老子)·장자(莊子)·묵자(墨子)·한비자(韓非子) 등이 있음]의 미학 사상을 어떻게 이해해야 될까? 어떻게 비평해야 될까? 종합적으로 연구하여 그들의 특징을 밝혀야 된다고 생각힌디. 예를 들자면, 장자는 글을 잘 쓰는데 우화를 즐겨 사용했고 예술적인 이미지로 그의 사상을 생동하게 표출하는 것을 선호하였

1 본문은 1980년 12월 필자가 대학교 미학 교수 연수반에 있었을 때의 발언이었다.

다. 그중에서 어떤 이야기들은 그의 예술적인 이론이라고 생각해도 되겠지만 그는 어떠한 철학적인 사상을 표출하기 위해서 이야기를 사용하였다고 말하였다. 장자의 사상은 후세의 문학이나 회화(绘画) 등의 발전에 큰 도움이 되었다. 그는 직접적으로 도연명(陶淵明), 소동파(苏东坡)에게 영향을 끼쳤고 산수풍경에 대한 관심을 가지게 한 면에서 보면 간접적으로 사령운(謝灵运)에게 영향을 주었다. 이와 같이 후세에 커다란 영향을 준 분들로는 노자, 묵자, 공자, 맹자 등이 있다. 중국 미학은 유교사상의 영향을 가장 많이 받았고 역사도 가장 오래되었지만 서양 미학은 고대 그리스로부터 전해졌는데 규칙이나 규율을 중요시하는 이성주의의 전통을 계승하였다고 할 수 있다.

후세에게 예술적으로 영향을 미친 두 권의 책이 있는데 하나는 중국의 《시경》이고 다른 하나는 호메로스의 서사시이다. 《시경》은 감정, 자연 경치 감상 그리고 도덕을 중요시하는데 그중의 많은 서정시는 감정을 표현하면서도 대부분 어떠한 윤리 사상을 표출하였다. 이와 달리 그리스의 서사시는 인물을 중요시하는데 넓은 배경, 인물 그리고 스토리를 묘사하는 데 신경을 많이 썼다. 그리스 조각이 인체를 위주로 하는 것은 호메로스 서사시의 영향을 받았기 때문이다.

인체 그림과 같은 중국 예술은 간접적으로 그리스 예술의 영향을 받았다. 이는 실크로드(Silk Road)를 통하여 인도, 페르시아(Persia, 이란의 옛 이름) 등의 나라를 거쳐서 중국으로 전해졌다. 중국의 석각(비석이나 암벽 등 석재에 새겨진 문자나 그림)은 또한 인도의 영향을 받았다. 하지만 중국은 나름대로 자신의 특징을 창조하였다. 중국 그림은 선을 중요시하기 때문에 고대 그림에서 선으로 인물을 묘사하였다. 석각에서도 마찬가지이었다. 한나라의 석각은 그리스의 입체적인 조각과 달리 선으로 생동감을 표현하였다. 사실 서양의 투시학은 명나라 때 이미 중국으로 전해졌지만 중국에서 중요시하기는커녕 오히려 거부하였다. 중국 그림은 서예, 시와 긴밀한 관계를 지닌다. 그리고 붓은 민첩한 도구로 중국 예술과 미학 사상의 발전에 무시할 수 없는 역할을 해 왔다. 이것은

중국 특유의 것이다. 다시 말하지만 중국 미학을 연구하려면 서양 미학과 비교하면서 그 차이점을 밝히는 것이 중요하다. 이런 면에서 우리는 많은 일을 해 왔고 많은 성과를 거두었지만 앞으로 조금 더 깊이 검토할 필요도 있다.

2. 중국 사람의 미감(美感)의 발전사를 연구해야 한다.

고대 중국에는 문물이 많았다. 해방 후에 발굴된 문물이 많이 늘었다. 그중에서 북경은 아주 유리한 조건을 갖추고 있다.(고궁박물관에서 다양한 문물이 수장되었다.) 서안(西安), 정주(郑州) 등의 지역들도 중국 고고(考古)의 중심 지역들이다. 요즘 들어 동주[东周, B.C.770~256년. 주(周)의 평왕(平王)이 낙읍(洛邑)으로 도읍을 옮긴 후부터 진(秦)에 의해 멸망할 때까지를 가리킴]의 고도(古都)를, 호북(湖北)에서 편종(编钟, 중국 고대의 타악기. 12율의 순서로 조율된 16개의 종을 여덟 개씩 두 층으로 매달아 나무망치로 침)과 편경(编磬, 중국 고대의 타악기)을 발견하였다. 편종으로 지금의 곡도 연구할 수 있고 소리가 얼마나 아름다운지 모른다. 이는 세계 미학사에서 찾아보기 힘든 것이다. 이를 통하여 2천여 년 전에 중국 음악의 수준을 알 수 있다. 그때 우리의 음악은 이미 많이 발전되어 있었다. 이를 통하여 공자가 왜 음악을 중요시했는지도 알 수 있을 것이다. 다양한 문물이 발굴되면서 고고학자들은 고고에만 전념했고 미학적인 측면으로 이에 대하여 깊이 연구할 여지가 없었다. 따라서 미학을 연구하는 분들은 이런 보물을 제대로 연구할 필요가 있다.

문물을 수집하고 보호하고 연구하는 것은 우리의 중요한 과제이다. 중국의 조각도 매우 훌륭하다.(돈황의 조각 등이 있다.) 내륙으로 가면 운강(云冈) 석굴[산서(山西)성 대동(大同) 서쪽의 석굴 사원]과 용문(龙门) 석굴[중국의 유명한 석굴로, 하남(河南)성 낙양(洛阳)시에 있음]이 있는데 규모도 크고 수준도 매우 높다. 특히 용문 석굴의 조각들은 높은 예술적인 가치를 지니고 있다. 그토록 커다란 조각, 그토록 생동하는 표정, 태도와 복장을 보고 서양 사람들도 놀란다. 고대의 예술가들은 자기 이름조차 남기지 않았다. 물론 예외도 있었다. 남경 서하산(栖霞山)에

산굴이 많고 산굴 안에 조각들이 많다. 그중 불상 하나의 뒷면에는 한 구석에 도끼를 든 석수장이의 상이 조각되어 있는데 이는 예술가의 특별한 서명법이었다. 이를 통하여 예술가가 자아를 발견하고 또한 자기의 창조력과 자리도 느꼈다는 사실을 알 수 있다. 때문에 이런 곳의 조각들은 잘 보호하고 연구할 필요가 있다. 서양 사람도 중국 문물에 대한 관심이 많지만 연구하는 데 여러 가지 불편이 있을 테고 그중에서 글자는 가장 힘든 문제이다. 그리고 서양 사람보다 우리는 이를 연구하면 친근감을 더 많이 느낄 수 있을 것이다. 파리에 돈황의 문물은 많지 않지만 그들은 이를 알아보기가 힘들어서 제대로 소개하지 못하고 있다. 우리의 미학을 발전시키기 위하여 공동연구를 통하여 세계 예술의 성과로 세상 사람에게 알리는 것도 좋은 방법이다. 오랫동안 중국 상아조각 등의 장식품들을 보잘것없는 재주라고 생각하는 편견이 있었다. 이는 공예미술을 경멸하는 문인들의 영향을 많이 받은 생각이다. 오늘날 이런 편견을 타파해야 할 것이다. 오래된 도자기는 중국에서 가장 일찍 발생한 예술품 중의 하나인데 주목을 받을 만하다. 그러나 중국 미학 사상과 예술사를 연구하는 데 한 가지 부족한 점이 있는데 이는 하나라(夏朝)의 물건을 구하지 못했다는 것이다. 그때 청동기가 있었는지 아직 결론을 내릴 수 없다. 상나라(商代) 청동기의 수량도 많고 수준도 꽤 높았다. 미학의 시점에서 보면 연구할 가치가 있는 것은 우선 도자기의 각종 무늬이다. 이런 무늬는 자연에 대한 모방에서 그치는 것이 아니라 대부분 인간이 창조한 것이었다. 무늬 또한 도안은 변화무쌍하여 아주 다양하였다. 중국의 미감을 연구하려면 이런 것부터 연구해야 한다. 앙소문화(仰昭文化, 중국 황하(黃河) 유역의 신석기 문화로, 호남(河南)성 민지(澠池) 앙소(仰韶)에서 처음 발견하여 붙여진 명칭. 유물 중에 채색 도기가 특색임) 시기에 벌써 채문 도기가 생겼다. 요즘에 〈감숙채문도〉라는 책이 나왔는데 색깔, 도안 그리고 무늬 등의 채문도를 연구하는 것이다. 채문도는 중국에서 가장 일찍 발생한 예술 재료이다. 중국 미학을 제대로 연구하고자 하면 산수화나 인물화뿐만 아니라 도안도 연구할 필요가 있다. 각종 문화유산(용과 봉황

의 예술 등을 포함)도 연구해야 한다. 용과 봉황은 현실적인 것이 아니기 때문에 도안도 현실에 대한 모방이 아니다. 그러나 이는 중국 현실에 커다란 영향을 끼쳤다. 고대의 장식품을 보면 거의 용과 봉황이 있다. 이런 것을 연구하면 중국 사람의 미감의 형태를 알 수 있을 것이다. 서양의 현대 각 화파의 화가들(피카소 등)은 작은 섬들에서 오래된 무늬와 원시적인 도안을 발견하고 이를 재창조하거나 혁신을 통하여 도안을 기하화하여 표현주의, 입체주의, 기하주의 등의 신학파를 만들었다. 그들은 고대의 것에서 영양을 섭취하여 새 화파를 만들어서 훌륭한 화가가 되었다. 오늘날 그들과 같은 길을 갈 것을 권하는 것이 아니라 중국 고대의 것들을 우리 스스로 연구할 필요가 있다고 생각한다. 우리는 이런 자료로부터 출발하여 중국 미감의 특징과 발전 규칙을 연구해서 중국 미학의 특징, 중국 미학의 발전 규칙을 밝혀야 한다.

3. 길은 걸어서 나온 것이지 생각에서 나온 것이 아니다.

중국 옛말에 "시 속에 그림이 있고, 그림 속에 시가 있다"는 말이 있다. 어떤 외국 분들은 중국 사람이 그림을 시로 생각하면서 이를 문학 작품으로 만들었다고 비판하였다. 실은 내 생각에 시, 책과 그림을 결합시키는 것은 결코 나쁜 것이 아니다. 예술은 원래 자유로운 것인데 예술가는 자유롭게 창조하고 자신만의 길을 걸어가야 된다. 엄격한 규정은 오히려 예술의 발전을 방해할 수 있다.

예술을 보면 해외에서 각종 동향을 보여 주고 있다. 과연 중국의 길을 어떻게 걸어가야 할까? 길은 걸어서 나온 것이지 생각에서 나온 것이 아니다. 따라서 우리는 무엇을 규정하려고 하지 말고 중국의 미학 자료, 중국 미학사를 연구해야 한다. 그래서 규칙적인 것을 찾아내고 앞으로의 발전 방향에 대하여 자신만의 아이디어를 제출하여 다른 사람에게 참고 사항을 제공해야 한다.

미학을 연구하는 사람들은 각종 유파에 대하여 쉽게 결론을 내리지 말고

시야를 넓혀서 많이 봐야 된다. 역사상 일례가 많다. 하나의 신파가 생기면 항상 욕설부터 듣지만 시간이 지나면 반드시 성공하였다. 피카소도 이와 같은 예이고 이를 연구하는 사람도 적지 않다. 앙리 마티스도 스스로 새 길을 개척하였다. 한때 서비홍은 앙리 마티스를 많이 미워하며 그를 비판하였다. 그러나 앙리 마티스는 독창적이고 나름대로 자신의 가치를 표현하였다. 오늘날 그의 그림은 옛날 그림보다 더 값이 나간다. 이처럼 피카소나 앙리 마티스 등의 그림은 역사를 통하여 검증해야 할 것이다. 개인적으로 너그러운 태도로 예술을 대해야 한다고 생각한다. 수많은 외국 그림이 나왔는데 예술인지도, 무엇을 그렸는지, 미가 어디에 있는지 모른다면 많이 보고 많이 연구할 필요가 있다. 좋지 않으면 보고 지나가거나 버리면 된다. 어차피 우리에게 해가 될 것도 아니기 때문이다.

창작을 하는 사람들은 창작을 많이 해야 한다고 생각한다. 그림을 그리는 몇 친구가 있는데 전에 서양 그림을 그렸는데 만년에 다시 중국 그림으로 바꿔서 좋은 성과를 얻었다. 그들은 서양 그림을 그린 경험이 있어서 중국 그림을 다시 그릴 때 나름대로 자신의 개성을 표현하는 데 성공했기 때문이다. 제백석(齊白石), 서비홍(徐悲鴻), 유해조(劉海粟) 등의 만년의 그림은 크게 향상되었다. 창의력을 북돋아 줄 필요가 있다. 새로운 것을 보았을 때 좋지 않은 점부터 보지 말고 많이 알아보고 많이 연구해야 한다. 그림도 그렇고 문학작품도 이런 태도로 대해야 한다. 한 편의 소설이나 산문 속에서 새로운 것을 창조하는 것은 여간 힘든 일이 아니다. 따라서 창의력을 북돋아 주어야 한다. 예술 비평가들은 실패해도 괜찮고 다시 하면 된다는 너그러운 태도를 취해야 한다. 미학을 연구하려면 또한 발전의 시점으로 해야 한다. 작품을 수많은 사람에게 보여 줘야 한다. 이는 중국 미학과 예술의 발전에 큰 도움이 되기 때문이다.

중국 예술은 나름대로 오래된 전통을 지닌다. 역사상 우리는 외래의 것을 받아들이고 난 다음에 재빨리 자신만의 것으로 만들었다. 조각을 예로 들자면 인도의 영향, 그리고 간접적으로 그리스의 영향도 많이 받아서 인물들은

거의 불상들이지만 중국 사람의 모습, 표정 등을 재빨리 표현하였고 선과 복장 또한 중국적이었다. 때문에 외국 예술의 표현방법을 받아들이는 것을 너무 걱정하지 않아도 될 것이다. 서양 그림을 잘 그리는 것도 좋은 일이고 게다가 이를 기초로 삼아서 다시 중국 그림을 그린다면 자신만의 개성을 지닐 수 있어서 가치가 있기 때문이다. "백화제방, 백가쟁명"[1956년 중국 공산당이 예술 발전·과학 진보와 사회주의 문화 번영의 촉진을 위해 실시한 정책]은 역시 문화나 예술이 발전하는 규칙이다. 예술가의 작품은 꽃인지 풀인지 따지기 전에 일단 성장하게 해야 하고 이에 대한 비평은 역사에 맡기면 될 것이다. 따라서 중국 미학의 발전에도 "백화제방, 백가쟁명"이 필요하다. 우리는 진지한 태도로 문제를 풀고 실제와 결부시켜서 제대로 검토하고 연구해야만 더욱 좋은 성과를 얻을 수 있다. 중국 사람에게는 예술적인 재능이 있다. 사회가 안정되고 발전되면서 우리가 함께 노력하면 예술도 미학도 크게 발전할 것이다. 한마디로 예술과 미학의 앞날에 대하여 나는 낙관적인 태도를 지니고 있다.

원문은 1981년 《문예연구(文艺研究)》 2기에 게재되었다.

미학과 흥미에 대하여

 미학을 연구하거나 논할 때 각종의 서로 다른 형식을 취할 수 있다. 플라톤은 대화의 형식으로 미와 예술을 연구하고, 칸트는 엄숙하고 철학적인 분석의 방식으로 미에 대한 판단력을 연구했다. 그리고 서양의 근대 일부 미학자는 심리 분석의 시점으로 미의 의식을 탐구하고, 중국의 위진(魏晋) 육조(六朝) 시대의 문인은 인물의 존재미, 언어의 깊은 맛, 색다른 행동 등의 면에서 미를 감상하며 '기운생동(气韵生动)'을 미술의 최종 목표로 정하였다.

 따라서 미학의 내용은 반드시 철학적인 분석, 논리를 탐구하는 것은 아니라 하더라도 인물의 농담, 품격과 행동, 그리고 예술가의 실천이 계시한 미의 체험 등이 모두 포함된다. 이런 면에서 육조의 《세설신어(世说新语)》는 선구자였다. 그 뒤에 다른 많은 것도 나타났는데 세상 사람의 사랑을 많이 받았다. 지금 《예원취담록(艺苑趣谈录)》이란 책은 범위를 확대시켜서 동서고금(东西古今)의 예술사에서 폭넓게 계시적인 재미있는 이야기를 채택하였기 때문에 더욱 풍부하고 다채로운 느낌을 줄 것이다. 이는 체계적으로 문예나 미학을 논하는 이론적인 저작도 아니고 문예나 미학의 어느 한 이론적인 문제를 직접 해결하고자 하는 것도 아니다. 그러나 책에서 채택한 동서고금의 유명한 예술가의 흥미 있는 이야기는 우리로 하여금 문예나 미학의 많은 이론적인 문제를 생각하게 하여 우리를 일깨운다. 이는 이 책의 특색이자 가치이다.

내 생각에 책의 학술성과 흥미는 서로 배타적인 것이 아니다. 진정한 미학 저작은 학술성과 흥미성의 통일을 추구하는 것이 아닌가? 독자 여러분의 생각은 어떤지 궁금하다.

<div align="right">1982년 10월 썼다.</div>

　본문은 필자가 《예원취담록(艺苑趣谈录)》[용협도(龙协涛) 저, 북경대학교 출판사]을 위하여 쓴 서문(序文)이다.

임백년(任伯年)의 화첩

임백년은 중국 근대에 영향력이 있는 화가이다. 19세기 30년대 말에 태어나 당시에 청나라 화실의 제창으로 "사왕오운(四王吳惲)"[이는 왕시민(王時敏), 왕감(王鉴), 왕휘(王翬), 왕원기(王原祁), 오력(吳历), 운수평(惲寿平) 등 청나라 초기 6명 화가의 총칭인데 "청육가(清六家)"라고도 부른다. 이들은 청나라의 정통 화파이다.]의 그림이 유행하였는데 모조의 분위기가 진하였다. 이와 반대로 임백년의 인물, 화초, 산수 그림은 사실(写实)을 중요시하면서도 자연의 구속을 받지 않고 의취(意趣)가 넘쳐나고 맑고 산뜻하고 소탈한 스타일을 창조하여 혁신 정신을 보여 주었다. 해방 전에 남경에서 임백년의 화첩을 하나 샀는데 이는 임백년의 아들에게 있었고 화첩 옆에 아들이 쓴 기념하는 글도 있었다. 화첩 안에서 다람쥐, 두루미, 수선화, 산과 돌, 숲 등을 세련되고 침착한 필법을 사용하여 자유자재로 그렸다. 그중에서 다람쥐와 포도란 그림은 생동하며 정취가 넘친다. 화가는 다람쥐의 수염을 하나씩 하나씩 진짜처럼 그리는 것보다는 다람쥐 눈빛과 자태를 살려냈다. 간결한 필법으로 다람쥐의 민첩한 표정과 자태를 표현하였다. 만약 화가가 자연에 대한 섬세한 관찰과 뛰어난 필법이 없었으면 이처럼 생동하는 작품을 그리지 못했을 것이다. 화첩 속의 산, 돌과 숲은 또한 어떤 예술적인 경지를 드러냈다. 당시에 호소석(胡小石)[1]이 나와 같이 이 화첩을 보고 너무나 좋아했다. 그에 의하면 이 안의 많은 그림은 즉흥적으로 그린 것 같아서 더욱 자연스럽고 정직하다는 느낌이 들었다고 하였다. 따라서 화첩에다가 후기를 하나 썼다. "침착한 필법으로 황량한 경지를 표현하는데 험준하고 처량한 산

1 호소석(胡小石, 1888~1962), 이름은 광위(光炜), 호는 천윤(倩尹), 만년의 호는 사공(沙公)이다. 유명한 서예가이자 서예학사가이기도 하다.

은 평소의 다른 작품들과 달리 완전한 하늘의 산물이다. 문을 닫아 놓고 스스로 즐기고 남을 이기고자 하는 마음을 버리고 거리낌 없이 붓을 놀려서 정직하다는 면에서 다른 어느 작품도 이만 못하고 이는 또한 화가의 진정한 솜씨를 발휘하였다." 해방 전에 나는 서비홍(徐悲鴻)과 만나면서 그가 임백년 작품을 추앙한다는 것을 알게 되었다. 그는 "임백년은 구십주(仇十洲) 이후 중국에서 그림의 일인자"[2], "한 세대의 스타"[3]라고 하였다. 동시에 서비홍은 "사왕(四王)"[왕시준, 왕감, 왕휘, 왕원기] 등의 모조 작품을 비웃었다. 한때 서비홍은 임백년의 작품만 보면 온 재산을 털어 모으고자 하였다. 때문에 당시에 친구들은 농담으로 임백년의 작품이 나중에 많이 비싸지겠다고 하였다. 서비홍이 모은 임백년의 모든 작품들은 오늘날 서비홍 기념관에서 보관하고 있다. 덕분에 이런 귀한 예술품이 훼손되지도 유실되지도 않아서 우리가 감상할 수 있다. 이는 진정으로 서비홍에게 감사해야 할 일이다.

원문은 1983년 《중국화연구(中国画研究)》 제2집에 게재되었다.

2 　서비홍의 《임백년평전(任伯年评传)》 출처.
3 　위와 같다.

중국 서예 예술의 특성

중국 서예는 국제 예술계에서 유화처럼 특별히 주목을 받고 있다. 이전의 그리스나 이집트 등 다른 나라에서도 서예 예술이 있었는데 중국처럼 뛰어난 예술로 발전하지 못했다. 중국은 나름대로 수많은 유리한 조건을 갖추고 있다. 중국의 붓과 먹, 서예의 전통, 중국의 상형문자 등등이 그것이다. 상형을 기초로 삼는 글자 자체는 예술성을 지니고 있다. 시간이 가면 갈수록 중국의 문자는 점점 추상적으로 변하고 있기 때문에 상형으로부터도 점점 멀어졌다. 그리고 '상형문자'나 '지시문자' 등은 문자 발전의 한 단계일 뿐이었다. 그러나 중국 문자의 심연에 이런 정신이 아직 남아 있다. 중국 서예가는 바로 이런 정신을 연구하여 이를 세계적인 독특한 예술로 발전시켰다는 점은 주목할 만하다. 게다가 이의 예술적으로 높은 경지도 주목할 만하다. 예를 들어서 모든 중국 사람의 숭배 대상인 왕희지(王羲之)는 당태종의 사랑을 많이 받았다. 당태종이 그의 서예를 어느 예술보다 더 높이 평가하였다는 사실도 주목할 만하다. 조선, 일본 등 주변 나라에서도 서예 예술이 있는데 특히 일본의 예술도 많이 발전하였다. 중국 서예의 내용은 아주 풍부하고 서체도 다양하며 경지의 발전도 또한 끝이 없다. 나중에 우리가 모르는 다른 새로운 서체도 생길 것이라고 믿는다. 그리고 각 시대마다 서로 다른 스타일의 서예가 있었다는 점도 검토할 필요가 있다. 우리 중국 사람은 예술을 연구할 때 특별히 서예 예술을 주목한다는 사실도 부정할 수 없다. 왜냐하면 이는 중국 특유의 예술(인도의 문자는 아직 서예 예술이라고 할 수 없다.)일 뿐만 아니라 모든 세계 사람들의 관심을 이끄는 문제이기도 하기 때문이다.

서예의 특성에 관하여 〈중국 서예에 나타난 미학 사상〉이란 글에서 검토하였기 때문에 참고하기를 바란다. 중국의 서예는 리듬을 붙인 자연인데 생명적인 형상에 대한 구상을 한층 더 깊이 표현하기 때문에 생명을 다루는 예술이다. 따라서 중국의 서예는 다른 민족의 문자와 달리 부호로서의 단계에 멈추지 않고 예술적인 방향으로 발전되어 민족의 미를 표현하는 도구가 되었다. 이는 또한 중국 서예의 한 특성이다. 중국의 그림과 서예는 서로 분리할 수 없을 정도로 관계가 긴밀하다. 그림이 발전하면 할수록 서예와 더 긴밀해지고 그림의 가치는 또한 서예의 가치와 결합하게 된다. 라틴 문자처럼 다른 민족의 문자는 단지 추상적인 부호이지만 중국 서예는 추상적이면서도 그 안에 상형의 흔적이 남아 있기 때문에 예술적인 기초를 제공하였다. 중국 서예는 발전하면서 필법, 결체, 장법, 점 하나, 획수 하나 등등을 점차 따지게 되고 높은 예술적인 경지로 발전하였다. 그리고 중국 서예는 전통을 계승하면서 발전하였다. 이전의 서예는 왕희지의 해서나 행서를 통하여 이어지고 북방에서 북위(北魏)의 예서는 또한 고대의 전서나 예서를 계승하였다. 중국 예술의 내용이 풍부하기 때문에 중국 사람으로서 이를 중요한 과제로 삼고 깊이 연구할 필요가 있다고 생각한다. 전에 일본은 서예를 아주 중요시하였고 일부의 서양 사람도 서예를 연구하였다. 항전 시기 중국 서예에 관심을 가지고 연구를 많이 했던 미국 사람도 보았다.

이전에 언급하였던 구양순(歐阳询)의 결체 36법 등 중국 서예의 이론은 거의 중국의 전통을 계승하였다. 다른 나라와 달리 서예의 풍부한 이론 기초는 또한 중국 서예의 하나의 특성이다. 서예에 대하여 이처럼 많은 관심을 가진 나라는 중국뿐이다. 왜냐하면 중국 서예는 높은 미학 가치를 지니고 있기 때문이다.

1983년 4월, 정희원(丁羲元)이 정리하였다.

나와 예술

　나와 예술은 대략 86년의 세월을 같이 보내면서 두터운 정을 쌓았지만 예술 감상의 경험을 물어 보면 대답할 수 있는 것은 정말 드물다.

　내 생각에는 미학은 일종의 감상이다. 미학은 창조와 감상의 두 가지 요소를 지니고 있다. 실은 창조와 감상은 서로 통한다. 창조는 나나 다른 사람이 감상하게끔 하는 것이고 감상은 또한 일종의 창조이고 창조가 없으면 감상도 할 수 없다. 60년 전에 〈로댕의 조각을 본 후〉란 글에서 말했듯이 창조자는 진리의 탐색자이고, 아름다운 경치에 도취한 자이며, 정신과 육체의 노동자이어야 한다고 하였다. 결국 감상자도 이런 존재가 아닌가?

　중국 옛말에 "차분한 마음으로 만물을 자세히 살펴보면 저절로 많은 것을 얻게 된다(万物静观皆自得)", "고요함 때문에 세상의 각종 움직임의 형태가 돋보이게 되고 비어 있기 때문에 모든 예술적인 경지를 수용하게 된다"고 하였다. 따라서 예술의 감상도 눈으로 맑은 정신으로 각종의 경지에 진입해야 할 것이다. 장자(庄子)는 가장 일찍 비어 있음과 고요함을 주장하였을 뿐만 아니라 그 속에 담긴 깊은 뜻을 아는 중국의 대표적인 철학자이자 예술가이다. 이런 면에서는 노자(老子), 공자(孔子), 묵자(墨子) 등은 장자만 못했다. 장자의 영향력은 지극했다. 역사를 보면 중국 고대 예술이 번창하였던 각 시대에 장자의 사상 역시 빛이 나고 활기를 띠었다. 위진(魏晋) 시대도 그중 하나의 예이다.

　진나라(晋)의 왕융운(王戎云)은 "정(情)을 위하여 살고 죽는 모든 중생이 바로 우리 인간이다"라고 하였다. 따라서 창조에는 사랑이 필요하고 감상에도 사랑에 빠진 정신이 필요하다. 30년대 초에 남경(南京)에서 우연히 수당(隋唐) 시

대의 부처 머리상 한 기를 손에 넣었다. 무게가 5킬로 정도 되었는데 너무나 훌륭해 차마 손에서 떼지 못했기 때문에 "불두종(佛头宗)"이란 별칭도 생겼다. 그때 서비홍(徐悲鸿)과 친구들이 입을 모아 기리고 매우 아꼈다. 그 후 오래 되지 않아 남경이 함락되면서 내 모든 서예, 그림, 골동품이 하나도 남지 않고 모두 손실되었는데 다행히 이 부처 머리상은 깊은 땅속에 묻었기 때문에 간수할 수가 있었다. 오늘날에도 책상 위에서 온 방을 빛낸다. 이 몇 해 사이에 나이가 많이 들었는데도 그를 사랑하는 마음은 전에 비하여 늘어날 뿐 줄어들지 않았다. 시내에서 재미있는 예술 전시회가 열리면 반드시 지팡이를 짚고 복잡한 버스를 타고 보러 가야 마음이 개운해진다. 이미 늙어서 비실비실하고 걷기가 힘들지만 아직도 책을 손에 떼지 못하여 침대에 누워서라도 보려고 한다.

예술에 대한 재미를 키우는 데는 전통 문화 예술의 영양분이 필요하다. 휘주(徽州)에 가서 직접 황산을 올라 봐야 중국의 시, 산수, 그리고 예술의 맛과 경지를 터득할 수 있다. 내가 예술에 대하여 변치 않는 마음을 지닐 수 있었던 까닭은 어렸을 때 예술의 영향을 많이 받았던 것과 관계가 있다. 이는 〈나와 시〉란 글에서 회상하였다. 어렸을 때부터 산수, 풍경, 고찰(古刹)에 대하여 타고난 사랑을 지니고 있었다. 하늘의 떠도는 구름, 복성교(复成桥) 옆의 수양버들은 어린 시절의 절친한 친구들이었다. 구름이나 안개가 낀 적막한 교외, 청량산(清凉山), 소엽루(扫叶湖), 우화대(雨花台), 막수호(莫愁湖) 등은 몇 명의 친구들과 매주 꼭 가야 할 곳이었다. 17살 때 많이 앓은 지 얼마 되지 않아 약한 몸으로 공부하러 청도(青岛)에 갔을 때 세계와 생명을 상징하는 바다는 내 생명 중의 가장 시적인 시간을 부여하였다.

예술의 폭은 넓고 아득하여 감상의 시야도 어느 한 모퉁이에만 멈추면 안 된다. 하지만 중국 예술의 감상자로서 민족 문화의 기초가 없으면 안 될 것이다. 밖의 것이 아무리 좋다고 하여도 우리와 어느 정도 거리가 있다. 유럽 유학 시절에 다빈치와 로댕 예술의 숭배자였는데 시간이 지나면서 우리 민족 예술의

진품에 더 많은 관심을 가지게 되었다. 중국 예술은 보고(宝库)이기 때문이다.

수년 간 감상 문제에 대하여 논한 것은 많지 않았다. 《예술감상요지(艺术欣赏指要)》와 같은 책은 매우 드물다. 책에는 이에 관한 명철한 견해가 제시되어 있다. 저자의 청탁으로 이 글을 써서 서문으로 붙인다.

1983년 9월 10일 북경대학교 미명호(未名湖) 옆에서 썼다.

이 글은 저자가 《예술감상요지(艺术欣赏指要)》(강용 저, 문화예술출판사)란
책을 위하여 쓴 서문이다.

중국과 서양 희극(戏剧)의 비교 및 기타

희극에 대하여 연구를 한 적이 없지만 두 번의 회의에 참석해서 많은 분들의 발표를 듣고 많은 것을 배웠다. 발표한 수많은 내용들은 미학 연구, 특히 중국 미학 연구에 큰 도움이 되었다고 생각한다. 미학 연구는 예술과 결합시켜야 되고 또한 각종 예술 현상에 대하여 비교 연구를 할 필요가 있다는 것이다.

극단이 시골에 공연하러 가면 관중들이 무대 장치를 많이 따지면서 표를 산다고 말하는 많은 분들은 무대 장치의 중요성을 강조한다. 하지만 내가 알기로는 시골의 무대는 편리하게 공연하기 위하여 보통 간편하게 설치하는데 장치를 제대로 설치할 수 있을지 의심이 된다. 물론 장치란 문제에 대한 논란은 송나라 원나라 때부터 현재까지 존재한 지 꽤 오래되었다. 희극을 보는 수많은 사람들은 공연에 신경을 쓰지 무대 장치에 대한 요구는 그리 많지 않았던 것 같다. 특히 중국 희극에서는 연기가 가장 큰 비중을 차지한다. 얼마 전에 예극[豫剧, 나무 타악기를 치고 판호(板胡)를 주요 반주 악기로 쓰는 중국 지방 전통극. 주로 하남(河南)성과 협서(陝西)성·산서(山西)성의 일부 지역에서 유행함]인 《꽃가마 들고(抬花 轿)》를 봤는데, 꽃가마를 드는 것과 타는 동작들은 모두 가상의 것들이지만 실제의 동작이라고 느껴질 정도로 배우들이 연기를 무척 잘했다. 그중에서 꽃가마를 들고 다리를 건너는 장면은 가장 인상적이었다. 여기서 주목해야 할 점은 처음부터 끝까지 실제의 가마를 관중들에게 보여 준 적이 없었다는 것이다. 연기만 실제로 느껴질 정도로 잘하면 관중들은 무대 장치로서의 실제 가마에 대하여 특별한 요구가 없을 것이라고 믿는다. 이와 반대로 서양 희극은 무대 장치를 많이 강조하는데 그중에서 헨리크 입센(Henrik Johan

Ibsen)도 무대 장치에 신경을 많이 쓴 편이었다. 하지만 중국 희극의 정(情)과 경(景)은 모두 배우들의 연기로 이루어진다. 그중에서 《가을의 강(秋江)》은 바로 경과 정이 완벽하게 융합된 작품이다. 물론 이런 경지는 서양 희극에서도 도달하고자 하는 것이다.

중국 희극에서 전통적인 무대 미술의 발전에는 객관적인 이유가 있다. 옛날에는 중국 시골에서 공연을 자주 했는데 무대는 거의 모두 목판으로 세워진 것이라 매우 간편하였다. 알다시피 그런 무대에 장치를 하는 것 자체는 거의 불가능하였다. 따라서 배우들은 자기를 돋보이기 위하여 온갖 방법을 동원하였다. 책의 기록에 따르면 아이스킬로스(Aischylos) 희극에서도 인물들은 넓은 도포와 긴 소매의 옷을 입었고, 귀신의 얼굴에다가 색칠을 하거나 가면을 씌웠다고 한다. 이런 면에서도 서양 희극은 중국 희극과 비슷하다. 이처럼 옛날에 열악한 조건 때문에 많은 귀한 것들이 생겼지만 오늘에 와서 문제가 되었다는 이유는 시대가 달라지면서 조건도 달라졌다는 데에 있다.

조지 버나드 쇼(George Bernard Shaw)의 극본을 보면 극을 설명하기 위하여 서문을 길게 썼다는 것을 알 수 있다. 보통 사상의 표출에 중점을 두는 희극은 문제적인 희극이라고 하듯이 중국 희극은 감동에 중점을 둔다. 강렬한 액션으로 관중들을 울리다가 웃기고, 웃기다가 울리는 데 큰 성공을 거두었다. 르네상스 이후 서양에서는 투시학(透視学)을 중요시하기 시작했고 물론 무대도 투시를 요구했다. 이처럼 서양 희극에서는 무대 장치가 우선이고 인물은 그 다음이다. 이와 반대로 중국 희극에서는 인물은 항상 손에 말채찍을 든 채로 말을 타고 등장한다는 것을 알 수 있다. 이는 서양 희극과 완전히 다른 경지이다. 옛날 중국에서도 가면을 썼다. 사천에서 출토된 한용(汉俑, 한나라에서 순장(殉葬)할 때 사용된 흙이나 나무로 만든 인형)을 보면 남자와 여자가 말다툼하는 것 같은데 남자가 얼굴에 가면을 쓰고 있다는 것도 알 수 있다. 맞을지 모르겠지만 내 생각에는 가면을 쓰는 것이 불편해서 나중에 아예 얼굴에다가 그리게 된 것 같다. 따라서 오늘날의 검보[脸谱, 중국 전통극에서 일부 배역들의 얼굴 화장(분장, 주로 '정

(净)'과 '추(丑)'가 하며, 이를 통해 인물의 성격·특징을 돌출시킴)]가 생긴 것이다.

중국 희극 무대 미술의 가장 큰 특징은 움직임이라고 많은 분들은 말했다. 이 말은 옳은 말이다. 실은 중국 희극이 중국 그림과 비슷한 점들이 많다. 중국 그림은 전국 시대부터 현재까지 몇 천 년 발전해 왔는데 그의 특징은 바로 기운생동(气韵生动)이다. 움직임은 가장 높은 자리를 차지하는데 모든 것은 그에 복종해야 한다. 움직임이 없으면 중국 희극도 없고, 움직임이 없으면 중국 그림도 없다고 해도 과언이 아니다. 이를 통하여 움직임이 처하고 있는 위치가 중심이란 것을 확인할 수 있다. 물론 서양 무대에도 움직임이 있긴 하지만 고정적인 공간에서만 가능하다는 한계도 지닌다. 반면에 중국 희극의 공간은 움직임에 따라서 생기고 또한 발전된다. 십팔상송(十八相送, 양산백과 축영대 이야기의 일부)이란 희극에서 18군데의 배경은 모두 동작으로 표현되었다. 따라서 중국의 수많은 관중들은 무대 장치에 대한 요구 여부라는 문제는 연구할 필요가 있을 것이다. 무대 장치에 대한 요구가 있는 관중들은 재미있는 구경을 하려 했기 때문에 무대를 보다가 다시 공연에 집중하는 경우가 많았다. 무대 장치에 대한 관중들의 요구가 서로 다르고 복잡해서 일일이 연구할 수가 없기 때문에 어느 쪽으로 기울었는지를 주로 봐야 할 것 같다.

공간이란 문제에 대하여 중국 그림과 서양 그림은 서로 다른 방법으로 처리한다. 이 문제에 대하여 옛날의 수많은 화가, 과학자들은 이의를 가졌다. 일찍이 과학자인 심괄(深括)은 《몽계필담(梦溪笔谈)》에서 예술적으로 서양 그림과 서로 다른 모습을 보여 주었다. 서양 그림은 있는 그대로를 묘사하는 것을 요구하지만 그는 이를 거부하면서 있는 그대로를 그리는 그림은 그림이 아니라고 비판하였다. 희극 무대도 마찬가지인데 너무 실제처럼 설치하면 안 된다. 이에 관하여 청나라 때 학자인 화림(华琳)도 수많은 좋은 견해를 제시하였다. "인물은 능상하지 않고 문이나 창문 등 실물만 설치하면 '이(离)'라고 부른다. '이(离)'라고 하는 것은 사물과 사물 간에 서로 떨어져 있기 때문에 저절로 파편처럼 느껴지는 것이다. 물론 이는 그림이라고 할 수가 없다. 그림은 '합

(合)'을, 그리고 기운생동을 이뤄내야 한다. 물론 완전히 합쳐도 안 된다. 왜냐하면 그렇게 하면 한 덩어리가 되어 엉망진창이 되어 그림이라고 할 수 없기 때문이다. 중국 그림은 서로 떨어져 있으면서 합친다는 느낌, 서로 합치면서 떨어져 있다는 느낌을 준다. '이(離)'만 하고 '합(合)'을 하지 않거나 '합(合)'만 하고 '이(離)'를 하지 않는 것은 예술품을 창출할 수가 없다."라고 그는 지적하였다. 또한 중국 그림 속의 공간은 어떻게 표현되는가에 대하여 그는 '추(推)'란 글자로 설명하였다. 그에 의하면 '추'는 무궁무진한 공간을 만들어 낼 수 있다고 한다. 무대에서 배우들이 한 번 밀면 문뿐만 아니라 문밖과 문안이란 두 개의 공간도 같이 생긴다. 화가들은 붓으로 '추'를 이루었다. 예를 들면 제백석(齊白石)이 하얀 종이에다가 새우 몇 마리만 그렸는데도 물속에서 헤엄친다는 느낌을 줄 수 있다는 것이다.

우리가 살면서 아름다운 경치를 보고 "강산여화(江山如画, 그림같이 수려한 강산)"라고 하며, 실제의 산과 강을 보고 가상이었으면 하는 마음도 생기며, 그림을 보다가 실제와 같았으면 하는 마음도 생기며, 가상의 산과 강을 보고 실제였으면 하는 마음도 생긴다. 미(美)란 '여화(如画, 그림과 같다.)'와 '진짜와 같다(逼真)'라는 두 가지 요소를 모두 갖추어야 된다. 중국 희극도 마찬가지로 이 두 가지 요소를 모두 갖추어야 된다. 희극은 예술적으로 깊은 예술이지만 나름대로 한계를 지니고 있다. 희극에서는 연기를 가장 중요시하기 때문에 배우들의 연기력이 최우선이다. 관중들은 서양식의 무대 장치에 대하여 특별한 요구가 없다. 요즘에 일부의 관중들이 이에 대해 요구를 하긴 하는데 이는 시간이 흐르면서 조금씩 바뀔 것이라고 믿는다.

원문은 1985년 10월 16일 《북경대학(北京大学)》 잡지에 게재되었다.

하편

시집
《흘러가는
구름》

《흘러가는 구름(流云)》 최초의 서문[1]

　달빛 밑에 연꽃이 아직도 단잠에 든 사이에 동쪽의 새벽별이 벌써 깼다. 꿈속의 영혼은 화려한 옷을 걸친 채 음악의 발걸음으로 걸으며 나에게 작별 인사를 하고 떠나 버렸다. 나는 작은 목소리로 "너무 이르지 않아? 사람들은 아직도 자고 있는데"라고 말하자 그는 "밤의 그림자가 곧 떠나기 때문에 사람들 마음속의 밤도 곧 떠나게 돼. 나는 새벽빛을 타고 깨어 있는 영혼들을 불러 모아서 떠오르는 태양을 찬양하고 싶어."라고 대답하였다.

1　편집자이 주: 《흘러가는 구름(流云)》은 잇따라 《시사신보(时事新报)》, 《소년중국(少年中国)》, 《부녀잡지(妇女杂志)》 등에 발표되었는데 1924년에 아동서국(亚东书局)에서 출판되었고 1947년에 상해정풍출판사에서 《창작시총의 하나(创作诗丛之一)》로 다시 출판되었다. 본 논문집에서는 주로 상해정풍출판사에서 출판된 시집을 참고하여 편집하였는데 소수의 시는 신문, 잡지 등의 간행물에서 발췌한 것이다.

인생

이성의 빛

감정의 바다

하늘에 흐르는 흰구름은 조각 조각의 사상이다

자연이 위대한 건가?

아니면 인생이 위대한 건가?

人生

理性的光
情绪的海
白云流空，便是思想片片。
是自然伟大么？
是人生伟大么？

신앙

붉은 해가 막 떠오를 때
내 마음속에 신앙의 꽃이 피었다
나는 해를 숭배한다
우리 아버지처럼
나는 달을 숭배한다
우리 어머니처럼
나는 수많은 별들을 숭배한다
나의 형제처럼
나는 온 꽃을 숭배한다
나의 자매처럼
나는 흐르는 구름을 숭배한다
나의 친구처럼
나는 음악을 숭배한다
나의 사랑처럼
모든 것이 신이라고
나는 숭배한다
나도 신이라고
나는 숭배한다

信仰

红日初生时

我心中开了信仰之花

我信仰太阳

如我的父!

我信仰月亮

如我的母!

我信仰众星

如我的兄弟!

我信仰万花

如我的姊妹!

我信仰流云

如我的友!

我信仰音乐

如我的爱!

我信仰

一切都是神!

我信仰

我也是神!

밤

일순간
내 미약한 몸은
작은 별 하나와 같다
반짝이는 수만 개의 별 중에서
따라서 흐르고 있다
순간에
내 마음은
또한 명경(明鏡)과 같다
우주의 수만 개의 별들은
그 안에서 반짝이고 있다

夜

一时间
觉得我的微躯
是一颗小星,
莹然万星里
随着星流。
一会儿
又觉得我的心
是一张明镜,
宇宙的万星
在里面灿着。

집을 짓는다

해변에 내 집을 짓는다
노을은 커튼이 되고
밝은 해가 외로운 등불이 된다
흰 구름은 나와 이야기하고
푸른 달은 내 길을 비춘다
해질 무렵 청색 돌 밑에 앉으면
푸른 하늘은 조수의 소리를 휘감아 온다

筑室

我筑室在海滨上
　紫霞作帘幕，
　红日为孤灯。
　白云与我语，
　碧月照我行。
黄昏倚坐青石下，
蓝空卷来海潮音！

해탈

마음속 마지막의 한 조각 쓸쓸함에서
언제 해탈할 수 있을까?
은하의 달은 내 집을 비춘다
먼 곳에서 피리 소리 들려 오고-
달의 쓸쓸함
마음의 쓸쓸함
우주의 쓸쓸함으로 변하고 있다

解脱

心中一段最后的幽凉
几时才能解脱呢?
银河的月,照我楼上。
笛声远远吹来-
月的幽凉
心的幽凉
同化入宇宙的幽凉了!

우리

우리는 나란히 은하 밑에 선다
인간은 이미 깊은 잠에 빠졌다
하늘의 별 두 개가
우리 둘의 마음속을 비춘다
우리는 손을 잡고 하늘을 보며 말은 하지 않는다
하나의 신비한 가벼운 흔들림이
우리 둘 마음 깊은 속을 스쳐 간다

我们

我们并立天河下。

人间已落沉睡里。

天上的双星

映在我们的两心里。

我们握着手，看着天，不语。

一个神秘的微颤

经过我们两心深处。

그녀

그녀는 빙빙 돌며 춤추는 나비이며
꿈속에서 온 세계의 시밭을 돌아다닌다.
시밭에서 붉은 꽃, 초록 꽃
그녀의 오색 반점 옷을 받친다.
시밭에서 맑은 샘물, 푸른 물
그녀의 여윈 그림자와 외로움을 비춘다.
작은 정자에서
새들이 날개를 펼치는 것과 같이
노래가 흘러나온다.
그녀가 바람을 마주하며 춤에 빠진 모습을 노래하고 있다.
한 가닥의 달빛은 석양을 잡아 두어서
그녀의 쓸쓸함과 가여움을 비춘다.
달빛이 넘실거리면서
시밭이 꿈을 꾼다.
그녀는 작은 다리 옆,
그늘 아래서
하얀 꽃 한 송이를 꼭 껴안고
시밭의 꿈을 꾼다.

她

她是翩跹的蝴蝶
梦游世界的诗园
诗园中红花绿花
衬着她斑衣五色。
诗园中清泉碧水
映着她瘦影偏伶。
小亭翼然里流出里歌声
歌着她临风醉舞。
一溪清影里留住了残照
照着她惆怅自怜。
月华溶溶
诗园如梦
她在小桥边,
绿阴之下,
抱住了一朵百花
同梦诗园之梦。

달은 슬프게 읊는다

절친한 친구인 해는 인간에게 작별 인사하면서 떠났다
그의 설봉(雪峰)에서의 마지막 작별은
산곡에서 깊이 꾸었던 나의 꿈을 깨웠다
나는 게슴츠레한 눈으로 산봉우리를
조용히 짚고 일어난다
노을과 같은 얼굴에 빨간 베개의 흔적,
윤기 있고 숱이 많은 검은 머리가 보인다
가려진 머리를 통하여 멀리서 인간을 엿본다
아, 사랑스러운 인간아, 오랫동안 그리워했는데
드디어 만났네―
아, 사랑스러운 인간아, 왜 이렇게 쓸쓸하지?
아무 소리도 안 내고
나를 노래하던 시인은 어디로 갔을까?
나를 찬양하던 음악은 왜 들리지 않지?
고요한 숲 속에
손잡는 애인의 그림자도 보이지 않는다
밝은 창이 열린 누각에서
뒷짐지고 중얼거리는 것은 들리지 않는다

광막한 도성에 음산하고 적막한

아쉬운 이별만 남겼다

내 조그만 마음이 놀라서 펄쩍 뛰고 슬퍼서 눈물을 흘린다

사랑스러운 시간아, 나를 잊었다니?―

벽의 등꽃은 나를 불쌍히 여겨

고개를 숙이고 바람에 떨어지려고 한다

호수의 푸른 물은 나를 너무나 동정하여

반짝이는 눈물을 나에게 보인다

아, 호수 옆의 수련도 참지 못하고

두 눈을 감고 눈물을 머금고 잠들었다

청산의 이마에 우울한 기색만 보이고 침묵하고 있다

샘물은 흐느껴 울면서 동쪽으로 흘러간다

아, 사랑스러운 인간아, 단 한 사람의 그림자도

보이지 않는다

내 눈물이 고이는 눈은 빨개졌다

머리가 지끈지끈 아프니

잠시 새벽의 구름 속에 엎드리자

月的悲吟

好友太阳谢着人间去了，

他雪峰上最后的握别

呼醒了我深谷中的沉梦。

我睡眼惺忪，悄悄地扶着

山岩而起。

脸霞红印枕，绿鬓堆云，

我从覆鬓中，偷偷地看见

那远远的人间了。

啊，可爱的人间，我想思久

了，如今又得相见！—

噫，可爱的人间，你怎么这

样冷清清的，不表示一点声音？

你歌咏我的诗人，何处去

了？

你颂扬我的弦音，怎不闻

了？

沉寂的林中

不看见携手的双影。

明窗的楼上

不听见负手的沉吟。

都城寥廓，空余石壁森森
了！
我寸心惊跳，凄然欲泪。
可爱的人间，他竟忘了我
么？－
墙上的藤花，心怜我了，
她低低垂着头，临风欲堕。
湖上的碧水，她同情深了，
泪光莹莹，向我亮着。
啊，池边的水莲，也忍不住
了，
合起了双眸，含泪睡去。
青山额上，罩满愁云，默默
对我无语。
泉水呜咽着，向东方流去。
噫，可爱的人间，还是不见
一个人影！
我泪眼红了，
头涔涔欲坠，
且覆卧在晓云中罢！

괴테 동상에 대한 평

당신 한 쌍의 큰 눈
온 세계를 덮어 씌웠다
하지만 당신의 동심은
은은히 엿보인다.

题歌德像

你的一双大眼，
　笼罩了全世界。
但也隐隐的透出了，
　你婴孩的心。

셸리의 시

신기루에 걸려 있는 거문고에서
하늘에서 바람이 불어오면
세속을 뛰어넘는 음악이 흘러나온다
파란 하늘에서 구름이 흩어지고
봄의 새들이 날아가고 나서는
맑고 깨끗한 노래 소리가 오래오래 머무른다
셸리,
당신의 시가 들린다

雪莱的诗

虚阁悬琴
天风吹过时
流出超世的音乐。
蓝空云散
春禽飞去后
长留嘹呖的歌声。
雪莱,
我听着你的诗了!

밤

컴컴한 밤이 깊어지면서
만물이 쉬고 있다
멀리 절에서 들리는 종소리까지 고요하다
고요하다—고요하다—
미약하고 조그만 마음은
시간의 무궁무진함 속을 흐른다

夜

黑夜深
万籁息
远寺的钟声俱寂。
寂静－寂静－
微妙的寸心
流入时间的无尽!

새벽

밤이 곧 간다.
동트는 색이 보인다.
서늘한 푸른빛은
들어와서
돗자리 몇 개 크기의 밤을 덮는다.
잔여의 밤 그림자는
담장의 응달로
도망간다.
현실이 펼쳐진다.
공간이 드러난다.
각양각색의 세계는
또한 연약하고 외로운 마음들을 휩싼다.

晨

夜将去。

晓色来。

清冷的蓝光

进披几席。

剩残的夜影

遁居墙阴。

现实展开了。

空间呈现了。

森罗的世界

又笼罩了脆弱的孤心!

짧은 시

생명의 나무에서
꽃 한 송이 시들어 떨어졌다
내 가슴으로,
난 가볍게 가슴을 눌렀더니
그녀는 내 가슴속의 음악을 만나서
짧은 시의 꽃 한 송이 되었다

小诗

生命的树上
调了一枝花
谢落在我的怀里,
我轻轻的压在心上。
她接触了我心中的音乐
化成小诗一朵。

나의 마음

나의 마음은
깊은 계곡 속의 샘물이다:
그는 파란 하늘의 별빛만
비춘다
그 속에서 달빛의 낙조만
흐르고 있다
때로는 봄날의 편지가 와도
그의 목 속에서는
아직도 사모의 노래가 불리고 있다

我的心

我的心
是深谷中的泉：
他只映着了
蓝天的星光。
他只流出了
月华的残照。
有时阳春信至，
他也啮咽着
相思的歌调。

생명의 흐름

내 생명의 흐름은
바다 위의 구름 파도이다
바다와 하늘의 무궁무진한 짙푸른 색깔을 영원히 비춘다

내 생명의 흐름은
개울 위의 잔물결이다
양안(兩岸)의 청산과 청록색의 나무를 영원히 비춘다

내 생명의 흐름은
금현(琴弦) 위 음악의 파도이다
영원히 소나무 사이의 가을의 별과 달을 둘러싸고 있다

그녀 마음의 샘물 위의 사랑의 파도이다
영원히 그녀 마음속 낮과 밤의 사모의 조수를 감돌고 있다

生命的流

　　我生命的流
　　是海洋上的云波
永远地照见了海天的蔚蓝无尽。
　　我生命的流
　　是小河上的微波
永远地映着了两岸的青山碧树。

　　我生命的流
　　是琴弦上的音波
永远地绕住了松间的秋星明月。

　　是她心泉上的情波
永远地萦住了她胸中的昼夜思潮。

정원에서

정원에 들어가서
시든 꽃 한 송이를
그녀의 손에 올려 놓으면서
"이건 내 마음이에요. 가져 가세요"
라고 하였다
그녀는 벌벌 떠는 손으로 꽃을 잡고
아침 이슬처럼
맑은 눈물이 꽃에 떨어진다
나는 작은 소리로
"내 마음을 보세요. 생기가 생겼어요!"
라고 하였다

园中

我走到园中
放一朵憔悴的花
在她的手上。
我说：“这是我的心，你取了罢。”
她战栗的手，握着花，
清泪滴满花上，
如同朝露。
我低着声说：
“你看我的心，他有了生意了！”

눈의 물결

고요한 그녀의 눈에서 물결이
스르르
내 몸에 떨어진다
내 고요한 마음에
한 결의
고요한 떨림이 일었다

眼波

她静悄悄的眼波
悄悄的
落在我的身上。
我静悄悄的心
起了一纹
悄悄的微颤。

당신에게

그녀들은?
내 맑은 하늘의 유성이다
순간에 푸른 하늘에서 뜨고 떨어진다
오직 당신만이
내 마음의 밝은 달이요
맑은 빛은 오래오래 내 푸른 밤에 흐르는 구름 옆에 함께 한다

有赠

她们么？
是我情天的流星
倏然起灭于蔚蓝空里。
唯有你，
是我心中的明月，
清光长伴我碧夜的流云。

연애

연애는 소리 없는 음악인가?
새는 꽃 사이에 잠들었고
사람은 봄 속에 취했고
연애는 소리 없는 음악이구나

恋爱

恋爱是无声的音乐么？
鸟在花间睡了，
人在春间醉了，
恋爱是无声的音乐么！

시

아, 시는 어디서 찾아야 되나
이슬비는 꽃이 지는 소리를 깨뜨리고
실바람은 흐르는 물소리를 불어오고
푸른 하늘의 끝에서 흔들흔들 곧 떨어질
외로운 별

诗

啊，诗从何处寻？
在细雨下，点碎落花声！
在微风里，飘来流水音！
在蓝空天末，摇摇欲坠的
孤星！

물어 보고 싶다

꽃들아, 내 마음을 아니?
꽃은 고부스름히 고개를 숙이고 묵묵히 있다
흐르는 물아, 내 마음을 아니?
물은 몇 번 뒤돌아보고 졸졸 흘러간다
돌 옆에 거문고 하나가 기대고 있다
나는 거문고를 만지면서
내 마음의 깊은 정서를 끊임없이 들려준다

问

花儿，你了解我的心么？
她低低垂着头，脉脉无语。
流水，你识得我的心么？
他回眸了几眼，潺潺而去。
石边倚了一支琴，
我随手抚着他，
一声声告诉了我心中的幽绪。

그늘

아, 일어나
그늘은 꿈처럼 너를 둘러쌌다
그녀는 초록색 덩굴에 기대고
등꽃이 옷에 떨어지고
하나도 느껴지지 않지만
작은 새가 몰래 치마의 끝을 쪼자
그녀는 살살 두 눈을 추켜들다가
다시 고부스름히 고개를 숙인다
아, 그의 생각은 깊어졌다
짙은 그늘은
그녀를 짙은 꿈에서 둘러쌌다

绿阴

啊，醒醒罢，
绿阴如梦，将你笼罩住了！
她倚坐在碧萝边，
藤花吹落襟上，
不曾微微觉着。
小鸟悄悄的啄到裙边了，
她轻轻抬起双眼，
又复沉沉低下。
啊，她幽思深了。
浓重的绿阴，
将她笼在浓梦中了。

세상의 꽃

세상의 꽃아
내가 너를 어떻게 꺾을 수 있겠니?
세상의 꽃아
하지만 나는 참을 수 없어 너를 꺾어야겠다
생각해 봐
내가 너를 차마 꺾을 수 있겠니?
차라리 내 영혼 너로 변할래

世界的花

世界的花
我怎忍采撷你?
世界的花
我又忍不住要采得你!
想想我怎能舍得你,
我不如一片灵魂化作你!

우주의 영혼

우주의 영혼아
난 너를 알게 되었다
어젯밤 푸른 하늘에 별들의 꿈
오늘 눈앞의 온갖 꽃

宇宙的灵魂

宇宙的灵魂
我知道你了，
昨夜蓝空的星梦，
今朝眼底的万花。

시인

창밖의 석양은
반나절의 짙은 비 속에서
무지개의 일곱 색을 비춘다
절세의 천재는
인생의 참담한 풍경에서
만고의 시가를 지었다

诗人

窗外的落日
在半天的浓雨里
映出长虹七色。
绝代的天才
从人生的愁云中
织成万古诗歌。

불후

시인의 무덤에
들풀이 총총히 나고 있다.
한 소녀가 지나다가
붉은 꽃 한 송이를 딴다.
아, 불후의 시인!

不朽

诗人的坟墓上
野草丛生着。
一个少女走过了，
采得红花一朵。
啊，不朽的诗人！

나방

이 만물 속에서
나는 불에 뛰어드는 나방을 찬양합니다!
오직 그는
광명 속에서 위대한 죽음을 맞이하였기 때문입니다!

飞蛾

一切群生中
我颂扬投火的飞蛾!
唯有他,
得着了光明中伟大的死!

인자한 어머니

하늘의 뭇별
세상의 아이들
인자한 어머니의 사랑은
자연의 사랑처럼
끝없이 깊고 넓구나

慈母

天上的繁星,
人间的儿童。
慈母的爱
自然的爱
俱是一般的深宏无尽呀!

단구

마음의 우주는
빛나는 달 속의 산과 강의 그림자이다

断句

心中的宇宙
明月镜中的山河影。

무지개

활 모양의 무지개는
하늘과 땅에서 가장 아름답다
나는 시 한마디로
인생을 말하고 싶다

彩虹

彩虹一弓
艳艳天地。
我欲造一句之诗
表现人生。²

2　원래 시의 마지막 마디는 "도저히 안 되겠다(始终不能)"이었다. 1922년 9월 5일의 《학등(学灯)》을 참고하라.

밤

위대한 밤아
나는 일어나서 너를 찬양한다
너는 세상의 모든 경계를 없애고
세상의 수많은 마음의 등에 불을 붙였다

夜[3]

伟大的夜

我起来颂扬你：

你消灭了世间的一切界限，

你点灼了人间无数心灯。

3 원래 제목은 〈깊은 밤에 난간에 기대면서(深夜倚栏)〉이었다. 1922년 8월 20일의 《학등(学灯)》을 참고하라.

겨울

투명하고 맑은 눈,
짙은 황색의 나뭇잎은
우주의 마음을 덮었다
그러나 나의 친구야
나는 알고 있다
네 마음속의 열정은
내년 봄의 꽃을 위함임을.

冬

莹白的雪，
深黄的叶，
盖住了宇宙的心。
但是，我的朋友，
我知道你心中的热烈，
在酝酿着明春之花。

봄과 빛

봄을 알고 싶다고요?

혹시

나비처럼 나풀나풀 춤추는 기분을 알아요?

꾀꼬리처럼 끝없이 노래하는 기분을 알아요?

장미 가루처럼 따스한 호흡을 알아요?

빛을 알고 싶다고요?

혹시

나무가 듬성듬성 서 있는 숲 사이로 비치는 석양과 춤을 춰 봤어요?

황혼 즈음 처음 나타난 차가운 달과 떨어 봤어요?

파란 하늘의 반짝이는 별빛과 합주해 봤어요?

春与光[4]

你想要了解春么?

你的心情可有那蝴蝶翅的翩翩丰致?

你的歌曲可有那黄莺儿的千啭不穷?

你的呼吸可有那玫瑰粉的一缕温馨?

你想要了解光么?

你可曾同那疏林透射的斜阳共舞?

你可曾同那黄昏初现的冷月齐颤?

你可曾同那蓝天闪闪的星光合奏?

4 원문은 〈예술〉이란 제목으로 《소년중국(少年中国)》 제2권 5기에 게재되었다. 여기에 실린
내용은 수정한 것이다.

달밤의 바다 위

달이 뜬 하늘은 거울처럼
거울처럼 고른 바다를 비추는 것 같다
사면의 하늘 거울과 바다 거울에 비친 빛은
거울처럼 조그만 마음을 비춘다

月夜海上

月天如镜
照着海平如镜。
四面天海的镜光
映着寸心如镜。

달이 질 때

달이 질 때는
내 마음의 꽃도 같이 지고
꽃잎 하나하나의 맑은 향기는
그녀 꿈속의 나비로 변한다

月落时

月落时
我的心花谢了，
一瓣一瓣的清香
化成她梦中的蝴蝶。

무제

깊은 밤에 차마 돌아오지 못하는 이유는
거리에 동경의 검은 그림자를 만날까 두려워서요.
검은 그림자 속에 무한의 운명이,
무한의 슬픔이
잠재하고 있기 때문이다
오늘밤에 그녀들의 몸에 달 그림자로 가득히 차고
나는 담장의 그늘에서
그녀들의 회백색 얼굴을 보았다

가을바람이 불어서
그녀들의 온몸은 가을 나뭇잎처럼 벌벌 떨고 있다
가을 나뭇잎은 날아갔지만
그녀들은 아직도 가을바람 속에서 벌벌 떨고 있다
아, 검은 그림자 속에 무한의 운명,
무한의 슬픔아,
차가운 달과 같은 내 마음은 너희들과 같이 벌벌 떨고 있다

无题

　　我每不忍夜深归来
只为是怕看见那街头的憧憬黑影。
　黑影里蕴藏着无限的命运!
　黑影里蕴藏着无限的悲哀!
　　今夜她们月影满身,
　　　　我从墙阴里
　　看见她们灰白的面色了!

　　　　秋风起
　她们满身战栗,如同秋叶。
　　　秋叶飞去了,
　她们还立在秋风里战栗!
　　啊, 黑影里的命运,
　　　黑影里的悲哀,
我冷月的心, 也和着你们在战栗了!

음악의 물결

물 위의 잔물결은
맞은편 기슭으로 건넜다
노랫소리는 울려 퍼져서
조그만 마음과 같이
음악적이고 사랑스러운 바다로 변한다
사랑 바다의 음악 물결은
온 세계를 가득 채운다
세계는 흔들거린다
내 마음속에서

音波

水上的微波
渡过了隔岸的歌声。
歌声荡漾
荡着我的寸心
化成音乐的情海。
情海的音波
充满了世界。
世界摇摇
摇荡在我的心里。

거지

장미 길에서
거지 하나가 걸어오고 있다
입으로 민요를 부르고
손에는 꽃송이를 쥐고 있다
이튿날 먹을 것이 없어서
거지는 장미 밑에서 죽었다

乞丐

蔷薇的路上
走来丐化一个。
口里唱着山歌
手中握着花朵。
明朝不得食
便死在蔷薇花下。

조국에 물어본다

조국아, 조국아,
찬란하고 맑고 아름다운 당신의 강산에
어쩌다가 끝간 데 없이 펼쳐진 검은 안개를 덮었어요?
총명하고 지혜롭고 재주가 많은 당신의 민족이
어쩌다가 긴 꿈에 깨어나지 못하는 미로에 빠졌어요?
그 안개는 언제쯤 걷힐까요?
그 긴 꿈은 언제쯤 깰까요?
나는 망망한 이곳에 혼자 서 있고
당신은 묵묵히 말이 없다.

问祖国

祖国！祖国！

你这样灿烂明丽的河山

怎蒙了漫天无际的黑雾？

你这样聪慧多才的民族

怎堕入长梦不醒的迷途？

你沉雾几时消？

你长梦几时寤？

我在此独立苍茫，

你对我默然无语！

감사

사랑스러운 지구,
사랑스러운 인생아
나에게 깊은 기쁨을 줘서 감사합니다
나는 이 은혜를 어떻게 갚아야 되지요?
나는 가진 게 아무것도 없고
하나의 마음뿐인데
마음속에 하나의 세계를 깊이 품고 있다

感谢

可爱的地球
可爱的人生
感谢你给我许多深厚的快乐!
我将怎样报答你?
我一无所有–
我只有一颗心,
心里深藏着一个世界!

버드나무와 수련

버드나무는 새벽바람 속에서 그믐달 아래의 수련에게
"해가 벌써 떴는데 잘 잤어?
꽃봉오리와 같은 눈에 왜 맑은 눈물을 머금고 있지?"
"이것은 어젯밤에 겁나고 슬퍼서 난 눈물이고
오늘 아침에 기뻐서 난 눈물이야."
"뭐가 그렇게 겁나고 슬펐어?"
"아, 밤의 어두움과 흙탕물의 차고 습함 때문이지."
"그럼 밤의 아름다움을 못 봤어?"
"내 눈물을 머금은 눈과 슬픈 마음은
황혼이 되자 푸른 잎의 꿈속으로 깊이 숨어 버렸어"
"밤의 천막에 뭇별이 짠 화원이 있는데 화원에서
달의 신이 거닐고 있고
견우와 직녀가 연애하고 있고
밤꾀꼬리가 지저귀고 있고
꽃향기로 둘러싸여 있는데
왜 그 푸른 커튼에서 나와서 푸른 밤의 천막으로 들어오지 않았어?"

수련은 "아, 그랬구나" 하고
해가 지고 달이 떠서 불쌍한 수련은
슬픈 마음과 눈물을 머금은 마음을 품고서
늘씬한 몸으로 어둠의 깊은 곳에 서 있다.

杨柳与水莲

晚风里的杨柳对残月下的水莲说：

"太阳起来了，你睡醒了么？

你花苞似的眼里为什么含了清泪？"

"他是我昨夜恐惧悲哀的泪，

也是我今朝欢欣感涕的泪。"

"你恐惧些什么？你悲哀些什么？"

"啊！夜的黑暗呀，污泥里的冷湿呀！"

"你不曾看到夜的美么？"

"我含泪的眼和悲哀的心，

一届黄昏，就深藏到绿叶的沉梦里。"

"夜的幕上有繁星织就了的花园，

园中有月神在徘徊着，

有牛童织女在恋爱着，

有夜莺啼着，

有花香绕着，

你何不从那绿叶的帘里，来到碧夜的幕中！"

水莲说："啊！是呀！"

太阳落后，明月起时，

可怜的水莲，

抱着她悲哀的心，

含泪的眼，

亭亭的立在黑暗的深处。

금(琴)의 소리를 듣는다

나는 머리를 숙여서
금(琴)의 바다에서 전해 온 소리를 듣는다
끝없는 세계와
끝없는 인생은
내 마음속을 거쳐서 흘러갔는데
나는 오직 조용히 듣고 있다
갑자기 반주 없이 부르는 노래가
내 손의 꽃을 떨어뜨렸고
내 마음도 조용히 떠났다
비 오는 것처럼 눈물을 흘리면서

听琴

我低了头
听着琴海的音波。
无限的世界
无限的人生
从我心头流过了,
我只是悠然听着。
忽然一曲清歌
惊堕我手中的花,
我的心杳然去了
泪下如雨。

이별 후

우리 헤어지기 직전에
눈물을 머금은 그녀의 눈은
내 두 눈에 희미하게 비친다
우리 악수하고 헤어지고 나서는
그녀의 따스한 손가락은
내 손바닥에 깊이 새겨졌다
지금 내 마음을 열어 보면
그녀의 늘씬한 모습이 보일 것이다

别后

我们临别时，
她泪莹莹的眼睛
朦胧地映在我的双瞳里。
我们握别后，
她温馨馨的指痕
深深的印在我的手心里。
你现在启开了我的心
就看见她的纤影亭亭的!

해상

은하수는 푸른 밤에 흐르고
바닷물은 푸른 하늘을 잇는다
멀리 봉우리가 명월을 태우는 모습은
당신의 모습과 같다
당신도 지금 내 생각하고 있겠지?
고요한 밤에 꿈속에 들어온다

海上

星河流碧夜，
海水激蓝空。
远峰载明月，
仿佛君之容。
想君正念我，
清夜来梦中。

묶었다

책상 앞에 앉아 수줍어하며 뒤돌아보며
지은 산뜻한 그 웃음은
전 세계를 방랑하는 내 마음을 영원히 묶었다

系住

那含羞伏案时回眸的一瞥，
永远地系住了我横流四海的心。

동해바다

오늘밤에 명월이 흐르는 빛이
내 마음의 꽃을 비춘다
나는 조용히 해변에 서서
고개를 들어 별 하늘의 맑은 소리를 듣는다
외로운 꽃 한 송이는 내 옆에서 잠들었다
나는 그녀 꿈의 향기를 향하여 읍하고 인사한다

아, 꿈아, 꿈아
명월의 꿈아
그녀는 꿈의 애인을 찾고
나는 달빛 아래 고향을 그리워하고 있다

东海滨

今夜明月的流光
映在我的心花上。
我悄立海边
仰听星天的清响。
一朵孤花在我身旁睡了
我挹着她梦里的芬芳。

啊，梦呀！梦呀！
明月的梦呀！
她在寻梦里的情人，
我在念月下的故乡！

아침에 일어나서

햇빛은
아침에 일찍 깨어난 내 영혼을 씻고 있다
하늘 끝에 있는 달은
어젯밤 꿈꾸다 남은 꿈과 같다

晨兴

太阳的光
洗着我早起的灵魂。
天边的月
犹似我昨夜的残梦。

붉은 꽃

빛의 샘물 위에 서서
출렁거리는 파도가 세상을 향하여 흐르는 것을 보고
아무 생각 없이 붉은 꽃 한 송이를 꺾었더니
세상에서 약간의 봄빛이 느껴진다

红花

我立在光的泉上。
眼看那滟滟的波，流到人间。
我随手掷下红花一朵，
人间添了一分春色。

달

달아,
당신은 그녀를 보고
나를 보고 있는데
우리를 위하여 소식을 전해 줄 수 없을까?

1922년 9월 2일 《학등(学灯)》에 게재되었다.

月亮

月亮,
你看见了她,
也看见了我,
你不能替我递点消息吗?

타고르의 철학

숲 속의 위대한 침울은
동방의 고요로 응결된다
바다 속 무궁무진한 파도는
서양의 고답파를 일었다

1922년 8월 6일 《학등(学灯)》에 게재되었다.

太戈尔哲学

森林中伟大的沉郁
凝成东方的寂静
海洋上无尽的波涛
激成西欧的高蹈。

우주

우주의 시는
수천 년 동안 노래를 불렀다
혼자서 들으며

1922년 9월 2일 《학등(学灯)》에 게재되었다.

宇宙

宇宙的诗
他歌了千百年
只是自己听着

생명의 강

생명의 강은
밤의 짙푸른 물결이고
몇 점 금색의 별빛을 비춘다

1922년 8월 20일 《학등(学灯)》에 게재되었다.

生命的河

生命的河
是深蓝色的夜流
映带着几点金色的星光

비 오는 밤

밖의 밤비가 깊어지며
번화한 도시는
갑자기 해저에서 잠든 것 같다
나는 겉옷을 입고
밤의 깊은 곳에 들어가
호수 위 빗방울의 희미한 빛을 본다

1922년 8월 20일 《학등(学灯)》에 게재되었다.

雨夜

门外夜雨深了
繁花的大城
忽然如睡海底
我披起外衣
到黑夜深深处
看湖上雨点的微光。

고주(孤舟)의 지구

고주의 지구

얕고 비어 있는 바다

사랑에 빠져 헤어나지 못하는 두 개의 별(견우성과 직녀성)

함께 흐르는 은하수

그러나 우리의 별 두 개는

지구의 고주에 걸고 있다

1922년 8월 20일 《학등(学灯)》에 게재되었다.

孤舟的地球

孤舟的地球

泛泛的空海

缠绵的双星

同流的天河,

但我们的两星

寄托在地球的孤舟上。

봄이 온다

1

비명을 지르는 새야
알고 있니?
다정한 자연은
이미 온갖 꽃을 매달고
인간의 황폐한 묘지까지 들어갔다는 걸

2

요람에 있는 갓난아이는
손을 들고 갑자기 한번 싱긋 웃는다
아, 그는 "인생"을 느꼈구나

3

하얀 머리의 노인은
눈물을 머금고 갓난아이에게 웃는다
아, 그는 "인생"을 이해했구나

4

시인의 경지는

거울 안의 꽃과 같다

거울 안의 꽃은 유리의 청영(淸影)을 걸치고

시의 경지는 시인의 영혼과 마음을 비춘다

5

고루(高樓) 밖에서

달은 바다 위의 겹겹의 구름을 비추는데

외로운 등불과 같고

지구의 짙은 꿈과 가까이 있다

아, 자연의 커다란 꿈아

펄럭이는 내 우의(羽衣)는

당신을 따라서

무궁무진한 바다까지 들어가고 싶어한다

春至

一
悲鸣之鸟
你知道吗？
多情的自然
已挂著万花
已在人类的底墟墓间了！

二
摇篮的婴儿
举着小手，突然破颜一笑
啊，他感觉着"人生"了。

三
头白的老人
含着眼泪，向着婴儿一笑，
啊，他了解着"人生"了。

四

诗人的境

仿佛似镜中的花，

镜花披载了玻璃的清影

诗境涵映了诗人的灵心。

五

高楼外

月照海上的层云

仿佛是一盏孤灯

临着地球的浓梦。

啊，自然的大梦呀？

我羽衣飘飘

愿乘着你浮入

无尽空间的海。

은하수

1

내 두 눈은
왜 하늘 끝을 향하여 멈추지 않는가?
혹시 그 별은 쳐다보고 있는가?
아, 사면의 흑야에서
단지 뜨거운 그는
내 마음속에서 조금만 빛을 비춘다

2

듣고 싶다
은하수가 달을 둘러싸는 노랫소리를
듣고 싶다
하얀 구름이 하늘을 흐르는 노랫소리를
듣고 싶다
요람 옆에서 자애로운 어머니의 노랫소리를

1922년 8월 6일 《학등(学灯)》에 게재되었다.

星河

一

为什么，我的双眼，
总是不停留地，向着天边
那颗星儿看着?
啊，在这四周的黑夜中，
只有灼热的他
映着了我心中的一点光明。

二

我愿听
星河绕月的歌声
我愿听
白云流空的歌声
我愿听
摇篮边慈母的歌声!

생명의 창문의 안팎

낮에는 생명의 창문을 연다
초록 백양나무는 은은하게 창틀을 스쳐 지나가고
겹겹의 지붕, 줄 선 듯한 굴뚝,
엄청난 창문, 더미로 쌓인 인생
움직임, 창조, 동경, 누림.
영화인가? 그림인가? 속도인가? 전환인가?
생활의 리듬, 기계의 리듬
사회를 밀고 나가는 바퀴, 우주의 리듬
하얀 구름은 파란 하늘에서 흩날리고 있고
인파는 도시에서 분주하다

밤에는 생명의 창문을 닫는다
창문 안의 붉은 불은
아름다운 마음의 그림자와 서로 어울려 돋보인다
아테네의 사당, 라인에 잔존하는 성보,
산속의 차가운 달, 해상의 외로운 노
시의 경지인가? 꿈인가? 쓸쓸함인가? 회상인가?
천만 갈래로 얽힌 사랑은 생명의 동경을 구상한다
땅은 창문 밖에서 잠을 잔다

창문 안 사람의 마음은
멀리서 세계의 신비한 메아리를 느끼고 있다.

원문은 1933년 7월 《문예월간(文艺月刊)》에 게재되었다.

生命之窗的内外

白天，打开了生命的窗，
绿杨丝丝拂着窗槛，
一层层的屋脊，一行行的烟囱，
成千上万的窗户，成堆成伙的人生。
活动，创造，憧憬，享受。
是电影，是图画，是速度，是转变？
生活的节奏，机器的节奏。
推动着社会的车轮，宇宙的旋律。
白云在青空飘荡，
人群在都会匆忙！

黑夜，闭上了生命的窗。
窗里的红灯，
掩映着绰约的心影：
雅典的庙宇，莱茵的残堡，
山中的冷月，海上的孤棹。
是诗意，是梦境，是凄凉，是回想？
缕缕的情丝，织就生命的憧憬。
大地在窗外睡眠！

窗内的人心，

遥领着世界神秘的回音。

백계(柏溪)의 여름밤에 돌아오는 배

강한 바람은 하늘 끝에서 불어오고
온 산의 진한 녹색은 쌓여서 산들이 어두워진다
구름 사이로 새는 석양의 빛은
강산을 쓸쓸하게 한다
백로는 느긋하게 날아다니고
연하고 외로운 노을은 돌아온다
달은 태양의 빛을 빌려 빛나고
만물은 달빛에서 목욕하고 산뜻한 그림자를 남긴다

柏溪夏晚归棹

飚风天际来，
绿压群峰瞑目。
云罅漏夕晖，
光写一川泠。
悠悠白鹭飞，
淡淡孤霞回。
系缆月华生，
万象浴清影。

동산사(东山寺) 관광

1

옷을 정리하고 동산사를 향하여 곧바로 출발하니
수많은 산골짜기와 암석은 조용히 만종(晚钟)을 기다린다
나무와 가옥 사이에 구름이 층층이 겹쳐서 연기가 용솟음치고
물은 석양 속에서 구불구불 흐르고 있다
사당 앞의 측백나무 두 그루는 아직 짙푸른데
동굴 입구의 장미는 벌써 몇 번이나 붉었는지
한때의 영웅은 구름과 물속에서 아득해지고
만방의 재난 때문에 유적을 조문한다

2

돌샘은 계곡에서 떨어져서 옥돌이 부딪치는 소리가 나고
사람은 가고 산이 비어 있으면 온갖 소리가 그친다
봄비가 와서 이끼의 흔적은 나막신에서 보이고
가을바람에 잎이 떨어지면 바둑판의 바둑소리 난다
맑은 못에 떠 있는 잉어는 새로 나온 초록색을 엿보고
까마귀는 늙은 나무에 서서 밤낮 시끄럽게 운다
오래 앉으면 불행한 처지 밖으로 어리석게 도망가고 싶어지고
스님의 창문에 언 달은 깊은 밤까지 빛난다

游东山寺

一

振衣直上东山寺，
万壑千岩静晚钟。
叠叠云岚烟树杪，
湾湾流水夕阳中。
祠前双柏今犹碧，
洞口蔷薇几度红？
一代风流云水渺，
万方多难吊遗迹。

二

石泉落涧玉琮琤，
人去山空万籁清。
春雨苔痕迷屐齿，
秋风落叶响棋枰。
澄潭浮鲤窥新碧，
老树盘鸦噪夕晴。
坐久浑亡身世外，
僧窗冻月夜深明。

동산사(东山寺) 작별

나막신을 신고 동산사를 오랫동안 떠돌았고
아쉬워하며 고성의 모퉁이와 작별한다
만학 천봉에서 밤비가 와서 봄의 색은 없어지고
온 나무에 찬바람이 불면 새는 혼자서 거닐고 있다
모래섬에서 돌아오는 배는 찬 달과 손잡고
강변의 야생지는 잔매(殘梅)를 쫓아낸다
뒤돌아보니 구름은 성벽을 가렸고
청산을 향하고 혼자서 슬프게 술을 마신다

别东山

游屐东山久不回
依依怅别古城隈。
千峰暮雨春无色,
万树寒风鸟独徊。
渚上归舟携冷月
江边野渡逐残梅。
回头忽见云封堞,
黯对青峦自把杯。

편집자 후기

　종백화(宗白华) 선생은 중국에서 유명한 철학자, 미학자, 시인이다. 그는 20세기 20년대부터 철학, 미학에 대한 연구 특히 예술의 경지에 대한 추구와 탐구에 전념하였다. 60여 년 동안 그는 중국 예술과 미학에 관한 논문을 많이 써서 국내외 학술계에 커다란 영향을 미쳤다.

　1948년에 종백화 선생은 일부의 논문을 모아서 《예경(艺境)》이라는 이름으로 출판하고자 하였는데 여러 가지 사정 때문에 뜻대로 되지 못하였다. 1981년에 상해인민출판사(上海人民出版社)에서 《미학 산책(美学散步)》을, 대북홍범서점(台北洪范书店)에서 《미학의 산책(美学的散步)》을 출판하였는데 수록된 논문들은 조금씩 차이가 있었다. 이를 통하여 종백화 선생의 미학 사상과 학술적 업적은 점점 많은 사람들의 관심을 받고 있다는 것을 알 수가 있다. 아쉽게도 이 두 권의 책들 속에 종백화 선생의 중요한 논문들이 많이 누락되었기 때문에 국내외 독자분들은 백화 선생의 미학 사상을 전면적으로 반영하는 논문집을 출판되기를 원하였다.

　우리는 번역집 《종백화 미학, 문학 번역문 선집(宗白华美学文学译文选)》을 완성하자마자 해방 전과 후에 신문, 잡지 등의 각종 간행물에 발표된 예술에 관한 백화 선생의 논문, 글, 편지 그리고 젊은 시절의 시작 등을 수집하는 것에 착수하였다. 1984년 봄까지 우리는 100여 편의 논문이나 글, 60여 수의 시작을 수집하고 목록 초안을 작성하여 백화 선생의 가족들, 친구들, 제자들에게 널리 조언을 구하였다. 이를 바탕으로 삼고 백화 선생의 염원을 따라서 이전의 《예경》 미간본을 기초로 삼고 우선 문학, 미학에 관한 논문을 모아서 1집을 만들었다. 이전의 《예경》 미간본 안에 논문 15편, 번역문 2편을 수록하였는데 이번에 번역집 《종백화 미학, 문학 번역문 선집》이 있기 때문에 번역문을 수록하지 않고 논문 55편만 수록하였다. 백화 선생의 염원을 이루기 위하여 논문집의 표제를

《예경》으로 정하고 책 앞에 백화 선생이 직접 쓴 서문을 붙였다.

백화 선생은 5.4 운동 시기의 유명한 시인이고 그의 시작들은 한때 주작인(周作人), 사빙심(谢冰心) 등 유명한 시인들의 시작들만큼 인기가 많았다. 1923년에 출판된 《흘러가는 구름(流云)》이라는 시집은 소시(小诗)[1]파의 전군이라고 불렀다. 세계, 인생에 대한 자각적 탐구, "예술적 경지"에 대한 철학적 체험은 백화 선생 시작의 특징이다. "시와 논문은 장르가 서로 다르지만 내용이 서로 통하는데 하나는 이론에 대한 탐구이고 하나는 실천에 대한 체험이다"라는 종백화 선생의 말을 따라서 시집 《흘러가는 구름》을 본 책 안으로 편입하였다. 본 책에 수록된 60여 수의 시작들 중에서 48수는 아동도서관(亚东图书馆)에서 출판한 시집 《흘러가는 구름》에서 나왔고 나머지는 신문, 잡지 등 각종 간행물에 흩어져 있는 시작들이다.

60여 년 동안 백화 선생이 예술적 경지에 대한 탐구의 과정과 발전을 반영하기 위하여 본 책은 완성이나 발표 시간의 순서로 논문과 시를 편집하였다. 논문은 일부의 오류와 빠진 부분만 빼고 거의 원래 그대로 편집하였다. 편집에 참여한 분들로 문적(闻笛), 강용(江溶) 등이 있다. 그리고 욱풍(郁风), 장안치(张安治), 요정문(廖静文), 엽랑(叶朗), 무적(武迪), 추사방(邹士方), 오효령(吴晓玲), 임동화(林同华), 진유승(陈有升) 등은 사진, 자료, 정보, 조언 등을 제공해 줬다. 여기서 그분들에게도 감사의 뜻을 표하고 싶다. 이 외에 백화 선생 본인과 가족분들도 편집에 참여하였다. 열심히 편집하였지만 부족한 부분이 있을 것이다. 독자분들의 비평과 교정을 진심으로 기다린다.

1 소시란 변형되고 즉흥적인 짧은 시다. 거의 3, 5 행으로 되어 있고 순간의 감정이나 느낌을 표현하고 철학적 사상 등을 부여하고 예술적 경지를 추구하고자 하는 시이다.

종백화(宗白华) 선생의 학술 연대표

1897년: 12월 15일 안휘성(安徽省) 안경시(安庆市)에 태어났음. 본명은 종지괴(宗之櫆),
　　　　자는 백화(白华), 백화(伯华)이다.

1905년: 아버지를 따라서 남경사익(南京思益) 국민학교에 입학

1909년: 남경제일모범(南京第一模范) 국민학교에 입학

1912년: 남경금릉(南京金陵) 중학교에서 영어를 공부했음

1913년: 질병으로 휴학하고 청도(青岛)에서 요양한 다음에 독일고등학교 중학부에 입
　　　　학하여 독일어를 공부했음

1916년: 예과생으로 동제(同济)대학교에 입학하여 의학을 공부했음

1917년: 제1차 세계 대전이 일어난 후에 의학을 포기하고 철학, 문학을 공부하게 되었음

1918년: 상해태동도서국(上海泰东图书局)의 《병신(丙辰)》이라는 잡지 제4기에 철학 처녀
　　　　작인 〈쇼펜하우어 철학의 대의(萧彭浴哲学的大意)〉를 발표했음. 소년중국학회
　　　　의 준비에 가담했음

1919년: 《소년중국학회회무보고(少年中国学会会务报告)》 제1기에 〈칸트 유심주의 철학의
　　　　대의에 대한 약술(略述康德唯心主义哲学大意)〉을 발표하고, 《아침신문(晨报)》 부록
　　　　에 종지괴라는 이름으로 〈칸트 유심주의의 대의(康德唯心主义大意)〉, 〈칸트의 공
　　　　간 유심설(康德空间唯心说)〉을 발표하고, 종지괴라는 이름으로 《소년중국(少年中
　　　　国)》 제1권 2기에 〈철학잡술(哲学杂述)〉을, 3기에 〈유물론으로 정신적인 현상을
　　　　해석하면 생기는 오류에 대하여(说唯物论解释精神现象之谬误)〉를, 6기에 〈과학적
　　　　유물주의 세계관(科学的唯物宇宙观)〉을, 《학등(学灯)》에 〈유럽 철학의 유파(欧洲
　　　　哲学的派别)〉(연재), 괴(櫆)라는 이름으로 〈앙리 베르그손(Henri Bergson)의 《창
　　　　조진화론》에 대하여(谈柏格森 《创造进化论》)〉를, 〈"실험주의"와 "과학적 생활"
　　　　("实验主义"与 "科学的生活")〉 등을 발표하였음.

1920년: 《학등》에 〈신체시 약술(新诗略谈)〉, 〈신문학의 원천–새로운 정신적 생활 내
　　　　용의 창조와 수양(新文学底源泉–新的精神生活内容底创造与修养)〉, 〈미학과 예술
　　　　에 대한 약술(美学与艺术略谈)〉, 〈희곡의 문예적 위치(戏曲在文艺上的地位)〉 등
　　　　을 발표하였음. 아동도서관(亚东图书馆)에서 종백화, 전한(田汉), 곽말약(郭沫
　　　　若) 3명이 몇 달 동안 서로 주고받은 서한 19통으로 《삼엽집(三叶集)》을 만들
　　　　어서 출판하였음. 프랑크푸르트 대학교 철학과에 입학함.

1921년:《소년중국(少年中国)》제2권 7기에〈예술 생활-예술 생활과 동정(艺术生活-艺术生活与同情)〉을, 7기에〈로댕의 조각을 본 후에(看了罗丹雕刻以后)〉를 발표하였음. 프랑크푸르트 대학교에서 베를린 대학교로 전학하여 미학, 역사, 철학을 전공함.

1922년:《학등》에〈흘러가는 구름(流云)〉등 시 작품을 몇 년 동안 계속 발표했음.《학등》에〈달이 슬프게 읊는다(月底悲吟)〉,〈연애시에 관하여(恋爱诗的问题)〉등을 발표했음.

1923년:《학등》에〈〈혜란의 바람(蕙的风)〉의 찬양자(〈蕙的风〉的赞扬者)〉를 발표했음.

1924년: 아동도서관(亚东图书馆)에서 시집인《흘러가는 구름》을 출판하였음.

1925년: 베를린에서 돌아와서 남경동남대학교(南京东南大学, 1928년에 중앙대학교로 개명하였다.) 철학과에 들어가서 교직을 맡았음.

1930년: 북경대학교로 옮긴 탕용동(汤用彤) 교수를 대신하여 중앙대학교 철학과 학과장을 맡았음.

1932년:《대공보(大公报)》문학 부록 220~222기에〈인생에 대한 괴테의 계시(歌德之人生启示)〉를, 221기에 번역문〈(독일)빌 쇼프스키(Max Bielschowsky)의 괴테론(比学斯基的〈歌德论〉)〉을,《국풍(国风)》제1권 제4기에〈서비홍과 중국 회화(徐悲鸿与中国绘画)〉를 발표했음.

1933년:《신중화(新中华)》창간호에〈예술과 철학-그리스 철학자들의 예술 이론(艺术与哲学-希腊哲学家的艺术理论)〉을 발표했음.

1934년:《중국문학(中国文学)》제1권 1기에〈비극적 유머와 인생(悲剧幽默与人生)〉을,《상처와 비평(创伤与批评)》제1권 2기에〈예술의 '가치 구조'에 대한 약술(略谈艺术的 "价值结构")〉을,《문예총간(文艺丛刊)》제1권 2기에〈중국과 서양 화법(画法)의 연원과 기초를 논하다(论中西画法之渊源与基础)〉를 발표했음.

1935년:《중앙일보(中央日报)》에〈실러의 휴머니즘(席勒的人文思想)〉을,《건국월간(建国月刊)》제12권 13기에〈당나라 시에 나타난 민족정신(唐人诗歌中所表现的民族精神)〉을, 화가 손다자(孙多慈)의 소묘집을 위하여〈소묘에 관하여(论素描)〉라는 서문을,《문학(文学)》제5권 1기에 괴테의〈단순한 자연 묘사, 양식, 스타일(单纯的自然描摹, 式样, 风格)〉이라는 번역문을 발표했음.

1936년:《관찰(观察)》제1권 8기에 헤르베르트 마르쿠제(Herbert Marcuse)의〈비극적 세계의 변천(悲剧世界之变迁)〉이라는 번역문을,《중국예술논총(中国艺术论丛)》제1집에〈중국과 서양 화법(画法)에 드러난 공간 의식(中国画法所表现的空间意识)〉을 발표했음.

1937년: 《문학(文学)》 제8권 1기의 "신시 특집"에 〈나와 시(我和诗)〉를, 〈희극시대(戏剧
时代)〉 제1권 3기에 〈셰익스피어의 예술(莎士比亚的艺术)〉을 발표했음. 중앙대
학교의 이전에 따라 중경(重庆)까지 왔음.

1938년: 1938년~1946년까지 《시사신보(时事新报)》, 《학등(学灯)》의 편집장을 맡았음.

1941년: 《일주평론(星期评论)》 10기에 〈《세설신어》와 진(晋)나라 사람의 미를 논하여
(《世说新语》和晋人的美)〉를 발표했음.

1942년: 《학등(学灯)》에 〈청담과 석리(清谈与析理)〉를 발표했음.

1943년: 《중국일보(中国日报)》 "예림(艺林)" 화보에 〈중국예술의 사실주의정신-세 번
째 전국 미술전을 위하여 쓰다(中国艺术的写实精神-为第三次全国美展写)〉를,
《시대와 조류 문예(时与潮文艺)》 창간호에 〈중국 예술적 경지의 탄생(中国艺术
意境之诞生)〉을, 《문예월간(文艺月刊)》에 〈문예의 비움과 내실(论文艺的空灵与充
实)〉을 발표했음.

1944년: 《학등(学灯)》에 〈봉황산 그림 감상문(凤凰山读画记)〉를 발표했음.

1947년: 《관찰(观察)》 제3권 2기에 〈문예와 상징에 대한 약술(略谈文艺与象征)〉을, 《학식
잡지(学识杂志)》 제1권 12기에 〈예술과 중국 사회(艺术与中国社会)〉를 발표했음.

1948년: 《관찰(观察)》 제5권 4기에 〈돈황 예술의 의미 및 가치에 대한 약술(略谈敦煌艺
术的意义与价值)〉를 발표했음.

1949년: 《신중화(新中华)》 제12권 10기에 〈중국 시화에 나타난 공간의식(中国诗画中所
表现的空间意识)〉를 발표했음.

1957년: 《학습역총(学习译丛)》 제2기에 번역문인 〈헤겔의 미학과 보편적 인간성(黑格尔
的美学和普遍人性)〉을, 《문회보(文汇报)》에 〈호메로스의 서사시에 나온 트로이
를 발굴한 슐리만의 중국 만리장성에 대한 감탄(荷马史诗中突罗亚城的发现者希里
曼对中国长城的惊赞)〉을, 《신건설(新建设)》 제6기에 〈미는 어디서 구할까?(美从
何处寻?)〉를 발표했음.

1958년: 《인민화보(人民画报)》 제3기에 〈《유춘도》를 논하여(论〈游春图〉)〉를 발표했음.

1959년: 《신건설(新建设)》 제7기에 〈미학의 산책(美学的散步)〉을 발표했음.

1960년: 《신건설》 5기에 〈칸트 미학 사상에 대하여(康德美学原理评述)〉를 발표했음.

1961년: 《문학평론(文学评论)》 1기에 〈산수시와 산수화에 대한 소감(关于山水诗画的点滴
感想)〉을, 《문예보(文艺报)》 제5기에 〈중국 예술의 허와 실(中国艺术表现里的虚
和实)〉을 발표했음.

1962년: 《철학연구(哲学研究)》 제1기에 〈중국 서예에 나타난 미학 사상(中国书法里的美学思想)〉을, 《광명일보(光明日报)》에 〈중국 고대의 음악 우화와 음악 사상(中国古代的音乐寓言与音乐思想)〉을 발표했음.

1963년: 《광명일보》에 〈실체와 그림자—로댕 작품을 공부한 후에(形与影—罗丹作品学习札记)〉를 발표했음.

1964년: 상무인서관(商务印书馆)에서 칸트의 《판단력 비판(判断力批判)》이라는 번역저서를 출판하였음.

1975년: 상무인서관에서 홍겸(洪谦) 등과 공역 저서인 《감각에 대한 분석(感觉的分析)》을 발표했음.

1979년: 《문예논총(文艺论丛)》 제6집에 〈중국 미학사 중의 중요한 문제들에 대한 탐색(中国美学史中重要问题的初步探索)〉을 발표했음.

1980년: 《문예논총》 제10집에 번역문 〈이야기와 편지 안의 로댕(罗丹在谈话和信札中)〉을 발표했음. 인민미술출판사(人民美术出版社)에서 번역저서 《유럽 현대 화파들의 화론선(欧洲现代画派画论选)》을 출판하였음.

1981년: 상해인민출판사(上海人民出版社)에서 《미학 산책(美学散步)》을, 대북홍범서점(台北洪范书店)에서 《미학의 산책(美学的散步)》을 출판하였음.

1982년: 북경대학교출판사(北京大学校出版社)에서 번역집 《종백화 미학, 문학 번역문선집(宗白华美学文学译文选)》을 출판하였음.

1983년: 《중국화연구(中国画研究)》 제1기에 〈임백년의 화첩(任伯年的一本画册)〉을 발표하였음.

1985년: 《예술연구(艺术研究)》 3기에 〈미학의 새로운 분야를 개척하였다—기술미학에 대한 종백화의 견해(开拓美学新领域—宗白华谈技术美学)〉를, 《문예미학(文艺美学)》 제1집에 〈마르크스 미학 사상의 두 가지 중요한 문제들(马克思美学思想里的两个重要问题)〉을, 《북경대학 학보(北京大学校刊)》에 〈중국과 서양 희극의 비교 및 기타(中西戏剧比较及其他)〉를 발표했음.

1986년: 직접 선정한 《예경(艺境)》을 위하여 머리말을 썼음. 12월 20일 북경에서 서거했음. 향년 89세.

종백화(宗白華)의
중국 미학 사상
체계에 관하여

종백화(宗白华)의 중국 미학 사상 체계에 관하여
─《예경(艺境)》부터 시작하여

장계군(章启群)

종백화 선생이 생전에 출판한 이론적 저서는 두 권밖에 없는데《미학산보(美学散步)》(상해인민출판사, 1981년)와《예경》(북경대학교출판사, 1986년)이 그것이다. 그리고《미학산보》의 전체 내용은 모두《예경》에 편입되었기 때문에《예경》은 종백화 선생 생전에 출판된 가장 완전한 이론적 저서라고 할 수가 있다.

종백화는 본명이 종지괴(宗之櫆)이고 1897년에 안휘성(安徽省) 안경시(安庆市)에 태어났으며 본적은 강소상숙(江苏常熟)이다. 1913년에 청도(青岛)대학교 중학교부에 들어가서 독일어를 공부하고 그 다음 해에 졸업했다. 그 후 상해동제의공학당(上海同济医工学堂) 중학부에 편입, 1918년에 상해동제의공 전문대를 졸업하였다. 1918년에 "소년중국학회(少年中国学会)"를 발기하고 학회의 간행물《소년중국(少年中国)》을 편집하는 일도 맡게 되었다. 1919년에《시사신보(时事新报)》의 부록《학등(学灯)》을 편집하면서 한 시대의 존경 받는 시인 곽말약(郭沫若)을 발굴하여 성장시켰다. 본인도 똑같은 해에 〈흘러가는 구름(流云)〉이라는 소시로 시단에서 큰 인기를 얻었다. 1920년에 종백화는 독일에 유학을 가고 1925년에 베를린에서 돌아와서 남경동남대학교(南京东南大学, 1928년에 중앙대학교로 개명하였다.) 철학과에서 교직을 맡고 1930년에 철학과 학과장을 역임했다. 1937년에 종백화는 중국철학 제3회 연례총회를 주재하고 탕용동(汤用彤), 풍우란(冯友兰),

김악림(金岳霖), 축백영(祝百英)과 상무이사회를 구성하였다. 1952년에 전국대학교 학과의 조정으로 남경대학교에서 북경대학교 철학과로 옮겼다. 1986년 12월에 연원(燕园)에서 병으로 세상을 떠났다.

종백화는 중국과 서양 철학, 미학 등 면에서 튼튼한 기초와 조예를 지녔고 중국 미학에 대하여 독특한 견해를 가지고 탁월한 공헌을 한 사람이다. 일찍부터 등이칩(邓以蛰)과 "남종북등"(남쪽의 종백화, 북쪽의 등이칩)이라고 불릴 만큼 유명하였다. 그는 프랑크푸르트 대학교, 베를린 대학교에서 미학, 역사, 철학을 전공했을 뿐만 아니라 아인슈타인의 상대성 이론에 관한 과정도 들었다. 그의 논문, 연설문, 저서의 요점 부분에서 고대 그리스 철학, 중세의 철학, 근대경험론, 이성론, 독일 고전 철학, 실증주의, 유심주의, 마흐주의, 생명철학, 실용주의 등을 언급하였다. 또한, 그는 칸트의 《판단력 비판(判断力批判)》 상권을 번역하였고 홍겸(洪谦)과 같이 마흐의 《감각의 분석(感觉的分析)》을 번역하였고 말년에 사르트르와 러셀 철학에 관하여 정리하였다. 중국 학술과 관련된 훌륭한 논문들 외에 공자, 맹자, 노장, 《주역(周易)》, 위나라 진나라의 현학(玄学), 불학, 송나라 명나라의 이학(理学), 근대 철학 등에 관하여도 체계적으로 논하였다. 이와 같이 넓고 깊은 중국과 서양의 학술 배경, 비교의식과 관념은 종학술 연구에 대한 종백화의 사고방식의 특징이기도 하고 눈부신 성과를 얻은 열쇠이기도 하다.

오늘날 보니 《예경》은 종백화 사상이라는 빙산의 일각에 불과하다. 《종백화 전집(宗白华全集)》으로 보면 그의 사상은 동서고금, 문학, 역사와 철학을 하나로 혼합하고 예술, 종교와 과학을 서로 연결시키고자 하는 크고 깊은 체계이다. 본문에서 《예경》을 접점으로 삼아서 종백화 미학 사상의 대략적 모습을 그려보고자 한다.

1.

《예경》을 통하여 종백화가 시, 회화, 음악, 조각, 서예, 원림(园林), 건축 등

중국 고전예술에 대하여 독창적으로 연구하고 체계적인 이론을 세워서 이 분야에서 그 시대의 종사가 되었다는 것을 알 수 있다. 그의 뛰어난 성과는 두 가지이다. 하나는 중국 전통예술의 미의 두 가지 유형을 발견한 것인데 그것은 바로 정교하고 화려한 미와 갓 피어난 연꽃 같은 미이다. 다른 하나는 중국 전통예술에 나타난 공간의식을 발견하여 중국의 예술적 경지에 대하여 뛰어난 견해를 발표하고 서양과 다른 중국 예술의 내포와 정신을 밝혔다는 점이다. 그 뿐만 아니라 일반방법에서 철학, 세계관의 관점으로 향상시켜서 중국과 서양 예술의 차이를 밝혔다는 점이다.

우선 첫 번째 성과부터 검토하도록 하겠다.

포조(鮑照)는 사령운(謝灵运)의 시를 "갓 피어난 연꽃처럼 자연스럽고 사랑스럽다"고 평하고 안연지(顔延之)의 시를 "비단을 깔고 있는 것처럼 정교하고 화려하다"고 평하였다. 이에 관하여 종백화는 "이는 중국미학사에서 두 가지 서로 다른 미감과 미의 사상을 대표한다"[1]고 말하였다. 그에 의하면 이 두 가지 미감과 미의 사상은 시, 회화, 공예미술 등 중국고대예술의 각 분야에 나타난다고 하였다. 예를 들어 초(楚)나라의 도안, 초사(楚辞), 한나라의 부(赋), 육조시대의 변려문(骈文), 안연지의 시, 명나라와 청나라의 도자기, 현재까지 전해지는 자수와 경극의 무대 복장, 시 속의 대구, 원림(园林) 속의 대련 등은 장식과 화려한 것을 추구하기 때문에 모두 "비단을 깔고 있는 것처럼 정교하고 화려하다"의 미에 속한다. 이런 미는 중국역사에 커다란 영향을 미쳤지만 예술의 최고 경지라고 인정을 받지 못하였다. 반면에 한나라의 청동기, 도자기, 왕희지(王羲之)의 서예, 고개지(顾恺之)의 그림, 도잠(陶潜)의 시, 송나라의 백자 등은 "갓 피어난 연꽃처럼 자연스럽고 사랑스럽다"의 미에 속한다. 이 두 가지의 미를 비교하면 "비단을 깔고 있는 것처럼 정교하고 화려하다"의 미보다 "갓 피어난 연꽃처럼 자연스럽고 사랑스럽다"의 미가 한층 더 깊은 경지를 지니고 있다고 종백화는 생각하였다.

1 〈중국 미학사 중의 중요한 문제들에 대한 탐색(中国美学史中重要问题的初步探索)〉, 《예경(艺境)》, 324쪽.

역사의 발전으로 보면 "갓 피어난 연꽃처럼 자연스럽고 사랑스럽다"의 미를 숭상하는 것은 위진(魏晉) 시대 이후의 일이었다. 위진 시대에 이런 미에 대한 극찬과 숭상은 중국 사람의 심미 취향과 예술의 창조가 새로운 단계에 도달하였다는 사실을 대표한다. 동시에 이런 예술적 미의 사상이 나타나면서 중국 예술 자체에서 크고 중대한 변화를 일으켰을 뿐만 아니라 중국 사람의 마음과 관념에서도 커다란 변화를 일으켰다. 위진 시대의 예술은 "문자를 꾸미는 것보다 자신의 사상, 인격을 표현하는 것을 중요시하였는데 그중에서 고개지의 그림과 도잠(陶潛)의 시는 대표적 예이다. 왕희지(王羲之)의 서예는 한나라의 예서(隸书)처럼 많이 꾸미지도 않고 가지런하지도 않고 자연스럽고 사랑스러운 느낌을 줬다. 이는 미학에서의 커다란 해방이다. 이때부터 시, 서예, 그림은 활발한 생활과 독립적 자아에 대한 표현이 되었다. 따라서 종백화는 아래와 같은 견해를 표현한다.

위진 시대는 변화의 핵심적인 시기인데 두 단계로 나눌 수가 있다. 이때부터 중국 사람의 미감은 새로운 방향을 찾아서 새로운 미의 이상을 표현하였다. 즉 "비단을 깔고 있는 것처럼 정교하고 화려하다"의 미보다 "갓 피어난 연꽃처럼 자연스럽고 사랑스럽다"의 미가 한층 더 깊은 경지를 지닌다고 생각하게 되었던 것이다.[2]

당나라 초기의 사걸(四杰)인 왕발(王勃), 양형(杨炯), 노조린(卢照邻), 낙빈왕(骆宾王)은 위진 시대의 화려함을 계승하면서 새로운 것을 개척하였다. 진자앙(陈子昂)에서 이태백까지의 시는 "갓 피어난 연꽃처럼 자연스럽고 사랑스럽다"의 미의 이상을 표현하였다. 이에 관하여 이태백은 "갓 피어난 연꽃처럼 자연의 손으로 장식된 것이 가장 아름답다", "건안(建安)[3] 이래 화려한 것은 더 이상 귀하지 않다. 지금은 다시 복고사상이 성행하기 때문에 옷이 산뜻하고 질박한 것이

2 〈중국 미학사 중의 중요한 문제들에 대한 탐색(中国美学史中重要问题的初步探索)〉, 《예경(艺境)》, 325쪽.
3 196~220년. 동한(东汉) 헌제(献帝)의 연호.

훨씬 귀하다"고 말하였다. "산뜻하고 질박하다"는 바로 "갓 피어난 연꽃처럼 자연스럽고 사랑스럽다"의 미의 경지이다. 뿐만 아니라 두보(杜甫)는 "진솔한 성격이 가장 귀하다"고 말하였고 사공도(司空图)의 《시품(诗品)》은 웅장한 미를 주장하지만 "생명력이 멀리 발산한다", "기묘하게 자연을 만든다"라는 시의 이상을 표출하였는데 이는 또한 "갓 피어난 연꽃처럼 자연스럽고 사랑스럽다"의 미의 경지이다. 송나라의 소동파(苏东坡)는 세차게 흐르는 샘물로 시를 비유하여 "지극히 찬란한 끝에 평범한 것으로 다시 돌아간다"는 시적 경지를 추구하였다. 중국 사람은 옥을 미, 심지어 인격미의 이상으로 삼았는데 옥의 미는 바로 "지극히 찬란한 끝에 평범한 것으로 다시 돌아간다"의 미이다. 소동파는 또한 "무궁무진한 데서 맑고 산뜻한 것이 생긴다"라고 말하였는데 "맑고 산뜻하다"는 "산뜻하고 질박하다"와 같이 "갓 피어난 연꽃처럼 자연스럽고 사랑스럽다"의 미의 경지를 표현하였다. 한마디로 위진 시대 이후 "갓 피어난 연꽃처럼 자연스럽고 사랑스럽다"라는 심미 사상은 역대 대가들의 숭상을 받아서 점점 예술 창조의 정통과 주류가 되었다.

종백화에 의하면 "갓 피어난 연꽃처럼 자연스럽고 사랑스럽다"의 미의 이상은 《주역(易经)》의 비괘(贲卦)에서 사상적 근원을 찾을 수가 있다고 한다. 괘상으로 보면 비괘는 산이 위에 있고 불이 밑에 있으며 산 밑에 불이 있다는 모습을 나타낸다. 괘상 자체는 미의 이미지이고 이 안에 장식이라는 뜻도 포함되어 있는데 이는 예술적 창조로 파생되었다. 이에 관하여 종백화는 아래와 같이 말하였다. "왕이(王廙, 왕희지의 숙부)는 "밤에 산의 풀과 나무는 불빛 속에서 선이나 윤곽이 돋보여서 매우 아름다운 이미지이다. 글을 쓰는 것도 마찬가지이다. 첩첩이 우뚝 솟는 고개들, 연면한 준령, 붕긋붕긋 솟은 암석 등으로 장식한 것처럼 험준한 산의 모습을 잘 표현할 수 있다. 여기에다 불빛을 더해서 무늬의 아름다움을 돋보이는 것이 바로 '비(贲)'이다.[이정조(李鼎祚)의 《주역집해(周易集解)를 참고]"고 하였다. 미는 우선 장식에 사용되는데 이는 장식의 미이다. 그러나 등빛이 비추면 장식의 미뿐만 아니라 장식 예술로부터 독립적인 글로 발전하게 될

것이다. 글은 독립적이고 순수한 예술이다"[4]라는 것이다. 왕이(王廙)의 시대는 산수화가 싹텄던 시대이다. 위에서 그가 말한 것을 보면 그 시기의 중국 화가가 이미 산수 속에서 예술의 감정과 요소를 보게 되었다는 사실을 알 수 있다. 종백화는 비괘에 담겨 있는 뜻을 일반적 장식으로부터 예술의 분야까지 파생시켰기 때문에 "예술적 사상의 발전은 불빛이 비치듯이 인간의 정신으로 자연을 압축하여 자신만의 글을 만들기를 요구한다"고 말한다. 이는 바로 "장식의 미로부터 회화의 미로 발전시키는 것이다."[5]

그러나 비괘에서 가장 중요한 사상은 백비(白賁)에 담겨 있는 뜻이다. "백비"는 본래 "본색", "무색"이란 뜻을 지닌다. 이에 관하여 종백화는 "앞에서 두 가지의 미감과 미의 이상에 대하여 언급하였는데 화려하고 부유한 미와 평범하고 수수한 미가 그것이다. 비괘에도 이처럼 두 가지 미의 대립이 담겨 있다. 비는 원래 얼룩무늬가 화려하고 찬란한 미이다. 백비는 찬란한 것으로부터 다시 수수한 것으로 변하는 것이다"[6]라고 말하였다. 이처럼 백비의 자연스러움과 순수한 미는 최고의 미이기 때문에 백비의 예술적 경지는 중국 예술이 추구하고자 하는 최고의 경지이다. "따라서 중국의 건축을 보면 본채 옆에 반드시 자연스럽고 귀여운 원림을 만들었고, 중국의 그림을 보면 금벽산수로부터 수묵산수로 발전해 나아갔고, 중국의 시나 서예를 보면 '지극히 찬란한 끝에 평범한 것으로 다시 돌아간다'의 경지를 추구하였다. 이 모든 것은 비교적 높은 예술적 경지를 추구하고자 하는 것이고 백비의 경지이기도 하다."[7]

종백화는 "비단을 깔고 있는 것처럼 정교하고 화려하다"의 미와 "갓 피어난

4 〈중국 미학사 중의 중요한 문제들에 대한 탐색(中国美学史中重要问题的初步探索)〉, 《예경(艺境)》, 332-333쪽.
5 〈중국 미학사 중의 중요한 문제들에 대한 탐색(中国美学史中重要问题的初步探索)〉, 《예경(艺境)》, 333쪽.
6 〈중국 미학사 중의 중요한 문제들에 대한 탐색(中国美学史中重要问题的初步探索)〉, 《예경(艺境)》, 333쪽.
7 〈중국 미학사 중의 중요한 문제들에 대한 탐색(中国美学史中重要问题的初步探索)〉, 《예경(艺境)》, 334쪽.

연꽃처럼 자연스럽고 사랑스럽다"의 미를 발견하고 "비단을 깔고 있는 것처럼 정교하고 화려하다"의 미보다 "갓 피어난 연꽃처럼 자연스럽고 귀엽다"의 미가 한층 더 깊은 경지를 지니고 있다는 사실도 발견하였다. 이를 통하여 중국 예술의 내재적 정신, 성격, 이념을 보여 주었을 뿐만 아니라 중국 예술의 내재적 혈맥과 율동을 파악하여 중국 고대 예술가의 마음과 감정과 교감하고 호응을 이루어서 우리로 하여금 중국 예술을 이해하고 터득하는 본질에까지 직접 도달할 수 있는 가장 직관적 길을 제공하였다. 종백화의 이 사상은 중국 미학사와 중국 예술사상사의 절묘한 부분이다.

이어서 종백화의 두 번째 성과에 대하여 검토하도록 하겠다.

중국 예술에 나타난 시간의식, 공간의식과 관념은 종백화 연구의 핵심이다. 이에 관하여 그는 "예술이나 철학 사상에 나타난 중화민족의 특별한 정신과 개성은 내 관심 대상이고 시간의식과 공간의식에 대한 분석을 통하여 이를 이해하고자 한다"[8]고 말하였다.

건축은 가장 직관적이고 강렬한 시각적 예술이다. 종백화에게 중국과 서양 건축 간에 가장 큰 차이는 공간의 사용에 있다. 고대 그리스 건축은 "내부와 외부는 서로 통하지 않았다. 사람들은 사당 밖의 빈터에서 제사를 지냈다. 로마 판테온에서도 탑 라이트만 보였다. 반면에 중국은 건축물마다 창문을 만들어서 내부와 외부를 서로 통하게 하였다. 뿐만 아니라 회랑으로 둘러싸기 때문에 정교하고 투명하다는 느낌을 준다. 회랑, 처마, 난간 등으로 이를 부각시켰다."[9] 여기서 "통하는 것", "뚫려 있는 것"은 "통하지 않는 것", "뚫려 있지 않는 것"과 근본적으로 구별되어 미의 민족적 특징을 표현하였다. 고대 그리스 사람은 사당 주변의 자연 경치에 신경을 쓰지 않았기 때문에 대부분 건축물을 독립시켜 감상하였다. 이와 달리 중국 사람은 "우리는 천단의 제단을 보면

8 〈중국 고대 시간 의식과 공간 의식의 특징(中国古代时空意识的特点)〉, 《종백화 전집(宗白华全集)》 제2권, 473쪽. 안휘교육출판사, 1994년.
9 〈중국미학사상주제연구필기(中国美学思想专题研究笔记)〉, 《종백화 전집(宗白华全集)》 제3권, 513쪽.

제단과 마주하는 것은 지붕이 아니라 하늘이다. 즉 온 우주를 사당으로 삼았다는 것이다. 이는 서양과 달랐다."¹⁰ 때문에 중국에서 원림 예술은 건축과 불가분의 관계였다. 공간적 미감을 풍부하게 하기 위하여 중국의 원림이나 건축에서 차경(借景)¹¹, 분경(分景)¹², 격경(隔景)¹³ 등 각종 방법을 사용하여 공간을 창조하고 확장시켜서 예술적 경지를 조성하였다. 때문에 "회랑이나 창문뿐만 아니라 모든 누각, 정자, 누대 등 또한 바라보기 위하여, 공간적 미의 느낌을 얻고 풍부하게 하기 위한 것이었다."¹⁴ 중국 원림과 건축 예술은 공간을 처리하는 예술이라고 할 수가 있다. 뿐만 아니라 중국 희극 또한 그랬다. 중국 무대에는 배경을 거의 설치하지 않았다.(도구도 될 수 있으면 사용하지 않았다.) 배우는 펼쳐지는 스토리를 따라서 융통성 있게 연출 형식과 기법을 사용하여 진실하면서도 신경(神境) 같은 경지를 조성하였다. 여기서 공간의 구성은 실물을 빌려 배경을 설치할 필요가 없고 배우의 연출로 경치가 없는 곳을 묘한 경지로 만들었던 것이다.

중국 사람의 공간적 관념은 회화에 더욱 뚜렷하게 나타난다. 종백화에 의하면 서양 유화의 목적은 2차원의 평면에다 3차원의 공간적 세계를 표현하는 것이다. 그러나 중국 고대 화가는 "삼원(三远)¹⁵"의 방법으로 외부 사물을 그리는데 기하학적이고 과학적 투시공간이 아니라 음악적 경지와 가깝고 시간의 리듬이 담겨 있고 시적이고 창조적이며 예술적인 공간을 조성하였다. 여기서 중국 화가의 시선은 "흐르고 전환하고 있다. 이처럼 높은 곳에서 깊은 곳으로, 깊은 곳에서 가까운 곳으로, 가까운 곳에서 평면적인 것으로 전환한다는 사실은 리듬 있는 동작이었다."¹⁶ 비록 처음에는 화조화처럼 생동하는 그림으로 세계

10 〈중국 미학사 중의 중요한 문제들에 대한 탐색(中国美学史中重要问题的初步探索)〉,《예경(艺境)》, 350쪽.
11 (조경(造景) 예술의 기법에서) 정원 밖의 경물(景物)을 취하여 정원 내의 경치와 어울리도록 조경하다. 정원 내에 있는 각각의 경관을 조화롭게 배치하다.
12 경치를 몇 부분으로 나눠서 경관을 만든다.
13 경치를 차단하여 경관을 만든다.
14 〈중국 미학사 중의 중요한 문제들에 대한 탐색(中国美学史中重要问题的初步探索)〉,《예경(艺境)》, 349쪽.
15 송나라 화가 곽희(郭熙)가 제출한 고원(高远), 심원(深远), 평원(平远)이다.

에서 제일갈 만큼 중국화도 사실을 중요시하였지만, 중국 화법은 구체적 사물에 대한 묘사보다 추상적 붓과 먹으로 사람의 마음과 경지를 표현하는 것을 중요시하였다. 서양 사람은 중국화가 투시법을 반대한다고 말하였다. 사실이는 중국 화가의 다른 구도라는 것을 몰랐기 때문이다. 어느 정해져 있는 시점에서 투시법으로 서양 유화를 구성한다는 것은 중국 사람에게 "필법이라는 것이 하나도 없기 때문에 공예라고 할 수는 있지만 예술이라고 할 수는 없기에 그림이라고 하기에는 좀 무리가 있다."[17]

상기한 듯이 중국화는 서양화와 전혀 다른 시각적인 감각을 드러낸다. 만약 서양화의 경지가 빛과 그림자의 기운으로 둘러싸인 입체적 조각이 핵심이라면 중국화 속의 빛은 온 화폭을 움직이는 형이상학적이고 비사실주의적이며 위, 아래, 중간을 관통하는 우주의 영기(灵气)의 흐름이다. 따라서 허(虚)적 공백은 중국 예술의 특징이 되었다. 예를 들어 송나라 화가 마원(马远)은 항상 한 구석만 그렸기 때문에 "마일각(马一角)"이라는 별명을 얻었다. 그는 남은 공백에다 아무 것도 채우지 않아도 비어 있다고 느끼지 않았다. 청나라 화가 팔대산인(八大山人, 인명)은 종이에다 물고기만 생생하게 그렸을 뿐인데 온 화폭에 물이 가득하다는 느낌을 준다. 제백석(齐白石)은 막 불거진 마른 나뭇가지에 새가 서 있는 것만 그렸는데 이에 관해 종백화는 "묘한 필법 덕에 우리는 새를 둘러싼 끝없는 공간이 하늘 끝의 뭇 별과 연결되어 있다는 느낌을 받는다. 이는 정말 신의 경지라고 할 수 있다"[18]고 말하였다. 중국 서예가는 또한 포백(布白)을 강조하고 흰 공간을 헤아려 검은 필획을 알맞게 구사해야 했다.

상기한 듯이 작은 것에서 큰 것이 보이며 있는 것에서 없는 것이 보이며 허(虚)를 실(实)로 바꾸는 것 등은 모두 중국 예술의 공통적인 특징이라고 종백화는 생각한다. 있는 것에서 없는 것을 보며 허를 실로 바꾸는 것은 예술적 수법에

16 〈중국 시화에 나타난 공간 의식(中国诗画中所表现的空间意识)〉, 《예경(艺境)》, 210쪽.
17 〈중국 시화에 나타난 공간 의식(中国诗画中所表现的空间意识)〉, 《예경(艺境)》, 200쪽.
18 〈중국 예술에 나타난 허와 실(中国艺术里表现的虚和实)〉, 《예경(艺境)》, 271쪽.

만 머무는 것이 아니라 예술가와 감상자의 조용하고 쓸쓸한 시적 마음으로 실현되는 것이다. 그들의 목적과 목표는 예술품에서 하나의 예술적 경지를 조성한다는 것이고 이는 중국 예술의 핵심 중의 핵심이다. 즉

예술가는 마음으로 만물을 비추고 산천을 대신하여 말하며 주관적인 생명과 객관적인 자연 이미지는 서로 융합하고 파고든다. 모든 사람이나 사물을 적절한 자리에 두고 활기차고 깊디깊은 선경으로 조성하고자 하는 것이 바로 "예술적 경지"이다.[19]

구체적으로 말하자면 예술적 경지는 시, 그림, 감정, 경치의 원만한 결합이다. 즉 시간과 공간의 합류이다. 그림 속에 시가 있다는 것은 화폭이라는 공간에 시간적 느낌을 끌어들이는 것이다. 똑같이 시 속에 그림이 있다는 것은 시가 흐르는 시간에 공간적 느낌을 지니는 화면이 있다는 것이다. 그러나 변화무쌍한 예술은 공간적 느낌의 창조에 더욱 의지한다. 종백화에 의하면 중국의 예술적 경지를 조성하는 시간적 느낌과 공간적 느낌의 근본은 중국 철학 속의 도(道)라고 하였다. 도는 중국의 예술적 경지에서 가장 심오한 함축이다. 모든 중국 예술 속의 허적 공간과 공백은 "기하학적이고 죽어 있는 공간이 아니라 만물을 영원히 운행하게 하는 도이다."[20] 따라서 중국 예술에 대한 체험은 도에 대한 체험이기도 하다. 이런 예술적 체험은 중국 철학과 종교의 경지이기도 하다. 즉 중국 사람의 도에 대한 체험이고 이처럼 오직 도만이 완전히 허로 구성되어 있다. 이것이 중국 사람의 생명의 정조와 예술적인 경지를 구성하였다.[21]

조용하고 경건하게 살펴보는 것과 비약적인 생명은 예술을 구성하는 두 가지 요소이면서 선(禪)의 상태를 구성하는 마음 상태이기도 하다……색즉시

19 〈중국 예술적 경지의 탄생(中国艺术意境之诞生)〉, 《예경(艺境)》, 151쪽.
20 〈중국 시화에 나타난 공간 의식(中国诗画中所表现的空间意识)〉, 《예경(艺境)》, 215쪽.
21 〈중국 예술적 경지의 탄생(中国艺术意境之诞生)〉, 《예경(艺境)》, 162쪽.

공, 공즉시색이듯이 색과 공은 하나가 된다는 경지는 당나라의 시적인 경지
이기도 하고 송나라, 원나라의 시적인 경지이기도 하였다.[22]

종백화에 의하면 도는 흐르고 있는 원기이자 기운인데 중국 무용의 창작
과정에서 가장 생생하게 나타났다고 말하였다. 즉 "예술 중에서 "무용"은 가장
훌륭한 운율, 리듬, 질서, 이성뿐만 아니라 가장 깊은 생명, 에너지와 열정이기
도 하다. 이는 모든 예술이 표현하고자 하는 상태이자 우주의 창조적 진화의
상징이기도 하다……."[23]

뿐만 아니라 도는 또한 중국 사람의 독특한 시간의식과 공간의식을 표현하였다.
이에 관하여 "허와 실의 문제는 철학적 세계관의 문제[24]이다"라고 종백화는 확실
히 말하였다. 중국 철학에서 노자와 장자는 허를 중요시하고 공자와 맹자는 실을
숭상하였다. "노장에게는 진실보다 허가 더욱 진실하고 이는 모든 진실의 원인이
다. 허공이 존재하지 않으면 만물도 성장하지 못하고 활기찬 생명도 없었을 것이
라고 생각하였다. 반면에 유가사상은 사실에서 출발하였다. 예를 들어서 공자는
"문질빈빈(文质彬彬, 외관과 내용이 잘 조화를 이루다.)"을 강조였는데 한편으로 내부 구조
가 좋아야 하고 다른 한편으로 외관도 좋아야 한다는 뜻이다. 맹자는 또한 "충실한
것이 미다"라고 말했다. 그러나 공맹은 단지 실에만 멈추지 않았고 실에서 출발하
여 허까지 발전하여 묘한 경지에 도달하려고 하였다. 이 경지는 바로 "충실하면서
빛나면 크다고 할 수 있고 크면서 변화하면 성스럽다고 할 수 있고 성스러우면서
알 수 없으면 신이라고 할 수 있다"는 것이다. 성스러우면서 알 수 없는 것이
바로 허이다. 느끼고 감상하기만 하고 말로 표현하거나 모방할 수 없다는 것은
신이라고 한다. 때문에 맹자와 노장은 서로 모순적이지 않다. 그들에게 우주는
허와 실의 결합이고 이는 바로 《주역》에 나온 음양의 결합이다."[25] 허와 실의

22 〈중국 예술적 경지의 탄생(中国艺术意境之诞生)〉, 《예경(艺境)》, 156–157쪽.
23 〈중국 예술적 경지의 탄생(中国艺术意境之诞生)〉, 《예경(艺境)》, 158쪽.
24 〈중국 미학사 중의 중요한 문제들에 대한 탐색(中国美学史中重要问题的初步探索)〉, 《예경
 (艺境)》, 329쪽.

결합이라는 세계관은 한마디로 "시간은 공간을 통솔하여 시간과 공간이 하나가 된 리듬적이고 음악적 경지를 조성하였다."[26]는 말이다.

　종백화는 허와 실이 서로 상생하는 유가와 도가의 사상, 그리고 《주역》에서 끊임없이 변화무쌍하는 세계관은 중국 예술의 각 분야에 스며들었다고 하였다. "부앙(俯仰) 관찰법은 중국 철학자의 관찰법이자 시인의 관찰법이다. 이런 관찰법이 우리의 시화에 표현되면 우리 시화 공간 의식의 특성이 된다."[27] 중국 예술가는 마음의 눈으로 공간적 만물을 바라본다. "중국화의 투시법은 우주 만물의 가장 원시적인 상태를 북돋는 기법인데 세상 밖에서 조감하는 자세로 완전하고 리듬으로 가득한 자연을 관찰한다. 그의 공간 자세는 시간 속에서 배회하면서 움직인다. 움직이는 눈으로 둘러보며 다층적이고 다방면의 시점으로 허령을 뛰어넘는 시와 그림의 분위기를 만들어 낸다.[중국 특유의 수권화(手卷画, 특징은 아주 긴 견(絹)이나 종이에 그리는 것이다.)]"[28] 따라서 "그리스의 공간적인 감각을 대표하는 윤곽 있는 입체 조각, 이집트 공간적인 감각을 표현하는 직선의 복도, 그리고 근대 유럽 정신을 대표하는 렘브란트 판 레인 유화 속에 나타난 끝없고 아득한 깊은 공간과는 달리, 머리를 들고 숙이는 마음의 눈으로 공간적인 만물을 보는, 우리의 시와 그림 속에 표현된 공간의식은 "자유롭게 머리를 들고 숙인다"는 리듬 있고 음악적인 중국 사람의 공간적인 감각이다."[29]그리스 사람은 기하학과 과학을 발명하였기 때문에 우주 만물의 수리적 조화를 중요시하였다. 따라서 그들은 정연하고 균일하며 조용하고 경건한 건축, 생동하면서도 사실대로 표현하는 고귀하고 화려한 조각을 만들었다. 중세기부터 르네상스까지 서양 예술은 과학과 일치하는 것을 추구해 왔다.

25　〈중국 미학사 중의 중요한 문제들에 대한 탐색(中国美学史中重要问题的初步探索)〉, 《예경 (艺境)》, 329쪽.
26　〈중국 시화에 나타난 공간 의식(中国诗画中所表现的空间意识)〉, 《예경(艺境)》, 214쪽.
27　〈중국 시화에 나타난 공간 의식(中国诗画中所表现的空间意识)〉, 《예경(艺境)》, 213쪽.
28　〈중국과 서양 화법(画法)의 연원과 기초를 논하다(论中西画法的渊源与基础)〉, 《예경(艺境)》, 119쪽.
29　〈중국 시화에 나타난 공간 의식(中国诗画中所表现的空间意识)〉, 《예경(艺境)》, 203쪽.

이를 통하여 중국과 서양 예술 기법의 차이를 알 수가 있다. 예를 들어 흩어져 있는 점들로의 투시법과 하나의 초점으로의 투시법, 수묵과 유채, 선과 색채 등의 차이들이 있는데 이는 중국과 서양의 서로 다른 세계관을 나타낸다. 종백화에 의하면 "시간과 공간의 통일은 중국 회화의 특징이기도 하고 《주역(易经)》에 나타난 세계관의 특징이기도 하다. 비록 예술가들은 이에 대하여 정확히 모를 수도 있지만 이런 철학 사상은 중국 예술 사상과 표현의 기초를 이루었다."[30] 이는 또한 중국의 예술적 경지를 조성하는 근본이다.

상기한 심오한 사상과 방법을 통하여 현상계에 대한 쇼펜하우어의 존재론적 사고, 생명과 세계에 대한 베르그송의 시간의식, 그리고 심오하고 넓은 철학적 시공관은 종백화 사고방식의 1차원을 구성하였다는 것을 알 수가 있다. 종백화는 이런 이론들을 중국의 《주역》, 노장사상, 선종(禪宗)사상 등 다방면의 도리와 이치를 체계적이고 철저하게 이해하여 하나로 만들어서 구체적 작품에 적용하고 체득하였다. 나아가 정밀한 사변적 방법으로 중국 예술적 미의 이상을 밝히고 중국 예술 속의 시간과 공간의 수수께끼를 풀고 훌륭한 중국 예술적 경지, 절묘한 사상과 이론을 상세히 밝혔다. 그가 보여 준 뛰어난 학술적 경지와 연구 패러다임은 오늘날의 중국 미학계에서 역사상 유례가 없었다.

2.

종백화의 미학 사상은 중국 형이상학에 대한 그의 사고와 하나가 되어 서로 보완되었다. 《종백화 전집》 제1권에 발표된 〈형이상학-중국과 서양 철학의 비교(形上学-中西哲学之比较)〉는 종백화 자신만의 형이상학 이론을 구축하기 위한 준비와 탐색이고 이를 통하여 중국과 서양 형이상학에 대한 그의 집중적 사고를 엿볼 수 있다.[31]

30 〈중국 고대 시간 의식과 공간 의식의 특징(中国古代时空意识的特点)〉, 《종백화 전집(宗白华全集)》 제2권, 474쪽.
31 왕금민(王锦民) 선생은 "종백화가 이런 연구를 진행한 뚜렷한 목적이 있는데 그것은 중국만

종백화에 의하면 서양의 형이상학과 세계관은 하나의 수학이나 기하학의 형태이다. 《천문학 대집성》을 쓴 프톨레마이오스부터 갈릴레이, 뉴턴, 아인슈타인에 이르기까지 이 모든 사람은 수학이나 기하학으로 우주나 천체의 구조와 운행 규율을 서술하였다. 서양 철학은 또한 순수한 논리, 수리, 과학의 길을 걸었다. 따라서 서양의 형이상학은 실질적으로 하나의 과학이다. 뒤집어 말하면 과학은 서양에서 하나의 형이상학이었다 말할 수 있다. "그리스 사람이 기하학을 연구하는 목적은 실제적으로 사용하기 위한 것이 아니라 이성적 만족을 채우고 감각적 도형을 증명하고 보편적 진리를 추정하기 위한 것이다."[32] 피타고라스가 숫자를 연구한 목적은 우주 질서와 조화의 근원이 숫자라는 것을 증명하기 위한 것이었다. 이처럼 우주-세계-과학-형이상학은 서양에서 불가분의 통일체였다. 종백화는 서양의 형이상학으로는 살아 생동하는 사물과 현상을 파악할 수가 없기 때문에 우주와 세계 만물의 정신과 본질까지 도달하지 못하였다고 생각하였다. 따라서 이런 형이상학은 인간의 정신과 감정 세계와는 결국 서로 분리되어 있는 것이다. "서양에서 기하학, 천문학 등의 수리에서 시작된 유물주의 세계관과 논리 체계는 로마의 법률과 서로 통하지만 심성계, 가치계, 윤리계, 미학계 등과는 서로 통하기가 힘들다."[33] 이런 생각을 기초로 그는 서양 형이상학의 본질, 그리고 서양 철학과 과학 문화 간의 관계의 본질을 밝히려 한다.

이와 달리 중국 사람의 형이상학과 세계관은 수학, 기하학, 근대 과학 등과 완전히 달랐다. 우선 중국 고대 철학자는 서양 철학에서 주장한 실체에 관심을

의 형이상학 체계를 구축하려 했다는 것이다", "이를 통하여 종백화는 중국 현대 학술사에서 진정한 형이상학 학자였다는 사실을 알 수 있다. 지금까지 이런 측면에서 종백화에 대한 연구를 시작하지도 않았는데 정말 안타까운 일이다"라고 논하였다. [《미학의 쌍봉(美学的双峰)》, 523쪽과 527쪽, 안휘교육출판사, 1999년]

32 〈형이상학-중국과 서양 철학의 비교(形上学-中西哲学之比较)〉, 《종백화 전집(宗白华全集)》 제1권, 619쪽.
33 〈형이상학-중국과 서양 철학의 비교(形上学-中西哲学之比较)〉, 《종백화 전집(宗白华全集)》 제1권, 608쪽.

가지지 않았다. 서양에서는 탈레스로부터 물이 만물의 근본이고 영원히 변하지 않는 실체라고 생각해 왔다. 그러나 노자, 장자, 공자, 맹자 등 중국 철학자는 물을 도(道)에 비유하지만 물을 철학의 실체로 여기지는 않았다. 동시에 중국 철학자는 선조와 옛 성인의 정치, 도덕, 유훈, 예법이나 음악 문화 등을 계승할 사명감을 띠고 있었기에 철학을 정치나 종교와 대립시키는 태도를 취하지 않고 "고대의 것을 믿고 좋아하기 때문에 옛 사람의 학설에 대하여 서술만 하고 스스로 창작하지 않는다"를 주장하였다. 그들은 고대 종교의 의식, 예법이나 음악에 대하여 "뜻"만 밝히고 그 안에서 형이상학적 경지를 드러내고자 했을 뿐이다. 형이하의 기물에서 형이상학적 도만 밝히고자 하였을 뿐이다. 즉 기물의 글이나 장식에서 "성(性)과 천도(天道)"를 밝히고자 한 것이다. 때문에 중국 고대 철학은 종교와 분리되지 않을 뿐만 아니라 오히려 종교, 예술(육예)[34]과 불가분의 관계를 맺어서 구체적 역사 생활, 현실적 인생과 서로 통한다. 즉 "어진 자는 도에 밝고 도와 같이 변하지 않으므로 도를 좋아하고, 지혜로운 자는 도에 통달하여 도의 막힘없는 발전을 좋아한다." 서양 철학이 인간의 역사나 생활 속의 운명을 숙명의 자연법칙으로 생각한다면 중국 철학은 인간, 자연, 사회 간의 관계를 "하늘과 사람이 하나가 되고 천도나 음양의 운행과 인간 세상의 정치 활동을 서로 비치는 관계"[35]로 여겼다. 이를 통하여 중국 철학과 서양 철학 간에 숫자와 시, 과학과 예술의 차이가 있고 스타일이나 성격이 완전히 달랐다는 사실을 알 수 있다.

종백화는 중국 고대의 형이상학의 주체를 《주역》과 《맹자》라고 여기고 중국 형이상학의 기점을 중국 사람이 우주 만물을 관찰할 때 사용한 상(象)과 숫자로 여겼다.

《주역》에 "팔괘(八卦)[36]의 배열에서 상(象)은 중간에 있다", "하늘에 각종 천체

34 육예(六艺). 서주(西周) 시대 학교 교육의 여섯 과목으로, 예(礼)·악(乐)·사(射)·어(御)·서(书)·수(数)를 가리킴

35 〈형이상학-중국과 서양 철학의 비교(形上学-中西哲学之比较)〉, 《종백화 전집(宗白华全集)》 제1권, 585쪽.

현상을 나타내면 성인은 그것을 모방해야 한다"라는 기록이 있다. 상은 실제로 두 가지의 뜻을 지닌다. 하나는 상은 우주 만물을 달리 나타낸 것이고 구체적이고 현실적 사물과 구별되지만 다른 한 시각적 모습이다. 즉 "하늘에서 상으로 나타나고 땅에서 형(形)으로 나타난다"[37]라는 것이다. 다른 하나는 상은 우주 만물의 모델이다. 즉 "천체의 현상이 나타나면 건(乾)이고 이를 모방하는 것은 곤(坤)이다"라는 것이다. 따라서 "용기를 제조하는 장인은 상(象)을 통하여 영감을 얻었다", "상(象)은 구조의 모델을 지니고 있기 때문이다."[38] 물론 상 자체도 정연한 구조, 자체가 구성한 규칙이나 도형을 지니고 있다. 이런 규칙이나 도형은 구체적 세상 만물과의 관계를 밝힐 뿐만 아니라 그들의 의미와 뜻은 근본적으로 우주와 세계라는 범위 안에 존재한다는 사실도 드러낸다. 즉 "자연 현상은 하늘과 땅보다 더 큰 것이 없고 변화는 사계절보다 더 큰 것이 없다." 그러나 상(象)의 세계에 나타난 이미지와 의미는 무궁무진하다. 즉 "상은 둘러싸이는 것이고 무궁무진한 변화에 대응하기 위하여 중간을 잡는다."[39] 종백화에게 참되고 완벽한 상의 세계는 음악적 세계이다. "희로애락이 나타나지 않을 때 중(中)이라고 하고 나타나지만 도에 적절하면 화(和)라고 하는데 만약에 "중화(中和)"의 경지에 도달한다면 하늘과 땅이 제자리를 지키게 되고 만물이 성장하기 시작할 것이다. 올바른 것은 오로지 악(乐)에 나타난다."[40]라 논하였기 때문이다. 따라서 종백화는 아래와 같이 말하였다.

36 중국 고대의 음과 양으로 구성된 여덟 가지 형식의 상징 부호로서, 각종 자연 현상 및 인간사를 비유하여 나타냄. 나중에는 주로 점술용으로 쓰임.
37 〈형이상학-중국과 서양 철학의 비교(形上学-中西哲学之比较)〉, 《종백화 전집(宗白华全集)》 제1권, 590쪽.
38 〈형이상학-중국과 서양 철학의 비교(形上学-中西哲学之比较)〉, 《종백화 전집(宗白华全集)》 제1권, 591쪽.
39 〈형이상학-중국과 서양 철학의 비교(形上学-中西哲学之比较)〉, 《종백화 전집(宗白华全集)》 제1권, 620쪽.
40 〈형이상학-중국과 서양 철학의 비교(形上学-中西哲学之比较)〉, 《종백화 전집(宗白华全集)》 제1권, 590쪽.

상은 중국 형이상학의 도이다. 상은 풍부한 함축적 의미를 지니기 때문에 이것으로 제조한 용기도 다양하고 풍부한 의미와 가치를 지니게 된다. 종교적인 것, 도덕적인 것, 심미적인 것 그리고 실용적인 것은 합쳐서 상을 구성한다.[41]

이처럼 상의 세계는 서양의 과학적이고 수학적이며 이성적인 세계를 뛰어넘어서 함축의 경지에 도달하였다. 둘의 차이는 공자가 말한 "누구나 음식을 먹지만 음식의 진정한 맛을 아는 사람은 별로 없다"로 설명할 수 있다. 서양의 형이상학은 "음식을 먹지만 그 맛을 알 수가 없다"이고 중국 형이상학은 "질서 있는 수리에서 내재적 리듬, 조화, 음악을 느껴 "맛을 제대로 안다"인데 즉 "감정으로 감정을 잡고 의미를 느낀다"[42]이다. 이는 바로 상이 지니고 있는 체험하거나 느낄 수 있는 독특한 기능과 의미이다.

그러나 종백화에 의하면 중국 형이상학이 우주와 세계의 관계를 제대로 표현하려면 수리 역시 필요하다고 하였다. 상과 숫자의 관계를 종백화는 아래와 같이 말하였다.

숫자는 어느 질서에 따라서 정해져 있고 한 서열에서 한 자리를 차지하고 그의 통제를 받는 것이다. 때문에 "상(象)"은 만물의 성장에서 영원하면서도 뛰어난 패러다임이고 "숫자"는 만물의 흐름에서 영원한 질서이다… "상(象)"은 기준(하늘의 법칙)을 세우는 힘이고 만물을 창조한 원형(도)이며 사람으로 하여금 자신을 인식하게 하는 원리이자 원동력이다.[43]

상(象)의 구성은 생생한 조리이고 숫자의 구성은 개념에 대한 분석과 인정

41 〈형이상학-중국과 서양 철학의 비교(形上学-中西哲学之比較)〉, 《종백화 전집(宗白华全集)》 제1권, 611쪽.

42 〈형이상학-중국과 서양 철학의 비교(形上学-中西哲学之比較)〉, 《종백화 전집(宗白华全集)》 제1권, 627쪽.

43 〈형이상학-중국과 서양 철학의 비교(形上学-中西哲学之比較)〉, 《종백화 전집(宗白华全集)》 제1권, 628쪽.

이고 사물의 영원한 질서에 대한 분석이며 인정이다.[44]

상(象)과 숫자는 모두 선험적인 것인데 상(象)은 감정에서의 선험적인 것이고 숫자는 순수한 수리에서의 선험적인 것이다.[45]

이런 완전하지 못한 메모를 통하여 종백화의 사유 과정을 알 수가 있다. 종백화에게 상은 우주 만물의 원형이자 본원이고 만물을 흐르게 하거나 변하게 하는 기능을 지니며 만물이 존재하는 이유와 원리도 구성하는 생명의 패러다임일 것이다. 이 원리는 사물이 존재하는 근원일 뿐만 아니라 인간이 이를 인식하는 길과 논리이기도 하기 때문에 상은 중국 철학 속의 도와 비슷하다. 이런 생명의 패러다임인 상은 만물의 근원이자 우주 만물의 의미도 지니고 있다. 따라서 상은 만물을 창조할 뿐만 아니라 만물을 드러내기도 하기 때문에 상 자체에 구성 원리인 생생한 원리가 존재한다. 그러나 이는 이성으로 파악한 것이 아니라 감정이나 감성으로 내성하는 형식을 사용하여 파악한 것이다. 이는 상과 숫자의 근본적 차이이다.

또한 만약에 상이 우리에게 구체적이고 느낄 수 있으며 변화무쌍한 세계를 드러냈다면 숫자는 이 세계에 나타난 질서일 것이다. 숫자는 규율, 법칙 등의 함축적 의미를 지니고 있다. 따라서 숫자는 이성과 관련되고 이성으로 이해하고 파악한 것이다. 그러나 종백화는 이런 숫자는 서양의 과학적이고 수학적 숫자와 질적으로 다르다고 생각하였다. 중국 형이상학의 숫자는 생기며 변하고 있으며 의미를 상징하며 흐르는 가치가 있는 것이기 때문이다. "중화(中和)"의 경지를 조성하는 것이 이런 숫자의 목표이다. 종백화는 또한 "하늘과 땅이 제자리를 지키게 되고 만물이 성장하게 된다는 것은 질서인 숫자가 생명의 구조를 창조하였기 때문이다. 생명이 조리 있는 구조를 지녀야 글의 기구와

44 〈형이상학-중국과 서양 철학의 비교(形上学-中西哲学之比较)〉, 《종백화 전집(宗白华全集)》 제1권, 629쪽.
45 〈형이상학-중국과 서양 철학의 비교(形上学-中西哲学之比较)〉, 《종백화 전집(宗白华全集)》 제1권, 628쪽.

기계적 기구가 생기는 것이다."[46]고 말하였다. 여기서 숫자는 이성과 관련될 뿐만 아니라 "자리"와 "시간"과도 관련되어 있다. 따라서 이런 숫자는 시간과 공간, 특히 시간에서 벗어날 수가 없다. "이 숫자는 공간적 형체의 부호나 생명이 흐르는 의미를 상징하기 때문에 시간과 공간과 분리할 수가 없다."[47] 때문에 "중국의 숫자는 리듬과 조화의 부호이기 때문에 중심 위치에 처하는 황종(黄钟)[48] 소리와 숫자에서 다른 소리와 숫자가 파생된 것이고 완전한 형식이다." 이런 의미에서 "중국의 숫자는 생명이 변화하는 묘한 원리의 상(象)이다."[49]

이를 통하여 상(象)과 숫자는 서로 구별되면서도 하나가 되어 분리할 수 없는 관계라는 것을 알 수가 있다. 그 이유는 중국 세계관에서의 공간은 추상적이고 수학적이며 기하학적인 것이 아니라 멈추지 않고 흐르며 구체적으로 느낄 수 있는 것이기 때문이다. 세계가 움직이고 변하는 구체적 규율과 법칙에 관하여 종백화는 《주역》의 사상으로 해석하였다. 즉 천지간의 팔괘(八卦)는 상이고 음양이 서로 교감하여 움직이는 것은 내재적 원동력이고 이들은 세계로 하여금 생기게 하고 움직이게 한다는 것이다. 그는 또한 "이렇게 생긴 세계의 가장 큰 변화는 사계절의 변화이다… 세계의 변화는 내재적 리듬이나 규율에 따라서 실체에서 궁하면 변하는 경지를 조성하여 변하는 세계와 가치를 인정하게 된다는 것이다"[50]라고 말하였다. 이를 통하여 우주와 세상 만물이 움직이는 근거는 절대적이고 영원히 변하는 것에 있다는 것을 알 수가 있다. 사실 변하는 것은 이 체계에

46 〈형이상학−중국과 서양 철학의 비교(形上学−中西哲学之比较)〉, 《종백화 전집(宗白华全集)》 제1권, 587쪽.

47 〈형이상학−중국과 서양 철학의 비교(形上学−中西哲学之比较)〉, 《종백화 전집(宗白华全集)》 제1권, 597쪽.

48 12율(律)의 첫째 율이며 양률(阳律)에 속한다. 12율을 산출하는 삼분손익법(叁分损益法)의 기준음이 되며 율관(律管)의 길이는 대개 9치 9푼으로 한다. 황종의 음높이는 당악계(唐乐系) 음악이나 제례악 등에서는 서양음악의 C음에 가깝고, 《여민락(与民樂)》《보허사(步虚词)》 및 가곡·가사 등 향악계(乡樂系) 음악에서는 E♭에 가깝다.

49 〈형이상학−중국과 서양 철학의 비교(形上学−中西哲学之比较)〉, 《종백화 전집(宗白华全集)》 제1권, 598쪽.

50 〈형이상학−중국과 서양 철학의 비교(形上学−中西哲学之比较)〉, 《종백화 전집(宗白华全集)》 제1권, 608쪽.

서 시간의 요소이기도 하고 공간의 요소이기도 하다.

일반적으로《주역》에서 공간 관념은 자리에 나타나고 시간관념은 사계절(변하는 짓)에 나타났다고 말한다. 그러나 종백화는《주역》의 "육위시성(六位时成)"[51]설에 의거하여 공간적 "자리"는 "사계절"이란 시간에서만 형성된 것이 아니라 시간 과정에 잠시 발을 붙이는 장소이고 시간의 변화에 따라서 변하고 있다고 말한다. 이로써《주역》에서의 공간은 시간 속에 생기고 변하고 있는 시간과 분리할 수 없는 것이라는 사실을 알 수가 있다.[52]

또한 종백화는《주역》의 정괘(鼎卦)《상전(象传)》에 나온 "군자는 자기 위치를 제대로 파악하고 힘을 모아서 자신의 사명을 완성한다"라는 말로 중국적 공간의식을 정의 내린다.

"군자가 자기 위치를 제대로 파악하고 힘을 모아서 자신의 사명을 완성한다"는 것은 인간이 행동하는 법칙이다. 이는 또한 중국적 공간의식의 가장 정확하고 구체적인 표현이기도 하다. 그리스 기하학은 공간적 위치를 탐색하려고 하지만 중국에서는 생명의 공간, 법칙, 전형, 즉 공간의 생명화, 의미화, 표정화를 추구하고자 하였다. 이는 공간과 생명, 그리고 시간과도 서로 통한다. 제자리를 파악하는 것은 질서의 상이고 사명을 완성하는 것은 중화의 상이다.[53]

그는 여기에 나온 "공간과 생명이 서로 통한다"라는 것을 통하여 중국 형이상학의 공간은 인간과 상관없는 독립된 공간이 아니라 공간의 의미는 인생과 생명에 있기 때문에 법전화되고 의미화되며 표정화된 공간이라는 사실을 밝혔다. 그리고 종백화는 "정(鼎)[54]은 생명의 형체화, 형식화의 상징이다"[55]라고 생각하

51 육위시성은 우주사를 섭리하는 시간성의 원리를 여섯 단위로 구분한 것이다.
52 〈중국 고대 시간 의식과 공간 의식의 특징(中国古代时空意识的特点)〉,《종백화 전집(宗白华全集)》제2권, 474-477쪽.
53 〈형이상학-중국과 서양 철학의 비교(形上学-中西哲学之比较)〉,《종백화 전집(宗白华全集)》제1권, 612쪽.

였다. 정은 생명의 함의를 지니는 모습이고 이 안에 우주, 세계, 인류 사회의 질서뿐만 아니라 인간과 인간, 인간과 자연의 조화도 포함되어 있다.

뿐만 아니라 종백화는 혁괘(革卦)《상전(象傳)》에 나온 "세상을 다스리는 군자는 역법에서 상을 찾아 시간에 따라서 바꾼다"에 관해서도 분석하여 시간을 논하였다. 그는 "천지간에 음양의 변화 때문에 사계절이 생겼다. 탕무혁명(湯武革命)[56]은 하늘의 뜻과 인간의 뜻에 순응하였다. 시간에 따라서 변혁해야만 천지간의 새로운 모습을 보여 주고 커다란 역할도 보여 줄 수 있다"[57]고 말하였다. 종백화는 여기서 혁괘 중의 "변(變)"의 함의를 강조하였다. 그러나 이런 "변"은 인간의 사회생활과 연결되어 있다. 이를 통하여 종백화에게 여기의 시간이란 인류의 역사적 시간이고 인류와 무관한 우주의 시간이 아니라는 사실을 알 수가 있다. 종백화는 인류의 역사적 시간과 공간을 "구체적 전경"이라고 불렀다. 즉 사계절의 변화, 춘하추동, 동남서북이 합주하는 역율(历律), "하늘에서 상으로 나타나고 땅에서 형으로 나타난다"의 구체적 전경이다.[58] "사계절은 한 해를 구성한다"라는 것은 중국 사람의 생활에서 가장 보편적이고 깊이 느껴지며 풍부하고 의미 있는 시간이다. 따라서 서양의 "기하학적 공간"의 철학이나 "순수한 시간"의 철학에 비하여 중국의 철학은 "사계절은 한 해를 구성한다"의 역율의 철학[59]이다. 여기서 시간은 공간뿐만 아니라 계절적이고 특정된

54 옛날 다리가 세 개 또는 네 개이고 귀가 두 개 달린 솥. 처음에는 취사용이었으나 후대에 예기(礼器)로 용도가 변경되어 왕권의 상징이 되었음.

55 〈형이상학−중국과 서양 철학의 비교(形上学−中西哲学之比较)〉,《종백화 전집(宗白华全集)》제1권, 612쪽 주석①.

56 주역에 보면 혁명의 표상은 49혁괘에 탕무혁명이라고 경문에 나온다. 탕무혁명은 은나라의 탕왕을 도와 혁명을 한 이윤의 혁명이고, 무왕은 바로 문왕의 아들인데 무왕이 강태공과 같이 문왕의 이름으로 주를 벌하고 혁명을 이룬 것을 말한다. 이 둘의 표상인 혁명을 상제님께서는 가을개벽이 일어나는 천하사에 투사하신 것으로 사료된다.

57 〈형이상학−중국과 서양 철학의 비교(形上学−中西哲学之比较)〉,《종백화 전집(宗白华全集)》제1권, 616쪽

58 〈형이상학−중국과 서양 철학의 비교(形上学−中西哲学之比较)〉,《종백화 전집(宗白华全集)》제1권, 611쪽

59 〈형이상학−중국과 서양 철학의 비교(形上学−中西哲学之比较)〉,《종백화 전집(宗白华全集)》제1권, 645쪽

생활의 모습(봄에 밭을 갈고 여름에 심고, 가을에 수확하고 겨울에 저장한다.)과도 하나가 되었다. "사계절은 한 해를 구성한다"로 펼쳐지는 다양한 세계에서 생활과 생명의 의미도 펼쳐진다. 풍부한 내용과 구체적 느낌을 지닌 특정하고 진실한 시간과 공간에서 중국 고대 사람의 생활은 리듬 있고 분위기가 있었다.

때문에 중국 형이상학의 시공관은 고대 중국 사람의 생산과 생활과 밀접히 연관되어 있음을 알 수 있다. 종백화는 "중국 사람의 우주 개념은 집과 관련되어 있다. '우(宇)'는 집이란 뜻이고 '주(宙)'는 집에 들어간다는 뜻이다", "중국 고대 백성에게 집은 그들의 세계였다. 그들은 집에서 공간 개념을 얻게 되고 '해가 뜨면 일하고 해가 지면 쉰다'에서 즉 집을 드나들면서 시간관념을 얻었다"[60]라고 말하였다. 그리고 종백화에 의하면 "세계(世界)"의 "세(世)"의 옛 글자는 "엽(叶)"의 옛 글자와 관련되기 때문에 "일 년에 한 번씩 나온 새잎은 한 세대이고 자자손손의 계승은 또한 새잎과 같다"라는 말이 나왔고, "세계"의 "계(界)"는 "전(田)"과 관련되기 때문에 밭을 나눈다는 뜻을 지녔다고 한다. "세계"라는 두 글자는 초목의 마름과 무성함으로부터 생명의 연속, 그리고 밭, 계절, 수확 등 의미에서 모두 농업의 생산이나 생활과 관련되어 있다. 뿐만 아니라 종백화는 또한 중국의 "일(日)"자를 해가 뜨고 상승한다고 해석하였는데 날마다 중국 사람의 시간과 생활은 해와 관련되어 있다는 것을 밝혔다. 이런 우주관은 중국 사람의 생명관, 가치관과 밀접히 연관되어 있다.

요컨대 서양의 형이상학적 세계의 패러다임은 개념적이고 논리적인 체계이고 세계를 구성하는 재료와 분리되어 있고 인류의 사회생활과도 내재적인 관련이 없다면, 중국의 형이상학적 우주와 세계는 인류의 생활과 밀접하게 관련되어 있다. 중국 사람에게 세계의 주체는 인류이고 세계의 의미는 인류의 생활에 있으며 이 안에서 보여 준 우주, 별하늘, 산천, 초목, 꽃, 새, 물고기, 벌레, 짐승, 춘하추동 등은 모두 인류와 밀접하게 조화로운 관계를 맺는 사물들이고

60 〈중국 고대 시간 의식과 공간 의식의 특징(中国古代时空意识的特点)〉, 《종백화 전집(宗白华全集)》 제2권, 474-477쪽.

보여 준 의미는 또한 인류에게 부여받은 것이다. 따라서 이 세계는 함의와 분위기가 가득한 천지이고 그것의 최고의 경지는 음악적 경지이다. 이것이 바로 종백화가 구축한 중국의 형이상학적인 세계이다.

우주 그리고 우주가 움직이는 과정과 인식의 구조나 순서에서 보자면 서양에서 구체적인 인체의 미로부터 마음의 미, 제도의 미, 지식의 미를 거쳐서 마지막으로 최고의 경지에 도달할 수 있다[61]고 주장한 플라톤과 달리 중국 사람은 구체적으로 사용하는 용기와 예절, 의식 등 일상생활의 각 방면에서도 형이상학적 경지에 도달할 수가 있다고 종백화는 강조하였다. 그는 아래와 같이 말하였다.

중국 철학은 "생명 자체"에서 "도(道)"의 리듬을 느끼는 것이다. 그리고 "도"는 생활, 예법과 음악 제도에서 구체화된다. "도"는 "예(艺)"로 표현되고 찬란한 "예"는 "도"에 이미지와 생명을 부여하고 "도"는 "예"에 깊이와 영혼을 부여한다.[62]

"도"에 대한 체험과 깨달음은 공자가 흐르는 물을 보고 "흘러가는 세월은 이와 같이 밤낮으로 멈추지 않는구나!"라고 탄식한 것을 통하여 알 수 있다. 이는 "나의 생명, 그리고 그의 생명을 바라본다"라는 중국 사람의 품격과 경지를 가장 제대로 표현한 것이라 할 수 있다. 이와 같이 생명에 대한 파악, 생명에 대한 깊은 체험의 정신적 경지가 실제의 사회생활에서 실천되어 생활이 단정하고 화려해져서 시, 서, 예법, 음악의 문화를 조성하였다[63]고 종백화는 생각하였다. 이처럼 유가나 전통의 예법과 음악은 우리 일상생활에서 가장 평범한 의식주와 일상용품을 단정하고 화려한 예술의 분야로 승화시켰다. 따라서 중국

61 우주와 세계에 대한 인식론에 관하여 《종백화 전집(宗白华全集)》 제1권에 게재된 [논격물(论格物)]을 참고하기를 바란다.
62 〈중국 예술적 경지의 탄생(中国艺术意境之诞生)〉, 《예경(艺境)》, 159쪽.
63 〈예술과 중국 사회(艺术与中国社会)〉, 《종백화 전집(宗白华全集)》 제2권, 411~412쪽.

사람의 일상생활은 예술적 생활이 되었다. "하(夏), 상(商), 주(周) 3대의 옥기는 석기시대의 돌도끼, 석경(石磬)으로부터 규(圭)[64], 벽(璧)[65] 등 예기(礼器)와 악기(乐器)로 승화되었다. 하, 상, 주 3대의 청동기는 청동기 시대의 요리 기구나 잔이었으나 나라의 국보로 승화되었다. 그들의 예술적 형체의 미, 디자인의 미, 무늬의 미, 색깔과 광택의 미, 명문(铭文)의 미 등은 화가, 서예가, 조각가 등의 디자인과 모형을 모아서 주조 장인의 기교로 완벽하게 용기에 표현되었다. 이를 통하여 민족의 우주 의식, 생명의 분위기, 심지어 정치의 권위, 사회의 친화력을 표현하였다.[66] 때문에 종백화는 아래와 같이 말하였다.

중국 문화에서 최하층에 있는 물질적 용기로부터 예법과 음악의 생활을 거쳐서 천지간의 경지에 도달하는 과정은 틈 없이 섞여 있고 하나가 된 큰 조화이고 큰 리듬이다.

중국 사람의 인격, 사회조직 그리고 일용의 용기 등은 미의 형식에서 형이상학적 우주 질서와 우주 생명의 대표가 되고자 하였다. 이는 중국 사람의 문화 의식이자 중국 예술 경지 최후의 근거이다.

중국 사람은 우주 전체를 커다란 생명의 흐름으로, 그 자체가 리듬으로 조화로 여겼다. 또한 인류 사회생활 속의 예법과 음악은 천지를 반영하는 리듬과 조화이고 모든 예술적 경지의 근원은 여기에 있다고 생각하였다.[67]

이로부터 종백화의 형이상학은 생활의 정취가 가득하고 시적 분위기가 농후한 음악적 우주와 세계를 표현하였다는 사실을 알 수 있다. 따라서 세계(우주)와 인간의 관계 문제는 존재론, 인식론의 철학 문제로부터 심미, 예술의 철학 문제로 전환되었다. 따라서 종백화의 형이상학은 미학이기도 하다고 말하였다.[68]

64 옥으로 만든 홀(笏). 위 끝은 뾰족하고 아래는 네모남. 옛날 중국에서 천자(天子)가 제후를 봉하거나 신을 모실 때 쓰임.
65 고대의 둥글넓적하며 중간에 둥근 구멍이 난 옥.
66 〈예술과 중국 사회(艺术与中国社会)〉, 《종백화 전집(宗白华全集)》 제2권, 411–412쪽.
67 〈예술과 중국 사회(艺术与中国社会)〉, 《종백화 전집(宗白华全集)》 제2권, 411–413쪽.

종백화가 구축한 시적 형이상학은 중국 현대 철학사의 걸작이라고 할 수 있다. 김악림(金岳霖), 웅십력(熊十力), 풍우란(冯友兰), 양속명(梁簌溟), 하린(贺麟) 등에 비하여 종백화의 형이상학에 독특한 사상과 스타일이 드러나기 때문에 지극히 높은 가치와 의미를 지닌다. 동시에 중국 현대 미학사에서 종백화의 형이상학은 또한 획기적인 상징으로 평평한 대지 위에 솟아 있는 절정이다. 21세기의 화려한 빛이 비추기 전까지 안개 속의 여산(庐山)의 진정한 모습을 알 수 없듯이 20세기의 중국 미학자들은 그의 목이나 등을 우러러볼 수밖에 없다.

3.

종백화의 중국 미학 사상에 대한 사고는 심오하고 정밀하며 내재적으로 관통하는 것에 중점을 둔다. 또한 고대 중국 사람의 심미, 신앙, 논리, 예의, 풍속, 용기 등 다양한 분야들과 관련되고 예술에서 철학으로, 사상에서 작품으로, 문화에서 생활로 이어지는 이론 체계를 구축하였다. 그의 사고방식과 연구 방법을 통하여 그의 독특한 학술적 소양과 타고난 자질을 볼 수가 있다.

종백화 사고의 촉각은 사람들의 부주의하거나 잊혀진 곳까지 들어가곤 하였다. 구체적 수단으로 보면 그는 시적 묘사로 말로 표현하기 어려운 생명과 예술의 경지를 사용할 뿐만 아니라 전통적 고증이나 훈고(训诂)[69]의 방법도 사용하였다. 물론 이는 그의 폭넓은 지식과 사고와 관련된다. 《중국미학사상전문연구필기(中国美学思想专题研究笔记)》에서 중국 고대 전적(典籍) 몇 십 권과 경(经), 사(史), 자(子), 집(集)[70]의 내용이 언급되었을 뿐만 아니라 각종 예술, 시, 회화, 조각, 건축, 원림, 심지어 갑골문, 종정문(钟鼎文)까지 언급되었는데 그 중에서 아주 생소한

68 왕금민(王锦民)은 "종백화의 형이상학은 철학이자 미학이다"라고 말하였다.[《미학의 쌍봉(美学的双峰)》 527쪽 참고]

69 고서의 자구(字句)를 해석한다.

70 중국 고대 도서의 전통적 분류법으로, 경서(经书)·역사서(史书)·제자(诸子)·시문집(诗文集)을 가리킨다.

전적도 있었다. 이를 통하여 종백화가 중국고대전적(典籍)에 대하여 얼마나 많이 통달하고 있었는지 알 수 있다. 때문에 종백화의 글은 당시 중국 미학의 다른 저술들에 비하면 사상이나 스타일 면에서 훨씬 뛰어나다.

종백화는 높은 지붕 위에서 병에 든 물을 쏟듯이 형이상학 체계를 구축하면서 예술 작품의 창작 과정에 깊이 들어가서 관찰하여 고대 중국 예술의 심미 사상과 패러다임을 포학하고자 하였다. 그중에서 그는 중국 고대 공예 속의 미학 사상을 중요시해야 한다고 여러 차례 강조하였다. 예를 들어 그는 한나라의 벽화와 고대 건축을 결합하여 한나라의 부(賦)를 이해하고 편종(編钟)[71]과 결합하여 고대의 음률을 이해하고 초나라 무덤에 있는 화려한 도안과 결합하여 《초사(楚辭)》의 미를 이해하고자 하였다. 그 이유는 "고대 근로자가 공예품을 만드는 데 높은 솜씨뿐만 아니라 그들의 예술적인 구상과 미의 사상도 표현하였기 때문이다. 마르크스의 말처럼 그들은 미의 규칙에 따라서 창조하였다. 다른 한편으로 고대 철학자의 사상은 겉으로 볼 때 아무리 공상(장자 등)처럼 느껴지더라도 엄격하게 말하자면 이는 현실 사회, 실제 공예품과 미술품에 대한 비평이었다. 따라서 당시 공예와 미술의 재료로부터 벗어나면 그들의 진실한 사상을 철저히 이해하지 못할 것"[72]이기 때문이다. 그중에서 종백화는 《고공기(考工记)》를 유난히 중요시하였는데 《예경(艺境)》에 《고공기》를 전문적으로 논한 글도 있다.

뿐만 아니라 종백화는 선진(先秦)[73] 때의 철학 저서에도 공예에 관한 기록과 묘사가 있는데 그 중에 심오한 미학 사상도 포함하고 있다고 생각하였다. 그는 "발전된 수공예, 그리고 이에 관한 철학 사상, 예술 창조에 관한 미학 사상 등은 《도덕경(道德经)》, 《장자(庄子)》, 《묵자(墨子)》, 《예기(礼记)》, 《한비자(韩非子)》,

71　중국 고대의 타악기. 12율의 순서로 조율된 16개의 종을 여덟 개씩 두 층으로 매달아 나무 밍치로 침.
72　〈중국 미학사 중의 중요한 문제들에 대한 탐색(中国美学史中重要问题的初步探索)〉, 《예경(艺境)》, 324쪽.
73　진(秦) 통일 이전. 주로 춘추전국(春秋战国) 시대를 가리킴.

《회남자(淮南子)》,《여씨춘추(呂氏春秋)》에 잘 나타나 있다"[74]고 말하였다. 예를 들어《노자(老子)》에 "탁약(橐龠)"에 관한 기록이 있는데 이는 하나의 공예품(지금의 풀무와 비슷하다.)이다. "중간은 비어 있지만 공기가 있기 때문에 바람이 불면 불수록 많아진다.(中虛无物, 气机所至, 动而愈出)", "겉은 주머니이고 안은 송풍관(送风管)이고 불면 바람이 나온다.(外橐内龠, 机而鼓之, 致风之器也)"[75]는 그것이다. 그리고 종백화는《노자》에 나온 "문과 창을 뚫어 집을 만들 때 그곳이 비어 있어야 한다.(凿户牖以为室)", "삼십 개의 바퀴살이 모여서 하나의 바퀴가 되지만 그 곳이 비어 있기에 마차가 쓰임을 얻게 된다.(三十辐共一毂)", "천지간은 탁약과 같지 않겠냐?(天地之间, 其犹橐龠乎?)" 등 허와 실에 관해 논한 글들을 몇 번이나 인용하여서 이런 말들이 모두 수공예의 창조 과정으로 우주 간 최고의 진리, 즉 도(道)와 기(器)의 관계를 계시하였다고 말하였다. 또한 그는 "《노자》에 나온 "허(虛)", "실(实)", "유(有)", "무(无)"는 모든 것을 구성하는 원리이고 허와 실은 상생하여 중국 예술 사상의 핵심 부분이 되었다"[76]고 하였다.

《장자》에 나온《달생(达生)》,《거책(胠箧)》,《마제(马蹄)》,《전자방(田子方)》,《산목(山木)》,《천지(天地)》 등도 종백화에 의하여 인용되었다. 그중에서 "도… 세상 만물을 조각하였는데도 능하다고 할 수가 없다", "이를 통하여 철학자와 사상가들은 당시 조각의 세밀한 공예에 많은 관심을 가졌다는 것을 알 수 있다"[77]라는 장자의 말들이 인상적이었다. 그리고 "포정해우(庖丁解牛)"[78], "재경삭목위거(梓庆削木为鐻)"[79] 등을 예로 들어 공예를 도(道)에 비유하며 도를 표현하는 사람이 바로

74 〈중국미학사상전문연구필기(中国美学思想专题研究笔记)〉,《종백화 전집(宗白华全集)》제3권, 505쪽.

75 〈중국미학사상전문연구필기(中国美学思想专题研究笔记)〉,《종백화 전집(宗白华全集)》제3권, 507쪽.

76 〈중국미학사상전문연구필기(中国美学思想专题研究笔记)〉,《종백화 전집(宗白华全集)》제3권, 506쪽.

77 〈중국미학사상전문연구필기(中国美学思想专题研究笔记)〉,《종백화 전집(宗白华全集)》제3권, 505쪽.

78 솜씨가 뛰어난 포정(백정)이 소의 뼈와 살을 발라낸다는 뜻으로, 신기에 가까운 솜씨를 비유하거나 기술의 묘를 칭찬할 때 비유하여 이르는 말.

79 재경이라는 명공이 나무를 정성 들여 깎아 악기를 만들었는데 기막힌 재주에 그것을 본 사람

조각가라고 설명하였다. 이를 통하여 장자가 도와 공예 간의 밀접한 관계를 중요시하였다는 것을 알 수 있다.[80] 그 외에 한비(韓非)는 "손님 한 명은 주(周)나라의 왕을 위하여 콩꼬투리의 얇은 막에다 그림을 그렸다"고 옻칠 공예품을 평하였다. 《악기(乐记)》에 관하여 종백화는 음악과 정치의 관계가 《악기》의 핵심이라고 지적하고 현존 《악기》 안에 음악, 무용 등 연출 기술에 관한 12편이 유실되었다고 강조하였다. 이런 견해는 우리로 하여금 고대 공예 중의 미학 사상을 중요하게 간주하게 할 뿐만 아니라 오랫동안 외면을 당한 《악기》의 다른 중요한 사상도 드러낸다.

종백화는 《주역》의 이괘(离卦)에서도 중국 공예와 중국 미학 사상의 연원을 밝혔다. 그는 우선 "이(离)"를 "여(丽)"로 해석하였다. 그는 "이는 여이다. 해와 달은 하늘에 붙어 있고 백곡이나 초목은 땅에 붙어 있다. 두 배의 빛이 바른 길에 붙어 있어야 백성을 교화하여 천하의 낡은 풍속을 고칠 수 있다"[81]고 말하였다. 여기서 "려"는 "부려(附丽)"의 뜻을 지닌다. "이는 여이다. 옛 사람은 어떤 용기에 부착하는 것을 아름답다고 생각하였다. 이는 만난다는 뜻만이 아니라 서로 벗어난다는 뜻도 있는데 이것은 하나의 장식미이다." 또한 종백화는 "여(丽)는 병렬이란 뜻을 지닌다. 여(丽) 옆에 인(人)을 붙이면 여(俪)가 되는데 병렬이라는 뜻이다. 즉 사슴 두 마리가 나란히 산에서 뛰어다니는 것이고 이는 미의 광경이다. 예술에서 육조의 반려문, 원림(园林) 건축의 대련[对联, 종이나 천에 쓰거나 대나무·나무·기둥 따위에 새긴 대구(對句)], 경극 무대에서 이미지 간의 대비, 색채의 대칭 등은 모두 병렬의 미이다. 이를 통하여 이괘에 대구, 대칭, 대비 등 대립적인 요소들이 있어 미감을 일으킬 수 있다는 것을 알 수 있다"[82]고 생각하였다.

마다 귀신의 솜씨 같다고 감탄했다.

80 〈중국미학사상전문연구필기(中国美学思想专题研究笔记)〉, 《종백화 전집(宗白华全集)》 제3권, 506쪽.

81 〈중국미학사상전문연구필기(中国美学思想专题研究笔记)〉, 《종백화 전집(宗白华全集)》 제3권, 511쪽.

82 〈중국 미학사 중의 중요한 문제들에 대한 탐색(中国美学史中重要问题的初步探索)〉, 《예경(艺境)》, 335쪽.

여기서 "부려(附麗)"와 미의 통일은 이괘의 중요한 의미이다.

또한 종백화는 용기에서 장식과 조각이 서로 분리할 수 없다고 생각하였다. 그러면 장식이라는 뜻을 지닌 이는 또한 공예와 관련된다. 이를 통하여 이괘의 미는 고대 공예의 미와 관련되어 있고 공예 미술이 바로 기(器)이고 부려(附麗)와 용기의 장식은 모두 미를 추구하기 위하였다는 것을 알 수가 있다. 그는 "《역계사하전(易系辭下传)》에서 "거미가 거미줄을 치는 것을 보고 인간은 밧줄로 어망을 짜서 물고기를 잡거나 일한다는 것은 모두 이괘 사상과 관련 있다(作结绳而为网罟, 以佃以渔, 盖取诸离)"라고 하였다. 이는 유심주의의 경향이다. 거꾸로 말하자면 옛 사람은 이괘 사상에 대한 생각은 생산 도구로서의 그물과 관련 있다는 것이다. 그물은 만물로 하여금 그물에 부착하게 한다.(옛 사람은 그물이 아름답다고 생각했기 때문에 고대 도자기에서 쉽게 그물 무늬의 장식을 찾을 수 있다.) 그리고 그물을 통하여 이괘는 부착을 미로 삼는 사상, 그리고 투명하고 속이 비어 있는 그물코를 미로 삼는 사상을 발휘하였다"[83]고 말하였다. 물론 여자들이 면사포를 쓰는 것은 장식을 위한 경우도 있다.

공예의 측면에서 종백화는 "이(离)"를 "명(明)"으로 해석하였다. 그는 "《상전(象传)》에 "괘상(卦象)의 위아래는 모두 이(离)이고 이(离)는 불이다. 따라서 빛이 이어서 난다는 것은 바로 이괘(离卦)이다. 성인(圣人)은 끊임없이 빛을 가져와 사방을 비추고 천하에 베풀어야 된다(明两作离, 大人以继明照于四方)"라는 말이 있다. 이 때문에 빛이 생기면서 미를 나타낸다. 위아래를 투조(透彫)하기 때문에 빛이 끊임없이 들어온다. 여(丽)가 바른 길에 붙어 있으면 리듬도 규칙도 생기게 된다. 이(离)는 허(虚) 적이기 때문에 빛이 나고 부려(附麗)가 된 것이다"[84]라고 말하였다. 그는 한 걸음 더 나아가서 "이란 글자는 또한 '명(明, 밝다)'이라는 뜻을 지닌다. '명'의 옛글자는 왼쪽에 월(月), 오른쪽에 창(窗)이었다. 달이 창문으로 비치면 바로 밝아

83 〈중국 미학사 중의 중요한 문제들에 대한 탐색(中国美学史中重要问题的初步探索)〉, 《예경(艺境)》, 335쪽.
84 〈중국미학사상전문연구필기(中国美学思想专题研究笔记)〉, 《종백화 전집(宗白华全集)》 제3권, 511쪽.

진다는 뜻이고 이는 시적인 창조라고 할 수 있다. 그리고 이괘 자체의 모양은 속이 비어 있고 투명하기 때문에 마치 창문과 같다. 이를 통하여 이괘의 미학은 고대 건축 예술 사상과 관련이 있다는 것을 알 수 있다. 인간과 외부는 서로 떨어져 있으면서도 통한다. 이는 중국 고대 건축 예술의 기본 사상이다. 서로 떨어져 있으면서도 통하는 효과를 조성하는 데 속이 비어 있는 투명한 창문과 문이 필요하다. 이는 이괘의 다른 의미이다. 서로 떨어져 있으면서도 통한다는 것은 실 중의 허가 있다는 것이다. 이는 이집트와 그리스 신전 등의 조형법과 다르다. 중국 사람은 밝고 빛나는 것, 그리고 외부의 넓은 세계와 통하는 것을 요구한다. 예를 들어서 산서성의 진사(山西晋祠)는 투명하고 속이 비어 있는 전당이다"[85]고 해석하였다. 중국 고대 건축과 원림에 이루(离镂)의 미, 이명(离明)[86]의 미가 있기 때문에 이나 여는 중국 미학의 중요한 요소라고 종백화는 생각하였다.[87] 이를 중국 고대의 공예, 건축 그리고 중국 고대의 허와 실의 철학 사상에 관한 사상과 연결시켜 내재적이고 유기적인 사상 체계, 통일적인 우주관, 세계관, 심미관을 이루었다.

종백화는 다른 연구 기록에서 "이(离)"에 관한 다른 고증도 하였다. 그는 "중국 건축은 목제 골조의 건축이고 투조와 목공을 위주로 하며 선의 교차, 조각, 칠색(漆色) 등이 끊임없이 이어지는 것이 그의 특징이다. 따라서 '이(离)'는 창으로부터 시작되고 '누(楼)'를 표현한다"[88]고 말하였다. 이를 통하여 "이(离)"는 "누(楼)"와 관련되어 있다는 것을 알 수가 있다. 고대의 "누(楼)"는 아름다운 누각이란 뜻이었다. 종백화는 《수경주(水经注)》, 사마상여(司马相如)의 《상림부(上林赋)》, 장형(张衡)의 《서경부(西京赋)》 등에서 "누(楼)"에 관한 글을 인용하면서 "누(楼)는

85 〈중국 미학사 중의 중요한 문제들에 대한 탐색(中国美学史中重要问题的初步探索)〉, 《예경(艺境)》, 334-335쪽.
86 이 두 가지는 모두 투조의 미를 뜻한다.
87 〈중국미학사상전문연구필기(中国美学思想专题研究笔记)〉, 《종백화 전집(宗白华全集)》 제3권, 512쪽.
88 〈중국미학사상전문연구필기(中国美学思想专题研究笔记)〉, 《종백화 전집(宗白华全集)》 제3권, 516쪽.

투조이고 이루(离娄)이다"[89]고 말하였다. 그리고 이루는 《맹자》에 나오는 유명한 장인의 이름이다.[90] 종백화는 "목공의 집대성자는 이루(离娄), 또는 이주(离朱)라고도 부르고 고대에 시력이 뛰어난 사람이었다. 《신자(慎子)》에서 '이주(离朱)'의 눈은 백 보 떨어진 사물도 잘 본다'고 말하였다. 그리고 조기(赵岐)는 《맹자주(孟子注)》에서 '이루(离娄)는 고대에 시력이 뛰어난 사람이었다. 황제(黄帝)가 까만 구슬을 잃어버려서 이루에게 찾아 달라고 하였던 적이 있다. 이주는 바로 이루이다. 백 보 떨어진 사물도 잘 보고 심지어는 가을에 작은 동물 몸에 생긴 미세한 모발까지 보았다'고 말하였다. 이처럼 목공에게는 밝고 예리한 시력이 필요하다. 당시 조각의 장인들은 공예의 대표적 인물들이었다"[91]고 말하였다.

이런 고증들은 "이(离)"의 뜻이 누각, 장인 등과 함께 바뀌고 계승되는 복잡한 관계에 있고 이괘(离卦) 사상과 고대 공예인 조각과 직접적인 연원이 있다는 것을 설명하였다. 이런 이괘 사상에 관한 해석에서 중국 고대 미학 사상을 발굴했을 뿐만 아니라 그 해석은 《주역》에 대한 연구들 중에서 아주 뛰어난 견해이기도 하다.

동시에 종백화는 "조각 장식은 중국 공예 미술과 모든 예술의 기초적 움직임이다"고 헤아렸다. 왜냐하면 "중국 조각기술은 은나라의 갑골에서 시작되었고 도자기나 도자기로 만든 모델의 명암(明暗)과 무늬의 리듬은 주요한 자리를 차지하는데 이는 "여", "이"의 예술이다… 이처럼 부조, 조각의 미는 해를 의미하는 '이'를 출발점과 기초로 삼았"기 때문이다. 종백화는 조각으로부터 중국 고대 "문(文)"의 사상까지 파생시켰다. 그에 의하면 인체의 비례, 대칭 등을 통하여

89 〈중국미학사상전문연구필기(中国美学思想专题研究笔记)〉, 《종백화 전집(宗白华全集)》 제3권, 510쪽.

90 《맹자·이루장구상(孟子·离娄章句上)》에 나오는 "이루(离娄) 같은 영리한 눈과 노반[춘추(春秋) 시대 노(鲁)나라 사람으로, 성은 공수(输), 이름은 반(班), 후세 사람들에게 노반(鲁班)으로 불렸으며, 걸출한 기술로 인해 건축 공장(工匠)의 시조(始祖)로 추앙된다] 같은 걸출한 기술"이라고 하였다.

91 〈중국미학사상전문연구필기(中国美学思想专题研究笔记)〉, 《종백화 전집(宗白华全集)》 제3권, 516쪽.

우주 간 수리 질서의 조화로운 관계를 드러내기 위한 그리스나 이집트의 심미관은 "체(体)"의 미를 중요시하기 때문에 중국 고대의 심미관과 다르다고 생각하였다. 중국은 "체"에 있는 "식(饰)", "문(文)", "교(巧)", "조(雕)"를 강조하고 뼈, 치아, 옥, 청동기, 도자기의 "식"과 "문"은 심미관의 출발점이었다. 중국 사람의 "식"과 "문"의 원천은 자연 속의 "문", "문(纹)", 물결, 괴수문(怪兽文), 파도 등이었다. 따라서 선이나 무늬의 구성, 변화, 흐르는 리듬은 중국 미감의 특별한 대상들이었다. 《예(礼)》에서 "청록색, 황색, 검은색, 흰색, 붉은색 등 5가지 색으로 글을 구성했는데도 어지럽지 않다"고 말하였다. 인간의 문화와 교육은 또한 장식의 미이다. 이에 관하여 공자는 "썩은 나무는 조각할 수 없다"라고 말하였다. 이처럼 조각에 양질이 필요하고 양질에 조각도 필요한데 즉 "문질빈빈(文质彬彬, 외관과 내용이 조화를 잘 이룬다는 뜻이다.)"이라는 것이다. 때문에 "'문'은 중국 미학의 중심 개념이다."[92] 그리고 "문"은 이괘의 사상과 서로 통한다.

조각은 나중에 발전된 회화와도 관련이 있다. 종백화는 "은(殷)나라 사람은 펜으로 글자를 쓰고 칼로 뼈를 새겼기 때문에 칼로부터 조각 기술이 생기고 펜으로부터 서예와 회화 예술이 생겼다"[93]고 말하였다. 뿐만 아니라 종백화는 회화와 조각의 관계도 연구하였다. 그는 "붓으로, 특히 칼로 형체를 형상화시켰다"[94]고 생각하였다. 물론 붓은 중국 회화의 형식과 필연적 관계를 가지고 있다. 붓이 필치와 탄력을 지니기 때문에 중국 사람은 붓으로 그림을 그리는 것을 선호하였다. 붓으로 한번 그리면 먹은 종이에다 경중(轻重), 농담(浓淡)의 각종 변화가 생긴다. 점이든 면이든 기하학의 점과 면과 달리 평면적 점이나 면이 아니라 동그란 입체적인 것이다. 그 외에 종백화는 서까래, 마룻대, 문미, 망루, 대(台), 정자, 누각 등 중국 건축의 구체적 요소를 연구하였고 청동기

92 〈중국미학사상전문연구필기(中国美学思想专题研究笔记)〉, 《종백화 전집(宗白华全集)》 제3권, 515쪽.

93 〈중국미학사상전문연구필기(中国美学思想专题研究笔记)〉, 《종백화 전집(宗白华全集)》 제3권, 523쪽.

94 〈중국미학사상전문연구필기(中国美学思想专题研究笔记)〉, 《종백화 전집(宗白华全集)》 제3권, 535쪽.

용기에 관한 글도 남겼다.

공예의 측면에서만 종백화의 풍부한 미학 사상을 느낄 수 있다. 이런 필기는 완전하지 못하였지만 중국 미학이나 예술 사상에 관한 중요한 문제와 개념과 관련되기 때문에 깊이 연구하면 할수록 새로운 것이 생기고 그의 독특한 견해도 드러날 것이다. 고증이든 평론이든 종백화는 사상과 재료를 하나로 생각하고 넓고 깊은 지식을 세련 속에 깃들게 하였는데 정확하고 세밀하며 심오하고 예지로운 그의 모습은 곳곳에 보인다. 종백화의 아름다운 글과 심오한 사상을 곱씹다 보면 눈앞에 아름다운 물건이 가득하고 훌륭한 것이 많아서 이루 다 즐길 수 없는 성대한 사상의 잔치를 즐길 수 있을 것이다. 그의 많은 사상과 견해는 충분한 시간을 가지고 소화하고 흡수할 필요가 있다.

종백화는 학자이고 시인이며 예술가이자 감상가이고 당대 학술사에서 드문 시인다운 사상가이자 학자다운 시인이었다. 그의 넓고 깊은 학술적 분야는 학술계에서 보기 드물었다. 그의 학술적 사상과 업적은 중국 미학사, 예술사상사에서뿐만 아니라 중국 사상사, 철학사에서도 상당히 높은 가치와 불멸의 의미를 지닌다.

원문은 2011년 9월 21일 《북경대학교 연남원(燕南园)》 56호에 게재되었다.